DIDEROT

Salon de 1765

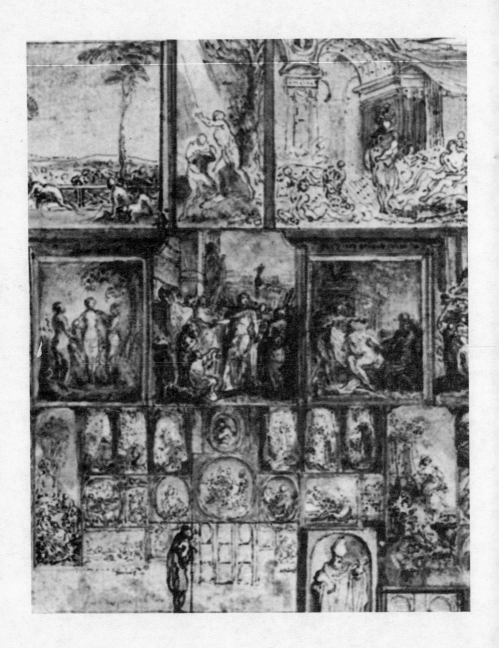

DIDEROT

Salon de 1765

ÉDITION CRITIQUE ET ANNOTÉE
présentée par
ELSE MARIE BUKDAHL ET ANNETTE LORENCEAU

Avec 42 illustrations

HERMANN

ÉDITEURS DES SCIENCES ET DES ARTS

COUVERTURE :

Jean-Baptiste Perronneau. *Portrait de Mlle Pinchinat en Diane.*
Musée des Beaux-Arts, Orléans.

FRONTISPICE :

Gabriel de Saint-Aubin. *Le Salon de 1765, vue générale* (détail), aquarelle.
Cabinet des Dessins, Musée du Louvre, Paris.

ISBN 2 7056 5984 6

© 1984, Hermann, 293 rue Lecourbe, 75015 Paris

Table

Avertissement ix

SALON DE 1765

Introduction 3
Note 12
Salon de 1765 19
Appendice de l'apparat critique 329

Lexique 333
Table des artistes 365

Abréviations 367

ILLUSTRATIONS

face page

1. Gabriel de Saint-Aubin. *Le Salon de 1765, vue générale* (détail), aquarelle. Cabinet des Dessins, Musée du Louvre, Paris. 22

2. Carle Vanloo. *Les Grâces*. Château de Chenonceau. 23

3. Carle Vanloo. *La Chaste Suzanne*. Gravure par G. Skorodumov d'après un dessin de V. M. Picot. Albertina, Vienne. 30

4. Carle Vanloo. *Saint Grégoire distribue son bien aux pauvres*. Gravure par A.-L. Romanet. Cabinet des Estampes, Copenhague. 31

5. Carle Vanloo. *Saint Grégoire recevant l'adoration des cardinaux*. Commerce d'art, New York. 38

6. Carle Vanloo. *Saint Grégoire dictant ses homélies*. Commerce d'art, New York. 39

7. François Boucher. *Jupiter transformé en Diane pour surprendre Callisto*. Collection particulière, New York. 54

8. François Boucher. *Angélique et Médor*. Collection particulière, New York. 54

9. François Boucher. *L'Offrande à la villageoise*. Collection H. M. V. Showering, Londres. 55

10. François Boucher. *La Jardinière endormie*. Collection H. M. V. Showering, Londres. 55

11. Noël Hallé. *L'Éducation des pauvres*. Collection particulière. 55

12. Gabriel de Saint-Aubin. *Le Salon de 1765* (paroi de droite), croquis. Cabinet des Dessins, Musée du Louvre, Paris. 70

13. Lagrenée l'aîné. *La Vierge amuse l'Enfant Jésus; le petit Saint Jean avec un mouton*. Staatliche Kunsthalle, Karlsruhe. 71

14. Lagrenée l'aînée. *La Madeleine*. Collection particulière, Paris. 86

15. Jean-Baptiste Deshays. *La Conversion de Saint Paul*. Église Saint-Symphorien, Montreuil. 87

16. Jean-Baptiste Deshays. *Achille et le Scamandre*. Gravure par Ph. Parizeau. Cabinet des Estampes, Bibliothèque nationale, Paris. 102

17. Jean-Baptiste-Siméon Chardin. *Troisième Tableau de rafraîchissements*. The Museum of Fine Arts, Springfield, Massachusetts. 103

18. Jean-Baptiste-Siméon Chardin. *Un Panier de prunes*. Collection particulière, Paris. 118

19. Jean-Baptiste Perronneau. *Portrait de Mlle Pinchinat en Diane*. Musée des Beaux-Arts, Orléans. 119

20. Joseph Vernet. *Clair de lune*. Musée du Louvre, Paris. 134

face page

21. Joseph Vernet. *Vue de Nogent-sur-Seine.*
Gemäldegalerie, Staatliche Museen preussischer Kulturbesitz, Berlin. 135

22. Antoine De Machy. *La Colonnade du Louvre.* Musée Carnavalet, Paris. 150

23. Pierre-Antoine Baudouin. *Un Confessionnal.* Collection particulière. 151

24. Pierre-Antoine Baudouin. *Le Cueilleur de cerises.*
The Phillips Family Collection. 166

25. Jean-Baptiste Greuze. *Le Portrait de M. Watelet, receveur général des finances.*
Musée du Louvre, Paris. 167

26. Jean-Baptiste Greuze. *Le Fils ingrat.* Musée Wicar de Lille. 182

27. Jean-Baptiste Greuze. *Les Sevreuses.*
Nelson Gallery-Atkins Museum, Kansas City. 183

28. Gabriel Briard. *La Résurrection de Jésus-Christ.*
Cathédrale Saint-Benoît, Castres. 198

29. Gabriel Briard. *Le Devin de village.* Gravure par Jourd'heuil.
Cabinet des Estampes, Bibliothèque nationale, Paris. 199

30. Nicolas-Guy Brenet. *Le Baptême de Jésus-Christ.*
Église paroissiale Notre-Dame de Pont-de-Vaux (Ain). 214

31. Philippe Jacques de Loutherbourg. *Une Caravane.*
Musée des Beaux-Arts, Marseille. 215

32. Jean-Baptiste Le Prince. *Le Berceau russe.* Gravure par Ph. Parizeau.
Cabinet des Estampes, Copenhague. 230

33. Jean-Hugues Taraval. *Une Génoise dormant sur son ouvrage.* Gravure par
C.-G. Schultze. Cabinet des Estampes. Copenhague. 231

34. Jean-Bernard Restout. *Saint Bruno en prière.* Musée du Louvre. 262

35. Jean-Bernard Restout. *Les Plaisirs d'Anacréon.* Collection particulière. 263

36. Jean-Baptiste II Lemoyne. *Buste de Mme la comtesse de Brionne.*
Palazzo Reale, Turin. 278

37. Augustin Pajou. *Saint François de Sales.* Musée des Augustins, Toulouse. 279

38. Jean-Jacques Caffieri. *Buste de J. Ph. Rameau.* Musée de Dijon. 294

39. Jean-Baptiste-Cyprien d'Huez. *Saint Augustin.* Église Saint-Roch, Paris. 295

40. Pierre-François Berruer. *Cléobis et Biton tirant le char de leur mère au temple de Junon.* Musée de Rouen. 310

41. Michel-Ange Slodtz. *Buste d'Iphigénie.*
Académie de Lyon, Palais Saint-Jean, Lyon. 311

AVERTISSEMENT

Depuis plusieurs années se réalise la première édition critique et annotée, monumentale, des Œuvres complètes de Diderot, prévue en trente-trois tomes et vendue par souscription.

Ordonnée selon la chronologie et les thèmes traités par Diderot, cette publication, appelée édition Dieckmann-Varloot et désignée par le sigle DPV, offre un texte sûr, établi le plus souvent sur les manuscrits originaux et accompagné de toutes les variantes. La graphie des noms propres et la ponctuation originale y sont conservées, mais l'orthographe est modernisée.

A mi-parcours de cette édition à tirage limité, on a voulu rendre plus accessibles à un large public certaines des œuvres qu'elle contient. On en trouvera une ici en réduction fidèle depuis les Œuvres complètes, avec l'intégralité de l'appareil critique.

Le Salon de 1765, dont le texte est présenté par Mmes Else Marie Bukdahl et Annette Lorenceau, se trouve au tome XIV de l'édition Dieckmann-Varloot des Œuvres complètes.

L'iconographie renouvelle celle de la première édition illustrée des Salons, procurée naguère par Jean Seznec avec la collaboration de Jean Adhémar, qui avaient réussi à montrer la plupart des tableaux commentés par Diderot ; Mme Else Marie Bukdahl a pu en retrouver une quarantaine d'autres. Elle a été aidée dans ses démarches par les historiens d'art et les conservateurs, ainsi que par la Fondation Ny Carlsberg de Copenhague à qui elle adresse ses remerciements.

On trouvera à la fin un lexique et la table des peintres que Diderot mentionne.

BIBLIOGRAPHIE SUCCINCTE

BUKDAHL E. M., *Diderot, critique d'art. I. Théorie et pratique dans les Salons de Diderot. II. Diderot, les salonniers et les esthéticiens de son temps*, Copenhague, 1980 et 1982.

CONISBEE P., *Joseph Vernet*, Musée de la Marine, Paris, 15 octobre-9 janvier 1977.

DIDEROT D, *Sur l'art et les artistes*, éd. J. Seznec, Paris, 1967.

MUNHALL E., *Jean-Baptiste Greuze*, Musée des Beaux-arts, Dijon, 4 juin-31 juillet 1977.

ROSENBERG P. et SAHUT M.-C., *Carle Vanloo*, Nice, Musée Chéret, 21 janvier-13 mars 1977.

ROSENBERG P., *Chardin 1699-1779*, Grand Palais, Paris, 21 janvier-30 avril 1979.

SAHUT M.-C., *Diderot et l'art, de Boucher à David, les Salons: 1759-1781*, Hôtel de la Monnaie, Paris, 5 octobre-31 décembre 1984.

SANDOZ M., *G.-F. Doyen*, Paris, 1975.

SANDOZ M., *J.-B. Deshays*, Paris, 1977.

SANDOZ M., *N.-G. Brenet*, Paris, 1979.

SANDOZ M., *Les Lagrenée I. Louis Lagrenée (l'aîné)*, Paris, 1984.

SEZNEC J., et ADHÉMAR J., *Diderot, Salons*, Oxford, vol. I, *1759, 1761, 1763*, 1957, 2e éd. 1975.

SEZNEC J., *Essais sur Diderot et l'Antiquité*, Oxford, 1957.

SMILEY J., « A list of Diderot's articles for Grimm's CL », *Romanic Review*, t. 42, 1951, p. 189-197.

Salon de 1765

Texte établi par
ANNETTE LORENCEAU

et commenté par
ELSE MARIE BUKDAHL

INTRODUCTION

LORSQUE, le dimanche 25 août 1765, le Salon ouvre ses portes au public au Louvre, la vie artistique en France n'a pas subi de transformations décisives depuis plus de vingt ans.

Depuis la fin des années 1740, les académiciens et experts qui dirigeaient l'Académie royale des beaux-arts avaient lancé ce qu'ils appelaient un « retour à l'antique et au grand goût ». Leur vœu le plus cher était de voir les divers « sujets galants » et les « sujets d'agrément » que François Boucher et ses imitateurs avaient puisés dans la tradition chrétienne et païenne, céder la place à des « sujets héroïques », à des « sujets élevés » et à des « sujets d'action » susceptibles de « combattre le vice et prêcher la vertu » et d'exalter les « actions nobles et vertueuses ». Les réformateurs académiques désiraient également « ennoblir le style » et favoriser la « grande manière », le « grand goût » et le « genre grave et héroïque » aux dépens de la « petite manière », du « petit goût » et du « petit genre » de l'école de Boucher. Le mot « grand goût » s'appliquait alors à toutes les tendances artistiques qui ont marqué les périodes que les historiens d'art appellent aujourd'hui la Renaissance, le classicisme baroque et le baroque. C'est surtout Cochin fils, secrétaire de l'Académie, qui avait donné à ce terme un vaste champ d'application. Il s'était, plus que tout autre, employé à ce que « le retour à l'antique et au grand goût » fût déterminé par des vues artistiques assez larges pour que les jeunes élèves puissent, dans une certaine mesure, réaliser leurs propres projets et choisir en toute liberté de cultiver les maîtres de la couleur comme Rubens, ou ceux du tracé comme Poussin. On peut facilement constater, au Salon de 1765, à quel point les peintres d'histoire [1] qui exposent des œuvres relevant du « grand genre » interprètent différemment « le grand goût ». Les deux grands coloristes, J.-B. Deshays et J.-H. Fragonard, inspirés par Rubens, y côtoient J.-M. Vien, créateur du « goût antique » et Lagrenée l'aîné qui cultive un style noble et harmonieux.

Un nombre croissant de peintres avaient réagi contre le « petit goût ». Ils s'étaient efforcés de rendre de façon nuancée, sur leurs toiles, le jeu fugitif des lumières et des couleurs de la nature et de donner une fidèle interprétation de la vie quotidienne et de la vie intérieure de l'homme. On peut à juste titre affirmer qu'ils représentaient un « retour à la nature », sans que l'on puisse cependant parler d'un mouvement émanant de l'Académie, ce qui le différencie du « retour à l'antique et au grand goût ». Les portraits, les peintures de paysage, de ruines et de genre qui réalisent les idéaux de ce

1. La « peinture historique » ne s'applique qu'à la traduction de thèmes purement historiques. La « peinture d'histoire » englobe, outre ces thèmes, le genre mythologique et religieux.

Nous distinguerons de même entre « peintre historique » et « peintre d'histoire ». Voir aussi le lexique.

mouvement étaient représentés au Salon parmi d'autres tendances, dominées en particulier par le « petit goût ». Les paysages, marqués de réalisme de Vernet et de Loutherbourg étaient placés près de ceux de Boucher, peints dans la « petite manière »; de même pour la « peinture morale » de J.-B. Greuze et le « genre frivole » de P.-A. Baudouin.

Les académiciens cherchent à réformer non seulement la peinture, mais aussi la sculpture. Ils combattent, dans la sculpture de l'époque, le style qui, plus tard, sera baptisé rococo. Il se caractérise par une décomposition picturale de la forme plastique, et ils l'appellent « goût français ». Ils souhaitent voir la sculpture — tant le « grand genre » que le portrait sculpté — marquée soit par le « grand goût », comme par exemple chez Girardon, soit par le « goût antique » dont le comte de Caylus avait défini les caractéristiques. Le « grand goût » de la sculpture propose moins de facettes que celui de la peinture. Ainsi le style que les chercheurs baptiseront par la suite haut baroque, celui du Bernin par exemple, et que les académiciens appellent « le goût moderne », ne relève pas du « grand goût académique de la scupture ». Les deux grands représentants du « goût français », J.-B. II Lemoyne et J.-J. Caffieri, se retrouvent au Salon en compagnie de L.-C. Vassé, inspiré par le « goût antique » et E.-M. Falconet, qui, dans ses sculptures, tente de traduire ce qui à ses yeux fait la qualité du « retour à l'antique et au grand goût » et du « goût moderne ».

Le catalogue de l'exposition, le *Livret*[2], comprenait en 1763 deux cent huit numéros; quelquefois plusieurs œuvres d'art étaient exposées sous le même numéro. Du *Livret* de 1765, il ressort que le nombre est passé à deux cent soixante et un. Mais les indications du *Livret* sont rarement précises. Des écrits contemporains de critique d'art révèlent que cinq des œuvres citées dans le *Livret* de 1765 ne furent pas exposées. En revanche, huit œuvres le furent après que le Salon eût ouvert ses portes, et de ce fait elles ne sont pas mentionnées dans le *Livret*. Le Salon connut un tel succès qu'il fut prolongé jusqu'à fin septembre (*L'Avant-Coureur*, 30 septembre, p. 601-602).

Depuis 1746, les Salons de l'Académie, qui se tenaient dans le « Salon Carré du Louvre »[3], étaient repris une année sur deux. Seuls étaient agréés en tant qu'exposants les peintres, les sculpteurs et les dessinateurs admis à l'Académie. Un « jury d'admission au Salon officiel du Louvre » décidait s'il y avait parmi les œuvres remises par le jeune débutant un tableau assez prometteur pour être considéré comme une « pièce d'agrégation » satisfaisante. Le débutant était alors « agréé ». Pour être reçu « académicien », il fallait apporter une œuvre qui restât à l'Académie, « un morceau de réception » et le jury de l'Académie jugeait si cette œuvre était digne d'être reçue. La « réception » avait généralement lieu deux ans après « l'agrégation », mais le délai pouvait être plus ou moins long. Du grade d'académicien, on passait successivement à celui de « conseiller », puis, quand on était nommé peintre d'histoire du grand genre, on parvenait à la place d'adjoint à professeur, de professeur, enfin de recteur de l'Académie. Le *Livret* donnait les différents titres des peintres.

2. Les *Livrets* des différents Salons dont Diderot rend compte sont reproduits dans les *Salons*, I, II, III et IV.
3. Voir DPV, XIII, 62-63 et l'aquarelle et les croquis, où Saint-Aubin a dessiné les panneaux du Salon de 1765. Ces dessins donnent une bonne idée de l'arrangement des œuvres exposées. Voir fig. I et 12.

Lorsque Diderot entreprend, en septembre 1765, d'écrire le compte rendu du Salon, il a terminé son apprentissage de critique d'art. Son interprétation des mouvements artistiques de l'époque se trouve clairement précisée, et il commence à dresser des portraits nuancés de certains artistes, comme Carle Vanloo, J.-B. Deshays et E.-M. Falconet. Ses descriptions et ses jugements gagnent également en précision. C'est enfin dans ce Salon qu'il commence véritablement à exposer sous une forme thématique ce qu'il appelle ses « principes spéculatifs », c'est-à-dire sa conception de la spécificité et de la finalité des beaux-arts.

On relève dans le *Salon de 1765* deux sortes de méthodes que Diderot a autrefois utilisées dans ses descriptions — « les méthodes scientifiques » et « les méthodes poétiques » — auxquelles il donne ici leur aspect presque définitif. Les premières visent surtout à fournir une description précise de la forme des différents éléments plastiques et de leur place dans la totalité artistique. Il recourt à deux « méthodes scientifiques » : l'une consiste à explorer la composition à partir d'un des côtés du tableau, l'autre à décrire d'abord la scène centrale et significative de l'œuvre, avant de passer aux éléments secondaires. Or, en 1765, il commence aussi à prendre véritablement conscience des limites des « méthodes scientifiques » et à mettre au point « les méthodes poétiques ». Celles-ci lui permettent d'essayer de traduire les éléments de la totalité picturale — mouvement, action dramatique et ambiance — qu'une description scientifique ne peut rendre qu'imparfaitement. Ces méthodes sont conçues de façon à permettre de caractériser la forme et le contenu d'une œuvre d'art et — indirectement — de signaler les ouvrages de la vie culturelle ayant influencé l'œuvre jugée. C'est ainsi que le style des traductions poétiques que Diderot fait des tableaux de genre de Greuze est comparable à celui des romans et drames dont s'est inspiré l'artiste : *Pamela* de Richardson et *Le Père de famille*. C'est également à partir du *Salon de 1765* que les critères de jugement de Diderot prennent une forme plus élaborée, et qu'il essaie d'établir une théorie d'appréciation. Selon cette théorie, le critère de l'unité est la forme supérieure de la valeur artistique. Il repose sur l'exigence selon laquelle une œuvre d'art doit être une totalité sémantique solidement organisée. C'est dans les conclusions que lui fournit sa description ou son interprétation qu'il trouve les arguments sur lesquels il s'appuie pour affirmer qu'un artiste respecte ou dédaigne le critère de l'unité. C'est ce qui ressort par exemple de ses jugements sur les tableaux de Boucher et de Greuze. Tous les *autres* critères d'appréciation auxquels il recourt sont destinés à juger le plan de la forme et celui du contenu dans la totalité artistique. Dans ce *Salon*, il appelle ces deux plans respectivement « la partie technique » et « la partie idéale »[4]. En appliquant les critères et les points de vue qu'il utilise dans ses jugements de « la partie technique » et de « la partie idéale », il tient cependant souvent compte des liens presque indissolubles qui existent entre ces deux « parties ». Dans les divers jugements sur « la partie technique », c'est-à-dire sur le vocabulaire des formes et ses données techniques, on se rend compte, dans le *Salon de 1765*, de tout ce que lui ont apporté ses amis artistes, en particulier Chardin, Vernet, La Tour, Cochin fils et

4. Il utilise aussi les termes « technique » et « idéal ».

Falconet. Dans ce *Salon*, il reconnaît lui-même qu'ils lui ont surtout appris à comprendre et à utiliser à bon escient les différents termes d'art : « s'il m'arrive de blesser l'artiste, c'est souvent avec l'arme qu'il a lui-même aiguisée. Je l'ai interrogé et j'ai compris ce que c'était que finesse de dessin et vérité de nature ; j'ai conçu la magie des lumières et des ombres ; j'ai connu la couleur. » Dès le *Salon de 1763*, il avait commencé à définir ces termes, par exemple « le faire » et « la magie », et, dans un certain nombre de cas, à leur donner un nouveau contenu sémantique[5]. Cette évolution se poursuit avec une netteté particulière dans le *Salon de 1765*, et l'amène à pratiquer de plus en plus l'analyse des qualités formelles et des méthodes techniques utilisées par des artistes comme Chardin, Vernet, Falconet et Cochin pour créer la vie intense qui caractérise leurs œuvres. Gault de Saint-Germain a remarqué que « Cochin a souvent travaillé avec Diderot, notamment dans l'*Essai* de ce dernier sur la peinture et ses observations sur le Salon de 1765, ouvrage qui eut une grande vogue »[6]. Diderot estime cependant que les termes d'art se révèlent parfois impropres si l'on veut exprimer certaines critiques portant sur la facture et le dessin. Il leur préfère alors des expressions imagées, souvent originales et riches en métaphores. On peut considérer ces figures de rhétorique comme une sorte de réponse à l'argot d'atelier dont se servent les artistes. Diderot utilise, entre autres, des expressions comme : « Ce n'est pas de la chair. C'est un masque de cette peau fine dont on fait les gants de Strasbourg. » En ce qui concerne l'autre aspect de l'entité artistique — c'est-à-dire la « partie idéale » ou le contenu — non seulement il ne tient pas compte des critères de ses amis artistes, mais encore il adopte volontiers une attitude critique. Dans le *Salon de 1765*, il reproche souvent aux peintres et sculpteurs d'accorder trop d'importance aux qualités formelles de l'œuvre d'art par rapport aux valeurs affectives, littéraires et morales. En d'autres termes, ils s'intéressent trop peu au pouvoir de signification du langage des formes. Diderot affirme ici précisément que « la peinture est l'art d'aller à l'âme par l'entremise des yeux », conception qu'il étend à la sculpture. Il précise ce point de vue en soulignant que la qualité d'une œuvre d'art dépend des variations et de l'intensité de l'émotion qu'elle éveille en nous, ainsi que de la multiplicité et de la puissance des effets qu'elle exerce sur notre imagination et sur nos réflexions. Aussi applique-t-il ce qu'on pourrait appeler le « critère de l'expressivité ». Mais, comme le montre le jugement portant sur l'*Artémise* de Deshays, c'est dans ce *Salon* qu'il s'efforce pour la première fois de définir véritablement les procédés artistiques susceptibles de produire le pouvoir évocateur d'une œuvre d'art.

Dans ses jugements sur « la partie idéale » ou le contenu d'une œuvre d'art, Diderot recourt aussi à ce que ses contemporains appellent « la règle du costume ». Le « costume » est « l'art de traiter un sujet dans toute la vérité historique » (ENC, IV, 298b). Mais, comme il ressort des comptes rendus des peintures d'histoire de Carle Vanloo par exemple, dans le *Salon de 1765*, il fait rarement intervenir ce critère d'appréciation sans souligner les qualités formelles qui mettent en relief — ou au contraire

5. Voir DPV, XIII, 336-337.
6. Voir *A un Jeune artiste peintre* par Cochin fils, avec une notice sur Cochin fils par Gault de Saint-Germain, 1836, p. 4.

gomment — l'interprétation picturale d'un sujet littéraire ou historique. A propos
du jugement portant sur la « vérité historique » d'une œuvre d'art, il se préoccupe
souvent de savoir si elle renferme des valeurs relevant de l'éthique ou de la critique
de la société. Il invente ce qu'on pourrait définir comme un critère d'appréciation
moral et politique, mais ne manque cependant jamais d'indiquer qu'on ne peut dis-
socier la traduction plastique de la critique de la société ou de l'objectif éthique dont
une œuvre d'art est dotée ou dépourvue. Ce point de vue, qui transparaît plus claire-
ment dans le *Salon de 1765* que dans les *Salons* antérieurs, infléchit en particulier les
jugements qu'il porte sur les peintures de Boucher et de Greuze. Il adjoint aux critères
d'appréciation déjà envisagés ce qu'il appelle des « modèles de comparaison ». Pour
préciser ses appréciations portant sur la totalité artistique ou sur différents éléments
de celle-ci, il prend pour référence des œuvres d'art particulièrement réussies — celles
de Rembrandt ou de Poussin — et définit dans quelle mesure les œuvres dont il se
propose de faire la critique en sont proches ou éloignées. Mais c'est dans le *Salon
de 1765* que ces analyses comparatives deviennent plus précises. Il n'a d'ailleurs pas
établi auparavant la différence entre le « plagiat », c'est-à-dire la copie servile d'une
composition ou d'une figure, et « l'emprunt de lumière et d'inspiration » qui concerne
l'inspiration que l'artiste a puisée dans l'art de son époque et dans celui des siècles
précédents, et qu'il a utilisée de façon originale. Il a étudié dans diverses galeries pari-
siennes et monuments publics certaines des œuvres d'art qu'il prend comme « modèles
de comparaison ». Il a appris à en connaître d'autres par la lecture d'ouvrages d'histoire
de l'art et de livres agrémentés de gravures[7]. Chardin lui a indirectement inspiré les
nombreuses comparaisons qu'il fait entre les œuvres exposées dans le *Salon de 1765*.
Chardin était depuis 1761 le « tapissier » du Salon, c'est-à-dire qu'il choisissait l'empla-
cement de chaque œuvre d'art dans les locaux d'exposition. Diderot remarque à ce
sujet : « Les belles études qu'il y aurait à faire au Salon ! Que de lumières à recueillir
de la comparaison de Vanloo avec Vien, de Vernet avec le Prince, de Chardin avec
Roland. » Il ajoute que Chardin a placé les œuvres de telle manière qu'il est facile
d'en découvrir les qualités formelles. Chardin a sans aucun doute désiré apprendre au
public à comprendre le langage des formes des arts plastiques. Dans ses comptes
rendus, Diderot expose souvent aux artistes comment ils pourraient, à son avis, traiter
tel ou tel sujet. Ces bons conseils sont parfois le point de départ de réflexions révélant
quel aspect il aurait souhaité voir revêtir à l'*ensemble* de l'œuvre d'art dont il fait la
critique. Cette critique créatrice et constructive, qu'on pourrait qualifier de « critique
inventive », est particulièrement développée dans le *Salon de 1765*. Certains des projets
qu'il propose aux artistes correspondent à des descriptions plus ou moins précises
de peintures qu'il a admirées dans les galeries d'art parisiennes, en particulier des
tableaux de Rubens, alors que d'autres ne sont dues qu'à sa seule imagination. Il
réserve cependant en général les méthodes descriptives et les critères d'appréciation

7. Voir J. Seznec, « Le Musée de Diderot », *pratique dans les Salons de Diderot*, Copenhague,
GBA, mai-juin 1960, p. 343-356 et Else Marie 1980, p. 375-380.
Bukdahl, *Diderot critique d'art. I. Théorie et*

que nous venons d'examiner aux œuvres auxquelles il reconnaît une certaine qualité, comme celles de J.-B. Deshays. Pour les œuvres moins réussies, comme celles de Millet, il se contente en revanche de courtes présentations et de jugements reposant sur des attendus souvent très fragmentaires.

Pour élaborer sa théorie de l'art, Diderot a largement recouru à l'expérience qu'il avait acquise en mettant au point sa technique de description ainsi que ses critères d'appréciation et ses définitions des termes d'art. Dans ce *Salon*, il expose ses conclusions non seulement dans un nombre de digressions plus important qu'auparavant, mais aussi — et pour la première fois — dans deux traités séparés. L'un traite de la sculpture, l'autre de la gravure. Les problèmes esthétiques qu'il y expose sont les suivants : détermination des caractéristiques de la totalité artistique, étude de la relation entre l'art et la réalité, analyse de la création artistique, définition de la fonction morale et sociocritique de l'art, description des rapports entre les divers genres des arts plastiques et analyse des différences entre les arts plastiques et la littérature. C'est le recours au critère de l'unité qui a permis à Diderot d'établir des comparaisons entre une œuvre d'art et un organisme vivant, de façon à montrer au lecteur qu'une œuvre d'art est un tout autonome et qu'elle peut être appréhendée comme une unité fonctionnelle constituée par la forme et le contenu. Les solutions de Diderot aux problèmes portant sur les rapports entre l'art et la réalité sont, elles aussi, redevables, dans une large mesure, au savoir qu'il avait acquis en rédigeant ses comptes rendus. Une connaissance toujours plus nuancée de la fonction des expressions plastiques lui a révélé que la nature et la qualité de l'image de la réalité procurée par une œuvre d'art dépendent non seulement de facteurs économiques, sociaux et culturels, mais encore de la maîtrise que l'artiste a du langage des formes qu'il a adopté, ainsi que des procédés techniques connus à son époque. Dans le *Salon de 1765*, Diderot développe ses analyses des rapports entre l'art et la réalité, ainsi que ses distinctions entre « la représentation individualisante » et « la représentation idéalisante » de la réalité. Aux artistes qui désirent donner une traduction picturale des traits individuels de la réalité — Chardin par exemple — on ne demande, selon Diderot, « que de l'étude et de la patience ; nulle verve ; peu de génie ; [...] beaucoup de technique et de vérité ». L'allégorie et la peinture d'histoire, en revanche, exigent de la part de l'artiste « une imagination féconde » ou la faculté d'élaborer « une exagération poétique ». Ces qualités sont absentes chez Lagrenée l'aîné, l'auteur de *Saint Pierre* : « Nulle étincelle de verve ; chose commune. [...] Ces sortes de têtes comportent de l'exagération, de la poésie, et malheureusement la Grenée n'en a point. » Diderot note également au sujet de la sculpture : « La sculpture [...] exagère, sans doute, peut-être même l'exagération lui convient-elle mieux qu'à la peinture. » Il n'explique jamais l'expression « exagération », mais les différents contextes révèlent qu'il s'en sert pour caractériser une tentative de l'artiste pour exprimer sa *propre* façon de transformer ses impressions de la vérité ou de créer un monde imaginaire. Diderot appelle « génie » l'artiste doué d'un rare talent pour pratiquer différentes formes « d'exagérations poétiques ». La faculté créatrice que confère « le génie » est qualifiée d' « énergie » par Diderot. Mais, pour lui, l'épanouissement génial n'est que le premier maillon de la création artistique ; il s'exprime dans

l'esquisse qui a de ce fait, comme il l'écrit dans le *Salon de 1765*, « un feu que le tableau n'a pas. C'est le moment de chaleur de l'artiste, la verve pure, sans aucun mélange de l'apprêt que la réflexion met à tout ». L'exécution de l'œuvre définitive — la seconde phase de la création artistique — demande cependant ce que Diderot appelle « la technique », c'est-à-dire une connaissance des matériaux et un métier savant. Les nombreux comptes rendus que Diderot a consacrés aux peintures d'histoire qui ont puisé leurs motifs dans l'histoire, la littérature et la mythologie ont — précisément dans ce Salon — approfondi sa connaissance des différences existant entre le langage verbal et le vocabulaire des formes. Il est convaincu que les images de la vie créées par le peintre ou le sculpteur s'incrustent plus profondément dans l'imagination que celles dues au poète. Il souligne dans ce *Salon* qu'en étudiant l'art antique et les grands maîtres italiens, les artistes peuvent se faire une idée d'une peinture ou sculpture occupant une place importante dans le développement culturel. Il espère que, par de telles études, les artistes de son époque seront amenés à créer un art qui jouera un rôle dans le domaine de la culture et dans celui de la critique de la société.

Nombre des digressions et courts traités que Diderot a inclus dans le *Salon de 1765* comportent des emprunts, les uns librement transposés, les autres plus textuels, aux idées fondamentales exprimées dans une série d'ouvrages en français, allemand ou anglais traitant des problèmes esthétiques qui le passionnent. Une analyse des nombreuses allusions qu'il y fait révèle qu'il en tire parti, soit pour préciser sa critique de l'esthétique de l'art qui prévaut à son époque, soit en considérant ces points de vue comme la matière brute qui, soumise à un traitement approprié, deviendra son propre critère[8]. Pour étayer et développer ses attaques contre la hiérarchie des règles en vigueur à l'Académie royale des Beaux-arts, Diderot recourt, dans ce *Salon*, à des emprunts à la critique sévère qu'en faisait Hogarth dans *Analysis of Beauty* (1753).

Dans le petit traité sur la sculpture qui est inclus dans le *Salon de 1765*, Diderot rapporte que c'est J.-J. Winckelmann qui lui a véritablement fait prendre conscience de l'importance, pour le génie créateur, de l'étude de la nature et des facteurs sociologiques. Diderot fait surtout allusion à *Geschichte der Kunst des Altertums*, que Winckelmann publia en 1764 et qui fut traduit en 1766 par G. Sellius et J.-B.-R. Robinet. Mais, dès l'automne 1764, le *Journal encyclopédique* avait publié un compte rendu en cinq parties des idées principales exposées par Winckelmann dans son dernier ouvrage[9]. Les passages du traité sur la sculpture (*Salon de 1765*), où Diderot reprend plus ou moins fidèlement certaines des idées de base de *Geschichte der Kunst des Altertums*, montrent

8. Diderot connaît l'anglais : le livre de Hogarth fut traduit pour la première fois en français par Hendrik Jansen en 1805 sous le titre *L'analyse de la beauté*. (Sur Diderot et Hogarth, voir J. Seznec, *Essais sur Diderot et l'Antiquité*, Oxford, 1957, p. 27-29 et E. M. Bukdahl, *Diderot critique d'art. II. Diderot, les salonniers et les*

esthéticiens de son temps, Copenhague, 1982, p. 94-103).
9. Voir *Journal encyclopédique*, 1764, 1er octobre (t. VII, 64-83), 15 octobre (t. VII, 39-62), 1er novembre (t. VII, 76-91), 15 novembre (t. VIII, 54-82) et 1er décembre (t. VIII, 97-122).

cependant clairement qu'il a lu la traduction de Sellius et Robinet (il ne savait pas l'allemand). C'est sans doute le graveur J.-G. Wille, qui maîtrisait l'allemand, qui a fait connaître en France les premières œuvres de Winckelmann, et qui — peut-être en octobre 1765 — a prêté à Diderot une copie de la traduction de Sellius et de Robinet[10].

Celui-ci paraphrase également des éléments de la conception de la spécificité et de la finalité de la sculpture que E.-M. Falconet avait exprimée dans les *Réflexions sur la sculpture* (1760)[11] et qui par la suite avait été reprise — dans ses grands traits — dans l'article de l'*Encyclopédie*, SCULPTURE (ENC, XIV, 834-839).

Le court traité sur la gravure, que Diderot a inséré dans le *Salon de 1765*, renferme une trame de citations indirectes empruntées à l'article GRAVURE de C.-H. Watelet, dans l'*Encyclopédie* (ENC, VII, 877-980) et aux introductions aux différents genres de la gravure dans le *Recueil de planches* (4e livraison). En 1765, tous les volumes de texte de l'*Encyclopédie* étaient imprimés. Les trois premières livraisons du *Recueil de planches* avaient paru. La quatrième livraison avait été achevée en 1765, mais elle ne parut qu'en 1767.

Les citations indirectes que Diderot a empruntées à divers écrits des salonniers, pour les inclure dans le *Salon de 1765* et les *Salons de 1759, de 1761* et *1763*, montrent qu'il sait parfaitement qu'on peut à juste titre établir une distinction entre quatre types de critique d'art ayant chacun ses qualités propres[12].

Le premier regroupe les critiques d'art qui s'expriment dans deux des revues manuscrites les plus cotées à l'époque. Il s'agit de la *Correspondance littéraire* et des *Mémoires secrets*[13]. Le *Salon de 1765* fut publié en six livraisons dans la *Correspondance littéraire* de F.-M. Grimm, dans le premier semestre de 1766. Bien plus que le *Salon de 1763*, le *Salon de 1765* prend la forme d'un dialogue entre Diderot et Grimm. Diderot pose à Grimm question sur question, fait allusion à ses conceptions en matière de critique d'art, lui raconte des anecdotes, lui rapporte des nouvelles sur la vie culturelle, sa vie privée et leurs relations communes. Dans le *Salon de 1765*, Grimm a inclus soixante notes, souvent très longues, où il répond aux questions de Diderot, commente ou réfute ses jugements.

Le deuxième type de critique d'art est présenté dans de nombreuses revues imprimées de l'époque qui sont normalement désignées comme ouvrages périodiques ou gazettes. De 1763 à 1767, les comptes rendus des Salons dans le *Mercure de France* furent conçus par une *Société des Amateurs*, mais écrits par Ph. Bridard de la Garde. En 1765, l'article sur le Salon n'est cependant

10. Diderot, quant à lui, précise que le *Salon de 1765* a été achevé le 10 novembre 1765 (CORR, V, 166); de ce fait, il ne peut avoir eu connaissance de la version imprimée de cette traduction. Sur Diderot et Winckelmann, voir E. M. Bukdahl, o.c., 1982, p. 50-54.

11. Ce traité est publié dans les *Œuvres complètes* de Falconet, 3e éd., 1808, t. III, p. 1-46.

12. Sur Diderot et les salonniers de son temps, voir E. M. Bukdahl, o. c., 1982, p. 163-331.

13. Louis Petit de Bachaumont (1690-1771) est le plus doué des salonniers ayant collaboré aux *Mémoires secrets pour servir à l'histoire de la république des lettres en France, depuis 1762 jusqu'à nos jours*. Ce titre ne fut donné à cette revue manuscrite, qui à la forme d'un journal, que lorsque l'un de ses collaborateurs, M.-F. Pidansat de Mairobert, en prépara, en 1777, une publication imprimée. Cette revue fut publiée en 36 volumes à Londres, de 1780 à 1789. En 1765, Bachaumont ne consacre que peu de place au Salon, et il ne mentionne qu'un très petit nombre des œuvres d'art exposées. Il rend compte du Salon les 28 août et 15 septembre 1765 (*Mémoires secrets*, t. II, p. 226-227 et p. 235).

pas signé par la *Société des Amateurs*, mais une note indique expressément qu'il s'agit des mêmes auteurs qu'en 1763 (le *Mercure de France*, octobre 1765, vol. II, p. 195). Jusqu'en 1776, *L'Année littéraire* fut rédigée par l'ennemi juré des encyclopédistes, E. C. Fréron, qui pratiquait aussi la critique d'art. Mais ce qui frappe, c'est qu'il est fortement marqué par les conceptions de Cochin fils sur la nature de la critique d'art, par ses goûts et son emploi de certains termes d'art. La critique de l'*Avant-Coureur* est due à la plume d'un salonnier anonyme. Cette gazette est rédigée par Jonval de Villemert et ses collaborateurs, B. de Villemert, A.-G. Meusnier de Querlon, La Combe et La Dixmerie. Le *Journal encyclopédique*, qui soutient énergiquement Diderot et les encyclopédistes, est rédigé par Pierre Rousseau. Son salonnier est anonyme. C'est également le cas des *Affiches, annonces et avis divers*, rédigés par l'abbé de Fontenay.

Le troisième type est ce qu'on appelle la critique de brochure. En 1765, il n'en existe que deux : Mathon de La Cour a publié quatre *Lettres à Monsieur ★★★ sur les peintures, les sculptures et les gravures, exposées dans le Salon du Louvre en 1765* et Le Paon a écrit la *Critique des peintures et sculptures de Messieurs de l'Académie royale. Lettre à un amateur de la peinture*.

Le quatrième type de critique d'art regroupe les nécrologies détaillées des participants aux Salons, décédés. En 1765, ce sont les nécrologies de Carle Vanloo et de J.-B. Deshays.

Dans ses lettres à Sophie Volland, Diderot a souvent parlé du *Salon de 1765*. Il y apparaît qu'il l'a écrit de la fin août au 17 novembre 1765. Il considère ce *Salon* comme l'une de ses œuvres maîtresses (CORR, V, 166-167). Diderot est parfaitement conscient que ses *Salons* relèvent d'un genre nouveau, qui a acquis son caractère particulier depuis que les expositions organisées par l'Académie des Beaux-Arts sont devenues, à partir de 1737, une véritable institution. Dans le *Salon de 1765*, il remarque à juste titre que « Paris est la seule ville du monde où l'on puisse tous les deux ans jouir d'un spectacle pareil ». Il reconnaît à ces expositions académiques un effet éducatif et libérateur. L'artiste confronté aux œuvres de ses confrères et au jugement du public et des critiques doit — selon Diderot — faire appel au meilleur de lui-même. Quant au public, la contemplation des diverses expositions l'incite à observer une attitude critique à l'égard des qualités tant éthiques qu'esthétiques des œuvres exposées. Enfin, l'effet éducatif et libérateur que Diderot reconnaît à un certain nombre d'œuvres d'art, ne peut jouer pour le public que lorsque celles-ci sont exposées et accessibles à tous, comme dans les Salons.

<div align="right">E. M. B.</div>

NOTE

Pour bien comprendre l'histoire des manuscrits du *Salon de 1765*, il faudrait pouvoir répondre à deux questions qui ont déjà été évoquées dans l'édition : 1) quelle était l'étendue des interventions de Grimm dans le texte que Diderot lui remettait pour la *Correspondance littéraire* : transformait-il, supprimait-il, ajoutait-il, « mutilait-il » comme l'en a accusé Naigeon (Avertissement à l'édition de 1798) ; 2) Diderot reprenait-il son texte pour le corriger, une fois, plusieurs fois ? en faisait-il une mise au net, comme le dit H. Dieckmann (INV, xvii-xviii) ? Il faut essayer d'approfondir ces questions pour faire un bon choix du texte de base. De quels éléments disposons-nous si nous revenons aux *Salons* antérieurs ?

Pour le *Salon de 1759*, nous avons une copie de la *Correspondance littéraire*, une copie dans le fonds de Leningrad, une dans le fonds Vandeul et un autographe sous la forme d'une lettre à Grimm. L'apparat critique montre qu'il y a très peu de variantes entre les copies, mais des variantes assez importantes (suppression de passages osés, atténuation des jugements) entre l'autographe et les copies. On peut supposer que Grimm a corrigé la lettre reçue, qu'il l'a ensuite insérée dans sa gazette et que ce texte a servi de modèle pour *L* et *V*.

Pour le *Salon de 1761*, nous disposons de trois copies dans la *Correspondance littéraire* (*G*, *S* et *Firm*), d'une copie à Leningrad, d'une dans le fonds Vandeul et d'un autographe. On constate ici aussi assez peu de variantes dans le groupe *G& L V* (inversions de mots ou de paragraphes, quelques omissions) ; mais les variantes entre ce groupe d'une part et l'autographe de l'autre sont beaucoup plus nombreuses et significatives que dans le *Salon de 1759* : la leçon *G& L V* est beaucoup plus longue que celle de l'autographe. Si c'est Grimm qui a aussitôt corrigé Diderot, il faudrait faire l'hypothèse qu'il aurait fait d'importantes *additions* au texte qu'on lui présentait. Trois témoignages peuvent nous éclairer : Diderot écrit à propos du *Salon de 1761* : « Ce sera un livre ; si j'avais eu plus de temps qu'il [Grimm] ne m'en a accordé, j'aurais été meilleur et plus court. Mais il abrègera. Ce sera son affaire » (CORR, III, 304). Et dans le *Salon de 1761* : « Si vous m'eussiez accordé un jour de plus, j'aurais mis la moitié plus de choses, dans la moitié moins d'espace » (DPV, XIII, 250). Grimm, de son côté, écrit : « Mon ami Diderot, au lieu de feuilles m'a fait un livre sur le Salon [celui de 1765]. Je n'ai pas le courage d'en rien retrancher ; mais il faut rédiger ses feuilles à mesure qu'il me les donne, il faut les copier moi-même pour les mettre en état d'être recopiées ; et cela demande beaucoup de temps (voir DPV, XIII, xxvi-xxvii). Si Diderot dit que Grimm *abrègera* et que ce dernier se fait des scrupules de rien *retrancher*, il est peu vraisemblable qu'il ait *allongé* (Grimm, quand il voulait donner son propre avis, faisait des notes appelées dans le texte par un astérisque). Il est donc difficile d'admettre que le texte de la *Correspondance littéraire*, plus long que celui de l'autographe, soit celui de l'autographe corrigé par Grimm.

Les copies du *Salon de 1763* (*G&*, *L* et *V*) pour lequel aucun autographe n'a été conservé, présentent des variantes, surtout entre *G&* et le groupe *L V*, mais elles sont peu significatives.

Pour le *Salon de 1765*, nous disposons de quatre copies de la *Correspondance littéraire*, d'une copie dans le fonds de Leningrad, de deux copies dans le fonds Vandeul. Aucun autographe n'a été conservé, mais Naigeon qui a publié le *Salon* en 1798, dans le tome XIII des *Œuvres complètes* écrit dans l'Avertissement : « Ce que Diderot a pensé, ce qu'il a eu le courage de dire, a été rétabli conformément à son manuscrit autographe, qui a même servi de copie pour cette nouvelle édition du Salon. » Et dans une note, il dit encore : « Je remplis ici cette lacune d'après le manuscrit autographe de Diderot. » On peut donc penser que Naigeon avait en main un autographe, bien que la formule « même servi de copie pour cette nouvelle édition » soit un peu ambiguë (il est vrai qu'on traitait alors les autographes avec plus de désinvolture qu'aujourd'hui). Or la leçon de l'édition Naigeon diffère considérablement de celle des copies de la *Correspondance littéraire* et beaucoup moins de celle du groupe *L V*. Ici, comme dans le *Salon de 1761* mais de façon beaucoup plus nette, le texte de *G&* est beaucoup plus long que celui du groupe *L V*. On sait d'autre part par sa correspondance (CORR, V, 121 et 147) que Diderot a écrit le *Salon de 1765* sous la pression constante de Grimm ; il écrit à Sophie Volland, le 10 novembre 1765 : « J'ai écrit quinze jours de suite du soir au matin, et j'ai rempli d'idées et de style, plus de deux cents pages de l'écriture fine et menue dont je vous écris mes longues lettres, et sur le même papier » (CORR, V, 168). La leçon de la *Correspondance littéraire* est donc bien un premier jet écrit au fil de la plume, ne laissant pas à l'auteur le « temps d'être plus court ».

Comment est-on passé de ce premier jet à la leçon du groupe *L V N*? On sait, toujours par Diderot (CORR, VIII, 73 et 130) que Grimm lui renvoyait ses « feuilles » au fur et à mesure qu'il les avait recopiées. Peut-on tirer du fait que Grimm *recopiait* le texte de Diderot, la conclusion qu'il ne portait pas de corrections sur l'autographe même ? S'il en est ainsi, le philosophe avait donc tout loisir pour modifier son texte sur ces feuilles qu'on lui avait renvoyées (il existe des autographes très corrigés, comme *La Religieuse, Sur Térence, Est-il bon ? est-il méchant ?*). L'analyse des variantes montre que, lorsque la leçon de Naigeon diffère de celle du groupe *L V*, elle retrouve souvent la leçon de *G&* (voir les nombreuses variantes *G& N*); on peut donc supposer que *N* donne une leçon intermédiaire entre *G&* et les dernières copies, *L V*. Naigeon a peut-être eu entre les mains un autographe qui avait servi de modèle pour la *Correspondance littéraire*. Les copies de Leningrad et du fonds Vandeul qui ont peu de variantes entre elles (mis à part les remaniements de Vandeul sur *V1*) présentent des variantes par rapport à *N*. Comme l'a montré H. Dieckmann (INV, xxvii-xxviii), Diderot a probablement travaillé jusqu'à la fin de sa vie à revoir l'ensemble de son œuvre dans la perspective d'une édition; il est difficile de préciser l'époque de cette révision ni de situer le moment où il a fait ses mises au net (celle des *Salons*, du *Neveu de Rameau*, des *Regrets sur ma vieille robe de chambre*). On ne peut donc pas savoir si elles sont antérieures, concomitantes ou postérieures aux copies finales de Leningrad et du fonds Vandeul.

Pour le *Salon de 1765*, nous disposons des copies suivantes :

G = *Gf*, fol. 253 r°-270 v°; 281 r°-294 r°; 295 r°-316 v°; 317 r°-322 v°; 333 r°-
 336 v°; 351 r°-364 v°; 441 r°-451 r°; 453 r°-458 v°

S = *S7*, p. 1-36; 37-63; 65-88; 129-176; 89-128; 309-329; 333-344

M = *M1*, fol. 11 r°-16 v°; 29 r°-54 r°; 55 r°-66 v°; 188 r°-211 v°; 218 r°-227 v°;
 67 r°-72 v°; 204 r°-217 v°; 156 r°-166 r°

Firm = 12961, fol. 76 r°-87 v°; 88 r°-107 r°; 108 r°-143 v°; 144 r°-163 v°; 166 r°-
 176 r°; 178 r°-183 v°

L = XIX, p. 1-473

V1 = 13744, p. 3-433; fol. 1-221

V2 = 13750, p. 2-412; fol. 1-204

N = N (1798), XIII, 1-373

Texte de base : *L*

Nous avons pris comme texte de base la copie de Leningrad, proche d'un autographe puisque peu différent de *N* et qui semble être la version qui a pu être revue le plus tardivement par l'auteur. C'est une belle copie de Girbal, faite avec beaucoup de soin, alors que les copies du fonds Vandeul sont soit très négligées soit très remaniées.

Qu'apporte l'étude des variantes, plus nombreuses et plus significatives que dans aucune des œuvres publiées jusqu'à présent dans cette édition (nous les donnons en totalité en indiquant, chaque fois que cela est possible l'auteur des corrections). Elles ne permettent pas de façon décisive de classer les copies dans un ordre chronologique; cependant on peut penser que la suppression de certains passages de *G&* vient de ce que les informations données avaient perdu de leur actualité (voir la variante R, p. 60); les variantes des pages 141 et 142; la var. O, p. 146; la var. A, p. 170 (suppression de « il y a huit jours »). Surtout le style a été, dans de très nombreux cas, amélioré et resserré. En voici deux exemples : *G&* donne (p. 82) : On a aussi accusé l'attitude du berger dormant de ressembler plutôt à celle d'un homme mort qu'à l'attitude d'un homme qui dort » devient : « On a accusé son attitude d'être plutôt d'un homme mort que d'un homme qui dort. » P. 187 : « Et ce capucin, c'est du bois avec un visage de plâtre. C'est pour la vérité et la vigueur du coloris un petit Rubens » devient : « Ce capucin, c'est du plâtre. Pour la vérité et la vigueur de coloris, petit Rubens. » On notera la suppression de très nombreux adverbes. Le chercheur qui voudra étudier le style et la genèse des œuvres de Diderot trouvera ici matière à réflexion.

Les copies de la Correspondance littéraire

Le *Salon de 1765* a été inséré dans les livraisons des 1er et 15 janvier, 1er et 15 février, 15 juin et 1er juillet 1766. Seule la copie de Moscou en donne une partie dans la livraison du 15 juillet. Chacune des copies donne la totalité du texte, mais — comme le montrent les références données plus haut — le contenu et l'ordre de chaque livraison varient d'une copie à l'autre. Cela tient au fait que les cahiers n'ont pas été classés dans le

même ordre; c'est un problème de reliure auquel il ne faut pas attacher d'importance scientifique. La copie de Gotha a été très soigneusement revue par Grimm qui a ajouté en interligne des mots omis et qui a apporté quelques autres corrections et additions, notées dans l'apparat. Les corrections interlinéaires dans G sont reprises dans le texte même des autres copies de la *Correspondance*; G est donc vraisemblablement la copie première qui a servi de modèle pour les autres.

Les copies de Stockholm et de Moscou ont été revues aussi par Grimm.

La copie Firmiani est dans un volume relié en cuir marron, très abîmé. D'après une note de la page de garde, elle provient directement de la succession du comte de Firmiani. Une autre note dit : « Ce manuscrit est d'autant plus précieux que le texte original a été considérablement changé et tronqué dans toutes les éditions. » On considère donc ici que le texte de G& est le texte original.

Les copies du fonds Vandeul

Ces copies font partie de deux des cinquante-six volumes cartonnés bleus qui constituent une partie importante du fonds Vandeul. Le format est de 18,5 × 23 cm pour *V1* et 19 × 23 pour *V2*.

La copie V1 (n.a. fr. 13744)

Elle est de la main du copiste G de Vernière, copiste qui a été longtemps au service des Vandeul et qui a également copié les *Salons de 1759, 1763, 1767 et 1771*.

Le manuscrit se compose de deux parties : la première, paginée de 3 à 458, en continu, comprend le *Salon de 1765, De la Manière*, (incluant l'*Examen du clair-obscur* qui est un des chapitres des *Essais sur la peinture*; voir plus loin, p. 341). La deuxième partie, paginée en continu de 1 à 124, comprend les *Pensées détachées sur la peinture, la sculpture et l'architecture pour servir de suite au Salon* (3 à 94) et les *Noms des peintres et leur genre* (97 à 124).

Cette copie a été très corrigée et profondément remaniée par Vandeul. Des grattages ont parfois troué le papier : en particulier une grande partie des traits épais qui soulignaient les noms des peintres ont été grattés. Vandeul a procédé à ses corrections habituelles : suppression de conjonctions, additions de mots omis, atténuation de jugements sévères ou trop osés, des termes familiers ou injurieux. Mais il a aussi remanié fondamentalement le manuscrit, clairement dans le dessein de préparer une édition des *Salons*, incluant des passages des *Salons* précédents. Il a ajouté de sa main, entre les lignes, en marge, en bas de page, parfois sur une feuille séparée, des parties assez longues des *Salons de 1761, 1763, 1767*, et les *Tableaux de nuit de Skalken*. Vandeul, n'a supprimé aucun passage; il a biffé ou gratté certaines lignes pour les réécrire plus loin afin de faciliter l'insertion des ajouts. Nous donnons en appendice les passages ainsi ajoutés. Pour les *Salons de 1759, 1761 et 1763*, le lecteur se reportera au tome XIII, dont nous donnons les pages et les lignes, pour reconstituer la version *V* (n.a. fr. 13749).

Dans cette copie, les passages ainsi reportés dans le *Salon de 1765* ont été barrés d'un trait (voir l'apparat critique dans le tome XIII).

Mais Vandeul ne s'est pas arrêté là. Il a détaché les pages 433 à 458 de *V1*; les pages 433 et 434 étant les dernières pages du *Salon*, il les a recopiées; il a incorporé *De la Manière* (p. 435 à 446 de *V1*) — y compris le chapitre intitulé « Examen du clair-obscur » inclus ensuite dans les *Essais sur la peinture* (voir plus loin) — dans les *Pensées détachées* qui font suite au Salon dans *V1*. Il a recopié le texte de *De la Manière* mais en utilisant les pages 439 et 440 du manuscrit *V1*. Les pages 455 à 458 sont celles des *Tableaux de nuit de Skalken*; Vandeul les a inclus dans le *Salon de 1765* entre les pages 370 et 371 (voir l'appendice de l'apparat).

Les morceaux sur les *Tableaux de nuit de Skalken* n'ont jusqu'à présent été publiés que deux fois : par Fr. Venturi dans la revue *Hippocrate* en 1938, et par R. Desné dans son édition des *Essais sur la peinture* (Éditions sociales, Paris, 1955). Nous donnons en appendice le texte de Vandeul; les *Tableaux* sont aussi dans la copie de Leningrad.

Sur la page 458 de *V1*, Girbal a écrit le mot « Fin » et le chiffre « 498 »; or « 498 » est le numéro de la dernière page de la copie de Leningrad. Sur le manuscrit *n.a.fr.* 13749, Girbal a également écrit sur chacune des dernières pages des *Salons de 1759, 1761* et *1763* le numéro de la page finale de la copie du même *Salon* dans la copie de Leningrad (22 pour *1759*, 111 pour *1761* et 144 pour *1763*). Girbal a donc eu entre les mains les copies Vandeul; peut-être même ces copies lui ont-elles servi de modèle.

La copie V2 (n.a. fr. 13750)

Ce volume comprend le *Salon de 1765*, paginé de 2 à 412, *De la Manière* (413 à 432), et les *Tableaux de nuit de Skalken* (432 à 434). C'est le même contenu que la copie de Leningrad. *V2* est de la main du copiste F de Vernière qui a aussi copié le *Salon de 1767*. Il a travaillé tardivement pour la famille Vandeul.

L'étude de l'apparat montre que *V2* est une copie de *V1*, faite sans soin. Les erreurs, les fausses lectures, les omissions sont nombreuses. Le copiste en a corrigé certaines (une douzaine de mots écrits en interligne). Vandeul a revu la copie, mais n'y a apporté que trois corrections mineures. La copie *V1* a été remaniée et corrigée après l'achèvement de *V2*. Cette copie, qui présente assez peu d'intérêt, est plus proche de *L* que *V1*.

La copie de Leningrad

Notre texte de base est une belle copie de Girbal, paginée de 1 à 473 (les pages 83, 193 et 203 ont été sautées). Le *Salon de 1765* est suivi de *De la Manière* (p. 474 à 498).

Un trait double sépare les textes consacrés à chaque artiste; les titres des tableaux sont soulignés.

Dans le microfilm de la Bibliothèque nationale, les pages 253-254 ont été, par erreur, remplacées par les pages 353-354. Nous avons suivi, pour ces pages, le texte de *N*.

La copie porte quatre corrections d'une autre main. Girbal avait écrit « Logarth », une autre main a corrigé en Hogarth, trois fois.

MODERNISATION

La graphie de Girbal a été décrite dans le tome III (p. 298-299). Girbal écrit -*ait* et non -*oit* dans les terminaisons des verbes à l'imparfait et au conditionnel, « temps » et ses composés avec un -*p*.

Les pluriels en -*ans* et -*ens* perdent leur -*t*; six exceptions : deux fois « accidents », « dents », « ajustements », « pendants », « lents ».

Les consonnes doublées sont nombreuses : « abbatu » (une fois *abattu*); « amatti », « appeller » (une fois *apelle*); « appercevoir », « applanie », « attelier », « caraffe », « chappe » (une fois *chape*); « drappe » et « drappé » (mais le plus souvent *drapé*); trois fois « grouppé » (mais le plus souvent *groupé*); « jetter », « matte », « mattoir », « raffraîchissement » (mais aussi *rafraîchissement*); « renouveller », « pelotton » (mais aussi *peloton*), « sallon », « symmétrie ».

On trouve les consonnes non doublées : « afetterie », « alonge », « anoncer », « alume » (mais aussi *allume*), « baricade », « bufle », « bute », « colé », « confessional », « dévelopé », « échape » (mais aussi *échappe*); « envelope », « flame », « fossete », « fourer », « froter », « jouflu », « mamelle », « manequin » et « manequiné », « nivele », « paysane » (mais une fois *paysanne*); « saute », « toufus ».

Graphies archaïques : « aboyement », « acolithe » (mais aussi *acolythe*), « à faire » (pour *affaire*), « bayonnette », « balais » (pour *ballet*), « bourlet », « coeffée » et « coeffure », « carnacière », « fayance », « craye », « chartier », « fesant » (mais aussi *faisant*); « greque », « hazard », « galimathias », « isle », (une fois « lyon » pour *lion*); « marmouzet », « nuds » (mais surtout *nus*); « phiole », « payen », « quarré », « quouette », « pescheur » (mais aussi *pêcheur*); « prétieux » (une fois, mais surtout *précieux*); « remerciement », « satyre » (pour *satire*); « sep » (pour *cep*); « solemnel », « sopha », « syringa », « terreine et « souterreine », « thiare », « trépié » (mais aussi *trépied* et une fois *pié*); « ustencile » (mais aussi *ustensile*); « verd », « vilainie ». On trouve deux fois « ronde de bosse » pour *ronde-bosse*. L'emploi des *accents aigus* est moderne; notons seulement qu'il est absent sur « revolte », « desir », « tetons », et qu'il remplace l'accent grave sur des mots comme « espiéglerie », « fiérement », « singuliérement », « amérement », « secrétement », « entiérement », « irréguliérement », « grossiérement », « légéreté ». On le trouve sur « réflet » et « révendique ».

L'accent grave est totalement absent sauf sur les mots : « à », « là », « près », « voilà », « où », « succès », « progrès », « agrès », « grès », « excès » et une fois sur « phénomène ».

On trouve l'accent circonflexe sur « mêlange », « système », « mître », « atôme », « chûte », « nâquit », « cîme », « vîte et vîtesse », « abâtardi ». Mais on ne le trouve pas sur « ame », « plait », « machoire », « hache », on trouve « grâce » et « grace », « âne » et « ane », « aîné » et « ainé ».

Girbal met un tréma sur « poëme » et « poëte », « aërien », « poële » et « poëlon », « moëlleux » (mais aussi *moelleux*).

Pour les tirets, Girbal lie toujours la conjonction « très » à l'adjectif par un tiret. Il écrit « tout-à-coup », « tout-à-l'heure ». S'il écrit en un mot « toutàfait », « apeuprès », « peutêtre » et souvent « parceque », il écrit « c'est à dire », « mal mené », « mal saine », « nouveau né ».

Girbal utilise abondamment le tilde sur les *-n* et sur les *-m*, parfois sur le *-p*, surtout si le mot est placé vers la fin de la ligne. C'est là aussi qu'il utilise l'abréviation *t* en interligne pour *ent* (« anciennemt », « Vetemt », etc.). Girbal écrit souvent « St » pour *saint*; il utilise les majuscules de majesté; suivant les règles de l'édition, nous ne les avons pas gardées.

Nous n'avons pas noté, dans un apparat très lourd, les abréviations des mots (St pour Saint, Monsieur, Madame, Mademoiselle). Ni les copies de la *Correspondance* ni Naigeon n'ont écrit « Du même » au-dessous des titres de tableaux; nous ne l'avons pas noté dans l'apparat. Notons aussi que les copies *G&* ne donnent aucun numéro de tableaux.

Nous avons donné toutes les variantes de graphie des noms propres; il est en effet surprenant de voir à quel point la graphie en varie.

Nous avons respecté la ponctuation, nous contentant de l'ajouter entre crochets dans les cas d'omission manifeste (souvent en fin de ligne) en nous appuyant sur la copie *N*.

Dans le passage consacré à Fragonard, nous avons présenté les noms des interlocuteurs en respectant les règles de l'édition. Dans *L*, ils sont écrits au centre d'une ligne avec de gros caractères d'imprimerie.

Nous avons transcrit par l'italique tous les mots soulignés et respecté pour l'énoncé des titres des tableaux les règles de la typographie moderne.

A. L.

Salon de 1765

Salon
de
1765[A].

A mon ami Monsieur Grimm.

> *Non fumum ex fulgore, sed ex fumo dare lucem*
> *Cogitat*[1]. Horat. *Art. Poet*[B].

Si j'ai quelques notions réfléchies de la peinture et de la sculpture, c'est à vous, mon ami, que je les dois. J'aurais suivi au Salon la foule des oisifs, j'aurais accordé comme eux un coup d'œil superficiel et distrait aux productions de nos artistes; d'un mot j'aurais jeté dans le feu un morceau précieux, ou porté jusqu'aux nues un ouvrage médiocre, approuvant, dédaignant, sans rechercher[C] les motifs de mon engouement ou de mon dédain. C'est la tâche que vous m'avez proposée[D] qui a fixé mes yeux sur la toile et qui m'a fait tourner autour du marbre. J'ai donné le temps à l'impression d'arriver et d'entrer. J'ai ouvert mon âme aux effets, je m'en suis laissé pénétrer. J'ai recueilli la sentence du vieillard et la pensée de l'enfant, le jugement de l'homme de lettres, le mot de l'homme du monde et les propos du peuple[2]; et s'il m'arrive[E] de blesser l'artiste, c'est souvent

A. Le *Salon de 1765* par M. Diderot. *G&* | Description des tableaux, gravures et morceaux de sculpture exposés au *Salon du Louvre en 1765 V1* [corr. *Vdl*]

B. *A mon ami. G&* | *Horat. G& Horat. Art. Poet. om. N*
C. chercher *G&*
D. imposée *G&*
E. *m'est arrivé de M*

1. « La fumée ne viendra pas après la flamme, mais on verra les plus riches tableaux après cet exorde modeste » (Horace, *Art poétique*, trad. Charles Batteux, 1771, t. I, p. 25-27, v. 143-144). Diderot cite aussi ces vers dans une lettre à Falconet du 15 février 1766 (CORR, VI, 78). Dans CORR, on trouve une traduction plus exacte : « Il ne songe pas à jeter de la fumée après un éclair, mais à faire jaillir la lumière de la fumée. »
2. Dans le *Salon de 1763*, Diderot donne un bon exemple de la différence d'appréciation sur l'art entre « l'homme de lettres », « l'homme du monde » et « le peuple » (DPV, XIII, 353). Sur la notion de *peuple* chez Diderot, voir DPV, XXIII, 189.

avec l'arme qu'il a lui-même aiguisée[3]. Je l'ai interrogé et j'ai compris ce que c'était que finesse de dessin et vérité de nature; j'ai conçu la magie des lumières[F] et des ombres; j'ai connu la couleur; j'ai acquis le sentiment de la chair. Seul, j'ai médité ce que j'ai vu et entendu, et ces termes de l'art, *unité*, *variété*, *contraste*, *symétrie*, *ordonnance*, *composition*, *caractères*, *expression*[4], si familiers dans ma bouche, si vagues dans mon esprit, se sont circonscrits et fixés.

O, mon ami[G], que ces arts qui ont pour objet d'imiter la nature soit avec le discours comme l'éloquence et la poésie, soit avec les sons comme la musique, soit avec les couleurs et le pinceau comme la peinture, soit avec le crayon comme le dessin, soit avec l'ébauchoir et la terre molle comme la sculpture, le burin, la pierre et les métaux comme la gravure, le touret comme la gravure en pierres fines, les poinçons, le matoir et l'échoppe comme la ciselure[5], sont des arts longs[H], pénibles et difficiles !

Rappelez-vous ce[I] que Chardin nous disait au Salon[J] : « Messieurs, Messieurs, de la douceur. Entre tous les tableaux qui sont ici cherchez le plus mauvais, et sachez que deux mille malheureux ont brisé entre leurs dents le pinceau de désespoir de faire jamais aussi mal. Parocel[K] que vous appelez un barbouilleur[6], et qui l'est en effet[L], si vous le comparez à Vernet, ce Parocel est pourtant un homme rare relativement à la multitude de ceux qui ont abandonné la carrière dans laquelle ils sont entrés avec lui. Le Moyne disait qu'il fallait trente ans de métier pour savoir conserver son esquisse, et le Moyne n'était pas un sot[M]. Si vous voulez m'écouter, vous apprendrez peut-être à être indulgents[7]. »

F. *magie* de la lumière; *et G& N*
G. *Oh que G&*
H. *ciselure, oh que ces* arts *sont longs, G&*
I. *vous,* mon ami, *ce G&*
J. *Salon,* au milieu de nos arrêts de mort : *G&*

K. *malheureux,* désespérant *de faire jamais aussi mal, ont brisé le pinceau entre leurs* (les *dans* S) / dents. *Ce Parocel G&*
L. *l'est* effectivement, *si* S
M. *le Moine savait ce qu'il disait. G& |* Le-Moine *N*

3. Diderot pense à ses amis artistes Cochin fils, Falconet, La Tour, Vien, Vernet, Chardin et Greuze, souvent mentionnés dans sa correspondance (CORR, IX, 216-217) et dans ses *Salons* (DPV, XIII, 77, 245 et 380).
4. *Dessin, couleur, unité, variété, contraste, symétrie, ordonnance, composition, caractère, expression :* voir le lexique. « La magie de la lumière et des ombres » désigne le *clair-obscur* ; voir le lexique.
5. *Pinceau, crayon, ébauchoir, burin, touret, gravure en pierres fines, poinçons, matoir (ciseleur), échoppe, ciselure :* voir le lexique.
6. *Barbouilleur :* voir le lexique.
7. Il s'agit du peintre François Le Moyne (1688-

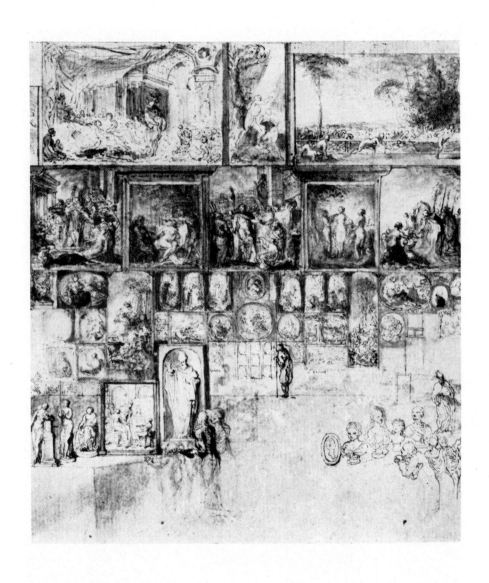

1. Gabriel de Saint-Aubin. *Le Salon de 1765, vue générale* (détail).

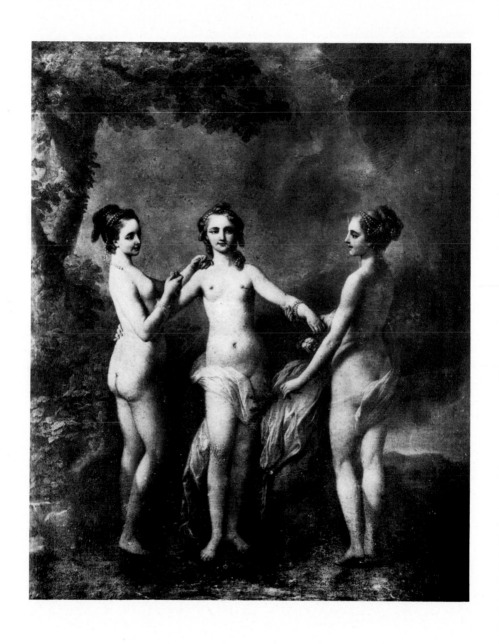

2. Carle Vanloo. *Les Grâces.*

Chardin semblait douter qu'il y eût une éducation plus longue et plus pénible que celle du peintre, sans en[N] excepter celle du médecin, du jurisconsulte ou du docteur de Sorbonne.

« On nous met, disait-il, à l'âge de sept à huit ans le porte-crayon à la main. Nous commençons à dessiner d'après l'exemple des yeux, des bouches, des nez, des oreilles, ensuite des pieds et[o] des mains. Nous avons eu longtemps le dos courbé sur le porte-feuille, lorsqu'on nous place devant l'*Hercule* ou *le Torse*, et vous n'avez pas été témoins des larmes que ce *Satyre*, ce *Gladiateur*, cette *Vénus de*[P] *Médicis*, cet *Antinoüs* ont fait couler[8]. Soyez sûrs que ces chef-d'œuvres des artistes grecs[Q] n'exciteraient plus la jalousie des maîtres s'ils avaient été livrés au dépit des élèves. Après avoir séché des journées et passé des nuits à la lampe devant la nature immobile et inanimée, on nous présente la[R] nature vivante, et tout à coup le travail de toutes les années précédentes semble se réduire à rien; on ne fut pas plus emprunté la première fois qu'on prit le crayon. Il faut apprendre à l'œil à regarder la nature; et combien ne l'ont jamais vue et ne la verront jamais! c'est le supplice de notre[S] vie. On nous a tenus cinq à six ans devant le modèle, lorsqu'on nous livre à notre génie, si nous en avons. Le talent ne se décide pas en un moment; ce n'est pas au premier essai qu'on a la franchise de s'avouer son incapacité. Combien de tentatives tantôt

N. *sans excepter* G&
O. *des pieds, des mains* N
P. *Venus Medicis* G&
Q. *chef d'œuvres de l'Antiquité n'exciteraient* G&

R. *présente enfin la* G&
S. *combien qui ne* [...] *et qui ne* G& / *de toute notre* G&

1737). « Conserver son esquisse, remarque Grimm dans une note, veut dire transformer sa première ébauche en un tableau achevé » (*Salons*, I, 58).
8. « L'Hercule » est l'*Hercule Farnèse* (voir n. 339). « Ce gladiateur » est plutôt « le *Gladiateur combattant* de la Villa Borghèse » (actuellement au Musée du Louvre, inv. 527) que « le *Gladiateur mourant* du Capitole » (actuellement au Musée du Capitole à Rome). Voir F. Haskell et N. Penny, *Taste and Antique*, Londres, 1981, n° 43 et 44, fig. 115 et 116. La *Vénus de Médicis* se trouve aujourd'hui au Musée des Offices à Florence, n° 342. Voir F. Haskell et N. Penny, o. c., n° 88, fig. 173.

Sur l'*Antinoüs*, voir n. 344. « Le satyre » est « le *Satyre* de la Villa Ludovisi ». Il appartient actuellement à la collection Ludovisi, Musée des Thermes, Rome, inv. 8597. Chardin renvoie aux moulages en plâtre faits d'après ces sculptures antiques, exposés dans les salles de l'Académie. Voir J. Locquin, *La Peinture en France de 1747 à 1785*, 1912, rééd. 1978, Dijon, p. 75-76. Diderot a vu lui aussi ces moulages. Il connaissait également les gravures que Cochin en avait fait faire pour illustrer son traité du DESSIN dans les *Planches* de l'*Encyclopédie* (ENC, *Recueil de planches*, 2e liv., 2e part., p. 12, pl. XXXIII, XXXIV, XXXVI-XXXVIII).

heureuses, tantôt malheureuses! Des[T] années précieuses se sont écoulées avant que le jour de dégoût, de lassitude et d'ennui[U] soit venu[9]. L'élève est âgé de[V] dix-neuf à vingt ans, lorsque la palette[10] lui tombant des mains, il reste sans état, sans ressource et sans mœurs : car d'[W]avoir sans cesse sous les yeux la nature toute nue, être jeune et sage, cela ne se peut. Que faire ? que[X] devenir ? Il faut ou se jeter dans quelques-unes de ces conditions subalternes dont la porte est ouverte à la misère, ou mourir de faim. On prend le premier parti[Y], et à l'exception d'une vingtaine qui viennent ici tous les deux ans s'exposer aux bêtes, les autres ignorés et moins malheureux peut-être, ont le plastron sur la poitrine dans une salle d'armes, ou le mousquet sur l'épaule dans un régiment, ou l'habit de théâtre sur les tréteaux. Ce que je vous dis là, c'est l'histoire de Belcourt, de le Kain et de Brisart, mauvais comédiens de désespoir d'être mauvais peintres[Z][11]. »

Chardin nous raconta, s'il vous en souvient, qu'un de ses confrères dont le fils était tambour dans un régiment, répondait[A] à ceux qui lui en

T. *malheureuses !* Cependant *des G&*
U. *jour du dégoût, de la lassitude et de l'ennui G&*
V. *L'élève a atteint l'âge de G&*
W. *ressources N | et souvent sans mœurs : car avoir G&*
X. *faire alors ? que G&*
Y. *Il faut se jeter N | Il faut ou mourir de faim, ou se [...] misère. On prend ce dernier parti G&*

Z. *histoire de Bellecour, de Brisart, de Lekain, mauvais peintres que le désespoir a rendus comédiens médiocres. G& Brisart, comédiens de désespoir d'être mauvais peintres. V1 V2 | d'être médiocres peintres. N*
A. Vous *nous racontâtes, s'il vous en souvient, qu'un de ces échappés de l'Académie s'étant fait tambour dans un régiment, son père répondait G&*

9. Chardin caractérise très précisément les trois phases des cours pratiques de « l'enseignement académique de dessin » : lors des cours pratiques, les jeunes élèves commençaient par copier des dessins de chefs-d'œuvre anciens et contemporains, ceux de Raphaël, de Bouchardon et de Cochin fils entre autres. C'était le « dessin à l'exemple ». Ensuite les élèves devaient copier les moulages d'après les sculptures de l'Antiquité, par exemple d'après la *Vénus de Médicis*. Ce n'est qu'après avoir maîtrisé la technique du copiage que les élèves étaient admis à « l'école du modèle » où ils travaillaient à partir de modèles vivants. Voir le traité du DESSIN donné par Cochin dans les *Planches* de l'*Encyclopédie* (ENC, *Recueil de planches*, 2e livraison, 2e part., 1-12, 38 pl.).
10. *Palette* : voir le lexique.
11. Jean Claude Gilles Colson dit Bellecour

(1725-1778) était sociétaire de la Comédie française depuis 1752. De Jean-Baptiste Britard, dit Brizard (1721-1791), La Harpe dira qu'il était « faible d'intelligence ». Henri-Louis Caïn ou Kaïn, dit Lekain (1729-1778) était en revanche très estimé de Voltaire, qui le reçut à Ferney en 1762; Bellecour est plusieurs fois cité dans la correspondance de Diderot (CORR, III, 355 et n. 4, 356, 357; V, 150) ainsi que Brizard et Lekain. Bellecour et Brizard ont joué en 1761 les rôles de Saint-Albin et du Père de famille dans *Le Père de famille*. Dans le tableau représentant *Jason et Médée*, que Carle Vanloo exposa au Salon de 1759 (DPV, XIII, 70-71), Jason était peint d'après Lekain. Voir P. Rosenberg et M.-C. Sahut, *Carle Vanloo*, Nice, Musée Chéret, 21 janvier-13 mars 1977, n° 166 et reproduction.

demandaient des nouvelles qu'il avait quitté la peinture pour la musique. Puis reprenant le ton sérieux, il ajouta[B] :

« Tous les pères de ces enfants incapables et déroutés ne prennent pas la chose aussi gaiement. Ce que vous voyez est[C] le fruit des travaux du petit nombre de ceux qui ont lutté avec plus ou moins de succès. Celui qui n'a pas senti la difficulté de l'art ne fait rien qui vaille; celui qui, comme mon fils, l'a[D] sentie trop tôt, ne fait rien du tout; et croyez que la plupart des hautes conditions de la société seraient vides, si l'on n'y était admis qu'après un examen aussi sévère que celui que nous subissons. »

Mais, lui dis-je, Monsieur Chardin, il ne faut pas s'en prendre à nous, si

Mediocribus esse Poetis
Non Di, non homines, non concessere columnae[12] ;

et cet homme qui irrite les dieux, les hommes et les colonnes contre les médiocres imitateurs[E] de la nature n'ignorait pas la difficulté du métier.

« Eh bien, me répondit-il[F], il vaut mieux croire qu'il avertit le jeune élève du péril qu'il court que de le rendre apologiste[G] des dieux, des hommes et des colonnes. C'est comme s'il lui disait : Mon ami, prends garde, tu ne connais pas ton juge; il ne sait rien, et n'en est pas moins cruel.... Adieu, Messieurs, de la douceur, de la douceur. »

Je crains bien que l'[H]ami Chardin n'ait demandé l'aumône à des statues. Le goût est sourd à la prière. Ce que Malherbe[I] a dit de la mort, je le dirais presque de la critique; tout est soumis à sa loi[J],

Et la garde qui veille aux barrières du Louvre
N'en défend pas nos rois[K][13].

B. *musique*; mais Chardin souriant, et *puis reprenant le ton sérieux*, repartit : G&
C. *gaiement. Enfin ce que vous voyez ici est* G&
D. *fils, par exemple, l'a* G&
E. *imitateurs médiocres* G&
F. *bien, répond* Chardin, *il* G&
G. *rendre l'apologiste* G&
H. *notre* G&
I. Malherbes N
J. *Tout est soumis à ses lois et* [*fait partie des vers*] G&
K. [*voir ajout de Vdl dans* VI *à l'appendice*]

12. « Mais un poète qui n'est que médiocre, ni les dieux, ni les hommes ne lui pardonnent, ni même les colonnes du lieu où il récite ses vers » (Horace, *Art poétique*, trad. Charles Batteux, 1771, t. I, p. 54-55, v. 372-373). Ces colonnes sont celles des portiques où les libraires romains affichaient les nouveautés littéraires (voir DPV, XXIII, 57, et n. 54).
13. Voir la *Consolation à Monsieur du Périer, gentilhomme d'Aix-en-Provence, sur la mort de sa fille*, dans les *Œuvres complètes* de Malherbe, 1862, t. I, p. 43, v. 79-80.

Je vous décrirai les tableaux, et ma description sera telle qu'avec un peu d'imagination et de goût on les réalisera dans l'espace[L] et qu'on y posera les objets à peu près comme nous les avons vus sur la toile[14]; et afin qu'on juge du fond qu'on peut faire sur ma censure ou sur mon éloge, je finirai le Salon[M] par quelques réflexions sur la peinture, la sculpture, la gravure et l'architecture[15]. Vous me lirez comme un auteur ancien à qui l'on passe une page commune en faveur d'une bonne[N] ligne.

Il me semble que je vous entends d'ici vous écrier douloureusement : Tout est perdu : mon ami arrange, ordonne, nivelle. On n'emprunte les béquilles de l'abbé Morellet[16] que quand on manque de génie....

Il est vrai que ma tête est lasse. Le fardeau[17] que j'ai porté pendant vingt ans m'a si bien courbé que je désespère de me redresser. Quoi qu'il en soit, rappelez-vous mon épigraphe,

Non fumum ex fulgore, sed ex fumo dare lucem[18]. Laissez-moi fumer un moment, et puis nous verrons.

Avant que d'entrer en chantier, il faut, mon ami, que je vous prévienne de ne pas regarder simplement comme mauvais les tableaux sur lesquels je glisserai. Tenez pour détestables[,] infâmes, les productions des[O] Boizot, Nonnotte, Francisque, Antoine Le Bel[P], Amand, Parocel, Adam, Descamp, Deshayes le jeune et d'autres. N'exceptez d'Amand qu'un morceau médiocre, Argus et Mercure qu'il a peint[Q] à Rome; et de Deshayes le jeune qu'une ou deux Têtes que son fripon de frère lui a croquées pour le pousser à l'Académie[19].

L. *réalisera* aisément dans sa tête *et G&*
M. *censure* et *sur V1 V2* / *finirai mon travail par G&*
N. *bonne om. F*

O. *détestables, les G& V1* [infâmes *gratté dans V1*] / *productions* de Boizot *N*
P. Lebel *N*
Q. peints *N*

14. Sur les méthodes de description de Diderot, voir l'Introduction, p. 5.
15. Diderot pense aux *Essais sur la peinture*.
16. Dans le *Salon de 1767* Diderot dira : « Si j'avais la raison à peindre, je la montrerais arrachant les plumes à Pégase [...] C'est une bête de somme, la monture de l'abbé Morellet, prototype de la méthode. La discipline militaire naît quand il n'y a plus de généraux; la méthode, quand il n'y a plus de génie » *(Salons,*

III, 154). Dans le *Salon de 1765* aussi, Diderot fait allusion au fait que, lorsqu'on est dépourvu de la puissance créatrice du génie, il faut recourir au soutien de la philosophie.
17. Il s'agit de l'*Encyclopédie*. D'Alembert s'en était retiré au moment de la crise de 1758-1759 (CORR, II, 278).
18. Voir la traduction, n. 1.
19. Il s'agit du portraitiste F.-B. Deshays, frère du peintre d'histoire J.-B. Deshays.

Quand je relève les défauts d'une composition, entendez[R], si elle est mauvaise, qu'elle restera mauvaise, son défaut fût-il corrigé; et quand elle est bonne, qu'elle serait parfaite, si l'on en[S] corrigeait le défaut.

Nous avons perdu cette année deux grands peintres et deux habiles sculpteurs[T] : Carle Vanloo et Deshayes l'aîné, Bouchardon et Slodz. En revanche la mort nous a délivrés du plus cruel des amateurs, le[U] comte de Caylus[20].

Nous n'avons pas été cette année aussi riches en grands tableaux qu'il y a deux ans, mais en revanche nous l'avons été davantage en petites compositions, et ce qui console, c'est que quelques-uns de nos artistes ont montré des talents qui peuvent[V] s'élever à tout. Et qui sait ce que deviendra Lagrenée[W]? Je me trompe fort ou l'école française, la seule qui subsiste, est[X] encore loin de son déclin. Rassemblez, si vous pouvez, tous les ouvrages des peintres et des statuaires de l'Europe, et vous n'en formerez point notre Salon. Paris est la seule ville du monde où l'on puisse tous les deux ans jouir d'un spectacle pareil.

R. *composition*, attendez-vous si *V1* [*corr. Vdl*] attendez, si *V2*

S. *en om. S*

T. *et un habile sculpteur : G&*

U. Carles *N* [*ici et plus loin*] | *l'aîné*, et Michel Ange *Slodz. G&* Slotz *N* | *Slodz. La mort nous a aussi enlevé un amateur célèbre, le G&*

V. *davantage om. V2* | *montré* un talent *qui peut* s'élever *G&*

W. *Et om. V1* [*barré par Vdl*] | La-Grenée *N*

X. *subsiste* aujourd'hui, *est G&*

20. Carle Vanloo, J.-B. Deshays et le comte de Caylus étaient morts en 1765. Michel-Ange Slodtz mourut en 1765. Edme Bouchardon en 1762.

Salon

de

1765

PEINTURE

FEU[Y] CARLE VANLOO

Carle Vanloo seul a laissé douze[z] morceaux : *Auguste qui fait fermer le temple de Janus.* [*Les Grâces*[A]]. Une *Suzanne.* *Sept Esquisses de la vie de St Grégoire.* [*Une Vestale*[B]]. *L'Étude d'une Tête d'ange.* Un *Tableau allégorique.*

Monsieur du Houx toujours vert, vous ressemblez à la feuille de votre enseigne qui pique de tout côté[21]. Il y a huit jours que l'article de Vanloo était trop court, aujourd'hui il est trop long. Il restera, s'il vous plaît, comme il est[C].

Y. [*pas de titre dans G&*] / *Carle Vanloo G&*
Z. *laissé plus de douze G&* [*add. int. par Grimm dans G*]
A. *Les Grâces, G& N om. L V1 V2* [*add. Vdl dans V1*]

B. *Une Vestale G& om. L V1 V2 N* [*add. par Grimm dans G M S*]
C. *tous côtés G& / Monsieur du Houx* [...] *comme il est. om. V1* [*gratté*]

21. Allusion à Grimm qui commente ce nom de la façon suivante : « Moi, honnête faiseur de feuilles, j'ai reçu du philosophe, pour étrennes, une enseigne représentant un houx, avec l'inscription au-dessus, en demi-cercle : Au Houx toujours vert ; et en bas, l'épigraphe

ondoyante : *Semper frondescit* « (*Salons*, II, 61). Cette phrase latine signifie « il fait toujours des feuilles ». Diderot fera encore allusion à cette épigraphe dans le *Salon de 1767* (*Salons*, III, 64). Voir aussi DPV, XVIII, 187, n. 1.

Nº 1. *Auguste fait fermer les portes du temple de Janus*[22].

Tableau de 9 pieds 8 pouces de haut, sur 8 pieds, 4 pouces de large. Il est destiné pour la galerie de Choisy[D].

A droite de celui qui regarde, le temple de Janus placé de manière qu'on en voit les portes. Au delà des portes, contre la façade du temple, la statue de Janus sur un piédestal. En deçà, un trépied[23] avec son couvercle à terre. Un prêtre vêtu de blanc, les deux mains passées dans un gros anneau de fer, ferme les portes couvertes en haut, en bas et dans leur[E] milieu de larges bandes de tôle. A côté de ce prêtre, plus sur le fond, deux autres prêtres vêtus comme le premier. En face du prêtre qui ferme, un[F] enfant portant une urne et regardant la cérémonie. Au milieu de la scène et sur le devant, Auguste, seul, debout, en habit militaire, en silence, une branche d'olivier à la main. Aux pieds d'Auguste, sur le même plan, un enfant, un genou en terre, une corbeille sur son autre genou et jetant[G] des fleurs. Derrière l'empereur, un jeune prêtre dont on ne voit presque que la tête. Sur la gauche, à quelque distance, une troupe mêlée de peuple[H] et de soldats. Du même côté, tout à fait à l'extrémité de la toile et sur le devant, un sénateur vu par le dos et tenant un rouleau de papier. Voilà ce qu'il plaît à Vanloo d'appeler une fête publique.

Il me semble que le temple n'étant pas ici un pur accessoire, une simple décoration de fond, il fallait le montrer davantage et n'en pas faire une

D. Nº om. N | *fermer* le *temple G& N* | *Choisi G& N*
E. le *S F*

F. *ferme* les portes, *un V1* [corr. *Vdl*]
G. tenant *N*
H. peuples *V2*

22. *Auguste fait fermer les portes du Temple de Janus.* T. H. 3,00; L. 3,01. 1765. Nº 1 du *Livret.* Inachevé. Il fut terminé par Michel Vanloo. Musée de Picardie, Amiens. Voir *Carle Vanloo,* Musée Chéret, Nice, 21 janvier-13 mars 1977. Catalogue d'exposition par P. Rosenberg et M.-C. Sahut, nº 185, et reproduction. Cette toile avait été commandée par les « Bâtiments du roi » pour décorer la galerie du château de Choisy avec: *Trajan* par Noël Hallé, *Marc-Aurèle* par J. Vien (voir n. 158 et 184)

et *Titus* que Boucher d'abord, Deshays ensuite auraient peint. Deshays mourut avant que l'œuvre ne fût achevée. *Auguste* a été dessiné par Saint-Aubin sur l'aquarelle montrant le Salon de 1765. Voir fig. 1: deuxième rangée, troisième œuvre à partir de la gauche.
23. *Trépied*: « était [...] chez les Anciens un petit vase précieux à trois pieds, dont on faisait présent aux gens de mérite pour les honorer » (Furetière 1690).

fabrique pauvre et mesquine[24]. Ces bandes de fer qui couvrent les portes sont larges et de bon effet. Pour ce Janus, il a l'air de deux mauvaises figures égyptiennes accolées. Pourquoi[I] plaquer ainsi contre un mur le saint du jour ? Ce prêtre qui tire les portes les tire à merveille, il est beau d'action, de draperie et de caractère[25]. J'en dis autant de ses voisins; les têtes en sont belles, peintes d'une manière grande, simple et vraie[26], la touche[27] en est mâle et forte. S'il y a un autre artiste capable d'en faire autant, qu'on me le nomme. Le petit porteur d'urne est lourd[28] et peut-être superflu. Cet autre qui jette des fleurs est charmant, bien imaginé et on ne peut mieux ajusté; il jette ses fleurs avec grâce et trop de grâce peut-être, on dirait de[J] l'Aurore qui les secoue du bout de ses doigts. Pour votre Auguste, Monsieur Vanloo, il est misérable. Est-ce qu'il ne s'est pas[K] trouvé dans votre atelier un élève qui ait osé vous dire qu'il était raide[29], ignoble et court, qu'il était fardé comme une actrice, et que cette draperie rouge dont vous l'avez chamarré blessait l'œil[L] et désaccordait[30] le tableau ? Cela, c'est[M] un empereur ? avec cette longue palme qu'il tient collée contre son épaule gauche, c'est un quidam de la confrérie de Jérusalem qui revient de la procession. Et ce prêtre que j'aperçois derrière lui, que me veut-il avec son coffret et son action niaise et gênée ? Ce sénateur embarrassé de sa robe et de son papier, qui me tourne le dos, figure de remplissage que l'ampleur de son vêtement par en bas rend mince et fluet par en haut. Et le tout que signifie-t-il ? où est l'intérêt ? où est le sujet ?

Fermer le temple de Janus, c'est annoncer une paix générale dans l'Empire, une réjouissance, une fête, et j'ai beau parcourir la toile, je n'y

I. *accolés. Et pourquoi G&*
J. *grâce, avec trop G& | dirait comme l'Aurore G&*
K. *misérable. Comment ne s'est-il pas G&*
L. *blessait l'art et N*
M. *cela, un empereur G&*

24. *Accessoire, fond, fabrique* et *mesquin*: voir le lexique.
25. *Draperie* et *caractère*: voir le lexique.
26. *Manière grande*: voir le lexique.
27. *Touche*: voir le lexique.
28. *Lourd*: voir le lexique.
29. *Raide*: voir le lexique. Cette remarque est une transposition d'un commentaire de Mathon de La Cour: «il y a quelque raideur dans la figure d'Auguste» (*Lettres*, 1765, p. 4).
30. Désaccorder est le contraire d'accorder. *Accord*: voir le lexique.

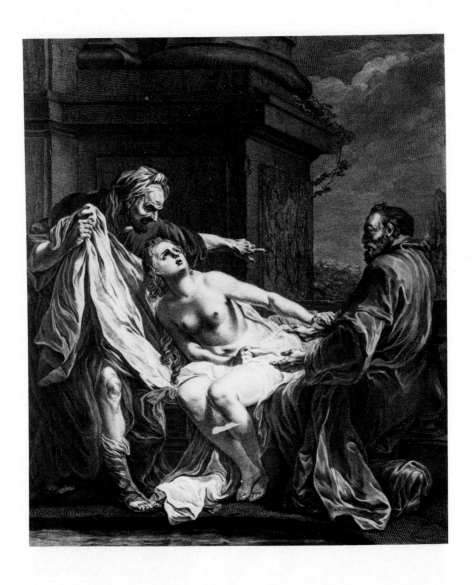

3. Carle Vanloo. *La Chaste Suzanne*. Gravure par G. Skorodumov.

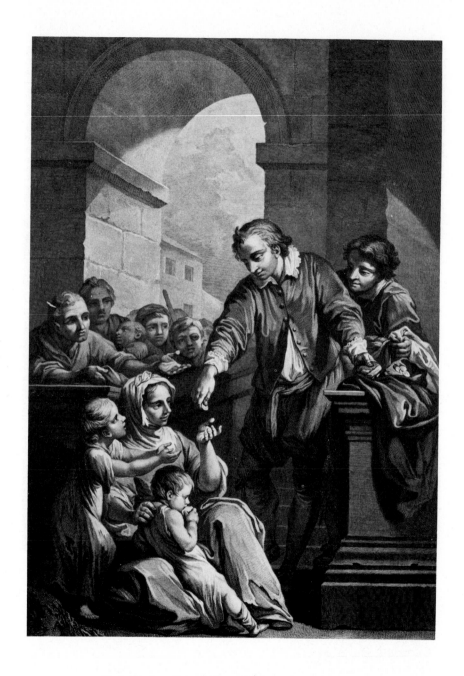

4. Carle Vanloo. *Saint Grégoire distribue son bien aux pauvres.*
Gravure par A. L. Romanet.

vois pas le moindre vestige de joie. Cela est froid[31], cela est insipide; tout est d'un silence morne, d'un triste à périr : c'est un enterrement de vestale.

Si j'avais eu ce sujet à exécuter, j'aurais montré le temple davantage. Mon Janus eût été grand et beau. J'aurais placé un trépied à la porte du temple; de jeunes enfants couronnés de fleurs y auraient brûlé des parfums. Là, on aurait vu un grand-prêtre vénérable d'expression, de draperie et de caractère; derrière ce prêtre j'en aurais groupé quelques autres. Les prêtres ont été de tout temps observateurs[N] jaloux des souverains : ceux-ci auraient cherché à démêler ce qu'ils avaient à craindre ou à espérer du nouveau maître, j'aurais attaché sur lui leurs regards attentifs. Auguste accompagné d'Agrippa[O] et de Mécene aurait ordonné qu'on fermât le temple, il en aurait eu le geste. Les prêtres, les mains passées dans l'anneau auraient été prêts à obéir. J'aurais assemblé une foule tumultueuse de peuples[P] que les soldats auraient eu bien de la peine à contenir. J'aurais voulu surtout que ma scène fût bien éclairée; rien n'ajoute à la gaieté comme la lumière d'un beau jour. La procession de St Sulpice ne serait pas sortie par un temps sombre et nébuleux comme celui-là[Q][32].

Cependant si dans l'absence de l'artiste le feu eût pris à cette composition et n'eût épargné que le groupe des prêtres et quelques têtes éparses par-ci par-là, nous nous serions tous écriés à l'aspect de ces précieux restes[R] : Quel dommage!

N. *temps* les *observateurs V2*
O. Agrippe *G& N*
P. peuple *G& N*
Q. *celui du tableau de Vanloo. G&*

R. *par-là, l'aspect de ces précieux restes* nous aurait fait supposer un tableau superbe, *et nous nous serions tous écriés, quel G&*

31. *Froid*: voir le lexique. Diderot se réfère encore ici à Mathon de La Cour: «la composition m'en a paru un peu froide» (*Lettres*, 1765, p. 4).

32. C'est là un exemple des propositions de modification que Diderot fait lorsqu'une œuvre d'art lui déplaît. Il y trahit souvent une prédilection pour les effets dramatiques riches en contrastes.

2[8]. *Les Grâces*[33].
Du même.

Tableau de 7 pieds 6 pouces de haut, sur 6 pieds 2 pouces de large.

Parce que ces figures se tiennent le peintre a cru qu'elles étaient grou-pées[34]. L'aînée des trois sœurs occupe le milieu, elle a le bras droit posé sur les reins de celle qui est à gauche et le bras gauche entrelacé avec le bras droit de celle qui est à droite. Elle est toute de face[t]. La scène, si c'en est une, est dans un paysage. On voit un nuage qui descend du ciel, passe derrière les figures et se répand à terre. Celle des Grâces qui est à gauche[u], de deux tiers pour la tête et pour le dos, a le bras gauche posé sur l'épaule de celle du milieu et tient un flacon dans sa main droite, c'est la plus jeune. La seconde, de[v] deux tiers pour le dos et de profil pour la tête, a dans sa main gauche une rose; à l'aînée c'est une branche de myrte qu'on a don-née[w] et qu'elle tient dans sa main droite[x]. Le site est jonché de quelques fleurs.

Il est difficile d'imaginer une composition plus froide, des Grâces plus insipides, moins légères, moins agréables. Elles n'ont ni vie, ni action, ni caractère[x]. Que font-elles là? Je veux mourir, si elles en savent rien. Elles se montrent. Ce n'est pas ainsi que le poète les a vues[35]. C'était au printemps, il faisait un beau clair de lune; la verdure nouvelle couvrait les montagnes; les ruisseaux murmuraient, on entendait, on voyait jaillir leurs eaux argentées; l'éclat de l'astre de la nuit ondulait à[z] leur surface.

s. N° 2 *V2* | 2. om. *N*
t. *milieu... Elle est toute de face. Elle a le bras droit posé sur les reins de celle que vous voyez à votre gauche, et le bras gauche entrelacé avec le bras droit de celle que vous voyez à votre droite. La scène G&*
u. *à votre gauche G&*

v. *seconde, à votre droite, de G&*
w. *rose, pour l'aînée G&* | *qu'on lui a G&* | *donné L V1 V2*
x. *gauche. G&*
y. *ni vie, ni caractère, ni action. V2*
z. *sur G&*

33. *Les Grâces*. T. H. 2,50; L. 2,04. 1765. N° 2 du *Livret*. Château de Chenonceaux Fig. 2. Voir P. Rosenberg et M.-C. Sahut, n° 183. Cette toile a été dessinée par Saint-Aubin sur l'aquarelle montrant le Salon de 1765. Voir fig. 1 : deuxième rangée, deuxième œuvre à partir de la droite.

34. *Groupe* : voir le lexique.
35. Le poète est Horace. Et la description poétique qui suit est une paraphrase très libre de l'*Ode IV* à *L. Sestius* (v. 1-18), celle dont précisément Diderot cite deux vers en conclusion.

Le lieu était solitaire et tranquille. C'était sur l'herbe molle de la prairie, au voisinage d'une forêt, qu'elles chantaient et qu'elles dansaient. Je les vois, je les entends aussi; que leurs chants sont doux! qu'elles sont belles! que leurs chairs sont fermes! La lumière tendre de la lune adoucit encore la blancheur de leur peau. Que leurs mouvements sont faciles et légers! C'est le vieux Pan qui joue de la flûte. Les deux jeunes faunes qui sont à ses côtés ont dressé leurs oreilles pointues; leurs yeux ardents parcourent les charmes les plus secrets des jeunes danseuses : ce qu'ils voient ne les empêche pas de regretter ce que la variété des mouvements de la danse leur dérobe. Les nymphes des bois se sont approchées[A], les nymphes des eaux ont sorti leurs têtes d'entre les roseaux; bientôt elles se joindront aux jeux des aimables sœurs.

Junctæque nymphis Gratiæ decentes
Alterno terram quatiunt pede....[36]

Mais revenons à celles de Vanloo qui ne valent pas celles[B] que je quitte. Celle du milieu est raide; on dirait qu'elle a été arrangée par Marcel[37]. Sa tête est trop forte, elle a peine à la soutenir. Et ces petits lambeaux de draperies[38] qu'on a collées sur les fesses de l'une et sur le haut des cuisses de l'autre, qui est-ce qui les attache là? Rien que le[c] mauvais goût de l'artiste et les mauvaises mœurs du peuple. Ils ne savent pas que c'est une femme découverte et non une femme nue qui est indécente. Une femme indécente, c'est celle[D] qui aurait une cornette sur sa tête, ses bas à ses jambes

A. *bois ont accouru, les G&*
B. *pas les trois sœurs que G&*
C. *lambeaux... qu'est-ce qui les attache là, qu'est-* ce qui les y retient? *Rien, si ce n'est le G& | l'autre, qu'est-ce N*
D. *c'est une femme nue qui G&*

36. «Les nymphes avec les Grâces toujours décentes, frappent la terre en cadence» (Horace, *Odes*, I, IV, trad. Charles Batteux, 1750, t. I, p. 16-17, v. 6-7).
37. Marcel, maître à danser du roi en 1726. Voir les *Essais sur la peinture*, n. 55, le *Salon de 1767* (*Salons*, III, 338) et la note de Naigeon (1798), VII, 9). Dans ce long passage, Diderot fait discrètement allusion à la critique que Mathon de La Cour avait formulée sur *Les Grâces* : «Pour achever de caractériser les Grâces, il aurait fallu les peindre en mouve-ment. Les anciens poètes nous parlent sans cesse de leurs danses, et je crois qu'ils ont raison. Des mouvements souples et agréables sont ce qui constitue les Grâces; rien n'est plus propre à les développer que la danse.» Mais Mathon de La Cour ajoute «qu'il n'y a certainement rien de plus opposé à la grâce que certaines suites de gambades [...] qu'on donne à la Comédie-Française» (*Lettres*, 1765, p. 6).
38. *Draperie* : voir le lexique.

et ses mules auxE pieds. Cela me rappelle la manière dont madame Hocquet39 avait rendu la Vénus pudique la plus déshonnête créature possible. Un jour elle imaginaF que la déesse se cachait mal avec sa main inférieure, et la voilà qui fait placer un linge en plâtre entre cette main et la partie correspondante de laG statue qui eut tout de suite l'air d'une femme qui s'essuie. Croyez-vous, mon ami, qu'Apelle40 se fût imaginéH de placer grand de draperie comme la main sur toutI le corps des trois Grâces ? Hélas ! depuis qu'elles sortirent nues de la tête du vieux poète jusqu'à Apelle, siJ quelque peintre les a vues, je vous jure que ce n'est pas Vanloo.

Celles de Vanloo sont longues et grêles, surtout à leurs parties supérieures. Ce nuage qui tombe de la droite et qui vient s'étendre à leurs pieds n'a pas le sens commun. Pour des natures douces et molles comme celles-ci la touche est trop ferme41, trop vigoureuseK; et puis tout autour un beau vert imaginaire qui les noircit et les enfume. Nul effet, nul intérêt; peint et dessiné de pratique42. C'est une composition fort inférieure à celle qu'il avait exposée au Salon précédent et qu'il a mise en pièces$^{L\,43}$. Sans doute puisque les Grâces sont sœurs il faut qu'elles aient un air de famille, mais faut-il qu'elles aient la même tête ?

E. *mules* à ses *pieds V2*
F. jugea *G&*
G. cette *M*
H. avisé *G& N*
I. *sur le G*
J. *Apelle*, et depuis Apelle jusqu'à nous, *si G& /* Apelles *V1* [*corr. Vdl*] Appelle *V2*

K. *ferme et trop S /* rigoureuse *N*
L. *a* ensuite *mise en pièces* et coupé par morceaux, pour recommencer ce sujet. *Sans G&* pièce *N*

39. Il s'agit de Marie d'Hocquet, qui était peintre.
40. Apelle est le plus illustre des peintres grecs anciens. Il est souvent cité dans la correspondance entre Diderot et Falconet (CORR, VI, 81 et 307).
41. *Touche* et *ferme* : voir le lexique.
42. *Dessiner ou peindre de pratique* : le peintre n'utilise pas de dessin préparatoire pour le tableau définitif. Dans une note, Naigeon remarque : « Vanloo ne dépensait rien en études; il faisait tout de *pratique*. [...] J'ai connu très particulièrement ce grand peintre » (Naigeon, (1798), XIII, 32).

43. Cette première version des *Grâces* fut détruite par Carle Vanloo à la fermeture du Salon de 1763 (DPV, XIII, 342), en raison de son insuccès et surtout du dédain qu'avait Mme de Pompadour pour ce tableau. Voir P. Rosenberg et M.-C. Sahut, n° 257. Diderot adresse une critique similaire à *L'Exercice de l'amour* (DPV, XIII, 345). Ce tableau est perdu, mais un dessin préparatoire existe encore. Voir P. Rosenberg et M.-C. Sahut, n° 373 et reproduction.

Avec tout cela, la plus mauvaise de ces trois figures vaut mieux que les minauderies, les afféteries et les culs rouges de Boucher[44]. C'est du moins de la chair et même[M] de la belle chair, avec un caractère de sévérité qui déplaît moins encore que le libertinage et les mauvaises mœurs. S'il y a de la manière ici, elle est grande[45].

3. La Chaste Suzanne[N] [46].
Du même.

Tableau de 7 pieds 6 pouces de haut, sur 6 pieds 2 pouces de large.

On[o] voit au centre de la toile la Suzanne assise; elle vient de sortir du bain. Placée entre les deux vieillards, elle est penchée vers celui qui est à gauche, et abandonne aux regards de celui qui est à droite son beau bras, ses belles épaules, ses reins, une de ses cuisses, toute sa tête, les trois quarts de ses charmes. Sa tête est renversée; ses yeux tournés vers le ciel en appellent du[p] secours; son bras gauche retient les linges qui couvrent le haut de ses cuisses; sa main droite écarte, repousse le bras gauche du vieillard qui est de ce côté. La belle figure! La position en est grande; son trouble, sa douleur sont fortement exprimés; elle est dessinée de grand goût[47]; ce sont des chairs vraies, la plus belle couleur[48], et tout plein de

M. même om. M
N. N° 3. V1 3 om. N | Susanne N [ici et plus loin]
O. large. Notez une fois pour toutes, qu'à

droite et à gauche veut toujours dire à droite et à gauche de celui qui regarde le tableau. Ici on voit G&
P. en om. M | appelant V2 | le secours G&

44. Diderot fait probablement allusion à *L'Amour enchaîné par les Grâces* (peint vers 1742, gravé par Beauvarlet, actuellement dans la collection Reitlinger, Paris) ou aux *Trois Grâces qui enchaînent l'Amour* (exposées au Salon de 1738, dessus-de-porte pour l'Hôtel de Soubise). Voir A. Ananoff (avec la collaboration de M. Daniel Wildenstein), *François Boucher*, 1976, t. I, n°s 207 et 162 et reproduction.
45. Sur la *manière grande*, voir le lexique.
46. *La Chaste Suzanne* (aujourd'hui intitulée *Suzanne et les vieillards*). T. H. 2,38; L. 1,97. 1765. N° 3 du *Livret*. Musée de l'Ermitage, Leningrad. Voir P. Rosenberg et M.-C. Sahut,

n° 184. L'original a été enroulé en 1922 et il est impossible de le photographier. V.-M. Picot l'avait dessiné bien avant cette date. G. Skorodumov a fait une gravure en contrepartie d'après ce dessin (Albertina, Vienne, Fr. II, t. 45, f° 12). Nous reproduisons cette gravure, qui fut éditée en 1776 (fig. 3). La toile a été aussi dessinée par Saint-Aubin sur l'aquarelle montrant le Salon de 1765. Voir fig. 1: deuxième rangée, deuxième œuvre à partir de la gauche. *Contrepartie*: voir le lexique.
47. Sur le «grand goût», synonyme de la *grande manière*, voir *manière grande* dans le lexique.
48. *Couleur* (*belle*): voir le lexique.

vérités de nature répandues sur le cou, sur la gorge, aux genoux; ses jambes, ses cuisses, tous ses membres ondoyants sont on ne saurait mieux placés; il y a de la grâce sans nuire à la noblesse, de la variété sans aucune affectation de contraste. La partie de la figure qui est dans la demi-teinte est du plus beau faire. Ce linge blanc qui est étendu sur les cuisses reflète admirablement sur les chairs[49], c'est une masse de clair qui n'en détruit point l'effet: magie[50] difficile qui montre et l'habileté du maître et la vigueur de son coloris[51].

Le vieillard qui est à gauche est vu de profil. Il a la jambe gauche fléchie, et de son genou droit il semble presser le dessous de la cuisse de Suzanne[Q]. Sa main gauche tire le linge qui couvre les cuisses, et sa main droite invite Suzanne à céder. Ce vieillard a un faux air d'Henri IV. Ce[R] caractère de tête est bien choisi, mais il fallait y joindre plus de mouvement, plus d'action, plus de désir, plus d'expression. C'est une figure, froide, lourde, et n'offrant qu'un grand vêtement raide, uniforme, sans pli, sous lequel rien ne se dessine: c'est un sac d'où sortent une tête et deux bras. Il faut draper large sans doute, mais ce n'est pas ainsi[52].

L'autre vieillard est debout et vu presque de face. Il a écarté avec sa main gauche tous les voiles qui lui dérobaient la Suzanne de son côté; il tient encore ces voiles écartés. Sa droite et son bras étendu[S] devant la femme ont le geste menaçant; c'est aussi l'expression de sa tête. Celui-ci est encore plus froid que l'autre: couvrez le reste de la toile, et cette figure ne vous montrera plus qu'un pharisien qui propose quelque difficulté à Jésus-Christ.

Plus de chaleur, plus de violence, plus d'emportement dans les[T]

Q. *de la* Suzanne *G&* N
R. air de Henri IV : *caractère G& air de Henri* N
S. étendus *G&* N
T. ces *G M F*

49. *Contraste, demi-teinte, faire, reflet, chair*: voir le lexique.
50. Ici le mot *magie* renvoie, comme chez les salonniers du temps de Diderot, aux qualités purement formelles. Voir le lexique. Diderot utilise normalement ce terme pour caractériser la vision d'*ensemble* d'une œuvre d'art, par exemple de Chardin ou de Vernet. Voir DPV, XIII, 336 et 371, n. 51.
51. Synonyme d'un *tableau vigoureux*: voir le lexique.
52. Allusion à l'article DRAPERIE, écrit par Watelet pour l'*Encyclopédie*. Voir le lexique. « Draper large » signifie que les draperies ont de l'étendue et de la grandeur.

vieillards auraient donné un intérêt prodigieux à cette femme innocente et belle, livrée à la merci de deux vieux scélérats; elle-même en aurait plus[v] de terreur et d'expression, car tout s'entraîne. Les passions sur la toile s'accordent et se désaccordent comme les couleurs. Il y a dans l'ensemble une harmonie[53] de sentiment[v] comme de tons. Les vieillards plus pressants, le peintre eût senti que la femme devait être plus effrayée, et bientôt ses regards auraient fait au ciel une toute autre instance.

On voit à droite une fabrique[54] en pierre grisâtre; c'est apparemment un réservoir, un appartement de bain; sur le devant un canal d'où jaillit vers la droite un petit jet d'eau mesquin, de mauvais goût et qui rompt le silence. Si les vieillards avaient eu tout l'emportement imaginable et la Suzanne toute la terreur analogue[w], je ne sais si le sifflement, le bruit d'une masse d'eau s'élançant avec force n'aurait pas été un accessoire très vrai.

Avec ces défauts, cette composition de Vanloo est encore une belle chose. De Troye a peint le même sujet[55]. Il n'y a presque aucun peintre ancien dont il n'ait frappé l'imagination et occupé le pinceau, et je gage que le tableau de Vanloo se soutient au milieu de[x] tout ce qu'on a fait. On prétend que la Suzanne est académisée; serait-ce qu'en effet son[y] action aurait quelque apprêt, que les mouvements en seraient un peu trop cadencés pour une situation violente? ou serait-ce plutôt qu'il arrive quelquefois de poser si bien le modèle, que cette position d'étude[56] peut être transportée sur la toile avec succès, quoiqu'on la reconnaisse? S'il y a une action plus violente de la part des vieillards, il peut y avoir aussi une action plus naturelle[57] et plus vraie de la Suzanne. Mais telle qu'elle est j'en suis

u. *aurait* pris *plus G& N*
v. sentiments *G& N*
w. imaginable *V2*

x. *soutient* parmi *tout F*
y. *serait-ce en effet que son G&*

53. *Harmonie* : voir le lexique.
54. *Fabrique* : voir le lexique.
55. Diderot pense à *Suzanne et les vieillards* par J.-F. de Troy, tableau qu'il avait vu chez Lalive de Jully et qui se trouve actuellement au Musée de Rouen (inv. 891-3). Diderot fréquentait la galerie de Lalive de Jully, rue de Richelieu, à Paris (A.T., X, 49).

56. *Une position d'étude* est une attitude que prend le modèle de l'Académie, et que les élèves doivent copier. Il peut en résulter que le style de l'artiste soit marqué par des positions académiques et contraintes. Diderot conseille toujours à l'artiste d'étudier son modèle dans un milieu naturel.
57. *Naturel* : voir le lexique.

content, et si j'avais le malheur d'habiter un palais, ce morceau pourrait bien passer de l'atelier de l'artiste dans ma galerie.

Un peintre italien a composé très ingénieusement ce sujet. Il a placé les deux vieillards du même côté. La Suzanne porte toute[z] sa draperie de ce côté, et pour se dérober aux regards des vieillards, elle se livre entièrement aux yeux du spectateur. Cette composition est très libre, et personne n'en est blessé; c'est que l'intention évidente sauve tout, et que le spectateur n'est jamais du sujet[58].

Depuis que j'ai vu cette *Suzanne* de Vanloo je ne saurais plus regarder celle de notre ami le baron d'Holbach; elle est pourtant[A] du *Bourdon*[59].

<div align="center">

4. *Les Arts suppliants*[60].
Du même.

</div>

Tableau allégorique de 2 pieds 5 pouces de haut, sur 2 pieds de large. Il appartient à M. de[B] Marigny.

Les Arts désolés s'adressent au Destin pour en[c] obtenir la conservation de madame de Pompadour qui les protégeait en effet. Elle aimait Carle

z. *toute om.* V2
A. cependant G&

B. N° 4. V1 4. *om.* N / M. le marquis *de* G&
C. *en om.* N

58. *Suzanne au bain,* de J. Cesari, correspond parfaitement à la description qu'en donne Diderot. Il reparlera de cette toile dans le *Salon de 1767 (Salons,* III, 94). L'original est perdu. Diderot l'avait vu dans la collection du duc d'Orléans, qu'il visitait souvent au Palais-Royal. Cette toile fut dessinée par Borel et gravée par J. Bouilliard. Voir L.-A. de Bonafous, abbé de Fontenay, *La Galerie du Palais-Royal, gravée d'après les tableaux des différentes écoles qui la composent,* t. I, 1786, p. 36 et reproduction.
59. Sur *La Chaste Suzanne* de Sébastien Bourdon, voir le *Catalogue de tableaux des trois écoles formant le cabinet de M. le Baron d'Holbach,* vente du 16 mars 1789, n° 23. G. E. Fowle a enregistré une *Suzanne et les vieillards* (H. 1,30; L. 1,32) qui a fait partie d'une

collection particulière à Paris; localisation actuelle inconnue. *La Chaste Suzanne* du baron d'Holbach mesurait en hauteur et en largeur quarante-huit pouces (1,298), c'est-à-dire qu'elle a pratiquement les mêmes dimensions que la toile enregistrée par Fowle. La description donnée dans le catalogue de la collection d'Holbach correspond aussi à cette toile. Voir *The Biblical Paintings of Sébastien Bourdon,* 1970, vol. II (University Microfilms, Ann Arbor, Michigan), n° 16, fig. 62. Il s'agit sans doute de la même toile.
60. *Tableau allégorique,* intitulé aussi *Les Arts suppliants.* T. H. 0,81; L. 0,66. 1764. N° 6 du *Livret.* The Frick Art Museum, Pittsburg. Voir P. Rosenberg et M.-C. Sahut, n° 178, et reproduction.

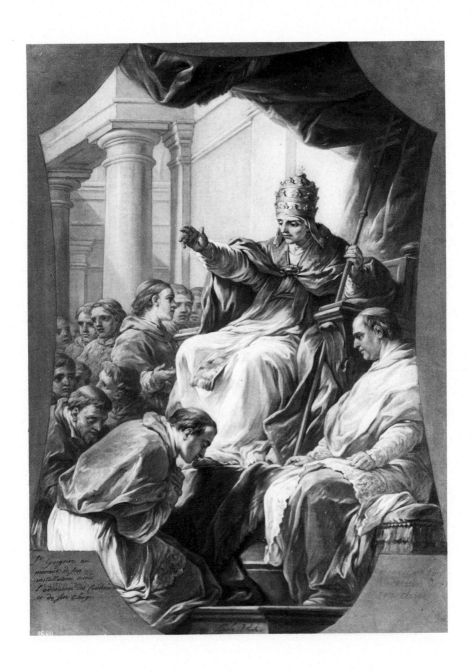

5. Carle Vanloo. *Saint Grégoire recevant l'adoration des cardinaux.*

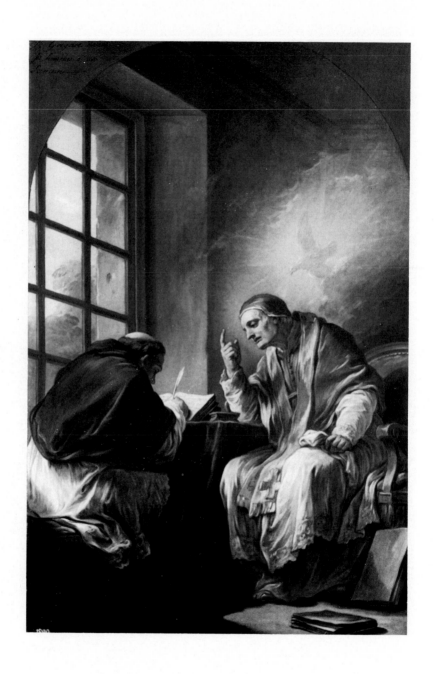

6. Carle Vanloo. *Saint Grégoire dictant ses homélies.*

Vanloo; elle a été la bienfaitrice de Cochin. Le graveur Gay[D] avait son touret chez elle[61]. Trop heureuse la nation[E], si elle se fut bornée à délasser le souverain par des amusements et à ordonner aux artistes des tableaux et des statues! On voit à la partie inférieure et droite de la toile la Peinture, la Sculpture, l'Architecture, la Musique, les Beaux-Arts caractérisés chacun par leurs vêtements, leurs têtes et leurs attributs, presque tous à genoux et les bras levés vers la partie supérieure et gauche où le peintre a placé le Destin et les trois Parques. Le Destin est appuyé sur le Monde; le Livre fatal est à sa gauche, et à sa [droite[F]] l'urne d'où il tire la chance des humains. Une des Parques tient la quenouille, une autre file, la troisième va couper le fil de la vie chère aux Arts, mais le Destin lui arrête la main.

C'est un morceau très précieux que celui-ci; il est du plus beau fini; belles attitudes, beaux caractères, belles draperies, belles passions, beau coloris[62], et[G] composé on ne peut mieux. La Peinture devait se distinguer entre les autres arts, aussi le fait-elle: la plus violente alarme est sur son visage, elle s'élance, elle a la bouche ouverte, elle crie. Les Parques sont ajustées à ravir; leur action et leurs attitudes sont tout à fait naturelles. Il n'y a rien à désirer ni pour la correction du dessin, ni pour l'ordonnance, ni pour la vérité. La touche est partout franche et spirituelle[63]. Les juges difficiles disent que la couleur trop entière des figures nuit à l'harmonie de l'ensemble. La seule chose que je répondrais[H], si j'osais, c'est que le groupe du Destin et des Parques, au lieu de fuir[64], vient en devant; la loi des plans n'est pas observée. Ils accusent encore les parties inférieures[I] des Parques d'être un peu grêles. Cela se peut. Ce qui m'a semblé de ces figures, c'est qu'elles étaient d'un excellent goût de dessin. Peut-être que Vernet demanderait que les nuages sur lesquels elles sont assises fussent

D. Guay *G* Guai *S M F* Gai *N*
E. France *G&*
F. gauche *L V1 V2* droite *G& N*

G. *coloris, il est composé V1* [*corr. Vdl*]
H. *reprendrais G& N*
I. *encore la partie inférieure des V1 V2*

61. Il s'agit du graveur Jacques Guay (1711-1793), qui avait exposé au Salon de 1759, mais n'avait pas été mentionné par Diderot (*Salons*, II, 60). *Touret*: voir le lexique.
62. *Fini, attitude, caractère, draperie, coloris*: voir le lexique.

63. *Ordonnance, vérité*: voir le lexique. *La touche franche* est synonyme de *la franchise du pinceau. Franchise*: voir le lexique. *Spirituelle*: voir le lexique.
64. *Fuir*: voir le lexique.

plus aériens; mais qui[J] est-ce qui fera des ciels et des nuages au gré de Vernet, si la Nature ou Dieu ne s'en mêle? Une lueur sombre et rougeâtre s'échappe de dessous les vêtements et les pieds de la Parque au ciseau, ce qui fait concevoir une scène qui se passe au bruit du tonnerre et aux cris des Arts éplorés. On voit au côté gauche du tableau, au-dessous des Parques, une foule de figures accablées, désolées, prosternées; c'est la Gravure avec des élèves.

Cela est beau, très beau, et partout les tons de couleur les mieux fondus et les plus suaves[65]. C'est le morceau qu'un artiste emporterait du Salon par préférence, mais nous en aimerions un autre, vous et moi, parce que le sujet est froid et qu'il n'y a rien là qui s'adresse fortement à l'âme. Cochin, prenez l'allégorie de Vanloo, j'y consens, mais laissez-moi *la Pleureuse* de Greuze. Tandis que vous resterez extasié sur la science de l'artiste et les[K] effets de l'art, moi, je parlerai à ma petite affligée, je la consolerai, je baiserai ses mains, j'essuierai ses larmes[L], et quand je l'aurai quittée, je méditerai quelques vers bien doux sur la perte de son oiseau[66].

Les Suppliants de Vanloo n'obtinrent rien du Destin plus favorable à la France qu'aux arts[M]; madame de Pompadour mourut au moment où on la croyait hors de péril. Eh bien, qu'est-il resté de cette femme qui nous a épuisés d'hommes et d'argent, laissés sans honneur et sans énergie, et qui a bouleversé le système politique de l'Europe? Le traité de Versailles qui durera ce qu'il pourra[N], *l'Amour* de Bouchardon qu'on admirera à jamais, quelques pierres gravées de Gay qui étonneront les antiquaires à venir, un bon petit tableau de Vanloo qu'on regardera quelquefois; et une pincée de cendres[67].

J. *mais* qu'*est G*
K. *et sur* les *N*
L. *j'essuyerai ses larmes, je baiserai ses mains G&*

M. *Destin. Madame G&*
N. *femme* célèbre? *Le Traité de Versailles* et ses effets; *l'Amour G&*

65. *Fondre, suave*: voir le lexique.
66. « La Pleureuse de Greuze » est aussi intitulée *La Jeune Fille qui pleure son oiseau mort* (voir n. 483). Combinant description et interprétation de cette toile, Diderot a imaginé un dialogue attendrissant entre la jeune fille en pleurs et lui-même. Tant dans les *Salons* que dans ses lettres, Diderot reproche souvent à l'artiste d'être « intarissable sur le technique »,

mais d'oublier en revanche le contenu des arts plastiques. Voir DPV, XIII, 74-75, *Salons*, III, 87 et CORR, XII, 252-253 et 262-263. « Technique » signifie ici la forme.
67. Mme de Pompadour mourut en 1764. Le traité de Versailles avait été signé le 10 février 1763. Ce traité sans gloire pour la France marque la fin de la guerre de Sept Ans. « L'Amour de Bouchardon » est *L'Amour qui*

5°. *Esquisses pour la chapelle de S^t Grégoire aux Invalides*[68].
Du même.

Carle n'aurait laissé que ces esquisses qu'elles lui feraient[P] un rang parmi les grands peintres. Mais pourquoi les a-t-il appelées des esquisses? elles sont coloriées, ce sont des tableaux et de beaux tableaux qui ont encore ce mérite que le regret de la main qui défaillit en les exécutant se joint à l'admiration et la rend plus touchante[69].

Il y en a sept. Le saint vend son bien et le distribue aux pauvres. Il obtient par ses prières la cessation de la peste. Il convertit une femme hérétique. Il refuse le pontificat. Il reçoit les hommages de son clergé. Il dicte ses homélies à un secrétaire. Il est enlevé aux cieux.

La première[70].

On voit le saint[Q] à gauche placé sur la rampe d'un péristyle; il a derrière lui un assistant. A terre, sur le devant, c'est une pauvre mère groupée avec ses deux enfants. Qu'elle est touchée[R], cette mère! Comme cette petite fille sollicite bien la charité du saint! Voyez l'avidité de ce petit garçon à manger son morceau de pain, et l'intérêt que ces figures

o. N° 5 *V1*
p. faisaient *V1 V2*

q. *cieux. On voit dans la première le saint G& N*
r. touchante *N*

se fait un arc de la massue d'Hercule, marbre, 1750. Voir A. Roserot, *Edme Bouchardon*, 1910, p. 95, fig. XVIII et *Bouchardon et la sculpture par Diderot* (DPV, XIII, 330). Le graveur Jacques Guay (voir n. 61) est connu pour avoir eu comme élève Mme de Pompadour.
68. *Sept Esquisses pour la Chapelle de saint Grégoire, aux Invalides.* T. 1764. N° 4 du *Livret*. Esquisses préparées pour la coupole de la chapelle Saint-Grégoire de l'église Saint-Louis des Invalides à Paris. L'esquisse pour la calotte et deux des six esquisses pour les panneaux de la coupole (n°s 7, 6 et 4) existent encore (voir n. 92, 88 et 77). Les quatre autres ont disparu depuis 1852. Voir Marc Sandoz, « La Chapelle Saint-Grégoire de l'église Saint-Louis

des Invalides », *GBA*, mars 1971, p. 131-136. Mais elles sont gravées (voir n. 70, 72, 74 et 86).
Esquisse : voir le lexique.
69. Dans une note, Naigeon souligne que « Diderot imite ici, sans le citer, un beau passage de Pline le naturaliste » (Naigeon (1798), XIII, 27). Voir l'*Histoire naturelle*, trad. Poinsinet de Sivry, 1771-1782, t. XI, liv. XXXV, ch. XI, p. 293.
70. Cette première esquisse est perdue. Voir P. Rosenberg et M.-C. Sahut, n° 218. Elle a été gravée en contrepartie par A.-I. Romanet sous le titre *Saint Grégoire distribue son bien aux pauvres* (fig. 4). Cabinet des Estampes, Copenhague.

jettent sur la partie la plus avancée du sujet! Une foule d'autres mendiants sont répandus autour de la balustrade, en tournant sur le fond; c'est une masse de demi-teinte sur un fond clair. Une lumière qui s'échappe de dessous une arcade percée vient éclairer la[s] scène et y établir la plus douce harmonie[71]. C'est là[T] qu'il faut voir comment on peint la mendicité, comment on la rend intéressante sans la montrer hideuse, jusqu'où il est permis de la vêtir sans la rendre ni opulente ni guenilleuse; quelle est l'espèce de beauté qui convient aux hommes, aux femmes et aux enfants qui ont souffert la faim et senti longtemps et par état les besoins urgents de[U] la vie. Il y a une[V] ligne étroite sur laquelle il est difficile de se tenir. Belle chose, mon ami! belle de caractères, d'expression[W] et de composition.

La seconde[72].

Le saint[X] se promène à[Y] pieds nus dans les rues pour fléchir le ciel et arrêter la peste. Il est suivi et précédé de son clergé. Un groupe d'acolytes vêtus de blanc fixe la lumière au centre. La procession s'avance de gauche à droite vers le temple; le saint et son assistant terminent la marche du clergé. Le saint a les yeux tournés vers le ciel. Il est en habit de diacre; une douce clarté répandue autour de sa tête le désigne, mais plus encore sa simplicité, sa noblesse et sa piété. Mais[Z] comme tous ces jeunes acolytes sont beaux! Comme ces torches allumées impriment la terreur! Comme un seul incident suffit au génie pour montrer toute la désolation d'une ville! il ne lui faut qu'une jeune fille qui soulève un vieillard moribond et qui l'exhorte à bien espérer. Le geste du saint attache les regards sur ce groupe. Quelle défaillance dans ce moribond! Quelle confiance dans la

s. *éclairer* toute la G& N
T. ici G&
U. *les besoins de* urgents *de* L [coquille]
V. *a là une* G&

w. *caractère d'expression* N
x. *composition. Dans la seconde, le saint* G& N
Y. *promène pieds* G&
z. *piété. Comme* G&

71. Dans cette description, Diderot reprend presque textuellement beaucoup de points de vue de l'analyse de M.-F. Dandré Bardon sur *Saint Grégoire distribue son bien aux pauvres*. Voir la *Vie de Carle van Loo*, 1765, p. 37.
 Demi-teinte, fond, éclairer : voir le lexique.

72. Cette seconde esquisse est perdue, mais elle a été gravée en contrepartie par Nicolas Voyez l'aîné sous le titre *Saint Grégoire fait des prières publiques*. 1769. Voir P. Rosenberg et M.-C. Sahut, n° 219 et reproduction.

jeune fille! Belle chose, mon ami! belle chose! Un ciel orageux qui s'éclaircit semble annoncer la fin prochaine du fléau[73].

La troisième[74].

Le saint[A] vêtu de blanc ferme l'oreille et éloigne du bras l'envoyé[B] du clergé qui vient lui proposer la tiare. Il est évident que le saint retiré sous cette voûte était en prière lorsque l'envoyé est venu, car il est courbé et sa main touche[C] encore à[D] la pierre dont il s'est appuyé pour se relever. Que cela est simple! Comme cet homme refuse bien! Comme il est bien[E] pénétré de son insuffisance! Ce n'est pas là l'hypocrite *nolo episcopari*[F] de nos prestolets[75]. La progression de l'âge a été gardée sans nuire à la ressemblance. Belle chose, mon ami! et l'effet de cette nuée claire sur le fond et de cet antre obscur sur le devant, qui est-ce qui ne le sent pas[76]?

La quatrième[77].

La quatrième nous[G] le montre la tête couverte de la tiare, la croix pontificale à la main, assis sur la chaire de St Pierre et vêtu des habits sacerdotaux. Il étend la main, il bénit son clergé prosterné. La scène ne s'est

A. *fléau. Dans* la troisième, *le saint G& N*
B. *bras* le député *du G& [ici et plus loin]*
C. *main* gauche touche *F*
D. *à om. F*

E. *bien om. S M*
F. *là* le nolo (nol *dans* G) episcopari hypocrite *de G&*
G. *sent pas? La quatrième nous G& N*

73. La plupart des remarques de Diderot proviennent directement du jugement de Dandré Bardon (o.c., p. 38).
74. Cette troisième esquisse est perdue, mais elle a été gravée en contrepartie par P.-P. Molès sous le titre *Saint Grégoire dans une caverne* (1769). Voir Sandoz, o.c., 1971, p. 134, fig. 13.
75. *Nolo episcopari* : je ne veux pas être évêque (à rapprocher de la lettre de Synésius à son frère dans l'article JÉSUS-CHRIST de l'*Encyclopédie*, DPV, VII, 487-490).
Prestolet : «Terme odieux dont on se sert pour mépriser un prêtre sans établissement et sans naissance » (Trévoux 1771).
76. Cette remarque est une transposition assez libre d'un commentaire fait par Dandré

Bardon: «Un accident de lumière ménagé dans le fond par une nuée claire, dont l'opposition de l'antre obscur relève la vivacité, ne jette-t-il pas dans ce tableau un artifice de couleurs qui lui prête un ton vrai, brillant et vigoureux?» (o.c., p. 40-41).
77. *Saint Grégoire recevant l'adoration des cardinaux*, huile sur toile. H. 0,101. L. 0,72. 1764. New York, commerce d'art. Fig. 5. Voir *French Paintings of the Eighteenth Century*, 27 avril-4 juin 1983, Didier Aaron, New York, nº 19. Cette quatrième esquisse a été gravée dans le sens de l'original par S.-C. Miger sous le titre *Saint Grégoire élu pape, reçoit l'adoration des cardinaux* (1770). Voir Sandoz, o.c., 1971, p. 134, fig. 14.

pas passée autrement, j'en suis sûr. Le bon saint avait ce caractère vénérable et doux, c'est ainsi que tous ces prêtres étaient prosternés. Ce cardinal assistant était à sa gauche; il avait à sa droite ces autres prélats. Il était sous un baldaquin; l'ombre du baldaquin le couvrait et il se détachait en demi-teinte sur cette architecture grisâtre[78]. Il n'y avait dans la position de tous ces personnages d'autre contraste[79] que celui de l'action. Regardez cette scène, et dites-moi s'il y a une seule circonstance qui décèle la fausseté. Les caractères de tête sont pris de la vie commune et ordinaire[H], je les ai vus cent fois dans nos églises. Ils font[I] foule sans confusion. Ces expressions de visage et de dos sont tout à fait vraies. Voilà la tête qui convient au père commun des croyants. Et ce gros assistant si bien nourri, si bien vêtu, qu'on voit sur le devant au-dessous du trône, qu'en dites-vous? ne vous rappelle-t-il pas notre vieux, beau et bon cardinal de Polignac[80]? Aucunement; celui-ci eût été une trouvaille pour un buste ou pour un portrait de nos jours; mais pour des temps rustres et gothiques il y fallait plus de simplicité et moins de noblesse[J]. Voulez-vous que je vous dise une idée vraie? C'est que ces visages réguliers, nobles et grands font aussi mal dans une composition historique qu'un bel et grand arbre, bien droit, bien arrondi, dont le tronc s'élève sans fléchir, dont l'écorce n'offre ni rides, ni crevasses, ni gerçures, et dont les branches s'étendant également en tout sens forment une vaste cime régulière [ferait mal] dans un paysage. Cela[K] est trop monotone, trop symétrique[81]. Tournez autour de cet arbre, il ne vous présentera rien de nouveau, on l'a tout vu sous un aspect[L]. C'est de tout

H. *fausseté*. Le caractère des têtes est *pris de la vie ordinaire et commune*. G& ordinaire et commune N
I. *églises*. Cela fait *foule* G&

J. *il fallait* G& N | *noblesse*, comme dans l'assistant de Vanloo. G&
K. *ferait mal* G& [*add. int. par Grimm dans* G] om. L V1 V2 | *régulière. Dans un paysage, cela* N
L. *un seul aspect* S

78. Encore un emprunt à Dandré Bardon : « Cette figure [saint Grégoire] se détache en demi-teinte colorée qu'occasionne l'ombre du baldaquin sur un fond d'architecture grisâtre et lumineux » (o.c., p. 41).
79. *Contraste* : voir le lexique. Voir aussi n. 307. Diderot n'aime pas que le contraste soit une affaire de règle (*Pensées détachées*, A.T., XII, 93).

80. Le cardinal de Polignac fut chargé des affaires de France en Cour de Rome. Ce ministre, amateur de beaux-arts, intervint auprès du duc d'Antin en faveur de Carle Vanloo et obtint pour lui une pension du roi. Voir Dandré Bardon, o.c., p. 16.
81. *Symétrie* : voir le lexique. Sur la critique par Diderot des effets symétriques, voir n. 566.

côté l'image du bonheur et de la prospérité; il n'y a point d'humeur ni dans cette belle tête ni dans ce bel arbre. Comme ce cardinal de l'*Esquisse* est attentif! comme il regarde bien! Le beau corps! la belle attitude! qu'elle est naturelle et simple! Ce n'est pas à l'Académie[82] qu'on l'a prise. Et puis un intérêt un, une action une; tous les points de la toile disent la même chose, chacun à sa façon. Belle chose, mon ami! belle chose[83]!

Mais savez-vous une anecdote, c'est qu'on a voulu les avoir ces Esquisses, et que le ministère[M] en a fait offrir cent louis — D'une? — Non, mon ami, de toutes, oui, de toutes; c'est-à-dire le prix de chacune, et à peu près la moitié de ce qu'il en a coûté[N] à l'artiste en études[84]. Ils sont toujours magnifiques à leur ordinaire[O]. Les héritiers les ont retirées à la vente pour six ou sept mille deux cents[P] livres. Cela s'en ira quelque jour[Q] trouver la *Famille de Lycomede* et le *Mercure* de Pigal[85].

M. *chose!* On prétend que le gouvernement *a voulu les avoir ces esquisses, et* qu'il en *G&*
N. *en* coûte *à V2*

O. *études. Les héritiers G&*
P. *sept mille livres G&*
Q. quelques jours *N*

82. Allusion à la critique que Diderot a faite de « l'enseignement académique de dessin ». Lorsqu'il qualifie d' «académique» la technique du modelé, il veut dire que l'œuvre est gâchée par des traits maniérés ou qu'elle est schématique et affectée. Et s'il découvre une peinture qui, comme celle-ci, est marquée par un style souple et naturel, il déclare qu'un tel ouvrage ne doit rien à la tradition académique.
83. Diderot utilise ici « le critère de l'unité ». Voir l'Introduction, p. 5.
84. Dans une note, Grimm fait le commentaire suivant : « Cette anecdote, quoique rapportée par les personnes intéressées et d'ailleurs dignes de foi, me paraît mal sûre. Après tout, il n'y a point de pays, je crois, où l'on connaisse mieux qu'ici le prix du travail d'un artiste » (*Salons*, II, 70). Les sept esquisses figurèrent dans l'inventaire après décès du peintre, le 5 août. Elles étaient estimées 1 280 livres. A leur vente (Paris, 1765, 12 septembre, n° 6), elles furent rachetées pour 5 000 livres 1 sol par Louis Michel Vanloo après une tentative d'achat manquée par la surintendance des Bâtiments du roi. Puis elles furent acquises par Catherine II pour son Académie de peinture. Dans une note, J.-A. Naigeon affirme que Carle Vanloo «ne dépensait rien en études» (Naigeon (1798), XIII, 32). Pour six de ces sept esquisses il existe cependant des études préparatoires. Elles figurèrent à l'Exposition universelle, Paris, 1900 (n° 301). Elles présentent des variantes importantes par rapport aux esquisses définitives (Sandoz, o.c., 1971, p. 131, fig. 8-9).
85. *La Famille de Lycomède* est probablement *Achille reconnu par Ulysse parmi les filles de Lycomède*, de Poussin qui se trouve actuellement au Musée de Boston. Diderot ne peut pas avoir vu l'original. Il en a peut-être eu connaissance par la gravure de Pietro del Po. Voir G. Wildenstein, « Les graveurs de Poussin au XVIIᵉ siècle », *GBA*, 1955, II, n° 105, et reproduction p. 241. La statue célèbre intitulée *Mercure aux talonnières*, de J.-B. Pigalle, existe en plusieurs états qui diffèrent par les proportions et par la matière. Diderot vit le marbre, daté de 1744, dans l'atelier de l'artiste. Il est actuellement au Louvre. Voir L. Réau, *J.-B. Pigalle*, 1950, n° 1, et reproduction.

Il est surprenant qu'avec toutes les précautions qu'on prend ici[R] pour étouffer les sciences, les arts et la philosophie on n'y réussisse[S] pas. Cela confirmerait[T] dans l'opinion qu'on verserait des sacs d'or au pied[U] du génie qu'on n'en[V] obtiendrait rien, parce que l'or n'est pas sa véritable récompense; c'est sa vanité et non son avarice qu'il faut satisfaire. Réduisez-le à dormir dans un grenier sur un grabat, ne lui laissez que de l'eau à boire et des croûtes à ronger[W], vous l'irriterez, mais vous[X] ne l'éteindrez pas. Or il n'y a pas[Y] de lieu au monde où il obtienne plus promptement, plus pleinement qu'ici le tribut de la considération. Le ministère écrase, mais la nation porte aux nues. Le génie travaille en[Z] enrageant et mourant de faim.

La cinquième[86].

Saint[A] Grégoire célèbre la messe. Le trône pontifical est à droite dans la précédente, l'autel est à gauche dans celle-ci. On voit entre les mains du saint le pain eucharistique rayonnant et lumineux. La femme hérétique, à genoux sur les marches de l'autel, regarde la merveille avec surprise. Au-dessous de cette femme le peintre a placé le clergé et des assistants[87]. Même éloge que des précédentes, même exclamation[B]. Composition riche sans confusion.

La sixième[88].

C'est, à mon avis, la plus belle[C]. Il n'y a cependant que deux figures,

R. *Pigal. Vous me demanderez comment* avec toutes les précautions qu'on prend *quelquefois pour G&*
S. réussit *G&*
T. *Cela me* confirmerait *V1 [corr. Vdl]*
U. aux pieds *N*
V. *qu'on en V1 V2*
W. manger *V2*
X. *vous om. N*

Y. point *G&*
Z. *Le pouvoir* écrase quelquefois, mais [...] *nues et le génie continue à travailler en G&*
A. *faim.* Dans la cinquième esquisse, *saint G&* Dans la cinquième, *Saint N*
B. *assistants.* Belle chose, mon ami! *Composition G&*
C. *La sixième est [...] belle* de toutes; *il G&* La sixième est, à mon avis, la plus belle. *N*

86. Cette cinquième esquisse est perdue, mais elle a été gravée en contrepartie par F. Voyez sous le titre *Saint Grégoire obtient un miracle à la messe.* 1769. Voir Sandoz, o.c., 1971, p. 134, fig. 12. Il existe aussi une étude préparatoire pour cette esquisse; elle a la forme, en réduction, de l'emplacement réservé à la

peinture définitive dans l'église Saint-Louis des Invalides. Voir P. Rosenberg et M.-C. Sahut, nº 181, et reproduction.
87. Ces deux phrases sont encore une transposition de Dandré Bardon (o.c., p. 39-40).
88. *Saint Grégoire dictant ses homélies.* Esquisse, huile sur toile. H. 0,101. L. 0,65. New York,

le saint qui dicte ses homélies et son secrétaire qui les écrit. Le saint est assis, le coude appuyé sur la table; il est en surplis et en rochet, la tête couverte de la barrette. La belle tête! On ne sait si l'on arrêtera ses[D] yeux sur elle ou sur l'attitude si simple, si vraie et si naturelle[E] du secrétaire; on va de l'un à l'autre de ces personnages et toujours avec le même plaisir. La nature, la vérité, la solitude, le silence de ce cabinet, la lumière douce et tendre qui l'éclaire de la manière la plus analogue à la scène, à l'action, aux personnages[89], voilà, mon ami, ce qui rend sublime cette composition[F], et ce que Boucher n'a jamais conçu. Cette esquisse est surprenante. Mais dites-moi où cette brute[G] de Vanloo a trouvé cela, car c'était une brute[90], il ne savait ni penser, ni parler, ni écrire, ni lire[H]. Méfiez-vous de ces gens qui ont leurs poches pleines d'esprit et qui le sèment à tout propos. Ils n'ont pas le démon; ils ne sont pas tristes, sombres[,] mélancoliques et muets; ils ne sont jamais ni gauches ni bêtes. Le pinson, l'alouette, la linotte, le serin jasent et babillent tant que le jour dure, le soleil couché, ils fourrent leur tête sous l'aile et les voilà endormis. C'est alors que le génie prend sa lampe et l'allume, et que l'oiseau solitaire, sauvage, inapprivoisable, brun et triste de plumage, ouvre son gosier, commence son chant, fait retentir le bocage et rompt mélodieusement le silence et les ténèbres de la nuit[91].

D. les *G& N*
E. *si naturelle et si vraie G& N*
F. *cette composition sublime, G&*

G. bête *G& [ici et plus loin]*
H. *ni écrire, ni lire ni parler ni penser. G&*

commerce d'art. Fig. 6. Voir *French Paintings of the Eighteenth Century*, 27 avril-4 juin 1983, o.c., n° 20. Cette sixième esquisse a été gravée dans le sens de l'original par L.-A. Martinet sous le titre *Saint Grégoire dicte ses homélies* (1770). Voir Sandoz, o.c., 1971, p. 134, fig. 15.
89. Ce passage trahit également des emprunts à l'analyse que Dandré Bardon a faite de cette esquisse : « La barette [...] couvre sa tête. Un surplis sur sa soutane, une étole et un rochet font tous ses ornements. » Il parle aussi de « douce vapeur » (o.c., p. 42).
90. Carle Vanloo est unanimement traité de

« bête » par ses contemporains, mais aussi de « grand peintre ». Voir P. Rosenberg et M.-C. Sahut, o.c., 1977, p. 16.
91. On retrouve le même point de vue dans la *Notice sur Carle Vanloo* que Diderot écrivit le 15 juillet 1765, le jour même de la mort du peintre : « Personne n'a mieux prouvé que Carle Vanloo combien le génie est différent de l'esprit. On ne peut lui disputer un grand talent, mais il était d'ailleurs fort bête, et c'était pitié de l'entendre parler peinture » (DPV, XIII, 476). On trouve d'ailleurs « bête » dans les copies de la *CL*.

La septième[92].

On voit[1] le saint les mains jointes et les yeux tournés vers le ciel où il est porté par une multitude d'anges; il y en a sept à[J] huit au moins groupés de la manière la plus vraie[K] et la plus hardie. Une Gloire éclatante perce le dôme et montre les demeures éternelles; et les anges et le saint ne forment qu'une masse; mais une masse où tout se sépare et se distingue par la variété et l'effet des accidents de la lumière et de la couleur[93]. On voit le saint et son cortège aller et s'élever verticalement. Cette esquisse n'est pas la moindre. Les autres sont un peu grisâtres comme il convient à des esquisses; celle-ci est coloriée.

Le temps que Vanloo avait passé dans l'atelier du statuaire Le Gros n'avait pas été perdu pour le peintre, surtout lorsqu'il s'agissait d'exécuter ces morceaux aériens où l'on saisit difficilement la vérité par la seule force de l'imagination, et où le pinceau se refuse ensuite à l'image idéale la plus nette et la mieux conçue. Carle modelait sa machine[94] et il en étudiait les lumières, les raccourcis, les effets, dans le[L] vague même de l'air. S'il y découvrait un point de vue plus favorable qu'un autre, il s'y arrêtait, et retournait toute sa composition d'une manière plus piquante, plus hardie et plus pittoresque[95].

1. *nuit. La septième* et dernière esquisse est un projet de plafond. *On voit G& | nuit.* Dans la *septième, on voit* N

92. *L'Apothéose de saint Grégoire.* Esquisse. T. H. 0,99; L. 0,98. Musée de l'Ermitage, Leningrad. Voir P. Rosenberg et M.-C. Sahut, n° 180 et reproduction.
93. Ici encore Diderot fait appel à Dandré Bardon : « Une gloire éclatante y brille; elle perce le Dôme et présente un ciel ouvert prêt à recevoir le Saint. [...] De la réunion de ces deux parties essentielles du talent résulte une composition également ingénieuse et séduisante. Elle est formée d'un seul groupe; mais les diverses branches en sont détachées par des accidents de lumière et de couleur » (o.c., p. 43). *Accident* : voir le lexique.
94. *Modeler, machine* : voir le lexique.

J. ou *G& N*
K. variée *G& N*
L. la *V2* [la *V1 corr. Vdl → le*]

95. Diderot a trouvé ces indications dans la plaquette de Dandré Bardon (o.c., p. 6 et p. 44). Il est intéressant de relever que, dans une note, Naigeon, élève dans sa jeunesse de Carle Vanloo, prétend que son ancien maître n'a jamais procédé comme l'affirme Diderot (Naigeon (1798), XIII, 36). Vers 1712 ou 1713, Carle Vanloo avait étudié la sculpture chez Pierre II Le Gros (1666-1719) à Rome. Ce sculpteur a, entre autres, exécuté le grand relief de Louis de Gonzague, qui fut posé dans l'église Saint-Ignace à Rome. Voir l'article SCULPTURE (ENC, XIV, 831).
Raccourci, pittoresque : voir le lexique.

Ah! Monsieur Doyen, quelle tâche ces esquisses vous imposent[96]! Je vous attends au Salon prochain. Malgré tout ce que vous avez fait depuis votre Diomède, vos Bacchantes et votre Virginie pour m'ôter la bonne opinion que j'avais de votre talent; quoique je sache que vous vous piquez de bel esprit, la pire de toutes les qualités dans un grand artiste; que vous fréquentiez la bonne compagnie et les agréables et que vous soyez une espèce d'agréable vous-même[M], je vous estime encore, mais je n'en suis pas moins[N] d'avis que vous devriez un remerciement à celui qui brûlerait les esquisses de Vanloo, remerciement que vous ne feriez pas, parce que vous êtes présomptueux et vain[O], autre fâcheux symptôme[97].

6. *Une Vestale*[98].
Du même.

Tableau de 2 pieds de large sur 2 pieds ½ de haut[P].

Mais pourquoi est-ce que ces figures de vestales nous [plaisent[Q]] presque toujours[99]? C'est qu'elles supposent de la jeunesse, des grâces,

M. *et les agréables* [...] *même om.* F
N. *moins om.* V2
O. *et vain om.* V1 [*gratté par* Vdl]

P. *haut. Il appartient à Madame Geoffrin.* G& / *sur deux et demi de haut* N
Q. *déplaisent* L V1 V2 [*coquille; corr.* Vdl → plaisent *dans* V1]

96. A la mort de Carle Vanloo, F. Doyen fut choisi pour décorer la coupole de la chapelle Saint-Grégoire, aux Invalides. Cette décoration (1765-1772) s'y trouve encore. Voir Sandoz, o.c., 1971, p. 136-141, fig. 18-24. S'il faut en croire Grimm : « Pierre s'était offert d'exécuter les tableaux de la chapelle des Invalides d'après les esquisses de Vanloo; cette offre n'a pas été acceptée » (*Salons*, II, 72).
97. Il s'agit de *La Mort de Virginie*, exposée au Salon de 1759 (Pinacothèque de Parme), d'*Une Fête au Dieu des Jardins (Bacchantes)*, exposée au Salon de 1759 (seul un dessin du tableau existe encore) et de la *Vénus blessée par Diomède*, exposée au Salon de 1761 (Musée de l'Ermitage). Voir M. Sandoz, *Gabriel-François Doyen*, 1975, n° 14, pl. VIII, 14, n° 15, pl. VII, 15 B et n° 19, pl. V, 19 et DPV, XIII, 81 et 254-255. F. Doyen est, comme J.-B. Deshays, un des grands coloristes de l'époque. Il a exposé aux Salons de 1759, 1761 et 1763 (DPV, XIII, 81, 254 et 403). S'il n'est pas présent en 1765, c'est, selon Diderot, parce qu'il a consacré trop de temps aux plaisirs, ce qu'il regrettera plus tard (*Salons*, III, 189). Dès 1759, il avait mis le peintre en garde contre les tentations de la vie parisienne (DPV, XIII, 81).
Coloriste : voir le lexique.
98. *Une Vestale*, aussi intitulée *Une Vestale tenant une corbeille de fleurs*. T. Ovale. H. 0,81; L. 0,65. Ne figure pas au *Livret*. Perdu. Voir P. Rosenberg et M.-C. Sahut, n° 276. *Annette et Lubin*, qui n'est pas mentionné par Diderot, ne figure pas non plus au *Livret*. Ce dessin (plume, lavis brun et rehauts d'aquarelle) se trouve au Musée Boymans-van Beuningen à Rotterdam. Voir P. Rosenberg et M.-C. Sahut, n° 378, et reproduction. Le dessin est mentionné par le *Mercure* (1765, vol. I, p. 151).
99. Diderot fait peut-être ici allusion aux

de la modestie, de l'innocence et de la dignité; c'est qu'à ces qualités données d'après les modèles antiques, il se joint des idées accessoires de temple, d'autel, de recueillement, de retraite et de sacré; c'est que leur vêtement blanc, large, à grands plis, qui ne laisse apercevoir que les mains et la tête est d'un goût excellent; c'est que cette draperie ou ce voile qui retombe sur le visage et qui en dérobe une partie est original et pittoresque; c'est qu'une vestale est un être en même temps[r] historique, poétique et moral.

Celle-ci est coiffée de son voile; elle porte une corbeille de fleurs. On la voit de face; elle a tous les charmes de son état. Il s'échappe à droite et à gauche de dessous son voile deux boucles de cheveux noirs; ces boucles parallèles font mal : elles lui rendent le cou trop petit, surtout regardée à[s] une certaine distance.

7. *Étude de la tête d'un ange*[t] [100].
Du même.

Elle est vigoureusement peinte, cette tête. Elle regarde le ciel; mais on est tenté de lui trouver trop peu de hauteur de front pour son volume et[u] l'énorme étendue du bas du visage. De près, tranchons le mot, elle paraît maussade et sans grâces. Reste à savoir si destinée pour une coupole de cent, deux cents pieds d'élévation, on en juge bien à[v] quatre pas de distance.

R. *être à la fois* historique *G&*
S. *surtout* quand on la regarde *à G& [N donne la note de Grimm comme texte de Diderot; voir la note 99]*
T. *Étude* d'une *tête d'ange, pour le plafond de la chapelle des Invalides, de la proportion colossale. G&*
U. *pour G&*
V. *élévation,* elle peut être *bien* jugée *à G&*

compositions à la grecque de Vien, par exemple une *Prêtresse brûle de l'encens sur un trépied,* du Salon de 1763 (Musée des Beaux-Arts, Strasbourg). Voir Th. W. Gaehtgens, « Diderot und Vien », *Zeitschrift für Kunstgeschichte,* 1973, vol. 36, p. 57, fig. 4. Grimm a ajouté dans une note : « Je n'aime point le caractère de tête de cette vestale, qui tient un peu de la beauté flamande. C'est à Vien qu'il faut faire faire des Vestales » (*Gh,* fol. 261 v°).

100. *Étude de la tête d'un ange.* Peinture à l'encaustique sur amalgame de marbre, de sable, de brique broyée et de chaux; transposée sur toile. H. 0,52; L. 0,44. N° 5 du *Livret.* Pinacoteca Sabauda, Turin. Détail de la composition de l'*Apothéose de saint Grégoire.* Voir n. 92. Voir aussi P. Rosenberg et M.-C. Sahut, n° 182 et reproduction.

Voilà tout ce que Carle Vanloo nous a laissé. Il naquit le 15 février 1705 à Nice en Provence. L'année suivante le maréchal de Berwick[w] assiégea cette ville. On descendit l'enfant dans une[x] cave. Une bombe tomba sur la maison, traversa les plafonds, consuma le berceau, mais l'enfant n'y était plus, il avait été transporté ailleurs par son jeune frère. Benedetto[y] Lutti[101] donna les premiers principes de l'art à Jean[102] et à[z] Carle Vanloo. Celui-ci fit connaissance avec le statuaire le Gros et prit du goût pour la sculpture. Le Gros meurt en 1719, et Carle laisse l'ébauchoir[103] pour le pinceau. Son goût dans les premiers temps se ressentait de la fougue de son caractère. Jean son frère, plus tranquille, lui prêchait sans cesse la sagesse et la sévérité. Ils travaillèrent ensemble, mais Carle quitta Jean pour se faire décorateur d'opéra. S'il se dégoûta de ce mauvais genre, ce fut pour se livrer à de[A] petits portraits dessinés, genre plus misérable encore. C'étaient[B] les écarts d'un jeune homme qui aimait éperdument le plaisir, et pour qui les moyens les plus prompts d'avoir de l'argent étaient les meilleurs. En 1727 il fait le voyage de Rome avec Louis[104] et François[105] Vanloo, ses neveux. A Rome, il remporte le prix du dessin. Il est admis à la pension. On reconnaît son talent. L'étranger recherche ses ouvrages; et il peint pour l'Angleterre une Femme orientale à sa toilette avec un bracelet à la cuisse, singularité qui a rendu le[c] morceau célèbre. De Rome il passe à Turin. Il décore les églises, il embellit les palais, et les compositions des premiers maîtres ne déparent pas[D] les siennes. Il se montre à

w. Bervick *V1*
x. la *G&*
y. Beneditto *V1 V2*
z. *Jean-Baptiste et [ici est plus loin deux fois]* *G&* / *Jean et Carles N*

A. des *N*
B. C'était *N*
C. ce *G&*
D. pas om. *V2*

101. Benedetto Luti (1666-1724) est un peintre italien. Influencé à ses débuts à Florence par son maître Anton Domenico Gabbiani, il se rallia au classicisme de Maratta à Rome, où il arriva en 1691.
102. Jean Baptiste Vanloo (1684-1745), frère de Carle Vanloo, était peintre de portraits.
103. *Ébauchoir*: voir le lexique.
104. Louis Michel Vanloo, oncle de Carle Vanloo, fut également portraitiste. Voir n. 110.

Il exposa aux Salons de 1759, de 1761 et de 1763 (DPV, 68-69, 215-216 et 350-351). Au Salon de 1763, il exposa le *Portrait de l'auteur, accompagné de sa sœur et travaillant au portrait de son père*. Voir *L'Art européen à la Cour d'Espagne au XVIIIe siècle*, Galerie des Beaux-Arts, Bordeaux, 5 mai-1er septembre 1979, n° 89, et reproduction.
105. François Vanloo (1708-1732) était l'élève de son oncle Carle Vanloo.

Paris avec la fille du musicien Somis qu'il avait épousée[E]. Il ambitionne l'entrée de l'Académie, il y est reçu. Il devient rapidement adjoint à professeur, professeur, cordon de St Michel, premier peintre du roi, directeur de l'école[F][106]. Voilà comment on encourage le talent. Parmi ses tableaux de cabinet on vante une *Résurrection*, son *Allégorie des Parques*, sa *Conversation espagnole*, un[G] *Concert d'instruments*. Son *Saint Charles Borromée communiant les pestiférés*, sa *Prédication de St Augustin* sont distingués parmi ses tableaux publics. Carle dessinait facilement, rapidement et grandement. Il a peint large; son coloris est vigoureux et sage; beaucoup de technique, peu d'idéal[107]. Il se contentait difficilement, et les morceaux qu'il détruisait étaient souvent les meilleurs. Il ne savait ni lire, ni écrire. Il était né peintre comme on naît apôtre. Il ne dédaignait pas le conseil de ses élèves dont il payait quelquefois la sincérité d'un soufflet ou d'un coup de pied, mais le moment d'après et l'incartade de l'artiste et le défaut de l'ouvrage étaient réparés[H]. Il mourut le 15 juillet 1765 d'un coup de sang, à ce qu'on dit[108], et j'y consens, pourvu qu'on m'accorde que *les Grâces* maussades qu'il avait exposées au Salon précédent, ont accéléré sa fin[109].

E. *épousée*, et qui y porte la première le goût de la musique italienne. G&

F. *professeur*, Recteur, Chevalier de l'ordre de Saint-Michel, *premier G& adjoint à professeur, cordon N | de l'école des Élèves. G&*

G. *espagnole*, qui est chez Madame Geoffrin, un G&

H. *coup de poing, mais le moment après et l'incartade du maître et G& | réparées L*

106. Allusion à l'École royale des élèves protégés, fondée en 1749 et installée dans une maison de la place du Vieux-Louvre. C'était l'antichambre de l'Académie de France à Rome, qui était alors dans le Palais Mancini, sur le Corso. Les élèves, sélectionnés par un concours, passaient trois ans à l'École pour se préparer à leur séjour en Italie. Cette école fut dirigée par Carle Vanloo de 1749 à 1765. Voir L. Courajod, *L'École Royale des élèves protégés*, 1874 et *Salons*, III, 294. Après avoir terminé leur scolarité, les élèves étaient envoyés à l'Académie de France à Rome où ils passaient trois ou quatre ans. En général ils recevaient une bourse royale. Voir J.-P. Alaux, *Académie de France à Rome*, 1933, 2 vol.

107. *Facile, large, vigoureux, sage*: voir le lexique. « Idéal » et « technique » sont sous la plume de Diderot respectivement synonymes d' « idée » et de « faire ».

108. Dans ce long passage, Diderot a brièvement recopié un certain nombre de renseignements fournis par Dandré Bardon sur la carrière de Carle Vanloo et sur les principales œuvres de l'artiste: o.c., p. 4-5, 7, 12-17, 19-21, 24-25, 27, 33, 48-49 et 52. Les œuvres de Carle Vanloo que Dandré Bardon avait fait connaître à Diderot, sont: *Le Concert d'instrument, Saint Charles Borromée, La Conversation espagnole, La Prédication de Saint Augustin, La Résurrection* et *Jeune Orientale à sa toilette*. Voir P. Rosenberg et M.-C. Sahut, n° 52, 88, 147, 152, 201 et 305.

109. Grimm et Naigeon assurent dans leurs notes que Diderot se trompe et que le peu de succès des *Grâces* au Salon de 1763 ne fut pour rien dans la mort de l'artiste (Naigeon (1798), XIII, 41). Diderot fait évidemment de l'humour noir.

S'il eût échappé à celles-ci[I], les dernières qu'il a peintes n'auraient pas manqué leur coup. Sa mort est une perte réelle pour Doyen et pour la Grenée.

MICHEL VANLOO[J]

Le plus remarquable de ses portraits au Salon[K] était celui de *Carle son [oncle*[L]][110]. Il était placé sur la face la[M] plus éclairée. On voyait au-dessus *la Suzanne, l'Auguste* et *les Grâces*; de chaque côté trois des[N] *esquisses*; au-dessous les Anges qui semblaient porter au ciel St Grégoire et le[O] peintre. Plus bas à quelque distance, *la Vestale* et *les Arts suppliants.* C'était un mausolée que Chardin avait élevé à son[P] confrère. Carle, en robe de chambre, en bonnet d'atelier, le corps de profil, la tête de face, sortait du milieu de ses propres ouvrages[111]. On dit qu'il[Q] ressemblait à étonner[112]; la veuve ne put le regarder sans verser des larmes. La touche en est vigoureuse; il est peint de grande manière, cependant un peu rouge. En général Michel fait les portraits d'homme largement[113] et les dessine bien; pour ceux de femme[R], c'est autre chose. Il est lourd, il est sans finesse de ton[S]; il vise à la craie de Drouais[114]. Michel est un peu froid; Drouais est tout

I. *S'il leur eût échappé, les* G&

J. *Michel Vanloo, neveu de Carle, et son successeur dans la place de directeur de l'École des Élèves pensionnaires du roi.* G&

K. *portraits exposés était* G&

L. *oncle* G& N *frère* L V1 V2 [*erreur que nous corrigeons*]

M. *face du Salon la* G&

N. *trois esquisses* G&

O. *son* G&

P. *élevé à la mémoire de son* G&

Q. *ouvrages. Il* G&

R. *hommes* G& N V2 | *femmes* G& N

S. *tons* G&

110. *Carle Vanloo.* Toile ovale. H. 0,74; L. 0,58. 1764. N° 7 du *Livret. Plusieurs portraits sous le même n°.* Musée de Versailles. Voir C. Constans, *Musée national du château de Versailles.* Catalogue des peintures, 1980, n° 4462. Reproduction en microfiche. Comme Diderot, les autres salonniers mentionnent les autres portraits qu'en termes généraux. Voir par exemple le *Journal encyclopédique* (1er novembre 1765, p. 101).

111. Sur cet arrangement de la décoration du Salon, voir l'aquarelle de Saint-Aubin, *Le*

Salon de 1765, vue générale. Le Portrait de Carle Vanloo est le septième tableau à partir de la gauche, troisième rangée. Voir fig. 1.

112. Diderot fait ici allusion aux jugements des autres salonniers. Le *Mercure* par exemple écrit : « Ce portrait [est] cher à tous les artistes et aux amateurs, par la ressemblance vive et animée d'un homme dont ils aimaient la personne » (octobre 1765, vol. I, p. 144).

113. *Vigoureux, large* : voir le lexique. Sur la *manière grande,* voir le lexique.

114. Voir ci-dessous, p. 154.

à fait faux. Quand on tourne les yeux sur toutes ces figures [mornes^t]
qui tapissent le Salon, on s'écrie : La Tour, la Tour, *ubi es*^u ^115 ?

BOUCHER

Je ne sais que dire de cet homme-ci. La dégradation du goût, de la
couleur, de la composition, des caractères, de l'expression, du dessin a suivi
pas à pas la dépravation des mœurs. Que voulez-vous que cet artiste jette
sur sa^v toile ? Ce qu'il a dans l'imagination. Et que peut avoir dans l'ima-
gination^w un homme qui passe sa vie avec les prostituées du plus bas
étage ? La grâce de ses Bergères est la grâce de la Favart dans *Rose et Colas*^x ;
celle de ses déesses est empruntée de la Deschamps^116. Je vous défie de
trouver dans toute une campagne un brin^y d'herbe de ses paysages. Et
puis une confusion d'objets entassés les uns sur les autres, si déplacés, si
disparates, que c'est moins le tableau d'un homme sensé que le rêve d'un
fou. C'est de lui qu'il a été écrit :

...velut ægri^z *somnia, vanæ*
Fingentur species : ut nec pes, nec caput...^117

T. *mornes* N mortes L V1 V2 G& [*nous
corrigeons*]
U. [*voir ajout de Vdl dans* V1 *à l'appendice*]
v. la V1 V2 N

w. *Et que* [...] *imagination om.* V1 V2
x. *dans* Annette et Lubin; G&
y. *un seul brin* G&
z. agri V2

115. Parodie probable de l'*Énéide*, III, v. 312 :
« *Hector ubi est ?* » Où est Hector ? C'est le
cri d'Andromaque lorsqu'elle voit Énée
vivant.
116. Mme Favart, née Marie Benoîte Duron-
ceray (1727-1772), était comédienne. *Rose et
Colas*, comédie en un acte de Sedaine, musique
de Monsigny, fut créé le 8 mars 1764. Dans
la *CL*, on trouve *Annette et Lubin* (voir la
variante), une pièce qui fut jouée pour la
première fois le 15 février 1762, et publiée la
même année par « Mme Favart et M★★★
(Marmontel, C. de Santerre et Ch. S. Favart).
Cette modification est sans doute due au
désir de Diderot de mentionner une pièce qui,

comme *Rose et Colas*, est plus récente. Des-
champs est le pseudonyme d'Anne-Marie
Pagès, actrice de l'Opéra et courtisane célèbre.
« Cette célèbre courtisane mourut dans la
plus austère pénitence », assure Grimm (*Salons*,
II, 75). Diderot mentionne également Mme Fa-
vart et la Deschamps dans sa correspondance
(CORR, IV, 194 et V, 152).
117. «[C'est précisément l'image d'un livre qui
ne serait rempli] que d'idées vagues, sans dessein,
comme les délires d'un malade; où ni les
pieds, ni la tête, [ni aucune des parties, n'irait
à former un tout]» (Horace, *Art poétique*, trad.
Batteux, 1771, t. I, p. 6-9, v. 7-8).

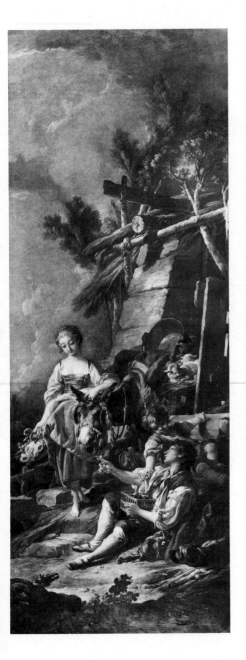

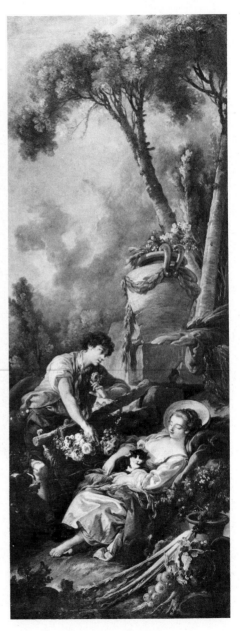

9. François Boucher.
L'Offrande à la villageoise.

10. François Boucher.
La Jardinière endormie.

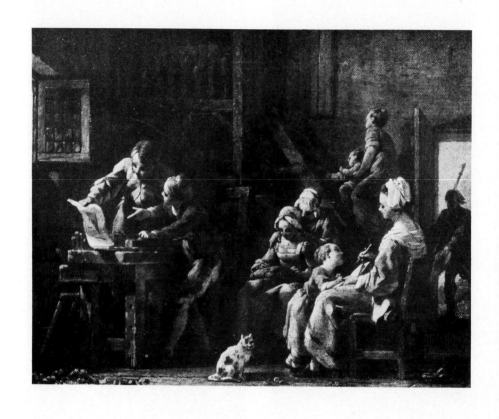

11. Noël Hallé. *L'Éducation des pauvres.*

J'ose dire que cet homme ne sait[A] vraiment ce que c'est que la grâce; j'ose dire qu'il n'a jamais connu la vérité; j'ose dire que les idées de délicatesse, d'honnêteté, d'innocence, de simplicité lui sont devenues presque étrangères; j'ose dire qu'il n'a pas vu un instant la nature, du moins celle qui est faite pour intéresser mon âme, la vôtre, celle d'un enfant bien né, celle d'une femme qui sent; j'ose dire qu'il est sans goût : entre une infinité de preuves que j'en donnerais, une seule suffira, c'est que dans la multitude de figures[B] d'hommes et de femmes qu'il a peintes, je défie qu'on en trouve quatre de[C] caractère propre au bas-relief, encore moins à la statue. Il y a trop de mines, trop[D] de petites mines, de manière, d'afféterie[118] pour un art sévère. Il a beau me les montrer nues, je leur vois toujours le rouge, les mouches, les[E] pompons et toutes les fanfioles[119] de la toilette. Croyez-vous qu'il ait jamais eu dans sa tête quelque chose de cette image honnête et charmante de[F] Pétrarque,

E'l riso, e'l canto, e'l parlar dolce, humano[120] ?

Ces analogies fines et déliées qui appellent sur la toile les objets et[G] qui les y lient par des fils imperceptibles[H], sur mon Dieu, il ne sait ce que c'est. [Toutes ses compositions font aux yeux un tapage insupportable[I]. [121]] C'est le plus mortel ennemi du silence que je connaisse. Il en est aux plus jolies marionnettes du monde; il tombera à l'enluminure[J][122]. Eh bien, mon ami, c'est au moment où Boucher cesse d'être un artiste qu'il est

A. *homme* ignore *vraiment G&*
B. *multitude d'hommes G&*
C. *d'un G&*
D. *mines, de G& N*
E. *toujours du rouge, des mouches, des pompons G&*
F. *du G&*

G. *objets les uns à côté des autres, et G&*
H. *fils secrets et imperceptibles G&*
I. *Toutes ces compositions font aux yeux un tapage insupportable. G& N om. L V1 V2*
J. *il en est venu à faire le plus jolies marionnettes du monde* et je vous prédis qu'il finira par des enluminures. *Eh G&*

118. *Afféterie* : « Les paroles et les actions d'une personne affétée; certaines manières étudiées et pleines d'affectation qui marquent un désir de plaire » (Trévoux 1771).
119. *Fanfioles* : fanfreluches (voir CORR, V, 153).
120. Ce vers est tiré d'un sonnet de Pétrarque. Il s'agit du sonnet nº CCXLIX du *Canzoniere*

ou *Rerum vulgarium fragmenta* : « et le rire et le chant et le doux parler humain » (v. 11).
121. Diderot définit clairement ici « le critère de l'unité » et l'utilise dans sa critique de toutes les œuvres exposées par Boucher au Salon de 1765. Voir aussi l'Introduction, p. 5.
122. *Enluminer* : voir le lexique.

nommé premier peintre du roi [123]. N'allez pas croire qu'il soit en son genre ce que Crébillon le fils est dans le sien [124]; ce sont à peu près les mêmes mœurs, mais le littérateur a tout un autre talent que le peintre[K]. Le seul avantage de celui-ci sur l'autre, c'est une fécondité qui ne s'épuise point, une facilité incroyable, surtout dans les accessoires de ses pastorales. Quand il fait des enfants il les groupe [125] bien; mais qu'ils restent à[L] folâtrer sur des nuages. Dans toute cette innombrable famille vous n'en trouverez[M] pas un à employer aux actions réelles de la vie, à[N] étudier sa leçon, à lire, à écrire, à tiller du chanvre; ce sont des natures romanesques, idéales, de petits bâtards de Bacchus et de Silene. Ces[O] enfants-là, la sculpture s'en accommoderait assez sur le tour[P] d'un vase antique; ils sont gras, joufflus, potelés. Si l'artiste sait pétrir le marbre, on le verra[Q]. En un mot, prenez tous les tableaux de cet homme[R], et à peine y en aura-t-il un à qui vous ne puissiez dire comme Fontenelle à la sonate : Sonate que me veux-tu? Tableau, que me veux-tu [126]? N'a-t-il pas été[S] un temps où il était pris de la fureur de faire des vierges? Eh bien qu'étaient-ce que ces vierges? De gentilles petites caillettes[T] [127]. Et ses anges? De petits satyres libertins.

K. roi. Vous me direz qu'il est en son [...] le sien; et vous aurez raison. Ce sont bien à peu près les mêmes mœurs. Mais peut-être trouverez-vous plus de talent à l'homme de lettres qu'au peintre. G& | bien om. V1 V2
L. qu'ils ne cessent pas de folâtrer G&
M. toute om. M | ces innombrables familles V2 | trouvez V2
N. un que vous puissiez employer à quelque

O. Bacchus ou de Silène. Par exemple ces G&
P. assez, autour d'un G&
Q. potelés. Ils donneraient à l'artiste l'occasion de montrer s'il sait pétrir le marbre. En G&
R. de Boucher, et G&
S. tu? Il fut un temps G&
T. Eh bien, ces Vierges?... étaient de gentilles petites catins G& qu'était-ce que ses vierges N

123. Intermédiaire naturel entre ses confrères de l'Académie et le directeur général des Bâtiments du roi, le premier peintre reçoit et transmet les demandes et les propositions des artistes. C'est lui qui distribue les faveurs; c'est lui qui prépare les commandes, indique les sujets à traiter, répartit l'ouvrage et règle les mémoires. Il exerce ainsi une influence considérable sur le mouvement artistique.
124. Le premier roman de Diderot, Les Bijoux indiscrets, peut être comparé aux œuvres de Crébillon fils; Diderot y fait allusion dans différents chapitres et dans la première page où on peut lire : « Non, Zime, non; on sait que Le Sofa, le Tanzaï et les Confessions ont été sous votre oreiller » (DPV, III, 32). Diderot

utilise souvent de tels rapprochements pour montrer l'analogie entre la littérature et les arts plastiques. Voir sa comparaison entre Boucher et Fontenelle, n. 153.
125. Groupe : voir le lexique.
126. Ce mot de Fontenelle est repris dans Cousin d'Avallon, Fontenelliana ou Recueil des bons mots, réponses ingénieuses, pensées fines et délicates de Fontenelle, Paris, an IX-1801, p. 56 : « Excédé des éternelles symphonies des concerts, il s'écria un jour dans un transport d'impatience : Sonate, que me veux-tu? »
127. Caillette : « se dit figurément, dans le style familier et badin, d'une femme frivole et babillarde » (Trévoux 1771).

Et puis il est dans ses paysages d'un[u] gris de couleur et d'une uniformité de ton qui vous ferait[v] prendre sa toile, à deux pieds de distance, pour un morceau de gazon ou d'une couche de persil, coupé en carré. Ce[w] n'est pas un sot pourtant, c'est un faux bon peintre comme on est un[x] faux bel esprit. Il n'a pas la pensée de l'art, il n'en a que le[y] *concetti*[128].

8. *Jupiter transformé en Diane pour surprendre Callisto*[z][129].
Du même.

Tableau ovale d'environ 2 pieds de haut, sur 1 pied ½ de large.

On voit au centre le Jupiter métamorphosé. Il est de profil; il se penche sur les genoux de Calisto. D'une main il cherche à écarter doucement son linge, cette main, c'est[A] la droite; il lui passe la main gauche sous le menton : Voilà deux mains bien occupées! Calisto est peinte de face; elle éloigne faiblement la main qui s'occupe à la dévoiler. Au-dessus[B][130] de cette figure le peintre a répandu de la draperie, un carquois. Des arbres occupent le fond. On voit à gauche un groupe d'enfants qui jouent dans les airs; au-dessus de ce groupe l'aigle de Jupiter.

Mais est-ce que les personnages de la mythologie ont d'autres pieds et d'autres mains que nous. Ah! la Grenée, que voulez-vous que je pense de cela, lorsque je vous vois tout à côté et que je suis frappé de votre couleur ferme, de la beauté de vos chairs et des vérités de nature qui percent de[c] tous les points de votre composition? Des pieds, des mains, des bras, des épaules, une gorge, un cou, s'il vous en faut comme vous en avez

u. *libertins. Dans ses paysages* il est *d'un G&*
v. *feraient G&*
w. *carré. Avec tout cela, ce G&*
x. *un om. M S*
y. *les G&*

z. *Jupiter en Diane, et Calisto. G&*
A. *c' om. V1 V2 | Callisto V1 V2 N*
B. *au-dessous G& N*
c. *des vérité corr.* → *de la vérité V2 | percent tous N*

128. *Concetti* : « Ce mot nous vient des Italiens, où il n'est pas pris en mauvaise part comme parmi nous. Nous nous en sommes servis pour désigner distinctement toutes les pointes d'esprit recherchées que le bon goût proscrit » (ENC, DPV, VI, 483).

129. *Jupiter transformé en Diane pour surprendre Callisto.* Toile ovale. H. 0,65; L. 0,55. N° 8 du *Livret.* Collection particulière, New York. Fig. 7. Voir A. Ananoff, *François Boucher*, 1976, vol. 2, n° 576.

130. Il faut comprendre « au-dessous ». Voir fig. 7.

baisé quelquefois, la Grenée vous en fournira[131]; pour Boucher, non. Passé cinquante ans, mon ami, il n'y a presque pas un peintre qui appelle le modèle, ils ne font plus que de pratique[132], et Boucher en est là. Ce sont ses anciennes figures tournées et retournées. Est-ce qu'il ne nous a pas déjà montré cent fois et cette Calisto, et ce Jupiter, et cette peau de tigre dont il est couvert[133]?

<div align="center">

9. *Angélique et Médor*[134].
Du même.

</div>

Tableau de la forme et de la grandeur du précédent.

Les deux figures principales sont placées à droite de celui qui regarde. Angélique est couchée nonchalamment à terre et vue par le dos, à l'exception d'une petite portion de son visage qu'on attrape et qui lui donne l'air de la mauvaise humeur. Du même côté, mais sur un plan plus enfoncé, Médor debout, vu de face, le corps penché, porte sa main vers le tronc d'un arbre sur lequel il écrit apparemment les deux vers de Quinault, ces deux vers que Lulli a si bien mis en musique, et qui donnent lieu à toute la bonté d'âme de Roland de se montrer et de me faire pleurer quand les autres rient:

<div align="center">

Angélique engage son cœur,
Médor en est vainqueur[D][135].

</div>

Des Amours sont occupés à entourer l'arbre de guirlandes. Médor est

D. *est le vainqueur V1 V2*

131. *La Justice et la Clémence* de Lagrenée l'aîné était placé à côté de *Jupiter et Callisto* de Boucher; voir fig. 1: Saint-Aubin, *Le Salon de 1765*: respectivement troisième rangée, deuxième œuvre à partir de la droite et quatrième rangée, première œuvre à partir de la droite. Dans sa description de *La Justice et la Clémence*, Diderot relève justement: « Les pieds, les mains, tout est fini, et du plus beau fini ».
Ferme: voir le lexique.
132. *Peindre ou dessiner de pratique*: voir le lexique.

133. Boucher a traité ce sujet dans *Jupiter et Callisto*, qui fut exposé au Salon de 1761 (DPV, XIII, 221-222). Voir A. Ananoff, o.c., n° 533, fig. 1479.
134. *Angélique et Médor*. Toile ovale. H. 0,65; L. 0,55. 1763. N° 9 du *Livret*. Collection particulière, New York. Fig. 8. Pendant de *Jupiter et Callisto*. Voir A. Ananoff, n° 575.
135. Diderot pense à *Roland furieux* (1685), livret par Ph. Quinault, mis en musique par J.-B. Lulli, acte IV, scène 2, p. 45.

à moitié couvert d'une peau de tigre, et sa main gauche tient un dard de chasseur [136]. Au-dessous d'Angélique imaginez de la draperie, un coussin, un coussin, mon ami[E]! qui va là comme le tapis du Nicaise de la Fontaine [137]; un carquois et des flèches[F]; à terre un gros Amour étendu sur le dos et deux autres qui[G] jouent dans les airs, aux environs de l'arbre confident du bonheur de Médor; et puis à gauche du paysage et[H] des arbres.

Il a plu au peintre d'appeler cela *Angélique et Médor*, mais ce sera tout[I] ce qu'il me plaira. Je défie qu'on me montre quoi[J] que ce soit qui caractérise la scène et qui désigne les personnages. Eh mordieu! il n'y avait qu'à se[K] laisser mener par le poète. Comme le lieu de son aventure[L] est plus beau, plus grand, plus pittoresque et mieux choisi! C'est un antre rustique [138], c'est un lieu retiré, c'est le séjour de l'ombre et du silence. C'est là que, loin de tout importun, on peut rendre un amant heureux, et non pas en plein jour, en pleine campagne, sur un coussin. C'est sur la mousse du roc que Médor grave son nom et celui d'Angélique.

Cela[M] n'a pas le sens commun; petite composition de boudoir. Et puis ni pieds, ni mains, ni vérité, ni couleur, et toujours du persil sur les arbres. Voyez ou plutôt ne voyez pas le Médor, ses jambes surtout; elles sont d'un petit garçon qui n'a ni goût ni étude. L'Angélique est une petite tripière [139]. O le vilain mot! D'accord, mais il peint. Dessin rond, mou, et chairs[N] flasques. Cet homme ne prend le pinceau que pour me montrer des tétons et des fesses. Je suis bien aise d'en voir, mais je ne veux pas[O] qu'on me les montre.

E. *(un coussin, mon ami!)* G&
F. *fleurs* N
G. dos, et dans les airs, *deux autres qui* (qui om. dans G) *jouent* G&
H. *paysages, des arbres V1* [et rayé]
I. *sera, mon ami, tout* G&
J. *Je vous défie de me* montrer *quoi* G& me montrer *qui que* V2

K. Et *V1 V2 | qu'à* le laisser *V2* [leçon corrigée dans V1 par Vdl]
L. *lieu de la scène est* G&
M. *Angélique. Tenez, Monsieur Boucher, cela* G&
N. *rond et mou, G rond et mou, chairs S M F*
O. *ne puis souffrir qu'on* G&

136. *Dard* : «Javelot, arme de trait, qui est un bois serré et pointu par le bout, qu'on lance avec la main» (Trévoux 1771). Voir aussi fig. 8.
137. *Nicaise* est un conte de La Fontaine, tiré des *Contes et nouvelles en vers*, 3ᵉ partie. Le tapis que va chercher Nicaise, dans le

contexte de l'histoire, est le comble de l'incongruité.
138. *Rustique* : voir le lexique.
139. *Tripière* : «On appelle populairement et dénigrement, grosse tripière, une femme qui a un gros sein et un gros ventre, grosse et courte» (Trévoux 1771).

10. *Deux Pastorales* [140].
Du même.

Tableaux de 7 pieds 6 pouces de haut, sur 4 de[P] large.

Eh[Q] bien, mon ami, y avez-vous jamais rien compris? Au[R] centre de la toile une bergère, Catinon [141] en petit chapeau qui conduit un âne; on ne voit que la tête et le dos de l'animal. Sur ce dos d'âne des hardes [142], du bagage, un chaudron. La femme tient de la main gauche le licou de sa bête, de l'autre elle porte un panier de fleurs. Ses yeux sont attachés sur un berger assis à droite. Ce grand dénicheur de merles est à terre, il a sur ses genoux une cage, sur la cage il y a de petits oiseaux. Derrière ce berger, plus sur le fond, un petit paysan debout qui jette de l'herbe aux petits oiseaux. Au-dessous du berger, son chien. Au-dessus du petit paysan, plus encore sur le fond, une fabrique [143] de pierre[S], de plâtre et de solives, une espèce de bergerie plantée là on ne sait comment. Autour de l'âne des moutons. Vers la gauche, derrière la bergère, une barricade rustique, un ruisseau, des arbres, du paysage. Derrière la bergerie, des arbres encore et du paysage. Au bas, sur le devant, tout à fait à gauche, encore une chèvre et des moutons; et tout cela pêle-mêle à plaisir[T]. C'est la meilleure leçon à donner à un jeune élève sur l'art de détruire tout effet à force d'objets et de travail.

Je ne vous dis rien ni[U] de la couleur ni des caractères, ni des autres

P. *sur* quatre pieds *de G& N*

Q. [*voir ajout de Vdl à l'appendice*]

R. *compris?* je vous fais la question que votre vieux chirurgien du Palais-Royal vous faisait au milieu d'un opéra de Cahuzac. Vous croyiez qu'il vous demandait compte de l'intrigue d'un mauvais acte d'opéra; lui, il prétendait vous questionner sur l'Univers, sur l'éternité de la matière, sur l'opération de la pensée et, comme il disait, de ce maudit fromage mou qu'on appelle cerveau; et moi, je vous parle simplement d'un mauvais tableau de Boucher. *Au centre G&*

S. pierres *N*

T. *à faire plaisir. G&*

U. *ni om. V1 V2*

140. *Deux Pastorales.* N° 10 du *Livret.* La première de ces deux pastorales est intitulée *L'Offrande à la villageoise.* H. 2,29; L. 0,89. 1761. Collection H. M. V. Showering, Londres. Fig. 9. Voir A. Ananoff, o.c., n° 554. Sur l'autre pastorale, voir n. 144.

141. Catinon est Mlle Foulquier, qui débuta le 20 décembre 1753 à la Comédie-Italienne. Elle joua l'actrice et la mariée de village dans le *Supplément de la Soirée des Boulevards,* de Favart.

142. *Hardes* : « Terme collectif, qui désigne généralement tout ce qui est de l'usage ordinaire pour l'habillement » (Trévoux 1771).

143. *Fabrique, fond* : voir le lexique.

détails, c'est comme ci-devant. Mon ami, est-ce qu'il n'y a point de police à cette Académie ? Est-ce qu'au défaut d'un commissaire aux tableaux qui empêchât cela d'entrer, il ne serait pas permis de le pousser à coups de pied[v] le long du Salon sur l'escalier, dans la cour, jusqu'à ce que le berger, la bergère, la bergerie[,] l'âne, les oiseaux, la cage, les arbres, l'enfant, toute la pastorale fût dans la rue ? Hélas ! non, il faut que cela reste en place ; mais le bon goût indigné n'en fait pas moins la brutale ; mais juste exécution.

11. *Autre*[w] *Pastorale*[144].
Du même.

Même grandeur, même forme et même mérite que le précédent.

Et vous croyez, mon ami, que mon goût brutal sera plus indulgent pour celui-ci ? Point du tout. Je l'entends qui crie au-dedans de moi : Hors du Salon, hors du Salon. J'ai beau lui répéter la leçon de Chardin : De la douceur, de la douceur... il se dépite et n'en crie que plus haut : Hors du Salon.

C'est l'image d'un délire. A droite, sur le devant, toujours la bergère Catinon ou Favart[145] couchée et endormie, avec une bonne fluxion sur l'œil gauche ; pourquoi s'endormir aussi dans un lieu humide ? Un petit chat sur son giron[x]. Derrière cette femme, en partant du bord de la toile et en s'enfonçant successivement par différents plans, et des navets et des choux et des poireaux[y], et un pot de terre et un seringa dans ce pot, et un gros quartier de pierre, et sur ce gros quartier de pierre[z] un grand vase guirlandé[A] de fleurs, et des arbres et de la verdure et du paysage. En face

v. *pousser* tout doucement à *G&* | pieds *V1 V2*
w. *L'autre G&*
x. *humide, un petit chat sur son giron ? N*
y. *plans, on aperçoit des G&* | *plans, des navets V1* [*et barré par Vd1*] | *porreaux N*

z. *et sur* [...] *pierre, om. V2* [*add. int. par Grimm dans G*]
A. *vase de guirlandes de N*

144. *Deux Pastorales.* N° 10 du *Livret.* La seconde est intitulée *La Jardinière endormie.* T. 2,29 ; L. 0,89. 1762. Collection H. M. V. Sho-

wering, Londres. Fig. 10. Voir A. Ananoff, o.c., n° 555.
145. Mlle Foulquier ou Mme Favart.

de la dormeuse, un berger debout qui la contemple; il en est séparé par une petite barricade rustique [146]. Il porte d'une main un panier de fleurs, de l'autre il tient une rose. Là, mon ami, dites-moi ce que fait un chaton[B] sur le giron d'une paysanne qui ne dort pas à la porte de sa chaumière? Et cette rose à la main du paysan n'est-elle pas d'une platitude inconcevable? Et pourquoi ce benêt-là ne se penche-t-il pas, ne prend-il pas, ne se dispose-t-il pas à prendre un baiser sur une bouche qui s'y présente? Pourquoi ne s'avance-t-il pas doucement?... Mais vous croyez que c'est là tout ce qu'il a plu au peintre de jeter sur sa toile? oh que non? Est-ce qu'il n'y a pas au delà un autre paysage? Est-ce qu'on ne voit pas s'élever par derrière les arbres la fumée apparemment d'un hameau voisin?

Un méchant petit tableau de Philippe d'Orléans [147] où l'on voit les deux plus jolis petits innocents enfants possibles agaçant du bout du doigt un moineau placé devant eux, arrête, fait plus de plaisir que tout cela; c'est qu'on voit à la mine de la petite fille qu'elle joue de malice avec l'oiseau.

Même confusion d'objets et même fausseté de couleur qu'au précédent. Quel abus de la facilité de[c] pinceau [148]!

B. *moi* en votre conscience *ce G&* / chat *V1* [*le* -on *de* chaton *barré*]

c. du *S V1 V2* [du *corr.* → *de dans* F]

146. *Barricade*: « Défense et fortification, ou retranchement qu'on fait à la hâte avec des barriques, des charrettes, poutres ou arbres abattus, pour garder quelque passage » (Furetière 1690). Le mot semble employé métaphoriquement, pour désigner un obstacle qui fait effectivement défense, entre la bergère qui dort et le berger qui la désire. Voir aussi fig. 10.

147. La description que Diderot fait du « méchant petit tableau » de la collection du duc d'Orléans, au Palais-Royal, correspond à la description de *L'Oiseau* de G. Netscher, que Saint-Gelais a donnée dans sa *Description*

des tableaux du Palais-Royal, 1727, p. 164. L'original est perdu, mais il existe une gravure que A.-L. Romanet a exécutée d'après l'original. Voir L.-A. de Bonafous, abbé de Fontenay, *La Galerie du Palais-Royal*, vol. III, 1808, p. 312 et reproduction.

148. Diderot a adressé la même critique aux pastorales que Boucher avait exposées au Salon de 1761 (A. Anànoff, n° 534 et 543) et au Salon de 1763 (par exemple *La Bergerie*, perdue, gravée par Aliamet, A. Ananoff, o.c., n° 574). Voir DPV, XIII, 222 et 356.

Facilité: voir le lexique.

12. *Quatre Pastorales.*
Du même.

Deux sont ovales, et les quatre ont environ 15 pouces de haut sur 13 de large[D].

Je suis juste, je suis bon et je ne demande pas mieux que de[E] louer. Ces quatre morceaux forment un petit poème charmant. Écrivez que le peintre eut une fois en sa vie un moment de raison. Un berger attache une lettre au cou d'un pigeon; le pigeon part. Une bergère reçoit la lettre, elle la lit à une de ses amies; c'est un rendez-vous qu'on lui donne. Elle s'y trouve et le berger aussi.

La première[149].

A[F] la gauche de celui qui regarde, le berger est assis sur un bout de roche. Il a le pigeon sur ses genoux, il attache la lettre. Sa houlette et son chien sont derrière lui; il a à ses pieds un panier de fleurs qu'il offre peut-être à sa bergère. Plus sur la gauche, quelques bouts de roches[G]. A droite, de la verdure, un ruisseau, des moutons. Voilà qui est simple et sage; il n'y manque que la couleur.

La seconde[150].

On[H] voit à gauche arriver le pigeon messager, l'oiseau Mercure; il vient à tire d'aile[I]. La bergère debout, la main appuyée contre un arbre placé devant elle, l'aperçoit entre les arbres, il fixe ses regards; elle a tout à fait l'air de l'impatience et du désir. Sa position, son action sont simples,

D. *ovales,* et chacune a *environ* [...] *large.* Elles appartiennent à Mme Geoffrin. *G&*
E. *mieux* qu'à *louer N*
F. *aussi.* l. *A la gauche G& N*

G. *roche N*
H. *sage.* 2. *On voit G& | couleur.* 2. *On voit N*
I. *ailes N*

149. La première des *Quatre Pastorales* est intitulée *Le Départ du messager.* Toile ovale. H. 0,322; L. 0,265. 1765. N° 11 du *Livret.* The Metropolitan Museum of Art, New York. Voir A. Ananoff, o.c., n° 594 et reproduction.
150. La seconde des *Quatre Pastorales* est

intitulée *L'Arrivée du courrier.* Toile ovale. H. 0,322; L. 0,265. N° 11 du *Livret.* Disparue, mais gravée en contrepartie par J.-F. Beauvarlet, sous le titre *L'Arrivée du courrier.* Voir A. Ananoff, o.c., n° 595 et reproduction.

Contrepartie : voir le lexique.

naturelles, intéressantes, élégantes; et ce chien qui voit arriver l'oiseau, qui a les deux pattes élevées sur un bout de terrasse, qui a la tête dressée vers le messager, qui lui aboie de joie et qui semble agiter sa queue, il est imaginé avec esprit : l'action de l'animal marque un petit commerce galant établi de longue main. A droite derrière la bergère on voit sa[J] quenouille à terre, un panier de fleurs, un petit chapeau avec un fichu; à ses pieds un mouton. Plus simple encore et mieux composé; il[K] n'y manque que la couleur. Le sujet est si clair que le peintre n'a pu l'obscurcir par ses détails.

La troisième [151].

A[L] droite on voit deux jeunes filles, l'une sur le devant et lisant la lettre, sur le plan qui suit, sa compagne. La première me tourne le dos, ce qui est mal, car on pouvait aisément lui donner la physionomie de son action; c'est sa compagne qu'il fallait placer ainsi[M]. La confidence se fait dans un lieu solitaire et écarté, au pied d'une fabrique de pierre rustique d'où sort une fontaine au-dessus de laquelle il y a un petit Amour en bas-relief. A gauche, des chèvres, des boucs et des moutons.

Celui-ci est moins intéressant que le précédent, et c'est la faute de l'artiste. D'ailleurs cet endroit[N] était vraiment le lieu du rendez-vous; c'est la fontaine d'amour. Toujours faux de couleur.

La quatrième [152].

Le[O] rendez-vous. Au centre, vers la droite de celui qui regarde, la bergère assise à terre, un mouton à côté d'elle, un agneau sur ses genoux. Son berger la serre doucement de ses bras et la regarde avec passion.

J. la *G&*
K. *composé* que le premier; *il G&*
L. *détails. 3. A droite G& N*

M. *ainsi*; elle reçoit la confidence; il n'y a rien à lire sur son visage. *La G&*
N. *endroit*-ci *était G&*
O. *couleur. 4. Le G& N*

151. La troisième des *Quatre Pastorales* est intitulée *La Lecture de la lettre*. T. H. 0,405; L. 0,351. 1765. Nᵒ 11 du *Livret*. Disparue, mais gravée en contrepartie par J. Bonnefoy sous le titre *La Confidence*. Voir A. Ananoff, o.c., nᵒ 596, fig. 1602.

152. La quatrième des *Quatre Pastorales* est intitulée *Pensent-ils à ce mouton?* T. H. 0,405; L. 0,351. Nᵒ 11 du *Livret*. Disparue, mais gravée en contrepartie par Mme Jourdan. Voir A. Ananoff, o.c., nᵒ 593, fig. 1594.

Au-dessus du berger, son chien attaché; fort bien. A gauche un panier de fleurs. A droite, un arbre brisé, rompu; fort bien encore. Sur le fond, hameau, cabane, bout de maison. C'est ici qu'il fallait lire la lettre, et c'est à la fontaine d'amour qu'il fallait placer le rendez-vous.

Quoiqu'il en soit, le tout est fin, délicat, solidement[P] pensé; ce sont quatre petites églogues à la Fontenelle. Peut-être les mœurs de Théocrite ou celles de Daphnis et Chloé[Q], plus simples, plus naïves, m'auraient intéressé davantage[153]. Tout ce que font ces bergers-ci les miens l'auraient fait, mais le moment d'auparavant ils ne s'en seraient pas douté, au lieu que ceux-ci savent[R] d'avance ce qui leur arriverait, et cela me déplaît, à moins que cela ne soit bien franchement prononcé[S][154].

13. *Autre Pastorale*[155].
Du même.

C'est[T] une bergère debout qui tient d'une main une couronne et qui[U] porte de l'autre un panier de fleurs; elle est arrêtée devant un berger assis à terre, son chien à ses pieds. Qu'est-ce que cela dit? Rien. Par derrière, tout à fait gauche, des arbres touffus vers la cime desquels, sans qu'on sache trop comment elle s'y[V] trouve, une fontaine, un trou rond qui verse de l'eau. Ces arbres apparemment cachent une roche, mais il ne le fallait pas[W]. Je me radoucis à peu de frais; sans les quatre précédents, j'aurais bien pu dire à celui-ci : Hors du Salon; mais je ne ferai jamais grâce au suivant[X].

P. joliment *G& N*

Q. *Daphnis et celles de Chloé V2*

R. savaient *G& N V1* [savent corr. → *savaient dans* V1]

S. [*voir ajout de Vdl à l'appendice*]

T. *Pastorale.* Tableau ovale d'environ deux pieds de haut sur un pied six pouces de large.

153. En rapprochant les églogues de Fontenelle des pastorales de Boucher, Diderot veut souligner la préciosité et l'esprit épigrammatique, communs au style et à la vision du monde des deux hommes. Il préfère les idylles simples du poète grec Théocrite ou *Daphnis et Chloé* de Longus, roman pastoral plein de grâce et de naïveté. Mathon de La Cour compare lui aussi Fontenelle et

Ne me tirerai-je jamais de ces maudites pastorales. Ici *c'est G&*

U. *et porte G&*

V. *comment il se trouve G M F comment il trouve S*

W. *roche, mais pourquoi la cacher? Je G&*

X. *mais enfin qu'il n'en soit plus question. G&*

Boucher : «Les Bergers de ses Pastorales ressemblent à ceux de Fontenelle» (*Lettres,* 1765, p. 13). Diderot avait déjà fait ce rapprochement dans les *Salons* de 1759 et de 1763 (DPV, XIII, 73 et 356).

154. *Franchise, prononcer* : voir le lexique.

155. *Autre Pastorale.* H. 0,650. L. 0,485. N° 12 du *Livret.* Disparu. Voir Ananoff, o.c., n° 598.

14. *Autre Pastorale*[156].
Du même.

Tableau ovale d'environ 2 pieds de haut, sur un pied 6 pouces de large.

Ne me tirerai-je jamais de ces maudites pastorales ? C'est une fille qui attache une lettre au cou d'un pigeon ; elle est assise[Y], on la voit de profil. Le pigeon est sur ses genoux, il est fait à ce rôle, il s'y prête, comme on voit à son aile pendante. L'oiseau[Z], les mains de la bergère et son giron sont embarrassés de tout un rosier. Dites-moi, je vous prie, si ce n'est pas un rival jaloux de tuer toute cette petite composition qui a fourré là cet arbuste ? il faut être bien ennemi de soi pour se faire[A] de pareils tours.

Le livret parle encore d'un *Paysage où l'on voit un moulin à l'eau*[B][157]. Je l'ai cherché sans avoir pu le découvrir ; je ne crois pas que vous y perdiez beaucoup.

HALLÉ[C]

15. *L'Empereur Trajan*[D] *partant pour une expédition militaire très pressée*[E], *descend de cheval pour entendre la plainte d'une pauvre femme*[158].

Grand tableau destiné pour Choisy[F].

Le[G] Trajan occupe le centre et le devant du tableau. Il regarde, il écoute une femme agenouillée, à quelque distance de lui entre deux[H] enfants.

Y. *suivant.* Une jeune femme attachant une lettre au col d'un pigeon. *Tableau d'environ deux pieds six pouces de haut, sur deux pieds de large. Elle est assise.* G& | N° 14 V1 [corr. Vdl]
Z. *pendante.* Ce tableau paraît une étude faite pour la petite Pastorale. Ici l'oiseau G&
A. *pour jouer de* G&
B. *à eau* G&

C. [*voir ajout de Vdl dans* V1 *à l'appendice*]
D. N° 15 V1 [corr. Vdl] | Trajan partant G&
E. *militaire, descend* G&
F. Choisi G& V1 V2 N
G. Le V1 corr. Vdl → L'empereur [*gratté ensuite par Vdl*]
H. *entre ses deux* S

156. *Autre Pastorale* intitulée aussi *Une Jeune Femme attachant une lettre au col d'un pigeon.* T. H. 0,82 ; L. 0,65. N° 13 du *Livret.* Disparu. Voir A. Ananoff, o.c., n° 599.
157. *Un Paysage où l'on voit un moulin.* T. H. 0,49 ; L. 0,65. 1765. N° 14 du *Livret.*

Collection M. Ed. Jonas, Paris. Voir Ananoff, o.c., n° 600 et reproduction.
158. *L'Empereur Trajan, partant pour une expédition militaire très pressée, eut néanmoins l'humanité de descendre de cheval pour écouter les plaintes d'une pauvre femme et lui rendre justice.* T. H. 2,65 ;

A côté de l'empereur, sur le second plan, un soldat retient par la bride son cheval cabré; ce cheval n'est point du tout celui que demandait le père Canaye[I] et dont il disait : *Qualem me decet esse mansuetum*[159]. Derrière la suppliante une autre femme debout. Vers la droite, sur le fond, l'apparence de quelques soldats.

Monsieur Hallé, votre Trajan imité de l'antique[160] est plat, sans noblesse, sans expression[J], sans caractère; il a l'air de dire à cette femme : Bonne femme, je vois que vous êtes lasse; je vous prêterais[K] bien mon cheval, mais il est ombrageux comme un diable... Ce cheval est en effet le seul personnage remarquable de la scène; c'est un cheval poétique, nébuleux, grisâtre, tel que les enfants en voient dans les nues : les taches dont on a voulu moucheter son poitrail imitent très bien le pommelé du ciel. Les jambes du Trajan sont de bois, raides[L] comme s'il y avait sous l'étoffe une doublure de tôle ou de fer-blanc. On lui a donné pour manteau une lourde couverture de laine cramoisie mal teinte[161]. La femme dont l'expression du visage devait produire tout le pathétique de la scène, qui arrête l'œil par sa grosse étoffe bleue, fort bien[M], on ne la voit que par le dos; j'ai dit la femme, mais c'est peut-être un jeune homme[162]; il faut

I. Canaie *G&*
J. expressions *V2*
K. je crois que *N* | vous présenterais bien *V1 V2*
L. bois, et raides *G M F*

M. *La femme qui arrête l'œil par sa grosse étoffe bleue, et dont l'expression du visage devait produire tout le pathétique de la scène... fort bien G&*

L. 3,02. 1765. Nº 15 du *Livret*. Musée des Beaux-Arts, Palais Longchamp, Marseille. Voir O. Estournet, « La Famille des Hallé », *Réunion des sociétés des Beaux-Arts des départements*, 1905, nº 130 et Ph. Conisbee, *Painting in Eighteenth Century France*, Oxford, 1981, p. 95, fig. 74. *Trajan* a été dessiné par Saint-Aubin. Voir fig. 1 : deuxième rangée, première œuvre à partir de la droite. *Trajan* est un pendant d'*Auguste* par Carle Vanloo (voir n. 22) et de *Marc Aurèle* par Vien (voir n. 184). Hallé a exposé aux Salons de 1759, 1761 et 1763 (DPV, XIII, 73, 228-232 et 358-359). Au Salon de 1759 il avait exposé entre autres *Le Danger de l'Amour*, perdu. Au Salon de 1761, *Les Génies* (en dépôt au Musée d'Angers).

159. Voir DPV, XIX, 225, n. 42.
160. Diderot a, comme presque tous les salonniers, trouvé ce renseignement dans le *Livret* (*Salons*, II, 20). C'est probablement une allusion à un des reliefs de la colonne Trajane, où l'empereur était représenté. Des moulages en plâtre faits d'après ces reliefs étaient à l'Académie afin d'en permettre l'étude. Voir J. Locquin, *La Peinture d'histoire en France de 1747 à 1785*, 1912, rééd. 1978, Dijon, p. 76.
161. *Teinter* : voir le lexique.
162. Ici Diderot s'appuie sur une remarque de Mathon de La Cour : « il y a des gens qui doutent si la personne qui demande justice à Trajan, est un homme ou une femme » (*Lettres*, 1765, p. 13).

que j'en croie là-dessus sa chevelure et le livret, il n'y a rien qui caractérise son sexe[N]. Cependant une femme n'est pas plus un homme par derrière que par devant; c'est un autre chignon, d'autres épaules, d'autres reins, d'autres[O] cuisses, d'autres jambes, d'autres pieds; et ce grand tapis jaune que je vois[P] pendu à sa ceinture en manière de tablier, qui se replie sous ses genoux et que je retrouve encore par derrière, elle l'avait apparemment apporté pour ne pas gâter sa belle robe bleue; jamais cette volumineuse pièce d'étoffe ne fit partie de son vêtement quand elle était debout. Et puis rien de fini[163] ni dans les mains, ni dans les bras, ni dans la coiffure, elle est affectée de la *plica polonica*[164]. Ce linge qui couvre son avant-bras, c'est de la pierre de St-Leu sillonnée[Q][165]. Tout le côté de Trajan est sans couleur; le ciel trop clair met le groupe dans la demi-teinte et achève[R] de le tuer[166]. Mais c'est le bras et la main de cet[S] empereur qu'il faut voir, le bras pour le raide, la main et le pouce pour l'incorrection de dessin. Les peintres d'histoire traitent ces menus détails de bagatelles, ils vont aux grands effets; cette imitation rigoureuse de la nature les arrêtant à chaque pas, éteindrait leur feu, étoufferait leur génie: n'est-il pas vrai, Monsieur Hallé? Ce n'était pas tout à fait l'avis de *Paul Veronese*[T][167], il se donnait la peine de faire des chairs, des pieds, des mains; mais on[U] en a reconnu l'inutilité, et ce n'est plus l'usage d'en peindre, quoique ce soit toujours l'usage d'en avoir. Savez-vous à quoi cet enfant qui est sur le devant ne

N. *homme*: il n'y a rien qui caractérise son sexe; il faut que j'en croie là-dessus sa chevelure et le livret. *G&*

O. *reins et d'autres V1 V2*

P. *jaune qui se voit pendu N*

Q. *debout. Elle est affectée de la plica polonica. Ce linge qui couvre son avant-bras c'est de la pierre de Saint-Leu sillonnée. Au reste, rien de fini, ni dans les mains, ni dans les bras, ni dans la coiffure.*

Tout *G&* | *ni dans les bras, ni dans les mains V2*

R. *côté du Trajan N* | *clair mais le groupe [...] teinte achève V1 V2* [corr. *Vdl* dans *VI*]

S. *l' M*

T. *Hallé. Il est vrai que ce n'était pas là tout à fait l'avis d'un certain Paul G&* [Il est vrai corr. *F → A la vérité*]

U. *pieds et des S* | *mais depuis on G&*

163. *Fini*: voir le lexique.
164. *Plica*: « Ce mot signifie proprement pli, entrelacement. C'est le nom d'une maladie assez commune en Pologne, et que pour cette raison on appelle ordinairement *plica polonica* » (Trévoux 1771).
165. Nous n'avons pas pu trouver l'origine exacte de la pierre de Saint-Leu.
166. *Demi-teinte, tuer*: voir le lexique.

167. Diderot a étudié les toiles de Véronèse chez le duc d'Orléans. Voir C. Stryienski, *La Galerie du Régent*, 1913, n° 81-99. Dans ses *Essais sur la peinture*, Diderot, qui encore une fois regrette que les peintres d'histoire négligent les détails, paraphrase ces remarques sur Véronèse. Il a adressé la même critique à Hallé dans le *Salon de 1763* (DPV, XIII, 358).

ressemble pas mal ? à une grappe de grosses loupes [168] ; elles sont seulement à sa jambe, ondoyante en serpent, un peu plus gonflées qu'aux[v] bras. Ce pot, cet ustensile domestique de cuivre sur lequel l'autre enfant est penché, est d'une couleur si étrange qu'il a fallu qu'on me dît ce que c'était. Les officiers qui accompagnent l'empereur sont aussi ignobles que lui. Ces petits bouts de figures dispersées aux environs, à votre avis, ne désignent-ils pas bien la présence d'une armée ? Ce tableau est sans consistance dans sa composition, ce n'est rien, mais rien ni pour la couleur qui est de sucs d'herbes passées[w], ni pour l'expression, ni pour les caractères, ni pour le dessin ; c'est un grand émail [169] bien triste et bien froid.

Mais ce sujet était bien ingrat. Vous vous trompez, Monsieur Hallé, et je vais vous dire comment un autre en aurait tiré parti. Il eût arrêté Trajan au milieu de sa toile. Les principaux officiers de son armée l'auraient entouré ; chacun d'eux aurait montré sur son visage l'impression du discours de la suppliante. Voyez comme l'Esther du *Poussin* se présente devant Assuérus [170]. Et qu'est[x]-ce qui empêchait que votre femme accablée de sa peine ne fût pareillement groupée et soutenue par des femmes de son état ? La voulez-vous seule et à genoux[y] ? j'y consens ; mais pour Dieu, ne me la montrez pas par le dos : les dos ont peu d'expression, quoi qu'en dise Mme Geoffrin [171]. Que son visage me montre toute sa peine ; qu'elle soit belle, qu'elle ait la noblesse de son état ; que[z] son action soit forte et

v. au *G&*
w. passés *G& N*
x. *et qui est G& V2*
y. *et agenouillée ? V2*

z. *expression, et il faut les yeux de* madame *Geoffrin pour s'y connaître. Que votre femme* soit belle ; *qu'elle ait la noblesse de son état. Que son visage me montre toute sa peine ; que son action G&*

168. *Loupes* : « Terme de monnaies. Ce sont les briques et carreaux des vieux fourneaux qui ont servi à la fonte de l'or et de l'argent » (Trévoux 1771).
169. *Émail* : voir le lexique.
170. Diderot renvoie à *Esther s'évanouissant devant Assuérus* de Poussin. Il avait dans son « grenier » une gravure exécutée d'après cette toile. Il s'agit probablement d'une copie faite par Poilly de la gravure de J. Pesne mentionnée dans le *Salon de 1761* (DPV, XIII, 242). Diderot ne peut pas avoir vu l'original, peint par Poussin, qui a fait partie jusqu'en 1727

seulement, de la collection du duc d'Orléans. Voir J. Thuillier, *L'Opera completa di Poussin*, Milan, 1974, nº 193 et reproduction. Diderot cite également cette œuvre dans le *Salon de 1763* (DPV, XIII, 349).
171. Mme Geoffrin, pour soutenir son dire, s'était en effet fait peindre vue de dos. Dans son salon, Diderot et les peintres discutaient souvent des problèmes concernant les arts plastiques. Voir CORR, III, 100, et B. Scott, « Madame Geoffrin : a Patron and Friend of Artists », *Apollo*, février 1967, p. 98-103.

pathétique. Vous n'avez su que faire de ses deux enfants; allez étudier *la Famille de Darius*, et vous apprendrez là comment on fait concourir les subalternes à l'intérêt des principaux personnages[172]. Pourquoi n'avoir pas désigné la présence d'une armée par une foule de têtes pressées du côté de l'empereur? Quelques-unes de ces figures coupées par la bordure m'en auraient fait imaginer au delà tant que j'en aurais voulu. Et pourquoi du côté de la femme la scène reste[A]-t-elle sans témoins, sans spectateurs? Est-ce qu'il ne s'est trouvé personne[B], ni parents, ni amis, ni voisins, ni hommes, ni femmes, ni enfants qui aient eu la curiosité de savoir l'issue de sa démarche? Voilà, ce me semble, de quoi enrichir votre composition, au lieu que tout est[C] stérile, insipide et nu.

16. *La Course d'Hippomene*[D] *et d'Atalante*[173].
Du même.

Tableau de 22 pieds de large sur 18 de haut.

C'est une grande et assez belle composition; Monsieur Hallé, je vous en félicite, ni[E] moi, ni personne ne s'y attendait. Voilà un tableau, vous aurez donc fait un tableau[F]. Imaginez un grand et vaste paysage frais, mais frais comme le[G] matin au printemps; des monticules parés de la verdure nouvelle, distribués sur différents plans, et donnant à la scène de l'étendue

A. resterait *G&*
B. *trouvé ni parents G&*
C. *au lieu que vous avez tout laissé stérile, G&*
D. Hyppomène *N [ici et plus loin]*

E. *félicite, ma foi, ni G& N*
F. *attendait. Vous aurez donc fait un tableau:* car en *voilà un. G&*
G. *comme* un *matin N*

172. Allusion à *La Famille de Darius* de Le Brun, qui se trouvait, du vivant de Diderot, au château de Versailles, et s'y trouve toujours. Elle fait partie de la série des *Batailles d'Alexandre*. Voir C. Constans, « Les Tableaux du Grand Appartement du roi », *La Revue du Louvre*, 1976, n° 3, p. 166, n° 22, fig. 6. Cette toile a été gravée par Simon Gribelin et est aussi mentionnée dans les *Essais sur la peinture* (note 88). Les cinq autres toiles se trouvaient à l'époque dans la galerie d'Apollon au Louvre: *Le Passage du Granique, La Bataille d'Arbelles, Alexandre et Porus* et l'*Entrée d'Alexandre dans Babylone* sont actuellement

au Musée du Louvre (*R.R.C.*, t. I, inv. 2894-2898, fig. 449-452). *Porus combattant* est la propriété du Louvre. *Les Batailles d'Alexandre* sont aussi citées dans les *Pensées détachées* (A.T., XII, 97 et 102).
173. *La Course d'Hippomène et d'Atalante*. T. H. 3,50; L. 7,00. 1764. N° 16 du *Livret*. Musée du Louvre. Actuellement au Musée d'Art et d'Industrie de Saint-Étienne. Voir O. Estournet, o.c., n° 83 et *Salons*, II, fig. 20. Cette toile a été dessinée par Saint-Aubin. Voir fig. 1: première rangée, première œuvre à partir de la droite.

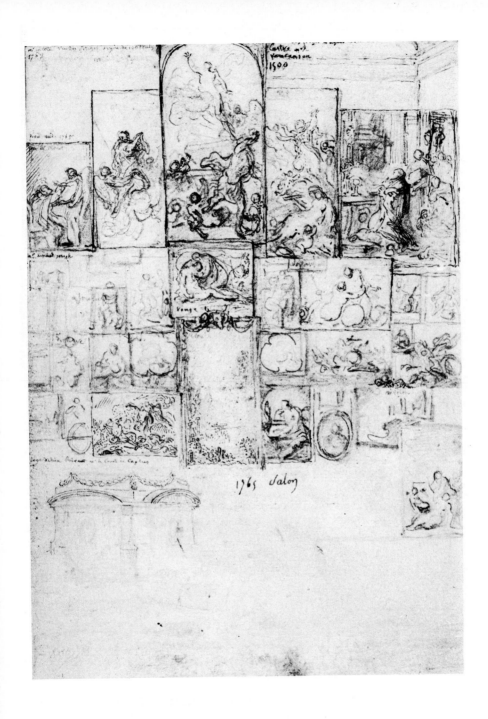

12. Gabriel de Saint-Aubin. *Le Salon de 1765, paroi de droite.*

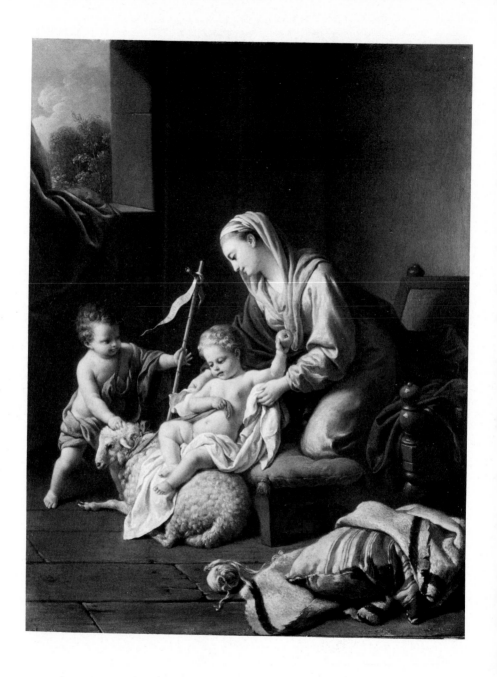

13. Lagrenée l'aîné. *La Vierge amuse l'Enfant Jésus ; le petit Saint Jean avec un mouton.*

et de la profondeur; au pied de ces monticules une plaine; partie de cette plaine séparée[H] du reste par une longue barricade de bois. C'est l'espace qui est au-devant de cette barricade et du tableau[I] qui forme le lieu de la course. A l'extrémité de cet espace, à droite, voyez des arbres frais et verts, mariant leurs branches et leurs ombres et formant un berceau naturel. Élevez sous ces arbres une estrade, placez sur cette estrade les pères, les mères, les frères, les sœurs, les juges de la dispute, garantissez leurs têtes soit de la fraîcheur des arbres, soit de la chaleur du jour par un long voile suspendu aux branches des arbres. Voyez au-devant de l'estrade[J], au-dedans du lieu de la course, une statue de l'Amour sur son piédestal; ce sera le terme de la course. Un grand arbre que le hasard a[K] placé à l'autre extrémité de l'espace, marquera le lieu du départ des concurrents. Au-dehors[L] de la barrière répandez des spectateurs de tout âge et de tout sexe, s'intéressant diversement à l'action, et vous aurez la composition de M. Hallé sous les yeux.

Hippoméne et Atalante sont seuls au-dedans de la barrière. La course est fort avancée. Atalante se hâte de ramasser une pomme d'or. Hippoméne en tient encore une qu'il est prêt à laisser tomber : il n'a plus que quelques pas à faire pour toucher au but.

Il y a certainement de la variété d'attitudes et d'expressions tant [dans[M]] les juges que dans les spectateurs. Entre les personnages placés sous la tente on distingue surtout[N] un vieillard assis dont la joie ne permet pas de douter qu'il ne soit le père d'Hippoméne. Ces têtes répandues le long de la barrière en dehors sont d'un caractère agréable. J'estime ce tableau et beaucoup. Quand on m'apprend qu'il est destiné pour[O] la tapisserie, je ne lui vois plus de défauts. L'Hippoméne est de la plus grande légèreté, il court avec une grâce infinie; il est élevé sur la pointe du pied, un bras jeté en avant, l'autre étendu en arrière; l'élégance est dans sa taille, dans sa position et toute[P] sa personne; la certitude du triomphe et la joie sont

H. *plaine. La partie de cette plaine qui est sur le devant du tableau, séparée* G&

I. *barricade qui forme* G&

J. *de cette estrade* G&

K. *aura* G&

L. *Au delà de* S

M. *tant dans les* G& N | *tant tous les juges* L V1

[*dans* V1, *tant tous corr. copiste* → *dans*; *que corr.* V*dl* → et] | *tant dans tous les* V2

N. *surtout om.* F

O. *beaucoup et quand* G& | *destiné à être exécuté pour* G&

P. *position, dans toute* G& *position et dans toute* N

dans ses yeux. Peut-être cette course n'est-elle pas assez naturelle, peut-être est-ce plutôt une danse d'opéra qu'une lutte [174]; peut-être lorsqu'il s'agit d'obtenir ou de perdre celle qu'on aime, court-on autrement, a-t-on les cheveux portés en arrière, le corps élancé en avant, l'action précipitée vers le terme de la course; peut-être ne se tient-on pas sur la pointe du pied, ne songe-t-on pas à déployer ses membres, ne fait-on pas la belle jambe et les beaux bras, ne laisse-t-on pas tomber une pomme de l'extrémité de ses doigts comme si l'on en secouait des fleurs. Mais peut-être cette critique dont on sentirait toute la force si la course commençait, n'est-elle pas sans réponse lorsqu'elle finit[Q]. Atalante est encore loin du but, Hippoméne y touche, la victoire ne peut plus lui échapper, il ne se donne pas la peine de courir, il s'étale, il se pavane, il[R] se félicite. C'est comme nos acteurs[S] lorsqu'ils ont exécuté quelque danse violente, ils s'amusent encore à faire quelques pas négligés au bord de la coulisse; c'est comme s'ils disaient au spectateur[T] : Je ne suis point las, s'il faut recommencer, me voilà prêt; vous croyez que j'ai beaucoup fatigué, il n'en est rien[U]. Cette espèce d'ostentation est très naturelle, et je ne souffre point à la supposer à l'Hippoméne de Hallé. C'est ainsi que je l'entends, et me voilà réconcilié avec lui. Ma paix ne sera pas si facile à faire avec son Atalante. Son bras long, sec et nerveux me déplaît; ce n'est pas la nature d'une femme, c'est celle d'un jeune homme. Je ne sais si cette figure est de repos ou courante[V]; elle regarde les spectateurs dispersés le long de la barrière, elle est baissée, et si elle se proposait d'arrêter leurs regards par les siens et de ramasser furtivement la pomme qu'elle a sous la main, elle ne s'y prendrait pas autrement.

Verùm ubi plura nitent in carmine, ego non[W] paucis
Offendar maculis [175]...

Q. *peut-être* aussi que *cette* [...] *réponse lorsque* la course *finit. G&*

R. *encore bien* loin *S* | *donne* plus *la G&* | *pavane et se V1 V2*

S. *danseurs G&*

T. *coulisse, avant de se retirer. C'est G&* | *aux* spectateurs *V1 V2 N*

U. *las. Vous croyez que j'ai beaucoup fatigué, il n'en est rien; s'il faut recommencer, me voilà prêt. G&*

V. *figure* court, ou si elle *est en repos. Elle G&*

W. *non ego G& N*

174. Diderot fait encore appel ici à Mathon de La Cour : «Hyppomène tient une pomme d'or avec cette grâce affectée, avec laquelle

certains maîtres de danse reçoivent les cachets de leurs écolières» (*Lettres*, 1765, p. 16).

175. «Que dans un poème le grand nombre

17. *L'Éducation des riches* [176].
Pauvre esquisse.
Du même.

Cela est misérable. On a quelquefois vu des pieds et des mains négligés, des têtes croquées, tout sacrifié à l'expression et à l'effet; il n'y a rien ici[x] de rendu, mais rien du tout, et point d'effet : c'est le point extrême de la licence de l'esquisse. A gauche sur le devant, un enfant assis à terre s'amuse à regarder des cartes géographiques. Sa mère est étalée sur un canapé. Cet homme à gros ventre qui est debout derrière elle, est-ce le père? Je le veux bien. Ce jeune homme accoudé sur une table, qu'y fait-il? Je n'en sais rien. Qu'est-ce que cet abbé? Je n'en sais pas davantage. Que[y] signifie ce laquais qui s'en va? Voilà une sphère, voilà un chien. Cachez-moi cela, Monsieur Hallé. On dirait que vous avez barbouillé cette toile d'une tasse de glace aux pistaches. Si le hasard avait produit cette composition sur la surface des eaux brouillées d'un marbreur de papier [177], j'en serais surpris, mais ce serait à cause du hasard.

17. *L'Éducation des pauvres* [178].
Pauvre esquisse.
Du même.

A droite, on voit une porte ouverte à laquelle se présente une espèce de gueux; c'est peut-être le maître de la maison. Au-dedans du taudis, une

x. *ici rien* G&

y. *davantage. Le précepteur de la maison peut-être. Que* G&

soit celui des beautés, je ne m'offenserai pas de quelques taches » (Horace, *Art poétique*, trad. Batteux, 1771, t. I, p. 52-53, v. 350-353).
176. *L'Éducation des riches.* Toile contrecollée sur bois. H. 0,359; L. 0,451 (dimensions du bois). 1765. N° 17 du *Livret*. Collection particulière. Une esquisse préparatoire par rapport au tableau exposé se trouve dans la collection Cailleux. *L'Éducation des riches* et son pendant, *L'Éducation des pauvres*, ont figuré aux expositions suivantes : *La Vie parisienne au XVIII° siècle*. Catalogue. 20 mars-30 avril 1928.

Musée Carnavalet, n° 57 et n° 58, et *Le Siècle de Louis XV vu par les artistes*, exposition organisée par la *Gazette des Beaux-Arts* et les *Beaux-Arts*, Paris, 1934, n° 233 (deux pendants).
177. *Marbreur* : « Artisan qui marbre la tranche des livres, et fait du papier marbré ». *Marbrer* : « Peindre ou disposer des couleurs, en sorte qu'elles représentent du *marbre* ». (Furetière 1702). Voir aussi ENC, *Recueil de planches*, V, MARBREUR DE PAPIER, pl. I et II.
178. *L'Éducation des pauvres.* Toile contrecollée sur bois. H. 0,359; L. 0,451 (dimensions du

femme assise montre à lire à un enfant, c'est sa mère, je crois. Par derrière sur le fond, une servante en conduit un[z] autre à la lisière [179] à une chambre haute par un escalier de bois. Plus vers la gauche, sur le devant, une grande fille vue de face travaille[A] à la dentelle; derrière elle, sa cadette, qui n'est pas petite, la regarde faire. Aux pieds de la première, un petit chat. Greuze y aurait mis un chien, parce que les petites[B] gens en ont tous pour commander à quelqu'un [180]. Le côté gauche est occupé d'un établi de menuiserie. D'un côté de cet établi, sur le devant, le fils de la maison prêt à pousser une varlope [181]. De l'autre côté, plus sur le fond, son frère debout lui montre un patron d'ouvrage. Le tout lourd de dessin et de draperie et d'une platitude de couleur à faire plaisir. Un élève qui mettrait au[c] prix un pareil barbouillage n'irait ni à la pension ni à Rome. Il faut abandonner ces sujets-là à celui qui sait les[D] faire valoir par le technique et par l'idéal [182]. Chardin qui a été cette année ce qu'ils appellent le tapissier, à côté de ces deux[E] misérables esquisses en a placé une de Greuze qui en fait cruellement la satire. C'est bien le[F] cas du *malo vicino* [183].

z. une *V2*
A. travaillant *G&*
B. *chien ; les petites G&*
C. aux *V1 V2*

D. *Ces sujets à N | sait le faire V2*
E. *deux om. S*
F. *bien là le G& N*

bois). N° 17 du *Livret*. Collection particulière (fig. 11). Les renseignements sur cette esquisse et son pendant (voir n. 176) m'ont été aimablement communiqués par Nicole Willk-Brocard qui prépare une thèse de doctorat d'État sur les Hallé.

179. *Lisière*: «On dit, mener un enfant par la *lisière*, quand on le retient par une *lisière* ou un cordon attaché au dos de sa robe pour lui apprendre à marcher» (Furetière 1690).

180. Peut-être une allusion à *L'Enfant gâté* de Greuze. Voir n. 492. Voir aussi le passage de *Jacques le fataliste* sur le chien des petites gens (DPV, XXIII, 187).

181. *Varlope*: «Outil de menuisier. C'est un grand rabot qui sert à rendre le bois fort uni» (Trévoux 1771).

182. *Lourd, draperie, barbouillage*: voir le lexique. Sur la pension à Rome, voir n. 106. Sur «le technique» et «l'idéal», voir l'Introduction, p. 5-6.

183. *Malo vicino*: en italien, «un voisin gênant». «Une de Greuze»: il s'agit peut-être de *Une Jeune fille qui pleure son oiseau mort*. Voir n. 483. Grimm commente ainsi l'arrangement de Chardin: «On appelle le tapissier du Salon celui que l'Académie choisit pour ranger et placer les tableaux. Cet emploi est important. On ý peut favoriser les uns et desservir les autres. [...] Tous les voisins ne sont pas également désirables. Il y en a tel qui tue son voisin sans miséricorde. Ainsi le tapissier, pour peu qu'il ait de goût et de malice, peut faire de cruelles niches à ses confrères» (*Salons*, II, 87).

VIEN

18. *Marc-Aurele faisant distribuer au peuple du pain et des médicaments dans un temps de famine et de peste*[G][184].

Tableau de 9 pieds 8 pouces de haut, sur 8 pieds 4 pouces de large. Pour la galerie de Choisy[H].

La description de ce morceau n'est pas facile; voyons pourtant.

Imaginez sur une estrade élevée de quelques degrés une balustrade au-dessus de laquelle, à droite, deux soldats distribuent du pain aux peuples qui sont au-dessous. Un de ces[I] soldats en tient une pleine corbeille; un autre plus sur le fond, dont[J] on ne voit que la tête et les bras, en apporte une autre corbeille. Entre ceux qui reçoivent la distribution sur le devant, un[K] petit enfant qui mange, sa mère vue par le dos et les bras élevés : un vieillard couvert par cette femme, hors la tête[L] et les mains. Marc-Aurele est passant, il est accompagné de sénateurs et de gardes, les sénateurs à côté de lui et sur le devant, les gardes derrière et sur le fond. Il s'arrête pour regarder une femme agenouillée, expirante, qui lui tend les bras; cette femme est sur les premiers degrés de l'estrade, son corps est renversé, elle est entourée et[M] soutenue par son père, sa mère et son jeune frère. Plus vers la gauche, sur les degrés de l'estrade, une femme morte, sur cette femme son enfant la tête tournée vers l'empereur. Tout à fait à gauche, groupe d'hommes, de femmes et d'enfants tendant les bras à un soldat placé à côté de l'empereur et leur distribuant des médicaments. Au delà

G. *temps de peste et de famine* S
H. *large. Destiné pour la galerie de Choisi.* G&
large. C'est *pour* N | [*voir ajout de Vdl dans* V1 *à l'appendice*]
I. *un* des *soldats* V1 V2

J. *plus reculé* sur le fond *et dont* G&
K. *distribution, et qui sont placés* sur le devant du tableau, on remarque *un* G&
L. *femme, et dont on n'aperçoit que* la tête G&
M. *entourée et om.* V2

184. *Marc-Aurèle fait distribuer au peuple des aliments et des médicaments, dans un temps de famine et de peste.* T. H. 3,00; L. 3,01. 1765. Nº 18 du *Livret.* Musée de Picardie, Amiens. Voir Robert Rosenblum, *Transformations in Late Eighteenth Century Art,* Princeton, 1967,

p. 57, fig. 52. Cette toile a été dessinée par Saint-Aubin. Voir fig. 1 : deuxième rangée, première œuvre à partir de la gauche. *Marc-Aurèle* est le pendant d'*Auguste* par Carle Vanloo et de *Trajan* par Hallé. Voir n. 22 et n. 158.

de ce groupe, à l'extrémité de la toile, un vieillard et une femme attendant aussi du secours. Reprenons cette composition.

Premièrement, cet enfant qui mange ne mange point goulûment[N] comme un enfant qui a souffert la faim; il est gras et bien repu. Sa[O] mère, qui me tourne le dos, reçoit le pain comme on le repousse, ses mains n'ont pas la position de[P] mains qui reçoivent. Cette fille expirante entourée de ses parents, est froide d'expression, on ne sait ce qu'elle veut, ce qu'elle demande. Son père et sa mère, à en juger par leurs caractères de tête[Q] et leurs vêtements, sont des paysans, leur fille n'est ni de draperie ni de visage du même état. Ce[R] jeune frère long et fluet ressemble à l'Enfant Jésus lorsqu'il prêche dans le temple. Pourquoi avoir donné à ces sénateurs des têtes d'apôtres? car ce sont certainement des têtes d'apôtres; les faire parler en même temps que cette femme qui s'adresse à l'empereur est contre le sens commun. Les deux distributeurs de pain sont bien. La position[185] de Marc-Aurele ne me déplaît pas, elle est simple et naturelle, mais son visage est sans expression; il est bien sans douleur, sans commisération, dans toute l'apathie de sa secte[186]. Que vous dirai-je de cette femme colossale étendue sur les degrés de l'estrade? Dort-elle? est-elle morte? Je n'en sais rien. Et cet enfant, est-ce là l'action d'un enfant sur le cadavre de sa mère? Et puis il est si mou qu'on le prendrait pour une belle peau rembourrée de coton; il n'y a point d'os là-dessous. J'ai beau chercher quelques traces effrayantes des horreurs de la famine et de la peste, quelques incidents terribles[S] qui caractérisent ces fléaux, il n'y en a point; peu s'en faut que ce ne soit une largesse, une[T] distribution ordinaire. Cette composition est sans chaleur et sans verve, nulle poésie, nulle imagination; cela ne vaut pas un seul vers de Lucrece[187].

N. *point* assez *goulûment N*
O. La *N*
P. des *V1 V2*
Q. têtes *G S M*

R. Le *N*
S. horribles *N*
T. *fléaux,* je n'en trouve *point; G& | largesse* et *une N*

185. *Position*: voir le lexique.
186. «La secte» désigne les stoïciens. Marc-Aurèle était stoïcien et l' «apathie» de la secte désigne l'effort qu'ils font pour se purger de toute passion. «L'apathie est le but de tout ce que l'homme se doit à lui-même.

Celui qui y est arrivé est sage » (ENC, DPV, VIII, 347).
187. A propos de peste et de famine, Diderot pense sans doute aux vers 1090 et suiv. du livre VI du *De Natura rerum* sur les origines des épidémies et sur la peste d'Athènes. Il parlera

Le groupe de citoyens qui occupent la gauche de la toile en est le seul endroit supportable. Il y a de la couleur, de l'expression, des caractères et de la sagesse[188]; mais cela ne m'empêche pas de m'écrier : Quel tableau pour un spectateur instruit, pour un homme sensible, pour une âme élevée, pour un œil harmonieux! Tout est dur[189], sec et plat, rien ne se détache; ce sont autant de morceaux de carton découpés et placés les uns sur les autres. Comme il n'y a ni air, ni vapeur qui fasse sentir un espace, de la profondeur au delà des têtes[v], ce sont des images collées sur le ciel. Si ces soldats sont bien de position, ils sont mal de caractère, ils n'ont point d'humeur[190], ils compatissent comme des moines. Le bel air d'enluminure que le tableau de Vanloo donnera à celui-ci! Cette fabrique qui annonce un temple ou un palais est trop noire. L'effet demandait cette couleur dont l'œil est blessé[v]. Le seul mérite de ce morceau est d'être en général bien dessiné. Les pieds de la femme colossale sont très beaux, c'est de la chair, j'y reconnais la nature. La jeune fille placée sur le devant entre son père et sa mère est passable, mais vous ne lui trouverez pas la tête trop petite.

Il y a pourtant un mot à dire en faveur de Hallé, Vien[w] et Vanloo, c'est que le talent a été bien gêné par l'ingratitude du local. Il n'y a qu'un

u. *espace et de G& | au delà des* figures, *ce G S au delà de ces figures, ce M F*
v. *moines. Cette fabrique qui annonce un temple ou un palais, est trop noire. Vous direz que l'effet demandait cette couleur ; cela est vrai, mais*

l'œil n'en est pas moins blessé. Le bel air d'enluminure que le tableau de Vanloo donnera à celui-ci, à qui il doit servir de pendant! Le seul G&
w. *Hallé, de Vien M*

plus longuement du *De Natura rerum* dans le *Salon de 1767* (*Salons*, III, 111-112). Dans le *Salon de 1761*, Diderot avait déjà remarqué que Vien était dépourvu de la « force » et du « génie » de Le Sueur (DPV, XIII, 232). « Poésie » est ici synonyme d' « exagération poétique » (voir l'Introduction, p. 8). Voir dans *Bouchardon et la sculpture* la définition que Diderot donne de la « poésie » (DPV, XIII, 331).
Verve : « Enthousiasme. C'est dans ceux qui travaillent de génie un sentiment vif, produit par une idée vive dont l'artiste se frappe lui-même » (Trévoux 1771).
188. *Couleur, expression, caractère, sagesse* : voir le lexique.

189. *Dur, sec* : voir le lexique.
190. « Nota que le Philosophe prend quelquefois le mot humeur dans le sens que les Anglais donnent à leur mot humour, idée dont le terme manque dans la langue française » (note de Grimm, *Salons*, II, 88). Malgré l'autorité de Grimm il n'est pas certain que l'*humeur* dont parle ici Diderot soit l'*humour* anglais : pourquoi ces soldats devraient-ils avoir de l'humour ? En revanche on attendrait peut-être qu'ils manifestent des sentiments. Le mot *humeur* revient à propos de Lagrenée l'aîné. Le mot *verve* qui est dans son voisinage fait encore penser au « sentiment » (voir n. 194).

sot^x qui puisse demander sur un espace étroit et long[191] le Massacre des Innocents, les Israélites périssant de soif dans le désert, le Temple de Janus fermé par Auguste, Marc-Aurèle secourant les peuples affligés de la peste et^y de la famine, et d'autres sujets pareils qui entraînent une grande variété d'incidents. La hauteur de la toile détermine la grandeur des figures principales^z, et deux ou trois grandes figures la couvrant tout entière, le tableau ressemble plutôt à une étude, un^A lambeau, qu'à une véritable composition.

Le n° 19 annonce d'autres morceaux qui n'ont pas été exposés[B][192].

LA GRENÉE[C]

Magnæ spes altera Romæ[193].

C'est un^D peintre que celui-ci. Les progrès qu'il a faits dans son art sont surprenants. Il a le dessin, la couleur, la chair, l'expression, les plus belles draperies, les plus beaux caractères de tête, tout, excepté la verve. O le grand peintre, si l'humeur[194] lui vient! Ses compositions sont simples, ses actions vraies, sa couleur belle et solide; c'est toujours d'après la nature qu'il travaille. Il y a tel de ses tableaux où l'œil le plus sévère ne trouve pas le moindre défaut à reprendre. Ses petites vierges sont comme du Guide[195]. Plus on regarde sa *Justice et sa Clémence*, sa *Bonté et sa Générosité*,

x. *local qui leur était prescrit. Il n'y a qu'un* homme tout à fait étranger à l'art *qui G&*
y. *peste de la famine V1* peste, de la famine *V2*
z. *grandeur de la toile principale, et V2*
A. *étude, à un G& V1 [add. Vdl]*

B. Le Livret *annonce d'autres morceaux* de Vien *qui G& | [voir ajout de Vdl dans V1 à l'appendice]*
C. La-Grenée *N*
D. *C'est encore un V1 [add. Vdl]*

191. *Auguste*, par Carle Vanloo, *Trajan* par Hallé et *Marc-Aurèle* par Vien étaient destinés à décorer la galerie du château de Choisy. *Local*: voir DPV, XXIII, n. 299.
192. Les autres salonniers ne parlent pas non plus des *Autres Tableaux* (n° 19 du *Livret*), qui ne semblent pas avoir été exposés.
193. *Énéide*, XII, v. 168 : *Et iuxta Ascanius, magnae spes altera Romae* : « Près de lui Ascagne, l'autre espoir de la grande Rome ».

194. *Verve, humeur* : voir n. 187 et n. 190.
195. Le fait que ces « petites vierges » soient aux yeux de Diderot « comme du Guide » (Guido Reni), nous autorise à penser qu'il a vu *L'Enfant Jésus qui dort* (perdue, gravée par G. Le Villain) et *La Vierge et Jésus, avec saint Jean* (perdue, gravée par F. Guibert) dans la collection du duc d'Orléans au Palais-Royal. Voir L.-A. de Bonafous, abbé de Fontenay, *La Galerie du Palais-Royal*, vol. I, 1786, p. 313

plus on en est satisfait. Je me souviens de lui avoir autrefois arraché de la main les pinceaux; mais[E] qui est-ce qui n'eût pas interdit à Racine d'être poète[F], sur ses premiers vers? La Grenée explique les progrès de son talent d'une manière fort simple, il dit qu'il emploie à faire de bonnes choses l'argent qu'il a gagné à en faire de mauvaises.

20. *St Ambroise présentant à Dieu la lettre de Théodose après la victoire de cet empereur sur les ennemis de la religion*[G] [196].
Du même.

L'autel est à gauche. Le saint est à genoux sur les marches de l'autel. On voit derrière lui des prêtres debout portant sa croix, sa mitre et sa crosse.

Le sujet est froid et le peintre aussi. Il a mis dans sa composition tout ce qu'il savait; elle est sage. Ses draperies sont largement jetées, ses ajustements d'un pinceau ferme [197]. Mais ce que j'en estime surtout, ce sont les jeunes acolytes, les têtes en sont belles. Il n'y a pas jusqu'au siège qui occupe l'angle droit qui ne se fasse remarquer par sa forme et une imitation de la dorure tout à fait vraie [198]. Si j'avais été à côté de la Grenée lorsqu'il médi-

E. *mais om.* V1 V2
F. *Racine* la poésie *sur* G& N
G. *Ambroise* présente à V1 V2 | *religion.*

Tableau de huit pieds de haut sur six de large. G&

et 317, et reproductions. Diderot précise qu'il a vu quelques gravures d'après les *Vierges* du Guide dans le cabinet de travail de Grimm. Voir *Bouchardon et la sculpture*, DPV, XIII, 330. Déjà dans le *Salon de 1763*, il avait comparé « le pinceau du Guide » à celui de Lagrenée l'aîné (DPV, XIII, 367).
196. *S. Ambroise présentant à Dieu, pendant la messe, la lettre écrite par l'empereur Théodose, en actions de grâce de la victoir. qu'il avait remportée sur les ennemis de la Religion.* T. H. 2,10; L. 1,80. 1764. N° 20 du Livret. Église Sainte-Marguerite à Paris. Voir *Peintures méconnues des églises de Paris, retour d'évacuation*, Paris, 1964, catalogue d'exposition, n° 34 et reproduction. Voir aussi Marc Sandoz, *Les Lagrenée I. Louis Lagrenée (l'aîné)*, 1984, n° 140. S. Am-

broise a été dessiné par Saint-Aubin sur un croquis de la paroi de droite du Salon de 1765. Voir fig. 12: rangée supérieure, première œuvre à partir de la droite. Ce croquis fait partie du *Livre de croquis*, fol. 40. Cabinet des dessins, Louvre.
197. Diderot s'appuie ici sur une remarque du *Mercure* au sujet de cette toile: « [...] la beauté du pinceau [...] la grande manière de jeter les draperies » (octobre 1765, vol. I, p. 159). *Sage, large, jeter, pinceau, ferme*: voir le lexique.
198. Diderot renvoie au fauteuil de gauche qui est d'un style qu'on pourrait caractériser d'anticipation du style Louis XVI. Voir Svend Eriksen, *Early Neo-Classicism in France*, Londres, 1974, p. 87, fig. 373.

tait son tableau, je lui aurais conseillé d'aller chez M. Watelet, de[H] bien regarder le St Bruno de *Rubens*[199], et d'effacer la tête de son St Ambroise jusqu'à ce qu'elle eût pris ce caractère frappant. C'est là le vice principal de ce morceau; peut-être aussi n'est-il pas assez vigoureusement colorié. La Grenée n'entend pas encore la grande machine, mais il n'est pas désespéré[200]. Ce St Ambroise tel qu'il est aurait soucié[I] Deshays, et celui qu'il n'arrête pas ne mérite pas d'en voir un meilleur[201].

21. L'Apothéose de St Louis[202].
Du même.

Tableau de 10 pieds de haut, sur 5[J] pieds de large.

Le saint agenouillé est porté au ciel par un seul ange qui le soutient. Voilà toute la composition.

C'est bien fait d'être simple, mais on s'impose alors la nécessité d'être sublime, sublime dans l'idée, sublime dans l'exécution; le peintre se met alors sur la ligne du sculpteur. Point[K] d'accessoires sur lesquels l'indulgence puisse se tourner. Le saint est lourd; toute la richesse de sa draperie ne dérobe pas la pauvreté de son caractère. Un peintre ancien disait à son élève qui avait couvert sa Vénus de pierreries : Ne pouvant la faire belle,

H. *Watelet, d'y bien* G&
I. *aurait* donné du souci à *Deshays* G&

J. *Apothéose* [pas d'article] G& | *sur six de* N
K. *sculpteur.* Ici il n'y a *point* G&

199. Les ouvrages consacrés à Rubens ne font pas mention de ce tableau qui aurait appartenu à C.-H. Watelet, et qui s'intitule *Saint Bruno*. Rubens n'a pas non plus peint de tableaux où Saint Bruno soit représenté en compagnie d'autres saints. Mais Diderot pense peut-être en réalité à saint Ildefonse. Watelet a gravé en effet un *Groupe de personnages tirés du tableau de Rubens : Autel de S. Ildefonse*. Voir C. Le Blanc, *Manuel de l'amateur*, 1856, t. IV, n° 41. Sur Watelet, voir n. 391.
200. *Vigoureux, colorier, machine* : voir le lexique. « Il n'est pas désespéré » : entendre, son cas n'est pas désespéré.
201. « Soucier » s'employait autrefois dans le sens de « donner souci », sans pronom réfléchi.

Diderot écrivait normalement : « cela me soucie » (CORR, IV, 65). Dans les *Salons* de 1761 et de 1763, Diderot avait admiré les grandes toiles religieuses de J.-B. Deshays, entre autres *Saint André, Saint Benoît* et *Le Mariage de la Vierge* (DPV, XIII, 237-239 et 367-369). Voir M. Sandoz, *J.-B. Deshays*, 1977, n° 59, 62 et 77, pl. II (fig. 48), fig. 29 et pl. III (fig. 77).
202. *L'Apothéose de Saint Louis.* T. H. 2,50; L. 0,50. N° 21 du *Livret*, disparu. Voir M. Sandoz, o.c., 1984, n° 141. Cette toile a été figurée par Saint-Aubin dans l'un des croquis du Salon de 1765. Voir fig. 12 : première rangée, deuxième œuvre à partir de la gauche.

tu l'as faiteL riche. J'en dis autant à la Grenée. Ce saint n'a point, le ravissement, la joie extatique des béatifiés. Pour l'ange, il est bien en l'air, sa tête est digne du Dominiquin[203]; seulement la draperie enM emmaillotte un peu les parties inférieures. Encore si la magie de l'air y était, mais elle n'y est pas, et voilà ce qu'on peut appeler un tableau bien manqué[204].

22. *Diane et Endymion*[205].

Tableau de 2 pieds 3 pouces de large, sur 1 pied 10 pouces de haut.

A gauche, sur le devant Endymion endormi, la tête renversée en arrière, le corps un peu relevé par une terrasse, et le bras droit pendant sur son chien qui repose auprès de lui. A droite sur le fond, Diane que ses fonctions arrachent à celui qu'elle aime. Elle le regarde en s'en allant, elle s'éloigne à regret. Entre elle et l'EndymionN un Amour qui ne demande pas mieux que de lui faire oublier son devoir, comme il fait depuis que le monde est monde.

Ce morceau est très beau et très bien peint. L'Endymion bien posé pour le repos; les jambes peut-être un peu grêles, du reste correct de dessin. Je le voudrais plus beau de caractère; il a un menton de galoche qui me chagrine et qui lui donne l'air ignoble et bête. Son estomac est agréablementO fait, ses genoux pleins de détails surprenants, et toute cette partie

L. *pouvant pas* la N | *as* fait *riche* G& N
M. Dominiquain G& | Dominicain N | *draperie emmaillote* V1 [en gratté par Vdl]

N. *et Endimion* G&
O. grassement G& N

203. Diderot fait peut-être allusion au *Saint Jérôme et deux Anges* du Dominiquin qu'il a pu voir dans la galerie du duc d'Orléans. Il est perdu, mais a été gravé par I. A. Bersenieff. Voir l'abbé de Fontenay, *La Galerie du Palais-Royal*, vol. I, 1786, p. 336 et reproduction.
204. Dans le *Salon de 1765*, Diderot tient très souvent compte des liens presque indissociables entre le plan du contenu et celui de la forme dans la totalité artistique. Ce point de vue est bien illustré ici. Voir aussi l'Introduction, p. 5 et n. 311.
205. *Diane et Endymion*. T. H. 0,601; L. 0,741. No 25 du *Livret*. Perdu. Dessiné par Saint-Aubin. Voir M. Sandoz, o.c., 1984, no 145,

pl. XLV. Voir aussi la figure 1: quatrième rangée, première œuvre à droite. Vers 1776, Lagrenée l'aîné a également peint *Diane et Endymion* (H. 0,995; L. 1,35). Cette toile est actuellement à Poznan. Voir *Muzeum Narodowe W Poznaniu*, catalogue par Wystawy, Poznan, 1972, no 30, fig. 45. Elle peut être considérée comme une version agrandie de l'œuvre exposée au Salon de 1765. Pourtant, dans le tableau de Poznan, Endymion tient un bâton et ne s'occupe pas du chien; or Diderot dit ici qu'Endymion a « la main qui tombe sur le chien ». Selon Sandoz, la toile de Poznan n'a peut-être pas été peinte par Lagrenée. Ce serait alors un pastiche.

d'une vérité de chair[206], mais d'une vérité! La main qui tombe sur le chien n'est pas une main de la Grenée, car personne ne sait faire des mains comme lui. La Diane est svelte et légère, mais il fallait éteindre ou changer sa draperie bleue qui la porte trop en avant. Il y a aussi derrière la tête du berger un nuage pesant et brun qu'on aurait pu faire plus vaporeux; mais il fallait[p] donner de la vigueur de coloris à la figure, et ce nuage lourd et brun n'y nuit pas. On a accusé son attitude d'être plutôt d'un homme mort que d'un[q] homme qui dort[207]. Je n'ai jamais pu sentir la vérité de ce reproche, quoique je me rappelasse très bien un Christ de Falconnet dont le bras pend de la même manière[208].

23. *La Justice et la Clémence*[209].
Du même.

Tableau ovale, dessus-de-porte pour la galerie de Choisy.

A gauche, la Justice assise à terre, vue de profil, et le bras gauche posé sur l'épaule de la Clémence, la regardant avec humanité, et tenant mollement[r] son glaive de la droite. A droite, la Clémence à genoux devant elle et penchée sur son [giron[s]]. Derrière la Clémence, un petit enfant couché sur le dos et maîtrisant un lion qui rugit. Autour de la Justice sa balance et ses autres attributs.

O le beau tableau! Louez-en et la couleur, et les caractères, et les attitudes, et les draperies et tous les détails. Les pieds, les mains, tout est fini

P. *mais le peintre cherchait à donner G&*
Q. *accusé l'attitude du berger dormant de ressembler plutôt à celle d'un homme mort qu'à l'attitude d'un G&*

R. *mollement om. N*
S. *giron G& N genou L V1 V2*

206. *Gras, chair*: voir le lexique.
207. Diderot fait probablement allusion à Mathon de La Cour: « Sa tête [celle d'Endymion] est appuyée sur sa main dans une position, où j'ai peine à croire que la tête d'un homme qui dort, puisse se soutenir » (*Lettres*, 1765, p. 21-22).
208. Diderot pense au *Christ agonisant*, par Falconet, dont il parle dans les *Observations sur l'église Saint-Roch* (DPV, XIII, 171-172)

et qui se trouve toujours dans cette église. Voir G. Levitine, *The Sculpture of Falconet*, New York, 1972, p. 47-48, fig. 80 et 81.
209. *La Justice et la Clémence*. Toile de forme ovale en largeur. N° 22 du *Livret*. Dessus-de-porte pour la galerie du château de Choisy. Actuellement au château de Fontainebleau. Voir M. Sandoz, o.c., 1984, n° 142, pl. XXII. Pendant de *La Bonté et la Générosité*. Voir n. 213.

et du plus beau fini. Quelle figure que cette Clémence! Où a-t-il[T] pris cette tête-là? C'est l'expression de la bonté même; mais[V] elle est bonne de caractère, de position, de draperie, d'expression, du dos, des épaules, de tout. J'ai entendu souhaiter à la Justice un peu plus de dignité[210]. Vous l'avez vue, n'est-il pas vrai qu'il n'y faut pas toucher? Si j'osais dire un mot à l'oreille au peintre, je lui conseillerais d'effacer ce bout de draperie qui s'étale derrière elle[V] et qui nuit à l'effet, sauf à le remplacer par ce qu'il voudra; de[W] changer cette lisière bleue[211] dont sa Clémence est bariolée; de revenir sur cet enfant qui est rouge et sans finesse de ton; de supprimer la moitié des plis de la draperie chiffonnée sur laquelle il est couché, et de toucher la crinière de ce lion avec plus d'humeur. Mais en laissant l'ouvrage tel qu'il est, écrivez dessous Le Guide[X][212] et portez-le en Italie; sa fraîcheur seule vous décélera.

24. La Bonté et la Générosité[213].
Du même.

C'est surtout dans les tableaux de chevalet que cet artiste excelle[214]. Celui-ci est le pendant du précédent et ne lui cède guère en perfection.

T. on V1 [corr. Vdl]
U. même. C'est qu'elle G&
V. derrière cette figure et G&

W. voudra. Je lui dirais encore de G&
X. dessous Guido Reni, et G&

210. Diderot renvoie au jugement de Mathon de La Cour : « La Justice n'a point cet air grave et dur, sous lequel on nous la dépeint quelquefois » (Lettres, 1765, p. 20).

211. Lisière : « Le bord d'une étoffe, ce qui borne sa largeur des deux côtés; se dit tant des étoffes de soie, que de laine, ou de fil » (Trévoux 1771).

212. Diderot pense peut-être à L'Amour et la force de l'Amour du Guide, qu'il a pu voir dans la collection du duc d'Orléans. Cette toile est perdue mais a été gravée par Edme Bovinet. Voir l'abbé de Fontenay, La Galerie du Palais-Royal, vol. I, 1786, p. 329 et reproduction.

213. La Bonté et la Générosité. Toile de forme ovale en largeur. N° 23 du Livret. Dessus-de-porte pour la galerie du château de Choisy.

Actuellement au château de Fontainebleau. Voir M. Sandoz, o.c., 1984, n° 143, pl. XXII. Pendant de La Justice et la Clémence. Vertumne et Pomone, qui n'a pas été mentionné par Diderot, est remarqué par L'Avant-Coureur (30 septembre 1765, p. 602) et Mathon de La Cour (Lettres, 1765, p. 24). Cette allégorie ne figure pas au Livret. Elle est perdue. Voir M. Sandoz, « L.-J.-F. Lagrenée, dit l'aîné, peintre d'histoire », B.A.F., année 1961, Paris, 1962, p. 129-130.

214. Diderot transcrit librement un point de vue du Journal encyclopédique : « Il s'est surpassé dans les autres petits tableaux, surtout dans les dessus-de-porte de la galerie de Choisy, l'un représente La Bonté et La Générosité » (1er novembre 1765, p. 104). Dans le Salon de 1763, il avait exprimé le même point de

La Bonté est assise, je crois; on la voit de face. Elle se presse le téton gauche de la main droite et darde du lait au visage d'un enfant placé debout devant elle. La Générosité appuyée contre la Bonté, renversée à terre, répand des pièces d'or de la main droite, et sa main gauche va se reposer sur une vaste conque d'où la richesse coule sous tous ses symboles. Il faut voir comme cette figure est jetée[,] l'effet de ses deux bras, comme sa tête s'enfonce[215] bien dans la toile, comme le reste vient en avant, comme chaque partie est bien dans son plan, comme ce bras qui répand de l'or se sépare du corps et sort de la toile; tout[Y] ce qu'il y a de hardi et de pittoresque dans la figure entière. La conque est de la plus belle forme et d'un travail précieux. Ce morceau offre l'exemple d'une belle draperie et d'une[Z] draperie commune[216]. Celle qui est bleue et qui couvre les genoux de la Bonté est large, à la vérité, mais un peu dure, sèche et raide; celle au contraire qui revêtit les mêmes parties à la Générosité, large comme l'autre, est[A] encore douce et molle. La Bonté est drapée modestement, comme de raison; la Générosité est riche d'ajustement, comme elle doit[B]. L'enfant qui est à côté de cette dernière figure est mauvais: le bras qu'il tend est raide, du reste sans détails de nature et rouge de ton. Avec cela le[C] morceau est enchanteur et du plus grand effet; les caractères de têtes on ne saurait plus beaux, et puis des pieds, des mains, de la chair, de la vie. Volez au roi, car les rois sont bons à voler, ces deux pendants, et soyez sûr d'avoir ce qu'il y a de mieux au Salon[217].

Y. *toile;* enfin *tout G&*
z. *Ce* tableau *offre G& | et celui d'une G S M N*
A. *qui* revêt *les N | autre* et *encore V2* [leçon corrigée dans V1]

B. *comme il convient; la Générosité* [...] *comme* de raison. *L'enfant G& | elle le doit. N*
C. *ce G&*

vue: « Si vous m'en croyez, vous vous en tiendrez aux tableaux de chevalet » (DPV, XIII, 367). Il pense surtout à *Suzanne surprise par les deux vieillards.* Voir M. Sandoz, « Peintures de J.-L.-F. Lagrenée en Finlande », *Ateneumin Taidemuseo,* 1961, n° 1-2, p. 3-5, fig. 2.
215. *Jeter, enfoncement:* voir le lexique.

216. Les draperies doivent être convenables au genre et aux personnes que le peintre traite. C'est pourquoi la draperie de La Bonté est « commune », c'est-à-dire modeste et simple et la draperie de La Générosité est « belle », c'est-à-dire noble et riche en plis. Voir le lexique.
217. Le tableau a été exécuté pour le roi.

25. *Le Sacrifice de Jephté*[218].
Du même.

Tableau de 3 pieds de haut, sur 2 pieds 4 pouces de large.

L'ordonnance de ce tableau est assez bonne. Au milieu de la toile un autel allumé; à côté de l'autel, Jephté penché sur sa fille, le bras levé et[D] prêt à lui enfoncer le poignard dans le sein; sa fille étendue à ses pieds, la gorge découverte, le dos tourné à son père, les yeux levés vers le ciel. Le père ne voit point sa fille, la fille ne voit point son père. Devant la victime, un[E] jeune homme agenouillé tenant un vaisseau[219] et disposé à recevoir le sang qui va couler. A droite, derrière Jephté, deux soldats; à gauche, sur le fond, au delà de l'autel, trois vieillards.

Beau sujet, mais qui demande un poète moins sage, plus enthousiaste que la Grenée[220]. — Mais ce[F] Jephté ne manque pas d'expression. — Il est vrai; mais a-t-il celle d'un père qui égorge sa fille? Croyez-vous que si ayant posé sur la poitrine de sa fille une main qui dirigeât[G] le coup, prêt à enfoncer le poignard qu'il tiendrait de l'autre main, il eût les yeux fermés, la bouche serrée, les muscles du visage convulsés[H] et la tête tournée vers le ciel, il ne serait pas plus frappant et plus vrai? Ces deux soldats, oisifs et tranquilles spectateurs de la scène, sont inutiles. [Ces trois vieillards, oisifs et tranquilles spectateurs de la scène, sont inutiles[I]], et au milieu de ces froids et muets assistants qui donnent à Jephté l'air d'un assassin, ce jeune homme qui prête son ministère sans sourciller, sans pitié, sans commisération, sans révolte, est d'une atrocité insupportable et fausse. La fille est mieux, encore est-elle faible, de plâtre et non de chair. En un mot,

D. *de cet autel G& N | levé est prêt V1 V2*
E. *victime, il y a un G&*
F. *poète plus enthousiaste, moins sage que la Grenée. Vous me direz que ce G&*

G. *dirigeait V1 V2*
H. *visage en convulsion, et G&*
I. *Ces trois [...] inutiles. om. L*

218. *Le Sacrifice de Jephté.* T. H. 0,99; L. 0,768. N° 24 du *Livret.* Perdu. Voir M. Sandoz, o.c., 1984, n° 144.
219. *Vaisseau*: le mot désigne ici un vase sacré servant «à l'église et aux sacrifices. Joseph rapporte le nombre prodigieux de *vaisseaux*

qui étaient au Temple de Jérusalem » (Trévoux 1771).
220. «Un poète moins sage» signifie sous la plume de Diderot un peintre doué d'une force créatrice. Voir la n. 187 sur le terme « poésie ».

demandez aux indulgents[J] admirateurs de ce morceau[221] s'il inspire rien de cette terreur, de ce frémissement, de cette douleur qu'on éprouve au seul récit[222]. C'est que le moment que le peintre a choisi, le plus terrible par la proximité du péril, n'est peut-être ni le plus pathétique ni le plus pittoresque. Peut-être m'aurait-on affecté davantage en me montrant une jeune fille couronnée de bandelettes et de fleurs, soutenue par ses compagnes, les genoux défaillants, et s'avançant vers l'autel où elle va mourir de la main de son père[223]; peut-être le père m'aurait-il paru plus à plaindre attendant sa fille pour l'immoler que le bras levé, l'immolant[K]. On dit que ce morceau est bien composé; mais qu'est-ce qu'une composition[L] où sur sept personnages il y en a quatre[M] de superflus? On dit qu'il est bien dessiné, c'est-à-dire que les têtes sont bien emmanchées[224], qu'il n'y a ni pieds trop gros, ni mains trop petites; mais qu'est-ce que ce mérite dans une action où l'intérêt doit me dérober tous ces défauts, quand ils y seraient? On dit qu'il est bien de couleur. Oh, sur ce point j'en appelle à sa Justice et à sa Clémence et à toutes ses petites compositions qui ont, ce me semble, bien une autre vigueur de[N] pinceau.

26. *Quatre Tableaux de la Vierge*[O].
Du même.

Ils sont charmants tous les quatre. Prenez le premier qui vous tombera sous la main, et comptez sur un petit tableau que vous regarderez tous les jours avec plaisir[P]. Les têtes des vierges sont nobles et belles. Les enfants

J. imbéciles *G&*
K. *levé et l'immolant. G&*
L. comparaison *V2*
M. *sur* huit *personnages, il y en a* cinq *de G&*

N. *couleur.* Ah, *sur G& | à la Justice V2 |* vigueur du pinceau *S*
O. 26. om *V2 | tableaux de* Vierges. *G&*
P. *avec* les plaisirs. *V2*

221. Le *Mercure* écrit par exemple : « Un tableau du sacrifice de *Jephté*, quoique en petit, a fourni matière à beaucoup d'éloges des connaisseurs » (octobre 1765, vol. I, p. 160-161).
222. Voir l'*Ancien Testament, Juges*, ch. XI, v. 34-40.
223. Diderot conseille souvent au peintre de

représenter l'instant qui précède ou qui suit une action violente. S'il s'agit de peindre le sacrifice d'Iphigénie, il ne faut donc pas représenter la scène du sacrifice, mais celle qui précède ou qui suit l'exécution de la victime. Voir n. 642 et les *Pensées détachées* (A.T., XII, 90).
224. *Emmanchement* : voir le lexique.

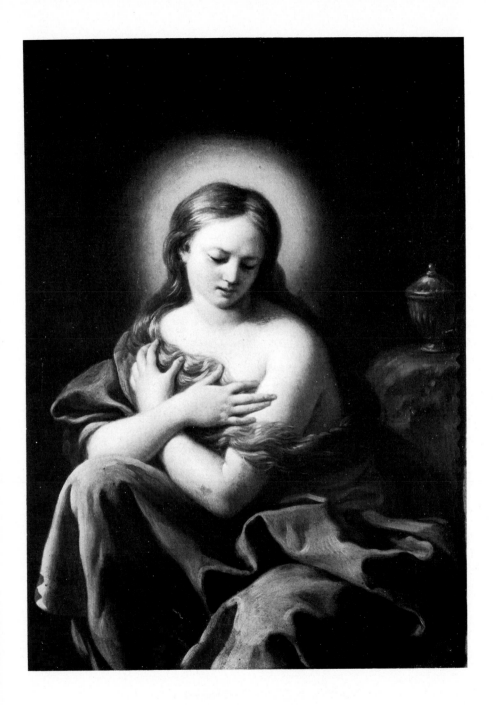

14. Lagrenée l'aîné. *La Madeleine*.

15. Jean-Baptiste Deshays. *La Conversion de Saint Paul.*

ont l'innocence de leur âge. Les actions sont vraies, les draperies larges, les accessoires soignés et finis; le tout peint de la manière la plus sage et la plus vigoureuse[225]. Combien ces petites compositions seront précieuses quand l'artiste ne sera plus!

Ici la Vierge conduit l'Enfant Jésus au petit St Jean[226]; celui-ci se prosterne pour l'adorer. L'Enfant Jésus porte ses petits bras sous les coudes du[Q] St Jean pour le relever. La Ste Anne[227] est plus bas accroupie sur ses genoux. Là, la Ste[R] Vierge tient l'Enfant Jésus tout nu sur ses bras et le présente à St Joseph[228]; la Vierge regarde Joseph et Joseph regarde l'Enfant. Dans un autre, l'Enfant Jésus tout nu est sur les genoux de sa mère[229], il tient une croix armée par le bout[S] d'un dard dont il menace la tête du serpent qui menace de sa dent le pied de la Vierge qui est assise sur le globe du monde. On voit à droite, à gauche, de[T] petits groupes d'anges voltigeant dans le ciel. Ailleurs la Vierge de profil, un de ses genoux posé sur un coussin, aide l'Enfant Jésus à s'asseoir sur le mouton de St Jean[230]; le St Jean arrête le mouton par la tête et tient la croix; le petit Jésus a dans une main une pomme, et dans l'autre le ruban attaché au cou du mouton.

L'ami Carmontel[U] traite tout cela de pastiches[231] et il a tort, à moins qu'il ne prétende qu'il n'y a plus ni Vierges[V], ni St Jean, ni Joseph, ni Ste Anne, ni Élisabeth[W], ni Christ, ni apôtres, ni tableau[X] d'église à faire; car les caractères de tous ces personnages sont donnés. Si sa critique était juste, nous ne verrions plus sur la toile ni Junon, ni Jupiter, ni Mars, ni

Q. de *G&*
R. *Là, la Vierge G& N*
S. *le bas d'un N*
T. *droite et à G& | gauche des petits N*

U. Carmontelle *G&*
V. Vierge *N*
W. *ni Sainte Élisabeth G& N*
X. tableaux *G& N*

225. *Large, accessoire, fini, sage, vigoureux* : voir le lexique.
226. *Vierge tenant l'Enfant Jésus sur ces genoux; Sainte Élisabeth amuse le petit saint Jean.* Le premier des *Quatre Tableaux de la Vierge.* N° 26 du *Livret.* Perdu. Voir M. Sandoz, o.c., 1984, n° 149.
227. Diderot se trompe. Il s'agit de sainte Élisabeth.
228. *Petite Vierge.* Le second des *Quatre Tableaux de la Vierge.* N° 26 du *Livret.* Perdu. Voir M. Sandoz, o.c., 1984, n° 148.

229. *La Vierge assise sur le globe de la terre tenant l'Enfant Jésus qui tue le serpent avec sa croix.* Le troisième des *Quatre Tableaux de la Vierge.* N° 26 du *Livret.* Perdu. Voir M. Sandoz, o.c., 1984, n° 147.
230. *La Vierge amuse l'Enfant Jésus; le petit Saint Jean avec un mouton.* Huile sur cuivre. H. 0,413; L. 0,325. 1764. Fig. 13. Le quatrième des *Quatre Tableaux de la Vierge.* N° 26 du *Livret.* Staatliche Kunsthalle, Karlsruhe. Inv. 2542. M. Sandoz, o.c., 1984, n° 146.
231. *Pastiche* : voir le lexique.

Vénus, ni Grâces, ni mythologie ancienne, ni mythologie moderne; nous en serions réduits à l'histoire et aux scènes publiques ou domestiques de la vie, et peut-être n'y aurait-il pas grand inconvénient. Je[y] ne rougirai pas d'avouer que *les Fiançailles* de Greuze m'intéressent plus que le *Jugement de Pâris*[232].

Mais revenons à nos vierges. Il m'a paru que dans une de ces[z] compositions la Ste Anne[233] n'était pas aussi vieille du bas du visage que du front et des mains; quand on a le front plissé de rides et les jointures des mains nouées, le cou est couvert de longues peaux lâches et flasques. J'ai remarqué dans une[A] autre un vieux fauteuil, un bout de couverture, avec un oreiller de coutil d'une vérité à tromper les yeux. Si ce morceau se rencontre encore sur votre chemin, regardez la tête de la Vierge, comme elle est belle et finie[B]! comme elle est bien coiffée! la bonne grâce et l'effet de ces bandelettes qui ceignent sa tête et traversent ses cheveux! Regardez le caractère de l'Enfant Jésus, sa couleur et sa chair; mais ne regardez pas le St Jean, il est raide, engoncé et sans finesse de nature. D'où vient donc qu'un de ces enfants est excellent et l'autre mauvais? Je le dirais bien, mais je n'ose; Carmontel aurait trop beau jeu.

Y. *inconvénient à cela. Je G&*
Z. ses *V1 V2*

A. un *G& V2*
B. fine *G&*

232. Louis Carrogis, dit de Carmontelle (1717-1806) était peintre et critique d'art. Il préférait « le genre historique » (voir l'Introduction, p. 2) et « la peinture de genre » à la peinture d'histoire qui traite « le merveilleux chrétien » ou « le merveilleux païen ». Diderot n'est pas en total accord avec Carmontelle. S'il éprouve tout de même une certaine sympathie pour son opinion, c'est, comme il l'écrit dans les *Essais sur la peinture*, parce qu'il définit « les peintres d'histoire » comme « les imitateurs de la nature sensible et vivante », et il poursuit: « Cependant je proteste que *Le Père qui fait la lecture à sa famille* (Salon de 1755, A. Brook-ner, *J.-B. Greuze*, 1972, fig. 6), *Le Fils ingrat* (voir n. 527) et *Les Fiançailles* de Greuze (A. Brookner, o.c., fig. 29); que les *Marines* de Vernet, qui m'offrent toutes sortes d'incidents et de scènes, sont autant pour moi des tableaux d'histoire, que les *Sept Sacrements* du Poussin (J. Thuillier, *Poussin*, 1974, n° 140-146 et reproductions), *La Famille de Darius* de Le Brun, ou la *Suzanne* de Vanloo (voir n. 172 et 46) ». *Le Jugement de Pâris* est peut-être celui que J.-B. Pierre a exposé au Salon de 1761 (voir n. 594).
233. Voir n. 226 et 227.

27. *Le Retour d'Abraham au pays de Chanaan*[c 234].
Du même.

Tableau de 2 pieds de large, sur 1 pied ½ de[d] haut.

Il faut absolument écrire le sujet au bas du tableau, car un paysage et des montagnes, c'est Chanaan ou un autre lieu; un homme qui s'achemine vers ces montagnes suivi d'un homme et d'une femme, c'est Abraham et Sara avec un de leurs serviteurs, ou tout autre maître avec sa femme et son valet. Sara montait quelquefois un âne, la mode n'en est pas encore tout à fait passée; il y a eu de tout temps des troupeaux de bœufs, de[e] moutons et des pâtres.

Ce morceau, quel qu'en soit le sujet, vaut quelque chose par[f] la vigueur de la couleur, la beauté du site[g 235] et la vérité des voyageurs et des animaux. Est-ce un *Berghem*? Non. Est-ce un *Loutherbourg*[236]? Pas davantage.

28. *La Charité romaine*[h 237].
Du même.

A gauche, le vieillard est assis à terre; il a l'air inquiet. La[i] femme debout, penchée vers le vieillard, la gorge nue, paraît plus inquiète encore. Ils ont l'un et l'autre les yeux attachés sur une fenêtre grillée du cachot, de laquelle ils peuvent être observés et où l'on entrevoit en effet un soldat. La[j] femme présente le[k] téton au vieillard qui n'ose l'accepter; sa main et son bras gauche marquent l'effroi.

La femme est belle, son visage a de l'expression, sa draperie est on ne

c. *Retour d'Abraham G& V1 V2 | Canaan G&*
d. pied six pouces *de haut G& N*
e. *bœufs* et de moutons *G& | des troupeaux, des bœufs, des moutons V1*
f. pour *M*

g. *du style* et *V1 V2*
h. *Charité romaine*. Petit tableau. *G&*
i. inquiet. A droite, *la G&*
j. un soldat qui les épie. *La G&*
k. un *N*

234. *Le Retour d'Abraham au pays de Canaan.* T. H. 0,492; L. 0,66. 1765. N° 27 du *Livret.* Collection L. Flandrin, en 1925. Voir M. Sandoz, o.c., 1984, n° 150, pl. XLVI.
235. *Site*: voir le lexique.
236. Sur N. C. Berchem et P. J. de Loutherbourg, voir n. 558.

237. *La Charité romaine.* T. N° 28 du Livret. Disparu. Voir M. Sandoz, o.c., 1984, n° 151. Lagrenée l'aîné avait déjà traité ce thème dans un tableau peint lors de son séjour à Rome, actuellement au Musée de Toulouse.

peut mieux[L] entendue. Le vieillard est beau, trop beau certainement, il est trop frais, plus[M] en chair que s'il avait eu deux vaches à son service. Il n'a pas l'air d'avoir souffert un moment, et si cette jeune femme n'y prend garde[N], il finira par lui faire un enfant. Au reste, ceux qui dispensent un artiste d'avoir le sens commun et d'ignorer l'effet terrible et subit[O] du séjour d'un cachot et d'un jugement qui condamne à y périr par la faim, seront enchantés de ce morceau. Les détails, surtout au vieillard, sont admirables : belle tête, belle barbe, beaux cheveux blancs, beau caractère, belles jambes, beaux pieds, belles oreilles, et des bras! et des chairs! Mais ce n'est pas là le tableau que j'ai dans l'imagination.

Je ne veux pas absolument que ce malheureux vieillard ni cette femme charitable soupçonnent qu'on les observe; ce soupçon arrête l'action et détruit le sujet. J'enchaîne le vieillard; la chaîne attachée aux murs du cachot lui tient les mains sur le dos[P]. Aussitôt que sa nourrice a paru et découvert son sein, sa bouche avide s'y porte et s'en saisit; je veux qu'on voie dans son action le caractère de l'affamé et sur tout son corps les effets de la souffrance : il n'a pas laissé le temps à la femme[Q] de s'approcher de lui, il s'est précipité vers elle, et sa chaîne tendue en a retiré ses bras en arrière. Je ne veux point que ce soit une jeune femme, il me faut une femme au moins[R] de trente ans, d'un caractère grand, sévère et honnête; que son expression soit celle de la tendresse et de la pitié. Le luxe de draperie serait ici[S] ridicule; qu'elle soit coiffée pittoresquement, d'humeur[238]; que ses cheveux négligés et longs s'échappent de dessous son linge de tête; que ce linge soit large; qu'elle soit vêtue simplement et d'une étoffe grossière et commune; qu'elle n'ait pas de beaux tétons, bien ronds[T], mais de bonnes, grosses et larges mamelles, bien pleines de lait; qu'elle soit grande et robuste. Le vieillard, malgré sa souffrance, ne sera pas hideux, si j'ai bien choisi ma nature; qu'on voie à ses muscles, à toute l'habitude de son corps une consti-

L. *peut* pas *mieux V1 V2*
M. *frais* et plus *G&*
N. prend pas garde *N*
O. *subit* et terrible *G&*
P. au mur *M* | *mains* attachées. Aussitôt *V2*

Q. *laissé à la femme le temps G&* à sa *femme N*
R. *au moins une femme F*
S. *serait un ridicule N*
T. *tétons, mais G&*

238. *Humeur* : voir n. 190.

tution vigoureuse et athlétique. En un mot, je veux que toute[u] cette scène soit traitée du plus grand style, et que d'un trait d'humanité pathétique et rare on ne m'en fasse pas une petite chose[239].

29. La Magdeleine[v][240].
Du même.

Elle est de face. Elle a les yeux tournés vers le ciel, des larmes coulent sur ses joues, ce n'est pas des yeux seulement, c'est de la bouche et de tous les traits de son visage qu'elle pleure. Elle a les bras croisés sur sa poitrine; ses longs cheveux viennent en serpentant dérober sa gorge; on ne voit de nu que ses bras et une portion[w] de ses épaules. Comme dans sa douleur ses bras se serrent sur[x] sa poitrine et ses mains contre ses bras, l'extrémité de ses doigts s'enfonce légèrement dans sa chair. L'expression de son repentir est tout à fait douce et vraie. Il n'est pas possible d'imaginer de plus belles mains, de plus beaux bras et de plus belles épaules. Ces légères fossettes que l'extrémité de ses doigts marque[y] sur sa chair sont rendues avec une délicatesse infinie. C'est un petit diamant que ce tableau, mais ce petit diamant-là[z] n'est pas sans défaut. Le peintre a entouré la tête d'une

u. *que cette* G& N
v. *La* Madelaine. Petit tableau. G&
w. partie G&

x. contre *V1 V2*
y. marquent *L V1* N marque G& *V2*
z. *diamant n'est* G&

239. Ce passage pourrait être considéré comme une description de *Cimon et Pero* de Rubens, aussi intitulé *Caritas romana*. Un dessin de Greuze, *La Charité romaine*, qui s'inspire de la *Caritas romana* de Rubens, a peut-être attiré l'attention de Diderot sur cette toile de Rubens. Voir *Dessins français de 1750 à 1725. Le néoclassicisme.* 14 juin-2 octobre 1972, catalogue d'exposition, n° 10, fig. 6. Dans son projet destiné à Lagrenée l'aîné, Diderot souligne cependant que Cimon et Pero devront être placés de façon à ne pas se rendre compte qu'ils sont observés par deux soldats. Ce détail ne se trouve pas dans l'œuvre de Rubens mentionnée ci-dessus (actuellement au Musée de l'Ermitage). Il n'existe que dans la version qui est aujourd'hui au Rijksmuseum d'Amsterdam (J. Burckhardt, *Rubens*, Phaidon, 1938,

pl. 124) et que Diderot n'a probablement pas connue. Dans la gravure de Guil. Panneels, ce détail n'a pas été rendu. Diderot en a peut-être connu une autre aujourd'hui disparue. C'est un nouvel exemple des modifications proposées par Diderot lorsqu'une œuvre exposée ne le satisfait pas. Voir n. 251. Ici, il s'appuie sur deux principes qu'il reproche à Lagrenée l'aîné d'ignorer: «la règle du costume» et les «critères d'appréciation moraux».
240. *La Madeleine*. Toile sur cuivre. H. 0,255; L. 0,185. 1764. N° 29 du *Livret*. Collection particulière, Paris. Fig. 14. Voir Antoine Schnapper, «Louis Lagrenée and the Theme of Pygmalion», *Bulletin of the Detroit Institute of Arts*, 1975, vol. 53, p. 113-114. Diderot acheta lui-même cette toile. Voir les *Regrets sur ma vieille robe de chambre* (DPV, XVIII, 56).

maudite gloire lumineuse qui en détruit tout l'effet; et puis, à dire vrai, je ne suis pas infiniment content de la draperie[241].

Derrière la sainte pénitente qui, comme dit Panurge[242], vaut bien encore la façon d'un ou deux péchés, il y a un quartier de roche et sur cette roche le vase aux parfums, l'attribut de la sainte. Si celle qui oignit les pieds du Christ à trente-trois ans et qui les essuya de ses cheveux était belle comme celle-ci et que le Christ n'ait éprouvé aucune émotion de la chair, ce n'était pas[A] un homme, et l'on peut opposer ce phénomène à tous les raisonnements des sociniens[243].

30. *S^t Pierre pleurant son péché*[B][244].
Du même.

Il est de face. Il a les mains jointes et le regard tourné vers le ciel. Composition sage, mais froide; belle chair, mais peu d'expression; point d'humeur; draperie lourde[245]; mains trop petites; barbe bien peignée qui n'est ni d'un apôtre ni d'un pénitent; nulle étincelle de verve; chose commune[246]. Et pourquoi ne pas débrailler ce saint? Pourquoi n'en vois-je ni la poitrine ni le cou? Pourquoi ne pas élever ces mains jointes? elles en auraient eu plus d'expression, et la draperie des bras retombant me les aurait montrés nus. Ces sortes de têtes comportent de l'exagération, de la poésie[247], et malheureusement la Grenée n'en a point. Lui en viendra-t-il? Je le souhaite, afin qu'il ne lui manque rien[C][248].

A. *n'était, je vous assure, pas G&*
B. *pleurant ses péchés. V1 V2 péché.* Tableau de la grandeur d'un portait. *G&*

C. *rien. (Voyez sur cet article le Salon de 1767).* N

241. Diderot traduit de façon assez libre un point de vue de Mathon de La Cour: « *Madeleine.* J'aurais voulu seulement qu'il n'eût pas mis de la gloire autour de sa tête. Cette idée mystique nuit à l'illusion » (*Lettres*, 1765, p. 23).
242. Le mot de Panurge est à la fin du chapitre VII du *Cinquième Livre* de Rabelais.
243. Socin (1525-1562) est à l'origine d'un des courants de la Réforme appelé de son nom le « socinianisme ». Les sociniens niaient, notamment, la divinité de Jésus-Christ. Voir UNI-TAIRES, ENC, XVII, 387-401.

244. *Saint Pierre pleurant son péché.* T. N° 30 du *Livret.* Il n'a pas été identifié.
245. *Composition, sage, froid, chair, expression, draperie, lourd* : voir le lexique. *Humeur* : voir n. 190.
246. Mathon de La Cour écrit : « La tête de St. Pierre [...] m'a paru commune » (*Lettres*, 1765, p. 24).
247. Sur l' « exagération » et la « poésie », voir l'Introduction, p. 8 et n. 187.
248. Naigeon ajoute : « (Voyez sur cet article le Salon de 1767) » (Naigeon (1798), XIII, 89). Dans le *Salon de 1767*, Diderot dira encore que

DESHAYS

Ce peintre n'est plus. C'est celui-là qui avait du feu, de l'imagination et c'est celui-là qui savait montrer une scène tragique et y jeter de ces incidents qui font frissonner, et faire sortir l'atrocité des caractères par l'opposition naturelle et bien ménagée des natures innocentes et douces; c'est celui-là qui était vraiment poète[249]. Né libertin, il est mort victime des plaisirs[D]. Ses dernières productions sont faibles et prouvent l'état misérable de sa santé quand il s'en occupa[E].

31. *La Conversion de St Paul*[F 250].
Du même.

S'il y eut jamais un grand sujet de tableau, c'est la Conversion de St Paul. Je dirais à un peintre : Te sens-tu cette tête qui conçoit une grande scène et qui sait la disposer d'une manière étonnante? Sais-tu faire descendre le feu du ciel et renverser d'effroi des hommes et des chevaux? As-tu dans ton imagination les visages divers de la terreur? Et la magie du clair-obscur, l'as-tu jamais possédée, prends[G] ton pinceau et représente-moi l'aventure de Saul sur le chemin de Damas[251].

On voit dans le tableau de Deshays Saul renversé sur le devant du tableau; ses pieds sont tournés vers le fond, sa tête est plus basse que le reste de son corps; il se soutient sur une de ses mains qui touche la terre,

D. *victime* du plaisir. *G& N*
E. [*voir ajout de Vdl dans VI à l'appendice*]

Lagrenée l'aîné n'a « ni imagination, ni esprit » (*Salons*, III, 94).
249. Diderot résume ici son jugement sur les peintures d'histoire que J.-B. Deshays avait exposées aux Salons de 1761 et de 1763 (DPV, XIII, 236-240 et 367-376). Sur ces œuvres, voir M. Sandoz, *J.-B. Deshays*, 1977, p. 77-83 et p. 85-89 et reproductions. Sur « poète » ou « poésie », voir n. 187.
250. *La Conversion de Saint Paul.* T. Environ : H. 2,20; L. 1,40. N° 31 du *Livret*. Église Saint-Symphorien, Montreuil, près de Versailles.

F. *Paul.* Grand tableau d'église. *G&*
G. *l'as-tu possédée.* Si cela est, *prends G&*

Fig. 15. Voir M. Sandoz, o.c., 1977, n° 96.
251. Lorsque Diderot, dans ce passage, énumère les éléments de base que devrait contenir *La Conversion de Saint Paul*, il s'inspire de *La Conversion de Saint Paul* par Rubens, qui se trouve aujourd'hui dans la Gemäldegalerie des Kaiser-Friedrich-Museum à Berlin (J. Burckhardt, o.c., 1938, p. 112-113 et reproduction). Peut-être a-t-il vu la gravure de S. Bolswert faite d'après cette toile. Encore une proposition de modification, où Diderot a été inspiré par une toile de Rubens. Voir aussi n. 239.

son autre bras élevé semble chercher à garantir sa tête, et ses regards sont attachés sur le lieu d'où vient le péril.

Cette figure est belle, bien dessinée, bien hardie, c'est encore Deshays, dans le reste ce ne l'est plus[H]. On conçoit que l'effet terrible de la lumière était une des parties principales d'une pareille composition, et le peintre n'y a pas pensé. Il a bien répandu sur la gauche des soldats effrayés, on en voit à droite un autre groupe autour du cheval abattu, mais ces groupes sont froids et médiocres, n'attachent[I] ni n'intéressent. C'est la croupe[J] énorme du cheval de Saul qui arrête et fixe le spectateur. Si l'on mesure cet animal énorme par la comparaison de sa grandeur avec celle du soldat qui s'en est saisi, il est[K] plus gros que celui de la place Vendôme[252]. La couleur du tout est sale et[L] pesante, et ce n'est, à dire vrai[M], qu'un lambeau de composition[N].

32. S^t Jérôme écrivant sur la mort[O][253].
Du même.

A droite, un ange qui vient à tire-d'aile, sonnant de la trompette et qui passe[P]. A gauche, le saint assis sur un quartier de roche, regardant et écoutant l'ange qui sonne et qui passe. A terre, autour de lui, une tête de mort et quelques vieux livres.

Deshays était bien malade quand il fit ce tableau; plus de feu, plus de génie. Il a affecté le vieux, le crasseux, l'enfumé[254] des tableaux d'il y a

H. *ce n'est plus lui.* G&
I. *médiocres, ils n'attachent* G&
J. *C'est le groupe* énorme *V1 V2 [corr. ensuite par Vdl dans V1]*
K. *saisi, on le trouvera* plus *G&*
L. *sale, pesante V1*

M. *à vrai dire N*
N. *[voir ajout de Vdl dans V1 à l'appendice]*
O. *sur la fin dernière. Tableau de la grandeur du précédent.* G&
P. *ange sonnant de la trompette, qui vient à tire d'aile et qui passe.* G&

252. Diderot pense à *La Statue équestre de Louis XIV* par F. Girardon, place Vendôme. Le souvenir de cette statue, détruite en 1792, est conservé par une réduction en bronze faite par l'artiste et qui se trouve au Musée du Louvre. Voir P. Francastel, *Girardon*, 1928, n° 54, fig. 48. Voir aussi n. 638.
253. *Saint Jérôme écrivant sur la mort.* T. H. 2,20; L. 1,40. N° 32 du *Livret*. Le tableau a été fait

pour l'église Saint-Louis de Versailles, en pendant à *La Conversion de Saint Paul*, et il y est toujours. Voir M. Sandoz, o.c., 1977, n° 97, pl. III.
254. Diderot a dit que J.-B. Deshays était mort « victime du plaisir », le 10 février 1765. En fait, il mourut des suites d'une chute. Voir M. Sandoz, o.c., 1977, p. 15.

Enfumé : voir le lexique.

cent cinquante ans dans son Saul et dans son St JérômeQ. A cela près, le St Jérôme est bien peint et bienR dessiné, mais la composition en est pesante255 et engourdie. L'ange est vigoureux et sa tête belle, je le veux, mais il a les ailes ébouriffées, déchirées, mises à l'envers, une d'une couleur, l'autre d'une autre, et l'on dirait d'uns ange de Milton que le Diable aurait malmené256. Et puis que signifie cet ange? Que veut dire ce saint qui le regarde et qui l'écoute? C'est réaliser autour d'un homme le fantôme de son imagination. Quelle misérable et pauvre idée! Que l'ange sonnât et passât, j'y consentirais; mais au lieu de lui donner une existence réelle en attachant sur lui les regards du saint, il fallait me leT montrer du visage, des bras, de la position, de caractère, dansv la terreur que doit éprouver celui à qui toutes les misères de la fin dernière dev l'homme sont présentes, qui les voit, qui en est consterné; et c'est ce qu'aurait fait Deshays dans un autre temps, car ce St Jérôme que je demande, il l'avait dans sa tête.

33. *Achille prêt à être submergé par le Scamandre et le Simoïs,*
et secouruw par Junon et par Vulcain257.
Du même.

Au centre du tableau, Vulcain suspendu dans les airs et tenant de chaque main un flambeau dont il secoue les flammes dans les eaux du

Q. *affecté* dans ce tableau et dans le précédent, *le vieux, le crasseux, l'enfumé des tableaux d'il y a cent cinquante ans. A G&*
R. *et très bien G& N*
S. *belle, mais G&* | *envers, l'une G&* | *couleur et l'autre N* | *autre :* on le prendrait pour *un ange G&*

T. *passât,* à la bonne heure; *mais au lieu* d'attacher *sur lui les regards du saint, il fallait me* montrer ce Saint *du G&*
U. *caractère,* de toute sa figure, *dans G&*
V. *misères* prédites *de la fin du monde et de G&*
W. *Achille près d'être N* | *Simoïs est secouru N*

255. *Pesant :* voir le lexique.
256. Diderot renvoie au *Paradis perdu* de Milton.
257. *Achille prêt d'être submergé par le Scamandre et le Simoïs, est secondé par Junon et Vulcain; ce Dieu lance des feux qui dessèchent les Fleuves.* T. H. 0,99; L. 1,65. N° 33 du *Livret*. Cette toile, qui appartenait au Musée du Louvre, a été détruite en 1878, mais a été gravée en contrepartie à l'eau-forte et en manière de

lavis par Ph. Parizeau (1779) sous le titre d'*Achille et le Scamandre*. Fig. 16. Voir M. Sandoz, o.c., 1977, n° 98. Elle a été aussi esquissée par Saint-Aubin sur l'un des croquis du Salon de 1765. Fig. 12 : rangée quatrième, deuxième œuvre à partir de la gauche. Selon le *Journal encyclopédique*, les amis de Deshays n'ont pas présenté ce tableau, mais son esquisse (1er novembre 1765, p. 108). Cette esquisse est actuellement dans une collection parti-

Simoïs et du Scamandre; il est debout et de face. Junon, derrière[x] lui. Les deux fleuves, l'un penché sur son urne, couché et vu de face, l'autre vu par le dos et debout, effrayé[y]. Les nymphes de leurs rives, fuyantes[z]. Les eaux des fleuves bouillonnant dans leurs lits. Achille[A] luttant contre leurs vagues et poursuivant un Troyen qu'il est prêt à frapper de son épée. On voit sur le sable des[B] casques et des boucliers restés à sec.

Ce sujet demandait une toile immense, et c'est un petit tableau. Le Vulcain a l'air d'un jeune homme, rien de ce vigoureux et redoutable dieu des forges, des antres enflammés, du chef des Cyclopes, de ce métallurgiste fait[c] à manier la tenaille et le marteau, à vivre dans les fourneaux et à remuer et battre les masses de fer étincelantes. Ce n'est pas ainsi que le vieux poète l'a vu[258]. Les fleuves sont durs, secs et décharnés. Cela est pensé chaudement, mais durement exécuté; point d'air entre les objets, point de vapeur, point d'harmonie, point de liaison et de passage[D]; tout est cru[259] et plaqué sur le devant. On demandait à une des petites filles de Vanloo qui a cinq ans ce que c'était que cela. Elle répondit: *Ma bonne, c'est un feu d'artifice...* et c'est bien répondu. Pour exécuter ce morceau, il eût fallu fondre ensemble les talents de trois ou quatre grands maîtres. Il y avait des natures terribles, redoutables à suspendre dans le[E] vague de l'air; les eaux bouillonnantes à élever en vapeur; l'atmosphère à embraser; les fleuves et les nymphes à effrayer; les lits des fleuves à engorger de casques, de boucliers, de cadavres et de carquois; Achille à submerger dans les eaux agitées &c.[F]

x. *Junon est derrière G&*
y. *dos, paraissent effrayés. G& | effrayés N | dos est debout V1 V2*
z. *rives s'enfuient. G&*
a. *fleuves bouillonnent dans leurs lits. On voit Achille G&*
b. *épée. Sur le sable, il y a des G&*
c. *redoutable d'un dieu des forges et des G& | métallurgiste accoutumé à G&*

d. *point de passage et de liaison entre les objets; tout G&*
e. *terribles, des figures redoutables G& | à surprendre dans V1 V2 | dans la vague V2 [leçon corrigée dans V1]*
f. *engorger des casques V2 [leçon corrigée dans V1] | agitées & & G& | agitées, et caetera. N*

culière (M. Sandoz, o.c., n° 98, B a, pl. IV). Pourtant la toile que juge Diderot est bien le tableau définitif. Il mentionne en effet quelques détails qui figurent seulement dans celui-ci. Il s'agit des «nymphes fuyantes», d'un «Troyen» et du «sable» où «on voit des

casques et des boucliers, restés à sec». Le *Journal encyclopédique* était mal informé ou bien c'est une autre esquisse très proche du tableau définitif qui a été exposée.
258. *Iliade*, chant XXI, v. 330-382.
259. *Chaud, passage, cru*: voir le lexique.

34. *Jupiter et Antiope*[G 260].
Du même.

A gauche, Antiope nue, couchée à terre, endormie, la tête renversée en arrière et le corps un peu relevé. A droite, Jupiter métamorphosé en faune; il s'approche doucement; à côté de lui, plus sur le fond, un petit Amour qui semble lui dire: Chut! Derrière Jupiter, l'aigle perché, la[H] foudre entre les pattes, le bec allongé, et comme s'intéressant à la scène.

L'Antiope est mauvaise. Jupiter s'est dédivinisé pour un bloc de plâtre[261]; sa tête est à faire: on n'y discerne ni bouche ni yeux; c'est un nuage. Le faune avec son long visage, et son menton qui ne finit point, et sa physionomie niaise, a[I] l'air d'un sot; il est faune, il est en présence d'une femme nue, et la luxure ne lui sort pas de la bouche, des yeux, des narines, de[J] tous les pores de la peau, et je ne suis pas tenté de crier: Antiope, réveillez[K]-vous; si vous dormez un moment de plus, vous.... C'est qu'elle n'est pas belle et que je ne me soucie pas d'elle. Le[L] fond est trop fort. Le satyre est dessiné comme il plaît à Dieu, pas une vérité de nature. Et puis[M], ô la Grenée, où sont vos pieds, vos mains et vos chairs[262]?

35. *L'Étude*[N 263].
Du même.

C'est une femme assise devant une table. On la voit de profil. [...] médite, elle va écrire. Sa table est éclairée par un œil-de-bœuf. Il y a autour

G. *Antiope*. Petite composition. *G&*
H. le *G&*
I. *visage, son G&* | *niaise* avec *l'air V1 V2*
J. *narines et de V1·V2*
K. *crier à Antiope: Belle nymphe, réveillez G&*

L. *belle, que je ne* [...] *d'elle, et que je ne la trouve pas en péril. Le G&*
M. *Dieu*, mais *pas V1 V2* | *Nature. O la Grenée G& Oh N*
N. *Étude*. Tableau de la grandeur d'un portrait. *G&*

260. *Jupiter et Antiope*. T. N° 34 du *Livret*. Perdu. Sandoz dit qu'il a été dessiné par Saint-Aubin dans une page de son *Livre de croquis* consacré à un des panneaux du Salon (o.c., 1977, n° 99).
261. Mathon de La Cour: «On a trouvé le petit tableau de Jupiter et d'Antiope, et celui de l'Étude plus vrais. Cependant ce sont deux femmes de plâtre, dont les chairs n'ont ni souplesse, ni transparence» (*Lettres*, 1765, p. 25).
262. Voir le jugement de Diderot sur Lagrenée l'aîné.
263. *L'Étude*. T. N° 35 du *Livret*. Perdu. Voir M. Sandoz, o.c., 1977, n° 100.

d'elle des papiers, des livres, un globe, une lampe. La tête n'est pas belle, mais elle est bien coiffée. Son linge tombe à merveille de dessus les épaules de la figure, et ce négligé est d'esprit. Ce tableau ne vous mécontentera pas, si vous ne vous rappelez pas *la Mélancolie* du *Féti*[o] [264].

36. *Deux Esquisses,*
l'une représentant[p] *le comte de Comminges à la Trappe,*
l'autre, *Artemise au tombeau de son mari*[265].
Du même.

Oh ma foi, on retrouve ici le génie de l'homme en entier. Ces deux esquisses sont excellentes. La première est pleine de vérité[q], d'intérêt et de pathétique. [Le[r]] supérieur de la Trappe est debout; à ses pieds, Adélaïde mourante et[s] couchée sur la cendre; le comte prosterné et lui baisant les mains[t]; à droite du côté de l'abbé, groupes de moines étonnés; autour du comte[u], autres groupes de moines étonnés; plus à gauche sur le fond, deux moines étonnés regardant la scène. Ajoutez à cela quelque part un tombeau; regardez les caractères et les actions de ces moines, et puis vous direz : C'est cela qui est vrai.... La marquise de Tencin en a fait le roman[266]; Deshays en a fait l'histoire[v].

o. Feli *V1 V2*
p. *Deux* dessins, l'un *représentant G& repré-sente V1 V2*
q. verve *N*
r. La L *V1 V2* [*leçon corrigée par Vdl dans V1*]
s. est *V1 V2*
t. *cendre. Auprès d'elle, Comminge, prosterné*
et lui baisant la main *G&* [*auprès d'elle add. int. Grimm dans* G] la main *N*
u. *autour* de Comminge, *autres G&*
v. *regardez* le caractère de ces têtes, regardez l'action de tous ces personnages, *et vous direz, c'est cela qui est vrai,* voilà *l'histoire du comte de* Comminge : c'est *Deshays* qui *l'a faite,* madame *de Tencin n'en a fait que le roman. G&*

264. Cette toile de Domenico Feti (Fetti) se trouvait alors dans la partie du Cabinet du roi fermée au public. Elle est aujourd'hui au Musée du Louvre. Voir *Catalogue du Musée du Louvre. II. Italie, Espagne, Allemagne, Grande-Bretagne et divers,* n° 281 et reproduction. Diderot l'a probablement connue par la gravure de Simon Thomassin, qui a été faite pour le « Cabinet Crozat ». Voir Jürgen M. Lehmann, *Domenico Fetti,* Darmstadt, 1976, n° 53. *La Mélancolie* de Feti est décrite dans l'article MÉLANCOLIE de l'*Encyclopédie* (ENC, X, 308a).
265. *Le Comte de Comminges* et *Artémise au tombeau.* Deux dessins. N°s 36 et 37 du *Livret.* Perdu. Le premier a été dessiné par Saint-Aubin dans un croquis d'un panneau du Salon de 1765. Voir fig. 12, rangée cinquième, première œuvre à partir de droite. Voir aussi M. Sandoz, o.c., 1977, n° 101-102.
266. La scène que Deshays a représentée se trouve à la page 146 de l'édition des *Mémoires*

37. *Artemise au tombeau de Mausole*[w].

Ludentis speciem dabit[x], et torquebitur[267]...

Toute cette composition est bien triste, bien lugubre, bien sépulcrale. Elle imprime de l'admiration, de la douleur, de la terreur et du respect[Y]. La nuit y est profonde; un rayon de lumière ajouterait à son horreur et même à son obscurité et n'en détruirait pas l'effet[z], le silence. La lumière entre les mains de l'homme de génie est propre aux impressions opposées. Grande, douce, graduée, générale et large, chaque objet la partageant également ou proportionnellement à son exposition et à la[A] distance au corps lumineux, ou répand la joie ou l'accroît, ou se[B] réduit à un pur technique qui montre la science de l'artiste sans affaiblir ni favoriser l'impression de la chose[268]. Rassemblée sur un seul endroit, sur le visage d'un moribond, elle[C] redouble l'effroi, elle fait sentir les ténèbres environnantes. Ici[D] elle vient de la gauche, rare[,] faible[E], et ne fait qu'effleurer la surface des premiers objets; la droite ne se discerne qu'à la lueur d'un brasier sur lequel on brûle des parfums et d'une lampe sépulcrale[269] suspendue au haut du monument[F]. Toutes les lumières artificielles en général, celles[G] des feux, des lampes, des torches[,] des flambeaux, sombres et rougeâtres, liées avec les idées de nuit, de morts, de revenants, de sorciers, de sépulcres,

w. *tombeau de son mari.* M
x. habebit *G& /* debit *V1 V2*
y. *de la terreur, de l'admiration, de la douleur et du respect. G&*
z. *obscurité, sans en détruire l'effet, G&*
a. *sa G& N*
b. *lumineux, elle* répand [...] *ou bien se G&*
c. *moribond, par exemple, elle G&*

d. *environnantes,* elle peut faire un effet sublime. *Ici G&*
e. *rare et faible G&*
f. *qu'à la lueur d'une lampe sépulcrale, suspendue au haut du monument et d'un brasier sur lequel on brûle des parfums. Toutes G&*
g. *général, comme celles G&*

du comte de Comminge par la marquise de Tencin, datée de 1885. Le roman fut imprimé à La Haye en 1735. Mais il est possible que la source de Deshays soit la dernière scène du *Comte de Comminge*, drame en trois actes et en vers, d'Arnaud de Baculard, édité en 1764 et joué en 1790.
267. « Qu'il fasse semblant de se jouer, tandis qu'il fait les efforts les plus cruels » (Horace, *Épître* II, liv. 2e, trad. Batteux, 1750, t. II, p. 348-349).

268. *Lumière* : voir le lexique. Sur « le technique », voir DPV, XIII, 344.
269. *Lampe sépulcrale* : C'est une opinion constante de quelques auteurs, que les Anciens avaient trouvé par le moyen d'une huile qui ne se consumait point l'art de faire des lampes dont la lumière ne s'éteignait jamais, et qu'ils les mettaient dans les sépulcres pour honorer leurs morts » (Trévoux 1771).

de cimetières, de cavernes, de temples[H], de tombeaux, de scènes secrètes, de factions, de complots, de crimes, d'exécutions, d'enterrements, d'assassinats, portent avec elles de[I] la tristesse; elles sont incertaines, ondulantes, et semblent par ces ondulations continues sur les visages[J] annoncer l'inconstance des passions douces et ajouter à l'expression des passions funestes.

Le tombeau de Mausole occupe la droite. Au pied du tombeau, sur le devant, une femme brûle des parfums dans une poêle ardente. Derrière cette femme, sur un plan plus enfoncé, on voit quelques gardes. Du haut du tombeau, tout à fait à droite, descend une grande draperie. Sur un plan très éloigné, à une certaine hauteur, le[K] peintre a placé une femme pleurante; au-dessus de sa tête et du mausolée il a suspendu une lampe. Cette lumière tombant d'en-haut met tous les objets inclinés dans la demi-teinte[270].

Artemise placée devant le monument est agenouillée sur un coussin; le haut de son corps est penché. Elle embrasse de ses deux mains l'urne qui renferme la cendre chérie; sa tête pleine de douleur est inclinée de côté sur cette urne. Un vase funéraire est à ses pieds, et derrière elle, sur le fond, s'élève une colonne qui fait partie du monument.

Deux compagnes de sa douleur l'ont suivie au tombeau. Elles sont placées derrière: l'une est debout; entre celle-ci et Artemise l'autre est accroupie. Toutes les deux ont bien le caractère du désespoir, cette dernière surtout dont la tête est relevée vers le[L] ciel. Imaginez cette tête éplorée et éclairée de la lumière de la lampe placée au haut du monument. Il y a à côté de ces femmes à terre, un coussin, et derrière [elles[M]], sur le fond, des gardes et des soldats.

Mais pour sentir tout l'effet, tout le lugubre de cette composition, il faut voir comme ces figures sont drapées, la négligence, le volume, le désordre qui y règne; cela est presque impossible à décrire. Je n'ai jamais mieux conçu combien cette partie qui passe communément pour assez

H. *de cimetières, de cavernes, de temples om.* V1 V2
I. elles, de l'effroi et *de la* G&
J. *le visage* V1 V2
K. *hauteur du monument, le* G&

L. *l'une est debout, entre celles-ci et Artémise, l'autre* N | *relevée* jusqu'au *ciel* V2
M. elles G& N elle L V1 V2

270. *Demi-teinte*: voir le lexique.

indifférente à l'art, était[N] énergique, supposait de goût, de poésie et même de génie.

L'Artémise est habillée d'une manière inconcevable; ce grand lambeau de draperie ramené sur la tête, tombant en larges plis sur le devant et se déployant sur le côté de son visage, tourné[O] vers le fond, laissant voir et faisant valoir en même temps toute la partie de sa tête exposée au spectateur, est de la plus grande manière[271] et produit le plus bel effet. Que cette femme a l'air grand, touchant, triste et noble[P]! qu'elle est belle! qu'elle a de grâces, car toute sa personne se discerne sous sa draperie! Quel caractère cette pittoresque draperie[272] donne à sa tête et à ses bras! Qu'elle est[Q] bien posée! qu'elle embrasse bien tendrement tout ce qui reste de ce qui lui fut cher!

Belle, très belle composition, beau poème. L'affliction, la tristesse, la douleur s'en élancent vers l'âme de tout côté. Lorsque je me rappelle cette esquisse et en même temps nos[R] scènes sépulcrales de théâtre, nos Artémises de coulisse et leurs confidentes poudrées, frisées, en panier[S], avec le grand mouchoir blanc à la main, je jure sur mon âme que je ne verrai jamais ces insipides parades de la tristesse, et je tiendrai parole[273].

Deshays composa cette esquisse dans les derniers moments de sa vie; le froid de la mort allait glacer ses mains et rendre[T] le crayon défaillant entre ses doigts, mais la particule éternelle, divine, avait toute son énergie. Archimede voulut que la sphère inscrite au cylindre fût gravée sur son tombeau. Il faudrait graver cette esquisse sur celui de Deshays. Mais à propos, mon ami, savez-vous que Monsieur le chevalier[U] Pierre s'est

N. *partie* qui est regardée *communément* comme assez *indifférente pour l'effet* était (est *dans* F) énergique G&

O. *visage* qui est *tourné* G&

P. *l'air triste, touchant, grand et noble!* G&

Q. *bras! Que toute sa figure est* G&

R. *de tous côtés. Lorsqu'en regardant cette esquisse, je me rappelle nos* G&

S. *frisées,* pomponnées, *avec* G&

T. *rendait* G&

U. *que M. Pierre* G&

271. *Manière grande* : voir le lexique.
272. *Pittoresque, draperie* : voir le lexique.
273. Sur le terme « poème », voir n. 187. Diderot renvoie peut-être à l'*Artémise* peinte par Carle Vanloo d'après une scène de théâtre où l'on voit justement une Artémise théâtrale, accompagnée d'une confidente poudrée et frisée. Voir P. Rosenberg et M.-C. Sahut, n° 173 et reproduction. On ne connaît pas ce drame. La dernière scène du *Comte de Comminge* (voir n. 265) est un exemple typique d'une de « nos scènes sépulcrales de théâtre ».

offert amicalement à terminer celle du *Comte de Comminges*[274]? Lorsqu'Apelle fut mort, il ne se trouva personne qui osât achever la *Vénus* qu'il avait commencée[275]. Nous avons, comme vous voyez, des artistes qui sentent mieux leur force[v]. C'est une douce et belle chose que le témoignage que notre propre conscience nous rend de notre mérite! Sans plaisanter, Pierre[w] a fait une chose honnête: il a proposé au ministre de peindre la chapelle des Invalides sur les esquisses de Vanloo. J'avais oublié ce trait qui n'est pas vain[x][276].

J'ai vu naître et mourir Deshays. J'ai vu tout ce qu'il a produit de grandes compositions, son *St André* adorant sa croix, le même conduit au martyre, son insolent et sublime *St Victor* bravant le proconsul et renversant les idoles; Deshays avait conçu qu'un militaire fanatique, un homme exposant par état sa vie pour un autre homme, devait avoir un caractère particulier lorsqu'il s'agissait de la gloire de son[y] Dieu. J'ai vu son *St Benoît* moribond à la sainte table; sa *Tentation de Joseph*[z], où il avait osé montrer le Joseph homme et non une bête brute[A]; son *Mariage de la Vierge*, beau dans un temple, quoique le costume[277] demandât qu'il fût célébré dans une chambre. Deshays avait l'imagination étendue et hardie[278]. C'était un faiseur de grandes machines qu'on retrouve malade, agonisant, mais

v. *Nous avons [...] force.* om. F
w. *plaisanter* M^r *Pierre V1* [add. *Vdl*]
x. [*voir ajout de Vdl à l'appendice*]
y. *vie pour sa patrie ou pour son roi, devait G&* / *gloire* d'un *Dieu V2*

z. *moribond* et communiant, *sa G&* / *Tentation de Saint Joseph S*
A. *homme* vis-à-vis d'une belle femme quand ses confrères en font un benêt de pierre; *son G&*

274. J.-P.-M. Pierre était écuyer et premier peintre du duc d'Orléans. Voir n. 594.
275. Diderot a déjà cité ce fait sur la *Vénus* d'Apelle dans son compte rendu des *Recherches sur les beautés de la peinture et sur les mérites des plus célèbres peintres anciens et modernes* de Daniel Webb, traduit par C. Bergier, 1765 (DPV, XIII, 315). Diderot a trouvé cette observation chez Webb (o.c., p. 83), qui l'a empruntée à l'*Histoire naturelle* de Pline.
276. Cette offre de J.-P.-M. Pierre ne fut pas acceptée par le ministre, le duc de Choiseul qui lui préféra Doyen. Voir n. 96.
277. *Costume*: voir le lexique.

278. Diderot renvoie ici à ses comptes rendus des œuvres de Deshays exposées aux Salons de 1759, 1761 et 1763 (DPV, XIII, 79, 235-240 et 367-377). Dans son ouvrage sur Deshays (1977), M. Sandoz a enregistré toutes ces toiles. Ce sont: *Le Martyr de saint André*, Salon de 1759 (Sandoz, n° 49, pl. II); *Saint André amené par des bourreaux pour être attaché à un chevalet et y être fouetté, Saint Victor* et *Saint Benoît*, Salon de 1761 (Sandoz, n° 59, pl. II, n° 60, pl. X et n° 62, fig. 29); *La Chasteté de Joseph* et *Le Mariage de la Vierge*, Salon de 1763 (Sandoz, n° 5 et n° 77, pl. III).

16. Jean-Baptiste Deshays. *Achille et le Scamandre*. Gravure par Ph. Parizeau.

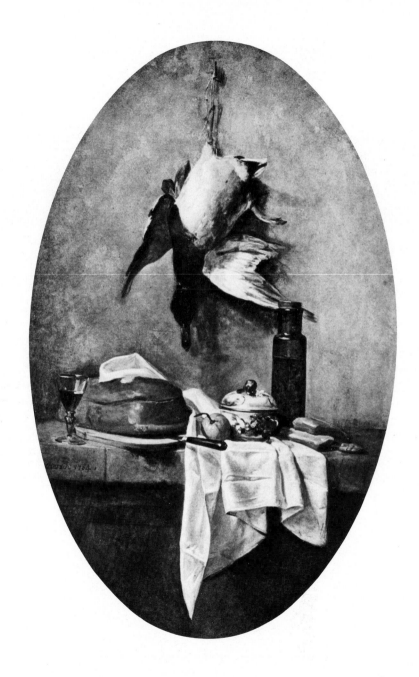

17. Jean-Baptiste-Siméon Chardin. *Troisième Tableau de rafraîchissements.*

qu'on retrouve encore[B] dans son *St Jérôme* méditant sur la fin dernière, son *Saul* renversé sur le chemin de Damas, et son *Achille* luttant contre les eaux du Simoïs et du Scamandre, ouvrages chauds de projet et de pratique. Sa manière est grande, fière et noble. C'est lui qui entendait la distribution des plans et qui savait donner un aspect pittoresque aux figures et de l'effet à l'ordonnance. Il avait le dessin ferme, ressenti, fortement articulé, un peu carré. Il sacrifiait sans balancer les détails à l'ensemble. On rencontre dans ses ouvrages de grandes parties d'ombres, des[C] repos qui soulagent l'œil et jettent de la clarté. Sans finesses, sans précieux, son coloris est solide, vigoureux et propre à son genre. On reproche toutefois à ses hommes des tons jaunâtres et d'un rouge presque pur, et à ses femmes une fraîcheur un peu fardée[279]. Son Joseph[D] a bien fait voir que la grâce et la volupté ne lui étaient point étrangères, mais sa grâce et sa volupté conservent quelque chose de sévère et de noble. Les dessins qu'il a laissés achèvent de donner une haute idée de son talent : le goût, la pâte moelleuse du crayon et la chaleur y[E] font pardonner les incorrections et les formes outrées. On parle d'études de têtes qu'il a dessinées[F] avec tant d'art et de sentiment qu'elles peuvent entrer dans les mêmes porte-feuilles[G] avec les restes des plus grands maîtres[280]. On avait conçu de Deshays les plus grandes espérances et il a été regretté. Vanloo avait plus de technique, mais

B. *retrouve* à la vérité, *malade* [...] *retrouve* cependant *encore G&* qu'on encore *V2* [*retrouve* om.]

C. *ombres et des repos G&* / *de repos V2*

D. *Son* tableau de la Tentation de *Joseph G&*

E. en *G&*

F. *outrées.* On dit qu'il y a des *études de têtes dessinées G&*

G. *dans le même porte-feuille avec G&*

279. Il y a, dans ce passage, plusieurs emprunts à l'analyse de Cochin fils sur le style et les qualités techniques des œuvres de Deshays. Voir *Essai sur la vie de M. Deshays*, publié sous le titre *La Deuxième Lettre aux auteurs de l'Année littéraire* (juin 1765), avant de faire l'objet, peu après, d'une publication indépendante (p. 13-14). C'est surtout les termes d'art, par exemple « sa *manière est grande, fière* [...]. Il avait le *dessin ferme, ressenti*, fortement *articulé, un peu carré* », qui ont été repris par Diderot. Sur ces termes, voir le lexique.

280. Diderot s'appuie encore ici sur les observations de Cochin fils : « Ses dessins [...] ont donné la plus haute idée [...]. S'il s'y trouve de légères incorrections, quelque chose d'outré dans la manière de saisir les formes, ces légers défauts [...] sont plus que compensés par le beau feu qui les a produits [...] et par l'effet, le goût et la pâte moelleuse du crayon [...]. Il s'y est trouvé plusieurs études de têtes dessinées avec tant d'art et de sentiment, qu'on peut les comparer aux meilleurs dessins des plus grands maîtres » (o.c., p. 15).

Pâte, moelleux : voir le lexique.

il n'était pas à comparer à Deshays pour la partie idéale et de génie. Son père, mauvais peintre à Rouen sa patrie, lui mit le crayon à la main. Il étudia successivement sous Colin de Vermont, Restout, Boucher[H] et Vanloo[281]; il risquait de perdre sous Boucher tout le fruit des leçons des autres, la sagesse et la grandeur de l'ordonnance, l'intelligence de la lumière et des ombres, l'effet des grandes masses et leur imposant[I]. Le plaisir dissipa ses premières années, cependant il gagna le prix de l'Académie et partit pour Rome. Le silence et la tristesse de cette villace[J][282] lui déplurent et il s'y ennuya. Dans l'impossibilité de revenir à Paris chercher la dissipation nécessaire à un caractère bouillant comme le sien, le voilà qui se livre à l'examen des chef-d'œuvres de l'art et son[K] génie qui se réveille. Il revient à Paris. Il épouse la fille aînée de Boucher. Le mariage ne change pas les mauvaises mœurs; il meurt âgé de trente-cinq ans, victime de ses goûts inconsidérés[283]. Lorsque[L] je compare le peu de temps que nous donnons au travail avec les progrès surprenants que nous faisons, je pense qu'un homme d'une capacité commune[M], mais d'un tempérament fort et robuste, qui prendrait les livres à cinq heures du matin et qui ne les quitterait qu'à neuf heures du soir, littérateur comme on est chaudronnier, saurait[N] à quarante-cinq ans tout ce qu'il est possible de savoir.

H. *génie. Deshays était né à Rouen. Son père, mauvais peintre, lui mit le crayon à la main. Il vint à Paris et étudia G& | Restout et Boucher V1 [et barré]*
I. *masses et ce qu'elles ont d'imposant. G&*
J. *ville V1 [corr. Vdl]*
K. *sien, il se livre enfin, comme par désœuvrement, à [...] l'art et voilà son G&*

L. Quand G&
M. *faisons*, je ne doute point *qu'un homme d'une capacité* ordinaire, *mais G&*
N. *livres tous les jours à cinq heures du matin, et qui* (qui *om. dans* M) *ne les quitterait qu'à* dix *heures du soir, qui serait littérateur, en un mot comme on est chaudronnier, ne sut à G& | neuf du soir N*

281. Il s'agit de Collin de Vermont et de Jean Restout, qui ont été exposés au Salon de 1759 (DPV, XIII, 69-70 et 72).
282. *Villace* : « Grande ville mal peuplée et mal fortifiée » (Trévoux 1771).
283. Diderot a puisé les informations sur la carrière de Deshays et sur les peintres qui ont été ses maîtres chez Cochin fils (o.c., p. 2-7). Mais il a aussi modifié d'autres remarques de Cochin pour les adapter à sa critique du

« petit goût » de Boucher. Parlant de Deshays, il remarque : « Il risquait de perdre, sous Boucher, tout le fruit des leçons des autres. » Ces observations s'inspirent d'une constatation plus générale de Cochin pour qui plusieurs « élèves inclinent à outrer la manière de leur maître et à porter à un excès vicieux, même ce qu'il a de plus louable » (o.c., p. 3-4). Mais ici Cochin ne pense pas spécialement à Boucher.

BACHELIER

39. *La Charité romaine, Cimon dans sa° prison allaité par sa fille*[284].

Tableau de 4 pieds de haut, sur 3 pieds de large.

Monsieur Bachelier, il est écrit: *Nil facies invitâ Minerva*[285]; on ne viole guère d'autres femmes, mais Minerve point[P]. La sévère et stricte déesse vous a dit, et lorsque vous assommiez Abel avec une mâchoire d'âne, et lorsque vous saisissiez[Q] notre Sauveur, bien malheureux de retomber entre vos mains au sortir de celles des juifs[286], et en cent occasions: Tu[R] ne feras rien qui vaille; on ne me viole point... Vous vous êtes assez vainement tourmenté. Que ne revenez-vous à vos fleurs et à vos animaux? Voyez alors comme Minerve vous sourit; comme les fleurs s'épanouissent sur votre toile; comme ce cheval bondit et rue; comme ces chiens aboient, mordent et déchirent. Prenez-y garde, Minerve[S] vous abandonnera tout à fait: vous ne saurez pas peindre l'histoire, et lorsque vous voudrez peindre des fleurs et des animaux et que vous appellerez Minerve, Minerve dépitée contre un enfant qui n'en veut faire qu'à sa tête, ne reviendra pas, et vos fleurs seront pâles, ternes, flétries, passées, vos animaux n'auront plus ni action ni vérité, et ils seront aussi froids, aussi maussades que vos personnages humains[T]; je crains bien même que ma prophétie ne soit déjà à demi accomplie. Vous cherchez des effets singuliers

o. *La Charité romaine. G& | dans la prison N*
P. *Minerva. Les femmes* sont difficiles à violer, mais surtout *Minerve. G&*
Q. *vous l'a dit G& | assommiez ce pauvre Abel G& | assommez N | saisissez N*

R. *occasions elle vous a crié: Tu G&*
S. *garde: si vous vous obstinez, Minerve G&*
T. *vos figures humaines. Je G&*

284. *Cimon, dans la prison, allaité par sa fille,* intitulé aussi *La Charité romaine.* T. H. 1,35; L. 1,10. 1764. N° 39 du *Livret.* École des Beaux-Arts, Paris. Voir *L'Art français au XVIIIe siècle*, École des Beaux-Arts, 15 octobre-15 décembre 1965, n° 106 et J. Locquin, *La Peinture d'histoire en France de 1747 à 1785*, éd. 1978, p. 249-250, fig. 91.
285. Citation légèrement déformée d'Horace: *Tu nihil invita dices, faciesque Minerva* [Pour

vous, Pison, vous n'écrirez rien, vous ne ferez rien, sans en être avoué de Minerve] (*Art poétique*, trad. Batteux, 1771, t. I, p. 56-57, v. 585). «Rimer malgré Minerve»: rimer sans inspiration.
286. Diderot renvoie à *La Résurrection* et à *La Mort d'Abel*, exposées respectivement au Salon de 1759 et au Salon de 1763 (DPV, XIII, 78 et 382).

et bizarres, ce qui marque toujours la stérilité d'idées et le défaut de génie. Dans cette *Charité romaine* vous avez voulu faire un tour de force en éclairant votre toile[u] par une lumière d'en haut; quand vous y auriez réussi à tenir tous les artistes suspendus d'admiration, cela n'eût point empêché l'homme de goût, en vous mettant sur la ligne de *Rembrand*, une fois sans conséquence, d'examiner la situation[v] de vos personnages, le dessin, le caractère, les passions, les expressions, les têtes, les chairs, la couleur, les draperies, et de vous dire en hochant de la tête : *Nil facies*[w] [287].

La *Charité romaine* de Bachelier n'a que deux figures : une femme qui est descendue au fond d'un cachot pour y nourrir du[x] lait de ses mamelles un vieillard condamné à y périr de la faim. La femme est assise; on la voit de face; elle est penchée sur le vieillard qui est étendu à ses pieds, la tête posée sur ses genoux et qu'elle allaite on ne sait pas[y] trop comment, car l'attitude n'est pas commode pour cette action. Cette scène est éclairée par un seul jour qui tombe du haut d'une voûte percée.

Ce jour a placé la tête de cette[z] femme dans la demi-teinte ou dans l'ombre. L'artiste a eu beau se tourmenter, se désespérer, sa tête est devenue ronde et noirâtre, couleur et forme qui jointes à un nez aquilin et droit[A] lui donnent la physionomie bizarre de l'enfant d'une Mexicaine qui a couché avec un Européen et où les traits caractéristiques des deux nations[B] sont brouillés.

Vous avez voulu que votre vieillard fût maigre, sec et décharné, moribond[c], et vous l'avez rendu hideux à faire peur; la touche extrêmement dure[288] de sa tête, ces os prominents[D], ce front étroit, cette barbe hérissée lui ôtent la figure humaine, son cou, ses bras, ses jambes ont beau réclamer, on le prend pour un monstre, pour l'hyène, pour tout ce qu'on

u. tableau G&
v. Rembrant N | la position de G&
w. hochant la tête M | Nihil facies. N
x. de V1 V2 [leçon corrigée dans V1]
y. sait trop G&
z. la G&

A. un grand nez aquilin lui G& | aquilin ou droit N
B. climats G&
c. sec, décharné et moribond, G&
D. prominents V1 corr. → proéminents

287. Voir n. 292. Sur la connaissance de Diderot des œuvres de Rembrandt, voir Gita May, « Diderot devant la magie de Rembrandt », *PMLA*, septembre 1959, p. 387-397.
288. *Touche, dur* : voir le lexique.

veut, excepté pour un homme, et cette femme qui demandait à Duclos, le secrétaire de l'Académie, quelle bête c'était là ne voyait point[E] mal. Pour la couleur et le dessin, si c'était l'imitation d'un[F] grand pain d'épice, ce serait un chef-d'œuvre; mais dans le vrai c'est une belle pièce de chamois jaune artistement ajustée sur un squelette ouaté par-ci par-là. Pour votre femme, le bras en est mal dessiné, le raccourci ne s'en sent pas; ses mains sont mesquines[289], celle qui soutient la tête ne se discerne point; et ce genou sur lequel la tête de votre vilaine bête humaine est posée, d'où vient-il? à qui appartient-il? Vous ne savez pas seulement imiter le fer, car la chaîne qui attache cet homme n'en est pas.

La seule chose que vous ayez bien faite sans le savoir, c'est de n'avoir donné à votre vieillard ni[G] à votre femme aucun pressentiment qu'on les observe; cette frayeur dénature le sujet, en ôte l'intérêt, le pathétique, et ce n'est plus une charité. Ce n'est pas au moins qu'on ne pût[H] très bien ouvrir une fenêtre grillée sur le cachot, et même placer un soldat, un espion à cette fenêtre; mais si le peintre a du génie, ce soldat ne sera aperçu ni du vieillard ni de la femme qui l'allaite, il ne le sera que du spectateur qui retrouvera sur son visage l'impression qu'il éprouve, l'étonnement, l'admiration et la joie; et[I] pour vous dire un petit mot consolant, je suis encore moins choqué de votre hideux vieillard que du vieillard titonisé de M. la[J] Grenée, parce qu'une chose hideuse me blesse moins qu'une petite chose[290]; votre idée du moins était forte. Votre femme n'est point cette femme à joues larges, à visage long et sévère, à belles et grandes mamelles que je désire, mais ce n'est pas non plus une jeune fillette qui prétende à l'élégance et à la belle gorge[291].

E. *hyène du Gevaudan, pour* G& | *demandait au Salon à son voisin, quelle* G& | *voyait pas mal* V1 V2
F. *imitation* de la couleur *d'un* G&
G. et N

H. peut V2
I. *éprouve lui-même, l'étonnement, l'admiration, la joie et* l'attendrissement; *et* G&
J. M. de la G&

289. *Raccourci, mesquin* : voir le lexique.
290. Diderot a forgé « titonisé » (sans *h*) sur le nom de Tithon. Tithon, époux d'Aurore, avait reçu le don de l'immortalité mais non celui de l'éternelle jeunesse. Il vieillissait sans fin et ne pouvait pas mourir.
291. Diderot renvoie à la proposition de modification qu'il a faite pour *La Charité romaine* de Lagrenée l'aîné.

Encore une fois, je vous le répète, le goût de l'extraordinaire est le caractère de la médiocrité. Quand on désespère de faire une chose belle, naturelle et simple, on en tente une bizarre. Croyez-moi, revenez au jasmin, à la jonquille, à la tubéreuse, au raisin, et craignez de m'avoir cru trop tard. C'est un peintre unique dans son genre que ce *Rimbrand*; laissez-là le *Rimbrand*[K] qui a tout sacrifié à la magie du clair-obscur; il a fallu posséder cette qualité au degré le plus éminent pour obtenir le pardon du noir, de l'enfumé, de la dureté et des[L] autres défauts qui en ont été des suites nécessaires. Et puis, ce *Rimbrand* dessinait, il avait une touche et quelle touche! des expressions, des caractères; et tout cela, l'aurez-vous? quand l'aurez-vous[292]?

<div align="center">

40. *Un Enfant endormi*[M][293].
Du même.

</div>

Tableau de 2 pieds 6 pouces, sur 2 pieds.

Il est étendu sur le dos; sa chemise retroussée jusque sous son[N] menton montre un si énorme ventre, si tendu qu'on craint qu'il n'aille crever. Il a une jambe nue et l'autre chaussée, la chaussure de la jambe nue est à côté de lui; l'autre jambe est élevée et pose sur je ne sais quoi de rond et de creux : on m'a dit que c'était la partie de son vêtement que nous appelons un corps[294]. Une guirlande de raisins[O] serpente sur ses cuisses et autour de lui; il en a un plein panier derrière sa tête.

Mauvais tableau; *an insignificant thing*[P], dirait un Anglais. Cet enfant est un petit pourcelet[295] qui a tant mangé de raisins qu'il n'en peut plus et qu'il est prêt d'en[Q] crever. Oui, voilà ce que le peintre a voulu faire,

K. *tard. Laissez là le Rembrand. C'est* [...] *que ce* Rembrand *qui a* G&
L. *pour en* obtenir N | *pour se faire pardonner le noir, l'enfumé, la dureté et les autres* G&
M. *endormi. Du même. Tableau* V1 V2
N. le N
O. raisin V1 V2
P. insignifiant G& V2 | ting S
Q. porcelet V1 V2 | *prêt de* crever S *est près de* crever N

Enfumer : voir le lexique.

292. Diderot a toujours admiré « la force » et l'originalité de Rembrandt (DPV, XIII, 74, 351 et 375), mais il a aussi souligné que sa « magie du clair-obscur » est très difficile à imiter. Dans les *Essais sur la peinture*, il décrit en détail la méthode de Rembrandt.

293. *Un Enfant endormi.* H. 0,660; L. 0,822. N° 40 du *Livret*. Perdu.
294. Sur le *corps*, voir DPV, XIII, 229, n. 33.
295. *Pourcelet* : porcelet, pourceau, petit porc.

mais il a fait un enfant noyé et dont le ventre s'est distendu[R] par un long séjour au fond de l'eau; j'en appelle à sa[S] couleur livide. Il ne dort pas, il est mort. Qu'on aille avertir ses parents; qu'on fouette ses petits frères, afin que le même accident ne leur arrive pas; qu'on[T] enterre celui-ci et qu'il n'en soit plus parlé.

41. *Tableau*
de fruits dans un panier, éclairés d'[U]*une bougie*[296].
Du même.

A droite, sur une table, on voit un panier de fruits; on a lié à la partie supérieure de l'anse un gros bouquet de fleurs. Il y a à côté du panier une bougie allumée dans son flambeau; autour du flambeau des poires et des raisins.

Bel effet de lumière[V] certainement. Tableau piquant; travail difficile et achevé avec succès; morceau vigoureux de couleur et de touche; c'est la vérité. Mais il faut avouer qu'on s'est bien fatigué pour ôter à ces fleurs leur éclat, les dépouiller de leur velouté, et priver ces fruits de leur fraîcheur et de cette vapeur humide et légère qui les couvrait: car voilà l'effet de la lumière artificielle. J'excuserais bien, si je voulais, le choix de cet instant; ce serait[W] une partie de la collation de quelques amis que l'artiste avait rassemblés le soir autour de la même table; les amis s'en sont allés, et le peintre a passé le reste de la nuit à peindre les restes du dessert[X]. Ce gros bouquet de fleurs a été attaché à l'anse du panier après coup, de fantaisie; s'il y eût été auparavant, on n'eût su par où le prendre pour[Y] l'apporter. La lumière bleuâtre de la bougie se mêlant au vert jaunâtre de ces poires, les a teintes d'un vert cru, sourd et foncé[297] qui ôte l'envie d'en manger. Belle chose pourtant, mais un peu bizarre.

R. *détendu* N V2
S. *la* N
T. *pas; mais qu'on* G&
U. *41. om.* V1 V2 | *éclairé* V1 V2 | *éclairés par une* G& N
V. *de la lumière* G&

W. *instant. C'est que c'était une* G&
X. *restes de son dessert éclairé comme il l'était (il était dans* M). G&
Y. *n'aurait su par où prendre le panier pour* G& *n'aurait su* N

296. *Un Tableau de fruits dans un panier, éclairé d'une bougie.* T. Nº 42 du *Livret.* Perdu. Ce tableau fera partie de «la collection exquise» du chef des Bâtiments du roi, le marquis de Marigny. Voir le *Mercure,* octobre 1765, vol. II, p. 194.
297. *Foncé:* voir le lexique.

42. *Deux Tableaux*
représentant des fleurs dans des vases[298].
Du même.

Ils ont 4 pieds 6 pouces de large, sur 3 pieds de haut.

Ces vases regorgent de fleurs, ils sont sans goût, et les fleurs y sont disposées[z] sans élégance. Il y a quelques fruits répandus autour.

Eh bien, Monsieur Bachelier, ne vous l'avais-je pas bien dit? Minerve s'est retirée, et qui sait si elle reviendra? Ces tableaux sont froids et faibles de couleur; vos fleurs n'ont plus la même beauté, et tout cela reste fade et blanchâtre sur le fond qui est un ciel.

43. *Tableaux*
peints avec de nouveaux pastels préparés à l'huile[A][299].

On voit dans un de ces tableaux une femme le coude appuyé sur une table où il y a des plumes, de l'encre et du papier. Elle présente une lettre fermée à une esclave debout. L'esclave a de l'humeur, de la mauvaise, s'entend[B], et non de l'humeur de peintre; elle ne paraît pas disposée à obéir à sa maîtresse. La maîtresse a l'air un peu maussade, et l'esclave l'est beaucoup.

Monsieur Bachelier, laissez là votre secret, et allez remercier M. Chardin qui a eu celui[c] de si bien cacher votre tableau que personne que moi ne l'a vu.

z. exposées *V2*
A. Du même. *V2*

B. *mauvaise humeur, s'entend G&*
C. *eu la bonté de G&*

298. *Deux Tableaux représentant des fleurs dans des vases.* T. N° 41 du *Livret.* Dessus-de-porte pour la décoration de la galerie du château de Choisy. Perdu. Voir M. et F. Faré, *La Vie silencieuse en France,* 1976, p. 265, où on trouve des illustrations d'autres tableaux représentant des fleurs dans des vases.
299. *Plusieurs Tableaux, sous le même N°.* Peints avec les nouveaux pastels préparés à l'huile. Cette technique avait été découverte par le sieur Pellechet, et présentée à l'Académie le 2 juin 1764 par Hallé, La Tour, Bachelier et Roslin. Voir les *Procès-verbaux de l'Académie Royale,* 1886, t. VII, p. 253-254, éd. Anatole de Montaiglon. Ces tableaux ont été exposés sous le n° 43 du *Livret.* Parmi ceux-ci, *Une Tête de vieillard* a été signalée par Mathon de La Cour (*Lettres,* 1765, p. 26) et des *Fruits* ont été cités par Le Paon (*Lettre,* p. 17). Diderot mentionne *Une femme qui présente une lettre.*

Il me semble que quand on prend le pinceau, il faudrait avoir quelque idée forte, ingénieuse, délicate ou[D] piquante, et se proposer quelque effet, quelque impression. Donner une lettre à porter est une action si commune qu'il faut absolument la relever par quelque circonstance particulière ou[E] par une exécution supérieure. Il y a bien peu d'artistes qui aient des idées, et il n'y en a presque pas un seul qui puisse s'en passer. Oui sans doute, il est permis à Chardin de montrer une cuisine avec une servante penchée sur son tonneau et rinçant sa vaisselle, mais il faut voir[F] comme l'action de cette servante est vraie, comme son juste dessine le haut de sa figure, et[G] comme les plis de ce cotillon dessinent tout ce qui est dessous; il faut voir la vérité étonnante de tous les ustensiles de ménage et la couleur et[H] l'harmonie de toute la petite composition[300]. Point de milieu : ou des idées intéressantes, un sujet original, ou un faire[I] étonnant. Le mieux serait de réunir les deux, et la pensée piquante et l'exécution heureuse. Si le sublime du technique n'y était pas, l'idéal de Chardin serait misérable[301]. Retenez bien cela, M. Bachelier.

CHALLE[J]

44. *Hector reprochant à Paris sa lâcheté*[K] [302].

Pâris et Ménélas se rencontrent dans la mêlée, ils en viennent aux mains; le combat n'était pas égal : Pâris allait périr et Ménélas être vengé,

D. et *V1 V2*
E. *relever* soit *par* [...] *particulière*, soit *par G&*
F. *mais voyez comme G&*
G. *et* om. *V2*
H. *dessous*; voyez *la vérité G&* | *tous ces usten-*
siles *G& N V1* | *couleur de l'harmonie V1 V2*
I. *ou bien un G&* | *un* fait *étonnant N*
J. [*voir ajout de Vdl dans V1 à l'appendice*]
K. *lâcheté.* Tableau de dix-huit pieds de large sur douze de haut. *G&*

300. Diderot pense probablement à *L'Écureuse* de Chardin qui fut exposée au Salon de 1757. Cette toile est actuellement perdue, mais une version de 1738 existe encore. Voir G. Wildenstein, *Chardin*, Zurich, 1963, n° 185, pl. 27 et n° 265. Dans le *Salon de 1759* aussi, Diderot soulignait que le point important, c'est de trouver une grande idée (DPV, XIII, 75). Mais c'est surtout dans le *Salon de 1765* qu'il a compris que, grâce à l'originalité de son faire et à la magie de ses couleurs, Chardin a su conférer une rare expressivité à ses scènes quotidiennes.
301. Pour Diderot, le plan de la forme est qualifié de « partie technique ». Le plan du fond est la « partie idéale », voir l'Introduction, p. 5.
302. *Hector entrant dans le Palais de Pâris, qu'il trouve assis auprès d'Hélène, lui reproche*

lorsque Vénus enlève Pâris et le transporte à côté d'Hélene. On offre un sacrifice à la déesse en action de grâce de la conservation de Paris; des femmes brûlent des parfums sur un autel, d'autres sont occupées à former un concert qu'elles suspendent à la vue d'Hector[303]. Pour juger si l'Hector de Challe est l'Hector d'Homere, voyons si le discours que le vieux poète a fait tenir à son personnage conviendrait par hasard[L] au personnage de notre peintre. Voici comment Hector parle à Pâris dans *l'Iliade*.

« Malheureux, qui n'as pour toi que ta beauté, indigne et vil séducteur de[M] femmes, plût aux dieux que tu ne fusses jamais né ou que tu fusses mort au berceau! Et ne vaudrait-il[N] pas mieux cent fois que ce souhait fût accompli que de te voir déshonoré? N'entends-tu pas d'ici les ris[O] insultants et la raillerie amère de ces[P] Grecs? Ils te jugeaient sur l'apparence, ils te croyaient une âme et du courage, et tu n'as rien de cela. Le beau projet que de passer les mers pour corrompre des étrangères et entraîner les compagnons de ton voyage dans la même débauche! Il seyait[Q] bien à un lâche tel que toi d'enlever à un brave homme sa femme! La suite[R] de ta perfidie, c'est d'accabler ton père de douleur, d'attirer mille maux sur ta famille, sur tout un peuple, et de te couvrir d'ignominie. Que n'attendais-tu ce Ménélas que tu as si bassement outragé? tu aurais connu quel homme c'était; tu aurais vu à quoi t'aurait servi et cette beauté dont tu es si vain, et cet art de jouer de la flûte, et ces charmes que tu tiens de la déesse qui te protège, et cette longue[S] chevelure lorsqu'elle aurait été traînée dans la poussière. Je n'entends rien à la patience des Grecs[T]; s'ils

L. *par hasard* om. *M*

M. *des V2*

N. *berceau! Eh ne G& | ne* conviendrait-il *V1 V2*

O. *cris S*

P. *amère des Grecs? M*

Q. *siait G& sied N*

R. *Les suites G&*

S. *t'auraient servi N | et ces charmes [...] longue &c [add. marg. appelée par une croix dans L]*

T. Troyens *F*

sa fuite du combat qu'il venait d'engager contre Ménélas. Vénus l'avait dérobé à la fureur de son ennemi. Hélène faisait offrir un sacrifice en actions de grâces. Elle se plaint à Hector de sa destinée; ses femmes sont occupées à divers ouvrages, d'autres forment un concert qu'elles suspendent à la présence d'Hector, aussi intitulé *Hector et Pâris*. T. H. 3,7; L. 5,5. N° 44 du *Livret*. Il a été conservé à l'Ermitage. Voir R. P. Wunder,

« Charles Michel-Ange Challe », *Apollo*, janvier 1968, p. 26. On ne sait pas où il se trouve actuellement. Il a été esquissé par Saint-Aubin dans son aquarelle figurant le Salon de 1765, rangée supérieure, première œuvre à partir de la gauche. Fig. 1.

303. Challe s'inspire d'une scène de *l'Iliade* (liv. VI, v. 313-368), mais il y ajoute des détails comme le concert et l'offrande.

n'étaient pas aussi pusillanimes que des enfants, il y a longtemps qu'ils t'auraient accablé de pierres et que tu aurais reçu la digne récompense des maux que tu attires sur leurs têtes[304].

Quelle force! quelle vérité! C'est ainsi que parle l'Hector du vieil Homere[u]. Otez, ajoutez un mot[v] à ce discours, si vous l'osez. — Et notre tableau? — Je vous entends; mais m'était-il permis de passer devant la statue de mon dieu sans la saluer? Homere salué, j'en viens à Monsieur Challe; mais comment vous rendrai-je la confusion de tous ces objets, la fausse somptuosité de ce palais, la pauvre richesse de toute cette composition?

La toile offre d'abord un des appartements du palais de Priam; c'est un des plus riches, mais non du meilleur goût. Un grand vestibule en marbre de toutes couleurs s'ouvre sur le fond, un peu vers la droite. Hector seul occupe le milieu de la toile; il a le visage tourné sur Pâris et sur Hélene; il parle ou il écoute, je ne sais lequel des deux. Derrière lui, vers la gauche, deux femmes qui paraissent étonnées; est-ce de sa présence ou de son discours? Je n'en sais rien. Entre Hector et ces femmes, un groupe nombreux d'autres femmes étendues à terre, tenant différents instruments dans leurs mains et dont la venue[w] d'Hector a suspendu le concert. Sur un plan plus proche du[x] devant de la toile, Hélene et Pâris, Pâris nonchalamment couché et Hélene assise à côté de lui. Derrière Pâris, trois femmes ajustant sa tête qui devrait être charmante. Les concertantes ont eu l'honnêteté de faire taire leurs instruments; celles-ci continuent la toilette de Pâris. Derrière Hélene et Pâris, d'autres femmes les yeux fixés sur Hector. — Aurez-vous bientôt fini? dites-vous. — Attendez, attendez vous n'y êtes pas. Sur un plan plus élevé, tout à fait vers[y] la gauche, Vénus et son fils apparemment sur un autel. A l'extrémité de la toile et sur le devant, quelques jeunes filles. M'avez-vous suivi? cela s'est-il arrangé dans votre

u. *C'est ainsi que parle l'Hector du vieil Homère. Quelle force! Quelle vérité!* G&
v. *un* seul *mot* F

w. vue *G&*
x. de *V2*
y. sur *N*

304. La citation que Diderot emprunte à Homère (*Iliade*, liv. III, v. 314-382), est une paraphrase plus qu'une traduction précise. Il omet certains détails alors qu'il en développe d'autres. Il commet même une petite erreur. Au lieu de « la patience des Grecs », il faut lire : « la patience des Troyens ».

tête ? Eh bien, vous connaissez le côté gauche du tableau. Voici le[z] côté droit. Je vous ai parlé d'un beau vestibule qui s'ouvre sur le fond. A côté de ce vestibule imaginez une niche; placez dans cette niche une figure, celle que vous voudrez; élevez là un autel rond; allumez sur cet autel un brasier ardent; qu'une femme debout jette sur ce brasier des parfums; accroupissez à ses pieds une autre femme qui tienne un pigeon qu'on va sacrifier sans doute[;] placez sa cage à pigeons[A] à côté d'elle. Répandez autour de ces femmes et vers les suivantes quelques pièces d'étoffes et de tapisseries. Asseyez à terre une femme et supposez auprès d'elle des pelotons de laine; celle-ci a l'air de se moquer d'Hector et de ses remontrances; elle regarde Hélene et paraît ou envier son sort ou approuver ses discours si c'est elle[B] qui parle. Continuez à tourner autour de l'autel et[c] vous trouverez trois femmes dont deux ne semblent pas non plus dédaigner le sort et les raisons de leur maîtresse, pour la troisième, elle fait ce qu'on appelle en peinture *boucher un trou*[305]... Ah! mon ami, je respire et vous aussi sans doute. Il faut en vérité que j'aie une imagination bien[D] complaisante pour s'être chargée de tout cela. Et vous espérez peut-être que je vais vous faire la critique détaillée de ce monde ? Oh que non; vous voulez que je finisse, et nous ne finirions jamais. Au reste comptez que cette description est exacte, à peu de chose près; c'est un tour de force de ma part, s'entend.

Commençons par Hector :

> *Heu.........quantum mutatus ab illo*
> *Hectore, qui redit exuvias indutus Achillis*[E] &c.

Quelle différence entre cet Hector et celui du poète ! Il est raide, il est froid, il ne se doute seulement pas du discours qu'il a à tenir. Où est la colère ? où est l'indignation ? où est le mépris ? Dans le poète, mon ami[306], c'est

z. *Voici* maintenant *le G S F [add. int. par Grimm dans* G]
A. pigeon *G& N V1*
B. *c'est* Hélène *qui G&*

c. *l'autel, vous S*
D. *que* mon *imagination* soit bien *G&*
E. Eheu, *quantum mutatus ab illo Hectore qui quondam ... & G& N*

305. *Boucher un trou* : voir le lexique.
306. Diderot a pris la citation dans l'*Énéide* (liv. II, v. 274-275) : « Hélas ! qu'il était défiguré ! qu'il était différent de cet Hector qui

revenait du combat chargé des dépouilles d'Achille » (trad. de l'abbé de la Landelle de S. Remy, 1736, t. II, p. 137). C'est ainsi que s'exprime Énée à la vue du corps inanimé

un Hector bien académiquement posé, ramenant bien un de ses bras vers l'autel pour contraster avec le corps[307]. Le discours d'Homere aurait inspiré à tout autre que Challe une attitude, une action vraie. C'est un pauvre comédien de campagne, et puis il est de la plus mauvaise couleur et fait pour discorder[F].

Et ce Pâris, il n'est guère moins changé. Est-ce là celui que Vénus avait doué de la beauté, qui avait les charmes et la grâce, et[G] dont la chevelure enlaçait tous les cœurs?

Hélene est pâle, blafarde, tirée, sucée, l'air d'une catin usée et malsaine. Je veux mourir si je me fiais à cette femme; elle a des taches verdâtres et livides[H]. Lorsque Priam la fit appeler et qu'elle se présenta devant les vieillards troyens, au lieu de s'écrier tous d'une voix: Ah! qu'elle est belle! mais[I] regardez-la, elle ressemble aux immortelles jusqu'à inspirer la[J] vénération comme elles[308]... s'ils avaient vu celle de Challe, ils auraient dit: Ce[K] n'est que cela? Qu'on la rende bien vite, qu'elle s'en aille; elle ne tardera pas à nous venger de nos ennemis.... Puis se tournant vers Priam, ils auraient ajouté à voix basse: Vous ne feriez pas mal de consulter sur la santé de votre jeune libertin le Keyser[L] de Pergame[309].

Les armes de Pâris sont si près d'elle qu'on la croirait assise dessus. Les

F. *poète, mon ami. Le discours [...] vraie. Le sien, c'est un Hector [...] autel, afin de contraster avec le corps; c'est un pauvre [...] fait* exprès *pour discorder.* G&

G. *la grâce* en partage, *et* G& *grâce* V1 corr. Vdl → *les grâces*

H. *pâle,* blafardée, livide *V1 V2 | sucée, elle a l'air* G& *| malsaine. Elle a des taches verdâtres et livides; je veux mourir si je me fie à cette femme. Lorsque* G&

I. *d'une voix,* suivant le récit du poète: *Ah, qu'elle est belle! Regardez-la* G& [mais *gratté dans* V2]

J. *inspirer de la* V1 V2

K. *comme elles ... au lieu de ce cri d'admiration, s'ils* [...] *dit:* Quoi ce G&

L. *le Sieur* Keyser G& | Keiser V2

et sanglant d'Hector. Diderot joue sur l'opposition existant entre l'Hector sanglant et victorieux de l'*Énéide* et l'Hector de Challe, qui est «raide et froid», où l'Hector d'Homère, qui est très vivant et parle «avec colère» et «indignation».

307. Diderot répète souvent que les contrastes inhérents aux attitudes et aux émotions des figures peuvent seuls être acceptés, ce qui exclut le «contraste technique» qui est une des règles académiques de l'enseignement du dessin. Voir son article *COMPOSITION, (DPV, VI, 480).

308. Voir l'*Iliade*, liv. III, v. 191 et suiv. Cette citation se trouve aussi dans le *Salon de 1767* (*Salons*, III, 302).

309. Keyser avait inventé des dragées destinées à traiter les maladies vénériennes et avait même publié un livre sur ce sujet en 1765.

femmes qui l'environnent tiennent de sa couleur et me sont tout[M] aussi suspectes[310].

Et puis ni pieds ni mains dessinés; des têtes plus ignobles! Le tout un modèle de dissonance et d'enharmonie à proposer aux élèves. Nulle unité d'intérêt, on ne sait à qui entendre; entre les figures, les unes sont à l'Hector[N], les autres à Hélene, et moi à rien. Serviteur à Monsieur Challe[311].

Vous savez[O] de reste ce que je pense du fond, de la décoration et de l'architecture.

Comme si les défauts de cette composition ne sortaient pas assez d'eux-mêmes, imaginez que cet espiègle de Chardin a placé du même côté et à la même hauteur, deux morceaux de Vernet et cinq de lui qui sont autant de chef-d'œuvres de vérité, de couleur[P] et d'harmonie. Monsieur Chardin, on ne fait pas de ces tours-là à un confrère; vous n'aviez[Q] pas besoin de ce repoussoir pour vous faire venir en avant[312].

Le tableau de Challe a 18 pieds de large sur 12 de haut; c'est, ma foi, une des plus grandes sottises qu'on ait jamais faites en peinture. Mais ce pauvre Challe n'est plus jeune, dites-moi donc ce que nous en pourrions faire, car je ne saurais plus souffrir qu'il peigne[R]. Je sais bien que vous autres défenseurs de la fable des abeilles[313], vous me direz que cela enrichit le marchand de toile, le marchand de couleurs &c. Au diable les sophistes! il n'y a rien de bien ni de mal avec eux; ils devraient être gagés par la Providence[S].

M. *près d'Hélène qu'on G& | tout om.* M F
N. *à Hector G&*
O. *Challe. Voyez de* V1 V2
P. *cinq morceaux de G& N | de couleurs et* N

Q. *avez* N
R. *peigne davantage.* G&
S. *La suite pour l'ordinaire prochain.* G&

310. Cette critique de Challe illustre très clairement comment Diderot utilise « la règle du costume » : il juge la façon dont l'artiste a traité le sujet mythologique, puis indique le passage que l'artiste a choisi pour modèle.
311. Diderot utilise de nouveau son « critère de l'unité ». Voir n. 204.

312. Voir l'aquarelle de Saint-Aubin, *Salon de 1765*, fig. 1.
313. *The Fable of the Bees* de B. de Mandeville (1705), traduite en français par J. Bertrand, en 1740, défend l'idée que les vices sont essentiels à la société. Diderot ne partage pas l'opinion de Mandeville (A.T., IV, 102-103).

CHARDIN

Vous venez à temps, Chardin, pour récréer mes yeux que votre confrère Challe avait mortellement affligés. Vous revoilà donc, grand magicien[314], avec vos compositions muettes! Qu'elles parlent éloquemment à l'artiste! tout ce qu'elles lui disent sur l'imitation de la nature, la science de la couleur et l'harmonie! Comme l'air circule autour de ces objets! La lumière du soleil ne sauve pas mieux les disparates des êtres qu'elle éclaire. C'est celui-là qui ne connaît[t] guère de couleurs amies, de couleurs ennemies[315].

S'il est vrai, comme le disent les philosophes, qu'il n'y a de réel que nos sensations, que ni le vide de l'espace, ni la solidité même des corps n'ait peut-être rien en elle-même[u] de ce que nous éprouvons, qu'ils m'apprennent ces philosophes quelle différence il y a pour eux, à quatre pieds de[v] tes tableaux, entre le Créateur et toi?

Chardin est si vrai, si vrai, si harmonieux, que quoiqu'on ne voie sur sa toile que la nature inanimée, des vases, des jattes[w], des bouteilles, du pain, du vin, de l'eau, des raisins, des fruits[x], des pâtés, il se soutient et peut-être vous enlève à deux des plus beaux Vernets à côté duquel[y] il n'a pas balancé de se mettre. C'est, mon ami, comme dans l'univers où la présence d'un homme, d'un cheval[,] d'un animal[z] ne détruit point l'effet d'un bout de roche, d'un arbre, d'un ruisseau; le ruisseau, l'arbre, le bout de roche intéressent moins sans doute que l'homme, la femme, le cheval, l'animal, mais ils sont également vrais[316].

t. *C'est vous qui ne* connaissez guère *G&*
u. *vide ni l'espace V1 V2 | solidité des corps* n'est peut-être rien *de G& corps* n'est peut-être *N*
v. *quatre* pas *de distance de G&*
w. *sur la toile N | des vases, des tasses, des N*

x. *bouteilles, du vin, G& | eau, du raisin, du fruit, des V1 V2*
y. *vous* arrête à côté de *deux des plus beaux Vernets* auprès de qui *il G& | à côté* desquels *il N*
z. *cheval, d'un être animé* ne *G&*

314. Dans les *Salons* de Diderot, « magie » s'applique à l'effet d'ensemble qui se dégage d'une œuvre. Voir aussi DPV, XIII, 336-337. Les collègues de Diderot utilisent ce terme pour caractériser l'art du trompe-l'œil. Voir le lexique.
315. *Couleurs amies, amie* : voir le lexique. Voir aussi *sympathie*.
316. Diderot donne ici un jugement d'en-

semble sur les œuvres de Chardin exposées aux Salons de 1759, de 1761 et 1763 (DPV, XIII, 76-77, 244-245 et 379). Voir *Chardin*, Grand Palais, 29 janvier-30 avril 1979, catalogue d'exposition par Pierre Rosenberg, n[os] 106, 108, 109, 110, 111, 114, 115 et reproductions. Voir aussi E. M. Bukdahl, o.c., p. 190 et fig. 94.

Il faut, mon ami[A], que je vous communique une idée qui me vient et qui peut-être ne me reviendrait pas dans un autre moment, c'est que cette peinture qu'on appelle de genre devrait être celle des vieillards ou de ceux qui sont nés vieux; elle ne demande que de l'étude et de la patience, nulle verve, peu de génie, guère de poésie, beaucoup de technique et de vérité, et puis c'est tout. Or vous savez que le temps où nous nous mettons à ce qu'on appelle d'après l'usage la recherche de la vérité, la philosophie, est précisément celui où nos tempes grisonnent et où nous aurions mauvaise grâce à écrire une lettre galante[317]. A propos, mon ami, de ces cheveux[B] gris, j'en ai vu ce matin ma tête tout argentée, et je me suis écrié comme Sophocle lorsque Socrate lui demandait comment allaient les amours : *A domino agresti et furioso profugi;* j'échappe au maître sauvage et furieux[318].

Je m'amuse ici à causer avec vous d'autant plus volontiers que je[C] ne vous dirai de Chardin qu'un seul mot, et le voici : Choisissez son site, disposez sur ce site les objets comme je vous les indique, et soyez sûr que vous aurez[D] vu ses tableaux.

Il a peint *les Attributs des sciences,* les *Attributs des arts,* ceux *de la Musique, des Rafraîchissements,* des *Fruits,* des *Animaux.* Il n'y a presque point à choisir, ils sont tous[E] de la même perfection. Je vais vous les esquisser le plus rapidement que je pourrai.

45. *Les Attributs des sciences*[319].
Du même.

On voit sur une table couverte d'un tapis rougeâtre, en allant, je crois, de la droite à la gauche, des livres posés sur la tranche, un microscope, une

A. *vrais.* Il me semble *que G&*
B. *l'usage* plutôt que d'après l'expérience, *la recherche* [...] *galante.* Réfléchissez à cette ressemblance des philosophes avec les peintres de genre. Mais *à propos de cheveux G&*

C. *à causer ici G& V2 | que ne vous F*
D. *comme je* vais *vous les* indiquer, *et G& N | sûr d'avoir vu G&*
E. *choisir; tous* ces tableaux *sont de G&*

317. Dans ses *Essais sur la peinture,* Diderot a changé un peu son point de vue : « La peinture de genre a presque toutes les difficultés de la peinture historique, [...] elle exige autant d'esprit, d'imagination, de poésie même» (DPV, XIV, 400).

318. Cicéron, *Caton l'Ancien ou dialogue sur la vieillesse* (XIV, 47). Voir *Les Livres de Cicéron de la vieillesse, de l'amitié,* trad. en 1776 par M. de Barrett (p. 59). Cicéron traduit lui-même Platon. Voir *La République,* 329 c.
319. *Les Attributs des sciences.* T. H. 1,25;

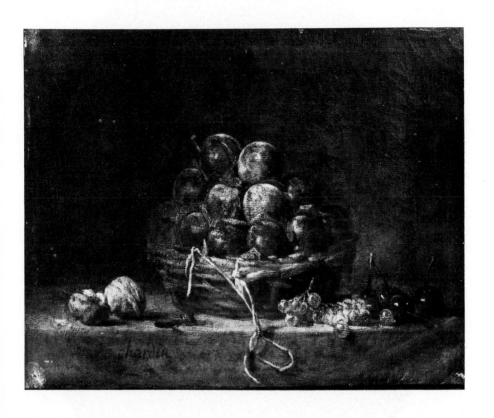

18. Jean-Baptiste-Siméon Chardin. *Un Panier de prunes.*

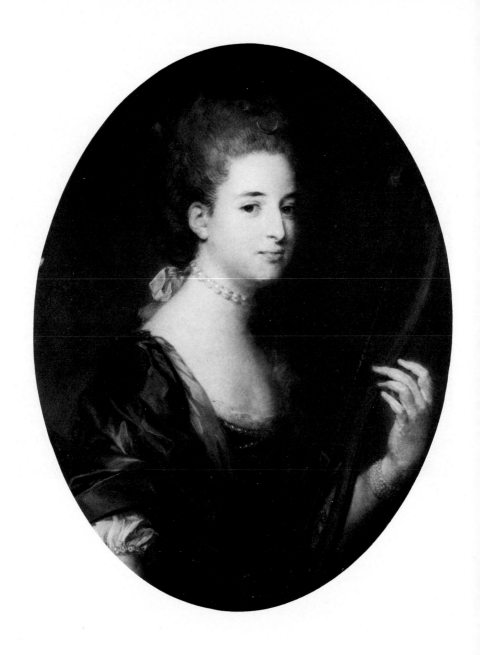

19. Jean-Baptiste Perronneau. *Portrait de Mlle Pinchinat en Diane.*

clochette, un globe à demi caché d'un rideau de taffetas vert, un thermo-
mètre, un miroir concave sur son pied, une lorgnette avec son étui, des
cartes roulées, un bout de télescope.

C'est la nature même pour la vérité des formes et de la couleur; les
objets se séparent les uns des autres, avancent, reculent comme s'ils étaient
réels; rien de plus harmonieux, et nulle confusion, malgré leur nombre
et le petit espace.

<div align="center">

46. *Les Attributs des arts*[320].
Du même.

</div>

Ici ce sont des livres à plat, un vase antique, des dessins, des marteaux,
des ciseaux, des règles, des compas, une statue en marbre, des pinceaux,
des palettes et autres objets analogues. Ils sont posés sur une espèce de
balustrade. La statue est celle de la fontaine de Grenelle, le chef-d'œuvre
de Bouchardon[321].

Même vérité, même couleur, même harmonie.

<div align="center">

47. *Les Attributs de la musique*[322].
Du même.

</div>

Le peintre a répandu sur une table couverte d'un tapis rougeâtre une
foule d'objets divers distribués de la manière la plus naturelle et la plus
pittoresque; c'est un pupitre dressé, c'est devant ce pupitre un flambeau

L. 1,25. N° 45 du *Livret*. Perdu. Un des trois
dessus-de-porte qui fut commandé à Chardin
en 1764 par le marquis de Marigny pour le
« salon qui précède celui de Jeux », dit aussi
de compagnie, au château de Choisy. On peut
distinguer cette toile dans l'aquarelle de Saint-
Aubin montrant le Salon de 1765. Voir *Chardin*,
Grand Palais, 29 janvier-30 avril 1979, cata-
logue d'exposition par P. Rosenberg, p. 339,
p. 343 et reproduction.
320. *Les Attributs des arts*. Toile chantournée
à oreilles. H. 0,91; L. 1,45 (dimensions d'ori-
gine: H. 1,25; L. 1,25). 1765. N° 46 du *Livret*.

Musée du Louvre. Voir P. Rosenberg, o.c.,
n° 123 et reproduction. Pendant du n° 45 du
Livret. Voir la note précédente.
321. Le monument de Bouchardon est encore
à sa place originelle. Voir A. Roserot, « La
Fontaine de la rue de Grenelle à Paris », *GBA*,
1902, II, p. 353-372 et reproduction.
322. *Les Attributs de la musique*. Toile chantour-
née à oreilles. H. 0,91; L. 1,45 (dimensions
d'origine: H. 1,25; L. 1,25). 1765. N° 47 du
Livret. Musée du Louvre. Voir P. Rosenberg,
o.c., n° 124 et reproduction. Pendant du n° 45
et 46 du *Livret*, voir n. 319 et n. 320.

<div align="center">

</div>

à deux branches; c'est par-derrière une trompe[F][323] et un cor de chasse, dont on voit le concave de la trompe par-dessus le pupitre; ce sont des haut-bois, une mandore, des papiers de musique étalés, le manche d'un violon avec son archet, et des livres posés sur la tranche. Si un être animé malfaisant, un serpent était peint aussi vrai, il effrayerait.

Ces trois tableaux ont 3[G] pieds 10 pouces de large sur 3 pieds 10 pouces de haut.

48. Rafraîchissements[324].
Du même.

Imaginez[H] une fabrique carrée de pierre grisâtre, une espèce de fenêtre avec sa saillie et sa corniche. Jetez avec[I] le plus de noblesse et d'élégance que vous pourrez une guirlande de gros verjus[325] qui s'étende le long de la corniche et qui retombe sur les deux côtés. Placez dans l'intérieur de la fenêtre un verre plein de vin, une bouteille, un pain entamé, d'autres carafes qui rafraîchissent dans un seau de faïence, un cruchon de terre, des radis, des œufs frais, une salière, deux tasses à café servies et fumantes, et vous verrez le tableau de Chardin. Cette fabrique de pierre large et unie avec cette guirlande de verjus qui la décore est de la plus grande beauté; c'est un modèle pour la façade d'un temple de Bacchus.

48. Pendant du précédent tableau[326].

La même fabrique de pierre, autour une guirlande de gros raisins muscats blancs; en dedans des pêches, des prunes, des carafes de limonade

F. trompette G&
G. ont chacun trois pieds G&

H. rafraîchissements, fruits et animaux G& N [Fruits et animaux dans le texte dans N]
I. Jetez sur cette fabrique avec G&

323. *Trompe*: « vieux mot qui signifiait autrefois la même chose qu'à présent *trompette* » (Furetière 1690).
324. *Rafraîchissements.* T. H. 0,146; L. 1,135. Un des trois tableaux exposés sous le même numéro (n° 48 du *Livret*), représentant des *Rafraîchissements*, des *Fruits* et des *Animaux*. Disparu. Il est visible dans l'aquarelle de Saint-

Aubin montrant le Salon de 1765. Voir P. Rosenberg, o.c., p. 336 et reproduction p. 343.
325. *Fabrique*: voir le lexique.
 Verjus: gros raisin de treille que l'on cueille encore vert.
326. Pendant des *Rafraîchissements.* T. H. 0,146; L. 1,35. N° 48 du *Livret*. Voir la note précé-

dans un seau de fer-blanc peint en vert, un citron pelé et coupé par le milieu, une corbeille pleine d'échaudés, un mouchoir de[J] masulipatan[327] pendant en dehors, une carafe d'orgeat avec un verre qui en est à moitié plein. Combien d'objets! Quelle diversité de formes et de couleurs! et cependant quelle harmonie! quel repos! le mouchoir est d'une mollesse à étonner.

48. *Troisième Tableau de rafraîchissements à placer entre les deux premiers*[328].

S'il est vrai qu'un connaisseur ne puisse se dispenser d'avoir au moins un Chardin, qu'il s'empare de celui-ci. L'artiste commence à vieillir; il a fait quelquefois aussi bien, jamais mieux. Suspendez par la patte un oiseau de rivière. Sur un buffet au-dessous[K] supposez des biscuits entiers et rompus, un bocal bouché de liège et rempli d'olives, une jatte de la Chine peinte et couverte, un citron, une serviette dépliée[L] et jetée négligemment, un pâté sur un rondin de bois, avec un verre à moitié plein de vin. C'est là[M] qu'on voit qu'il n'y a guère d'objets ingrats dans la nature et que le point est de les rendre[N]. Les biscuits sont jaunes, le bocal est vert, la serviette blanche, le vin rouge, et ce jaune, ce vert, ce blanc, ce rouge[O] mis en opposition récréent l'œil par l'accord le plus parfait; et ne croyez pas que cette harmonie soit le résultat d'une manière faible, douce et léchée[329],

J. *mouchoir masulipatan G&*
K. *dessus M*
L. *déployée N*
M. *ici G&*

N. *nature et qu'il ne s'agit que de les savoir rendre. G& [les add. int. par Grimm dans G] / que ce point V2*
O. *et ce jaune [...] rouge om. V1 V2*

dente. Perdu. On peut le distinguer dans l'aquarelle de Saint-Aubin montrant le Salon de 1765. P. Rosenberg, o.c., p. 336 et reproduction p. 343.
327. *Échaudé* : « Espèce de pâtisserie faite avec de la pâte échaudée, de l'eau et du sel, et quelquefois avec du beurre et des œufs. »
Masulipatan : « On nomme ainsi les toiles des Indes à l'aunage. Ce sont les mieux peintes et les plus fines qui s'y fassent » (Trévoux 1771).
328. *Troisième Tableau de rafraîchissements*, pendant des deux précédents, n° 48 du *Livret*.

Aussi intitulé le *Canard mort pendu par la patte avec pâté, écuelle et bocal d'olives*. Toile ovale. H. 1,525; L. 0,965. 1764. Fig. 17. The Museum of Fine Arts, Springfield, Massachusetts, The Philip James Gray Collection. Voir P. Rosenberg, o.c., n° 122.
329. L'analyse des vibrantes juxtapositions de tons qui caractérisent cette œuvre montre que Diderot a compris les qualités presque abstraites de l'art de Chardin et qu'il ne considère pas cet artiste comme un simple illusionniste.
Lécher : voir le lexique.

point du tout, c'est partout la touche la plus vigoureuse. Il est vrai que ces objets ne changent point sous les yeux de l'artiste, tels il les a vus un jour, tels[P] il les retrouve le lendemain. Il n'en est pas ainsi de la nature animée; la constance n'est[Q] l'attribut que de la pierre.

49. *Une Corbeille de raisins*[330].
Du même.

C'est tout le tableau. Dispersez seulement autour de la corbeille quelques grains de raisins[R] séparés, un macaron, une poire et deux ou trois pommes d'api. On conviendra que des grains de raisin séparés, un macaron, des pommes d'api isolées ne sont favorables ni de formes ni de couleurs[S]; cependant qu'on voie le tableau de Chardin.

49. *Un Panier de prunes*[331].
Du même.

Placez sur un banc de pierre un panier d'osier plein de prunes, auquel une méchante ficelle serve d'anse, et jetez autour des noix, deux ou trois cerises et quelques grapillons de raisin.

Cet homme est le premier coloriste du Salon et peut-être un des premiers coloristes de la peinture. Je ne pardonne point à cet impertinent Webb d'avoir écrit un traité de l'art sans citer un seul Français[332]. Je ne

P. tel *L V1 V2*
Q. *n'*en *est V1 V2*
R. raisin *F V1 V2*

S. *grains* de raisin *séparés N* | forme *G&* | couleur *G&*

330. *Une Corbeille de raisins*. T. H. 0,32; L. 0,40. 1764. Un des *Plusieurs tableaux* sous le même numéro (n° 49 du *Livret*). Musée d'Angers. Voir P. Rosenberg, o.c., n° 120 et reproduction.
331. *Un Panier de prunes*. T. H. 0,32; L. 0,405. N° 49 du *Livret*. Voir la note précédente. Collection particulière, Paris. Fig. 18. Voir P. Rosenberg, o.c., n° 121. Une réplique de cette toile se trouve au Chrysler Museum, Norfolk, Virginia (P. Rosenberg, o.c., n° 121 et reproduction).
332. Diderot renvoie aux *Recherches sur les beautés de la peinture et sur les mérites des plus* *célèbres peintres anciens et modernes* (1765) de Webb. Sur Diderot et Webb, voir n. 275. Dans ce traité, Webb s'efforce de prouver que l'art antique, l'art grec en particulier, est supérieur à tous égards à l'art moderne (Webb, o.c., p. 6-8). Quant aux « modernes », chacun d'eux ne brille, à quelques exceptions près, que dans un seul domaine. Raphaël est le maître de la ligne, le Titien grand coloriste, le Corrège magicien de la lumière. Webb ne traite pas des peintres du XVIII° siècle en France. C'est selon Diderot une inexcusable omission.

pardonne pas davantage à Hogarth d'avoir dit que l'école française n'avait pas même un médiocre coloriste[T]. Vous en avez menti, Monsieur Hogarth, c'est de votre part ignorance ou platitude[U]. Je sais bien que votre nation a le tic de dédaigner un auteur impartial qui ose parler de nous avec éloge; mais faut-il que vous fassiez bassement la cour à vos concitoyens aux dépens de la vérité? Peignez, peignez mieux[V] si vous pouvez; apprenez à dessiner, et n'écrivez point. Nous avons, les Anglais et nous deux manières bien diverses: la nôtre est de surfaire les productions anglaises; la leur est de déprimer[W] les nôtres. Hogarth vivait encore il y a deux ans, il avait séjourné[X] en France, et il y a trente ans que Chardin est un grand coloriste[333].

Le faire de Chardin est particulier. Il a de commun avec la manière heurtée[334] que de près on ne sait ce que c'est, et qu'à mesure qu'on s'éloigne l'objet se crée et finit par être celui de la nature; quelquefois aussi il vous plaît également[Y] de près et de loin. Cet homme est au-dessus de Greuze de toute la distance de la terre au ciel, mais en ce point seulement. Il n'a point de manière; je me trompe, il a la sienne; mais puisqu'il a une manière sienne, il devrait être faux dans quelques circonstances, et il ne l'est jamais. Tâchez, mon ami, de vous expliquer cela. Connaissez-vous en littérature un style propre à tout? Le genre de peinture de Chardin est le[Z] plus facile, mais aucun peintre vivant, pas même Vernet, n'est aussi parfait dans le sien.

Je me rappelle deux *Paysages* de feu Deshays dont je ne vous ai rien dit; c'est que ce n'est rien, c'est qu'ils sont tous les deux d'un dur aussi dur... que ces derniers mots[335].

T. [dans L, Logarth *a été rayé et* Hogarth *réécrit au-dessus d'une autre main trois fois*] | coloriste médiocre G&
U. *Vous en avez menti om.* V1 [*gratté*] | part ou platitude ou ignorance. G&
V. *mieux om.* V2

w. deux manies bien N | de déprécier les N
x. été G&
y. *nature* même; quelquefois aussi Chardin *vous* G& | plaît presque également N
z. est à la vérité le G&

333. Hogarth a visité la France en 1743 et en 1748. Sur Hogarth et Diderot, voir n. 339.
334. Voir la définition très précise que Diderot a donnée de la « manière heurtée » dans le *Salon de 1763* (DPV, XIII, 385) et l'article

HEURTÉ dans l'*Encyclopédie*: voir le lexique.
335. Il s'agit de deux dessins de paysages. Nº 38 du *Livret*. Perdus. Voir M. Sandoz, *Deshays*, 1977, nº 103.

SERVANDONI

Ce Servandoni est un homme que tout l'or du Pérou n'enrichirait pas; c'est le Panurge de Rabelais qui avait quinze mille moyens d'amasser et trente mille de dépendre[A][336]. Grand machiniste, grand architecte, bon peintre, sublime décorateur, il n'y a aucun de ces talents qui ne lui ait valu de[B] sommes immenses, cependant il n'a rien et n'aura jamais rien. Le roi, la nation, le public ont renoncé au projet de le sauver de la misère; on lui aime autant les dettes qu'il a que celles qu'il ferait[337].

50. *Deux Dessus-de-porte*[338].
Du même.

Tableaux de 4 pieds 8 pouces, sur 2 pieds 4 pces[C].

L'un représente *un Trophée d'armes et des ruines*[D], l'effet de la lumière en est beau, il est bien colorié; mais je lui préférerais celui où l'on voit *des rochers, un tombeau, et*[E] *une chute d'eau*, quoiqu'on puisse écrire au-dessous de tous les deux ces mots qui renferment un des mystères de l'art,

Parvus videri, sentiri magnus,

on sent grands des objets qu'il a peints petits.

A. dépenser. *G&* dépendre *V1 V2 [corr. Vdl → dépenser dans* V1]
B. *de ses* talents *G& V1 V2* | valu *des sommes G& V1 V2 N*

C. *sur deux* pieds quatre *pouces de haut. G&*
D. *représente des ruines et un trophée d'armes,* G&
E. *voit un tombeau avec des rochers et* G& | *tombeau avec une* N

336. *Dépendre*: c'est-à-dire dépenser. Rabelais dit exactement (Pantagruel, ch. XVII, fin): « il avoit [...] soixante et trois manières de recouvrer argent; mais il en avoit deux cens quatorze de le despendre. »
337. J.-J.-N. Servandoni était architecte. Il avait dessiné le grand portail de l'église Saint-Sulpice et fait beaucoup de décors de théâtre. En 1737, le roi avait livré le théâtre des Tuileries à l'exercice de ses talents. Il était surtout apprécié pour son art d'organiser les fêtes de la famille royale. Il avait toujours beaucoup dépensé. Voir Mlle Bataille, « Servandoni »

dans L. Dimier, *Peintres français du XVIIIe siècle*, vol. II, 1930, p. 379-392.
338. *Deux Tableaux* (dessus-de-porte) *l'un représente un trophée d'armes et des ruines; l'autre des rochers, une chute d'eau et un tombeau.* T. H. 0,768; L. 1,537. No 50 du *Livret*. Ils ne sont pas identifiés. Le sujet et les dimensions du premier de ces deux tableaux sont très proches des *Ruines composites à la pyramide* (T. H. 0,810; L. 1,010). Voir *Piranèse et les Français 1740-1790*, Académie de France à Rome, mai-novembre 1976, no 187 et reproduction.

Si l'*Hercule Farnese* n'est qu'une figure colossale où toutes les parties de détail, la tête, le cou, les bras, le dos^F, la poitrine, le corps, les cuisses, les jambes, les pieds, les articulations, les muscles, les veines ont suivi proportionnellement l'exagération de la grandeur, dites-moi pourquoi cette figure réduite à la hauteur ordinaire, reste toujours un Hercule? Cela^G ne s'explique point, à moins qu'il n'y ait à ces productions énormes quelques formes affectées qui gardent leur excès tandis que les autres le perdent. Mais à quelles parties de ces figures appartient cette exagération permanente qui subsiste au milieu de la réduction proportionnelle des autres? Je vais tâcher de vous le dire[339]. Permettez que je rompe un peu^H la monotonie de ces descriptions et l'ennui de ces mots parasites, *heurté, empâté, vrai, naturel, bien colorié, bien éclairé, chaudement fait, froid, dur*^I, *sec, moelleux*, que vous avez tant entendus, sans ce que vous les entendrez encore, par quelque écart qui nous délasse^J [340].

Qu'est-ce que l'Hercule de la fable? C'est un homme fort et vigoureux qu'elle arme d'une massue et qu'elle occupe sur les grands chemins, dans les forêts, sur les montagnes, à combattre des brigands et à écraser des monstres; voilà l'état donné. Sur quelles parties d'un homme de cet état l'exagération permanente doit-elle principalement tomber? sur la tête? Non; on ne bat pas de la tête, on n'écrase pas de la tête^K; la tête

F. *le dos om.* V1 V2
G. *Hercule? Pourquoi réduite à quinze pouces de hauteur c'est encore un Hercule? Cela* G&
H. *rompe par quelque écart, qui nous délasse la* G&

I. *froid, sec* G&
J. *entendrez encore. Qu'est* G& [*voir var.* H]
K. *ne combat pas* G& | *on n'écrase pas de la tête; om.* S

339. Diderot n'a vu l'*Hercule Farnèse* qu'en moulage ou en gravure. L'original, qu'il appelle aussi «L'Hercule de Glycon», se trouve actuellement au Musée archéologique national de Naples, inv. 6001. Voir F. Haskell et N. Penny, o.c., 1981, n° 46, fig. 118. Diderot parle souvent de cette statue (CORR, IV, 130 et 214). Il a eu sous les yeux une étude de ses proportions dans les planches de dessins de Cochin. Voir ENC, *Recueil de planches*, 2^e liv., 2^e part., p. 12, pl. XXXIII. Il a aussi pu en voir une gravure dans *Analysis of Beauty* (1753) de W. Hogarth (pl. 1, fig. 3).

Ce sont probablement ses amis anglais Garrick et Ramsay qui lui ont signalé cet ouvrage. Grimm le présente dans la C.L. de janvier 1765 (IV, 173) et Diderot le cite lui-même dans le *Salon de 1767* (*Salons*, III, 321). Diderot lisait l'ouvrage en anglais. Il ne fut traduit en français qu'en 1805, par Hendrik Jansen. Nous le citons d'après la réédition de Burke (1955).
340. «Ces mots parasites», c'est ainsi que Diderot qualifie les termes d'art, voulant souligner qu'il s'agit de notions et d'expressions qu'il a appris à distinguer au contact de ses amis artistes. Voir le lexique.

gardera donc à la rigueur la proportion colossale[L]. Sur les pieds? Non;
il suffit que les pieds soutiennent[M] bien la figure, et ils le feront, s'ils sont
aussi à peu près proportionnés à la hauteur. Sur le cou? Oui, sans doute;
c'est l'origine des muscles et des nerfs et le cou sera exagéré de grosseur
un peu au delà de la proportion colossale[N]. J'en dis autant des épaules, de
la poitrine, de tous les muscles propres à[O] ces parties, mais surtout des
muscles. Ce sont les bras qui portent la massue et qui frappent; c'est là
que doit être vigoureux un tueur d'hommes, un écraseur[P] de bêtes. Il doit
avoir dans les cuisses quelque excès constant et de l'état, puisqu'il est
destiné à grimper des rochers, à s'enfoncer dans les forêts, à rôder sur les
grands chemins. Tel est en effet l'Hercule de Glycon. Regardez-le bien,
et vous y reconnaîtrez un système exagéré dans certaines parties désignées
par la condition[341] de l'homme, et une[Q] exagération qui s'affaiblissant
insensiblement, s'en va avec un art, un goût, un tact sublime rechercher
les proportions de la nature commune à ses deux extrémités. Supposez[R]
à présent que de cet[S] Hercule de huit à neuf pieds de haut vous en fassiez
sur une échelle plus petite, un Hercule de cinq pieds et demi, ce sera encore
un Hercule, parce qu'au milieu de la réduction de toutes les parties d'une
nature ordinaire et commune il y en a certaines qui garderont leurs[T] excès;
vous le verrez petit, vous[U] le sentirez grand. Plus la partie non exagérée
d'une nature ordinaire et commune sera voisine de la partie qui garde son
excès, plus vous la trouverez faible; plus elle en sera éloignée, moins vous
en apercevrez la réduction[V]. Tel est encore le caractère de l'Hercule de

L. *rigueur*, sa *proportion* naturelle conformé-
ment à la hauteur de la figure. *Sur G&*

M. *Non* om. *V1 V2* | *pieds portent bien G&*

N. *donnée G&*

O. *muscles de ces parties. G&*

P. *hommes*, écraseurs *de V1 V2*

Q. *homme* : *exagération G&*

R. *extrémités*, et à toutes les parties que la
condition de l'homme laisse sans fonction.
Supposez G&

S. *que d'un Hercule G&*

T. *en a* d'autres *qui*, quoique aussi réduites
proportionnellement *garderont* cependant leur
excès G& | *leur excès N*

U. *petit*; mais *vous N*

V. *trouverez* affaiblie; *plus* au contraire la dis-
tance entre la partie exagérée et la partie non
exagérée *sera* grande, *moins vous en apercevrez
la disproportion. Tel G&*

341. Diderot a toujours souligné qu'une figure
n'est correctement modelée, que si elle trahit
les petites imperfections de l'âge et la «condi-
tion ». Voir les *Essais sur la peinture*, les *Entre-
tiens sur le Fils naturel* et *De la Poésie dramatique*
(DPV, X, 144 et 426 et XIII, 215, n. 4).

Glycon, c'est de la tête au cou, et non des cuisses aux pieds, qu'on sent fortement le passage d'une nature à l'autre[342].

Mais à côté de cet Hercule imaginez un Mercure[343], quelques-unes de ces natures légères, élégantes, sveltes[w]. Faites décroître l'une en[x] même proportion que vous ferez croître l'autre, que le Mercure prenne successivement tout ce que l'Hercule perdra de son exagération permanente, et l'Hercule successivement[y] tout ce que le Mercure perdra de sa légèreté de condition et d'état, suivez cette métamorphose idéale, jusqu'à ce que vous ayez deux figures réduites qui se ressemblent parfaitement, et vous rencontrerez[z] les proportions de l'*Antinoüs*[344]. Qu'est-ce donc que l'*Antinoüs*? C'est un homme qui n'est d'aucun état, c'est un fainéant qui n'a jamais rien fait, et dont aucune des fonctions de la vie n'a altéré les proportions. L'Hercule est l'extrême de l'homme laborieux, l'*Antinoüs* est l'extrême de l'homme oisif. Il est né grand comme il l'est. C'est[A] la figure que vous choisirez pour la plier à toutes sortes de conditions, soit par l'exagération de quelques parties pour les natures fortes, soit par l'affaiblissement de ces parties pour les natures légères; et c'est la connaissance plus[B] ou moins exacte que vous aurez des conditions qui déterminera les parties sur lesquelles l'excès ou la faiblesse[c] doit tomber. Le difficile, ce n'est pas

w. Maintenant *à côté de* [...] *un Mercure* par exemple. *Faites G&*
x. *l'une de ces figures en G&*
y. *permanente, et* que *l'Hercule* prenne aussi *successivement G&*
z. *vous* aurez rencontré *les G M F | vous ayez* rencontré *les S*

A. *il est.* C'est un modèle primitif et commun; c'est *G&*
B. *connaissance,* plus ou moins profonde, *plus G&*
c. *ou* l'affaiblissement *doit G&*

342. Ce passage renferme tout une série d'annotations que Diderot a empruntées aux analyses de Hogarth sur l'*Hercule Farnèse* dans *Analysis of Beauty*: ch. *Of Fitness (De la Convenance)*, o.c., p. 33 et p. 34. Sur l'*Hercule Farnèse*, voir n. 339. Diderot renvoie aussi à cette analyse de l'*Hercule Farnèse* dans une lettre du 2 mai 1773 à Falconet et dans une note non datée (CORR, XII, 246-247).
343. Diderot pense assurément au *Mercure* qui se trouve actuellement au Musée des Offices de Florence. Voir F. Haskell et N. Penny, o.c., 1981, n° 61, fig. 138.

344. L'*Antinoüs* se trouve dans le *Cabinet de l'Antinoüs*, Musées du Vatican. C'est une réplique de Praxitèle. La recherche moderne a cependant établi que cette statue ne représente pas Antinoüs, mais Hermès. Voir F. Haskell et N. Penny, o.c., 1981, n° 4, fig. 73. Diderot mentionne souvent l'*Antinoüs*. Voir CORR, IV, 214 et VI, 81. Il a vu une gravure d'après cette statue chez Hogarth (o.c., pl. I, fig. 6), un moulage, et une étude des proportions dans les planches de dessins de Cochin (ENC, *Recueil de planches*, 2e liv., 2e part., p. 12, pl. XXXIV).

ce[D] choix, ce n'est pas là le sublime de Glycon[345]; ce que je demanderai de vous[E], c'est que votre système aille insensiblement des parties que vous aurez affaiblies ou exagérées rechercher la nature commune, en sorte que[F] grand ou petit, je reconnaisse toujours votre soldat, si c'est à l'état militaire que vous ayez conduit l'*Antinoüs*; votre portefaix, si c'est un porte-faix que vous en ayez fait[346].

Mais si c'est le dieu de la lumière, si c'est le vainqueur du serpent Python[347], si l'état a requis[G] de la force, de la grâce, de la grandeur et de la vélocité, vous laisserez à l'*Antinoüs* toutes ses proportions dans ses[H] parties supérieures. Je dis ses proportions et non son caractère, car ce sont deux choses diverses; et l'altération se répandant seulement sur les jambes et les cuisses d'où elle ira rechercher l'*Antinoüs* graduellement, vous[I] aurez l'*Apollon du Belvedere*, vigoureux d'en haut, véloce par en bas[348].

D. *Le difficile* de la chose ne consiste *pas* dans *ce choix* G&

E. *je vous* demande, *c'est* G&

F. *exagérées*, se confondre dans *la nature commune* des autres parties, avec tant d'art et de science *que,* G&

G. Piton G& Pithon N | *l'état exige de* G& |

H. *vélocité?* Alors *vous* G& | *dans* les *parties* G&

I. *et en répandant l'altération seulement* [...] *rechercher* (chercher *dans* M) par gradation les parties supérieures *de l'Antinoüs, vous* G&

345. Diderot s'inspire ici encore de Hogarth (o.c., p. 96-97). A *Mercure*, figure svelte dont toutes les proportions annoncent la plus grande légèreté, Hogarth oppose la plus grande force d'*Atlas*. Dans son chapitre d'introduction, il présente *Hercule* (o.c., p. 33) comme un pendant d'*Atlas* : « *La plus grande beauté des proportions* », continue-t-il, est « celle dont on trouve le modèle dans l'*Antinoüs* [...]. Comme nous avons pris l'*Antinoüs* pour modèle, nous supposerons que d'un côté de cette belle statue se trouve placée la figure gigantesque d'un Atlas [...], de l'autre côté, la figure svelte d'un Mercure. [...] Nos deux extrêmes se trouvant de cette manière placés en présence l'un de l'autre, nous supposerons que l'Atlas se défait par degrés de cette surcharge de muscles et d'os qui le caractérisent, afin de parvenir à la légèreté [...] de Mercure, tandis que la figure de Mercure s'approprie cet excédent de parties correspondantes de la figure de l'Atlas. Au moment où ces deux figures seront parfaitement semblables et d'un poids égal, on pourra dire qu'elles sont l'une et l'autre dans les formes et les proportions exactement nécessaires à la réunion de la force musculaire et de la grâce dans les mouvements, telle que nous l'admirons dans l'*Antinoüs*, que nous avons pris pour modèle » (*Analyse de la beauté*, trad. Hendrik Jansen, 1805, p. 161-163).

346. Dans une lettre à Sophie Volland du 2 septembre 1762, Diderot avait fait allusion à l'analyse de Hogarth. Comme exemples il n'avait pas choisi Antinoüs et Hercule, mais l'*Apollon antique* et Hercule (CORR, IV, 129-130). Dans le *Salon de 1765*, il développe ses paraphrases du point de vue de Hogarth en expliquant *pourquoi* l'*Antinoüs* est si beau et si harmonieux. Il renvoie à cette analyse dans les *Essais sur la peinture*, où il écrit, que « s'il y avait une figure difficile à trouver, ce serait celle d'un homme de vingt-cinq ans qui serait formé subitement du limon de la terre, et qui n'aurait encore rien fait » (DPV, XIV, 346). Cet homme est justement l'*Antinoüs*.

347. Python était un serpent monstrueux, fils de Gaia ; Apollon le tua de ses flèches.

348. Cette comparaison entre l'*Antinoüs* et

C'est ainsi qu'un maquignon expérimenté se fait l'idée d'un beau cheval de bataille. C'est[J] une nature moyenne entre le cheval de trait le plus vigoureux et le cheval de course le plus léger; et soyez sûr que deux hommes consommés dans cet état subalterne ont, à de très petites différences près, la même image dans la tête et avec ces retours délicats de l'exagération[K] à la nature ordinaire et commune[349]. Voilà, mon ami, un échantillon de la métaphysique du dessin, et il n'y a ni science ni art qui n'ait[L] la sienne, à laquelle le génie s'assujettit par instinct, sans le savoir. Par instinct! O la belle occasion[M] de métaphysiquer encore! Vous n'y perdrez rien, ce sera pour un autre endroit[N]. Il y a sur le dessin des choses plus fines encore que vous ne perdrez pas davantage[O][350].

51. *Deux Petits Tableaux de ruines antiques*[351].
Du même.

De 3 pieds de haut, sur 2 pieds 6 pouces de large.

Cela est noble et grand, et si vous appliquez à ces restes d'architecture les principes que je viens d'établir, vous vous rendrez raison de leur

J. *expérimenté se* forme *l'idée* [...] *bataille. Le cheval de bataille est* G&
K. *consommés dans* le maquignonnage *ont* [...] *avec* tous *les retours délicats de l'exagération* ou de l'affaiblissement *à* G&

L. *dessin.* Toute *science,* tout *art a la sienne,* G&
M. raison N
N. *encore! Ce sera pour une* autre fois, *vous n'y perdrez rien. Il y a* G&
O. *davantage.* Mais il est temps de revenir à Servandoni. G&

l'*Apollon du Belvédère* est aussi un emprunt à Hogarth (o.c., p. 100). Diderot a connu l'*Apollon* par la gravure de Hogarth (o.c., pl. I, fig. 12), par un moulage (CORR, XII, 236) et par l'étude de proportions contenue dans les planches de dessins de Cochin (ENC, *Recueil de planches,* 2e liv., 2e part., p. 12, pl. XXXV). L'original se trouve dans les Musées pontificaux, Rome. Voir F. Haskell et N. Penny, o.c., 1981, n° 8, fig. 77. *Apollon* est souvent mentionné dans la correspondance de Diderot (CORR, IV, 129, 214; XIII, 116 et XV, 25 et 38).
349. Ici aussi Diderot s'inspire de Hogarth (o.c., p. 97-98, n. 2).

350. Diderot s'acquitte de cette promesse dans les *Essais sur la peinture,* 1er chapitre.
351. *Deux Tableaux de ruines antiques.* T. H. 0,990; L. 0,822. N° 51 du *Livret.* Perdu. *Les Ruines* de Servandoni, qui se trouvent au Musée de Lyon, ressemblent à ces tableaux. Le tombeau que l'on voit dans cette peinture, tout comme les sculptures des angles intérieurs qui subsistent dans ces architectures croulantes, sont là pour rappeler César, Brutus ou Caton. Voir Marianne Roland Michel, « De Panini à Servandoni ou la réattribution d'un tableau du Musée des Beaux-Arts », *Bulletin des Musées et monuments lyonnais,* 1977, n° 2, p. 30-31 et reproduction.

noblesse et de leur grandeur en petit. Ici, il se joint encore aux objets un cortège d'idées accessoires et morales de l'énergie de la nature humaine, de la puissance des peuples : quelles masses ! cela semblait devoir être éternel, cependant cela se détruit, cela passe, bientôt cela sera passé ; et il y a longtemps que la multitude innombrable d'hommes qui vivaient, s'agitaient, s'aimaient, se haïssaient, projetaient[P] autour de ces monuments, n'est plus ; parmi ces hommes il y avait un César, un Démosthene, un Cicéron, un Brutus, un Caton. A leur place, ce sont des serpents, des Arabes, des Tartares, des[Q] prêtres, des bêtes féroces, des ronces, des épines ; où régnait la foule et le bruit, il n'y a plus que le silence et la solitude. Les ruines sont plus belles au soleil couchant que le matin ; le matin, c'est le moment où la scène du monde va devenir tumultueuse et bruyante ; le soir, c'est le moment où elle va devenir silencieuse et tranquille...

Eh bien, ne voilà-t-il pas que je vais me plonger dans les profondeurs de l'analogie des idées et des sentiments, analogie qui dirige secrètement l'artiste dans le choix de ses accessoires ? Mais halte-là, il faut finir[R][352].

MILLET FRANCISQUE[S]

52. *Un Paysage*
où Ste Genevieve reçoit la bénédiction de Saint Germain[353].

Couleur triste, touche lourde ; et puis un paysage de théâtre ou une marmotte[354] du Boulevard, un paysan et une paysanne bariolés et un évêque d'Avranches ; tout ressemble à une scène d'opéra-comique.

P. *vivaient, s'aimaient* (s'armaient *dans* N),
se haïssaient, projetaient, s'agitaient autour G&
Q. *Tartares, des brigands, des prêtres* G&

R. [*voir ajout de Vdl dans* VI *à l'appendice*]
S. [Nonotte *placé avant* Millet Francisque *dans* G&]

352. Ce passage est un bon exemple du « critère de l'expressivité », que Diderot utilise si souvent. Voir l'Introduction, p. 6.
353. *Un Paysage dans lequel est sainte Genevieve, recevant la bénédiction de s. Germain, évêque d'Auxerre*. T. N° 52 du *Livret*. Nous avons fort peu d'informations sur Joseph-Francisque

Millet. Le Musée de l'Ermitage conserve de lui un paysage historique qui n'est pas accessible. Voir M. Roethlisberger, « Quelques nouveaux indices sur Francisque », *GBA*, novembre 1970, p. 319.
354. *Marmotte* : montreuse de marmottes (DPV, XXIII, 240).

53. *Autres Paysages.*

54. *Deux Têtes en pastel*[355].
Du même.

Au pont Notre-Dame[T][356].

NONNOTTE

Je ne sais comment celui-ci est entré à l'Académie. Il faut que je voie son morceau de réception[357].

BOIZOT

56. *Les Grâces qui enchaînent l'Amour*[358].

La scène se passe en l'air où l'on voit un Amour qui se tortille, et des Grâces plus lourdes, plus épaisses, plus maflées, comme j'en vois aux étaux[U][359] lorsque je reviens chez moi par la rue des Boucheries[360].

T. *Autres paysages et têtes en pastel: au pont Notre Dame.* G& 53. 54. *Autres paysages et têtes en pastel. Au pont Notre-Dame.* N

U. étales G&

355. *Plusieurs Tableaux de paysage* et *Deux Têtes au pastel*, n° 53 et 54 du *Livret*, n'ont pas été identifiés.
356. Sur le Pont Notre-Dame, voir DPV, XIII, 63, 73 et 381; XXIII, 203.
357. *Un Portrait*, n° 55 du *Livret*, n'a pas été identifié. D. Nonotte a présenté deux portraits pour sa réception à l'Académie en 1741: *Pierre Dulin* et *Sébastien Leclerc fils.* Voir C. Constans, *Musée national du château de Versailles*, 1980, n° 3497-3498 et reproductions en micro-fiches.
358. *Les Grâces enchaînent l'Amour.* T. N° 56

du *Livret.* Perdu. Le morceau de réception de A. Boizot (1737) est au Musée de Tours. Voir B. Lossky, *Tours. Musée des Beaux-Arts. Peintures du XVIII^e siècle*, 1962, n° 4, reproduction.
359. *Maflé*; «Qui a le visage plein et large, qui a de grosses joues.» *Étau*: «Boutique, quelquefois fixe, quelquefois portative, où l'on travaille, où l'on étale, où l'on vend différentes sortes de marchandises, du poisson, des fruits et autres menues denrées» (Trévoux 1771).
360. La rue des Boucheries allait de la rue de Richelieu à la rue Saint-Honoré, à l'ouest du Palais-Royal.

57. *Mars et l'Amour disputent sur le pouvoir de leurs armes*[361].
Sujet tiré d'Anacréon.
Du même.

C'est un plaisir que[v] de voir comme M. Boizot a platement parodié en peinture le poète le plus élégant et le plus délicat de la Grece; je n'ai pas le courage de décrire cela. Lisez Anacréon[362], et si vous avez son buste, brûlez devant le tableau de Boizot, et qu'il lui soit défendu d'ouvrir jamais un auteur charmant qui lui inspire d'aussi maussades[w] choses.

LE BEL

58. *Plusieurs Tableaux de paysages*[363].

Je voudrais bien savoir comment Chardin, Vernet et Loutherbourg ne font pas tomber les pinceaux de la main à tous ces gens-là. Homere, Horace, Virgile ont écrit, et j'ose bien écrire après eux. Allons, Monsieur le Bel, peignez donc.

Ici, c'est une gorge pratiquée entre des montagnes, celles de la droite, hautes et dans l'ombre, celles de la gauche, basses et éclairées, [avec quelques passants qui les traversent. Là, c'est encore une gorge pratiquée entre des montagnes; celles de la droite, hautes et dans l'ombre; celles de la gauche, basses et éclairées[x],] avec un torrent qui se précipite dans l'intervalle.

Mauvaises figures, nature fausse, et pas la première étincelle des talents

v. *que om. S*
w. *mauvaises V2*

x. *avec quelques [...] éclairées G& N om. L V1 V2*

361. *Mars et l'Amour disputent sur le pouvoir de leurs armes; Vénus sourit et trempe les traits de l'Amour dans le miel, en ordonnant à Cupidon d'y mêler de l'amertume.* T. N° 57 du *Livret.* Perdu.
362. Boizot a tiré son sujet de l'Ode XLV, *Sur les traits de l'Amour.* Voir *Les Poésies d'Anacréon et de Sapho,* trad. Mme Dacier, 1716, p. 139-141.

363. *Plusieurs Tableaux de paysages sous le même numéro.* T. N° 58 du *Livret.* Ils ne sont pas identifiés. Mais d'autres paysages de ce peintre existent encore, entre autres *Le Soleil couchant* du Salon de 1759 (Musée de Caen). Voir *Salons,* I, fig. 61.

du peintre. M. Le Bel ignore qu'un paysagiste est un peintre en portrait qui n'a guère d'autre mérite que de faire très ressemblant.

PERRONNEAU

Parmi ses portraits il y en avait un de femme[364] qu'on pouvait regarder; bien dessiné et mieux dessiné qu'à lui n'appartient; il vivait[Y], et le fichu était à tromper.

VERNET

Vue du port de Dieppe. Les quatre parties du jour. Deux vues des environs de Nogent sur Seine. Un naufrage; un paysage; un autre naufrage. Une marine au coucher du soleil. Sept petits paysages; deux autres marines; une tempête, et[Z] plusieurs autres tableaux sous un même numéro. Vingt-cinq tableaux, mon ami, vingt-cinq tableaux! et quels tableaux[A]! C'est comme le Créateur pour la célérité, c'est comme la nature pour la vérité. Il n'y a presque pas une de ces compositions à laquelle un peintre qui aurait bien employé son temps n'eût donné les deux années qu'il[B] a mises à les faire toutes. Quels effets incroyables de lumière! Les beaux ciels! Quelles eaux! Quelle ordonnance! Quelle prodigieuse variété de scènes!

Y. 59. 65. Perroneau *N* | *il avait l'air vivant, et G&*
Z. *un autre naufrage om. V1 V2 | tempête. Plusieurs G&*

A. *autres tableaux. En tout vingt-cinq. Vingt-cinq tableaux, mon ami! et quels tableaux. G&*
B. *années que* Vernet *a G&*

364. Il s'agit du portrait de *Mlle Pinchinat en Diane.* Pastel ovale. H. 0,76; L. 0,61. 1765. N° 64 du *Livret.* Musée des Beaux-Arts d'Orléans. Fig. 19. Cette œuvre fut exposée avec le portrait au pastel de *Mme Miron* (H. 0,57; L. 0,45. N° 65 du *Livret*). Voir L. Paraf, « Sur trois pastels de Perronneau », *B.A.F.,* année 1910, Paris, 1910, p. 251-252.

Localisation actuelle inconnue. On ne sait pas où se trouvent aujourd'hui les portraits à l'huile de *M. Maujé,* de *Mlle Perronneau,* de *M. Denis,* d'*Une Tête,* ni le portrait au pastel de *Mlle de Bossy.* Ils ont été exposés sous les n[os] 59, 60, 61, 62 et 63. Voir P. Ratouis de Limay et L. Vaillet, *J.-B. Perronneau,* 1923, p. 86-88.

Ici, un enfant échappé du naufrage est porté sur les épaules de son père; là, une^c femme étendue morte sur le rivage, et son époux qui se désole. La mer mugit, les vents sifflent, le tonnerre gronde, la lueur sombre et pâle des éclairs perce la nue, montre et dérobe la scène. On entend le bruit des flancs^D d'un vaisseau qui s'entrouvre, ses mâts sont inclinés, ses voiles déchirées; les^E uns sur le pont ont les bras levés vers le ciel, d'autres se sont élancés dans les eaux, ils sont portés par les flots contre des^F rochers voisins où leur sang se mêle à l'écume qui les blanchit; j'en vois qui flottent, j'en vois qui sont prêts à disparaître dans le gouffre, j'en vois qui se hâtent d'atteindre le rivage contre lequel ils seront brisés. La même variété de caractères, d'actions et d'expressions règne sur les spectateurs : les uns frissonnent et détournent la vue, d'autres secourent^G, d'autres immobiles regardent; il y en a qui ont allumé du feu sous une roche; ils s'occupent à ranimer une femme expirante, et j'espère qu'ils y réussiront. Tournez vos yeux sur une autre mer, et vous verrez le calme avec tous ses charmes; les eaux tranquilles, aplanies et riantes s'étendent^H, en perdant insensiblement de leur transparence et s'éclairant^I insensiblement à leur surface, depuis le rivage jusqu'où^J l'horizon confine avec le ciel; les vaisseaux sont immobiles, les matelots, les passagers sont à^K tous les amusements qui peuvent tromper leur impatience. Si c'est le matin, quelles vapeurs légères s'élèvent! comme ces vapeurs éparses sur les objets de la nature les ont rafraîchis et vivifiés! Si c'est le soir, comme la cime de ces montagnes se dore! De quelles nuances^L les cieux sont colorés! Comme les nuages marchent, se meuvent et viennent déposer dans les eaux la teinte [365] de leurs couleurs! Allez à la campagne, tournez vos regards vers la voûte des cieux, observez bien les phénomènes de l'instant, et vous jurerez qu'on

C. *là vous voyez une G&*
D. *des flancs om. M*
E. *déchirées;* l'équipage est consterné. *Les uns G& | déchirées om. V2*
F. *les V1 V2*
G. *d'autres cherchent à secourir; d'autres G&*

H. *charmes. Des eaux [...] riantes s'étendant, en G&*
I. *de leur [...] s'éclairant om. V2*
J. *à V1 V2*
K. *les matelots et les passagers, à tous G& passagers ont tous N*
L. *manières V1 V2*

365. *Teinte* : voir le lexique.

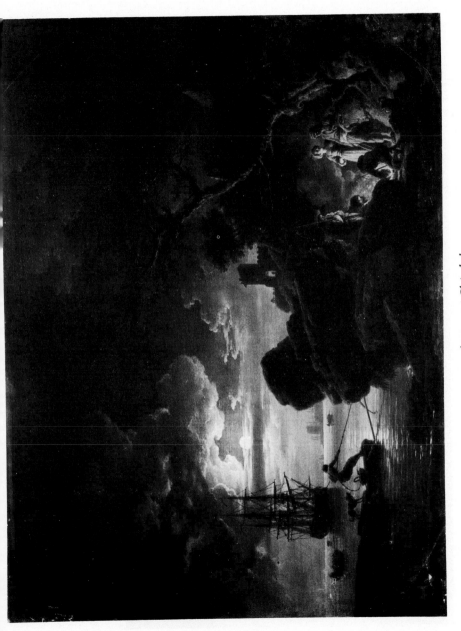

20. Joseph Vernet. *Clair de lune.*

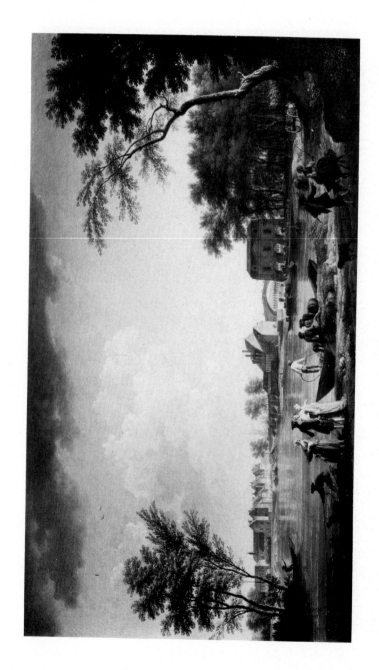

21. Joseph Vernet. *Vue de Nogent-sur-Seine.*

a coupé un morceau de la grande toile lumineuse que le soleil éclaire, pour le transporter sur le chevalet de l'artiste[366]; ou fermez votre main, et faites[-en[M]] un tube qui ne vous laisse apercevoir qu'un espace limité de la grande toile, et vous jurerez que·c'est un tableau de Vernet qu'on a pris sur son chevalet et transporté dans le ciel. Quoique de tous nos peintres celui-ci[N] soit le plus fécond, aucun ne me donne moins de travail. Il est impossible de rendre ses compositions, il faut les voir. Ses Nuits sont aussi touchantes que ses jours sont beaux; ses Ports sont[O] aussi beaux que ses morceaux d'imagination sont piquants. Également merveilleux, soit que son pinceau captif s'assujettisse à une nature donnée, soit que sa muse dégagée d'entraves soit libre et abandonnée[P] à elle-même; incompréhensible, soit qu'il emploie l'astre du jour ou celui de la nuit, la lumière naturelle ou les lumières artificielles à éclairer ses tableaux; toujours harmonieux, vigoureux et sage, tel que ces grands poètes, ces hommes rares en qui le jugement balance si parfaitement la verve qu'ils ne sont jamais ni exagérés ni froids[367]; ses fabriques, ses[Q] édifices, les vêtements, les actions, les hommes, les animaux, tout est vrai. De près il vous frappe, de loin il vous frappe plus encore. Chardin et Vernet, mon ami, sont deux grands magiciens[368]. On dirait de celui-ci qu'il commence par créer le[R] pays, et qu'il a des hommes, des femmes, des enfants en réserve dont il peuple sa toile comme on peuple une colonie; puis il leur fait le temps, le ciel, la saison, le bonheur, le malheur qu'il lui plaît; c'est le Jupiter de

M. *ou bien,* fermez *G& |* en om. *L V1 V2*
N. Vernet *G&*
O. Ports de mer *sont G&*
P. *entraves,* se livre et s'abandonne *à G&*

Q. et sages tels *que V1 V2 |* jamais exagérés *M |* ces *fabriques,* ces *édifices V1 V2*
R. les *V1 V2*

366. Dans cette description, Diderot essaie de mettre au point un style descriptif susceptible de peindre non seulement la réalité, mais aussi l'atmosphère qui l'a séduit. Il recourt à des expressions qui recréent l'illusion et à des figures qui provoquent l'émotion. Les descriptions des paysages de Vernet qu'il a vus aux Salons de 1759 et de 1763 (DPV, XIII, 78-79 et 387) montrent comment il a peu à peu élaboré cette technique, cette « méthode poétique ». Voir l'Introduction, p. 5. Sur les toiles exposées à ces deux Salons, voir F. Inger-

soll-Smouse, *J. Vernet,* 1926, I, n° 692, 712, 760, 763-766, 775 et reproductions.
367. Selon Diderot il y a deux phases dans la création artistique : un état dominé par l'inspiration ou verve, et un état où dominent le jugement et les problèmes techniques. L'idéal est l'équilibre entre ces deux phases.
368. Dans le *Salon de 1763,* Diderot disait déjà des toiles de Vernet : « Quelle magie » (DPV, XIII, 386).

Lucien qui las d'entendre les cris lamentables des humains, se lève de table et dit : De la grêle en Thrace... et l'on voit aussitôt les arbres dépouillés, les moissons hachées et le chaume des cabanes dispersé[s]; la peste en Asie... et l'on voit les portes des maisons fermées, les rues désertes, et les hommes se fuyant; ici, un volcan... et la terre s'ébranle sous les pieds, les édifices tombent, les animaux s'effarouchent et les habitants des villes gagnent les campagnes[;] une guerre là... et les nations courent aux armes et s'entr'égorgent; en cet endroit une disette... et le vieux laboureur expire de faim sur sa[t] porte. Jupiter appelle cela gouverner le monde, et il a tort; Vernet appelle cela faire des tableaux, et il a raison[369].

66. *Vue du port de Dieppe*[u] [370].
Du même.

Grande et immense composition. Ciel léger et argentin. Belle masse de bâtiments. Vue pittoresque et piquante : multitude de figures occupées à la pêche, à l'apprêt, à la vente du poisson, au travail, au raccommodage des filets et autres pareilles manœuvres; actions naturelles et vraies; figures vigoureusement et spirituellement[371] touchées; cependant, car il faut tout dire, ni aussi vigoureusement, ni aussi spirituellement que de coutume.

s. *arbres* se dépouiller, *les* V1 V2 | *cabanes* détruit et *dispersé. G&*
t. *sur le seuil de sa porte. G&*

u. *Le port de Dieppe. G& 66. Le port de Dieppe.* N

369. Diderot donne ici une paraphrase très libre d'une partie d'*Icaromenipe. Dialogue. Menipe et son Amy*, par Lucien, trad. Perrot et d'Ablancourt, éd. 1723, p. 458. En rapprochant de Vernet le Jupiter de Lucien, Diderot veut dire que le peintre est un vrai créateur, et non un copiste de la nature, et qu'il domine son univers pictural avec une souveraineté égale à celle de Jupiter décidant de la vie des hommes. Dans le *Salon de 1763*, il disait de Vernet qu'il avait « volé à la nature son secret ». « Tout ce qu'elle produit, ajoutait-il, il peut le répéter » (DPV, XIII, 388).
370. *Vue du Port de Dieppe*. T. H. 0,165; L. 0,263. 1765. Nº 66 du *Livret*. Musée de la Marine, Paris. Voir *Joseph Vernet, Musée de la Marine, Paris*, 15 octobre-9 janvier 1977, catalogue d'exposition par Ph. Conisbee, nº 50 et reproduction. Il fait partie de la série des *Ports de France*. Voir DPV, XIII, 78, 250 et 388.
371. *Spirituelle, vigoureux* : voir le lexique.

67. *Les Quatre Parties du jour*[372].
Du même.

La plus belle entènte[373] de lumières[v]. Je vais parcourant ces morceaux et ne m'arrêtant qu'au talent particulier, au mérite propre qui les distinguent[w]; qu'en arrivera-t-il? C'est qu'à la fin vous concevrez que cet artiste a tous les talents et tous les mérites.

68. *Deux Vues des environs de Nogent-sur-Seine*[x][374].
Du même.

Excellente leçon pour le Prince dont on a entremêlé les compositions avec celles[y] de Vernet, il ne perdra pas ce qu'il a, et il connaîtra ce qui lui manque : beaucoup[z] d'esprit, de légèreté et de naturel dans les figures de le Prince, mais de la faiblesse, de la sécheresse, peu d'effet. L'autre peint dans la pâte, est[A] toujours ferme[375], d'accord, et étouffe son voisin. Les lointains de Vernet[B] sont vaporeux, ses ciels légers; on n'en saurait dire autant de le Prince. Celui-ci n'est pourtant pas sans mérite, en s'éloignant de Vernet il se fortifie et s'embellit, l'autre s'efface et s'éteint[c]. Ce cruel voisinage est encore une des malices du tapissier Chardin[D][376].

v. [*pas de titre dans* G&] *Dans les quatre parties du jour, la plus* G& 67. *Dans les quatre parties du jour. La* N | *lumière* V1
w. *parcourant les morceaux* V1 V2 | *distingue* V1
x. *Vues de Nogent sur Seine.* G& 68. *Deux vues de Nogent-sur-Seine.* N
y. *les tableaux avec ceux de* G&

z. *manque. Il y a beaucoup* G&
A. *effet. Vernet peint* G& | *pâte et toujours* V1 V2 [*corr. dans* V1]
B. *Ses lointains sont* G&
c. *l'autre l'efface et l'éteint.* G&
D. *du tapissier.* G& N

372. *Quatre Tableaux, représentant les quatre parties du Jour.* T. 1765. N° 67 du *Livret* : *Le Matin* (H. 1,06; L. 1,43), *Le Midi* (H. 1,20; L. 1,50), *Coucher du soleil* (*Le Soir*, H. 1,09; L. 1,48) et *Clair de lune* (*La Nuit*, H. 1,08; L. 1,47, fig. 20). Ils étaient destinés aux appartements du château de Choisy et sont actuellement au Musée du Louvre. Voir F. Ingersoll-Smouse, o.c., vol. II, n° 827-830, fig. 211-214.
373. *Entente* : voir le lexique.
374. *Deux Vues des environs de Nogent-sur-Seine* (t., n° 68 du *Livret*) ont été tirées du

Cabinet de Jean de Boullongne, ancien contrôleur général. L'une d'elles a été perdue. L'autre *Vue de Nogent-sur-Seine* (t. H. 0,76; L. 0,135), datée de 1764, se trouve aux Staatliche Museen Preussischer Kulturbesitz, *Gemälde Galerie*, Berlin, fig. 21. Voir Ph. Conisbee, o.c., 1977, n° 54.
375. *Pâte, ferme* : voir le lexique.
376. Chardin était le tapissier du Salon (voir n. 183). Dans son compte rendu de Le Prince, Diderot compare de nouveau ses paysages à ceux de Vernet. Voir n. 591.

69. *Deux Pendants, l'un un Naufrage, l'autre un Paysage*[E][377].
Du même.

Le Paysage est charmant, mais le Naufrage est tout autre chose; c'est surtout aux figures qu'il faut s'attacher. Le vent est terrible, les hommes ont peine à se tenir debout. Voyez cette femme noyée qu'on vient de retirer des eaux, et défendez-vous de la douleur de son mari, si vous le[F] pouvez.

70. *Autre Naufrage au clair de lune*[G][378].
Du même.

Considérez bien ces hommes occupés à réchauffer cette femme évanouie au feu qu'ils ont allumé sous une roche, et dites que vous avez vu un des groupes les plus intéressants qu'il fût possible d'imaginer[.] Et cette scène touchante, comme elle est éclairée! Et cette voûte comme elle est éclairée[H] de la lueur rougeâtre des feux! Et ce contraste de la lumière pâle et faible[I] de la lune et de la lumière forte, rouge, triste et sombre des feux allumés! Il n'est pas permis à tout peintre d'opposer ainsi des phénomènes aussi discordants et d'être harmonieux. Le moyen de n'être pas faux où les deux lumières se rencontrent, se fondent[379] et forment une splendeur particulière[J][380]?

E. *Deux pendants. Un naufrage. Un paysage.* G&
F. *le* om. S
G. *de la lune* G&
H. teinte G& N
I. *faible et pâle* G& N

J. *phénomènes discordants et d'être harmonieux en dépit d'eux. Il vient un point où les deux lumières se rencontrent, se fondent ensemble, et forment une teinte particulière, et où il n'est pas aisé de n'être pas faux.* G&

377. *Deux Pendants: l'un un Naufrage; l'autre un Paysage.* T. H. 0,54; L. 0,72. N° 69 du *Livret.* Commandés par Le Gendre d'Aviray en 1763. Probablement peints à cette date. Le *Naufrage* est vraisemblablement à identifier avec *La Tempête* du Musée de l'Ermitage. Le *Paysage* est perdu. Voir Ingersoll-Smouse, o.c., vol. I, n° 777 et n° 778 (fig. 198).
378. *Un Naufrage.* T. H. 0,40; L. 0,64. N° 70 du *Livret.* Perdu. Voir Ingersoll-Smouse, o.c., vol. II, n° 836.

379. *Harmonie, fondre* : voir le lexique.
380. C'est pourquoi Diderot conseille à l'artiste d'éviter de représenter la lumière, celle de la lune ou du soleil, sans l'estomper par la reproduction «de vapeur ou de nuages» (DPV, XIII, 372). Seul un artiste aussi éminent que Vernet peut se permettre de transgresser cette règle et d'aller jusqu'à recourir à deux sources de lumière.

71. Une[k] *Marine au coucher du soleil*[381].
Du même.

Si vous avez vu la mer à cinq heures du soir en automne vous connaissez ce tableau.

72. *Sept Petits Tableaux de paysage*[L][382].
Du même.

Je voudrais en savoir un médiocre, je vous le dirais. Le plus faible est beau, j'entends beau pour un autre, car il y en a un ou deux qui sont[M] au-dessous de l'artiste et que Chardin a cachés. Pensez des autres tant de bien qu'il vous plaira.

Le jeune Loutherbourg a aussi exposé une scène de nuit[383] que vous eussiez[N] pu comparer avec celle de Vernet, si le tapissier l'eût voulu; mais il a placé l'une de ces[O] compositions à un des bouts du Salon et l'autre à l'autre bout : il a craint que ces deux morceaux ne se tuassent[384]. Je les ai bien regardés, mais j'avoue que je n'en sais pas assez pour juger entre eux. Il y a, ce me semble, plus de vigueur d'un côté, plus d'harmonie et de moelleux de l'autre. Quant à l'intérêt, des pâtres mêlés avec leurs animaux qui se réchauffent sous une roche ne sont pas à comparer avec

K. *Marine au coucher du soleil. G&* 71. *Marine au coucher du soleil. N*
L. paysages. *G&*

M. *qui sont* om. S
N. *que nous aurions* pu *G&*
O. ses *V2*

381. *Une Marine au coucher du soleil.* T. H. 0,80; L. 1,13. N° 71 du *Livret.* Perdu. Voir Ingersoll-Smouse, o.c., vol. II, n° 808.
382. *Sept Petits Tableaux de paysages dont quatre sont carrés et trois ovales.* T. N° 72 du *Livret.* Perdu. Voir Ingersoll-Smouse, I, n° 796-802. Selon Grimm, ils appartenaient à Mme Geoffrin et servaient avec les quatre pastorales de Boucher (voir n. 149-152) à la décoration d'un boudoir (*Salons*, II, 123). Diderot ne mentionne pas les autres tableaux de Vernet, qui figurent dans le *Livret*: n° 73 : *Deux Marines* ; perdues. L'une d'elle, *Tempête de nuit*, fut gravée par J.-J. Flipart en 1772. N° 74 : *Une Marine* ; perdu. N° 75 : *Une Tempête* ; perdu. Voir Ingersoll-Smouse, o.c., vol. I, n° 786 (fig. 203), 787 et n° 793; vol. II, n° 806. Diderot ne parle pas non plus de *Plusieurs Tableaux*, sous le même n° (n° 76 du *Livret*). Non identifiés.
383. *La Nuit* de Loutherbourg est, selon Mathon de La Cour, « un paysage éclairé par la lune » (*Lettres*, 1765, p. 64-65). Diderot reprend cette comparaison entre Vernet et Loutherbourg dans son compte rendu de *La Nuit* par Loutherbourg (voir n. 585). *La Nuit* de Vernet est *Un Naufrage* (voir n. 378) au clair de lune.
384. *Tuer* : voir le lexique.

une femme mourante qu'on rappelle à la vie. Je ne crois pas non plus que le Paysage qui occupe le reste de la toile de Loutherbourg soit à mettre en parallèle avec la Marine qui occupe le reste de la toile de Vernet. Les lumières de Vernet sont infiniment plus vraies et son pinceau plus précieux[385]. Je résume : Loutherbourg serait vain du tableau de Vernet; Vernet ne rougirait pas de celui de Loutherbourg.

Un des morceaux des quatre Saisons, celui où l'on voit à droite sur le fond un moulin à l'eau[P], autour du moulin les eaux courantes, au bord des eaux des femmes qui lavent du linge, m'a singulièrement frappé par la couleur, la fraîcheur, la diversité des objets, la beauté du site et la vie de la nature[386].

Le reste des[Q] *Paysages* fait dire : *Aliquando bonus dormitat Homerus*[387]. Ces roches jaunâtres sont ternes, sourdes, sans effet; c'est partout une[R] même teinte; composition malade de bile répandue. Le pèlerin qui les traverse est pauvre, mesquin[388], dur et sec. Un peintre jaloux de sa réputation n'aurait pas montré ce morceau[S]; un peintre jaloux de la réputation de son confrère l'aurait mis au grand jour. J'aime[T] à voir que Chardin pense et sente bien.

Autre composition malade d'une maladie plus dangereuse : c'est la bile verte répandue; celui-ci[U] est aussi sec, aussi monotone, aussi terne, aussi froid, aussi sale que le précédent. Chardin l'a fourré dans le même coin. Monsieur Chardin, je vous en loue.

Il y aura, mon ami, dans cet article de Vernet quelques redites de ce que j'en[V] écrivais il y a deux ans, mais l'artiste me montrant le même génie et le même pinceau, il faut bien que je retombe[W] dans le même éloge.

P. *à eau G& N*
Q. *de V1 V2*
R. *la G&*
S. *tableau G&*

T. *peintre* envieux de la gloire de [...] *jour.* Le tapissier l'a placé dans un coin. J'aime *G&*
U. *répandue.* Ce morceau *est G&*
V. *que je vous en F*
W. tombe *V2*

385. *Pinceau, précieux* : voir le lexique.
386. Il n'y avait pas de série des *Quatre Saisons* au Salon de 1765. Il ressort de la description de Diderot qu'il pense au *Midi*, l'une des *Quatre Parties du jour* . Voir n. 372.

387. « Je souffre, quand il arrive au bon Homère de sommeiller » (Horace, *Art poétique*, trad. Batteux, 1771, t. I, p. 52-53, v. 358).
388. *Sourd, teinte, mesquin* : voir le lexique.

Je persiste dans mon opinion : Vernet balance le *Claude Lorrain* dans l'art d'élever des vapeurs sur la toile, et il[x] lui est infiniment supérieur dans l'invention des scènes, le dessin des figures, la variété des incidents et le reste. Le premier n'est qu'un grand paysagiste tout court, l'autre est un peintre d'histoire. Selon mon sens *le Lorrain*[Y] choisit des phénomènes de nature plus rares et par cette raison peut-être plus piquants ; l'atmosphère de Vernet est plus commune, et par cette raison plus facile à reconnaître[389].

ROSLIN

77. *Un Père arrivant dans sa terre où il est reçu*
par ses enfants dont il était tendrement aimé[Z].
On y voit les portraits de cette famille[390].

C'est la famille de la Rochefoucault. Il y avait[A] concurrence entre Roslin et Greuze. Notre amateur M. Watelet, qui sait en peinture tout ce qu'il en a écrit en poésie[391], et M. de[B] Marigny, chef et protecteur des

x. *balance Claude le Lorrain* N | *et lui* G&
y. *l'autre un* V1 V2 | *d'histoire, selon mon sens.*
Le Lorrain G& N
z. *Roslin. Un père arrivant dans sa terre où il est reçu par ses enfants.* Tableau de dix pieds sur huit. G& 77. *Un père arrivant à sa terre, où il est reçu par sa famille.* Tableau de dix pieds, sur huit. N

389. Diderot renvoie à la comparaison entre Vernet et Claude Lorrain qu'il a faite dans le *Salon de 1763* (DPV, XIII, 389). C'est surtout au Palais du Luxembourg, dans le Cabinet du roi, qu'il a étudié les paysages de Claude Lorrain, par exemple le *Débarquement de Cléopâtre* et le *Couchant du soleil*, qui sont actuellement au Louvre. Voir R.R.C., 1974, t. I, inv. 4715-4716 et reproductions.
390. *Un Père arrivant dans sa terre, où il est reçu par ses enfants dont il était tendrement aimé. On y voit les portraits de cette famille.* T. H. 2,64 ; L. 3,30. N° 77 du *Livret*. Disparu, mais dessiné par Saint-Aubin dans son aquarelle montrant le Salon de 1765. Voir G. W. Lundberg, *Roslin, Liv och Verk*, Malmö, 1957, vol. I, reproduction p. 87, vol. II, n° 209. Grimm

A. *sur huit*. Ce tableau représente *les portraits de toute la famille de la Rochefoucault*, une des plus illustres maisons de France, et une des plus respectables par ses vertus et la noblesse de ses sentiments. Pour faire ce tableau, *il y avait* G& | Rochefoucauld N
B. *M. le marquis de* G&

donne des détails sur Alexandre de La Rochefoucauld et sur sa famille (*Salons*, II, 126). Voir les variantes A et C qui donnent d'autres indications.
391. Diderot pense à *L'Art de peindre* de Watelet. Dans un compte rendu de cet ouvrage, il fait preuve d'une certaine sévérité (DPV, XIII, 124-136) et esquisse différentes idées qu'il opposera, en 1766, dans les *Essais sur la peinture*, aux conceptions esthétiques de l'Académie. Il retient toutefois certaines analyses de Watelet sur le « dessin », l' « expression », le « coloris » et le « clair-obscur » (E. M. Bukdahl, o.c., p. 20-30, 35, 38, 43 et 75). Dans sa correspondance, Diderot fait allusion à la concurrence entre Roslin et Greuze (CORR, VII, 234).

arts, ont fait préférer Roslin. Voyons ce qu'a fait celui-ci, et nous dirons ensuite un mot de ce que l'autre se proposait de faire. Je vais[c] prendre ma description par la droite et la suivre jusqu'à l'extrémité gauche de la toile.

On voit d'abord un carrosse de campagne, le cocher sur son siège et quelques valets de pied. Vers la portière plus[D] sur le devant, une paysanne par le dos, étalant son tablier pour recevoir quelque largesse[.] Au pied de cette femme un enfant encore[E] par le dos, agenouillé et le corps appuyé sur une hotte. Puis un autre domestique. Plus sur le devant, un enfant en chemise et en culotte tête et pieds nus, avec un groupe de paysans et de paysannes auxquels un autre valet distribue[F] des aumônes. Le fils de la maison derrière son père. Le père au-devant duquel la mère et ses filles, l'une à sa gauche, l'autre à sa droite, s'avancent bien posément. Derrière la mère, à quelque distance, un jeune homme faisant une révérence maussade. Proche de lui, deux jeunes[G] enfants. Tout à fait sur la gauche, une jeune fille. Voilà les personnages et quelques-uns des accessoires. Couvrez[H] le fond d'une grande terrasse de verdure, et vous aurez toute la sublime composition de Roslin.

Une idée folle dont il est impossible de se défendre au premier aspect de ce tableau, c'est qu'on voit le théâtre de Nicolet et la plus belle parade qui s'y soit jouée. On se dit à soi-même : Voilà le père Cassandre, c'est lui, je le reconnais à son air long, sec[,] triste, enfumé et maussade. Cette grande créature qui s'avance en satin blanc, c'est mademoiselle Zirzabelle, et celui-là qui tire sa révérence, c'est le beau monsieur Liandre[392]; c'est lui. Le reste, ce sont les bambins de la famille.

c. *faire.* Le tableau de Roslin représente M. le duc de la Rochefoucault, chef de la maison, mort depuis quelques années. Il arrive dans une de ses terres où sa famille l'attend. Ses deux filles, Madame la duchesse d'Enville et Madame la duchesse d'Estissac, vont au-devant de lui; elles sont suivies par leurs enfants. Les figures sont de petite nature. *Je vais G&*

D. *pied,* à la livrée de la Rochefoucault. *Vers la portière, sur G&*

E. aux pieds *V1 | enfant* aussi *par G&*

F. *valet* de pied *distribue G& N*

G. *aumônes.* Au milieu de la toile, le chef de la famille, ayant un de ses petits-fils derrière lui. Au-devant de lui ses deux filles suivies de leurs enfants *s'avancent bien posément. Derrière ce groupe, à quelque distance, un jeune homme, faisant une révérence maussade :* c'est le fils aîné de la duchesse d'Estissac. *Proche de lui, deux autres jeunes enfants. G&*

H. *accessoires* du tableau. *Couvrez G&*

392. Cassandre, Zirzabelle et Monsieur Liandre sont des personnages classiques dans le genre de la parade poissarde (sur le théâtre de Nicolet, voir DPV, XVIII, 76).

Jamais composition ne fut plus sotte, plus plate et plus triste. Le raide des figures l'a surnommée le Jeu de quilles. Mais faisons marcher aussi nos observations de la droite à la gauche. Les laquais, les valets de pied[I], les paysans, les enfants, le carrosse, durs et secs tant qu'on veut; les autres figures, sans expression dans les têtes, sans grâce, sans dignité dans le maintien. C'est un cérémonial d'un froid, d'un empesé[J] à faire bâiller. Ni cette femme ne songe à aller au-devant de son époux, les bras ouverts, ni cet époux à ouvrir ses bras pour la recevoir, ni aucun de ces petits enfants ne se détache des autres et ne crie : Bonjour, mon grand-papa, bonjour, mon grand-papa[K]. Je ne sais si tous ces gens-là étaient bien pressés, bien contents de le[L] rejoindre, cela devait être, car c'est la famille de France la plus unie, la plus honnête et où l'on s'aime le plus, mais c'est à l'hôtel et non sur[M] la toile de Roslin. Ici il n'y a ni âme, ni vie, [ni joie], ni vérité[N] : ni âme, ni vie, ni joie, ni vérité dans les maîtres, ni âme, ni vie, ni joie, ni vérité dans les valets, ni âme, ni vie, ni vérité, ni joie, ni mouvement dans les paysans; c'est un grand et triste éventail[393]. Cette grande terrasse verte et monotone qui occupe le fond joue très bien le vieux tapis usé d'un billard et achève d'obscurcir, d'assourder[O][394] et d'attrister la scène.

I. *Roslin. Jamais composition ne fut plus sotte, plus plate et plus triste. Le raide des figures* (du tableau *dans* S) *l'a fait surnommé le jeu de quilles de Roslin. Au premier aspect on se croirait sur le théâtre de Nicolet au milieu de la plus belle parade. On reconnaît le père Cassandre à son air long, sec, triste, enfumé et maussade. Cette grande créature qui s'avance en satin blanc, c'est Mamselle Zirzabelle, et ce grand flandrin qui tire sa révérence, c'est Monsieur le beau Liandre. Le reste, ce sont les bambins de la famille. Les valets de pied* G& | *l'a fait surnommé le* V1 [*corr.* Vd*l*]
J. *froid et d'un* G&

K. *bâiller. Quoi, ces filles ne songent pas à aller au-devant de leur père, les bras ouverts ni ce père à ouvrir ses bras pour les recevoir, ni aucun de ces petits enfants à se détacher des autres, et à crier en courant, bonjour, mon grand papa, bonjour mon grand papa. Je ne* G&
L. *se* G&
M. *plus. C'est l'hôtel de la Rochefoucault que la tendresse paternelle et la piété filiale ont choisi pour asile, mais il n'en reste aucun vestige sur la toile de Roslin.* G&
N. *ni joie* G& N *om.* L V1 V2 | *Ici* [...] *vérité om.* V2
O. *assourdir* G& N

393. Chez Diderot, le mot « éventail » s'applique au style décoratif, à la facture élégante et aux arabesques linéaires qu'il a eu le déplaisir de découvrir dans les œuvres inspirées de Boucher. Voir aussi DPV, XIII, 231 et le lexique. Dans le *Salon de 1761*, Diderot a déjà critiqué « les attitudes apprêtées » des portraits de Roslin (DPV, XIII, 250-252). Sur ces portraits, voir G. W. Lundberg, o.c., vol. II, n[os] 129, 130, 131, 133, 138 et 141 et reproductions.
394. *Assourdir* : voir le lexique. G& et N donnent la forme correcte « assourdir ».

Cependant il faut avouer qu'il y a des étoffes, des draperies, des imitations de détail de la plus grande vérité; ce satin, par exemple, de M^{lleP} Zirzabelle est on ne peut mieux de mollesse, de couleur, de reflets et de plis[395]. Mais s'il ne faut pas habiller un homme comme un mannequin, il ne faut pas habiller un mannequin comme un homme^Q. Plus la draperie est vraie, plus l'ensemble déplaît^R si la figure est fausse. J'en dis autant de la perfection de ces broderies : plus elles sont parfaites, plus elles font sortir la fausseté^S des objets faux sur lesquels elles sont appliquées. Puisque toutes les figures sont mannequinées[396], il fallait mannequiner aussi^T les draperies. Voulez-vous sentir la vérité de mon^U observation ? attachez un beau point d'Hongrie[397] sur un bras de bois, vous verrez comme le travail et la richesse du point et la vérité des plis dessécheront encore et raidiront ce bras de bois^V.

Ce rare morceau coûte quinze mille francs, et l'on donnerait toute chose à un homme de goût pour l'accepter, qu'il n'en voudrait point. Une seule tête de Greuze aurait mieux valu. Mais, me direz-vous, Greuze fait le portrait et supérieurement à Roslin. — Il est vrai. — Greuze compose, et Roslin n'y entend rien. — D'accord. — Pourquoi donc le Watelet et le Marigny ?... — Et qui^W est-ce qui sait les motifs particuliers qui meuvent ces grandes têtes-là ? Greuze proposait de rassembler la famille dans un salon, le matin, d'occuper les hommes à de la physique expérimentale, les femmes à travailler, et les enfants turbulents à désespérer^X les uns et

P. Mamselle *G&* mademoiselle *N* [*ici et plus loin*]

Q. *habiller une personne* comme [...] *un mannequin* comme une personne. *G& il ne faut* [...] *mannequin om. V2* [*add. interl. par Vdl dans V1*]

R. *l'ensemble est* choquant *si G&*

S. maussaderie *G&*

T. *aussi* mannequiner *G& N*

U. cette *G&*

V. *bois*; et *vous verrez G&* | dessécheront et raidiront ce bras de bois encore davantage. *G& w. donc M. Watelet et M. Marigny ?... Eh qui G& donc M. Watelet et Mr Marigny V1* [*corr. Vdl*]

X. *à déranger et à agacer les G&*

395. Dans la *Comtesse d'Egmont*, exposée au Salon de 1763, Diderot a aussi admiré la façon dont Roslin rend le satin (DPV, XIII, 391; G. W. Lundberg, o.c., n° 171 et reproduction).

396. « Mannequin » ou « mannequiné » désigne sous la plume de Diderot les figures décoratives aux attitudes artificielles si typiques, selon lui, du « petit goût » de Boucher. Certains artistes du XVIII^e siècle ont aussi recours à ces termes. Diderot fait allusion au « mannequin » utilisé pour l'enseignement académique du dessin. Voir le lexique.

397. *Point d'Hongrie* : « Sorte de tapisserie qui est fort en usage parmi les femmes ménagères pour faire des ameublements » (Furetière 1690). Voir aussi ENC, XII, 874b.

les autres; il proposait quelque chose de mieux, c'était d'amener au château du bon seigneur les paysans, pères, mères[Y], frères, sœurs, enfants, pénétrés de la reconnaissance du secours qu'ils en avaient obtenu[Z] dans la disette de 1757 : dans cette année malheureuse M. de la Rochefoucault sacrifia soixante mille francs à faire travailler tous les habitants de sa terre; on donna[A] six liards, deux sous aux enfants de cinq ans qui ramassaient des pierres dans des[B] petits paniers. Voilà l'action qu'il convenait de consacrer par la peinture[398], et l'on conviendra que ce[C] spectacle eût autrement affecté que les compliments du père Cassandre, les révérences de M. Liandre, le satin de Mad[lle] Zirzabelle et toute la parade de Nicolet.

Roslin est[D] aujourd'hui un aussi bon brodeur que Carle Vanloo fut autrefois un grand teinturier[399]; cependant il pouvait être un peintre, mais il fallait venir de bonne heure dans Athenes. C'est là qu'aux dépens de l'honneur, de la bonne foi, de la vertu, des mœurs on a fait des progrès surprenants dans les choses de goût, dans[E] le sentiment de la grâce, dans la connaissance et le choix des caractères, des expressions et des autres accessoires d'un art qui suppose le tact le plus délié, le plus délicat, le jugement le plus exquis, je ne sais quelle noblesse, une sorte d'élévation, une multitude de qualités fines, vapeurs délicieuses qui s'élèvent du fond d'un cloaque. Ailleurs on aura[F] de la verve, mais elle sera dure, agreste et sauvage. Les Goths, les Vandales ordonneront une scène, mais combien de siècles s'écouleront avant qu'ils sachent je ne dis pas l'ordonner comme Raphaël, mais sentir combien Raphaël l'a noblement, simplement, grandement

Y. *paysans, les pères, mères G M F les pères, les mères, S*

Z. *de reconnaissance des secours qu'ils en avaient obtenus dans G&*

A. *M. le duc de la Rochefoucault employa soixante mille francs à faire travailler et subsister les habitants de ses terres. On donnait six G&*

B. *de G&*

C. *peinture. Ce spectacle G&*

D. *[passage placé à la fin du texte sur Roslin dans G&] Roslin, suédois de naissance, est G&*

E. *on fait G& | goût, d'art. Le sentiment N*

F. *qui s'évaporent du S | du fond d'un lieu empesté. Vos artistes, mon ami, auront de la verve G&*

398. Ici c'est la peinture morale, sensible et réaliste de Greuze que Diderot prend pour modèle dans sa proposition de modification.

399. « Brodeur » signifie que Roslin n'est qu'un artisan et non un vrai portraitiste, parce qu'il ne peint bien que les étoffes; il ne sait pas rendre le caractère de ses modèles. Dans le *Salon de 1763*, Diderot dit de Carle Vanloo qu'il est « un bon teinturier » (DPV, XIII, 344). « Un bon teinturier », dans l'argot de métier, désigne un artiste qui n'est pas un bon coloriste. Voir aussi *Salons*, III, 250.

ordonnée[400]. Croyez-vous que les beaux-arts puissent avoir aujourd'hui à Neufchatel ou à Berne[G] le caractère qu'ils ont eu autrefois dans Athenes ou dans Rome ou même celui qu'ils ont sous nos yeux à[H] Paris ? Non, les mœurs n'y sont pas. Les peuples sont dispersés par pelotons, chacun parle un ramage particulier, dur et barbare. Il n'y a point de concurrence d'un canton à un autre. Il faut la[I] rivalité et l'effervescence de vingt millions d'hommes réunis pour faire sortir de la foule un grand artiste. Prenez ces soixante mille ouvriers qui forment notre manufacture de Lyon, dispersez-les dans le royaume, peut-être la main-d'œuvre restera-t-elle la même, mais le goût sera perdu. Il est une empreinte nationale que Roslin a gardée et qui l'arrête. Si Mengs[J] fait des prodiges, c'est qu'il s'est expatrié jeune, c'est qu'il est à Rome, c'est qu'il n'en est point sorti ; arrachez-le d'au delà des Alpes[K], séparez-le des grands modèles, enfermez-le à Breslaw, et[L] nous verrons ce qu'il deviendra. Et pourquoi ne vous le garantirais[M]-je pas abâtardi, nul avant qu'il soit dix ans, moi, qui vois tous les jours nos maîtres et nos élèves perdre ici, dans la capitale, le grand goût qu'ils ont apporté de l'École romaine ; moi, qui connais par expérience l'influence du séjour de la province[N] ; moi, qui ai vécu dans le même grenier avec Preisler et Wille et qui sais ce qu'ils sont devenus[401] ? Jusqu'à[O] présent

G. *aujourd'hui à Francfort et à Leipsic le G&*
H. *Athènes et dans | sous les yeux V1 V2 | y eux dans Paris ? G&*
I. *concurrence d'une petite souveraineté à une autre et il faut quelquefois la G&*
J. *Roslin a apportée en France, et qu'il a gardée. Si Meings fait G&*
K. *est pas sorti N | sorti. Faites-lui repasser les Alpes G&*

L. *à Dresde ou ailleurs, et G&*
M. *garantirai V1 V2*
N. *romaine ; moi, qui ai vécu G&*
O. *devenus,* l'un allant à Copenhague, l'autre restant à Paris ? Preisler était cependant beaucoup plus fort que Wille. Aujourd'hui il n'est plus rien du tout, et Wille est devenu le premier graveur de l'Europe. *Jusqu'à G& Preisler [...] que Wille. om. F*

400. Dans le *Salon de 1767*, Diderot dira qu' «on a de l'expression longtemps avant que d'avoir de l'exécution et du dessin » (*Salons*, III, 81). Il s'est familiarisé avec l'art de Raphaël dans la galerie du duc d'Orléans. Voir C. Stryienski, *La Galerie du Duc d'Orléans*, 1913, n°s 118-133.
401. Diderot avait vu les pastels de Raphaël Mengs chez d'Holbach (DPV, XIII, 383). Mengs est d'origine allemande, mais travaille à Rome. Roslin est d'origine suédoise, mais

habite Paris. J.-G. Wille et J.-M. Preissler sont tous les deux allemands. J.-G. Wille a préféré vivre à Paris. Preissler l'a quitté pour d'autres pays, entre autres le Danemark. Voir les informations supplémentaires données dans G&, variante O. Diderot a fait connaissance de ces deux graveurs en 1740. Il a toujours déclaré que le talent d'un artiste ne peut vraiment se développer que si l'occasion lui est offerte de vivre en Italie, surtout à Rome, et d'étudier les grandes collections d'art et les monuments

je n'ai connu qu'un homme[P] dont le goût soit resté pur et intact au milieu des barbares, c'est Voltaire; mais quelle conséquence générale à tirer d'un être bizarre[Q] qui devient généreux et gai à l'âge où les autres deviennent avares et tristes[402]?

78. *Une Tête de jeune fille*[403].
Du même.

Cet essai des pastels[R] à l'huile ne me déplaît pas; cette manière de peindre est vigoureuse[S], cela tiendra mieux que cette poussière précieuse que le peintre en pastel[404] dépose sur sa toile et qui s'en détache aussi facilement que celle des ailes du[T] papillon.

79. *Autres Portraits*[405].
Du même.

Ses autres portraits sont[U] communs, pour ne rien dire de pis. Nulle transparence. Ces emprunts[V] imperceptibles, cette dégradation délicate d'où

P. *qu'un seul* homme *G&*
Q. *générale* peut-on *tirer d'un être* singulier et bizarre *G&*
R. *essai de* pastels *G& essai de* pastel *à V1 V2*
S. *peindre* a de la vigueur. *Cela G&*

T. *d'un G& de V1 V2*
U. *portraits,* parmi lesquels il y a celui de Madame Adelaide et celui de Madame Victoire de France, *sont G&*
V. *teintes G&*

qui montrent tant d'exemples du « grand goût » et de la « manière des Anciens ». Diderot a souvent remarqué que lorsque les jeunes artistes — après les quatre années de leur séjour à Rome — reviennent à Paris, leur art est empreint d'un « goût décadent ». Mais Paris est préférable à des régions plus reculées où la « manière nationale » et l'absence de contact avec les œuvres des grands maîtres freinent leur épanouissement. C'est surtout dans le *Salon de 1767* et dans *De la Manière* qu'il expose ces idées (*Salons*, III, 238-239, 294 et 335-337). Dans *De la Manière*, on peut lire qu' « il y a une *manière* nationale dont il est difficile de se départir ». Ainsi le goût flamand a « gâté presque toutes les compositions de Rubens ».
402. Cette digression est ainsi commentée

par Grimm : « Au reste, le Philosophe ressemble ici aux prédicateurs à qui un mauvais passage d'un livre apocryphe fournit le texte d'un sermon important » (*Salons*, II, 127).
403. *Une Tête de jeune fille* (Marie Suzanne Roslin). H. 0,56; L. 0,46. 1763. N° 78 du *Livret*. Musée national de Stockholm. Voir G. W. Lundberg, o.c., vol. II, n° 186 et reproduction. Cette œuvre est peinte en pastel à l'huile. Sur cette technique, voir n. 299.
404. *Pastel* : voir le lexique.
405. *Plusieurs Portraits sous le même n°*. Sous le n° 79 figuraient deux tableaux exposés après l'ouverture du Salon, ceux de Mesdames de France, *Marie Adélaïde* et *Marie Louise Thérèse Victoire* (*L'Avant-Coureur*, 30 septembre 1765, p. 601-602). Ces portraits à l'huile ont disparu. Voir G. W. Lundberg, o.c., vol. II, n° 210-211.

résulte l'harmonie, ne vous y attendez pas. Ils sont d'une couleur (je ne dis pas d'un coloris[406] entier) c'est[w] du rouge et du plâtre.

Nos deux *Dames de France*, bien engoncées, bien raides, bien massives, bien ignobles, bien maussades, bien plaquées de vermillon, ressemblent supérieurement à deux têtes de coiffeuses surchargées de graines, de chenille[407], d'agréments, de chaînettes, de point, de souci de hannetons[408], de fleurs, de[x] festons, de toute la boutique d'une marchande de modes; ce sont, si vous l'aimez mieux, deux grosses créatures en chasuble qu'on ne saurait regarder sans rire, tant le mauvais goût en est évident[y].

VALADE

Nous devons, mon ami, un petit remerciement à nos mauvais peintres, car ils ménagent votre copiste et mon temps. Vous m'acquitterez auprès de M. Valade, si vous le rencontrez jamais[409].

Roslin est un *Guide*, un *Titien*, un *Paul Véronese*, un *Vandyck*[z][410] en comparaison de Valade.

w. *sont* tous, *je ne dis pas d'un coloris*, mais *d'une couleur* entière; *c'est G& couleur (je ne dis pas d'un coloris) entière*, N

x. chenilles *V1 V2 N* | points *G& V1 N* | *soucis, de hannetons V1* | *de fleurs d'Italie, de G&*

y. *est* choquant. Ces dentelles sont pourtant superbes. *G&*

z. Vandeick *G&* Vandick *V1 N*

406. *Transparent, dégradation, couleur, coloris*, voir le lexique.

407. *Chenille* : « Une espèce de bout de parement ou ornement de soie qu'on met sur des habits et des baudriers, qui a la figure d'une chenille » (Furetière 1690).

408. Les *soucis d'hanneton* sont évoqués mais non définis dans *La Femme au XVIIIᵉ siècle* des frères Goncourt, Flammarion, Champs, p. 271, n. 1. Ce sont des franges qui portent de petites houppes.

409. J. Valade présente des portraits de

M. *Raymond de Saint-Sauveur, de Madame de Saint-Sauveur* et un portrait de *La Comtesse* ★★★ *en habit de bal* sous les nᵒ 80 et 81 du *Livret*. Disparus. Voir M.-R. Crozat, « Notes sur le pastelliste Jean Valade », *B.A.F.*, années 1941-1944, Paris, 1947, p. 43.

410. Diderot a étudié les œuvres du Guide, du Titien, de Paul Véronèse et de Van Dyck dans la collection du duc d'Orléans à Port-Royal; voir C. Stryienski, o.c., 1913, p. 149-151, 155-156, 170-172 et 190-191.

DESPORTES neveu

Ne m'oubliez pas non plus auprès de M. Desportes.

82. *Plusieurs Tableaux d'animaux, de gibier et de fruits*[411].

Desportes[A] le neveu peint les animaux et les fruits. Voici un de ses morceaux et ce n'est pas le plus mauvais.

Imaginez à droite un grand arbre; suspendez à ses branches un lièvre groupé avec un canard; au-dessous accrochez la gibecière, la carnassière et la boîte à poudre[B][412]; étendez à terre un lapin et quelques faisans. Placez au centre du tableau, sur le devant un chien couchant formant un arrêt sur le gibier qui est au pied de l'arbre, et sur le fond un lévrier qui retourne la tête et fixe le gibier suspendu.

Cela n'est pas sans couleur et sans vérité. Monsieur Desportes, attendez que Chardin n'y[C] soit plus et nous vous regarderons. Je ne me soucie ni de ce morceau, ni de celui où sur une table de marbre on voit à droite des livres à plat avec un gros in-folio sur la tranche qui sert d'appui à un livre de musique ouvert contre lequel est dressé un violon; à gauche, une guirlande de muscats blancs, des fruits, des prunes, des grains de raisin[D] détachés et des roses; mais j'aime mieux le premier. Vous avez vu comme cela était dur et cru[413]; eh bien, entre vingt mille personnes que nos peintres ont attirées[E] au Salon, je gage qu'il n'y en a pas cinquante en état de distinguer ces tableaux de ceux de Chardin. Et puis travaillez, donnez-vous bien de la peine, effacez, peignez, repeignez, et pour qui?

A. *Desportes. Desportes le neveu peint* [pas de titre de tableaux] *G&* 82. *Desportes, Neveu* [pas de titre] *N*
B. poire *G& N*

C. *couleur ni sans G& | que M. Chardin N | Chardin ne soit G&*
D. raisins *V1 V2*
E. *que l'exposition des tableaux a attirées G& | attirés L V1*

411. *Plusieurs Tableaux d'animaux, de gibier et de fruits sous le même n°.* N° 82 du *Livret*. Ils ne sont pas identifiés. *Le Déjeuner rustique* (t. H. 0,67; L. 0,89. Collection particulière) peut être considéré comme analogue à ces natures mortes. Voir M. et F. Faré, *La Vie silencieuse en France*, Fribourg, 1976, p. 99, fig. 153.
412. La CL et N donnent «poire à poudre» qui est l'expression la plus courante.
413. *Cru* : voir le lexique.

Pour[F] cette petite église invisible d'élus qui entraînent les suffrages de la multitude, me répondrez-vous, et[G] qui assurent tôt ou tard à un artiste son véritable rang. En attendant il est confondu avec la multitude, et il meurt en attendant[H] que vos apôtres clandestins aient opéré la conversion des sots. Il faut, mon ami, travailler pour soi et tout homme qui ne se paie pas par[I] ses mains, en recueillant dans son cabinet par l'ivresse, par l'enthousiasme du métier la meilleure partie de sa[J] récompense, ferait fort bien de demeurer en repos[K 414].

M^{me} VIEN

83. *Un Pigeon qui couve*[415].

Il est posé sur son panier d'osier. On voit des brins de la paille du nid qui s'échappent irrégulièrement autour de l'oiseau. Il a de la sécurité. Sans voir le nid, un savant pigeonnier comme vous devinerait ce qu'il fait. Il est de profil, et l'on croit le voir en entier; son plumage brun est de la plus grande vérité; la tête et le cou sont à tromper. La finesse et le précieux de ce morceau arrêtent et font plaisir. Si je ne craignais qu'on m'accusât de m'arrêter à des fétus[L], je dirais que les brins d'osier du panier sont trop faiblement touchés par-devant, et que c'est le contraire aux brins de paille qui sortent du panier par derrière.

F. *pour qui. Je sais votre réponse par cœur. Pour* G&
G. *élus, me direz-vous, qui entraînent à la longue les suffrages de la multitude, et qui* G&
H. *rang. Oui mais en attendant il est confondu dans la foule, et il meurt avant que vos apôtres* G& *que nos apôtres* N
I. *par om.* V1 V2
J. *la* G&
K. [*voir ajout de Vdl dans* V1 *à l'appendice*]
L. *misères* G&

414. Diderot fait allusion à sa discussion avec Falconet « sur le respect dû à la postérité ».
415. *Un Pigeon qui couve*. N° 83 du *Livret*. Miniature. Perdu. Le *Livret* indique que Mme Vien a aussi montré *Trois Petits Tableaux* sous le même numéro (n° 84); l'un est un *Oiseau qui veut attraper un papillon*; les autres sont des *Fleurs*. Mathon de La Cour admire ces œuvres (*Lettres*, p. 40-41). « La société d'amateurs » remarque cependant qu'ils n'ont pas été exposés (*Mercure*, octobre 1765, vol. II, p. 195). Mme Vien a exposé au Salon en 1759, et en 1763 (DPV, XIII, 79 et 391-392). Ces œuvres ont disparu. Sur d'autres miniatures de Mme Vien, voir M. et F. Faré, o.c., 1976, p. 212-213 et reproductions.

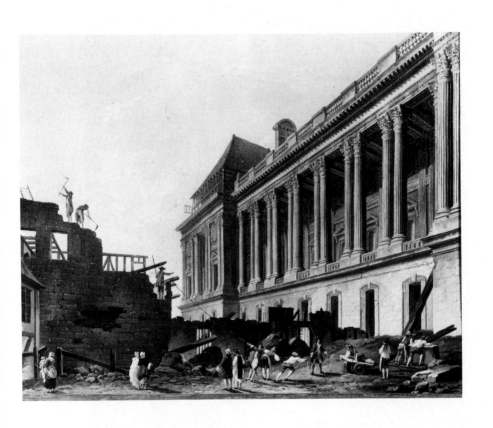

22. Pierre-Antoine De Machy. *La Colonnade du Louvre.*

23. Pierre–Antoine Baudouin. *Un Confessionnal.*

DE MACHY

Les belles études qu'il y aurait à faire au Salon! Que de lumières à recueillir de la comparaison de Vanloo avec Vien, de Vernet avec le Prince, de Chardin avec Roland, de Machy avec Servandoni! Il faudrait être accompagné d'un artiste habile et véridique qui nous laisserait voir et dire tout à notre aise et qui nous cognerait de temps en temps le nez sur les belles choses que nous aurions dédaignées et sur les mauvaises qui nous auraient extasiés. On ne tarderait pas à s'entendre au technique; pour l'idéal, cela ne s'apprend pas. Celui[M] qui sait juger un poète sur ce point sait aussi juger un peintre; il y aurait seulement quelques sujets où le Cicerone nous ferait sentir que l'artiste a préféré telle action moins vraie, tel caractère plus faible, telle position moins frappante à d'autres dont il ne méconnaissait pas l'avantage, parce qu'il y avait plus à perdre qu'à gagner pour[N] l'ensemble. De Machy vu tout seul, peut obtenir un signe d'approbation; placé devant Servandoni, on crache dessus[O]. En voyant l'un agrandir de petites choses, on sent que l'autre en rapetisse de grandes. Le coloris ferme et vigoureux du premier fait sortir le papier mâché, le gris, le blafard du second; quelque obtus qu'on soit, il faut être frappé de la fadeur, de l'insipidité de celui-ci, mise en contraste avec la verve et la chaleur de celui-là. Allons au fait.

85. *La Cérémonie de la première pierre de la nouvelle église de S^{te} Geneviève, posée par le roi le 6 septbre[P] 1764*[416].

Ce portail[Q], qui est grand et noble, est devenu un[R] petit château de

M. *pas, mais celui* G&
N. *préféré cette action V1 | frappante et d'autres N | l'avantage, mais où il y* G& | *gagner par l'ensemble. V1 V2*
O. *Servandoni, il fait pitié. En* G&

416. *La Cérémonie de la première pierre de la nouvelle église de sainte Geneviève, posée par le roi, le 6 septembre 1764. T. H. 0,81; L. 1,29. 1765. N° 85 du Livret. Musée Carnavalet,*

P. *6. 7^{bre} V1 V2*
Q. *au fait. Le portail de Sainte Geneviève, le jour que le roi en posa la première pierre. Ce portail. G& N (85. dans N)*
R. *devenu sous le pinceau de Machy un* G&

Paris. Voir Bernard de Montgolfier, « Quelques œuvres de la donation de M. et Mme D. David-Weill », *Bulletin du Musée Carnavalet*, juin 1955, p. 9-11 et reproduction.

cartes. Ce concours, ce tumulte du peuple où il y eut plusieurs citoyens blessés, étouffés, écrasés, il n'y est pas, mais[s] à la place, de petits bataillons carrés de marionnettes bien droites, bien tranquilles, bien de file les unes à côté des autres; la froide symétrie d'une procession, à la place du désordre, du[t] mouvement d'une grande cérémonie. Il n'y a ni[u] verve, ni variété, ni caractères, ni couleur, ni esprit; nul effet général, ton blafard. Cochin vaut infiniment mieux dans ses Bals de la cour[417].

86. *Deux Tableaux, sous le même n°, représentant la colonnade du Louvre*[418].
Du même.

Cela ne donne[v] aucune idée de la chose; il n'y a de surprenant que l'art de[w] réduire à rien un des plus grands, des plus imposants monuments du monde; c'est tout au rebours de Servandoni; écrivez sous ce morceau : *Magnus videri, sentiri parvus*[x][419].

s. *écrasés*, on n'en voit pas trace chez M. de Machy, *mais G&*
т. *désordre et du G&*
u. *a là ni G&*
v. [*pas de titre dans* G&] *La colonnade du Louvre, second tableau de Machy, ne donne* G& *86. La*

colonnade du Louvre. Second tableau de Machy, *ne donne* N
w. *a là de* G& / *l'art du peintre de* G&
x. *monde. Écrivez sous ce morceau, magnus videri, sentiri parvus : car c'est tout au rebours de Servandoni. Machy sait rendre petit et mesquin ce qui est noble et grand.* G&

417. Cochin fils avait été nommé dessinateur et graveur des *Menus-Plaisirs* dès 1739. Il a dessiné les fêtes de la Cour, par exemple la *Décoration du bal masqué donné par le roi dans la nuit du 25 au 26 février 1745* (Cabinet des dessins, Louvre, n° 688).
418. *La Colonnade du Louvre* est un des *Deux Tableaux* qui figuraient au *Livret* sous le même numéro (n° 86) et qui représentent *La Colonnade du Louvre*. Ces tableaux mesurent 1 pied 7 pouces de large, sur 1 pied 3 pouces de haut : H. 0,4112; L. 0,5195. Ces dimensions sont presque identiques à celles des deux tableaux, intitulés *Dégagement de la colonnade du Louvre* (T. H. 0,41; L. 0,515, daté de 1764), qui sont

actuellement au Musée Carnavalet. Il s'agit donc très probablement des *Deux Tableaux représentant la colonnade du Louvre* du Salon de 1765. Diderot ne mentionne pas l'autre tableau. L'un des deux tableaux du Musée Carnavalet a été reproduit par Marianne Roland Michel : « The Clearance of the Colonnade of the Louvre », *Burlington Magazine*, septembre 1978, n° 36 (« L'Art du dix-huitième siècle », suppl. to the *Burlington Magazine*), p. v, fig. 4. Nous reproduisons l'autre (fig. 22).
419. « On voit qu'il est grand, on le perçoit petit ».

87. *Autre, représentant le passage du péristyle du Louvre,*
du côté de la rue Fromenteau[420].
Du même.

Peint[Y] gris; grande architecture encore appauvrie; c'est le talent de[Z] l'homme. Il y a cependant un rayon de soleil qui vient du dedans de la cour, qui a de l'effet[421].

88. *La Construction de la nouvelle Halle*[422].
Dessin à gouache, du même.

Plat, toujours gris, sans entente de lumière[A][423]; c'est un vrai tableau de lanterne magique. Comme il montre des grues, des échafauds, du fracas, et qu'il papillotte[424] bien d'ombres noires, très noires, et de lumières blanches, très blanches, projeté sur un grand drap, il réjouira[B] beaucoup les enfants.

Y. *Le passage sous le péristyle du Louvre du côté de la rue Fromenteau, troisième morceau. Peint gris. G& N [pas de titre dans G&; 87. dans N]*
Z. *architecture appauvrie; c'est le talent particulier de G&*

A. *La construction de la nouvelle halle,* quatrième morceau, *est plate* (pâle *dans* N) *toujours grise, sans G& N [88. dans N] | lumières M*
B. *blanches,* je suis persuadé que *projeté sur un grand drap, il réjouirait beaucoup G&*

420. *Autre, représentant le passage du péristyle du Louvre, du côté de la rue Fromenteau.* T. No 87 du *Livret.* Il n'a pas été identifié. De Machy avait déjà peint le péristyle du Louvre pour le Salon de 1761 (no 78) et pour le Salon de 1763 (no 109). Voir DPV, XIII, 252 et 401.
421. Diderot transcrit ici librement un commentaire fait par Mathon de La Cour : « Ce dernier est remarquable par un effet de lumière très heureux » (*Lettres,* 1765, p. 42). Dans le *Salon de 1763,* il admirait un détail semblable dans l'*Église de la Madeleine* (perdue, une réplique a été conservée, voir E. M. Bukdahl, o.c., 1980, p. 178, fig. 86). Il ajoutait que ce n'était pas assez de rendre les formes d'un édifice, simple travail d'architecte. Le peintre devait surtout s'appliquer à modeler les vibrations atmosphériques et les reflets de couleur (DPV, XIII, 402).

422. *La Construction de la nouvelle Halle.* Gouache. H. 0,820; L. 0,582. No 89 du Livret. Musée Carnavalet. Voir *Piranèse et les Français,* Académie de France à Rome, mai-novembre 1976, catalogue d'exposition no 57 et reproduction. C'est en 1763 que Lecamus de Mézières commença la construction de la nouvelle Halle au blé, sur l'emplacement de l'Hôtel de Soissons. Cet édifice fut achevé en 1769.
423. Voir le *Journal encyclopédique* : « les tons de jaune et de gris étaient trop répétés » (15 novembre 1765, p. 77).
424. *Fracas* : « Se dit figurément des choses qui font du bruit et de l'éclat. Ce seigneur [...] fait grand fracas à la cour » (Furetière 1690). *Papillotage* : voir le lexique.

89. *Ruines d'architecture*[425].
Du même.

Je ne sais ce que c'est que ses[c] Ruines, ni vous, ni moi, ni personne.

DROUAIS le fils[D]

Bien mes remerciements à Drouais[E] avec les vôtres; vous m'entendez. Tous les visages de cet homme-là ne sont que le rouge vermillon le plus précieux artistement couché sur la craie[426] la plus fine et la plus blanche. Passons tous ces portraits[427] vite, vite, pour nous arrêter un moment devant ce *Jeune homme vêtu à l'espagnole et jouant de la mandore*[F][428]. Il est certain qu'il est charmant de caractère, d'ajustement et de visage, et que si un enfant de cet âge-là se[G] promenait au Palais-Royal ou aux Tuileries, il arrêterait les regards de toutes nos femmes, et qu'à l'église il n'y a point de dévote qui n'en eût quelque distraction; mais il est beau[H] comme toutes nos dames que nous voyons passer dans leurs chars dorés sur le rempart, il n'y en a pas une de laide sur le devant ou sur le fond de la[I] voiture et pas une qui ne déplût sur la toile. Ce n'est pas de la chair,

C. [*pas de titre dans* G& *et* N] *Je ne sais ce que c'est que ces* (ses *dans* N) *autres ruines* G& N [89. *dans* N] | *que ces ruines* V1 V2
D. *Drouais, portraitiste.* G& N
E. *Bien des remerciements* N | *à M. Drouais* G&
F. *devant ce jeune* [...] *de la* guitare. G& *devant ce* 90. Jeune N

G. *cet âge et de cette figure se* G&
H. [*mais il est beau écrit deux fois dans* V2]
I. *dorés, sur le boulevard, surchargées de rouge et de pompons. Il n'y en a pas une de laide dans le fond de sa voiture* G& | *de sa voiture* N

425. Il s'agit du n° 88 du *Livret*: *Ruines d'architecture*, qui n'a pas été identifié.
426. *Coucher, craie*: voir le lexique.
427. Le *Livret* indique seulement: n° 90. *Plusieurs Portraits sous le même n°.* Adhémar et Seznec suggèrent que deux portraits ronds de *Drouais et de sa femme*, ainsi qu'une M*lle Foulon* ont pu être exposés (*Salons*, II, 31). Ils ont disparu.
428. *Jeune Homme vêtu à l'espagnole* (marquis de la Jamaïque, fils du duc de Berwick). Toile

ovale. H. 0,72; L. 0,60. N° 90 du *Livret*. Appartenait à Mme Geoffrin. Il a figuré sous le n° 19 dans la vente des collections du comte de La Béraudière (Paris, 28-30 mai 1885). Il se trouve probablement aujourd'hui dans les collections des descendants de la famille d'Albe. Voir J. J. Luna, «Adiciones al estudio de François-Hubert Drouais», *Archivo español de arte*, 1978, n° 203, p. 278-279.

Mandore: «Espèce de petit luth à quatre, six cordes et même plus.»

car où est[J] la vie, l'onctueux, le transparent, les tons, les dégradations, les nuances[429] ? c'est un masque de cette peau fine dont on fait les gants de Strasbourg; aussi ce jeune homme attrayant par sa jeunesse, la grâce de sa position, le luxe de[K] son ajustement, est-il froid, insipide et mort.

Supposez, mon ami, au *petit Anglais*[430], dont vous voulez que je parle, une couleur vraie, et le morceau sera précieux, car il est bien vêtu et d'une naïveté d'expression et de caractère tout à fait piquante. Il a quelque chose de plus original que son *Polisson* qui fit une fortune si générale au Salon dernier[L][431].

JULIART

A M. Juliart la même politesse, s'il vous plaît, qu'à M. Drouais. Si vous trouvez âme qui vive à Paris, autre que *le Menu* M. de La Ferté qui sache que M. Juliart ait fait *un Paysage, deux Paysages, trois Dessins de paysage*[432], j'ai tort de ne les avoir pas vus, admirés, et de m'en taire. Cependant, mon ami, ma devise n'est pas celle du sage Horace, *nil admirari*; si l'on ne peut obtenir et garder le bonheur qu'à cette condition, Denis le

J. sont G&
K. *luxe* et le goût de G&
L. *mort.* Vous voulez, *mon ami,* que je vous dise un mot de ce *petit Anglais*, à cheveux courts, plats et sans poudre, à chemise sans manchettes, en habit gris, chapeau sous le bras, ajusté en un mot comme tous les enfants

d'Angleterre. *Supposez lui une couleur* [...] *ori-ginal que ce Polisson* de Drouais *qui* avec son portefeuille sous le bras et son chapeau sur la tête, *fit une fortune si générale* à un des Salons précédents. G& / [*voir ajout de Vdl dans* VI *à l'appendice*]

429. *Chair, transparent, ton, dégradation, nuance* : voir le lexique. Diderot transcrit assez libre-ment le jugement de Mathon de La Cour : « Le fard fait perdre à la peau cette transpa-rence enchanteresse qui caractérise la chair » (*Lettres*, 1765, p. 43).
430. *Le Petit Anglais* (Henry Edvard Fox). T. N° 90 du *Livret*. Appartenait à Mme Geof-frin. Perdu. Voir G. Gabillot, « Les Trois Drouais », *GBA*, 1906, I, p. 156-158.
431. Il s'agit d'*Un Jeune Élève*, exposé au Salon de 1761 (DPV, XIII, 253). Il en existe plusieurs versions, il a été transcrit en tapisserie (*Salons*, I, 95-96, fig. 66).

432. Ces œuvres, qui ne sont pas identifiées, figuraient dans le *Livret* sous les n°s 91, 92 et 93. D'autres paysages de cet artiste existent encore. *Paysage au soleil levant* est très probablement un des *Paysages*, que J.-N. Juliart a exposés au Salon de 1759. Voir B. Lossky, *Peintures du XVIIIᵉ siècle*, Tours, 1962, n° 52 et repro-duction. M. de la Ferté était intendant des Menus-Plaisirs du roi; il possédait les *Deux Petits Tableaux de paysage* (n° 92). Sur les Menus-Plaisirs, voir n. 417.

philosophe[M] est fort à plaindre... Vous entendez mal le *nil admirari* du poète, me direz-vous[N], c'est : *Il ne faut s'étonner de rien*... Grimm, prenez-y-garde; on n'admire guère ce qui n'étonne pas; et comptez que si M. de la Ferté, propriétaire des productions de M. Juliart, admire ces productions, c'est qu'il est plus ou moins étonné du prodigieux talent de l'artiste.

CASANOVE[O]

C'est un grand peintre que ce Casanove. Il a de l'imagination, de[P] la verve; il sort de son cerveau des chevaux qui hennisent, bondissent, mordent, ruent et combattent, des hommes qui s'égorgent en cent manières diverses, des crânes entrouverts, des poitrines percées, des cris, des menaces, du feu, de la fumée, du sang, des morts, des mourants, toute la confusion, toutes les horreurs d'une mêlée. Il sait aussi ordonner des compositions plus tranquilles, et montrer aussi bien[Q] le soldat en marche ou faisant halte, qu'en[R] bataille, et quelques-unes des parties les plus importantes[S] du technique ne lui manquent pas.

94. *Une Marche d'armée*[T][433].
Du même.

Voici une des plus belles machines et des plus pittoresques que je connaisse. Le beau spectacle! La belle et grande poésie[434]! Comment vous

M. *du sage* d'Horace G& N | *Denis* Diderot *est* G&

N. *plaindre. Vous me direz que j'entends mal le nil admirari du poète. C'est :* G&

O. *Casanova.* G&

P. *imagination et de* G&

Q. *des positions plus tranquilles, et montrer le soldat* G&

R. *halte comme en* G&

S. *intéressantes* F

T. *d'armées.* Tableau d'environ onze pieds de long, sur près de sept pieds de hauteur G& [*indication donnée plus loin dans* L]

433. *Une Marche d'armée.* Peint sur bois. H. 2,25; L. 3,50. N° 94 du *Livret.* Figura à la vente Blondel de Gagny, Paris, le 10 décembre 1776, sous le n° 249. On la distingue sur l'aquarelle de Saint-Aubin montrant le Salon de 1765 (*Salons*, II, fig. 2, n° 20). Disparu. Voir

J. A. Axilette, *François Casanove* (Thèse soutenue à l'École du Louvre le 29 avril 1929), n° 38.

434. *Machine* : voir le lexique. Sur « la poésie », voir n. 187.

transporterai-je au pied de ces roches qui touchent le ciel ? Comment vous montrerai-je ce pont de grosses poutres soutenues en dessous par des chevrons et[u] jeté du sommet de ces rochers vers ce vieux château ? Comment vous donnerai-je une idée vraie de ce vieux château, des antiques tours dégradées qui le composent et de cet autre pont en voûte qui les unit et les sépare ? Comment ferai-je descendre le torrent des montagnes, en précipiterai-je les eaux sous ce pont, et les répandrai-je tout autour du site élevé sur lequel la[v] masse de pierre est construite ? Comment vous tracerai-je la marche de cette armée qui part du sentier étroit qu'on a pratiqué sur le sommet des roches[w] et qui conduit laborieusement et tortueusement les hommes du haut de ces roches sur le pont qui les unit[x] au château ? Comment vous effraierai-je pour ces soldats, pour ces lourdes et pesantes voitures de bagage[y] qui passent de la montagne au château sur cette tremblante fabrique de bois ? Comment vous ouvrirai-je entre ces bois pourris des précipices obscurs et profonds ? Comment ferai-je passer tout ce monde sous les portes d'une des tours, le conduirai-je de ces portes sous la voûte de pierre qui les unit et le disperserai-je[z] ensuite dans la plaine ? Dispersé dans la plaine, vous exigerez que je vous peigne[A] les uns baignant leurs chevaux, les autres se désaltérant, ceux-ci étendus nonchalamment sur les bords[B] de cet étang vaste et tranquille; ceux-là sous une tente qu'ils ont formée d'un grand voile qui tient ici au tronc d'un arbre, là à un bout de roche, buvant, causant[c], riant, mangeant, dormant, assis, debout, couchés sur le dos, couchés sur le ventre, hommes, femmes, enfants, armes, chevaux, bagages[D]. Mais peut-être qu'en désespérant de réaliser dans votre imagination tant d'objets animés, inanimés, ils le sont et je l'ai fait; si cela est, Dieu soit loué ! cependant je ne m'en tiens pas quitte. Laissons respirer la muse de Casanove et la mienne, et regardons leur[E] ouvrage plus froidement.

u. *chevrons, jeté G&*
v. *lequel toute cette masse G&*
w. rochers *V1 V2*
x. *qui en conduit* [...] *les colonnes, du haut* [...] *pont par lequel on communique au château ? G&*
y. bagages *N*

z. *tours, pour le conduire de ces* [...] *et le* disperser ensuite *G&* | *et les disperserai V1*
A. montre *G&*
B. *sur le bord de V1 V2*
C. *causant om. M*
D. bagage. *V1 V2*
E. son *G&*

A droite du spectateur, imaginez une masse de grandes roches de hauteurs inégales[F]; sur les plus basses de ces roches un pont de bois jeté de leur sommet au pied d'une tour; cette tour unie et séparée d'une autre tour par une voûte de pierre, cette fabrique d'ancienne architecture militaire bâtie sur un monticule; des eaux qui descendent des montagnes se rendent sous le pont de bois, sous la voûte de pierre, font le tour par derrière du[G] monticule et forment à sa gauche un vaste étang. Supposez un arbre au pied du monticule, couvrez le monticule de mousse et de verdure; appliquez[H] contre la tour qui est à droite une chaumière; faites sortir d'entre les pierres dégradées du sommet de l'une et l'autre tour des arbrisseaux et des plantes parasites; hérissez-en la cime des montagnes qui sont à gauche. Au delà de l'étang que les eaux ont formé à droite, supposez quelques ruines lointaines et vous aurez une idée du local[435]. Voici maintenant la marche de l'armée.

Elle défile du sommet des montagnes qui sont à droite par un sentier escarpé; elle se rend sur le pont de bois jeté des plus basses de ces montagnes au pied d'une des tours du château; elle tourne le monticule sur lequel le château est élevé, elle gagne la voûte de pierre qui unit les deux tours; elle passe sous cette voûte, et de là elle se répand de gauche et de droite autour du monticule, sur les bords de l'étang, et arrive, en se repliant au bas des hautes montagnes du sommet desquelles[I] elle est partie. En levant les yeux, chaque soldat peut mesurer avec effroi la hauteur d'où il est descendu. Passons aux détails.

On voit au sommet des roches quelques soldats en entier; à mesure qu'ils s'engagent dans le sentier escarpé, ils disparaissent; on les retrouve lorsqu'ils débouchent sur le pont de bois. Ce pont est chargé d'une voiture de bagage[J]; une grande partie de l'armée a déjà fait le tour du monticule, passé[K] sous la voûte de pierre, et se repose. Supposez[L] autour du monticule,

F. *roches* de différente hauteur. *Sur G&*
G. le *G&*
H. Adossez *G&*
I. *bas* de ces *hautes G& | du sommet* des hautes montagnes *desquelles V2*

J. bagages *N*
K. *monticule,* a *passé G&*
L. Imaginez *G&*

435. Voir n. 191.

sur lequel le château s'élève, tous les incidents d'une halte d'armée, et vous aurez le tableau de Casanove; il n'est pas possible d'entrer dans le récit de ces incidents, ils se^M varient à l'infini; et puis, ce que j'en ai esquissé dans les premières lignes suffit.

Ah! si la partie technique de cette composition répondait à la partie idéale! Si Vernet avait peint le ciel et les eaux, Loutherbourg le château et les roches^N, et quelque autre grand maître les figures! si tous ces objets placés sur des plans distincts avaient été éclairés et coloriés^O selon la distance de ces plans! il faudrait avoir vu une fois en sa vie ce tableau; mais malheureusement il^P manque de toute la perfection qu'il aurait reçue de ces différentes mains. C'est un beau poème, bien conçu, bien conduit et mal écrit.

Ce tableau est sombre, il est terne, il est sourd. Toute la toile ne vous offre^Q que les divers accidents d'une grande croûte de pain brûlé, et voilà l'effet de ces grandes roches, de cette grande masse de pierre élevée au centre de la toile, de ce merveilleux pont de bois et de cette précieuse voûte de pierre détruit et perdu[436] [et voilà l'effet de toute cette variété infinie de groupes et d'actions, détruit et perdu^R]. Il n'y a point d'intelligence dans les tons de la couleur, point de dégradation perspective, point d'air entre les objets, l'œil est arrêté et ne saurait se promener. Les objets de devant n'ont rien de la vigueur exigée par leurs sites. Mon ami^S, si la scène se passe proche du spectateur, la figure placée la plus voisine de lui sera au moins huit ou^T dix fois plus grande que celle qui sera distante de huit ou dix toises de cette figure; alors ou de la vigueur sur le devant, ou point de vérité, point d'effet. Si au contraire le spectateur est loin de

M. *de* tous *ces F | ils varient G&*
N. rochers *V2*
O. coloriés *N*
P. *malheureusement* celui de Casanove *manque G&*
Q. *ne paraît vous offrir d'abord que G&*

R. *et voilà l'effet [...] et perdu. G& N om. L V1 V2*
S. *par leur site. Cependant si G&*
T. *figure la plus voisine de lui sera placée* en arrière *à huit G& huit à dix V2*

436. *L'Année littéraire* a émis presque le même jugement: « couleur de bois », « un ton obscur à l'excès » (4 octobre 1765, p. 165).
Croûte: voir le lexique.

la scène[v], les objets seront relativement d'une dégradation plus insensible et exigeront des tons plus doux, parce qu'il y aura plus de corps[v] d'air entre l'œil et la scène. La proximité de l'œil sépare les objets, sa distance[w] les presse et les confond. Voilà l'A, B, C, que Casanove paraît avoir oublié[437]. Mais comment, me direz-vous, a-t-il oublié ici ce dont il se souvient si bien ailleurs ? Vous répondrai-je comme je sens ? C'est qu'ailleurs son ordonnance est à lui, il est inventeur; ici, je le soupçonne de n'être que compilateur[x]; il aura ouvert ses porte-feuilles d'estampes, il aura habilement fondu trois ou quatre morceaux de paysagistes[y] ensemble, il en aura fait un croquis admirable; mais lorsqu'il aura été question de peindre ce croquis, le faire, le métier, le talent, le technique l'aura[z] abandonné. S'il avait vu la scène dans la nature ou dans sa tête, il l'aurait vue avec ses plans, son ciel, ses eaux, ses lumières, les[A] vraies couleurs, et il l'aurait exécutée. Rien n'est si commun et si[B] difficile à reconnaître que le plagiat en peinture; je vous en dirai peut-être un mot dans l'occasion[438]. Le style le décèle en littérature, la couleur en peinture. Quoi qu'il en soit, combien de beautés détruites par le monotone de ce morceau, qui reste malgré cela par la poésie, la variété, la fécondité, les détails des[c] actions, la plus belle production de Casanove.

Il est de 11 pieds de long sur 7 de haut[D].

U. *alors ou* il faut *de la vigueur sur le devant, ou* il n'y aura point *de vérité, point d'effet. Si au contraire la scène* se passe dans l'enfoncement de la toile et que *le spectateur* en soit *loin, les objets*
V. *aura une* plus grande masse *d'air* G&
W. *objets,* son éloignement *les* G&
X. copitateur *V1 V2*

Y. *quatre* tableaux de paysages *ensemble,* G&
Z. auront *N*
A. ses *G& N*
B. *et cependant si* G&
C. *ce* tableau *qui* G& | *fécondité* des *détails et des actions,* G&
D. [*indication donnée plus haut dans* G] | *sept* pieds *de haut. N*

437. Casanova ne maîtrise donc pas la perspective aérienne. Diderot donne ici une explication très précise des règles de perspective aérienne. Voir le lexique.
438. Diderot savait peut-être que Casanova avait copié les peintures de bataille de Simonini dans l'atelier de celui-ci et qu'il avait imité les scènes de P. Wouwerman dans la « galerie de l'électeur à Dresde ». Voir Ver Heyden de Lancey, *F.-J. Casanova*, s.d., p. 9-10. Sur le plagiat, voir l'Introduction, p. 7 et n. 653.

95. *Une Bataille*[439].
Du même.

Tableau de 4 pieds sur 3[E].

C'est un combat d'Européens. On voit sur le devant un soldat mort ou blessé; auprès un cavalier dont le cheval reçoit un coup de baïonnette, ce cavalier lâche un coup de pistolet à un autre qui a le sabre levé sur lui. Vers la gauche, un cheval abattu dont le cavalier est renversé. Sur le fond une mêlée de combattants. A droite, sur le devant, des roches et des arbres rompus. Le ciel est éclairé de feux et obscurci de[F] fumée. Voilà la description la plus froide qu'il soit possible d'une action fort chaude.

95. *Autre Bataille*[440].
Du même.

Mêmes dimensions qu'au précédent.

C'est une action entre des Turcs et des Européens. Sur le devant, un enseigne turc dont le cheval est abattu d'un coup porté à la cuisse gauche; le cavalier semble d'une main couvrir sa tête de son drapeau, et de l'autre se défendre de son sabre. Cependant un Européen s'est saisi du drapeau et menace de son épée la tête de l'ennemi. A droite, sur le fond, des soldats diversement attaquants et attaqués; entre ces soldats on en remarque un, le sabre à la main, spectateur immobile. Sur le fond, à gauche, des morts, des mourants, des blessés, et d'autres soldats presque de repos.

E. *Tableau de* quatre *pieds* de long *sur* trois pieds de haut. *G& N*

F. *obscurci* par la *fumée. G&*

439. *Une Bataille*. T. H. 0,98; L. 1,30. N° 95 du *Livret*: un des *Deux Tableaux de Bataille*. Perdu. J. A. Axilette, o.c., n° 39. De la description que Diderot fait de cette toile, il ressort qu'elle est très proche du *Choc de cavalerie*, gravé à l'eau-forte par Casanova et reproduit par Ch. Blanc dans l'*Histoire des peintres de toutes écoles*, 1862, vol. II, ch. « Casanova », p. 3.

440. *Autre Bataille*. T. H. 0,98; L. 1,30. N° 95 du *Livret*. Second des *Deux Tableaux de Bataille*. Perdu. J. A. Axilette, o.c., n° 40. *La Rencontre de cavalerie, un Turc sur un cheval blanc se bat contre un cuirassier*, commandée en 1769 par Stanistava de Pologne, est une réplique de cette toile. Voir E. M. Bukdahl, o.c., 1980, p. 137, fig. 53.

Cette dernière bataille, c'est de la belle couleur prise sur la palette et transportée sur la toile, mais nulle forme, nul effet, point de dessin. Et pourquoi? C'est que les figures sont un peu grandes, et que notre Casanove ne sait[G] pas rendre. Plus un morceau est grand, plus l'esquisse en est difficile à conserver[441].

La composition précédente où les figures sont plus petites est mieux; toutefois il y a du feu, du mouvement, de l'action dans toutes deux : on y frappe bien, on s'y défend bien, on y attaque, on y tue bien; c'est l'image que j'ai des horreurs d'une mêlée.

Casanove ne dessine pas précieusement; ses figures sont courtes. Quoique chaud[442] dans ses compositions, je le trouve monotone et stérile; c'est toujours au centre de sa toile un grand cheval avec ou sans son[H] cavalier. Je sais bien qu'il est difficile d'imaginer une action plus grande, plus noble, plus belle que celle d'un beau cheval appuyé sur ses deux pieds de derrière, jetant avec impétuosité ses deux autres pieds en avant, la tête retournée, la crinière agitée, la queue ondoyante, franchissant l'espace au milieu d'un tourbillon de poussière; mais parce qu'un objet est beau, faut-il le répéter à tout propos? Les autres affectent de pyramider de[I] haut en bas, celui-ci de pyramider[443] de la surface de la toile vers le fond. Autre monotonie : c'est[J] toujours un[K] point au centre de la toile, très saillant en devant, puis de ce point sommet de la pyramide, des objets sur des plans[L] qui vont successivement en s'étendant jusqu'à la partie la plus enfoncée où se trouve le plus étendu de tous ces plans, ou la base de la pyramide. Cette ordonnance lui est si propre que je la reconnaîtrais d'un bout à l'autre d'une galerie.

G. *que* M. *Casanove ne les sait G&*
H. *dans* sa composition, *je G& N | de la toile S M F | sans cavalier G&*
I. du *V2*

J. *fond : autre monotonie du dit homme. C'est G&*
K. au *V1 V2* [*corr. Vdl dans* V1]
L. *pyramide, partent des objets qui vont G&*

441. *Palette* : voir le lexique. Sur l'expression « conserver son esquisse », voir le lexique.

442. *Chaud* : voir le lexique.
443. *Pyramider* : voir le lexique.

96. *Un Espagnol à cheval*[444].
Du même.

Tableau de 10 pouces de large sur 14 pouces de haut[M].

L'Espagnol est à cheval, il occupe presque toute la toile. La figure, le cheval et l'action sont du plus grand naturel. On voit à droite une troupe de soldats qui défilent vers le fond; à gauche, ce sont des montagnes très suaves[N].

Beau petit tableau[O], très vigoureux, très chaud de couleur, et très vrai. Bonne touche et spirituelle, effet décidé, sans dureté[445]. Achetez ce beau petit tableau, et soyez sûr de ne jamais vous en[P] dégoûter, à moins que vous ne soyez né inconstant dans vos goûts. On quitte la femme la plus aimable sans autre motif que la durée de ses complaisances, on s'ennuie de la plus douce des jouissances sans trop savoir pourquoi. Pourquoi le tableau aurait-il quelque privilège sur la chose? C'est pourtant une chose[Q] bien agréable que la vie. L'habitude qui nous attache rend les possessions moins flatteuses[R] et les privations plus cruelles. Comme cela est arrangé! Y avez-vous jamais rien compris?

BAUDOUIN

Bon[S] garçon, qui a de la figure, de la douceur, de l'esprit, un peu libertin[446]; mais qu'est-ce que cela me fait? Ma femme a ses quarante-cinq ans passés, et il n'approchera pas de ma fille, ni lui ni ses compositions.

M. *Un cavalier* espagnol. Petite composition *de dix pouces de large sur quatorze pouces de haut.* G& N [96. *dans* N]
N. *montagnes* d'un ton *très suave.* V1 [*add.Vdl*]
O. *beau* om. M | *Ce petit tableau est beau* V1 [*corr.Vdl*]

P. *dureté. Si vous* achetez ce tableau, soyez sûr V1 [*corr. Vdl*] | *de ne vous en jamais* G& N
Q. *pourtant* un présent *bien* G&
R. *L'habitude* rend les *choses* plus nécessaires, la possession *moins* flatteuse *et* G&
S. *Baudouin.* Peintre en miniature. *Bon garçon.* G&

444. *Un Espagnol à cheval.* T. H. 0,38; L. 0,27. Nº 96 du *Livret.* Perdu. Voir J. A. Axilette, o.c., nº 2.
445. *Suave, touche, spirituelle, dur*: voir le lexique. Diderot s'appuie ici sur une remarque émise dans le *Journal encyclopédique*: «la vérité

est frappante; on y admire une finesse infinie dans la touche» (15 novembre 1765, p. 78).
446. Diderot s'inspire ici aussi du *Journal encyclopédique*: «Les portraits de miniature de M. Baudouin [...] un peu libertins» (15 novembre 1765, p. 78).

Il y avait au Salon une quantité de petits tableaux de Baudouin, et[^t] toutes les jeunes filles après avoir promené leurs regards distraits sur quelques tableaux, finissaient leurs tournées[^u] à l'endroit où l'on voyait *la Paysanne querellée par sa Mère*, et *le Cueilleur de cerises*; c'était pour cette travée qu'elles avaient réservé toute leur attention. On lit plutôt à un certain âge[^v] un ouvrage libre qu'un bon ouvrage, et l'on s'arrête plutôt devant un tableau ordurier que devant un bon tableau. Il y a même des vieillards qui sont punis de[^w] leurs débauches par le goût stérile qu'ils en ont conservé; quelques-uns de ces vieillards se traînaient aussi, béquille en main, dos voûté, lunettes sur le nez, aux petites infamies de Baudouin.

98. *Le Confessionnal*[447].

Un confessionnal est occupé par un prêtre. Il est entouré d'un troupeau de fillettes[^x] qui viennent s'accuser du péché qu'elles ont fait ou qu'elles feraient volontiers; voilà pour l'oreille gauche du confesseur. Son oreille droite entendra les sottises des vieilles, des vieillards et des morveux qui occupent le[^y] côté. Le hasard ou la pluie font entrer deux grands égrillards[448] à[^z] l'église. Les voilà qui ruent tout au travers des[^A] jeunes pénitentes. Le scandale s'élève; le prêtre s'élance de sa boîte, il s'adresse durement à nos deux[^B] étourdis. Voilà le moment du tableau. Un de ces jeunes hommes, la lorgnette à la[^c] main, l'air ironique et méprisant, la tête retournée vers

[^t]: *Baudouin* placés dans l'embrasure d'une fenêtre; *et G&*
[^u]: leur tournée *G&*
[^v]: *A un certain âge on lit plutôt G&*
[^w]: *punis de la continuité de leurs G& N*
[^x]: *troupeau de jeunes filles qui G&*
[^y]: *vieilles, des* vieux *et des petits* morveux qui occupent ce côté. *G& occupent ce côté N*

[^z]: *pluie a fait entrer G& | égrillards dans l'église. M*
[^A]: *tout à travers G M F travers* le troupeau *des G&*
[^B]: jeunes *G&*
[^c]: *tableau.* Le prêtre est à moitié hors du confessionnal; il a l'air indigné. *Un de ces jeunes* gens, *la lorgnette à la main* (en main *dans* F) *G&*

447. *Un Confessionnal.* Gouache. N° 98 du *Livret.* Il a fait partie de la collection de la vicomtesse de Courval. Localisation actuelle inconnue. Fig. 23. Voir E. F. S. Dilke, *French Painters of the XVIIIth Century,* Londres, 1899, p. 131. Il a été gravé par P.-A. Moitte (*Salons,* II, fig. 47).

448. *Égrillard*: « Personne d'une humeur gaillarde et décidée dont l'allure et le propos peuvent effaroucher » (Robert).
Ruer: « Jeter avec impétuosité. Il s'emploie aussi figurément, ou plutôt il s'est employé autrefois figurément, aujourd'hui il serait bas et burlesque » (Trévoux 1771).

le confesseur, est tenté de lui dire son fait. Son camarade qui pressent que l'affaire peut devenir grave, cherche à l'entraîner. Les fillettes[D] ont la plupart les yeux hypocritement baissés. Les vieilles et les vieillards sont courroucés; les marmousets placés derrière leurs parents sourient. Cela est plaisant; mais la piété de notre archevêque qui n'entend pas la plaisanterie, a fait ôter ce morceau[E].

99. *La Fille éconduite*[F] [449].
Du même.

Dans un petit appartement de plaisir, un boudoir, on voit nonchalamment étendu sur une chaise longue un cavalier[G] peu disposé à renouveler sa fatigue; debout, à côté de lui, une fille[H] en chemise, l'air piqué, semble lui dire en se remettant du rouge : Et c'est là tout ce que vous saviez[I] ?

100. *Le Cueilleur de cerises*[450].
Du même.

On voit sur un arbre un grand garçon jardinier qui cueille des cerises; au pied de l'arbre une jeune paysanne prête à les recevoir dans son tablier. Une autre paysanne assise à terre regarde le cueilleur; entre celle-ci et l'arbre, un âne chargé de ses paniers, qui broute. Le jardinier a jeté sa poignée de cerises dans le giron de la paysanne, il ne lui en est resté dans la main que deux accouplées sur la même queue qui les[J] tient suspendues

D. *Les* jeunes filles *ont G&*
E. *pas plaisanterie M | morceau* du Salon. *G&*
F. L'espérance déçue. *G&*
G. *longue, un petit maître peu G&*

H. *une jeune fille G&*
I. *rouge, quoi, c'est là tout ce que vous savez ?*
G& rouge, Si c'est V1 V2
J. *accouplées* qu'il tient *G&*

449. *La Fille éconduite,* aussi intitulée *Le Carquois épuisé.* Gouache. Fait partie de *Plusieurs petits sujets et portraits en miniature, sous le même numéro* : n° 97 du *Livret.* Il est dans la collection Schiff (*Salons,* II, p. 33, fig. 46) et a été gravé par N. de Launay. Une copie d'atelier d'après cette gouache se trouve au Musée Cognacq-Jay, Paris. Voir T. Burollet, *Musée Cognacq-Jay,* 1980, n° 4 et reproduction.
450. *Le Cueilleur de cerises.* Gouache, H. 0,27; L. 0,22. N° 97 du *Livret.* The Phillips Family Collection. Fig. 24. Son pendant, *Annette et Lubin,* qui se trouve dans la même collection, a été aussi exposé au Salon de 1765, mais Diderot n'en parle pas. Ces deux gouaches figuraient à la vente au Palais Galliera, le 22 novembre 1972, sous les n° 2 et 3 (reproductions). Elles ont été gravées en contrepartie par Nicolas Ponce vers 1775. Une copie d'après *Annette et Lubin* se trouve au Musée Cognacq-Jay, Paris. Voir T. Burollet, o.c., n° 116 et reproduction.

au doigt du milieu. Mauvaise pointe, idée plate et grossière[K]. Mais je dirai mon avis de tout[L] cela à la fin.

<div align="center">

101. *Petite Idylle galante*[451].
Du même.

</div>

A droite, une ferme avec son colombier. A la porte de la ferme, au-dessous du colombier, une jeune paysanne assise ou plutôt voluptueusement renversée sur un banc de pierre; derrière elle, sa sœur cadette debout. Elles regardent toutes deux deux pigeons qui sont à terre à quelque distance et qui se caressent. L'aînée rêve et soupire; la cadette lui fait signe du doigt de ne pas effaroucher les deux oiseaux. Au haut de la maison, à la fenêtre d'un grenier à foin, un jeune paysan qui sourit malignement de l'indiscrétion[M] voluptueuse de l'une et de la crainte ingénue de l'autre. Passe pour cela, c'est comme ma description, on y entend tout ce qu'on veut et tout ce qui y est, sans rougir. Autour du banc on a jeté confusément un chaudron, des choux, des panais[452], une cruche, un tonneau, et d'autres objets champêtres.

<div align="center">

[101[N]. *Le Lever*[453].

</div>

C'est une jeune femme assise sur le bord d'un lit en baldaquin, et qui vient d'en sortir. Debout, sur un plan un peu[O] plus reculé, une femme de chambre lui présente sa chemise; à ses pieds, et plus sur le devant, une autre femme de chambre se dispose à lui mettre ses mules. Je ne sens pas le sel de cela. Voilà des mules où ces pieds n'entreront jamais : cela est ridicule et vrai.]

K. *Idée grossière et plate.* G&
L. avis sur cela G&
M. attention G&

N. [*passage om. dans* L; *nous donnons le texte de* V1 V2 N]
O. *baldaquin.* Elle *vient* G& | *plan plus* G&

451. *Petite Idylle galante.* Gouache. 1764. Nº 97 du *Livret.* Disparu. Gravé en 1767 par P.-Ph. Choffard sous le titre *Les Amours champêtres* (Salons, II, fig. 43).
452. *Panais* : « Racine qu'on cultive dans les jardins, qui a un goût assez fade, et dont

on mange comme des carottes et des betteraves » (Furetière 1690).
453. *Le Lever.* Gouache. Nº 97 du *Livret.* Il fait partie de la collection J.-M. Schiff et a été gravé par J. Massard.

24. Pierre-Antoine Baudouin. *Le Cueilleur de cerises.*

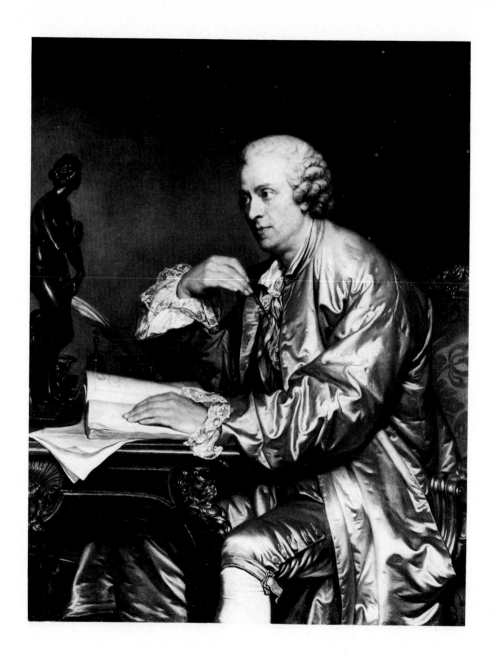

25. Jean-Baptiste Greuze. *Le Portrait de M.Watelet, receveur général des finances.*

101. *La Fille querellée par sa mère*[454].
Du même.

La scène est[p] dans une cave. La fille et son doux ami en étaient sur un point... sur un point... c'est dire assez que ne[q] le dire point, lorsque la mère est arrivée justement... justement... c'est dire encore ceci bien clairement. La mère est en grande colère, elle a les deux poings sur les côtés. Sa[r] fille debout, ayant derrière elle une belle botte·de paille fraîchement foulée, pleure[s]; elle n'a pas eu le temps de rajuster son corset et son fichu et il y paraît bien. A côté d'elle, sur le milieu de l'escalier de la cave, on voit par le dos[t] un gros garçon qui s'esquive; à la position de ses bras et de ses mains on n'est aucunement en doute sur la partie de son vêtement qu'il relève. Nos amants étaient du[u] reste gens avisés: au bas de l'escalier il y a sur un tonneau un pain, des fruits, une serviette avec une bouteille de vin.

Cela est tout à fait libertin, mais on peut aller jusque là. Je regarde, je souris et je passe.

101. *La Fille qui reconnaît son enfant à Notre-Dame*
parmi les Enfants-trouvés, ou la force du sang[v][455].
Du même.

L'église. Entre deux piliers, le banc des Enfants-trouvés. Autour du banc, une foule, la joie, le bruit, la surprise[w]. Dans la foule, derrière la sœur grise, une grande fille qui tient un enfant et qui le baise.

p. *La scène se passe dans* S
q. *assez* clairement que de ne G&
r. La *V1 V2*
s. *foulée, baisse les yeux, et pleure.* G&
t. *on voit par le dos om.* S
u. *Nos deux* amants F | *de* reste *V1 V2*

v. *La force du sang, ou la fille qui reconnaît son enfant à Notre-Dame parmi les Enfants-trouvés.* G&
w. *Autour de ce banc, une foule d'hommes, de femmes, d'enfants de tout âge, de tout sexe, et caractérisés par le bruit, la joie, la surprise.* G&

454. *La Fille querellée par.sa mère.* Gouache. 1764. N° 100 du *Livret.* Disparu. Une copie d'atelier exécutée d'après cette gouache vers 1765 se trouve au Musée Cognacq-Jay. Voir T. Burollet, o.c., n° 115 et reproduction. La gouache a été gravée par P.-Ph. Choffard en 1767 sous le titre *Les Amants surpris.*

455. *Les Enfants-trouvés, dans l'Église de Notre-Dame.* Gouache. N° 99 du *Livret.* Disparu. Voir *Salons,* II, 33. Sur « le banc des enfants-trouvés », voir *La Vue perspective de la Chapelle des Enfants-trouvés,* peinte par J.-M. Natoire, gravée par E. Fessard et exposée au Salon de 1761. Diderot n'en parle pas.

Beau sujet manqué. Je prétends que cette foule nuit à l'effet et réduit un événement pathétique à un incident qu'on devine à peine[x]; qu'il n'y a plus ni silence, ni repos, et qu'il ne fallait là qu'un petit nombre de spectateurs. Le dessinateur Cochin répond que plus la scène est nombreuse, plus la force du sang paraît[456]. Le dessinateur Cochin raisonne comme un littérateur[y], et moi je raisonne comme un peintre. Veut-on faire sortir la force du sang dans toute sa violence et conserver à la scène son repos, sa solitude et[z] son silence? voici comme il fallait s'y prendre et comme Greuze s'y serait pris. Je suppose qu'un père et qu'une mère[A] s'en soient allés à Notre-Dame avec leur famille composée d'une fille aînée, d'une sœur et d'un petit garçon[B]. Ils arrivent au banc des Enfants-trouvés, le père, la[c] mère avec le petit garçon d'un côté, la fille aînée et sa sœur cadette de l'autre. L'aînée reconnaît son enfant; à l'instant emportée par la tendresse maternelle qui lui fait oublier la présence de son père, homme violent à qui sa faute avait été cachée, elle s'écrie, elle[D] porte ses deux bras vers cet enfant; sa sœur cadette a beau la tirer par son vêtement, elle n'entend rien. Pendant[E] que cette cadette lui dit tout bas : Ma sœur, vous êtes folle, vous n'y pensez pas[F]; mon père.... la pâleur s'empare du visage de la mère et[G] le père prend un air terrible et menaçant : il jette sur sa femme des regards pleins de fureur, et le petit garçon pour qui tout est[H] lettre close, bâille aux corneilles. La sœur grise est dans l'étonnement; le petit nombre de spectateurs, hommes et femmes d'un certain âge, car il ne doit point y en avoir d'autres, marquent, les femmes de la joie, de la pitié, les hommes de la surprise; et voilà ma composition qui vaut mieux que celle de Baudouin. Mais il faut trouver l'expression de cette

x. *événement* touchant et *pathétique à un incident qu'on* a peine à deviner; *qu'il* G&
y. *comme un* homme de lettres, *et* G&
z. *sa solitude, son* M
A. *qu'une mère et qu'un père* G&
B. *aînée om. S | sœur cadette et V1 V2 N | petit frère.* G&

c. *père et la* G& [*add. int. Grimm dans* G]
D. *qui la faute* N | *elle s'élance, et porte* G&
E. *par sa robe, elle* G& | *rien. Cependant que* N
F. *ma sœur, que faites-vous? Vous n'y pensez pas... vous vous perdez... Mon père* G&
G. *mère. Le père* G&
H. *fureur. Le petit garçon pour qui tout cela est* G&

456. Diderot a fait la même critique des compositions du beau-père de Baudouin, F. Boucher.

fille aînée, et cela n'est pas aisé. J'ai dit qu'il ne doit[I] y avoir autour du banc que des spectateurs d'un certain âge, c'est qu'il est honnête et d'expérience[J] que les autres, jeunes garçons et jeunes filles, ne s'y arrêtent pas. Donc Cochin[K] ne sait ce qu'il dit. S'il défend son confrère contre la lumière de sa conscience et de son propre goût, à la bonne heure.

Greuze s'est fait peintre prédicateur des bonnes mœurs, Baudouin, peintre prédicateur des mauvaises; Greuze, peintre de famille et d'honnêtes gens; Baudouin, peintre de petites-maisons et de libertins. Mais heureusement il n'a ni dessin, ni génie, ni couleur, et nous avons du génie, du dessin, de la couleur, et nous serons les plus forts. Baudouin me disait le[L] sujet d'un tableau : il voulait montrer chez une sage-femme une fille qui vient d'accoucher clandestinement et que la misère forçait[M] d'abandonner son enfant aux Enfants-Trouvés. Et[N] que ne placez-vous, lui répondis-je, la scène dans un grenier, et que ne me montrez-vous une honnête femme que le même motif contraint à la même action ? Cela sera plus beau, plus touchant et plus honnête. Un grenier prête plus au[O] talent que le taudis d'une sage-femme. Quand il n'en coûte aucun sacrifice à l'art, ne vaut-il pas mieux mettre la vertu que le vice en scène[P] ? Votre composition n'inspirera qu'une pitié stérile; la mienne inspirera le même sentiment avec fruit. — Oh! cela est trop sérieux; et puis des modèles de filles, j'en trouverai tant qu'il me plaira. — Eh bien, voulez-vous un sujet gai ? — Oui, et même un peu graveleux, si vous pouvez, car je ne m'en défends pas, j'aime la gravelure, et le public ne la hait pas. — Puisqu'il vous faut de la gravelure, il[Q] y en aura, et vos modèles seront encore rue Fromenteau[457]. — Dites vite, dites vite[R]... — Tandis qu'il se frottait les mains

I. devait G& N
J. honnête et d'usage que G&
K. Donc ? Donc Cochin G& Donc... donc, Cochin N
L. disait un jour le G&
M. vient d'y accoucher G& | misère forçat d' V2
N. Eh G&

O. plus de talent V1 V2 [corr. ensuite dans V1 par Vdl]
P. mettre en scène la vertu préférablement au vice. G&
Q. vous en faut, il G&
R. Dites, dites vite G&

457. C'est surtout la partie nord qui était mal famée. Elle allait du Palais-Royal à la Seine. Une ordonnance datant de Saint-Louis avait décrété que « toutes femmes dissolues tenant bordel, aillent demeurer » dans cinq rues désignées, dont la rue Fromenteau. Voir CORR, VI, 31, VIII, 103 et 209, XV, 147.

d'aise, Imaginez, continuai-je[,] un fiacre qui s'en va entre onze heures et midi à St Denis. Au milieu de la rue de ce nom, une des soupentes[s] du fiacre casse, et voilà la voiture sur le côté. La portière s'ouvre et il en sort un moine et[t] trois filles. Le moine se met à courir. Le[u] caniche du fiacre saute d'à côté de son maître, suit le moine, l'atteint et saisit des dents sa longue jaquette. Tandis que le moine se démène pour se débarrasser du chien, le fiacre qui ne veut pas perdre sa course, descend de son siège et va au moine. Cependant une des filles pressait avec sa main une[v] bosse qu'une de ses compagnes s'était faite au front, et l'autre à qui l'aventure paraissait comique, toute débraillée et les mains sur les côtés, s'éclatait[w] de rire; les marchands et les marchandes en riaient aussi sur[x] leurs portes, et les polissons qui s'étaient rassemblés criaient au moine : *Il[x] a chié au lit! Il a chié au lit!* — Cela est excellent, dit Baudouin. — Et même un peu moral; c'est[z] du moins le vice puni[458]. Et qui sait si le moine de ma connaissance à qui la chose est arrivée, faisant[A] un tour au Salon ne se reconnaîtra pas et ne rougira pas ? Et n'est-ce rien que d'avoir fait rougir un moine ?

La mère qui querelle sa fille est le meilleur des petits tableaux de Baudouin; il est mieux dessiné que les autres et d'une assez jolie couleur, toujours un peu grisâtre. L'abattement de l'homme étendu sur le sofa de la fille qui remet du rouge, pas mal. Toute la scène du *Confessionnal*[B] voulait être mieux dessinée, demandait plus d'humeur, plus de force. Cela est sans effet, et par-dessus le marché, la besogne de la patience[c], du temps, du

s. *midi prendre le chemin de Saint Denis. Au milieu de la rue* Saint-Denis, *une* G& | *une* soupente *du* V1 V2

T. *côté. Les glaces de bois se baissent, la portière s'ouvre* (s'entr'ouvre *dans* S) *et* [...] *moine avec trois* G&

U. *courir pour se sauver. Le* G S M [*add. int. Grimm dans* G] *courir pour se soustraire au regard du public. Le* F

V. *main ou avec la lame de son couteau, une bosse* G& [*avec add. int. Grimm dans* G]

W. *côtés éclatait* G& V1

X. *sous* G&

Y. *s'étaient* assemblés autour du *moine* lui *criaient, ah il a* G&

Z. *moral, ajoutai-je. C'est* G&

A. *moine à qui ce contretemps est arrivé, il y a huit jours, faisant* G&

B. *du* confessionnal *voulait* N

C. *besogne, est une affaire de patience* V1 [*add. Vdl*]

458. Allusion au tableau de Greuze qui porte presque le même titre. Voir n. 530. Cette anecdote se trouve, avec quelques variations, dans *Jacques le fataliste*. Le maître de Jacques ajoute : «porte ce sujet à Fragonard; et tu verras ce qu'il en saura faire» (DPV, XXIII, 204). Sur le «goût» exprimé par le maître pour ce genre de peinture, voir J. Proust, «Diderot et la philosophie du polype», *RSH*, 1981-1982, n° 182, p. 29.

tiers et du quart, augmentée, revue et corrigée par le beau-père[459]. — Il y a aussi des *Miniatures* et des *Portraits*, de jolis portraits et assez joliment peints; un *Silène*[D] *porté par des satyres*[460] durs, secs, rougeâtres, et les satyres et le silène. Tout cela n'est pas absolument sans mérite, mais il y manque... comment dirai-je ce qu'il[E] y manque? Cela est difficile à dire et essentiel[F] à avoir, et malheureusement cela ne vient pas comme des champignons. Mais pourquoi est-ce que je suis si embarrassé? Jamais les femmes ne me devineront[G]. Il y eut une fois un professeur de l'université qui tomba amoureux de la nièce d'un chanoine en lui apprenant le latin; il fit un enfant à son élève. Le chanoine s'en vengea cruellement. — Est-ce que Baudouin aurait montré le latin, aimé[H] et fait un enfant à la nièce d'un chanoine[461]. — Et que Dieu, mon ami, vous aie en[I] sa sainte garde, et si ce n'est pas sa volonté de vous garantir[J] des nièces de chanoine, qu'il vous garantisse du moins des oncles.

ROLAND DE LA PORTE

On a dit, mon ami, que celui qui ne riait pas aux comédies de Regnard n'avait pas le droit de rire aux comédies de Moliere. Eh bien, dites à ceux qui passent devant Roland de la Porte sans s'arrêter, [qu'ils[K]] n'ont pas le droit de regarder Chardin. Ce n'est pourtant ni la touche, ni la vigueur,

D. Sylène *N*

E. *ce qui* y *G&*

F. *Cela* n'*est* pas moins *difficile à dire* qu'*essentiel G& / et très essentiel N*

G. *pourquoi suis-je si embarrassé. Vous savez bien ce qu'il faut garder comme ses deux prunelles. Il* y *G&*

H. *montré* à peindre, *et fait G&*

I. *chanoine*? Du moins il n'a pas l'air d'avoir ce qu'Abailard perdit dans cette occasion. Bon soir donc à M. Baudouin, et sur ce je prie Dieu qu'il *vous ait, mon ami, en* sa *G&* [dans cette occasion *add. int. par Grimm dans* G]

J. préserver *G&*

K. *qu'ils G& N om. L V1 V2* [*add. Vdl dans* V1]

459. *Le tiers et le quart* : «On dit communément qu'un homme hante le tiers et le quart; qu'il médit du tiers et du quart; qu'il prend sur le tiers et le quart, pour dire indifféremment et sans choix de toutes sortes de personnes» (Trévoux 1771).

460. Ni les portraits (n° 101 du *Livret*), ni le *Silène* (n° 97 du *Livret*) n'ont été identifiés.

461. Diderot fait allusion à l'histoire d'Héloïse et d'Abélard (voir la variante). Le «professeur de l'université» est Pierre Abélard (1079-1142), châtré sur l'ordre du chanoine Fulbert, oncle de son élève Héloïse. Voir aussi l'article SCHOLASTIQUES (ENC, DPV, VIII, 288-292).

ni la vérité, ni l'harmonie de Chardin, c'est tout contre, c'est-à-dire à mille lieues et à mille ans; c'est cette petite distance imperceptible qu'on sent et qu'on ne franchit point[L]. Travaillez, étudiez, soignez, effacez, recommencez, peines perdues; la nature a dit : Tu iras là, jusque là, et pas plus loin que là. Il est plus aisé de passer du pont Notre-Dame à Roland de la Porte que de Roland de la Porte à Chardin[462].

102. *Un Médaillon représentant un ancien portrait du roi imitant le bas-relief*[M][463].

Du même.

C'est l'imitation d'un vieux plâtre, avec tous les accidents de la vétusté. Il est écorné, troué, il y a la poussière, la crasse, la saleté; c'est le vrai ma un poco freddo[464]. Et puis ce genre est si facile qu'il n'y a plus que le peuple qui l'admire[465].

103. *Un Morceau de genre*[466].

Du même.

Sur une table de bois, un mouchoir masulipatan, un pot à l'eau de

L. pas *V2*
M. *Médaillon du roi*. Ovale de deux pieds

neuf pouces de haut. *G& 102. Médaillon du roi. N*

462. Contrairement à Regnard et à Roland de La Porte, Molière et Chardin possèdent, selon Diderot, « un talent original » qui est « un don de la nature ». Mais la connaissance des matériaux et du « technique » ne s'acquiert que par l'expérience et l'étude : « Le technique s'acquiert à la longue; la verve, l'idéal ne vient point; il faut l'apporter en naissant » (voir *Salons*, III, 78). Un dur labeur permet de « passer du pont Notre-Dame à Roland de La Porte », c'est-à-dire de devenir un bon artiste; mais on ne peut devenir un Chardin, c'est-à-dire un artiste ayant de l'originalité ou du génie, que si l'on possède cette disposition à la naissance.

463. *Un Médaillon représentant un ancien portrait du roi, imitant le bas-relief*. Toile ovale. H. 0,904. N° 102 du *Livret*. Disparu. Une réplique en

dimensions réduites se trouve dans la collection Cailleux. Voir M. et F. Faré, o.c., 1976, fig. 285.

464. C'est la vérité, mais un peu froide.

465. Dans le *Salon de 1761 et de 1763*, Diderot avait déjà dit que ce « genre est facile » (DPV, XIII, 260 et 391). Il ajoutait que même des artistes d'un talent médiocre y excellaient. Sur les œuvres que Roland de La Porte a exposées au Salon de 1763, voir Gerda Kircher, « Chardins Doppelgänger Roland de La Porte », *Der Cicerone*, 1928, Heft 3, p. 95-101 et reproductions.

466. Ce *Morceau de genre*, qui n'a pas été identifié, figure au *Livret* sous le n° 103 : *Plusieurs Tableaux représentant des porcelaines, des fruits, des légumes, sous le même numéro*.

faïence, un verre d'eau, une tabatière de carton, une brochure sur un livre.... Pauvre victime de Chardin! Comparez seulement le masulipatan de Chardin avec celui-ci; comme il[N] vous paraîtra dur, sec et empesé[467]!

103. *Un Autre Morceau de genre*[468].
Du même.

Un grand évier coupe horizontalement la toile en deux; et en allant de la droite à la gauche, on y voit des champignons autour d'un pot de terre où trempe une branche de laurier-thym, une botte d'asperges, des œufs frais sur un tablier de cuisine, dont une portion retombe au-devant de l'évier, et dont le reste, sur le fond et dans l'ombre, passe derrière la botte d'asperges; un[o] chaudron de cuivre incliné et vu par le dedans; une poivrière de fer-blanc; un égrugeoir de bois avec son pilon.

Autre victime de Chardin; mais Monsieur Roland de la Porte, consolez-vous: que le diable m'emporte si autre que vous et Chardin s'en doute; et songez[P] que celui qui chez les Anciens aurait su produire cette illusion-là, n'en déplaise aux mânes de Caylus et aux oreilles vivantes de Webb, aurait été chanté, apothéosé[Q] par les poètes, et aurait eu statue[R] au Céramique ou dans un recoin[s] du Pritanée[469].

N. *celui-ci;* combien Roland *vous G&*
O. *thym,* puis *une G& | fond* est *dans V1* [corr. *Vdl*] *| asperges;* puis *un G&*
P. *si* excepté *vous et Chardin,* personne *ne s'en doute! Et* soyez persuadé *que G& | s'en* doutent; N

Q. apothéosé *V1 V2*
R. *aurait* vu sa *statue S F aurait* vu une *statue G M*
S. *dans* quelque *recoin G& | dans* un coin *du V1 V2*

467. Déjà dans le *Salon de 1763,* Roland de La Porte était appelé « victime de Chardin » (DPV, XIII, 391); il reproduit les sujets et le style de Chardin de façon conventionnelle, et ne comprend pas que Chardin, par son interprétation originale, parvienne à conférer aux objets les plus banals une singulière force d'expression.
468. *Un Autre Morceau de genre,* qui est perdu, figure au *Livret* sous le n° 103: *Plusieurs Tableaux représentant des porcelaines, des fruits, des légumes, sous le même numéro.*
469. « Les Anciens » sont entre autres les peintres grecs Amulius, Claudius Pulcher et

Apelle, fameux par leurs effets en trompe-l'œil dont Diderot discute avec Falconet: « Pline dit qu'*Amulius fit une Minerve qui regardait de quelque côté qu'on la vit; Claudius Pulcher, un toit qui trompait les corbeaux; Apelle, un cheval devant lequel les chevaux, oubliant la présence de leurs semblables, hennissaient,* etc. ». Un autre exemple est « les raisins de Zeuxis » (CORR, VI, 307-309). Diderot sait bien que le comte de Caylus et Webb admirent ces peintres, mais il n'apprécie pas un tel pouvoir d'illusion. Louant Chardin, dans le *Salon de 1763,* il disait: « Crachez sur le rideau d'Apelle et sur les raisins de Zeuxis. On trompe sans

103ᵀ. *Autre Tableau de genre*⁴⁷⁰.
Du même.

Je pourrais vous en faire grâce; mais ces morceaux circulent, desᵁ fripons de brocanteurs les baptisent etᵛ font des dupes.

Toujours en allant de droite à gauche, (c'est mon allureᵂ) sur une table deˣ marbre bleuâtre et brisée, des raisins, de petits morceaux de sucre, une tasse avec sa soucoupe de terre blanche; sur le fond une jatte pleine de pêches, une bouteille de ratafia, autour quelques prunes, une carafe d'eau, des mies de pain, des poires, des pêches, des prunes, uneʸ boîte à café de fer-blanc. Ces différents objets ne vont point ensemble, et c'est une faute que Chardin ne commet pas. Celui, mon ami, qui sait faire de la chair excelle dans tous ces sujets, et celui qui excelle dans ces sujets ne sait pas pour cela faire de la chair. Les couleurs de la rose des jardins sont belles, mais la vie n'y est pas comme sous les roses du visage d'une jeune fille. Les premièresᶻ sont tout ce qu'on peut comparer de mieux à celles-ci, mais c'est elles qu'on flatte.

104. *Deux Portraits*⁴⁷¹.
Du même.

Je les ai vus. Monsieur Roland, portezᴬ l'oreille à vos deux portraits, et vous les entendrez, malgré l'air faible et éteint qu'ils ont, vous dire

T. [*n° 103. et 104. inversés dans* N]
U. *circulent dans le commerce, des* G&
V. *baptisent comme il leur plaît, et* G&
W. [*pas de parenthèses dans* G& *et* N]
X. *table d'un marbre* N

Y. *ratafia, une carafe d'eau; autour quelques prunes, des mies* [...] *pêches, enfin une* G&
Z. *Les premiers sont* N
A. *prêtez* G& N

peine un artiste impatient, et les animaux sont mauvais juges en peinture » (DPV, XIII, 381).
le Dans Athènes, deux lieux célèbres portaient nom de *Céramique.* Ici il s'agit de CÉRAMIQUE EN DEHORS : « C'était un faubourg où l'on faisait des tuiles, et où Platon avait son académie. Meursius prétend que ce dernier était aussi le lieu de la sépulture de ceux qui étaient morts pour la patrie; qu'on leur y faisait des oraisons funèbres à leurs louanges, et qu'on leur y élevait des statues » (ENC, II, 832b). PRYTANÉE : « C'était à Athènes le lieu où l'on

entretenait ceux qui avaient rendu de grands services à l'État » (ENC, XIII, 388a).
470. *Autre Tableau de genre.* N° 104 du *Livret.* Cette œuvre est identique aux *Pêches dans une jatte en porcelaine de Chine* (T. H. 0,53; L. 0,65) qui est actuellement dans la Collection Norton Simon Museum of Art, Los Angeles, inv. C. 1765. Voir M. et F. Faré, o.c., 1976, fig. 280.
471. *Deux Portraits sous le même numéro,* n° 104 du *Livret.* Aucun des deux ne nous est parvenu. La seule image que l'on ait de l'activité de

d'une voix claire et forte : Retourne[B] à la chose inanimée... Ils sont de bon conseil, ils disent comme s'ils étaient vivants.

DESCAMPS

105. *Un Jeune Dessinateur. Un Élève qui modèle.*
Une Petite Fille qui donne à manger à un petit oiseau[C][472].

Encore à celui-ci la petite politesse que vous savez.

Vous peignez gris, Monsieur Descamps, vous peignez lourd et sans vérité. Cette enfant qui tient un oiseau est raide, l'oiseau n'est ni vivant ni mort[D]; c'est un de ces morceaux de bois peint qui ont un sifflet à la queue. Et cette grosse, courte et maussade Cauchoise[473], que dit-elle? A qui en veut-elle? Entre deux de ces enfants qui se tracassent, c'est[E] moi qu'elle regarde; celui-ci[F] qui pleure, si c'est du poids de l'énorme tête que vous lui avez faite, il a raison.

On dit que vous vous mêlez de littérature[474]; Dieu veuille que vous soyez meilleur en belles-lettres qu'en peinture. Si vous avez la manie d'écrire, écrivez en prose, en vers, comme il vous plaira, mais ne peignez pas; ou si par délassement vous passez d'une muse à l'autre, mettez les

B. *ont à vous V2 | forte : retournez à V1 V2*
C. *[pas de titres dans G& et N] / Descamp N*
D. *vérité. Cet enfant G& / 105. Cet enfant N /*
ni mort ni vivant G&

E. *cauchoise, à qui en veut-elle? Elle est entre*
deux de ses enfants, et c'est moi G& Entre ces
deux enfants V1 V2
F. *celui qui M N*

portraitiste de La Porte nous est transmise par deux gravures faites d'après ses portraits. Voir E. Walter, « A propos de la *Petite Collation de Roland Delaporte* », *La Revue du Louvre*, 1980, n° 3, p. 158 et reproduction.
472. *Un Jeune Dessinateur, Un Élève qui modèle* et *Une Petite Fille qui donne à manger à un petit oiseau* figurent sous le n° 105 du *Livret*. Ils ont disparu.
473. Descamps expose aussi son morceau de réception : *Une Cauchoise dans sa cuisine avec deux de ses enfants.* T. H. 0,56; L. 0,46. 1764. Ne figure pas au *Livret*. Elle se trouve à l'École des Beaux-Arts de Paris. Voir A. Rostand, *J.-B. Descamps*, Caen, 1936, p. 275 et *Salons*, II, fig. 56.

474. Diderot fait allusion à *La Vie des peintres flamands, allemands et hollandais, 1753-1763*, 4 vol., où Descamps retrace la vie des maîtres flamands, hollandais et allemands que ses voyages lui avaient permis de connaître. C'est une compilation d'après les écrivains flamands, familiers à Descamps. Il s'était fait aider par son ami J.-G. Wille. Descamps est le premier à avoir écrit un livre important en français sur ces maîtres. En 1769 il publia *Le Voyage pittoresque de la Flandre et du Brabant* (Rostand, o.c., p. 277-278). Un compte rendu, probablement de Diderot lui-même, parut dans la C. L. de février 1770 (E. M. Bukdahl, o.c., 1982, 68 et 146).

productions de celle-ci[G] dans votre cabinet; vos amis après dîner, la serviette sur le bras et le cure-dent à la main, diront : Mais cela n'est pas mal.

Jeune homme qui dessines, élève qui modèles, petite fille qui donnes[H] à manger à ton oiseau, allez tous au cabinet de M. Descamps votre père, et n'en sortez pas.

BELLENGÉ

106. *Un Tableau de fleurs*[475].
107. *Plusieurs Tableaux de fleurs et de fruits*[I].

Au Pont Notre-Dame, chez Tremblin, sans rémission[476]. Le *Tableau de fleurs* est pourtant son morceau de réception. On prétend qu'il y a quelque chose, mais la couleur en est-elle fraîche, séduisante[J] ? Non. Le velouté[K] des fleurs y est-il ? Non. Qu'est-ce qu'il y a donc ?

PAROCEL

108. *Céphale se réconcilie avec Procris ; elle lui donne un dard et un chien.*
109. *Procris par l'erreur de Céphale[L], est tuée du même dard qu'elle lui avait donné*[477].

Avez-vous vu quelquefois dans des[M] auberges des copies de grands

G. *peignez* plus. *Ou G& | de celles-ci dans* N
H. [*-s de* dessines *et* modeles *grattés dans* VI] *qui* dessinez, élèves *qui* modelez, petite fille qui donnes N
I. [*pas de titres dans* G&] | *Bellengé. Un tableau de fleurs, plusieurs tableaux de fruits, au pont* G&
107. *Plusieurs tableaux de fruits* N *tableaux de fruits et de fleurs* V2

475. *Un Tableau de fleurs* (T. H. 0,822; L. 0,990. Morceau de réception) et *Plusieurs Tableaux de fleurs et de fruits, sous le même numéro* (T.) figuraient au *Livret* sous les n° 106 et 107. Ils sont perdus. Mais d'autres natures mortes, où M.-B. Bellengé traite le même thème, existent encore, par exemple les *Fleurs dans un verre* (1766), collection particulière, Paris. Voir M. et F. Faré, o.c., p. 241, fig. 383.

J. *qu'il n'est pas sans mérite. Mais G& | fraîche, vraie, séduisante? G&*
K. *velours* N
L. *Parocel.* Deux tableaux. *Céphale se réconciliant avec Procris, et Procris tuée par Céphale.* G& *Parrocel 108. Céphale qui se réconcilie avec Procris et Procris tuée par Céphale.* N
M. *les G&*

476. Dans quelques boutiques sises à l'époque sur le pont Notre-Dame, par exemple chez Tremblin ou chez Bacot, on vendait des copies de tableaux de second ordre. Voir n. 660.
477. *Céphale se réconcilie avec Procris, que sous un déguisement il avait éprouvée infidèle ; elle lui donne un dard et un chien et Procris par l'erreur de Céphale, est tuée du même dard qu'elle lui avait donné ; elle le conjure de lui demeurer fidèle.*

maîtres ? eh bien, c'est cela, mais gardez-m'en le secret. C'est un père de famille qui n'a que sa[N] palette pour nourrir une femme et cinq ou six enfants. En regardant ce Céphale tuer Procris[O] en plein Salon, je lui disais : Tu fais bien pis que tu ne crois... Parocel[P] est mon voisin[478] ; c'est un bonhomme, qui a même, à ce qu'on dit, quelque goût[Q] pour la décoration. Il me voit, il[R] m'aborde, voilà mes tableaux, me dit-il; eh bien[S], qu'en pensez-vous ? — Mais, j'aime votre Procris, elle a de beaux gros tétons. — Eh oui, cela séduit, cela séduit... — Tirez-vous-en mieux, si vous pouvez.

GREUZE

Je suis peut-être un peu long, mais si vous saviez comme je m'amuse en vous ennuyant! c'est comme tous les autres ennuyeux du monde. Et puis voilà pourtant cent dix tableaux de décrits et trente et un peintres jugés[T].

Voici votre peintre et le mien; le premier qui[U] se soit avisé parmi nous de donner des mœurs à l'art[479], et d'enchaîner des événements d'après lesquels il serait facile de faire un roman. Il est un peu vain, notre peintre, mais sa vanité est celle d'un enfant, c'est l'ivresse du talent. Otez-lui cette naïveté qui lui fait dire de son propre ouvrage : Voyez-moi cela, c'est cela qui est beau!... vous lui ôterez la verve, vous lui[V] éteindrez le feu, et le génie s'éclipsera. Je crains bien lorsqu'il deviendra modeste qu'il n'ait raison de l'être. Nos qualités, certaines du moins, tiennent de près à nos

N. *famille* que ce Parocel *qui G& | que la palette* N
O. *tuer sa Procris G& N*
P. *crois... Ce Parocel G& N*
Q. *talent G&*
R. *voit au Salon, il G&*
S. *dit-il, qu'en G&*

N° 108 et 109 du *Livret*. Ils ont disparu. Voir E. Parrocel, *Monographie des Parrocel*, Marseille, 1861, p. 158.
478. Diderot habitait rue Taranne (CORR, IX, 126), J.-F. Parrocel rue Saint-Benoît.

T. *ennuyant*. Vous me direz que *c'est comme tous les ennuyeux du monde, ils ennuient sans s'en apercevoir. Quoi qu'il en soit, voilà toujours plus de cent dix G& | jugés*, bien ou mal. *V1* [*add. Vdl*] | *trente-un* N
U. *le premier parmi nous qui V1 V2*
V. *vous éteindrez* N

479. Déjà dans le *Salon de 1763*, Diderot avait dit que Greuze était son peintre favori et baptisé son genre «la peinture morale» (DPV, XIII, 393-394).

défauts. La plupart des honnêtes femmes ont de l'humeur. Les grands artistes ont un petit coup de hache dans[w] la tête; presque toutes les femmes galantes sont généreuses; les dévotes, les bonnes même ne sont pas enne- mies de la médisance; il est difficile à un maître qui sent qu'il fait le bien, de n'être pas un peu despote. Je[x] hais toutes ces petites bassesses qui ne montrent qu'une âme abjecte, mais je ne hais pas les grands crimes, premiè- rement parce qu'on en fait de beaux tableaux et[y] de belles tragédies; et puis, c'est que les grandes et sublimes actions et les grands crimes portent le même caractère d'énergie[480]. Si un homme n'était pas capable d'incendier une ville, un autre homme ne serait pas capable de se précipiter dans un gouffre pour la[z] sauver. Si l'âme de César n'eût pas été possible, celle de Caton ne l'aurait pas été davantage. L'homme est né citoyen tantôt du Ténare, tantôt[A] des cieux; c'est Castor et Pollux, un héros, un scélérat, Marc-Aurele, Borgia, *diversis studiis ovo prognatus eodem*[481].

Nous avons trois peintres habiles, féconds et studieux observateurs de la nature, ne commençant, ne finissant rien sans avoir appelé [plusieurs fois[B]] le modèle, c'est la Grenée, Greuze et Vernet. Le second[c] porte son talent partout, dans les cohues populaires, dans les églises, aux marchés,

w. à *G& N*
x. *despote. A qui passera-t-on les défauts si ce n'est aux grands hommes? je hais G& Je hais [...] eodem. om. M*
y. *hais pas le temps des grands* VI [*add. Vdl*] *tableaux de V1 V2*

z. *le V2 se N*
A. *Tenare*, tantôt de l'Olympe, *tantôt G&*
B. *plusieurs fois G& N om. L V1 V2*
C. *Vernet. Greuze porte G&*

480. « Énergie » signifie, dans le vocabulaire de Diderot, la force créatrice du grand homme et du génie. Il attribue à J.-J. Rousseau et à Winckelmann une même « énergie » (voir l'Introduction, p. 8, et *Salons*, III, 221). C'est cette énergie aussi qui rend fascinants les grands hommes d'État, bienfaiteurs de l'huma- nité, et les infâmes tyrans. Dans le *Salon de 1763*, il remarque : « C'est une belle chose que le crime, et dans l'histoire et dans la poésie, et sur la toile et sur le marbre ». Il pense aux tableaux de martyrs de J.-B. Deshays : « Ce sont des crimes qu'il faut au talent des Racines, des Corneilles et des Voltaires, et jamais aucune religion ne fut aussi féconde en crimes que le

christianisme » (DPV, XIII, 370). Diderot se fait l'avocat du « merveilleux chrétien », et rejette le penchant pour le « merveilleux païen » qu'il a relevé surtout dans l'œuvre de Webb (o.c., p. 48-52 et p. 160-164). Sur Webb, voir n. 332 et n. 469.
481. C'est une réminiscence d'Horace, *Satires*, liv. II, I, v. 26-28 : *Castor gaudet equis, ovo prognatus eodem | Pugnis quot capitum vivunt, totidem studiorum | Millia* [Castor aime les chevaux : son frère, sorti du même œuf, aime le ceste : mille hommes, mille goûts différents] (trad. Batteux, 1750). On peut traduire la « citation » de Diderot : « Sorti du même œuf avec des passions différentes ».

aux promenades, dans les maisons, dans les rues; sans cesse il va recueillant des actions, des passions, des caractères[D], des expressions. Chardin et lui parlent fort bien de leur talent[E], Chardin, avec jugement et de sang-froid, Greuze avec chaleur et enthousiasme. La Tour en petit comité est aussi fort bon à entendre[482].

Il y a un grand nombre de morceaux de Greuze, quelques médiocres[F], plusieurs bons, beaucoup d'excellents. Parcourons-les.

110. *La Jeune Fille qui pleure son oiseau mort*[483].
Du même[G].

La jolie élégie! le joli[H] poème! la belle idylle que Gessner[I] en ferait! C'est la vignette d'un morceau de ce poète. Tableau délicieux[484], le plus agréable et peut-être le plus intéressant du Salon. Elle[J] est de face, sa tête est appuyée sur sa main gauche. L'oiseau mort est posé sur le bord supérieur de la cage, la tête pendante, les ailes traînantes, les pattes en l'air. Comme elle est naturellement placée! Que sa tête est belle! qu'elle est élégamment coiffée! Que son visage a d'expression! Sa douleur est profonde, elle est à son malheur, elle y est tout entière. Le joli catafalque que cette cage! Que cette guirlande de verdure qui serpente autour

D. *des caractères, des passions*, G&
E. art G&
F. *entendre. Greuze a exposé un grand nombre de morceaux, quelques-uns médiocres* G&
G. *La jeune fille qui pleure son oiseau.* Tableau

ovale de deux pieds de haut. G& | *Du même om.* V1 [*gratté*]
H. charmant G&
I. Gesner G& V1
J. *Salon. La pauvre petite est* G&

482. Dans les *Salons de 1759* et *de 1761*, Diderot remarque déjà que personne ne parle mieux que Chardin de la peinture (DPV, XIII, 77 et 245). Il cite parfois des jugements émis par Greuze (*Salons*, III, 190) et par La Tour (voir *Salons*, IV, 85).
483. *Une Jeune Fille qui pleure son oiseau mort.* Toile ovale. H. 0,520; L. 0,456. Nº 110 du *Livret*. National Galleries of Scotland, Edinbourgh. Voir *J.-B. Greuze*, Wadsworth Atheneum, Hartford, 1er décembre 1976-23 janvier 1977, catalogue d'exposition par E. Munhall, nº 44 et reproduction.

484. Grand admirateur des idylles de Gessner, Diderot avait, au cours des années 1760-1761, aidé M. Hubert à en donner la version française, qui devait paraître en 1762 sous le titre *Idylles et Poèmes champêtres*. Voir aussi son article sur *La Mort d'Abel* de Gessner, traduit par Huber et Turgot (DPV, XIII, 112). Il pense peut-être aussi à Catulle : *Lugete, O Veneris Cupidinesque* (sur la mort du moineau de son amie). Voir Catulle, *Poésies*, éd. des Belles-Lettres, 1932, nº 3. Diderot a peut-être lu ce poème dans la traduction de M. Marolle (1653).

a de grâce! O^κ la belle main! la belle main! le beau bras! Voyez la vérité des détails de ces doigts, et ces fossettes, et cette mollesse et cette teinte de rougeur dont la pression de la tête a coloré le bout de ces doigts délicats, et le charme de tout cela. On s'approcherait de cette main pour la baiser, si on ne respectait cette^L enfant et sa douleur. Tout enchante en elle jusqu'à son ajustement; ce mouchoir de cou est jeté d'une manière! il est d'une souplesse et d'une légèreté! Quand on aperçoit ce morceau^M, on dit: Délicieux! Si l'on s'y arrête ou qu'on y revienne, on s'écrie: Délicieux! délicieux! Bientôt on se surprend conversant avec cette^N enfant et la consolant. Cela est si vrai, que voici ce que je me souviens de lui avoir dit à différentes reprises.

Mais, petite^o, votre douleur est bien profonde, bien réfléchie! Que signifie^P cet air rêveur et mélancolique? Quoi, pour un oiseau! Vous ne pleurez pas, vous êtes affligée, et la pensée accompagne votre affliction. Çà, petite, ouvrez-moi votre cœur, parlez-moi vrai, est-ce la^Q mort de cet oiseau qui vous retire si fortement et si tristement en vous-même?... Vous baissez les yeux, vous ne me répondez pas. Vos pleurs sont prêts à couler. Je ne suis pas père, je ne suis ni indiscret, ni sévère. Eh bien, je le conçois, il vous aimait, il vous le jurait et le jurait depuis si longtemps^R! Il souffrait tant! le moyen de voir souffrir ce qu'on aime!... Et^s laissez-moi continuer; pourquoi me fermer la bouche de votre main? Ce matin, là^T, par malheur votre mère était absente; il vint, vous étiez seule; il était si beau, si passionné, si tendre, si charmant, il avait tant d'amour dans les yeux, tant de vérité dans les expressions! il disait de ces mots qui vont si droit à l'âme! et en les disant il était à vos genoux; cela se conçoit encore; il tenait une de vos mains, de temps en temps vous y sentiez la chaleur de

K. *en l'air. Le joli catafalque que cette cage! Que cette guirlande de verdure qui serpente autour a de grâce* (grâces *dans* F Vi N)! *La pauvre petite, ah qu'elle est affligée! Qu'elle est naturellement placée. Que sa tête est belle! Qu'elle est élégamment coiffée! Que son visage a d'expression! Sa douleur est profonde. Elle est à son malheur; elle y est tout entière. O la belle* G&
L. *cet* V2

M. tableau G&
N. cet V1
O. *reprises. Pauvre petite* G&
P. *réfléchie! Pourquoi cet* G&
Q. *est-ce bien la* G& N
R. *aimait, il vous le jurait depuis si longtemps!* V1 V2 *depuis longtemps* N
S. Eh G&
T. *Ce matin-là,* G& N

quelques larmes qui tombaient de ses yeux et qui coulaient le long de vos[v] bras. Votre mère ne revenait toujours point; ce n'est pas votre faute, c'est la faute de votre mère.... Mais voilà-t-il pas que vous pleurez![v] mais ce que je vous en dis n'est pas pour vous faire pleurer. Et pourquoi pleurer? Il vous a promis, il ne manquera à rien de ce qu'il vous a promis. Quand on a été assez heureux pour rencontrer une enfant charmante comme vous, pour s'y attacher, pour lui plaire[w], c'est pour toute la vie.... Et mon oiseau?... Vous souriez... (Ah mon ami, qu'elle était belle! si vous l'aviez vue[x] sourire et pleurer!) Je continuai: Eh bien votre oiseau? Quand on s'oublie soi-même, se souvient-on de son oiseau? Lorsque l'heure du retour de votre mère approcha, celui que vous aimez s'en alla. Qu'il était heureux, content, transporté! Qu'il eut de peine à s'arracher d'auprès de vous!... Comme vous me regardez! Je[y] sais tout cela. Combien il se leva et se rassit de fois! combien il vous dit, redit[z] adieu sans s'en aller! combien de fois il sortit et rentra! Je[A] viens de le voir chez son père, il est d'une gaieté charmante, d'une gaieté qu'ils partagent tous sans pouvoir [s'en[B]] défendre.... Et ma mère?... Votre mère, à peine fut-il parti, qu'elle rentra, elle vous trouva rêveuse comme vous l'étiez tout à l'heure; on l'est toujours comme cela. Votre mère vous parlait et vous n'entendiez pas ce qu'elle vous disait; elle vous commandait une chose et vous en faisiez une autre. Quelques pleurs se présentaient aux bords de vos paupières, ou[c] vous les reteniez ou vous vous détourniez pour[D] les essuyer furtivement. Vos distractions continues impatientèrent votre mère, elle vous gronda, et ce vous fut une occasion de pleurer sans contrainte et de soulager votre cœur. Continuerai-je[E]? Je crains que ce que je vais dire[F] ne renouvelle votre

U. votre G M F

v. *mère... Ne voilà-t-il pas que vous pleurez de plus belle?* G& *Mais ne voilà* V2

w. un *enfant* charmant G& N un *enfant charmante* V1 V2 | *pour lui plaire, pour s'y attacher* G&

x. *oiseau?... Mon ami, elle sourit... Ah qu'elle était belle! Ah si vous* G& *belle! ah si* N | *aviez vu sourire* N

y. *approcha, votre tendre ami s'en alla. Qu'il eut de peine à s'arracher d'auprès de vous!... Vous me regardez? Eh oui, je sais tout cela.* G&

z. *dit et redit* G&

A. *rentra! Qu'il était heureux, content, transporté! Je* G& [*voir var.* Y]

B. sans L [*nous corrigeons*]

c. au bord V2 N | *paupières; vous* V1 [ou barré dans V1]

D. *vous les reteniez de votre mieux, ou bien vous détourniez la tête pour* G& *vous les reteniez ou vous détourniez la tête pour* N *ou vous vous retourniez pour* V1 V2

E. *continuerai-je, petite?* G&

peine. Vous le voulez? Eh bien, votre bonne mère se reprocha de vous
avoir contristée[G], elle s'approcha de vous, elle vous prit les mains, elle
vous baisa le front et les joues, et vous en pleurâtes bien davantage. Votre
tête se pencha sur elle, et votre visage que la rougeur commençait à colorer,
tenez tout comme le voilà qui se colore, alla se cacher dans son sein.
Combien cette mère[H] vous dit de choses douces, et combien ces choses
douces vous faisaient de mal! Cependant votre serin avait beau chanter[I],
vous avertir, vous appeler, battre des ailes, se plaindre de votre oubli;
vous ne le voyiez point, vous ne l'entendiez point, vous étiez à d'autres
pensées; son eau, ni sa[J] graine ne furent point renouvelées, et ce matin
l'oiseau n'était plus... Vous me regardez encore; est-ce qu'il me reste
encore quelque chose à dire? Ah, j'entends; cet[K] oiseau, c'est lui qui vous
l'avait donné. Eh bien, il en retrouvera un autre aussi beau... Ce n'est pas
tout encore; vos yeux se fixent sur moi et s'affligent[L]; qu'y a-t-il donc
encore? Parlez, je ne saurais vous deviner.... Et si la mort de cet oiseau
n'était que le présage... que ferais-je? que deviendrais-je? s'il était ingrat?...
Quelle folie[M]! Ne craignez rien, cela ne sera pas, cela ne se peut... — Mais,
mon ami, ne riez-vous pas, vous d'entendre un grave personnage s'amuser
à consoler une[N] enfant en peinture de la perte de son oiseau, de la perte
de tout ce qu'il vous plaira? Mais aussi voyez donc qu'elle est belle!
qu'elle[O] est intéressante! Je n'aime point à affliger, malgré cela, il ne me
déplairait pas trop d'être la cause de sa peine.

Le sujet de ce petit poème est si fin que beaucoup de personnes ne
l'ont pas entendu; ils ont cru que cette jeune fille ne pleurait que son serin.
Greuze a déjà peint une fois le même sujet[485]. Il a placé devant une glace

F. *dire om.* V2 [*add.* Vdl *dans* V1]
G. affligée G&
H. *cette* bonne mère G&
I. *s'égosiller* G&
J. *Son eau et sa graine* G& *Son eau ni la graine* N
K. *j'entends, petite. Cet* G&
L. *sur moi et se remplissent de nouveau de
larmes. Qu'y* G& | *yeux se* frappent *sur* V1 V2

M. idée G&
N. rien, pauvre petite. *Cela ne se peut. Cela ne
sera pas. Quoi, mon ami, vous me riez au nez;
vous vous moquez d'un grave personnage* qui
s'occupe à *consoler un enfant* G& *un enfant* N
V1 V2
O. *Mais voyez donc comme elle est belle,* comme
elle G&

485. Diderot pense au *Miroir cassé* du Salon
de 1763, qui se trouve aujourd'hui dans la
Wallace Collection. Voir A. Brookner, *J.-B.*
Greuze, 1972, p. 106, pl. 26. Diderot ne
mentionne pas cette œuvre de Greuze dans le
Salon de 1763.

26. Jean-Baptiste Greuze. *Le Fils ingrat.*

27. Jean-Baptiste Greuze. *Les Sevreuses.*

fêlée une grande fille en satin blanc, pénétrée d'une profonde mélancolie. Ne pensez-vous pas qu'il y aurait autant de bêtise à attribuer les pleurs de la jeune fille de ce Salon à la perte d'un oiseau, que la mélancolie de la jeune fille du Salon précédent à son miroir cassé[486]. Cette[p] enfant pleure autre chose, vous dis-je. D'abord vous l'avez entendue, elle en convient, et son affliction le dit de reste. Cette[q] douleur! à son âge! et pour un oiseau! — Mais quel âge a-t-elle donc? — Que vous répondrai-je, et quelle question m'avez-vous faite[r]? Sa tête est de quinze à seize ans, et son bras et sa main de dix-huit à dix-neuf. C'est un défaut de cette composition qui devient d'autant plus sensible que la tête étant appuyée contre la main, une des[s] parties donne tout contre la mesure de l'autre. Placez la main autrement, et l'on ne s'apercevra plus qu'elle est un peu trop forte et trop caractérisée. C'est, mon ami, que la tête a été prise d'après un modèle et la main d'après un[t] autre. Du reste, elle est très vraie cette main, très belle, très parfaitement coloriée et dessinée[u]. Si vous voulez passer au morceau[v] cette tache légère avec un ton de couleur un peu violâtre, c'est une chose très belle. La tête est bien éclairée, de la couleur la plus agréable qu'on puisse donner à une blonde; peut-être demanderait-on qu'elle[w] fît un peu plus le rond de bosse[487]. Le mouchoir rayé est[x] large, léger, du plus beau transparent[488], le tout fortement touché, sans nuire aux finesses de détail. Ce peintre[y] peut avoir fait aussi bien, mais pas mieux.

Ce morceau est ovale, il a 2 pieds de haut, et appartient à M. de la Live de la Briche[489].

P. *pleurs de notre* jeune fille à la perte *G& | de l'autre* jeune fille à son miroir cassé? *G& |* Cet enfant *N*

Q. *affliction* réfléchie le dit de reste. Tant de douleur! *G& affliction* réfléchie *le N*

R. *donc?... Quelle question m'avez-vous faite, et que vous répondrai-je? G&*

S. *une de ces* parties *G&*

T. *C'est que G& | après* une autre *S*

U. *dessinée et coloriée. F*

V. *passer* à ce tableau *cette G& passer* à ce morceau *N*

W. *blonde: car elle est blonde, notre petite; peut-être demanderait-on que cette tête fît G&*

X. *rayé* qu'elle a autour du col *est G& rayé* et large *V1*

Y. *de détails. Greuze* peut *G&*

486. Diderot fait de nouveau allusion au *Miroir cassé* qui symbolise aussi la perte de la vertu.

487. *Ronde-bosse* : voir le lexique.

488. Diderot s'inspire du jugement de Mathon de La Cour: « Pour que je fisse une grande

attention à la transparence de la mousseline [...] il aurait fallu qu'on me cachât la tête » (*Lettres*, 1765, p. 53).

489. Diderot a trouvé cette information dans le *Livret*. M. de Lalive de La Briche est comte et introducteur des ambassadeurs. Il est le

Lorsque[z] le Salon fut tapissé, on en fit les premiers honneurs à M. de Marigny. Poisson Mécène[A][490] s'y rendit avec le cortège des artistes favoris qu'il admet à sa table; les autres s'y trouvèrent. Il alla, il regarda, il approuva, il dédaigna; *la Pleureuse* de Greuze l'arrêta et le surprit. Cela est beau, dit-il à l'artiste qui lui répondit : Monsieur, je le sais; on me loue de reste, mais je manque d'ouvrage. — *C'est,* lui répondit Vernet, *que vous avez une nuée d'ennemis et parmi ces ennemis un quidam[B] qui a l'air de vous aimer à la folie et qui vous perdra.* — Et qui est ce quidam[C]? lui demanda Greuze. — *C'est vous,* lui[D] répondit Vernet[491].

III. *L'Enfant gâté*[492].
Du même.

Tableau de 2 pieds 6 pces de haut, sur 2 pieds de large.

C'est une mère placée à côté d'une table et qui regarde avec complaisance son fils qui donne sa soupe à un chien. L'enfant présente sa soupe au chien avec sa cuiller. Voilà le fond du sujet. Il y a des[E] accessoires; comme, à droite, une cruche, une[F] terrine de terre où trempe du linge; au-dessus, une espèce d'armoire; à côté de l'armoire, une glane[G][493]

z. *mieux. Lorsque le Salon G& | haut. Lorsque le Salon N*
A. *M. le marquis de Marigny.* Le Directeur ordonnateur des arts *s'y G&*
B. *ennemis, il y en a qui G&*
C. *est cet ennemi, lui G&*
D. *vous, répondit G&*
E. *sujet, mais il y a un grand nombre d'accessoires G&* (y om. M)
F. *cruche avec une G&*
G. *glanée G&*

frère de Lalive de Jully, mécène de Greuze, qui a acheté *Une Autre Petite Fille, tenant un petit capucin*, nᵒ 113 du *Livret* ; voir n. 501. Il est souvent cité dans la correspondance de Diderot (CORR, II, 114; III, 80 et VII, 99).
490. Il s'agit, comme l'indiquent les copies de la *CL*, d'Abel-François Poisson, marquis de Marigny (voir la variante).
491. Naigeon dit dans une note que Diderot « arrange ici à sa manière cette petite scène entre Greuze et Vernet [...]; le fait ne s'est pas passé en nature, tel qu'il le rapporte dans son drame » (Naigeon (1798), XIII, 197). Grimm ajoute une autre note, où il donne une liste

« des grâces que M. le directeur-ordonnateur des arts [marquis de Marigny] a procurées à M. Greuze » et à des personnes, notamment Catherine II, qui ont acheté des œuvres de Greuze (*Salons*, II, 148-149).
492. *L'Enfant gâté*. T. H. 0,665; L.0, 560. Nᵒ 111 du *Livret*. Appartenait au duc de Praslin. Se trouve actuellement au Musée de l'Ermitage. Voir A. Brookner, *J.-M. Greuze*, 1972, fig. 19.
493. *Glane* : « en termes de jardinier, est une longue botte d'oignons attachés sur de la paille et un échalas » (Furetière 1690).

d'oignons suspendue; plus haut, une cage attachée au côté[H] de l'armoire, et deux ou trois perches appuyées contre le mur. De la gauche à la[I] droite, depuis l'armoire, règne une sorte de buffet sur lequel l'artiste a placé un pot de terre, un verre à moitié plein de vin, un linge qui pend; et derrière l'enfant, une chaise de paille[J], avec une terrine. Tout cela signifie que c'est sa petite blanchisseuse d'il y a quatre ans qui s'est mariée, et dont il[K] se propose de suivre l'histoire[494].

Le sujet de ce tableau n'est pas clair. L'idéal n'en est pas assez caractéristique; c'est, ou l'enfant, ou le chien gâté. Il[L] pétille de petites lumières qui papillottent de tous côtés, et qui blessent les yeux. La tête de la mère est charmante de couleur; mais sa coiffure ne tient pas à sa tête, et l'empêche de faire le rond de bosse[495]. Ses vêtements sont lourds, surtout le linge. La tête de l'enfant est de toute beauté, j'entends de beauté de peintre[M], c'est un bel enfant de peintre, mais non pas comme une mère le voudrait. Cette tête est de la plus grande finesse de touche; les cheveux bien plus légers qu'il[N] n'a coutume de les faire; c'est ce chien-là qui est un vrai chien! La mère a la gorge opaque, sans transparence, et même un peu rouge[496]. Il y a aussi trop d'accessoires, trop d'ouvrage. La composition en est alourdie, confuse. La mère, l'enfant, le chien[O] et quelques ustensiles, auraient[P] produit plus d'effet. Il y aurait eu du repos[497] qui n'y est pas.

H. *attachée à un des pans de* G&
I. *gauche à droite* V1 V2
J. *un linge [...] paille om.* V1 V2 / *enfant*, il y a une G&
K. *blanchisseuse*, exposée *il y a quatre ans, et gravée depuis peu, qui s'est mariée et dont le peintre se* G&

L. *gâté. D'ailleurs il* V1
M. *peinture* V1 V2
N. *légers que Greuze n'a* G&
O. *le chien om.* V2
P. *ustensiles* nécessaires au sujet *auraient* G&

494. Il s'agit d'*Une Jeune Blanchisseuse*, exposée au Salon de 1761 sous le n° 102 (DPV, XIII, 258). Elle a disparu mais a été gravée par J. Danzel.
495. *Pétiller, papillotage, ronde-bosse* : voir le lexique.

496. Le *Journal encyclopédique* remarque que le tableau est « un peu violet » (15 novembre 1765, p. 80).
497. *Repos* : voir le lexique.

112. *Une Tête de fille*[498].

Oui, de fille placée au coin de la rue, le nez en l'air, et lisant l'affiche en attendant le chaland. Elle est de profil. C'est ce qu'on peut appeler un morceau de la plus grande vigueur de couleur[Q]. On la croirait modelée tant les plans en sont bien annoncés. Elle tue cinquante tableaux autour d'elle; voilà une petite catin bien méchante[R]. Voyez comme Monsieur l'introducteur des ambassadeurs[499] qui est à côté d'elle en[S] est devenu blême, froid, aplati et blafard, le coup qu'elle porte de loin à Roslin et à toute sa triste famille[500]! Je[T] n'ai jamais vu un pareil dégât.

113. *Une[U] Petite Fille qui tient un petit capucin de bois*[501].
Du même.

Quelle vérité! quelle variété de tons! Et ces plaques de rouge, qui est-ce qui ne les a pas vues sur le visage des enfants lorsqu'ils ont froid[V] ou qu'ils souffrent des dents? et[W] ces yeux larmoyants, et ces menottes engourdies et gelées, et ces couettes de cheveux blonds, éparses sur le

Q. *chaland. C'est ce G& | couleur. Elle a la tête de profil. On G&*
R. *annoncés. Voilà une petite catin bien méchante. Elle tue cinquante tableaux autour d'elle. Voyez G&*
S. *d'elle en pastel en G&*

T. *blafard. Voyez le coup G& | famille de Cassandre. Je G&*
U. *Petite fille qui G&*
V. *vu L | froids N*
W. *dents? Et cet air boudeur! Et ces G&*

498. *Une Tête de fille* (T. H. 0,42; L. 0,33), n° 112 du *Livret* (appartenait à M. Godefroy) est probablement *Head of a Women* (T. H. 0,47; L. 0,406), qui se trouve au Metropolitan Museum of Art, New York. Voir K. Baetjer, *European Paintings in the Metropolitan Museum*, New York, 1980, t. I, p. 80, inv. 71.91 et reproduction p. 512. La toile de New York correspond à la description de Diderot d'*Une Tête de Fille*, mais elle est un peu plus grande. 499. Diderot renvoie à *M. de Lalive de Jully, introducteur des ambassadeurs*, portrait en pastel. H. 0,62; L. 0,48. N° 122 du *Livret*. Disparu. Augustin de Saint-Aubin a gravé un *Portrait d'Ange Laurent de La Live de Jully* (1765) d'après un dessin de Greuze, daté de 1754.

Voir F. Courboin, *Histoire illustrée de la gravure en France*, 2ᵉ part. de 1660 à 1800, 1924, n° 704 et reproduction. Ce dessin est probablement l'esquisse du portrait exposé en 1765. 500. Il s'agit d'*Un Père arrivant à sa terre* de Roslin, voir n. 390. 501. *Une Autre Petite Fille, tenant un petit capucin*. T. H. 0,43; L. 0,37. N° 113 du *Livret*. Appartenait à Lalive de Jully. (Voir aussi n. 489). Se trouve actuellement à la National Gallery of Ireland, Dublin. Une copie est au Musée de Montauban (*Salons*, II, fig. 50). La petite fille tient dans les bras une poupée de bois représentant un capucin, un religieux de l'ordre de Saint François de la plus stricte observance.

front, tout ébouriffées, c'est à les remettre sous le bonnet, tant elles sont légères et vraies. Bonne grosse étoffe de marmotte, avec les plis qu'elle affecte[502]. Fichu de bonne grosse toile sur le cou et arrangé comme on sait. Petit capucin bien raide, bien de bois, bien raidement drapé. Monsieur Drouais, approchez, voyez-vous cette enfant[x]? c'est de la chair; ce capucin, c'est du plâtre. Pour la vérité et la vigueur de coloris[y], petit *Rubens*[503].

114. *Une Tête en pastel*[z][504].
Du même.

C'est encore une assez belle chose. Il y a tout plein de vérité de chair et un moelleux infini, elle est bien par plans et grassement faite[505], cependant un peu grise; les coins de la bouche qui baissent lui donnent un air de douleur mêlé de plaisir. Je ne sais, mon ami, si je ne brouille pas ici deux tableaux; j'ai beau me frotter le front, peindre et repeindre dans l'espace, ramener l'imagination[A] au Salon, peine inutile, il faut que cela reste comme le voilà[B].

x. *Voyez-vous* bien cet *enfant G&* cet *enfant N*
y. *chair.* Et *ce capucin,* c'est du bois avec un visage de *plâtre. C'est pour la vérité et la vigueur du coloris,* un *petit G& vigueur du coloris V1 V2 N*

z. Autre *tête* de petite fille *G& 114. Tête en pastel. N*
A. *espace,* renvoyer mon *imagination G&*
B. *voilà.* Ces trois tableaux ont un pied trois pouces de haut sur un pied de large. *G&*

502. Il s'agit probablement d'une étoffe grossière servant à faire les robes des montreuses de marmottes.
503. Dans sa critique du *Jeune homme* de F.-H. Drouais (voir n. 428), Diderot souligne : « Ce n'est pas de la chair. » Diderot est un ami de Greuze et sait peut-être que celui-ci a étudié et même copié des toiles de Rubens, entre autres *La Charité romaine* (voir n. 239).
504. *Une Tête en pastel.* H. 0,43; L. 0,37.

N° 115 du *Livret.* Appartenait à M. le baron de Besenval, inspecteur général des Suisses. *Autre Tête de petite fille* (T. H. 0,43; L. 0,37). N° 114 du *Livret.* Appartenait à M. le chevalier Damery, protecteur de Greuze. D'après Mathon de La Cour, ces deux *Têtes,* qui sont actuellement perdues ne furent pas exposées (*Lettres,* 1765, p. 56). Il n'est pas étonnant que Diderot s'en souvienne difficilement.
505. *Chair, moelleux, gras* : voir le lexique.

115. *Le Portrait de M^{me} Greuze* ^{c 506}.
Du même.

Voici, mon ami, de quoi montrer combien il reste d'équivoque dans le meilleur tableau. Vous voyez bien cette belle poissarde avec son^D gros embonpoint, qui a la tête renversée en arrière, dont la couleur blême, le linge de tête étalé, en désordre, l'expression mêlée de peine et de plaisir montrent un^E paroxysme plus doux à éprouver qu'honnête à peindre; eh bien, c'est l'esquisse, l'étude^F de *la Mère bien-aimée* ^{507}. Comment se fait-il^G qu'ici un caractère soit décent, et que là, il cesse de l'être? Les accessoires, les circonstances nous sont-elles nécessaires pour prononcer ^{508} juste des^H physionomies? Sans ce secours restent^I-elles indécises? Il faut bien qu'il en soit quelque chose. Cette bouche entrouverte, ces yeux nageants, cette attitude renversée, ce cou gonflé, ce mélange voluptueux de peine et de plaisir font baisser les yeux et rougir toutes les honnêtes femmes dans cet endroit. Tout à côté c'est^J la même attitude, les mêmes yeux, le même cou, le même mélange de passions, et aucune d'elles ne s'en aperçoit. Au reste, si les femmes passent vite devant ce morceau, les hommes s'y^K arrêtent longtemps, j'entends ceux qui s'y connaissent, et ceux qui sous prétexte de s'y connaître viennent jouir d'un spectacle de volupté forte, et ceux qui, comme moi réunissent les deux motifs. Il y a au front, et du front sur les joues, et des joues vers^L la gorge, des

c. Tête en pastel. Tableau d'un pied trois pouces de haut sur un pied de large. *Voici G& |* 114. *Portrait de madame Greuze.* N
d. *tableau.* Regardez *bien G& | avec un gros V1 V2*
e. *embonpoint, la tête renversée en arrière, et que sa couleur blême, son linge G& | désordre, et une expression G& | montrent dans un G&*
f. *c'est une esquisse, une étude G&*

g. *se peut-il G&*
h. *les G&*
i. *resteraient G M*
j. *femmes devant ce tableau; et tout à côté, dans l'esquisse de la mère bien-aimée, c'est G&*
k. *devant cette tête, les hommes en revanche s'y G&*
l. *sur V1 V2*

506. *Portrait de Mme Greuze.* Pastel. H. 0,81; L. 0,65. N° 121 du *Livret.* Disparu. Voir le catalogue raisonné de l'œuvre peint et dessiné de Greuze, dressé par les soins de J. Martin et Ch. Masson. Ce catalogue est placé à la fin du livre, *J.-B. Greuze,* de Camille Mauclair (1906), n° 1157.

507. Diderot fait ici allusion à Le Paon : « N° 121. Cette tête est l'étude pour l'esquisse de la bonne mère » (*Lettre,* p. 27). Le Paon renvoie à la *Mère bien-aimée.* Voir n. 524.
508. *Prononcer :* voir le lexique.

passages de tons incroyables; cela vous apprend à voir la nature et vous la rappelle. Il faut voir les détails de ce cou gonflé et n'en pas parler[M]; cela est tout à fait beau, vrai et savant. Jamais vous n'avez vu la présence de deux expressions contraires aussi nettement caractérisées. Ce tour de force, *Rubens* ne l'a pas mieux fait à la galerie du Luxembourg où le peintre a montré sur le visage de la reine et le plaisir d'avoir mis au monde un fils et les traces du douloureux état qui a précédé[N][509].

116. *Portrait de M. Watelet*[510].
Du même.

Il est terne; il a l'air d'être imbu[o][511], il est maussade. C'est l'homme[P]; retournez la toile.

M. *gonflé! Cela est* G&
N. *mieux fait dans le tableau de l'accouchement de la galerie du Luxembourg, où vous voyez sur le visage de* Marie de Médicis *et le plaisir*

d'avoir mis un fils au monde, et les traces de l'état douloureux qui a précédé. G&
o. embu G& N
P. *maussade. Bon soir à M. Watelet. Retournez* G&

509. Diderot pense à la *Naissance de Louis XIII*, de Rubens, qui fait partie de la *Vie de Marie de Médicis*. Il avait, comme Greuze, souvent admiré cette série au Palais du Luxembourg. Voir CORR, V, 78. Elle est actuellement au Musée du Louvre. Voir Ch. de Bellescize et O. von Simson, *Marie de Médicis au Palais du Luxembourg*, 1970, et reproductions.
510. *Le Portrait de M. Watelet, receveur général des finances.* T. H. 1,15; L. 0,88. N° 116 du Livret. Ce portrait est actuellement au Musée du Louvre (RF. 1982-66). Fig. 25. Voir J. Foucart et M. Laclotte, *Musée du Louvre. Nouvelles acquisitions du Département des Peintures (1980-1982)*, 1983, p. 50-52. Watelet est l'auteur de *L'Art de peindre* (1760) — Mathon

de La Cour y fait allusion (*Lettres*, p. 57) — qui lui attira de vives critiques de la part de Diderot en 1760 (voir n. 391). C'est sans doute à ce traité plus qu'au tableau même de Greuze que songe Diderot dans l'attaque qu'il porte en 1765. Greuze a représenté Watelet tenant un compas qui lui sert probablement à mesurer les proportions de la petite *Vénus de Médicis* en bronze. Dans *L'Art de peindre* (2e éd. 1761, ch. *Des proportions*, p. 81, pl. II), Watelet avait publié une *Figure représentant la statue de Vénus de Médicis avec l'échelle des proportions*.
511. *Imbu*. La CL donne « embu », du verbe *emboire*, qui est la forme correcte. Voir la variante o et le lexique.

117. *Autre Portrait de M^{me} Greuze*^{Q 512}.
Du même.

Ce peintre est certainement amoureux de sa femme, et il n'a pas tort;
je l'ai bien aimée, moi, quand j'étais jeune et qu'elle s'appelait mademoi-
selle Babuti^R. Elle occupait une petite boutique de libraire^s sur le quai
des Augustins; poupine, blanche et droite comme le lys, vermeille comme
la rose. J'entrais avec cet air vif, ardent et fou que j'avais, et je lui disais^T:
Mademoiselle, les *Contes de la Fontaine*, un *Pétrone*, s'il vous plaît. — Mon-
sieur, les voilà. Ne vous faut-il point d'autres livres? — Pardonnez-moi,
Mademoiselle, mais... — Dites toujours. — *La Religieuse en chemise*⁵¹³.
— Fi^U donc, Monsieur! est-ce qu'on a, est-ce qu'on lit ces vilenies-là?
— Ah, ah, ce sont des vilenies; Mademoiselle, moi, je n'en savais^V rien...
— Et puis un autre jour, quand je repassais elle souriait et moi aussi.

Il y avait au Salon dernier un *Portrait de madame Greuze enceinte*⁵¹⁴;
l'intérêt de son état arrêtait, la belle couleur et la vérité des détails vous
faisaient ensuite tomber les bras. Celui-ci n'est pas aussi beau, cependant
l'ensemble en est gracieux^W, il est bien posé, l'attitude en est de volupté,
les^X deux mains montrent des finesses de ton qui enchantent, la gauche
seulement n'est pas ensemble, elle a même un doigt cassé, cela fait peine.
Le chien que la belle main caresse est un épagneul à longs poils noirs^Y,

Q. *Portrait de Madame Greuze G&* (Greuse
dans M)

R. *tort.* J'ai un ami qui l'a *bien aimée quand il
était jeune* V1 [*Vdl a mis la 3^e personne aux
verbes de tout ce passage*] / *tort. Je l'étais bien, moi*
G& / *Babuty* G&

S. *Elle gardait la petite boutique de libraire* de
son père *sur* G&

T. *rose. Il entrait dans la boutique avec cet*

U. *air vif, ardent et fou que nous lui connaissons
encore, et il disait : V1 [corr. Vdl]*

U. *La Religieuse en chemise om.* V1 [*gratté*] /
chemise ?... Eh (Et dans F S) fi G&

V. *sont donc des* G& / *n'en sais rien* V2

W. *agréable* G&

X. *ses* N

Y. *épagneul* noir, *le museau* G&

512. *Autre Portrait de Mme Greuze.* Pastel.
H. 0,82; L. 0, 65. Il ne figure pas dans le
Livret, parce qu'il a été exposé après l'ouverture
du Salon (*L'Avant-Coureur,* 30 septembre
1765, p. 602-603). Perdu. Un dessin prépa-
ratoire a été conservé (*Salons,* II, 36, fig. 53).
Le portrait définitif a été gravé par J.-M. Mo-
reau le jeune et J. Aliamet.
513. La première édition de *La Religieuse en*

chemise, attribuée à Chavigny ou à l'abbé
Barin (surnommé du Prat), parut en 1719.
514. Ce portrait de Mme Greuze a été exposé
au Salon de 1763. Ovale. H. 0,80; L. 0,50.
N° 133 du *Livret.* J. Martin et Ch. Masson
(cat. n° 1153) ignorent son sort. Diderot
renvoie au jugement qu'il a émis sur ce portrait
dans le *Salon de 1763* (DPV, XIII, 400).

le museau et les pattes tachetés de feu. Il a les yeux pleins de vie; si vous le regardez quelque temps, vous l'entendrez aboyer. La blonde[515] qui coiffe la tête est à faire demander l'ouvrier; j'en dis autant du reste du vêtement. La tête a donné bien de la peine au peintre et au modèle, on le voit, et c'est déjà un défaut. Les passages[516] du front sont trop jaunes; on sait bien qu'il reste aux femmes qui ont eu des enfants de ces taches-là, mais si l'on pousse l'imitation de la nature jusqu'à vouloir les rendre, il faut les affaiblir, c'est là le cas d'embellir un peu[z], puisqu'on le peut, sans que la ressemblance en souffre. Mais comme ces accidents du visage donnent lieu [à l'artiste[A]] par leurs difficultés de déployer son talent, il est rare qu'il s'y refuse. Ces passages ont encore un œil[517] rougeâtre qui est vrai, mais déplaisant. Ses[B] lèvres sont plates; cet air pincé de la bouche lui donne un petit air sucré; cela est tout à fait maniéré[518]. Si ce maniéré est dans la personne, tant pis pour la personne, le peintre et le tableau. Cette femme agace-t-elle malignement son épagneul contre quelqu'un? L'air malin et sucré sera moins faux, mais sera toujours choquant[C]. Au reste, le tour de la bouche, les yeux, tous les autres détails sont à ravir; des finesses de couleur[D] sans fin; le cou soutient la tête à merveille, il est beau de dessin et de couleur, et va comme il doit s'attacher aux épaules. Mais pour cette gorge, je ne saurais la regarder, et si[519], même à cinquante ans je ne hais pas les gorges. Le peintre a penché sa figure en devant, et par cette attitude il semble dire au spectateur : Voyez[E] la gorge de ma femme. Je la vois, Monsieur Greuze; eh bien, votre femme a la gorge molle et jaune; si elle

z. *d'embellir puisque* V1 [un peu *gratté*]
A. *à l'artiste* G& N om. L V1 V2
B. Les G&
C. déplaisant. G&

D. couleurs G& N
E. *en* avant, en *l'appuyant sur ses deux bras; et par son* attitude [...] au *spectateur*, regardez la G&

515. *Blonde* : « dentelle légère faite au fuseau » (Robert).
516. *Passage* : voir le lexique.
517. *Œil* : « en terme de négoce, se dit du lustre, de l'éclat des marchandises, de ce qui les fait paraître plus belles à la vue. Le drap de Hollande a un plus bel *œil* que celui d'Espagne » (Furetière 1690).

518. *Maniéré* : voir le lexique, et *De la Manière* (*Salons*, III, 336-337).
519. *Et si* : « et pourtant ». La locution était déjà considérée comme vieillie dans le Dictionnaire de l'Académie en 1694. Diderot imite ici Rabelais et Montaigne.

ressemble, tant pis encore pour vous, pour elle et pour le tableau. Un jour M. de la Marteliere descendait de son appartement; il rencontre sur l'escalier un grand garçon qui montait à l'appartement de Madame. Madame de la Marteliere avait la plus belle tête du monde, et M. de la Marteliere regardant monter le jeune galant chez sa femme, disait entre ses dents : Oui, oui, mais je l'attends à la cuisse... Mad.e Greuze a la tête aussi fort belle, et rien n'empêchera M. Greuze de dire aussi quelque jour entre ses dents : Oui, oui, mais je l'attends à la gorge... Cela n'arrivera pas, car sa femme est sage. La couleur jaune et la mollesse de cette gorge sont de Madame, mais le défaut de transparence et le mat sont de Monsieur[F].

118. *Portrait de M. Wille, graveur*[G] [520].
Du même.

Très beau portrait. C'est l'air brusque et dur de Wille, c'est sa raide encolure, c'est son œil petit, ardent, effaré, ce sont ses joues couperosées. Comme cela est coiffé! Que le dessin est beau! Que la touche est fière[521]! Quelles vérités et variétés de tons! et le velours, et le jabot et les manchettes d'une[H] exécution! J'aurais plaisir à voir ce portrait à côté d'un *Rubens*, d'un *Rimbrand* ou d'un *Vandyck*[I]; j'aurais plaisir à sentir[J] ce qu'il y aurait

F. *pour le tableau.* En ce cas on pourra dire que *la couleur jaune et la mollesse de la gorge sont de Madame; mais le défaut de transparence et le mat sont de Monsieur. Un jour M. de la Martelière en sortant rencontra sur son escalier un grand garçon qui montait chez sa femme. Madame de la Martelière avait la plus belle tête du monde; et M. de la Martelière, saluant en passant le jeune galant, disait entre ses dents : va, va; je t'attends à la cuisse. Madame Greuze a la tête aussi fort belle; et rien n'empêchera M. Greuze de dire aussi quelque jour entre ses dents* (entre ses dents *om.*

dans M) *à celui qu'il trouvera sur son escalier : va, va; je t'attends à la gorge. Mais cela n'arrivera pas, car sa femme est aussi sage* qu'elle est *aimable.* G& / rencontra V1 V2 N

G. *Portrait du graveur Wille.* G& 118. *Portrait du graveur Wille.* N

H. *velours* de l'habit, *et le jabot et les manchettes* de la chemise *d'une* G&

I. Rembrand G& Rembrant N / Vandeick G& Vandick N

J. voir G&

520. *Le Portrait de M. Wille, Graveur du roi.* T. H. 0,590; L. 0,490. 1763. N° 117 du *Livret.* Musée Jacquemart-André. Voir *J.-B. Greuze,* Hartford, 1er décembre 1976-23 janvier 1977, catalogue d'exposition par E. Munhall, n° 39 et reproduction.

521. Diderot s'appuie sur une remarque de *L'Année littéraire* : « Un pinceau heurté, facile et plein de fierté caractérise celui de M. Wille » (4 octobre 1765, p. 163).

Fier, manière heurtée : voir le lexique.

à perdre ou à gagner pour notre peintre[522]. Quand on a vu ce Wille, on tourne le dos aux portraits des autres, et même à ceux de Greuze[K][523].

123. *La Mère bien-aimée*[524], *Esquisse* Du même.

Les esquisses ont communément un feu que le tableau n'a pas; c'est le moment de chaleur[L] de l'artiste, la verve pure, sans aucun mélange de l'apprêt que la réflexion met à tout, c'est l'âme du peintre qui se répand librement sur la[M] toile. La plume du poëte, le crayon du dessinateur habile ont l'air de courir et de se jouer. La pensée rapide caractérise[N] d'un trait. Or plus l'expression des arts est vague, plus l'imagination est à l'aise[O]. Il faut entendre dans la musique vocale ce[P] qu'elle exprime. Je fais dire à une symphonie bien faite presque ce qu'il[Q] me plaît, et comme je sais mieux que personne la manière de m'affecter par l'expérience que j'ai

K. *Greuze.* Ces différents portraits ont deux pieds six pouces de haut (de haut *om. dans* S) sur deux pieds de large. *G&*
L. *de la chaleur V1 V2*
M. sa *M*

N. *rapide ne finit rien à la vérité, mais elle caractérise G&*
O. *expression de ces arts M | à son aise G&*
P. *vocale les paroles qu'elle G&*
Q. *ce qui me G&*

522. Dans son journal, Wille écrit le 19 novembre 1763 : «Greuze [...] commença mon portrait; l'ébauche en fut faite d'une manière admirable et digne d'un Rubens ou d'un Van Dyck.» Voir *Mémoires et Journal de J.-G. Wille*, éd. G. Duplessis, 1857, vol. I, p. 238. Diderot était un vieil ami de J.-G. Wille et il connaissait probablement son opinion sur le portrait fait par Greuze. Diderot a admiré les portraits d'Antoine van Dyck, Rembrandt et Rubens dans la galerie de L.-A. Crozat, dit baron de Thiers. Voir M. Stuffmann, «Les tableaux de la collection de Pierre Crozat», *GBA*, 1968, II, n° 331, 333 et 335; n° 369, 371 et 372; n° 382, 383 et 385, et reproductions. Diderot visitait souvent cette galerie (CORR, X, 250 et XII, 49).
523. Diderot pense aux portraits de Caffieri,

de Guibert et de Mme Tassart, n° 118, 119 et 120 du *Livret*. J.-J. *Caffieri* (toile ovale. H. 0,648; L. 0,527) est au Metropolitan. Voir K. Baetjer, *European Paintings in the Metropolitan Museum of Art*, New York, 1980, t. 1, p. 80, inv. 56.55. 3 et reproduction p. 513. *Guibert* (H. 0,81; L. 0,65, perdu) a été gravé par un artiste anonyme (*Salons*, II, 36, fig. 52). *Mme Tassart* (H. 0,81; L. 0,65) a disparu. Voir J. Martin et Ch. Masson, n° 1252.
524. *La Mère bien-aimée.* Esquisse. N° 123 du *Livret*. Disparu. Une première pensée est à l'Albertina. Le tableau définitif, daté de 1769, fait partie de la collection de Laborde, qui se trouve actuellement à Madrid. Voir G. Wildenstein, «Quelques documents sur Greuze», *GBA*, 1960, t. 56, p. 228-230, fig. 1 et 2.

de mon propre cœur, il est rare que l'expression que je donne aux sons, analogue à ma situation actuelle, sérieuse, tendre ou gaie, ne me touche plus qu'une[R] autre qui serait moins à mon choix. Il en est à peu près de même de l'esquisse et[S] du tableau : je vois dans le tableau une chose prononcée; combien dans l'esquisse y supposai-je de choses qui y sont à peine annoncées[T][525] !

La composition de *la Mère bien-aimée* est si naturelle, si simple, qu'elle fait croire à ceux qui réfléchissent peu, qu'ils l'auraient imaginée et qu'elle n'exigeait pas un grand effort d'esprit. Je me contente de dire[U] à ces gens-là : Oui, je pense bien que vous auriez répandu autour de cette mère tous ses enfants et que vous les auriez occupés à la caresser; mais vous[V] auriez fait pleurer celui-ci du chagrin de n'être pas distingué des autres, et vous[W] auriez introduit dans ce moment cet homme si gai, si content d'être l'époux de cette femme et[X] si vain d'être le père de tant d'enfants; vous lui auriez fait dire : C'est moi qui ai[Y] fait tout cela... Et cette grand'mère, vous auriez songé à l'amener là ? Vous en êtes bien sûr ?

Établissons[Z] le local. La scène se passe à la campagne. On voit dans une salle basse, en allant de la droite à la gauche, un lit; au-devant du[A] lit, un chat sur un tabouret, puis la mère bien-aimée renversée sur sa chaise longue et tous ses enfants répandus[B] sur elle, il y en a six au moins. Le plus petit est entre ses bras; un second est pendu d'un côté, un troisième est pendu[C] de l'autre; un quatrième grimpé au dossier de la chaise[D] lui baise

R. *plus qu'aucune autre* F *qu'un autre* V2
S. *esquisse du* V2
T. *combien je puis supposer dans l'esquisse de choses qui y sont à peine* indiquées*!* G&
U. *imaginée comme le peintre, et qu'il ne fallait pas un grand effort d'esprit pour cela. Je me contente de répondre à* G&
V. *mais êtes-vous bien sûrs que vous* G&
W. *autres. Êtes-vous bien sûrs que vous* G&
X. *femme, si* G&
Y. *d'enfants. Êtes-vous bien sûrs que vous lui auriez fait dire avec cet air joyeux, c'est* G& | *qui a fait* V1 V2

Z. *songé à la placer au milieu de cette scène. Si vous êtes bien sûrs de tout cela, je vous conseille de faire quelque cas de vous. Mais voyons l'esquisse de Greuze, et d'abord commençons par établir le local. La* G&
A. *au-devant de ce lit* G&
B. *renversée dans un grand fauteuil, et tous ses enfants* établis *sur* G&
C. *troisième, de l'autre;* G&
D. *grimpé par derrière sur le dossier du fauteuil, lui* G&

525. L'esquisse d'un artiste donne généralement, selon Diderot, une idée assez juste de ce qu'est la première phase du processus de création où l'inspiration joue un rôle prépondérant. Voir l'Introduction, p. 8 et n. 367.
Prononcer : voir le lexique.

le front; un cinquième lui mange les joues; un sixième debout a la tête penchée sur son giron et n'est pas content de son rôle. La mère de ces^E enfants a la joie et la tendresse peinte sur son^F visage avec un peu de ce malaise inséparable du mouvement et du poids de tant d'enfants qui l'accablent et dont les caresses violentes ne tarderaient pas à l'excéder si elles duraient; c'est cette sensation qui touche à la peine, fondue avec la tendresse et la joie, avec^G cette position renversée et de lassitude, et cette bouche entrouverte qui donnent^H à cette tête séparée du reste de la composition un caractère si singulier. Sur le devant du tableau, autour de ce groupe charmant^I, à terre un corps d'enfant avec un petit chariot. Sur le fond du salon, le dos^J tourné à une cheminée couverte d'une glace, la grand'mère assise dans un fauteuil et bien grand'mérisée[526] de tête et d'ajustements, éclatant de rire^K de la scène qui se passe. Plus sur la gauche et sur le devant, un chien qui aboie de joie et se fait de fête^L. Tout à fait vers la gauche, presque à autant de distance de la grand'mère qu'il y en a de la grand'mère à la mère bien-aimée, le mari qui revient de la chasse; il se joint à la scène en étendant ses^M bras, se renversant le corps un peu en arrière et en riant. C'est^N un jeune et gros garçon qui se porte bien et au travers la satisfaction duquel on discerne la^O vanité d'avoir produit toute cette jolie marmaille. A côté du père, son chien; derrière^P lui, tout à fait à l'extrémité de la toile à gauche, un panier à sécher du linge; puis sur^Q le pas de la porte, un bout de servante qui s'en va.

E. *de tous ces* G&
F. *peintes* V1 N | *sur le visage* M
G. *avec la joie et la tendresse* V1 V2 | *joie dans cette* G&
H. *et avec cette bouche* G& | *qui donne à* G&
I. *composition ce caractère singulier, dont nous avons parlé dans l'article précédent. Autour de ce groupe charmant, on voit, sur le devant du tableau, à terre* G&
J. *chariot. Vers le fond de la salle, en face du spectateur, le dos* G&

K. *glace, il y a la grand'mère* G& | *fauteuil, bien* G& | *ajustement et jouissant de la scène* G&
L. *de la fête.* G&
M. *chasse. Il entre, il se joint* G& | *étendant les bras* M
N. *riant de toutes ses forces. Il tient encore son fusil; il est dans tout l'accoutrement d'un chasseur. C'est* G& [*il est dans add. int.* Grimm *dans* G]
O. *travers de la* G& N | *discerne une vanité* V2
P. *chien de chasse. Derrière* G&
Q. *Puis, la porte, et sur* G&

526. « Grand'mérisée » est un néologisme humoristique pour dire d'une femme qu'elle a bien l'air d'une grand-mère. Diderot écrit aussi « grandpérisé » en parlant de lui-même : « il y a tout juste quinze jours que [ma fille] m'a grandpérisé d'un petit-fils » (CORR, XIV, 151).

Cela[R] est excellent et pour le talent et pour les mœurs; cela prêche la population, et peint très pathétiquement le bonheur et le prix inestimable de la paix[S] domestique; cela dit à tout homme qui a de l'âme et du sens : Entretiens ta famille dans l'aisance, fais des enfants à ta femme, fais-lui en tant que tu pourras, n'en fais qu'à elle, et sois sûr d'être bien[T] chez toi.

124. *Le Fils ingrat*[527].
Autre esquisse[U] du même.

Je ne sais comment je me tirerai de celle-ci, encore moins de la suivante. Mon ami, ce Greuze va vous ruiner.

Imaginez une chambre où le jour n'entre guère[V] que par la porte quand elle est ouverte, ou que[W] par une ouverture carrée pratiquée au-dessus de la porte quand elle est fermée. Tournez les yeux autour de cette chambre[X] triste et vous n'y verrez qu'indigence. Il y a pourtant sur la droite, dans un coin, un lit qui ne paraît pas trop mauvais, il est couvert avec soin. Sur le devant, du même côté, un grand confessionnal de cuir noir où l'on peut être commodément assis[528]. Asseyez-y le père du fils ingrat. Attenant à la porte placez un bas d'armoire, et tout près du vieillard caduc une petite table sur laquelle on vient de servir un potage.

Malgré les[Y] secours dont le fils aîné de la maison peut être à son vieux

R. *s'en va.* Ainsi la salle, lieu de la scène, est coupée dans toute sa longueur. A l'extrémité opposée à la porte, il y a le groupe de la Mère bien aimée et de ses enfants; à l'autre extrémité du côté de la porte, le père arrive, et au milieu de la salle et du tableau la grand'mère. *Cela G&*
S. inestimables *G& N* / de l'union *domestique ; G&*

T. heureux *G&*
U. *Le Fils ingrat. Esquisse. G&* 119. *Le Fils ingrat. Autre esquisse. N*
V. *guère* om. *F*
W. *ou par G& F* / ouverte *et par M*
X. *de ce manoir triste G&*
Y. le *G& N*

527. *Le Fils ingrat.* Esquisse. Nº 124 du *Livret.* Cette esquisse est selon toute probabilité identique au dessin intitulé *Le Fils ingrat* (plume, encre et lavis, avec rehauts de couleurs de chairs. H. 0,32; L. 0,42) qui se trouve aujourd'hui au Musée Wicar de Lille. Nous reproduisons cette œuvre, fig. 26. Le tableau terminé, daté de 1777, est au Musée du Louvre. Voir E. Munhall, nº 48 et 84 et reproductions.
528. « Nom qu'on donne à ces antiques fauteuils à dossier haut et à bras droits, destinés dans chaque ménage au père de famille » (note de Grimm, *Salons*, II, 156).

père, à sa mère et à ses frères, il s'est enrôlé; mais il ne s'en ira point[z]
sans avoir mis à contribution ces malheureux. Il vient avec un vieux soldat.
Il a fait sa demande. Le[A] père en est indigné, il n'épargne pas les mots durs
à cet enfant dénaturé qui ne connaît plus ni père, ni mère, ni devoirs,
et[B] qui lui rend injures pour reproches. On le voit au centre du tableau;
il a l'air violent, insolent et fougueux; il a le bras droit élevé[c] du côté de
son père au-dessus de la tête d'une de ses sœurs; il se dresse sur ses pieds,
il menace de la main; il a le chapeau sur la tête, et son geste et son visage
sont également insolents. Le bon vieillard qui a aimé ses enfants, mais qui
n'a jamais souffert qu'aucun d'eux lui manquât, fait effort pour se lever,
mais une de ses filles à genoux devant lui le retient par les basques de son
habit. Le jeune libertin[D] est entouré de l'aînée de ses sœurs, de sa mère et
d'un de ses petits frères; sa[E] mère le tient embrassé par le corps, le brutal
cherche à s'en débarrasser et la repousse du pied; cette mère a l'air accablé,
désolé. La sœur aînée s'est aussi interposée entre son frère et son père[F];
la mère et la sœur semblent par leur attitude chercher à les cacher l'un à
l'autre; celle-ci a saisi son frère par son habit et lui dit par la manière dont
elle le tire[G]: Malheureux! que fais-tu? tu repousses ta mère! tu menaces
ton père! Mets-toi à genoux et demande pardon... Cependant le petit
frère pleure, porte une main à ses yeux, et pendu au bras droit de son
grand frère, il s'efforce de[H] l'entraîner hors de la maison. Derrière le
fauteuil du vieillard, le plus jeune de tous a l'air intimidé et stupéfait.
A l'autre extrémité de la scène, vers la porte, le vieux soldat qui a enrôlé
et accompagné le fils ingrat chez ses parents, s'en[I] va, le dos tourné à ce
qui se passe, son sabre sous le bras et la tête baissée. J'oubliais qu'au milieu
de ce tumulte un chien placé sur le devant l'augmentait encore par ses
aboiements[J].

z. pas G&
A. Son G& N
B. *mère, ni devoir ni respect, et* G&
C. *l'air insolent et fougueux. Il a le bras droit levé
du* G&
D. *habit. De son côté le mauvais fils est* G&
E. La G&
F. *La sœur [...] son père; om.* F | *s'y est* V2
[*corr. Vdl dans* V1]

G. *habit, et de la manière dont elle le tire,* elle
paraît *lui* dire: *Malheureux* G&
H. *pendu de l'autre au bras* G& N | *s'efforce* à
l'entraîner G& N
I. *ingrat envers ses* F [envers *corr.* → chez *dans*
G M S] | *chez son père, s'en* V2
J. *baissée. Un chien placé sur le devant, augmente
encore le tumulte par ses aboiements.* G&

Tout est entendu[529], ordonné, caractérisé, clair dans cette esquisse, et la douleur et même la faiblesse de la mère pour un enfant qu'elle a gâté, et la violence du vieillard, et[K] les actions diverses des sœurs et des petits enfants, et l'insolence de l'ingrat, et la pudeur du vieux soldat qui ne peut s'empêcher de lever les épaules de ce qui se passe, et ce chien qui aboie est un de ces accessoires que Greuze sait imaginer par un goût tout particulier.

Cette esquisse très belle n'approche pourtant pas, à mon gré, de celle qui suit.

<div align="center">

125. *Le Fils puni*[L][530].
Esquisse.
Du même.

</div>

Il a fait la campagne, il revient, et dans quel moment ? au moment où son père vient d'expirer. Tout a bien changé dans la maison; c'était la demeure de l'indigence, c'est celle de la douleur et de la misère. Le lit est mauvais et sans matelas. Le vieillard mort est étendu sur ce lit; une lumière qui tombe d'une fenêtre n'éclaire que son visage, le reste est dans l'ombre. On voit à ses pieds[M] sur une escabelle de paille le cierge bénit qui brûle et le bénitier. La[N] fille aînée assise dans le vieux confessionnal de cuir, a le corps renversé en arrière, dans l'attitude du désespoir, une main portée à sa tempe, et[O] l'autre élevée et tenant encore le crucifix qu'elle a fait baiser à son père. Un de ses petits enfants effrayé s'est caché la tête[P] dans son sein; l'autre, les[Q] bras en l'air et les doigts écartés, semble concevoir les premières idées de la mort. La cadette placée entre[R] la fenêtre et

K. *esquisse ; et la violence du vieillard, et la douleur et même la faiblesse de la mère pour un enfant qu'elle a gâté, et les actions* G&
L. *Le Mauvais fils puni.* G& 120. *Le Mauvais Fils puni* N
M. *On voit au pied du lit, sur* G&
N. *bénitier. Au chevet du lit, la* G&

O. *tempe, l'autre* G& N
P. *caché le visage dans* G& N
Q. *sein ; l'autre placé de l'autre côté du lit, mais un peu plus bas, les bras* G&
R. *La sœur cadette, placée aussi de ce côté, au chevet, entre* G&

529. *Entendre* : voir le lexique.
530. *Le Fils puni.* Esquisse. Nº 125 du *Livret.* Cette esquisse est très probablement le dessin intitulé *Le Fils puni* (plume, encre et lavis, avec rehauts de couleurs de chairs. H. 0,32;

L. 0,42) qui est actuellement au Musée Wicar de Lille. Le tableau définitif, daté de 1778, est au Musée du Louvre. Voir E. Munhall, nº 49 et 88 et reproductions.

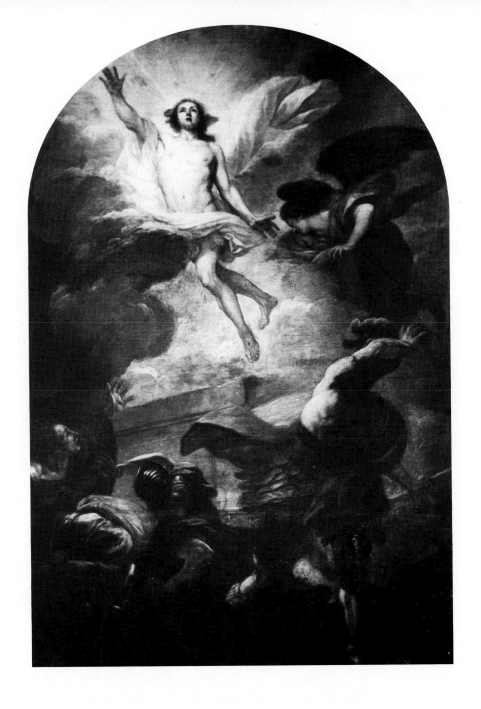

28. Gabriel Briard. *La Résurrection de Jésus-Christ.*

29. Gabriel Briard. *Le Devin de village*. Gravure par Jourd'heuil.

le lit, ne saurait se persuader qu'elle n'a plus de père, elle est penchée vers lui, elle semble chercher ses derniers regards[s], elle soulève un de ses bras, et sa bouche entrouverte crie : Mon père, mon père, est-ce que vous ne m'entendez plus ?... La pauvre mère est debout, vers la porte, le dos contre le mur, désolée, et ses genoux se dérobent[t] sous elle.

Voilà le spectacle qui attend le fils ingrat. Il s'avance, le voilà sur le pas de la porte. Il a perdu la jambe dont il a repoussé sa mère, et[u] il est perclus du bras dont il a menacé son père.

Il entre. C'est sa mère qui le reçoit; elle se tait, mais ses bras tendus vers le cadavre lui disent : Tiens, vois, regarde : voilà l'état où tu l'as mis !... Le[v] fils ingrat paraît consterné, la tête lui tombe en devant[w], et il se frappe le front avec le poing.

Quelle leçon pour les pères et pour les enfants !

Ce n'est pas tout. Celui-ci[x] médite ses accessoires aussi sérieusement que le fond de son sujet.

A ce livre placé sur une table, [devant cette fille aînée[y]], je devine qu'elle a été chargée, la pauvre malheureuse, de[z] la fonction douloureuse de réciter la prière[A] des agonisants.

Cette fiole qui est à côté du livre contient apparemment les restes d'un cordial.

Et cette bassinoire qui est à terre, on l'avait apportée pour réchauffer les pieds glacés du moribond.

Et puis voici le[B] même chien qui est incertain s'il reconnaîtra cet éclopé pour le fils de la maison, ou s'il le prendra pour un gueux.

Je ne sais quel effet cette courte et simple description d'une esquisse de tableau[c] fera sur les autres; pour moi, j'avoue que je ne l'ai point faite sans émotion.

Cela est beau, très beau, sublime, tout, tout[D]. Mais comme il est dit

s. *vers lui et semble V1 V2* | *chercher* un dernier regard. *Elle G&*

t. *dos* appuyé *contre G&* | *se* dérobant *sous G& N*

u. *mère, il G&*

v. *Vois. Regarde ton ouvrage. Le fils G&*

w. *avant G&*

x. *tout. Greuze* médite *G&*

y. *devant cette fille aînée G& N om. L V1 V2*

z. *malheureuse, qui est à côté de la table, de la V1 [add. marg. Vdl]*

A. *les prières G&*

B. *ce G&*

c. *description fera G&*

D. *tout tout om. V1 [gratté]*

que l'homme ne fera rien de parfait, je ne crois pas que la mère ait l'action vraie du moment; il me semble que pour se dérober à elle-même la vue de son fils et celle du cadavre de son époux, elle a[E] dû porter une de ses mains sur ses yeux et de l'autre montrer à l'enfant ingrat le cadavre de son père. On n'en aurait pas moins aperçu sur le reste de son visage toute la violence de sa douleur, et la figure en eût été plus simple et plus pathétique encore. Et puis le costume[531] est lésé, dans une bagatelle à la vérité, mais Greuze ne se pardonne rien : le grand bénitier rond avec le[F] goupillon est celui que l'Église mettra au pied de la bière; pour celui qu'on met dans les chaumières aux pieds des agonisants, c'est un pot à l'eau avec un rameau de[G] buis bénit le dimanche des Rameaux.

Du reste, ces deux morceaux sont, à mon sens, des chefs-d'œuvre de composition; point d'attitudes tourmentées ni recherchées[H][532]; les actions vraies qui conviennent à la peinture; et dans ce dernier surtout un intérêt violent, bien un et bien général. Avec tout cela, le goût est si misérable, si petit, que peut-être ces deux esquisses ne seront jamais peintes, et que si elles sont peintes, Boucher aura plus tôt[I] vendu cinquante de ses indécentes et plates marionnettes que Greuze ses deux[J] sublimes tableaux. Et[K], mon ami, je sais bien ce que je dis, son *Paralytique*, ou[L] son tableau de la Récompense de la bonne éducation donnée n'est-il pas encore dans son atelier? c'est pourtant un chef-d'œuvre de l'art[533]. On en entendit parler à la cour, on le fit venir, il fut regardé avec admiration, mais on ne le prit pas, et il en coûta une vingtaine d'écus à l'artiste pour avoir le bonheur inestimable... Mais je me tais, l'humeur me gagne, et je me sens tout disposé à me faire quelque affaire sérieuse.

A propos de[M] ce genre de Greuze, permettez-vous qu'on vous fasse

E. aurait *G&*
F. son *G&*
G. du *G& N*
H. *recherchées ni tourmentées. G&*
I. *jamais* exécutées, ou *si G& | aura* plutôt *vendu N*

J. *deux* om. *V1 V2*
K. Eh *G& N*
L. et *V1 V2*
M. *A propos*, mon ami, *de F*

531. *Costume* : voir le lexique.
532. *Tourmenter*, *rechercher* : voir le lexique.
533. Cette œuvre, qui a été exposée au Salon de 1763 (DPV, XIII, 394-398), est au Musée de l'Ermitage. Voir A. Brookner, o.c., p. 106, fig. 35. Grimm remarque dans une note, que « grâce à l'impératrice de Russie, ce tableau de Greuze n'est plus à vendre » (*Salons*, II, 159).

quelques questions? La première, c'est: Qu'est-ce que la véritable poésie?
La seconde, c'est[N]: S'il y a de la poésie dans ces deux dernières esquisses
de Greuze? La troisième: Quelle différence vous mettez entre[O] cette
poésie et celle de l'*Esquisse du tombeau d'Artemise*[534], et[P] laquelle vous préfé-
rez? La quatrième: De deux coupoles, l'une qu'on prend pour une coupole
peinte, l'autre pour une coupole réelle, quoiqu'elle soit peinte, quelle est
la plus[Q] belle? La cinquième: De deux lettres, par exemple d'une mère
à sa fille, l'une pleine de beaux et grands traits d'éloquence et de pathétique[R]
sur lesquels on ne cesse de se récrier, mais qui ne font illusion à personne,
l'autre simple, naturelle, et si naturelle et si simple[S] que tout le monde
s'y trompe et la prend pour une lettre réellement écrite par une mère à sa
fille, quelle est la bonne et même quelle est[T] la plus difficile à faire? Vous
vous doutez bien que je n'entamerai point ces questions; votre projet
ni le mien n'est pas que je fasse un livre dans[U] un autre[535].

126. *Les Sevreuses*[V] [536].
Autre esquisse.
Du même.

Chardin l'a placée au-dessous de la Famille de Roslin; c'est comme

N. *La première: ce que c'est que* G& | *seconde*:
s'il y G&
O. *mettrez* V2 *mettez-vous entre* N
P. *l'esquisse d'Artémise du tombeau* de Mausole,
et G&
Q. *la belle?* G& N
R. *traits éloquents et pathétiques sur* G&

S. *l'autre simple et naturelle, si simple, si natu-*
relle que G& *simple et naturelle* V2
T. *à sa fille om.* S | *et même la plus* V2
U. *projet et le* M | *fasse un livre dans un livre*
dans un autre. F
V. *Les Sevreuses. Petit tableau de Greuze dans*
le goût flamand. G& 121. *Les Sevreuses* N

534. Il s'agit d'*Artémise au tombeau de Mausole*
de Deshays. Voir n. 265.
535. Grimm lui répond dans une note: «s'il
s'agit de savoir quel est le genre de poésie le
plus rare, c'est sans contredit celui qui approche
la fiction le plus près de la vérité» (*Salons*,
II, 159-160).
536. *Les Sevreuses* ne sont pas au *Livret*. Il
s'agit sans doute du tableau intitulé *The*

Nursemaids (T. H. 12 1/2; 15 3/4 inches), qui
se trouve actuellement à la Nelson Gallery-
Atkins Museum, Kansas City. Inv. 31-61.
Fig. 27. Il correspond parfaitement à la descrip-
tion précise que Diderot et Mathon de La Cour
(*Lettres*, 1765, p. 58-59) en ont laissée. Il a été
gravé par J.-B. Tillard et P.-Ch. Ingouf en
1769.

s'il eût écrit au-dessous de l'un des tableaux[w] : *Modèle de discordance*, et au-dessous de l'autre, *Modèle d'harmonie*[537].

En allant de droite[x] à la gauche, trois tonneaux debout sur une même ligne; une table; sur cette table une écuelle, un poêlon, un chaudron et autres ustensiles de ménage. Sur le plan antérieur, un enfant qui conduit un chien avec une corde; à cet enfant tourne le dos une paysanne sur le giron de laquelle une petite fille est endormie. Plus vers le fond, un assez grand enfant qui tient un oiseau, on voit un tambour à ses pieds et la cage de l'oiseau attachée[y] au mur; ensuite une autre femme assise et groupée avec trois petits enfants; derrière elle, un berceau; sur le[z] pied du berceau un chaton; à terre, au-dessous, un coffre, un oreiller, des bâtons de cotrets[A][538] et autres agrès de chaumières et de sevreuses.

Ostade ne désavouerait pas ce morceau[539]. On[B] ne peint pas avec plus de vigueur; l'effet en est vrai. On ne cherche pas d'où vient la lumière. Les groupes sont charmants. C'est la petite ordonnance la moins recherchée et la mieux entendue. Vous croyez être dans une chaumière, rien ne détrompe, ni la chose ni l'art. On demande que le berceau soit plus piqué de lumière; pour moi, c'est le tableau que je demande[c]....

Ah! je respire; me voilà tiré de Greuze[D]. Le travail qu'il me donne est agréable, mais il m'en donne beaucoup.

w. *l'a* placée *au-dessous de la* Parade *de Roslin,* autrement dit son jeu de quilles. *C'est comme s'il eût écrit au-dessous* de celui-ci : *G&*
x. *de la droite G& N*
y. *pieds. La cage de l'oiseau* est *attachée G&*
z. *berceau.* Au *pied G&*

A. coteret *N*
B. *morceau* ; il est tout à fait dans sa manière. On *G&*
C. *soit* un peu *plus piqué de lumière ; pour moi je ne demande* rien, excepté *le tableau... G&*
D. *de ce Greuze. G&*

537. Il est presque impossible de distinguer *Les Sevreuses* sur l'aquarelle de Saint-Aubin montrant le Salon de 1765. Le tableau est au-dessous d'un *Père arrivant dans sa terre* de Roslin (*Salons*, II, fig. 2, n° 18).

538. *Cotret* : petit bois de mauvaise qualité dont on fait des fagots.
539. Il s'agit de A. van Ostade. Diderot a vu des peintures de genre de celui-ci dans la galerie du baron de Thiers. Voir M. Stuffmann, o.c., n° 362 et 363 et reproductions.

GUÉRIN

Serviteur à Monsieur Guerin, à ses *Dessineuses*, à sa *Femme qui fait danser un chien*, [à son *Écolière*[E]], à son *Ange qui conduit un enfant au ciel*[540]; ce sont les plus misérables chiffons. Fuyez Monsieur Guerin au Salon, mais dans la rue tirez-lui votre chapeau; voyez comme son article est court; encore n'en fallait-il point parler.

BRIARD

Fuyez aussi Monsieur Briard au Salon, mais dans la rue [saluez[F]] Monsieur Briard qui ménage votre copiste et votre ami.

127. *La Résurrection de Jésus-Christ*[G] [541].
Du même.

Comme cela est fait! miséricorde! Ce Christ est si mince[H], si fluet, qu'il ferait douter de la Résurrection, si l'on y croyait, et croire à la palingénésie[542], si l'on en doutait. Et ce grand soldat placé sur le devant qui s'élève sur la pointe du pied, qui cadence son autre jambe, qui développe ses beaux bras, c'est le danseur Dupré qui fait la gargouillade[543]. Ces[I]

E. *à son Écolière G& N om. L V1 V2*
F. *fuyez L V2 [corrigé dans V1 par Vdl]*
G. *Une Résurrection.* Tableau de seize pieds de haut sur neuf de large. *G&*
H. *menu N*
I. *Dupré faisant la pirouette. Ces G&*

540. Ces quatre tableaux, qui n'ont pas été identifiés, figuraient sous le nº 126 du *Livret*: *Plusieurs Petits Tableaux, sous le même numéro.* Voir C. Stryienski, « F. Guérin », *GBA*, 1902, t. 28, p. 307.

541. *La Résurrection de Jésus-Christ.* T. H. 2,178; L. 1,089. Nº 127 du *Livret*. Le tableau était destiné à la cathédrale Saint-Benoît de Castres. Il s'y trouve encore, au retable du maître autel. Fig. 28. Voir M. Sandoz, *Gabriel Briard*, 1981, nº 41.

542. Chez les stoïciens, la palingénésie désigne

le retour périodique éternel des mêmes événements. Elle signifie aussi le « passage de l'âme d'un défunt dans un autre corps » (Furetière 1690). Voir aussi l'article PALINGÉNÉSIE: ENC, XI, 785b.

543. Louis Dupré fut maître de danse à l'Opéra jusqu'en 1752. Voir les *Essais sur la peinture*, n. 6.

Gargouillade: « Pas de danse. Il se forme en faisant, du côté que l'on veut, une demi-pirouette, sur les deux pieds » (Trévoux 1771).

autres-là, à droite et à gauche du tombeau, ressemblent très bien à ces marauds qui vont jouer les possédés au St Suaire de Besançon[544]. Les autres dorment; laissons-les dormir et le peintre aussi[J].

128. *Le Samaritain*[K][545].
Du même.

Mais est-ce qu'on tente ce sujet-là, quand on est une pierre? Pas l'ombre de[L] pathétique ni dans celui qui secourt ni dans celui qui est secouru. Que signifie ce gros homme court, agenouillé qui presse le dos et la poitrine de ce malade nu et qui regarde par-dessus sa tête? A juger de cet homme-là[M] par la richesse et le volume de son vêtement il est opulent; pourquoi voyage-t-il sur une rosse? Cette aventure n'est-elle pas mille fois plus intéressante dans ma[N] vieille bible que sur votre toile? Pourquoi donc l'avoir peinte? Monsieur Briard, ne faites plus de samaritain, ne faites rien[O]; faites des souliers.

129. *Une Sainte Famille*[546].
Du même.

C'est[P] un assez bon petit tableau. Ce docteur de la loi qui lit est d'assez beau caractère[Q]; ce Joseph qui l'écoute, écoute fort bien. La lampe qui éclaire votre scène est d'une lueur bien jaune. Votre Vierge est simple; si

J. [*voir ajout de Vdl dans V1 à l'appendice*]
K. *Samaritain*. Tableau de cinq pieds de haut, sur quatre pieds de large. *G&*
L. *tente de ces sujets-là quand on est de pierre?* G& | *ombre du pathétique V1*
M. *homme par G& N*
N. *pourquoi donc voyage-t-il* [...] *aventure est mille G&* | *dans une vieille V1 V2*

O. *toile. Monsieur Briard, ne faites plus de Samaritain; ne faites plus de tableaux; faites G&*
P. *Famille.* Tableau de vingt-trois pouces de haut sur dix-huit pouces de large. Votre sainte famille *est un G&*
Q. *est assez beau de caractère. G&*

544. D'après Furetière, il y avait en effet à la fin du XVIIe siècle des reliques du Saint-Suaire à Besançon, Turin, Sarlat, Compiègne.
545. *Le Samaritain*. T. H. 0,155; L. 0,132. N[o] 128 du *Livret*. Perdu. Saint-Aubin a inclus le tableau dans son dessin préparatoire pour sa grande aquarelle d'après le Salon de 1765.

Voir fig. 12: deuxième rangée, cinquième œuvre à partir de la droite. Voir aussi M. Sandoz, o.c., 1981, n[o] 42, fig. 12.
546. *Une Sainte Famille*. T. H. 0,623; L. 0,487. N[o] 130 du *Livret*. Disparu. Voir M. Sandoz, o.c., 1981, n[o] 26.

elle s'intéressait davantage à une lecture où il s'agit[R] de la bonne ou mauvaise fortune de son fils, cela n'en serait pas plus mal. Pour ces jeunes filles qui s'amusent à regarder l'enfant, c'est leur rôle. Vous avez fait cet ouvrage à Rome, on le voit bien, car c'est la couleur de Natoire[S][547].

130. *Psyché abandonnée*[548].
Du même.

Briard[T] a placé des montagnes à droite. On voit au pied de ces montagnes Psyche évanouie et étendue sur la terre; puis quelques bouts d'arbres vers le haut desquels l'Amour s'envole, et fait fort bien de planter là cette femme, non pas[U] parce qu'elle est curieuse, car où est la femme qui ne le soit pas? mais parce qu'elle est déplaisante, du moins quand elle s'évanouit. Chacun a ses grâces; il y a des femmes charmantes quand elles rient; d'autres sont si belles quand elles pleurent, qu'on serait tenté de les faire pleurer toujours[V]; j'en ai vu d'évanouies qui étaient très[W] intéressantes, mais ce n'était pas la Psyché de Briard. Sur le devant, vers la gauche, l'artiste a ramassé des eaux qui ne rendent pas son paysage plus frais; point de cette vapeur humide qui semble donner à l'air de l'épaisseur, et qui aurait rendu le *frigus opacum* du poète[549]. Ce paysage forme le fond. Le sujet de ce morceau est incertain. Voilà bien une femme que l'Amour abandonne, mais tant d'autres sont dans le cas; pourquoi celle-ci est-elle Psyché? Qu'est[X]-ce qui m'apprend que cet Amour est un amant et non pas une de ces figures allégoriques si communes dans les ouvrages de

R. s'agissait *V1 V2*
s. Nattoire *G&*
T. Dans sa *Psyché abandonnée, Briard [pas de titre] G&*

U. *non parce G S M N*
v. *toujours pleurer. G&*
w. fort *M*
x. Qui *est-ce G&*

547. Voir n. 106 et 401. Ch.-J. Natoire était, comme Grimm le remarque dans une note, « directeur des élèves pensionnaires du roi à Rome » de 1751 à 1774 (*Salons*, II, 161).
548. *Psyché abandonnée* est un des deux tableaux ovales, qui figurent dans le *Livret* sous le

nº 129. Perdu. Voir M. Sandoz, o.c., 1981, nº 43.
549. Citation tirée de la première *Bucolique* de Virgile (v. 52). On peut traduire : « la fraîcheur de l'ombre ».

peinture? Voici le fait; c'est que le sujet est un paysage pur et simple, et que les figures n'y ont été introduites que pour l'animer, ce[y] qu'elles ne font pas.

130. *La Rencontre de Psyché et du pêcheur*[z] [550].
Du même.

Figurez-vous de grosses roches à droite; au bas de ces roches, une femme avec un homme; par derrière ces deux figures, quelques arbres; sur le devant, une autre femme assise; près de cette femme, un chien; sur[A] le devant, à la pointe d'un bateau, un batelier tenant son croc et vu par le dos; dans ce bateau, une femme accroupie et courbée qui tire de l'eau un filet. Dans le lointain, tout à fait à la droite, un château ruiné... Je vous prie, mon ami, de vous arrêter tout court, et de vous demander le sujet de ce tableau... Mais ne vous fatiguez pas inutilement; c'est ce qu'il a plu à l'artiste d'appeler *la Rencontre de Psyché et du pêcheur*. Encore une fois qu'est-ce[B] qui m'indique Psyché? Où est le pêcheur? Où est la rencontre? Que signifient cette femme assise à terre[c] et son chien? et ce batelier? et son bateau? et cette femme accroupie? et son filet? La [Psyché[D]] rencontrée n'est pas plus agréable que la Psyché évanouie, aussi n'inspire-t-elle pas un grand intérêt au prétendu pêcheur; il est froid. Le batelier vu par le dos est raide, sec et de bois. Cette femme assise à terre est là pour occuper une place et lier la composition; c'est aussi la fonction de son chien. Les roches de la droite sont détestables; le lointain de la gauche ne vaut pas mieux. Il n'y a de supportable que la femme qui tire de l'eau son filet.

Y. *l'animer*; mais c'est *ce G&*
Z. [*pas de titre dans* G&]
A. *chien*. Plus *sur* G&

B. Qui *est-ce* F
C. *assise et* G&
D. Phyché L

550. *La Rencontre de Psyché et du pécheur* est le second des deux tableaux ovales, qui figurent dans le *Livret* sous le n° 129. Perdu. Voir n. 548 et M. Sandoz, o.c., 1981, n° 44.

131. *Le Devin de village*[E 551].
Du même.

Certainement cet homme peint sans savoir ce qu'il fait; il ne sait pas encore ce que c'est qu'un sujet, il ne se doute pas qu'il doit être caractérisé[552] par quelques circonstances essentielles ou accidentelles qui le distinguent de tout autre. Quand il a placé devant un paysan un peu singulièrement vêtu une jeune fille soucieuse debout; à côté d'elle une vieille femme attentive; qu'il a jeté par-ci par-là quelques[F] arbres, et fait sortir d'entre ces arbres la tête d'un jeune paysan qui rit, il imagine que je dois savoir que c'est le devin de[G] Village. On dit qu'un bon homme de peintre qui avait mis dans son tableau un oiseau et qui voulait que cet oiseau fût un coq, écrivit au-dessous : *C'est un coq.* Sans y entendre plus de finesse, M. Briard aurait fort bien fait d'écrire sous les personnages de son tableau : *Celui-ci, c'est un devin; celle-là, c'est une fille qui vient le consulter; cette autre femme, c'est sa mère; et voilà l'amant de la fille.* Fût-on cent fois plus sorcier que son[H] devin, comment devine-t-on que celui qui rit est d'intelligence avec le devin? Il faut donc encore écrire : *Ce jeune fripon*[I] *et ce vieux fripon-là s'entendent.* Il faut être clair, n'importe par quel moyen.

BRENET

132. *Le Baptême de Jésus-Christ*[J 553].

Il y a deux *Baptêmes de Jésus-Christ par St Jean*, l'un de Brenet et l'autre de Lépicié[K]. On les a mis en pendants; ils ne sont séparés que par l'*Hector*

E. [*pas de titre dans G&*] | *Devin du village V1 V2* [*ici et plus loin*]
F. *attentive* quand *il G& | là des arbres V2*
G. du *N*
H. *voilà* dans le buisson *l'amant de la fille.* Monsieur Briard, *fût-on G& | que* votre *devin G&*

I. *Ce jeune et ce G&*
J. *Le Baptême de Jésus-Christ par Saint Jean.* Tableau de douze pieds trois pouces de haut, sur sept pieds dix pouces de large. *Il y a G& | Jésus-Christ par Saint-Jean. N*
K. *Brenet, l'autre G& | l'épicier V1 V2 l'Epicié N*

551. *Le Devin de Village.* T. H. 0,741; L. 0,660. N° 131 du *Livret.* Sa localisation n'est pas connue. Il a été gravé à l'eau-forte et au burin par Jourd'heuil. Nous reproduisons cette gravure : fig. 29. Voir M. Sandoz, o.c., 1981,

n° 45. Le tableau est tiré d'une scène de l'intermède de J.-J. Rousseau représenté pour la première fois à Fontainebleau en 1752.
552. *Caractériser* : voir le lexique.
553. *Le Baptême de Jésus-Christ.* T. H. 3,80;

de Challe, et jugez combien ils sont mauvais, puisque l'*Hector* de Challe n'a pu les rendre médiocres[L 554].

Si ces peintres-là avaient eu un peu de sens et d'idée, ils se seraient demandé : Quel est le moment que je vais peindre ?.. et ils se seraient répondu[M] : C'est celui où le Père éternel va reconnaître et nommer son fils, s'avouer père à la face de la terre. C'est donc un jour de triomphe et de gloire pour le fils; un jour d'instruction pour les hommes. Ma scène peut rester sauvage, mais elle ne doit pas être solitaire. J'assemblerai donc les peuples sur les bords du fleuve. Je tâcherai de produire quelque grand effet de lumière qui attire les regards vers le ciel. Je ferai tomber la force et la masse de cette lumière sur le prophète ministre du sacrement et sur la tête de celui qui le reçoit. Je veux que les gouttes d'eau qui descendront[N] de la coquille, éclairées, soient étincelantes comme le diamant. Je ne puis faire sortir une voix d'entre ces nuages que par des hommes, des femmes, des enfants surtout qui paraissent écouter[O]. Mes deux principales figures seront grandes; cela ne sera pas difficile pour le St Jean : un esshénien[555], fanatique, habitant les[P] forêts, errant dans les montagnes, couvert d'une peau de mouton, nourri de sauterelles et criant dans le désert, il[Q] est pittoresque de lui-même. Mon premier souci doit être de conserver au Christ son caractère de mansuétude, et de le sauver de cette plate et piteuse figure traditionnelle dont il ne m'est permis[R] de m'écarter qu'avec circonspection. Mon autre souci, c'est de savoir si je montrerai ou si je cacherai cette mesquine colombe qu'ils appellent le Saint Esprit; si je le montre, je ne

L. supportables. *G&*
M. *là* om. *M* | idées *G&* | *demandés F V1 V2* | répondus *F V1 V2*
N. descendent *M*

O. *femmes et des V1 V2* | qui paraîtront *écouter* avec surprise. *G&* paraîtront *N*
P. habitans *L* | des *N*
Q. *désert est G&*
R. est pas permis *V1 V2*

L. 2,40. N° 132 du *Livret*. Église paroissiale Notre-Dame de Pont-de-Vaux (Ain). Fig. 30. Voir Marie-Félicie Pérez, « Tableaux de Nicolas-Guy Brenet conservés dans la région lyonnaise », *B.A.F.*, année 1973, Paris, 1974, p. 208-209.
554. Voir l'aquarelle de Saint-Aubin montrant le Salon de 1765 (*Salons*, II, fig. 1, n° 1, 2 et 3). Sur *Hector et Pâris* de Challe et sur *Jésus-Christ*

baptisé par S. Jean de Lépicié, voir n. 302 et 643.
555. Les esséniens sont une secte monastique, qui aurait fleuri chez les juifs aux environs de l'ère chrétienne. Ils semblent avoir poussé jusqu'à l'extrême rigueur certaines observances du judaïsme, tout en délaissant le culte rendu à Jérusalem et la pratique des sacrifices sanglants. Voir l'article ESSÉNIENS, ENC, V, 996.

me garantirai de sa mesquinerie qu'en l'agrandissant un peu, faisant sa tête, ses pattes et ses ailes d'humeur et l'ébouriffant de lumière.... Mais est-ce que ces gens-là sont[s] fous? Est-ce qu'ils parlent jamais seuls? Oh, que non; et si leurs ouvrages sont muets[t], c'est qu'ils ne se sont pas dit un mot.

Voyez dans *le Baptême* de Brenet, [à droite[u]], un Christ sec, raide, ignoble, qui est de je ne sais quoi, car ce n'est ni de la chair, ni de la pierre, ni du bois. Derrière ce Christ, sur un plan un peu[v] plus enfoncé, des anges; des anges! sont-ce là les vrais spectateurs de la scène? Groupez-en quelques-uns dans vos nuages, j'y consens; mais les avoir descendus à terre, placés sur les bords du fleuve, mis en action[w], cela n'a pas le sens commun. Entre le Christ et le St Jean, un de ces anges tient la draperie du Christ séparée de ses épaules, de peur qu'elle ne soit mouillée de l'eau sacramentelle; a-t-on jamais rien imaginé[x] de si pauvre, de si petit[y]? Quand un artiste n'a rien dans la tête, qu'il se repose. Mais s'il n'a toujours rien dans la tête, il se reposera longtemps. Il est vrai. Je[z] suis sûr que M. Brenet après avoir trouvé cette gentillesse, cet ange officieux qui n'aime pas[A] les vêtements mouillés, se frottait les mains d'aise, s'en félicitait, et qu'il tomberait des nues, s'il savait ce que j'en pense; ce sont[B] comme les pointes, ceux qui les font sont tout déconcertés quand on n'en rit pas. J'avoue pourtant[c] que cette idée précieusement exécutée dans un petit morceau de la Grenée grand comme la main, m'aurait trouvé moins sévère. Le Christ a l'air d'un pécheur contrit qu'on lave de sa souillure, et le S[t] Jean qui occupe le côté gauche de la toile a un faux air de la physionomie d'un faune. Du reste la scène se passe clandestinement entre S[td] Jean, le Christ et des anges; pas une âme qui entende crier la Voix qui dit: *Celui-ci est mon fils bien-aimé,* que[E] ceux pour qui il était inutile qu'elle parlât. Et puis

s. *gens-là* ont jamais pensé à rien de tout cela? est-ce qu'ils *sont fous? G&*

t. *sont* jamais *muets V2*

u. *à droite G& N* om. *L V1 V2*

v. *sec et raide V2* | *plan plus G&*

w. *actions N*

x. *jamais imaginé rien M*

y. *de si petit, de si ridicule? Quand G&*

z. *tête?...* Eh bien, *il se reposera* toujours. *Je suis G&*

A. *point V2*

B. *pense.* C'est *comme G&* | *sont tous déconcertés N*

C. cependant *G&*

D. *entre le Saint Jean G&*

E. *mon fils* mon *bien-aimé V2* | *aimé,* excepté *ceux G&*

mauvaise couleur, pauvre ordonnance, figures mal dessinées, airs de tête ignobles, et nuages comme des flocons de laine emportés par le vent.

133. *L'Amour caressant sa mère, pour ravoir ses armes*[F][556].
Du même.

La Vénus est couchée; on ne la voit que par le dos. L'Amour en l'air et plus[G] sur le fond la baise; et c'est pour ravoir ses armes. Et qui[H] est-ce qui m'apprend cela? Le livret. Il[I] n'y a là qu'un enfant qui baise sa mère. Si cet enfant eût fait en même temps le geste de reprendre ses armes de sa mère qui les aurait retenues, si sa mère eût cherché à esquiver ses baisers, le sujet aurait commencé à se décider :

> *Dum flagrantia detorquet ad oscula*
> *Cervicem ; aut facili sævitiâ negat,*
> *Quæ poscente*[J] *magis gaudeat eripi,*
> *Interdum rapere occupat*[557].

Et puis il faut voir la grâce, la volupté de cette Vénus, l'espièglerie et la finesse de cet enfant. On croirait à m'entendre que cela y est, point du tout, c'est ce qui y manque. Quant à la couleur, ce sera pour une autre fois.

LOUTHERBOURG

Voici ce jeune artiste qui débute par se mettre, pour la vérité des animaux, pour la beauté des sites et des scènes champêtres, pour la fraîcheur

F. *armes.* Tableau de seize pouces de largeur sur treize de hauteur. *G&*
G. *et un peu plus G& l'air est plus V1 V2 [corr. Vdl dans V1]*

H. *Et qu'est-ce V2*
I. *Le livret : car dans le tableau il n' y a G&*
J. *servitia V1 V2 | quae a poscente G&*

556. *L'Amour caressant sa mère, afin qu'elle lui rende ses armes.* T. H. 0,352; L. 0,433. Nº 133 du *Livret.* Perdu. Esquissé par Saint-Aubin dans son aquarelle du Salon de 1765. Voir M. Sandoz, *N.-G. Brenet,* 1979, nº 38, fig. 8.
557. « Quand elle se détourne, offrant sa nuque au feu des baisers, ou bien oppose une aimable rigueur à ceux dont on a moins plaisir à la prier qu'elle à les laisser prendre, si elle n'est pas, comme cela arrive, la première à les piller » (Horace, *Ode XII à Mécène,* liv. II, v. 25-28).

des montagnes, sur[K] la ligne du vieux *Berghem*, et qui ose lutter pour la vigueur de[L] pinceau, pour l'entente des lumières naturelles et artificielles et les autres qualités du peintre avec le terrible *Vernet*[558].

Courage, jeune homme; tu as été plus loin qu'il ne l'est permis à ton âge. Tu ne dois pas connaître l'indigence[M], car tu fais vite et tes compositions sont estimées. Tu as une compagne charmante qui doit te fixer. Ne[N] quitte ton atelier que pour aller consulter la nature. Habite les champs avec elle; va voir le soleil se lever et se coucher, le ciel se colorer de nuages. Promène-toi dans la prairie autour des troupeaux; vois les herbes brillantes des gouttes de la rosée; vois les[O] vapeurs se former sur le soir, s'étendre sur la plaine et te dérober peu à peu la cime des montagnes. Quitte ton lit de grand matin, malgré la femme jeune et charmante[P] près de laquelle tu reposes; devance le retour du soleil; vois son disque obscurci[,] les limites de son orbe effacées et toute la masse de ses rayons perdue, dissipée, étouffée dans l'immense et profond brouillard qui n'en reçoit qu'une teinte faible et rougeâtre; déjà le volume nébuleux commence à s'affaisser sous son propre poids, il se condense vers la terre, il l'humecte, il la trempe, et la glèbe amollie[Q] va s'attacher à tes pieds. Tourne tes regards vers les sommets[R] des montagnes; les voilà qui commencent à percer l'océan vaporeux. Précipite[S] tes pas, grimpe vite sur quelque colline élevée, et de là contemple[T] la surface de cet océan qui ondule mollement au-dessus de la terre, et[U] découvre à mesure qu'il s'abaisse le haut des clochers, la

K. *mettre, pour la beauté* [...] *montagnes, pour la vérité des animaux, sur la* G&

L. *du* V1 V2 N

M. *connaître le besoin, car* G&

N. *fixer, et te préserver de la dissipation. Ne* G&

O. *brillantes encore des* G& | *Vois aussi les* G&

P. *aimable* G& [*corr. Grimm dans* G]

Q. *et le globe amolli va* N

R. *vers le sommet de ces montagnes.* G& *le sommets* V1 *le sommet* N

S. *vaporeux. Hâte-toi, précipite* G&

T. *élevée. Contemple de là la* G&

U. *terre; vois et* G&

558. Ce jugement est un résumé de ce que Diderot a dit des tableaux de Loutherbourg dans le *Salon de 1763* (DPV, XIII, 383-386). Il a surtout admiré *Un Paysage avec figures et animaux*. Voir *Philippe Jacques de Loutherbourg*, Greater London Council, 2 juin-13 août 1973, catalogue d'exposition par R. Joppien, n° 2 et reproduction. Diderot connaissait L.-J. Gaignat et a probablement vu chez lui plusieurs peintures de N. C. Berchem, parmi lesquelles un *Paysage avec figures et animaux*, qui fait actuellement partie de la Dulwich Collection. Voir *Catalogue de la vente L.-J. Gaignat, 1769*, rééd. par E. Dacier dans *Catalogues de ventes et livrets de Salons illustrés par Gabriel Saint-Aubin*, 1921, t. XI, p. 36.

cime des arbres, les faîtes des maisons, les bourgs, les villages, les forêts entières[v], toute la scène de la nature éclairée de la lumière[w] de l'astre du jour : cet astre commence à peine sa carrière, ta compagne charmante a les yeux encore fermés; bientôt un de ses bras te cherchera à son côté, hâte-toi de revenir, la tendresse conjugale t'appelle. Le spectacle de la nature animée t'attend. Prends le pinceau que tu viens de tremper dans[x] la lumière, dans les eaux, dans les nuages; les phénomènes divers dont ta tête est[y] remplie ne demandent qu'à s'en échapper et à s'attacher à la toile. Tandis que tu t'occupes pendant les heures brûlantes du jour à peindre la fraîcheur des heures du matin, le ciel te prépare de nouveaux phénomènes[z]. La lumière s'affaiblit, les nuages s'émeuvent, se séparent, s'assemblent, et l'orage s'apprête; va voir l'orage se former, éclater et finir, et que dans deux ans d'ici je retrouve au Salon les arbres qu'il aura brisés, les torrents qu'il aura gonflés, tout le spectacle de[A] son ravage, et que mon ami et moi, l'un contre l'autre appuyés, les yeux attachés sur ton ouvrage, nous en soyons encore effrayés[B] [559].

134. *Rendez-vous de chasse du prince de Condé dans la partie de la forêt de Chantilly nommée le Rendez-vous de la Table*[c] [560].
Du même.

Il y a un assez grand nombre de compositions de Loutherbourg, car cet artiste est fécond; il y en a plusieurs excellentes, pas une sans quelque

v. le faîte *V1 V2* | *forêts, toute G&*
w. *éclairées de l'astre V1 V2*
x. *t'attend. Le charme et la volupté t'environnent pour t'enchanter de toutes les manières. Tu viens de tremper tes pinceaux dans G&*
y. *tête s'est G&*
z. *prépare un nouveau spectacle. La G&*

559. Déjà dans le *Salon de 1763*, Diderot avait dit de Loutherbourg : « Combien il lui reste de belles choses à faire, si l'attrait du plaisir ne le pervertit pas » (DPV, XIII, 386). Diderot a vu plusieurs artistes, Doyen, Boucher et Baudouin, succomber au goût décadent et aux tentations de la vie parisienne. Aussi les met-il continuellement en garde contre ces plaisirs.

A. *aura grossis, tout N | gonflés,* tous les divers aspects *de son G&*
B. *en soyons encore N effrayés* et émus! *G&*
c. *dans la forêt de Chantilly,* à l'endroit nommé le *G& | table.* Tableau de huit pieds six pouces de haut, sur cinq pieds six pouces de large. *G&*

560. *Rendez-vous de chasse de S.A.S. Mgr le prince de Condé, dans la partie de la forêt de Chantilly, nommée le Rendez-vous de la Table.* T. H. 2,802; L. 1,812. N° 134 du *Livret.* Commandé pour Chantilly. Le prince de Condé avait demandé un pendant. Voir G. Levallet-Haug, « Ph.-J. Loutherbourg », *Archives alsaciennes,* 1948, XVI, p. 99. Saint-

mérite. Celle-ci dont je vais parler la première est la moins bonne, aussi est-ce un[D] ouvrage de commande : le site et le sujet étaient donnés et la muse du peintre emprisonnée[561].

Si quelqu'un ignore l'effet maussade de la symétrie, il n'a qu'à regarder ce tableau[562]. Tirez une ligne verticale du haut en bas ; pliez la toile sur cette ligne, et vous verrez la moitié de l'enceinte tomber sur l'autre moitié, à l'entrée de cette enceinte un bout de barricade tomber sur un bout de barricade ; en s'avançant de là peu à peu vers le fond, des chasseurs et des chiens tomber sur des chasseurs et des chiens ; successivement une portion de la forêt tomber sur une égale portion de forêt ; l'allée qui sépare ces deux portions touffues et la table placée au milieu de cette portion, coupées[E] en deux tomber aussi, l'une des moitiés de la table sur l'autre[F] moitié, l'une des moitiés de l'allée sur l'autre. Prenez des ciseaux et divisez par la ligne verticale la composition en deux lambeaux, et vous aurez deux demi-tableaux calqués l'un sur l'autre.

Mais, Monsieur Loutherbourg, n'était-il pas permis de rompre cette symétrie ? Fallait-il de nécessité que cette allée s'ouvrît rigoureusement au centre de votre[G] toile ? Le sujet en aurait-il été moins un rendez-vous de chasse, quand elle aurait été percée de côté ? Le local n'a-t-il pas dans la forêt de Chantilly cent points d'où l'on[H] y arrive et d'où on le voit sans qu'il cesse d'être le même ? Pourquoi avoir préféré le point du milieu ? Pourquoi n'avoir pas senti qu'en s'assujettissant au cérémonial de Dufouil-

D. *parler, est moins bonne.* N | *Est-ce ouvrage* V1 V2
E. *de forêt tomber* G S F N | *portion* coupée *en* N

F. *aussi, des moitiés* V1 [*corr. Vdl qui ajoute* l'une] | *sur la moitié* F
G. *la* S
H. *d'où on* V2 N

Aubin a fait figurer ce tableau dans son dessin préparatoire pour sa grande aquarelle d'après le Salon de 1765. Fig. 12 ; quatrième rangée, troisième œuvre à partir de la gauche.
561. Dans les *Salons*, Diderot répète souvent qu'un artiste peut rarement donner le meilleur de lui-même si la commande qu'il doit exécuter s'accompagne d'exigences astreignantes quant au choix du sujet, à la composition et aux dimensions. Il cite comme exemple la décoration destinée à la galerie de Choisy (voir

n. 191), *Les Ports de France* et *La Bergère des Alpes* de Vernet (DPV, XIII, 389-390). Grimm dans une note appuie ce point de vue (*Salons*, II, 168).
562. Diderot fait ici allusion à une remarque du *Mercure* : « Malgré le désavantage du symétrique qui se rencontre dans ces sortes de parties de forêts, malgré l'uniformité des habits d'équipage » (novembre 1765, p. 157).
563. Voir J. du Fouilloux, *La Vénerie* (1560) et R. de Salnove, *La Vénerie royale* (1655).

lou[I] et de Salnove, vous alliez faire une platitude[563]? Ce n'est pas tout, c'est que vos chasseurs et vos amazones sont raides et[J] mannequinées. Portez-moi tout cela à la foire St Ovide[564], on en aura débit, car il faut l'avouer, ces poupées sont fort supérieures à celles qu'on y vend, pas toutes pourtant, car il y en a que les enfants prendraient pour des morceaux de carton jaune découpés. Vos[K] arbres sont mal touchés et d'un vert que vous n'avez jamais vu. Pour ces chiens, ils sont tous[L] très bien; et la terrasse qui forme l'enceinte et qui s'élève au[M] bord de votre toile jusqu'au fond, la seule chose dont vous ayez[N] pu disposer; je vous y reconnais, c'est vous à sa vérité, à ses accidents, à sa couleur chaude et à sa merveilleuse dégradation[565]. Elle[O] est belle et très belle.

Mon ami, si vous rêvez un moment à la symétrie, vous verrez qu'elle ne convient qu'aux grandes masses de l'architecture et de l'architecture seule et non à celles[P] de la nature, comme les montagnes; c'est qu'un bâtiment est un ouvrage de règle et que la symétrie se raccorde avec cette idée; c'est que la symétrie soulage[Q] l'attention et agrandit. La nature a fait l'animal symétrique, un front dont un côté ressemble à l'autre, deux yeux, au milieu un nez, deux oreilles, une bouche, deux joues, deux bras, deux mamelles, deux cuisses[,] deux pieds. Coupez l'animal par une ligne verticale qui passe par le milieu du nez, et une des deux moitiés sera tout à fait semblable à l'autre. De là l'action, le mouvement et le contraste introduits entre la position des membres qu'ils varient; de là la tête de profil plus agréable que la tête de face, parce qu'il y a ordre et variété sans symétrie; de là la tête de trois quarts plus ou moins, préférable encore au profil, parce qu'il y a ordre, variété et symétrie prononcée et dérobée. Dans la peinture, si l'on décore un fond avec une fabrique d'architecture, on la place de biais pour en dérober la symétrie qui choquerait, ou si on la montre de

I. qu'en vous *assujettissant* G& | Du Fouillou N
J. *raide et* om. F
K. Ces N
L. *tous* om. S M N
M. du G& N

N. avez N
O. *reconnais, à sa vérité,* G& | *chaude, à* G& | *dégradation,* je reconnais Loutherbourg. *Elle* G&
P. celle V2 N
Q. *symétrie* agrandit, et qu'elle *soulage* G&

564. *La Foire Saint-Ovide* : de 1764 à 1771 elle se tint place Vendôme. Elle s'ouvrait le 30 août. On y voyait des spectacles. On y vendait des joujoux, du pain d'épice et autres babioles pour les enfants.
565. *Accident, dégradation* : voir le lexique.

30. Nicolas-Guy Brenet. *Le Baptême de Jésus-Christ.*

31. Philippe Jacques de Loutherbourg. *Une Caravane.*

front, on appelle quelques nuages ou l'on plante quelques arbres qui la brisent. Nous ne voulons pas tout savoir à la fois[566]; les femmes ne[R] l'ignorent pas : elles accordent et refusent, elles exposent et dérobent. Nous aimons que le plaisir dure; il y faut donc quelques progrès. La pyramide est plus belle que le cône qui est simple, mais sans variété. La statue équestre plaît plus que la statue pédestre; la ligne droite brisée que la ligne droite; la ligne circulaire que la ligne droite brisée; l'ovale que la circulaire; la serpentante que[s] l'ovale[567]. Après la variété, ce qui nous frappe le plus, c'est la masse. De là les groupes plus intéressants que les figures isolées; les grandes lumières belles; tous les objets présentés par grandes parties, beaux. Les masses nous frappent dans la nature et dans l'art; nous sommes frappés de la masse énorme des Alpes et des Pyrénées; de la vaste étendue de l'océan; de la profondeur obscure des forêts; de l'étendue de la façade du[T] Louvre, quoique laide; de la grande fabrique des tours de Notre-Dame, malgré la multitude infinie des petits repos qui en divisent la hauteur et aident l'œil[U] à les mesurer; des pyramides d'Egypte; de l'éléphant, de la baleine; des grandes robes de la magistrature et de leurs plis volumineux; de la longue, touffue, hérissée et terrible crinière du lion[568]. C'est cette idée de masse puisée secrètement dans la nature, avec le cortège des idées de durée, de grandeur, de puissance, de solidité qui l'accompagnent qui a donné naissance au faire simple, grand

R. *femmes coquettes ne G&*
S. *brisée* plus *que | circulaire* plus *que | l'ovale* plus *que | serpentante* plus *que G&*

T. *façade des galeries du G&*
U. *art N*

566. Diderot a emprunté ces réflexions au chapitre d'*Analysis of Beauty*, consacré par Hogarth à la symétrie (éd. citée, p. 37). Dans ce chapitre, elles viennent à l'appui de l'allégation selon laquelle « l'œil est charmé de voir l'objet se mouvoir, et se tourner de manière à se présenter à nous sous différents aspects » (*Analyse de la beauté*, trad. H. Jansen, 1805, p. 82). Sur Diderot et Hogarth, voir n. 339.
567. Ces remarques viennent également de Hogarth. Dans son chapitre sur « la simplicité », il explique que seules laissent au public une impression durable les formes de composition alliant, sur la surface de la toile, unité, variété

et mouvement. C'est le cas de la composition pyramidale, et surtout de la « ligne serpentine » (Hogarth, o.c., p. 39-41).
568. Ces considérations sont un résumé des points de vue et des exemples, tirés du chapitre que Hogarth consacre à la notion de « quantité » (Hogarth, o.c., p. 46-48). Il écrit : « Quelles idées magnifiques que celles que de grandes fabriques font naître dans notre esprit ». Mais là où Hogarth donne comme exemple « le château de Windsor » (*Analyse de la beauté*, trad. citée, p. 95-96), Diderot parle des « tours de Notre-Dame ».

Fabrique : voir le lexique.

et large, même dans les plus petites choses, car on fait large un fichu. C'est dans un artiste l'absence de cette idée qui rend son goût petit dans ses formes, petit et chiffonné dans ses draperies, petit dans ses caractères, petit dans[v] toute sa composition[569]. Donnez-moi, donnez à ces derniers les Cordilleres[w], les Pyrénées et les Alpes, et nous réussirons, eux d'imbécillité, moi d'artifice, à[x] en détruire l'effet grand et majestueux; nous n'aurons qu'à les couvrir de petits gazons arrondis et de petites places pelées, et vous ne les verrez plus que comme revêtues et couvertes d'une grande pièce d'étoffe à petits carreaux. Plus les carreaux seront petits et la pièce d'étoffe étendue, plus le coup d'œil sera déplaisant et plus le contraste du petit au grand sera ridicule, car[y] le ridicule naît souvent du voisinage et de l'opposition des qualités. Une bête grave vous fait rire, parce qu'elle est bête et qu'elle affecte le maintien de la dignité. L'âne et le hibou sont ridicules parce qu'ils sont sots et qu'ils ont l'air de méditer. Voulez-vous que le singe qui se tortille en cent manières diverses, de comique qu'il est devienne ridicule? mettez-lui un chapeau; le voulez-vous plus ridicule? mettez sous ce chapeau une longue[z] perruque à la conseillère[570]. Voilà pourquoi le président de Brosse[A] que je respecte en habit ordinaire, me fait mourir de rire en habit de palais[571]; et le moyen de voir sans que les coins de la bouche ne se révèlent une petite tête gaie, ironique

v. *petit* et mesquin *dans ses formes | petit* et pauvre *dans ses caractères | petit* et misérable *dans toute* G&
w. *donnez* à des artistes de cette espèce *les* G& | Cordillières N

x. *d'imbécillité* et de mauvais goût, *moi d'artifice* et de propos délibéré, *à en* G&
y. *et le contraste du petit au grand ridicule* : *car* G&
z. grande S
A. Brosses N

569. Diderot fait allusion au « petit goût » de Boucher, qui est dépourvu du sens des formes monumentales dans l'art et dans la nature.
570. Diderot a également emprunté ces idées à Hogarth : « C'est par le même concours d'idées incohérentes que nous sommes portés à rire à la vue d'un âne et d'un hibou, à cause que ces animaux ont, sous leurs formes ignobles un air grave et réfléchi qui n'appartient qu'à l'espèce humaine. Le singe qui, par sa figure et ses mouvements, a une si grande analogie

avec l'homme, est certainement par lui-même un être comique; mais il le devient bien davantage quand on le revêt d'un habit qui lui donne un air plus ignoble encore » (*Analyse de la beauté*, trad. citée, p. 99).
571. Il s'agit de Charles de Brosses, premier président au parlement de Bourgogne, qui naquit le 17 février 1709. Il étudia également les lettres et les sciences et publia, entre autres, les *Lettres sur l'état actuel de la ville souterraine d'Herculanum*, 1750.

et satyresque perdue dans l'immensité d'une forêt de cheveux qui l'offusque[B], et cette forêt descendant à droite et à gauche, qui va s'emparer des trois quarts du reste[C] de la petite figure? Mais revenons à Loutherbourg.

135. *Une Matinée après la pluie.*
136. *Un Commencement d'orage au soleil couchant*[572].
Du même.

Tableaux pendants, de 4 pieds de large, sur 3 pieds de haut[D].

Au centre de la toile, un vieux château. Au pied[E] du château, des bestiaux qui vont aux champs. Derrière, un pâtre à cheval qui les conduit. A gauche, des roches et[F] un chemin pratiqué entre ces roches. Comme ce chemin est éclairé! A droite, un[G] lointain avec un bout de paysage.

Cela est beau; belle lumière, bel effet, mais effet difficile à sentir quand on n'a pas habité la campagne. Il faut y avoir vu le matin ce[H] ciel nébuleux et grisâtre, cette tristesse de l'atmosphère qui annonce encore du mauvais temps pour le reste de la journée[,] il faut se rappeler cette espèce d'aspect blême et mélancolique que la pluie de la nuit a laissé sur les champs et qui donne de l'humeur au voyageur lorsqu'au point du jour il se lève et s'en va, en chemise et en bonnet de nuit, ouvrir le volet de la fenêtre de l'auberge et[I] voir le temps et la journée que le ciel lui promet.

136[J]. Celui qui n'a pas vu le ciel s'obscurcir à l'approche de l'orage, les bestiaux revenir des champs, les nuages s'assembler, une lumière rougeâtre et faible éclairer le haut des maisons; celui qui n'a pas vu le paysan se renfermer dans sa chaumière et qui n'a pas entendu les volets des maisons se fermer de tout côté[K] avec bruit; celui qui n'a pas senti l'horreur, le

B. offusquent *G&*
C. *du reste des trois quarts F*
D. *Matinée après la pluie. Commencement d'orage, au soleil couchant. G& 136. Un commencement d'orage. 137. Un soleil couchant V1 [corr. Vdl] / Tableaux [...] haut. om. N*
E. *château.* Auprès *du N*

F. avec *G&*
G. *droite, lointain N*
H. le *M*
I. pour *G&*
J. *136. om. N*
K. *tous côtés G& N*

572. Ces deux tableaux font pendants (T. H. 0,99; L. 1,32). Ils figurent au *Livret* sous le n° 135 et 136. Ils n'ont pas été identifiés.

silence et la solitude de cet instant s'établir subitement[L] dans tout un hameau, n'entend rien au *Commencement d'orage*[M] de Loutherbourg.

J'aime dans le premier de ces deux tableaux la fraîcheur et le site; dans le second j'aime le vieux château et cette porte obscure qui y donne entrée. Les[N] nuages qui annoncent l'orage sont lourds, épais et simulant trop le tourbillon de poussière ou la fumée. — D'accord[O]. La vapeur rougeâtre... — Cette vapeur est crue[573]. — D'accord encore, pourvu que vous ne parliez pas de celle qui couvre ce moulin qu'on voit à gauche; c'est une imitation sublime de la nature; plus je la regarde, moins je connais les limites de l'art. Quand on a fait cela, je ne sais plus ce qu'il y a d'impossible.

137. *Une Caravane*[574].
Du même.

C'est[P] au sommet et au centre de la toile, sur un mulet une femme qui tient un petit enfant et qui l'allaite. Cette femme et ce mulet, partie sur un autre mulet chargé de hardes[575], de bagage[Q], d'ustensiles de ménage, sur celui qui le conduit et sur le chien qui le suit; partie sur un autre[R] mulet pareillement chargé de bagages et de marchandises; et ce chien et ce conducteur et les[S] deux mulets, sur un troupeau de moutons, ce qui forme[T] une belle pyramide d'objets entassés les uns sur les autres, entre des rochers arides à gauche et des montagnes couvertes de verdure à droite.

L. *subitement om.* F
M. *commencement de l'orage G& N*
N. *site ; j'aime* [...] *entrée. Dans la seconde, les G&*
O. *fumée... J'en conviens. La G&*
P. *Une caravane. Tableau ovale de deux pieds de haut. G& | 137. C'est au V1 V2 [Une caravane. Du même. gratté dans V1]*
Q. *Caravane. Placez au sommet* [...] *femme assise*

sur un mulet *qui* [...] *allaite. Placez cette femme avec son mulet G& | mulet tombent partie V1 V2 [corr. Vdl dans V1 et V2] | bagages G& N V1 V2*
R. *ménage et sur G& | chien qui suit celui-ci; partie sur un troisième mulet G&*
S. *marchandises. Placez et ce chien et ce conducteur et ces deux G&*
T. *moutons, et vous aurez formé une G&*

573. *Cru* : voir le lexique.
574. *Une Caravane.* T. H. 0,80; L. 0,66. 1764.
575. *Hardes* : voir la n. 142.

N° 137 du *Livret*. Musée des Beaux-Arts, Marseille, inv. 692. Fig. 31.

Voilà ce que produit l'affection^u outrée et mal entendue de pyramider, quand elle est séparée de l'intelligence des plans. Or il n'y a ici nulle intelligence, nulle distinction de plans; tous ces objets semblent vraiment assis les uns sur les autres, les moutons à la base; sur cette base de moutons les deux mulets, le conducteur et son chien; sur ce chien, ces mulets et le conducteur le mulet de la femme; sur ce dernier la femme et son enfant qui forment la pointe.

Monsieur Loutherbourg, quand on a dit que pour plaire à l'œil il fallait qu'une composition pyramidât, ce n'est pas par deux lignes droites qui allassent concourir en un point et former le sommet d'un triangle isocèle^v ou scalène; c'est par une ligne serpentante qui se promenât sur différents^w objets, et dont les inflexions, après avoir atteint en rasant, la cime de l'objet le plus élevé de la composition, s'en allât en descendant par d'autres inflexions raser la cime des autres objets; encore cette règle souffre-t-elle autant d'exceptions qu'il y a de scènes différentes en^x nature [576].

Du reste, cette *Caravane* est de couleur vigoureuse; les objets en sont bien empâtés et les figures très pittoresquement ajustées [577]. C'est dommage que ce soit un chaos pointu, jamais ce chaos ne se tirera des montagnes où le peintre s'est engagé; il y restera.

138. *Des Voleurs attaquant des voyageurs dans une gorge de montagnes.*
Du même.

Tableau de 2 pieds de large sur 1 pied 8 pces de haut.

u. affectation *G&* v. isolé *V2* w. *sur* les *différents G&* x. *différentes* dans la *nature. G&*

576. Diderot pense à « la ligne serpentine » utilisée comme principe structurant dans la composition en pyramide. Si Loutherbourg a su utiliser « la ligne serpentine » avec assez de virtuosité, il a pu créer un mouvement d'ensemble et plus de profondeur dans l'espace pictural.
Pyramider : voir le lexique. Diderot fait ici allusion à la définition hogarthéenne de « la ligne serpentine » (Hogarth, o.c., p. 54-55).
577. *Empâté, pittoresque* : voir le lexique.

139. *Les Mêmes Voleurs pris et conduits par des cavaliers*[578].

Pendant du précédent, ayant les mêmes dimensions[Y].

Il n'y a rien à ajouter aux titres, ils disent tout. Les petites figures qui composent les sujets, on ne saurait plus joliment, plus spirituellement faites; les montagnes qui s'élèvent des deux côtés traitées à merveille et de la plus forte couleur, et les ciels charmants de couleur et d'effet.

Vous voyez, ami[Z] Loutherbourg, que j'aime à louer, que c'est le penchant de mon cœur, et que je me satisfais moi-même lorsque l'occasion de vanter le mérite se présente sous ma plume[579]. Mais pourquoi ne pas toujours faire ainsi? car il est certain que cela dépend de vous. D'où vient, par exemple que dans ces deux morceaux les voleurs pris et conduits par les cavaliers ne sont-ils[A] pas aussi précieux pour les figures que ces mêmes coquins attaquant les voyageurs?

140. *Plusieurs Tableaux*[B] *de paysage, même n°*[580].
Du même.

Les paysages de Loutherbourg n'ont pas la finesse de ton de ceux de Vernet, mais les effets en sont bien décidés. Il peint dans la pâte; il est vrai qu'il est quelquefois un peu cru[581] et noir dans les ombres.

Monsieur Francisque[582], vous qui vous mêlez de paysage, venez, approchez, voyez comme ces roches à droite[C][583] sont vraies! comme ces

Y. attaquent *V1* | *Tableau* [...] *haut. om. G&*
N | *par des cavaliers.* Tableaux pendants de
deux pieds de large, sur un pied huit pouces
de haut. *G&* | *Pendant* [...] *dimensions. om. N*

z. *voyez, mon cher Loutherbourg G& voyez,*
M. *Loutherbourg N*
A. *sont pas N*
B. *Plusieurs* autres *tableaux de paysage. G& N*
C. gauche *G& N*

578. Ces deux tableaux, qui font pendants
(T. H. 0,547; L. 0,660), figurent au *Livret*
sous les n° 138 et 139. Nous ignorons leur
sort. Loutherbourg a traité le même thème
dans *L'Attaque de voleurs pendant la nuit* (Musée
des Beaux-Arts, Rennes) et *Voyageurs attaqués
par des bandits* (1781, Tate Gallery, Londres).
Voir S. Blottière, «Loutherbourg, Rupture
d'un pont», *L'Œuvre du mois*, n° 14, Musée
des Beaux-Arts, Rennes, 1981, fig. 4 et 5.

579. Diderot a déjà écrit dans le *Salon de 1759*
qu'il «aime à louer» (DPV, XIII, 68).
580. Sur ces tableaux, voir n. 584, 585 et 587.
581. *Pâte, cru* : voir le lexique.
582. Joseph-Francisque Millet, voir n. 353.
583. «Gauche», que donnent G et N (voir la
variante) est le terme correct, si le paysage
exposé est une réplique avec variante de la
toile indiquée par G. de Batz. Dans la toile
elle-même les «roches» sont à gauche. Voir
n. 584.

eaux courantes sont transparentes! Suivez le prolongement de cette roche; là, en allant vers la droite, regardez bien cette tour avec son petit pont voûté par derrière, et apprenez que c'est ainsi qu'on pose, qu'on élève et qu'on éclaire une fabrique de pierre quand on en a besoin dans son tableau. Ne dédaignez pas d'arrêter votre attention sur les arbrisseaux et plantes sauvages qui sortent d'entre les fentes des rochers sur lesquels la tour est bâtie, parce que c'est la vérité. Cette porte étroite et obscure pratiquée dans le roc ne fait pas mal, qu'en dites-vous? Et ces paysans et ces soldats que vous apercevrez[D] au loin en regardant vers la droite, ils[E] sont dessinés, ils ont du mouvement[584]. Et ce ciel? il a de l'effet. Mr Francisque[F], cela ne vous consterne pas; ah! vous vous croyez de la force de Loutherbourg, et c'est autant de perdu que ma leçon. Allez donc, Monsieur Francisque; continuez de vous estimer et de vous estimer vous[G] seul.

Le plus beau morceau de Loutherbourg est sa *Nuit*. Je l'ai comparée à celle de Vernet, il est inutile d'y revenir. Ceux qui trouvent les animaux mauvais oublient que ce sont des rosses, de vilaines bêtes de somme[H].

Mais il m'est impossible de me taire des[I] deux petits *Paysages*, grands comme la main, que vous aurez vus au-dessus du guichet qui conduit aux salles de l'Académie. Ils sont suaves, ils sont chauds, ils sont délicieux. L'un est *le Point du Jour, au printemps*; on en[J] voit sortir à gauche d'une cabane des troupeaux qui s'en vont aux champs. A droite, c'est une campagne. L'autre est un *Coucher du Soleil en automne, entre deux montagnes*. A droite, il n'y a que les montagnes obscures; à gauche, les montagnes éclairées; entre deux, une portion enflammée du ciel; sur le devant, une terrasse sur

D. apercevez *V2 N*
E. *droite? Ils G& N*
F. *effet.* Comment, Monsieur *Francisque, G&*
G. *estimer seul V2*

H. *somme* que l'artiste a voulu peindre. *Mais G&*
I. *sur G&*
J. *on voit G& N*

584. Ce paysage est signalé dans le *Livret* sous le n° 140 : *Plusieurs Autres Tableaux de paysage*. La description précise qu'en donne Diderot permet, selon Batz, d'établir qu'il s'agit probablement de *Midi* (1764), qui se trouve dans une collection particulière aux États-Unis (« Masterpieces and the Artist. Four paintings compared », *The Connoisseur*, avril 1962, p. 273, fig. 3). Mais quelques détails, donnés par Diderot, entre autres « la porte étroite » et « les soldats » ne se trouvent pas sur la toile américaine, qui est peut-être une réplique avec variante de la toile exposée.

laquelle un pâtre placé au-dessous fait monter ses animaux[585]. Ce sont deux beaux morceaux, mais ce dernier surtout, c'est[K] le plus piquant et le plus vigoureux. Cet homme-ci ne tâtonne pas, sa touche est large et fière[586]. J'abandonne ces deux *Paysages* à tout le bien qu'il vous plaira d'en penser.

Si le Salon vous est présent, vous demanderez raison de mon silence sur celui où l'on voit des bestiaux qu'un pâtre mène abreuver au ruisseau qui coule sur le devant et dont les eaux murmurent contre des cailloux jaunâtres[587]; et sur celui[L] où entre des montagnes hautes et raides à droite, et d'autres montagnes avec un bout de forêt à gauche, l'artiste a répandu des moutons et montré[M] sur le devant une paysanne qui trait une vache; c'est, mon ami, que je ne ferais que répéter les mêmes éloges[N].

LE PRINCE

C'est un débutant qui n'est pas sans mérite. Outre son morceau de réception[588] qui est un très beau tableau, il a exposé une quantité d'autres compositions parmi lesquelles on en discerne quelques-unes qui peuvent arrêter un homme de goût. En général il possède la base de l'art, le dessin, il dessine très bien, il touche ses figures avec esprit; c'est dommage que

K. *surtout*, il *est V1 [corr. Vdl]*
L. *eaux* roulent en murmurant par-dessus des *G& | sur cet autre où G&*

M. *et a montré V1*
N. La Suite du Salon pour l'ordina ire prochain. *G&*

585. *La Nuit, Deux Petits Paysages, Le Point du jour, au printemps* et *Un coucher du soleil en automne, entre deux montagnes,* qui figurent également dans le *Livret* sous le n° 140, n'ont pas été identifiés. *La Nuit* de Loutherbourg est, selon Mathon de La Cour, « éclairé par la lune, où il a placé des paysans rangés autour d'un grand feu. Ces deux genres de lumière sont contrastés de la manière la plus adroite » (*Lettres*, 1765, p. 64-65). Les mêmes détails se trouvent dans *La Nuit* de Vernet (voir n. 383). 586. Diderot fait allusion à *L'Année littéraire* et à Mathon de La Cour qui caractérisent respectivement la manière de peindre de Loutherbourg par « une touche fière » (4 oc-

tobre 1765, p. 166) et « une touche large » (*Lettres*, 1765, p. 64).
Fier, large : voir le lexique.
587. Ce *Paysage*, qui fait partie des *Plusieurs Tableaux de paysages* (n° 140 du *Livret*), est probablement *Landscape with Cattle and Figures* qui se trouve à la Galerie de Dulwich. Voir P. Murray, *Dulwich Picture Gallery*, Londres, 1980, n° 339, p. 80-81 et reproduction. 588. Le Prince a été agréé par l'Académie le 24 février 1764 à son retour de Russie. Le Prince a offert « son morceau de réception », *Le Baptême russe*, quelques jours après l'ouverture du Salon (voir n. 627), et a été reçu académicien le 23 août 1765. Sur les grades des membres de l'Académie, voir l'Introduction, p. 4.

sa couleur ne réponde pas en général[o] à ces deux qualités. En opposant le travail de le Prince à celui de Vernet, on semble avoir dit à celui-là[p] : Jeune homme, regardez bien, et vous apprendrez à faire fuir vos lointains, à rendre vos ciels moins lourds, à donner de la vigueur à votre touche, surtout dans vos grands morceaux, à la rendre moins sourde, et à tendre[589] à l'effet.

Je ne réponds point des imitations russes, c'est à ceux qui connaissent le local et les mœurs [du pays[q]] à prononcer là-dessus; mais je les trouve pour la plupart faibles comme la santé de l'artiste, mélancoliques et douces comme son caractère.

141. *Vue d'une partie de Pétersbourg*[R].
Du même.

Elle est prise du palais qu'occupait notre ambassadeur, M. de Lhôpital[s]; elle montre l'île de St Basile, le port, la douane, le sénat, le collège[T] de Justice, la forteresse et la cathédrale. Les petites figures françaises[U] placées sur le devant sont l'ambassadeur et les personnes de sa suite[590]; elles sont spirituelles. Ce chariot où l'on voit une femme couchée se promenant ou voyageant, sans doute à la manière du pays, fait très bien. Mais je n'ai pas le courage de louer ce morceau à l'aspect du Port de Dieppe de Vernet[591]; il est sombre, triste, sans ciel, sans effet de lumière, sans effet du tout.

o. *pas tout à fait à G&*
p. *Vernet*, Chardin *semble avoir dit au premier :* G& N
q. *du pays G& N om. L V1 V2*
r. *Vue d'une partie de* Saint *Pétersbourg.*

Tableau de cinq pieds de long sur deux pieds six pouces de haut. G&
s. l'Hôpital G& N
t. les collèges G&
u. *figures placées G&*

589. *Fuir, lourd, vigoureux, touche, tendre* : voir le lexique.
590. *Vue d'une partie de S. Petersbourg, peinte d'après nature.* T. L. 1,650; H. 0,822. N° 141 du *Livret.* Perdu. Gravé par J.-Ph. Le Bas. Voir J. Hédou, *Le Prince et son œuvre*, 1879, p. 29 et *Salons*, II, fig. 64.
 Le marquis de l'Hôpital était ambassadeur de France à Saint-Petersbourg. Diderot

a pris la description de la toile dans le *Livret.*
591. « A l'aspect du » signifie ici « en voyant ». *Le Port de Dieppe* de Vernet (voir n. 370) est placé si près du tableau de Le Prince que Diderot ne peut que les comparer. Dans sa description de Vernet, Diderot critiquait également le rendu des vibrations atmosphériques chez Le Prince (voir n. 376).

142. *Un Parti de troupes cosaques, tartares, &c, qui au retour d'un pillage
rassemblent leur butin pour en faire le partage*[592].
Du même.

La scène[v] est tranquille. Pourquoi s'asservir si scrupuleusement au
costume et aux mœurs ? Il me semble qu'une querelle survenue entre ces
brigands aurait animé cette froide composition où l'on n'est intéressé que
par le pittoresque des vêtements et dont on n'a à louer que la touche des
figures qui est plus large[593] ici qu'en aucune des compositions de l'[w]artiste.
Le technique s'acquiert à la longue; la verve, l'idéal ne vient point, il faut
l'apporter[x] en naissant. Je dirais volontiers aux Quarante rassemblés
trois fois la semaine au Louvre : Et[y] que m'importe qu'il n'y ait pas un solé-
cisme dans tous vos écrits, s'il n'y a pas une idée frappante, pas une ligne
qui vive ? Vous écrivez comme le Prince peint et comme Pierre dessine,
très correctement, d'accord, mais très froidement[594]. Il n'y a à proprement
parler que trois grands peintres originaux, *Raphaël*, *le Dominiquin* et
le Poussin[595]. Entre les autres qui forment pour ainsi dire leurs écoles[z]
il y en a qui se sont distingués par quelques qualités particulières; *le Sueur*
a son coin, *Rubens* le sien[596] : on peut reprocher à celui-ci une main estro-

v. *Parti de troupes cosaques* et *tartares*. Tableau
de sept pieds de haut, sur cinq pieds six pouces
de large. Ils reviennent du *pillage*. Ils ont
rassemblé *leur butin pour le partager. La scène*
G& 142. *Parti de troupes cosaques, tartares, etc.*

w. *ici om. M | de cet artiste. G&*
x. *ne viennent point : il faut les apporter N*
y. *Louvre : que V1*
z. *leur école N*

Ils reviennent *d'un pillage*; ils ont rassemblé
leur butin pour le partager. N

592. *Un Parti de troupes cosaques, tartares, etc. qui
au retour d'un pillage rassemblent leur butin pour
en faire le partage.* T. H. 2,310; L. 1,812.
N° 142 du *Livret. Perdu.*
593. *Large* : voir le lexique.
594. Dans le *Salon de 1763*, Diderot remarquait
déjà à propos de J.-B. Pierre : « Vous connaissez
les bons auteurs français; vous entendez les
poètes latins; que ne les lisez-vous donc ? Ils ne
vous donneront pas le génie, parce qu'on
l'apporte en naissant » (DPV, XIII, 359).
Diderot pense que les toiles de J.-B.-M. Pierre,
exposées aux Salons de 1761 et 1763, sont des
compositions froides et communes (DPV,

XIII, 224-227 et 360-361). Il s'agit de *La Fuite
en Égypte*, du *Jugement de Pâris* (E. M. Bukdahl,
o.c., 1980, fig. 9 et 10), de *La Décollation de
Saint Jean* (Salons, I, fig. 46) et du *Mercure
amoureux* (M. Halbout, « Trois œuvres de
J.-B.-M. Pierre », *La Revue du Louvre*, 1973,
n° 4-5, p. 252, fig. 5).
595. Diderot a surtout étudié les toiles de
Raphaël, du Dominicain et du Poussin dans
la collection du duc d'Orléans. Voir C. Stryien-
ski, o.c., n° 118-133, 282-290 et 336-347. Voir
aussi n. 195 et 203.
596. Sur Le Sueur et Rubens, voir n. 650 et
509.

piée, une tête mal emmanchée, mais quand on a vu ses figures, elles vous suivent et vous inspirent le dégoût des autres[A].

143. *Préparatifs pour le départ d'une horde*[B] [597].
Du même.

A droite, des arbres auxquels on a suspendu un cimeterre, un carquois plein de flèches et d'autres armes. Un Kalmouk est occupé à les détacher, il obéit à l'ordre de son officier qui est debout et qui lui commande. Entre l'officier et le Kalmouk, sous une tente formée d'un grand voile tendu, on voit un Tartare et sa femme assis. La femme est tout à fait agréable, elle intéresse par son naturel et sa grâce. Sur la gauche, la horde[C] commence à défiler.

Morceau où l'on voit tout ce que l'artiste a de talent et de défauts. Bon, et puis c'est tout.

144. *Pastorale russe*[D] [598].
Du même.

Songez, mon ami, que je laisse toujours là les mœurs que je ne connais point. Les artistes diront de celui-ci tout ce qui[E] leur plaira, mais il y a un sombre, un repos, une paix, un silence, une innocence qui m'enchantent.

A. *Rubens a le V2* | *On* pourra *reprocher* quelquefois à *G&* | *quand* vous avez *vu G&* | *inspirent* du *dégoût* pour les *autres. G&*
B. *horde.* Tableau de deux pieds six pouces de haut, sur deux pieds trois pouces de large. *G&*
C. *l'horde G&*
D. *russe.* Tableau de la grandeur du précédent. *G&*
E. *ce qu'il leur G& N*

597. *Préparatifs pour le départ d'une horde. Sur le devant sont, une femme tartare et deux officiers, l'un desquels ordonne à un Calmouce de décrocher les armures.* T. H. 0,931; L. 0.741. N° 143 du *Livret.* Perdu. Un «Calmouce» est un Kalmouk.
598. *Pastorale russe. On y voit un berger qui suspend sa balalaye pour écouter un jeune garçon qui joue d'un chalumeau fait d'écorce d'arbre. La balalaye est une espèce de guitare longue qui n'a que deux cordes, dont les paysans russes s'accompagnent fort agréablement.* T. H. 0,931; L. 0,741. N° 144 du *Livret.* Collection particulière.

Salons, II, 40, fig. 67. Cette toile a été gravée par J.-B. Tilliard sous le titre *Les Bergers russes.* Cette gravure a servi de modèle pour la décoration d'un vase de porcelaine, dit «vase de colonnes de Paris», exécuté à la manufacture de Sèvres. Ce vase se trouve actuellement au Detroit Institute of Arts. Voir C. C. Dauterman, «Sèvres Figure Painting in the Anna Thompson Dodge Collection», *Burlington Magazine,* novembre 1976, p. 761 et fig. 46 et 47.

Il semble qu'ici le peintre a[F] été secondé par sa propre faiblesse; le[G] sujet simple demandait une touche légère et douce, elle y est. Peu d'effet de lumière, il y en a peu. C'est un vieillard qui a cessé de jouer de la[H] guitare pour entendre un jeune berger jouer de son chalumeau. Le vieillard est assis sous un arbre; je le crois aveugle, s'il ne l'est pas, je voudrais qu'il le fût[599]. Il y a une jeune fille debout à côté de lui. Le jeune garçon est assis à terre, à quelque distance du vieillard et de la jeune fille; il a son chalumeau à la bouche. Il est de position, de caractère, de vêtement d'une simplicité qui ravit, sa[I] tête surtout est charmante. Le vieillard et la jeune fille écoutent à merveille. Le côté droit de la scène montre des rochers au pied desquels on voit paître quelques moutons. Cette composition va droit à l'âme. Je me trouve bien là, je[J] resterai appuyé contre cet arbre, entre ce vieillard et sa jeune fille, tant que le jeune garçon jouera. Quand il aura cessé de jouer et que le vieillard remettra ses doigts sur sa *balalaye*[600], j'irai m'asseoir à côté du[K] jeune garçon, et lorsque la nuit s'approchera, nous reconduirons tous les trois ensemble le bon vieillard dans sa cabane. Un tableau avec lequel on raisonne ainsi, qui vous met en scène, et dont l'âme[L] reçoit une sensation délicieuse, n'est jamais un mauvais tableau. Vous me direz : Mais il[M] est faible de couleur. — D'accord. — Mais[N] il est sourd et monotone. — Cela se peut; mais il touche, mais il arrête; et que m'importent[O] tes passages[601] de tons savants, ton dessin pur et correct, la vigueur de ton coloris, la magie de ton clair-obscur, si ton sujet me laisse froid ? La peinture est l'art d'aller à l'âme par l'entremise des yeux; si l'effet s'arrête aux yeux, le peintre n'a fait que la moindre partie du chemin.

F. ait *G& N*
G. Ce *G&*
H. sa *N*
I. la *N*
J. j'y *G&*
K. *à côté* de ce *jeune M*

L. *raisonne, qui met le spectateur en scène* et le mêle avec ses acteurs, *et dont enfin l'âme G&*
M. *direz* qu'il est *G& direz: il V1*
N. *D'accord... Qu'il G& D'accord. — Il V1*
O. importe *N*

599. Diderot voudrait que le vieillard fût aveugle pour mieux faire penser à Homère.

600. On dit aujourd'hui balalaïka.
601. *Passage* : voir le lexique.

145. *La Pêche aux environs de Pétersbourg*[P 602].
Du même.

Triste et malheureuse victime de Vernet[603].

146. *Quelques Paysans qui se disposent à passer un bac,*
et qui se reposent en l'attendant[Q 604].
Du même.

Mais pourquoi se reposent-ils simplement? Est-ce qu'il n'y avait pas moyen de varier ce repos? C'est le moment où une femme peut donner à téter à son enfant; où des paysans peuvent compter ce qu'ils ont gagné; ou s'il y a une jeune fille et un jeune garçon qui s'aiment, ils se le marqueront par quelques caresses furtives. Le batelier n'en viendra pas moins vite. Ces[R] montagnes qui sont à droite me semblent vraies. J'oserai dire que ces eaux ne sont pas mal, au hasard de faire rire Vernet, s'il m'entendait. Ce rivage est bien. Si ces passagers qui attendent ne font que cela, ils le font naturellement; et ce passeur ne me déplaît pas.

147. *Vue d'un pont de la ville de Nerva*[S 605].
Du même.

C'est peut-être une grande fabrique sur les lieux; elle peut en imposer par sa[T] masse, surprendre par la bizarrerie de sa construction, effrayer par la hauteur de ses arches; ce sera, si l'on veut, le sujet d'une bonne planche

P. *Pêche aux environs de Petersbourg.* Tableau de deux pieds six pouces de haut, sur deux pieds trois pouces de long. *G& / de Saint Petersbourg N*
Q. *Vernet.* Plusieurs petits tableaux des mœurs de la Russie. *Quelques paysans se disposent à passer un bac et se reposent en attendant. Mais G& / et se reposent N*
R. Les *N*
S. *Pont de la ville de Nerva. G&*
T. la *N*

602. *La Pêche aux environs de S. Petersbourg.* T. H. 0,822; L. 0,741. N° 145 du *Livret.* Perdu.
603. Sur Vernet et Le Prince, voir n. 591.
604. *Quelques Paysans se disposent à passer un bac, ils se reposent en l'attendant. On voit sur le devant une voiture aussi simple qu'ingénieuse,* elle est fort en usage chez les Finlandais pour porter des provisions à S. Petersbourg. T. N° 146 du *Livret.* Perdu.
605. *Vue d'un pont de la ville de Nerva.* T. N° 152 du *Livret.* Perdu.

dans un auteur de voyages[u], mais c'est une chose détestable en peinture. Si vous me demandez ce que cela serait devenu sous le crayon ou le pinceau de ce sorcier de Servandoni, je vous répondrai que je n'en sais rien[606]. Pour le Prince, il n'en a fait qu'une plate composition : le pont est maigre et sans effet; ces masses aiguës qui le soutiennent sont grossières, sans aucun de ces accidents qui en auraient rendu l'aspect piquant. Toute la montagne est d'ocre. S'il y a quelque maître[v] de forges dans les environs, il a tort de ne pas fouiller là.

148. *Une Halte de Tartares*[w][607].
Du même.

On voit à droite des forêts, un chariot attelé et passant, un bout de roche, et puis sur[x] un autre endroit où le terrain est rompu, et forme une élévation, une femme debout et un homme assis; plus vers la gauche, un Tartare ou un voyageur à cheval; tout à fait[y] sur la gauche, d'autres Tartares. C'est sur l'élévation formée par la rupture du terrain, au centre de la toile, un peu au delà, vers la gauche, près de la femme debout et de l'homme assis, que la halte se fait. Si les mœurs sont vraies, ce morceau peut intéresser par là, du reste, c'est peu de chose. Les objets n'y sont liés que pour[z] l'œil, aucune action commune qui[A] les enchaîne. En effet, qu'ont entre eux de commun ce chariot qui passe, cette femme debout, cet homme assis, ce voyageur à cheval ? Qu'ont-ils de commun avec une[B] halte ou le sujet principal ? Rien qui se sente. Cela est placé là comme dans un tableau de genre un mouchoir, une tasse[c][608], une soucoupe, une jatte, une corbeille de fruit[D], et à moins qu'il n'y ait dans le tableau de genre la

u. voyage *N*
v. *quelques maîtres N*
w. *Halte de tartares. G& 148. Halte de tartares. N*
x. *roche. A peu près au centre, il y a sur G& / roche, puis N*
y. *assis. Vers G& / cheval. Plus sur G&*

z. par *V2*
A. *commune ne les G& commune om. N*
B. la *G&*
c. table *N*
D. fruits *G&*

606. *Crayon, pinceau* : voir le lexique. Sur Servandoni, voir n. 337.
607. *Une Halte de Tartares.* T. N° 147 du *Livret.* Perdu.

608. *N* donne « table ». On ne connaît pas la toile. Il est donc difficile de dire s'il s'agit d'une tasse ou d'une table. « Tasse » paraît cependant plus logique, puisqu'on parle de « soucoupe » dans le tableau de genre évoqué par Diderot.

plus grande vérité de ressemblance et le plus beau faire, et dans un paysage tel que celui-ci une grande beauté de site avec la plus rigoureuse imitation de mœurs, cela ne signifie rien[E].

149. *Manière de voyager en hiver*[609].
Du même.

Et[F] pour faire sortir le décousu de tous ces objets, je vais décrire ce tableau-ci comme si c'était un Chardin, en allant de la droite à la gauche.

De[G] petites montagnes couvertes de neige. Derrière ces montagnes, les toits blancs d'un hameau. Sur le devant et au pied des petites montagnes, un poteau de seigneur[610] qui marque le chemin; ce poteau est planté à l'entrée d'un pont de bois. Une voiture tirée par des chevaux, allant vers la droite et prête à entrer sur le pont. Quelque grande rivière supposée au-dessous du pont, car[H] on aperçoit les arrière-becs[611] et les mâts de quelques grands bateaux retirés vers le rivage. Sur le devant un paysan voiture vers[I] la gauche des provisions.

Tout ce qu'on apprend là, c'est la manière dont les voitures sont construites en Russie. Je ne sais si ces bâtons recourbés ne seraient en ce pays-ci même, surtout dans les provinces où les chemins sont unis et ferrés, d'un très bon usage, avec la précaution d'y ajuster[J] de larges roulettes de fer.

E. *rien*, et même ne mérite pas d'être regardé. *G&*

F. *Et* om. *V1* [rayé]

G. *Chardin. En allant de la droite à la gauche, de G& N*

H. *chevaux*, et prenant *vers la droite*, est *prête*

[...] *pont. Au-dessous du pont il faut supposer quelque grande rivière prise et couverte de neige, car G& | droite* est *prête V1 V2*

I. *sur G&*

J. *ne seraient pas en G& N | d'y ajouter de G&*

609. *Manière de voyager en hiver, avec la construction du traîneau dont on se sert. Sur le devant un paysan voiture quelques provisions sur un traîneau uniquement destiné à ces fardeaux.* T. N° 148 du Livret. Perdu.

610. *Poteau* : « Gros pieu de bois fiché en terre par un bout. Les seigneurs font mettre leurs armes à un *poteau* pour marque de seigneurie » (Trévoux 1771).

611. *Arrière-bec* : « Terme de rivière. C'est la partie de la pile qui est sous le pont du côté d'aval » (Trévoux 1771).

150. *Halte de paysans en été*[612].
Du même.

A droite, on voit un bout de forêt, et près de là un chariot chargé de bestiaux. Plus bas un ruisseau. En s'avançant vers la gauche, un grand chariot; vers ce chariot une vache et un mouton. Un homme vu par le dos est penché dans le coffre de bois porté sur[k] le chariot. Sur le fond, encore un chariot. Sur un lieu plus bas et plus avancé vers la gauche, un groupe d'hommes et de femmes en repos. Tout à fait à gauche et vers le fond, un second[L] groupe d'hommes et de femmes.

Tous ces objets, quoique isolés, sont assez harmonieusement disposés. Il y a quelque art à les avoir liés pour l'œil par la seule variété du site et des lumières; mais la vue en est presque aussi froide que la description, et s'ils sont vrais, ce que je suppose toujours, ils ne peuvent guère attacher qu'un[M] homme transplanté à sept à[M] huit cents lieues de son pays, et qui venant à jeter les yeux sur un de ces morceaux, se retrouve en un instant chez lui, au milieu de ses compatriotes, proche de son père, de sa mère, de sa femme, de ses parents, de ses amis. Si j'étais à Moscou, doutez-vous, cher Grimm, que la vue d'une carte de Paris ne me fît plaisir? Je dirais : Voilà la rue Neuve de[N] Luxembourg[613]; c'est là qu'habite celui que je chéris; peut-être il pense à moi dans ce moment; il me regrette, il me souhaite tout le bonheur que je puis avoir loin de lui. Voilà la rue Neuve des Petits Champs[614]; combien nous avons collationné de fois dans cette maison-nette[o]! C'est là que demeurent la gaieté, la plaisanterie, la raison, la confiance[,] l'amitié, l'honnêteté[,] la tendresse et la liberté. L'hôtesse aimable avait promis à l'Esculape genevois[615] de s'endormir à dix heures,

k. *penché sur le G& | porté par le G&*
l. *autre G&*

m. *peuvent intéresser qu'un G& | sept ou huit G& V2*
n. *Neuve Luxembourg N*
o. *Champs. C'est là G&*

612. *Une Halte de paysans en été. Dans les voyages, même de long cours, ils ne logent presque jamais dans des auberges ; ils couchent dans leurs chariots ou dessous, et dans les mauvais temps, une tente dressée à la hâte leur suffit: on y voit une sorte de mangeoire assez simple.* T. N° 149 du *Livret.* Perdu.
613. C'est dans cette rue (aujourd'hui rue Cambon) qu'habitait Grimm.

614. La rue Neuve des Petits Champs, entre les Petits Pères et l'accès nord de la place Vendôme, perpendiculairement à la rue de Richelieu. C'est là qu'habitait Mme d'Épinay.
615. «L'hôtesse» est Mme d'Épinay. «L'Esculape genevois» est le médecin Théodore Tronchin.

32. Jean-Baptiste Le Prince. *Le Berceau russe*. Gravure par Ph.-L. Parizeau.

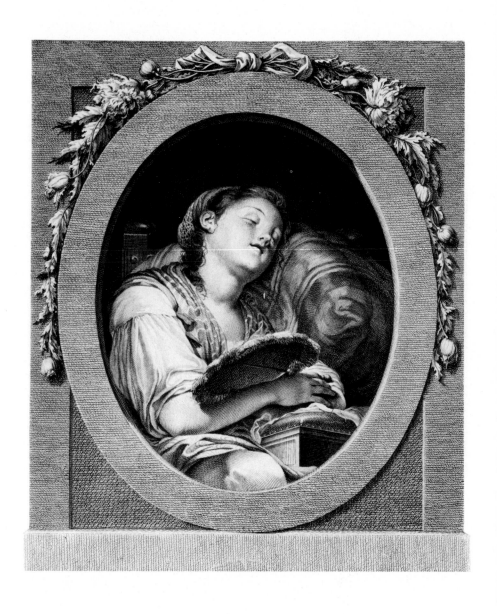

33. Jean-Hugues Taraval. *Une Génoise dormant sur son ouvrage.*
Gravure par C.-G. Schultze.

et nous causions et nous riions[P] encore à minuit. Voilà la rue Neuve[Q] St Roch[616]; c'est là que se rassemble tout ce que la capitale renferme d'honnêtes et d'habiles gens. Ce n'est pas assez pour trouver cette porte ouverte que d'être titré ou savant, il faut encore être bon. C'est là que le commerce est sûr; c'est là qu'on parle histoire, politique, finance, belles-lettres, philosophie, c'est là qu'on s'estime assez pour se contredire; c'est là qu'on trouve le vrai cosmopolite, l'homme qui sait user de sa fortune, le bon père, le bon ami, le bon époux; c'est là que tout étranger de quelque nom et de quelque mérite veut avoir accès, et peut compter sur l'accueil le plus doux et le plus poli. Et cette méchante baronne, vit-elle encore? Se[R] moque-t-elle toujours de beaucoup de gens qui ne l'en aiment pas moins[617]? Voilà la rue des Vieux Augustins. Là[S], mon ami, la parole me manquerait; je m'appuierais la tête sur mes[T] deux mains[;] quelques larmes tomberaient de mes yeux, et je me dirais à moi-même: Elle est là; comment se fait-il que je sois ici[618]?

151. *Le Berceau pour les enfants*[619].
Du même.

C'est une des meilleures compositions de Le Prince. — Vous le trouvez, me dites-vous, mieux colorié que *le Baptême*? — Oh non. — Il vous paraît

P. *Esculape* de Genève *de G&* | rions *N*
Q. *rue* Royale-*Saint Roch G& N*
R. *cette* aimable *baronne vit-elle encore?* Sa santé était si frêle! *Se moque G&*
S. Ici *G&*
T. les *G&*

616. Le copiste de *L* a sans doute confondu la rue Neuve Saint Roch avec la rue Royale Saint Roch. Le baron d'Holbach habitait en effet rue Royale, dans le quartier Saint-Roch. La rue Royale était entre la rue Thérèse et la rue Neuve des Petits-Champs, dans le prolongement de la rue des Moulins.
617. Il s'agit de la seconde femme du baron d'Holbach, née Charlotte d'Aine. Dans une note, Naigeon remarque que l'expression la « méchante baronne » est « ici une pure plaisanterie » (Naigeon (1798) XIII, 253); d'ailleurs la *CL* donne « cette aimable baronne ».
618. Rue des Vieux-Augustins. Elle allait de l'extrémité occidentale de la rue Coquillière à la rue Montmartre, à l'est de la place des Victoires. C'est là qu'habitait la famille Volland (actuellement rue Hérold et rue Argout).
619. *Le Berceau pour les enfants*. Espèce de hamac qu'on suspend au bout d'un bâton élastique qui est attaché au plancher. Dans le beau temps les mères l'emportent et l'attachent hors de la maison, à ce qu'elles trouvent de plus commode. N° 150 du *Livret*. On ne sait pas où se trouve cette toile actuellement. Parmi les numéros d'une vente aux enchères — tenue en mars 1931 par Jean Charpentier à Paris, 76, Faubourg Saint-Honoré — figurait un tableau de

plus intéressant que *le Baptême* ? — Oh non. Mais, diable, aussi c'est que ce[v] *Baptême russe* auquel vous comparez[v] ce tableau-ci est une belle chose.

Dans *le Berceau pour les enfants* on voit, à droite, une portion d'une baraque en bois ; à la porte de cette baraque, sur un banc grossier, un vieux paysan en chemise, jambes singulièrement vêtues et pieds singulièrement chaussés ; autour du[w] vieillard, à terre, sur le devant, parmi de mauvaises herbes, une terrine, un auget[620], des bâtons, un coq qui cherche sa[x] vie ; devant le vieillard une espèce de petit hamac occupé par un bambin gras, potelé, bien nourri, tout nu, étendu sur ses langes. Ce hamac est suspendu par une corde à une grosse branche d'arbre ; la corde fait plusieurs tours autour de la branche. Une grande servante assez jeune et assez bien vêtue pour n'être pas la femme du vieux paysan, tire la corde comme si c'était son dessein[y] d'élever le hamac ou berceau, ou peut-être de le descendre. Autour du hamac, deux autres enfants, l'un sur le fond, l'autre sur le devant, l'un vu de face, l'autre par le dos, tous les deux regardant avec joie le petit suspendu. Sur le devant une chèvre et un mouton. Plus vers la gauche, une vieille avec sa quenouille et son fuseau ; elle a interrompu son ouvrage pour parler à celle qui tient la corde du hamac. Tout à fait à gauche, vers le devant et sur le fond, chaumière et hameau. Autour de la chaumière différents outils et agrès champêtres.

Le paysan est très beau, vrai caractère, vraie nature rustique ; sa chemise, tout son vêtement larges[z] et de bon goût. J'en dis autant de la vieille qui

u. *Mais aussi, diable G& | que le Baptême V1 V2*
v. *vous* voulez comparer *ce G&*
w. *autour* de ce *vieillard G& N*

x. la *G&*
y. *si son dessein était d'élever G&*
z. large *V1*

Le Prince portant le titre *Le Berceau Russe*. La photographie publiée dans le catalogue de la vente révèle que ce tableau correspond en tous points à la description extrêmement précise qu'en donne Diderot. On constate également une analogie très poussée entre cette photographie et la gravure du tableau exposé au Salon de 1765, réalisée en contre-partie par Parizeau sous le titre *Le Berceau russe* : fig. 32, Cabinet des Estampes, Copenhague. B.-L. Henriquez en a également exécuté une gravure. Or *Le Berceau russe* du catalogue de la vente de 1931 est daté de 1768. Il s'agit soit d'une erreur imputable à l'auteur du catalogue, soit d'une copie fidèle du *Berceau russe* de 1765, exécutée par Le Prince en 1768. Cette dernière solution semble peu vraisemblable.

620. *Auget* : « Terme d'oiselier. Petit vaisseau qu'on attache à la cage des petits oiseaux qu'on nourrit » (Furetière 1702). Voir aussi l'illustration, fig. 32. Ici, il s'agit plutôt d'un bassin en pierre où viennent boire les oiseaux.

filait et qui paraît être la grand'mère des enfants; c'est une vieille excellente : belle tête, belle draperie, action simple et vraie. Les enfants, et celui qui est dans le hamac et les deux autres, charmants. Mais il y a tout plein de choses ici qui me chiffonnent et qui tiennent peut-être à la connaissance des mœurs. Voilà bien la chaumière du paysan, mais il est trop grossier, trop pauvrement vêtu pour que cette vieille femme[A] soit sa femme. Celle qui tient la corde du hamac et qui remonte ou descend le berceau, peut bien être la fille ou la servante de la vieille, mais elle n'est de rien au paysan. Quel est l'état de ces deux femmes? Où est leur habitation? Ou je me trompe fort, ou il y a quelque amphibologie dans cette composition. Serait-ce qu'en Russie les femmes sont bien et les maris mal[B]? Quoi qu'il en soit, ici le coloris du peintre et sa touche sont beaucoup plus fermes. Il est moins briqueté, moins rougeâtre de ton que dans son *Baptême*, mais ce *Baptême* intéresse bien autrement, il est bien plus riche de caractère[C]. Nous en parlerons tout à l'heure.

152. *L'Intérieur[D] d'une chambre de paysan russe*[621].
Du même.

On voit dans cette chambre une paysanne russe assise; cette paysanne est aussi très bien vêtue, notez cela, c'est comme au tableau précédent. Près d'elle, vers la droite, une petite table sur laquelle elle est accoudée, le bras étendu sur une corbeille pleine d'œufs. Devant elle, un jeune paysan fort démonstratif, les bras élevés et tenant un œuf dans chaque main. Un grand rideau blanc attaché sur une perche, tombe en s'élargissant, derrière la paysanne. Elle a à ses pieds un chat qui fait le dos et qui se frotte contre elle. Elle est élevée sur une espèce d'estrade qui n'a qu'une marche. Le

A. *vieille soit* G& N
B. *En Russie les femmes* seraient-elles mieux vêtues que les hommes ? *Quoi* G&

C. caractères N
D. *Intérieur* G&

621. *L'Intérieur d'une chambre de paysan. On y voit un jeune homme qui offre des œufs à une paysanne, et plus loin un berceau.* T. H. 0,40. L. 0,32. 1765. N° 151 du *Livret*. Il a passé à la vente de la collection Alphonse Kann, Galerie Georges Petit, Paris, 6-8 décembre 1920, voir le catalogue de vente, n° 46 et reproduction.

peintre a répandu sur cette estrade et au-dessous, à terre, un panier, un autre panier, une terrine remplie de différents légumes. Plus vers la gauche et sur le devant, il y a une table avec un pot à l'eau. Tout à fait à gauche et dans l'ombre, une vieille qui dort et qui laisse à la jeune marchande d'œufs sa fille toute la facilité possible d'accepter l'échange qu'on lui propose. Ce tableau est joli. L'idée en est polissonne, ou je me trompe fort. Le jeune paysan est vigoureux. Jeune fille, je n'entends pas trop ce qu'il vous promet, mais en France je vous conseillerais d'en rabattre la moitié... Mais laissons ce point-là; il faudrait savoir jusqu'où[E] les hommes tiennent parole aux femmes en Russie.

153. *Vue d'un moulin, dans la Livonie*[622].
Du même.

Aussi indifférent, quoique un peu moins mauvais que *le Pont de Nerva* dont j'ai parlé.

154. *Un Paysage orné de*[F] *figures vêtues en différentes modes*[623].
Du même.

Ce paysage montre sur la droite une montagne. Un peu au delà de la montagne, des eaux avec des bateaux à bord. En avançant vers la gauche, d'autres montagnes qui occupent et forment le fond. Au centre de la toile, un traîneau en brancard tiré par un cheval; sur ce traîneau un panier dans lequel on voit un mouton et un veau. En allant toujours vers la gauche, un groupe d'hommes diversement vêtus, qui se reposent; puis une fabrique

E. *moitié. Laissons V1 [Mais gratté] | point. Il G& | savoir*, pour le traiter à fond, *jusqu'où G&*

F. *pont de Nerva. G& N | Paysage avec figures vêtues en différentes modes. G& 154. Un paysage avec figures vêtues en différentes modes. N*

622. *Vue d'un moulin, dans la Livonie.* T. N° 153 du *Livret*. Perdu. Le Prince a interprété le même motif dans une eau-forte, *Le Moulin*, datée de 1765, qui fait partie de la série *Diverses Vues de Livonie*, n° 1. Voir J. Hédou, *Jean Le Prince et son œuvre*, 1879, p. 127.
623. *Un Paysage, orné de figures vêtues en diffé-* rentes modes. T. N° 154 du *Livret*. Perdu. Pour cette toile, Le Prince a sans doute utilisé les dessins qu'il avait faits pendant son séjour en Russie et qui furent gravés et publiés dans des recueils, par exemple *Deuxième suite de divers cris de marchands de Russie* (1765), n° 3-4. Voir J. Hédou, o.c., p. 116-117.

élevée sur pilotis; sur cet espace piloté, un chariot; près du chariot, un jeune homme couché. Tout à fait à gauche, des eaux.

Il faudrait à toutes ces actions isolées un peu plus de mouvement et d'intérêt; quelque chose dans les êtres animés qui réflétât [du sentiment⁶] sur les êtres inanimés; quelque chose dans ceux-ci qui fît de l'effet sur les premiers; en un mot, de l'invention, une convenance de scène particulière, un choix d'incidents; il n'y a rien de tout cela. Tout homme qui sait dessiner seulement comme notre ami Carmontel[H][624], sans avoir plus de verve que lui, n'a qu'à mettre le pied hors de ses[I] barrières[625] sur les cinq heures du soir ou sur les neuf heures du matin, et il y[J] trouvera des sujets pour mille tableaux; mais ces tableaux ne pourront piquer la curiosité qu'à Moscou. O[K] si le faire était supérieur, si dans chaque figure l'imitation de nature[L] était à son dernier point; si c'était ou un *Gueux de Callot*, ou un *Vielleur*[M] de *Berghem*, ou un *Ivrogne de Wouvermans*[N], la vérité de l'objet en ferait oublier la pauvreté[626].

Nous avons bien battu du pays[O]. Je ne sais, mon ami, si vous en êtes

G. *du sentiment G& N om. L V1 V2*
H. Carmontelle *G&*
I. *mettre les pieds* hors *des barrières G& hors des barrières N*
J. *il trouvera G&*

K. *curiosité.* Oh si *G&*
L. *de la* nature *G&*
M. Calot *G& N* | Vielleux *G& N*
N. Tenières *G&*
O. *Nous* venons de battre *bien du pays. G&*

624. En 1760, Carmontelle exécuta un dessin représentant Diderot assis, en conversation avec Grimm debout (CORR, III, 115). Ce portrait, une aquarelle, a été gravé par Régamy et orne la page de titre du tome I de la C.L.
625. On dit ordinairement « hors des barrières », pour désigner l'espace qui est au delà des limites de l'octroi.
626. Diderot a sans doute vu les gravures réalistes et souvent comiques de Jacques Callot chez son ami le baron d'Holbach. Voir le *Catalogue des Tableaux des trois écoles formant le Cabinet de M. le baron d'Holbach, vente du 16 mars 1789*, dans lequel on peut lire que le baron possédait 393 gravures de J. Callot. C'est surtout dans la collection de La Live de Jully que Diderot a admiré les toiles de Ph. Wouwermann. Voir le *Catalogue des tableaux qui composent le Cabinet de M. de La Live de Jully*, 1769, p. 12-13. Il a vu souvent

cette collection (DPV, IX, 136). La *CL* donne « ivrogne de Téniers » (voir la variante). C'est peut-être parce qu'on connaît surtout les tableaux de Teniers le jeune représentant des ivrognes, entre autres la *Kermesse villageoise*, que Diderot avait vue chez L.-J. Gaignat (A.T. XII, 96-97), actuellement dans la collection du duc de Bedford. Voir le *Catalogue de la vente L.-J. Gaignat, 1769*, dans E. Dacier, o.c., t. XI, p. 20. C'est également chez L.-J. Gaignat que Diderot a étudié les œuvres de N. C. Berchem (voir n. 558). Diderot a souvent souligné que c'est « la magie de l'art » ou « le métier savant » et la vie intense qui confèrent aux tableaux flamands et hollandais une expressivité particulière (DPV, XIII, 248 et 270-271). Dans les *Pensées détachées sur la peinture*, il dit encore : « J'aime mieux la rusticité que la mignardise; et je donnerais dix Watteau pour un Teniers » (A.T., XII, 75).

aussi fatigué que moi, mais, Dieu merci, nous voilà de retour. Asseyons-nous, délassons-nous; si nous nous rafraîchissions, cela ne serait pas mal[P] fait; nous quitterions ensuite nos habits de voyage, et nous irions ensuite[Q] à ce *Baptême russe* auquel nous sommes invités.

155. *Le Baptême russe* [627].
Du même.

Nous y voilà. Ma foi, c'est une belle cérémonie. Cette grande cuve baptismale d'argent fait un bel effet. La fonction de ces trois prêtres qui sont tous les trois à droite, debout, a de la dignité : le premier embrasse le nouveau-né par-dessous[R] les bras et le plonge par les pieds dans la cuve; le second tient le Rituel et lit les prières sacramentelles, il lit bien, comme un vieillard doit lire, en éloignant le livre de ses yeux; le troisième regarde attentivement sur le livre; et ce quatrième qui répand des parfums sur[S] une poêle ardente placée vers la cuve baptismale, ne remarquez-vous pas comme il est bien, richement et noblement vêtu? comme son action est naturelle et vraie? Vous conviendrez que voilà quatre têtes bien vénérables... Mais vous ne m'écoutez pas, vous négligez les prêtres vénérables et toute la sainte cérémonie, et vos yeux demeurent attachés sur le parrain et sur[T] la marraine. Je ne vous en sais pas mauvais gré; il est certain que ce parrain a le caractère le plus franc et le plus honnête qu'il soit possible d'imaginer; si je le retrouve hors d'ici, je ne pourrai jamais me défendre de rechercher sa connaissance et son amitié : j'en ferai mon ami, vous dis-je. Pour cette marraine, elle est si aimable, si décente, si douce... — Que j'en ferai, dites-vous, ma maîtresse, si je puis. — Et pourquoi non? — Et s'ils sont époux, voilà donc votre bon ami le Russe[U]... — Vous m'embarrassez.

P. rafraîchissons *V2* | *rafraîchissions* ce *ne* G& N | *pas* trop *mal* G&
Q. ensemble *G&*
R. par-dessus *N*

S. dans *G& N*
T. *et la* N
U. *bon ami* de Russie... *G&*

627. *Le Baptême russe*. T. H. 0,76; L. 0,97. Il ne figure pas au *Livret* parce qu'il n'a été exposé qu'après l'ouverture du Salon. Voir *L'Art français et l'Europe aux XVIIe et XVIIIe siè-* cles, Orangerie des Tuileries, juin–octobre 1958, catalogue d'exposition, n° 21, pl. XVII. C'est le morceau de réception de Le Prince.

Mais aussi, c'est qu'à la place du Russe, ou je ne laisserais pas trop[v] approcher mes amis de ma femme, ou j'aurais la justice de dire : Ma femme est si charmante, si aimable, si attrayante... — Et vous pardonneriez à votre ami ?... — Oh non. Mais ne voilà-t-il pas une conversation bien édifiante tout au[w] travers de la plus auguste cérémonie du christianisme, celle qui nous régénère en Jésus-Christ, en nous lavant de la faute que notre grand-père a commise il y a sept à huit mille ans ?.. Comme[x] ce parrain et cette marraine sont bien à leurs fonctions! ils en imposent : ils sont pieux sans bigoterie. Par derrière ces trois prêtres, ce sont apparemment des parents, des témoins, des amis, des assistants[y]. Les belles études de tête que *le Poussin* ferait ici, car elles ont tout à fait le caractère des siennes. — Que voulez-vous dire avec vos études du *Poussin* ? — Je veux dire que j'oubliais que je vous parle d'un tableau. Et ce jeune acolyte[628] qui étend sa[z] main pour recevoir les vaisseaux de l'huile sainte qu'un autre lui présente sur un plat, convenez qu'il est posé de la manière la plus simple et pourtant la plus élégante; qu'il étend son bras avec facilité et avec grâce, et que c'est de tout point une figure charmante. Comme il tient bien sa tête! Comme cette tête est bien placée! Comme ses[A] cheveux sont bien jetés! La physionomie distinguée qu'il a! Comme il est droit sans être ni[B] maniéré ni raide! Comme il est bien et simplement habillé. Cet homme qui est à côté de lui et qui est baissé sur un coffre ouvert, c'est apparemment le père ou quelque assistant qui cherche de quoi emmailloter promptement l'enfant au sortir de la cuve. Regardez bien cet enfant, il a tout ce qu'il faut pour faire un bel enfant. Ce jeune homme que je vois derrière le parrain est ou son page ou son écuyer; et cette femme assise sur le fond, à gauche, à côté de lui, c'est ou la sage-femme ou la garde-malade. Pour celle qu'on entrevoit dans un lit, sous ce rideau, il n'y a pas à s'y tromper, c'est l'accouchée,

v. *pas approcher* N

w. *à* G&

x. *sept* ou *huit mille ans ? Allons, mon ami, contenez-vous. Voyez comme* G&

y. *derrière les trois* G& | *assistants* qu'on voit. G&

z. *la* G M F

A. *ces* V1 V2

B. *être maniéré ni* G&

628. *Acolyte* : « terme ecclésiastique. Qui fait la fonction du premier des quatre ordres mineurs dans l'Église, comme de porter les chandeliers, la navette où est l'encens et de rendre d'autres services à l'autel » (Furetière 1690).

à qui l'odeur de ces parfums qu'on brûle donnera un mal de tête effroyable, si l'on n'y prend garde. A cela près, voilà, ma foi, une belle cérémonie et un beau tableau. C'est le morceau[c] de réception de l'artiste. Combien de noms qu'on ne lirait pas sur le livret, si l'on n'était admis à l'Académie qu'en produisant de pareils titres !

J'ai honte de vous dire que le coloris en est cuivreux et rougeâtre, que le fond en est trop brun, que les passages de lumière[D].... mais il faut bien que l'homme perce par quelque endroit. Du reste, cette composition est soutenue[629]; toutes les figures en sont intéressantes; la couleur même en[E] est vigoureuse. Je vous jure que l'artiste a fait celui-là dans un intervalle de bonne santé, et que si j'étais jeune, libre, et qu'on me proposât cet honnête Russe pour beau-père, et pour femme cette jeune fille qui tient si modestement un cierge à côté de lui, avec un peu d'aisance, tout autant qu'il en faudrait pour que ma petite Russe pût, quand il lui plairait, dormir la grasse matinée, moi lui faire compagnie sur le même oreiller, et élever sans peine les petits bambins que ces vénérables papas viendraient anabaptiser[F][630] chez moi tous les neuf à dix mois, ma foi, je serais tenté[G] d'aller voir quel temps il fait dans ce pays-là.

DESHAYS

C'est le frère de celui que nous avons perdu[631]. Ces deux frères me rappellent une aventure de la jeunesse de Piron, car aujourd'hui ce vieux

c. tableau *G&*
D. lumières *V2 N*
E. *même est G& N*

F. *papas schismatiques viendraient* baptiser *chez G&*
G. *serais*, ma foi, *tenté G&*

629. *Soutenir* : voir le lexique.
630. « Les *anabaptistes* étaient ainsi nommés parce qu'ils tenaient qu'il fallait baptiser les enfants quand ils étaient en âge » (Furetière 1690). Diderot utilise le verbe ironiquement. Il entend par *anabaptiser* : donner un baptême hérétique ou plus précisément schismatique. Les *papas* sont les popes de l'Église orthodoxe.
631. F.-B. Deshays est le frère de J.-B. Deshays.

F.-B. Deshays expose des portraits de *M. Denis, Trésorier Général des Bâtiments du roi* et celui de *Mme son épouse*, de *Mme Deshays*, de *Mme Poitevin*, de *Mlle Le Roux*, de *M. Sourdo*, de *M. Liot* et *Plusieurs portraits sous le même nº*. Ils figurent dans le *Livret* sous les nºs 155-161. Le *Portrait de Mme Deshays* est le seul dont on trouve la trace. C'est un ovale qui a passé dans une vente anonyme du 3 mai 1913 (nº 34).

fou se frappe la poitrine et se fesse devant Dieu de tous les mots plaisants qu'il a dits et de toutes les drôles de[H] sottises qu'il a faites. Pardieu, mon ami, cet atome qu'on appelle un[I] homme a de la vanité bien plus gros que lui! Un malheureux, méchant, petit poète qui s'imagine[J] qu'il a fâché l'Éternel, qu'il le réjouit, et qu'il est en son pouvoir de faire rire ou pleurer Dieu, à son gré, comme un idiot du[K] parterre! Ce Piron donc qui s'était une fois[L] enivré avec un acteur, un musicien et un maître à danser, s'en revenait avec ses convives, faisant bacchanale dans les rues. On les prend[M], on les conduit chez le commissaire la Fosse qui demande à l'auteur qui il est; celui-ci répond : *Le père des Fils ingrats*. A l'acteur, qui répond qu'il est le tuteur des *Fils ingrats*. Au maître à danser, au[N] musicien, qui répondent, l'un, qu'il apprend à danser, l'autre, qu'il montre à chanter aux *Fils ingrats*. Le[O] commissaire, sur ces réponses, n'a pas de peine à deviner les gens à qui il a affaire. Il accueille Piron; il lui dit qu'il était un peu de la famille, et qu'il avait eu un frère qui était homme d'esprit. *Pardieu!* lui dit Piron[P], *je le crois bien, j'en ai bien un, moi, qui n'est qu'une f... bête*[Q] [632].... Le Deshays que nous n'avons plus[R] en aurait pu dire autant, et même à un commissaire [633], car il s'exposait volontiers à visiter[S] ces magistrats subalternes qui veillent ici à ce qu'on ne casse pas les lanternes et qu'on ne batte pas les filles chez elles. Je m'amuse à vous faire des contes, parce que je n'ai rien à vous dire du cadet de Deshays dont les tableaux sont plus[T] mauvais [634] encore que ceux de l'aîné n'étaient bons, quoiqu'ils fussent très bons, qui

H. *drôles de* om. *V1* [rayé]
I. *appelle homme G&*
J. *lui! Il s'imagine V1* [mots rayés]
K. *rire et pleurer N | idiot de parterre! N*
L. *s'était un soir enivré G&*
M. *arrête G&*
N. *danser et au G&*
O. *ingrats. On les jouait alors. Le G&*
P. *deviner à quelle espèce de gens il a à faire.*

Il quitte son air grave, et se met de bonne humeur avec eux. Il dit à Piron qu'il [...] *homme d'esprit et poète. Pardieu, lui* répond *Piron G& | à faire G& L V1 V2 affaire N*
Q. *qui est bête à manger du foin. G& f... bête... V1* [corr. *copiste*] *qu'une foutue-bête N*
R. *Deshays qui est mort, en G&*
S. *volontiers à rendre visite à ces G&*
T. *cadet des Deshays G& | sont encore plus G&*

632. Diderot renvoie aux *Fils ingrats*, comédie en vers, en cinq actes d'Alexis Piron. Sur ce poète, voir DPV, XIII, 413 et CORR, IV, 88-89 et IX, 93.
633. Dans une note, Grimm remarque que « le frère du commissaire La Fosse, dont il est

question ici, a fait une tragédie de *Manlius*, qui est restée au théâtre » (*Salons*, II, 181). Il s'agit de *Malnius Capitolinus* (1698) d'Antoine de La Fosse.
634. Sur ces tableaux, voir n. 631.

n'a pas une bluette de génie[635], qui est sans talent, et qui est entré à l'Académie de peinture comme l'abbé Du Resnel à l'Académie française[636]. A propos de ce dernier, il me disait[u] : Connaissez-vous un mortel[v] plus heureux que moi ? J'ai désiré trois choses en ma vie et je les ai eues toutes trois : j'ai voulu être poète, et je l'ai été; j'ai voulu être de l'Académie, et j'en suis; j'ai voulu avoir un carrosse, et j'en ai un... Un conte, mon ami, et un propos plaisant valent mieux que cent mauvais tableaux et que[w] tout le mal qu'on en pourrait dire.

LEPICIÉ

Mon ami, si nous continuions à faire des contes ?...

162. *La Descente de Guillaume le conquérant en Angleterre*[x][637].

Un général ne pouvait guère faire mieux entendre à ses soldats qu'il fallait vaincre ou mourir, qu'en brûlant les vaisseaux qui les avaient apportés. C'est ce que fit Guillaume. Le beau trait pour l'historien[y] ! Le beau modèle pour le Conquérant ! Le beau sujet pour le peintre, pourvu

u. *française. Ce dernier disait :* G& *il disait* N
v. homme G&
w. *et tout* G&

x. *Angleterre. Tableau de vingt-six pieds de large, sur douze de haut.* G&
y. *pour* l'histoire*!* V1 V2

635. *Bluette* : « Petite étincelle » (Trévoux 1771).
636. Jean-François Du Bellay, sieur du Resnel, membre de l'Académie des inscriptions, puis en 1742, de l'Académie française. Voir *Inscription pour le portrait de l'abbé du Resnel* (DPV, XIII, 179-180 et reproduction).
637. *La Descente de Guillaume le Conquérant sur les côtes d'Angleterre. Guillaume, duc de Normandie, abordé aux côtes de Sussex, exhorte son armée à vaincre ou à mourir ; et pour déterminer ses soldats par le coup le plus hardi, il fixe leur attention sur sa flotte en feu. La célèbre bataille de Hastings, qui en fut le fruit, décida du sort de*

l'Angleterre, et par la mort de Harold, qui y fut tué, Guillaume se vit possesseur du trône. Toile, forme cintrée. H. 4,00; L. 8,45. 1764. N° 162 du *Livret.* Commandée par les Bénédictins de Saint-Maur pour l'abbaye aux Hommes à Caen, qui est aujourd'hui le Lycée Malherbe. Le tableau est encore à son emplacement primitif. Voir F. Ingersoll-Smouse, « Nicolas-Bernard Lépicié », *La Revue de l'art ancien et moderne*, t. 43, 1923, p. 366-367 et J. Locquin, *La Peinture d'histoire en France de 1747 à 1785*, 1978, p. 280, fig. 92.

que ce peintre ne soit pas Lepicié[z]! Quel instant croyez-vous que celui-ci ait choisi? Celui où[A] la flamme consume les vaisseaux, et où le général annonce à son armée l'alternative terrible. Vous croyez qu'on voit sur la toile les vaisseaux en flamme; Guillaume sur son cheval parlant à ses troupes, et[B] sur cette multitude innombrable de visages toute la variété des impressions[,] de l'inquiétude, de la surprise, de l'admiration, de la terreur, de l'abattement et[c] de la joie; votre tête se remplit de groupes, vous y cherchez l'action véritable de Guillaume, les caractères de ses principaux officiers, le silence ou le murmure, le repos ou le mouvement de son armée. Tranquillisez-vous et ne vous donnez pas une peine dont l'artiste s'est dispensé. Quand on a du génie il n'y a pas[D] d'instants ingrats; le génie féconde tout.

On voit à[E] droite du côté de la mer et des vaisseaux une faible lueur, de[F] la fumée qui indique que l'incendie est tombé; quelques soldats oisifs et muets, sans mouvement, sans passion, sans caractère; puis tout seul un gros homme court, les bras étendus, criant à tue-tête, et à qui j'ai demandé cent[G] fois à qui il en voulait sans avoir pu le savoir; ensuite Guillaume au centre de son armée, sur son cheval, s'avançant de la droite à la gauche comme dans son pays et dans une occasion commune; il[H] est précédé d'infanterie et de cavalerie en marche du même côté et vue par le dos. Ni[I] bruit, ni tumulte, ni enthousiasme militaire, ni clairons, ni trompettes; cela est mille fois plus froid et plus maussade que le passage d'un régiment sous les murs d'une ville de province, en allant à[J] sa garnison. Trois objets seuls se font remarquer, cette grosse, courte et lourde figure pédestre, placée seule entre Guillaume et les vaisseaux brûlés, les bras étendus et

z. *pas* Mr *Lépicié V1* [*add. Vdl*]

A. *Celui,* n'est-ce pas, *où G&*

B. *troupes,* et qu'on remarque; *et G&* [*add. int. par Grimm dans* G]

c. *abattement,* de la confiance et de *G&*

D. point *G& N*

E. *tout.* Lépicié s'est fié au sien, comme vous verrez par l'instant qu'il a choisi. *On voit* dans son tableau, *à droite G&* [comme vous [...] choisi. *add. par Grimm dans* G]

F. *avec G&*

G. *Puis* on voit *tout seul G& | tue-tête*; je lui *ai demandé* plus de *cent G&*

H. *commune.* Son cheval est de biais et on le voit par la croupe, et lui presque par le dos avec la tête tournée du côté du spectateur. *Il est G&* [du côté du spectateur *add. Grimm dans* G]

I. *et vues par le dos.* Ainsi toute l'armée s'avance vers le fond du tableau de droite à gauche. Du reste, *ni bruit G&*

J. *province,* cheminant vers sa *G&*

criant sans qu'on l'entende; Guillaume sur son cheval, l'homme et le cheval aussi pesants, aussi[K] monstrueux, aussi faux et aussi tristes, moins nobles et moins signifiants que votre Louis XIV[L] de la place Vendôme; et puis le dos énorme d'un cavalier[M] et la croupe plus énorme encore de son cheval[638].

Mais, mon ami[N], voulez-vous un tableau? Laissez ces figures à peu près comme elles sont distribuées, et faites faire volte-face; enflammez[O] les vaisseaux[,] faites parler Guillaume, et montrez-moi sur les visages les passions avec leur expression accrue par la lueur rougeâtre de la flamme des vaisseaux. Que l'incendie vous serve encore à produire quelque étonnant effet de lumière, la disposition des figures s'y prête, même sans la changer. [Mais voyez, mon ami, le prestige de l'étendue et de la masse[P].] Cette composition frappe, appelle d'abord, mais n'arrête pas[Q]. Si j'avais la tête de *le Sueur*, de *Rubens*, du *Carrache*[639] ou de tel autre, je vous dirais comment on aurait pu tirer parti de l'instant que l'artiste a préféré, mais au défaut de l'une de ces têtes-là, je n'en sais rien. Je conçois seulement qu'il faut remplacer l'intérêt du moment qu'on néglige, par je ne sais quoi de sublime qui s'accorde très bien avec la tranquillité apparente ou réelle et[R] qui est infiniment au-dessus du mouvement; témoin ce *Déluge universel* du *Poussin*[640] où il n y a que trois ou quatre figures. Mais qui[S] est-ce qui

K. *pesants et aussi* G& N

L. *que* notre Louis V1 [*corr. Vdl*] Louis quatorze *de* G&

M. *d'un autre* cavalier G&

N. Maintenant *voulez-vous* G&

O. *faites leur* faire G& [faire *add. int. par* Grimm *dans* G] / enflammés L

P. *Mais voyez* [...] *la masse?* G& N *om.* L V1 V2

Q. *masse.* Le tableau de Lépicié *frappe et appelle d'abord*; il est vrai qu'il *n'arrête pas* longtemps. *Si* G&

R. *réelle du moment suivant qu'on ose choisir, et qui* G&

S. *Poussin, dont l'effet est terrible, et où il n'y a cependant que* G& / *Mais* qu'est N

638. Diderot fait allusion à *La Statue équestre de Louis XIV* par F. Girardon, voir n. 252.

639. Il s'agit assurément d'Annibale Carrache, le plus célèbre des membres de la famille de peintres italiens, appelés les Carrache (*I Carracci*). Les deux autres sont Louis et Auguste. Diderot a vu des toiles des Carrache dans la galerie du duc d'Orléans. Voir C. Stryienski,

o.c., 1913, n° 215-251, et DPV, XIII, 224.

640. Diderot a admiré *Le Déluge* de Poussin dans la partie du Cabinet du roi accessible au public. Voir A.-N. Dezallier d'Argenville, *Voyage pittoresque de Paris*, 2e éd., 1752, p. 341. Cette toile se trouve actuellement au Musée du Louvre. Voir J. Thuillier, *L'Opera completa di Poussin*, Milan, 1974, n° 214 et reproduction.

trouve de ces choses-là ? et quand l'artiste les a trouvées, qui est-ce qui les sent ? Au théâtre, ce n'est pas dans les scènes violentes où[t] la multitude s'extasie, que le grand acteur me[u] montre son talent; rien n'est si facile que de se livrer à la fureur, aux injures, à l'emportement. C'est, *prends un siège, Cinna*[641]; et non pas

> *Un fils tout dégoûtant du meurtre de son père,*
> *Et sa tête à la main demandant son salaire,*

qu'il est difficile de bien dire. L'auteur qui fait ici le rôle de l'instant dans la peinture, est pour la moitié de l'effet de la déclamation[v]. C'est lorsque la passion retenue, couverte, dissimulée bouillonne secrètement au fond du cœur comme le feu dans la chaudière souterraine des volcans, c'est dans le moment qui précède l'explosion, c'est quelquefois dans le moment qui la suit, que je vois ce qu'un homme sait faire; et ce qui me rendrait un peu vain, ce serait de valoir quelque chose quand les tableaux ne valent rien. C'est[w] dans la scène tranquille que l'acteur me montre son intelligence, son jugement. C'est lorsque le peintre a laissé de côté tout l'avantage qu'il pouvait tirer d'un moment chaud, que j'attends de lui de grands caractères, du[x] repos, du silence, et tout le merveilleux d'un idéal rare et d'un technique presque aussi rare. Vous trouverez cent peintres qui se tireront d'une bataille engagée, vous n'en trouverez pas un qui se tire d'une bataille gagnée ou perdue. Rien ne remplace dans le tableau de Lépicié l'intérêt[y] qu'il a négligé; il n'y a ni harmonie ni noblesse; il est sec, dur et cru[642].

Ce tableau a 26 pieds de large sur 12 de haut[z].

t. *violente, et lorsque la* G&
u. *acteur s'attire mon admiration et me* G&
v. *l'emportement, que de montrer un fils tout dégoûtant du meurtre de son père, et sa tête à la main demandant son salaire ? Dans ces effets, le poète qui fait le même rôle que l'instant dans le tableau est pour la moitié. Mais c'est, prends un siège Cinna, qu'il est difficile de bien dire. C'est lorsque* G&

641. Corneille, *Cinna*, acte V, sc. 1, v. 1422 et acte I, sc. 3, v. 199-200.

w. *homme peut faire* V1 V2 | *sait faire. C'est dans la scène* G&
x. *de* V1
y. *engagée contre un qui sache se tirer d'une bataille perdue ou gagnée. Dans le tableau de Lépicié rien ne remplace l'intérêt* G& | *engagée, mais vous* V1 V2 | *perdue ou gagnée* N
z. *Ce tableau* [...] *haut. om.* S M F N

642. *Sec, dur, cru*: voir le lexique. Diderot a aussi conseillé à d'autres peintres, par exemple

163. *Jésus-Christ baptisé par S^t Jean*[643].
Du même.

Tableau de 7 pieds 9 pouces de haut sur 7 pieds 6 pouces de large[A].

Pressés de finir et d'être payés, ces gens-là ne savent ce qu'ils font. Malheur aux productions de l'artiste qui mesure le temps et qui ne voit que son salaire! Celui-ci a fait, comme l'autre, de son *Baptême* une scène solitaire, et par le ton vaporeux et grisâtre dont il l'a peinte, on dirait de ses figures que c'est un[B] arrangement fortuit et bizarre de[C] nuées.

On voit, à droite, sur le fond, trois apôtres effrayés, et de quoi? une voix qui dit: *Voilà mon fils bien-aimé* n'a rien d'effrayant. Ce S^t Jean, les yeux tournés vers le ciel, verse l'eau sur la tête du Christ sans regarder ce qu'il fait; et ce gros quartier de pierre équarrée[D][644] sur lequel il est posé, qui est-ce qui l'a apporté là? On dirait qu'il était essentiel à la cérémonie, et qu'un bout de roche détaché n'eût pas été tout aussi bon, plus naturel et plus pittoresque; car que fait un maçon quand il taille une pierre? il en ôte tous les accidents; c'est le symbole de l'éducation qui nous civilise, ôte à l'homme[E] l'empreinte brute et sauvage de la nature, nous rend très agréables dans le monde, très plats dans un poème ou sur la toile. Et ce vêtement mou, flexible et doux, si vous me donnez cela pour une peau de mouton, vous[F] avez raison; c'en est une en effet, mais bien peignée, bien soufrée, bien blanche, bien passée en mégie[645], et nullement celle de

A. *Tableau [...] large.* om. N
B. *dont elle est peinte, ses figures et ses groupes font l'effet d'un arrangement G&*
C. *des V1 V2 N*

D. équarri G& N
E. *civilise, nous ôte l'empreinte G&*
F. *mouton! Vous N*

à Lagrenée l'aîné, de représenter l'instant qui précède ou qui suit une action violente. Voir n. 223. Dans une note, Grimm ajoute : « cette subtile théorie [...] mériterait d'être mieux développée. Je ne connais rien d'écrit là-dessus » (*Salons*, II, 183). Dans le *Paradoxe sur le comédien*, Diderot approfondira cette théorie.
643. *Jésus-Christ baptisé par saint Jean.* Toile, forme cintrée. H. 2,50; L. 2,17. 1763. N° 163 du *Livret*. Comme le précédent (voir n. 637), il avait été commandé pour l'abbaye aux Hommes, actuellement lycée Malherbe, à Caen,

et se trouve encore au réfectoire du lycée. Voir Ingersoll-Smouse, o.c., 1923, t. 53, p. 130, reproduction p. 133.
644. *Équarrir* : « tailler un corps solide à angles droits (Furetière 1690). La *CL* et N donnent « équarri » (voir la variante). C'est la forme courante à l'âge classique comme aujourd'hui.
645. *Mégie* : « Art de préparer les peaux de moutons, ou autres peaux délicates, d'en faire tomber le poil et la laine, et les rendre propres à plusieurs manufactures, comme gants, bourses, parchemins, etc. » (Furetière 1690).

l'homme des forêts et de la montagne. Ce Christ qui est vers la gauche est étique, avec son air toujours ignoble et gueux. Est-il donc impossible de s'affranchir de ce misérable caractère traditionnel? Je le crois d'autant moins que nous avons deux différents caractères de Christ; le Christ sur la croix est autre que le Christ au milieu de ses apôtres. A° gauche, comme de coutume, au centre de la lumière, la divine et chétive colombe; autour d'elle, d'un côté, quelques chérubins, de l'autre, quelques anges groupés. Et puis il faut voir la couleur, les pieds, les mains, le dessin, les chairs de tout cela!

Mais il me semble que les tableaux dont on décore les temples n'étant faits que pour graver dans la mémoire des peuples[H] les faits et gestes des héros de la religion et accroître la vénération des peuples, il n'est pas indifférent qu'ils soient bons ou mauvais. A mon sens, un peintre d'église est une espèce de prédicateur plus clair, plus frappant, plus intelligible, plus à la portée du commun que le curé ou[I] son vicaire. Ceux-ci parlent aux oreilles qui sont souvent bouchées. Le tableau parle aux yeux comme le spectacle de la nature qui nous a appris presque tout ce que nous savons. Je pousse la chose plus loin, et je regarde les iconoclastes[646] et les contempteurs des processions, des images, des statues et de tout l'appareil du culte extérieur comme des exécuteurs aux gages du philosophe ennemi[J] de la superstition, avec cette différence que ces valets lui font bien[K] plus de mal que leurs maîtres. Supprimez tous les symboles sensibles, et le reste bientôt se réduira[L] à un galimatias métaphysique qui prendra autant de formes et de tournures bizarres qu'il y aura de têtes. Que l'on m'accorde[M] pour un instant que tous les hommes devinssent aveugles, et je gage qu'avant qu'il soit dix ans ils disputent et s'exterminent à propos de la forme, de l'effet et de la couleur[N] des êtres les plus familiers de l'univers. De même en reli-

G. *apôtres. On voit encore à gauche, G&*
H. *la mémoire les faits G&*
I. *commun des hommes que G& | curé et son G& N*
J. *ennuyé G& N*
K. *bien om. S*

L. *se réduira bientôt G&*
M. *l'on suppose pour G&*
N. *ils disputeront et s'extermineront à G& | propos de la couleur, de l'effet et de la couleur des V2*

646. Iconoclaste signifie ici partisan des empereurs byzantins qui s'opposèrent à l'adoration et au culte des images saintes. Voir l'article ICONOCLASTE dans ENC, VIII, 487-488.

gion supprimez toute représentation et toute image, et bientôt ils ne s'entendront plus° et s'entr'égorgeront sur les articles les plus simples de leur croyance. Ces absurdes rigoristes neP connaissent pas l'effet des cérémonies extérieures sur le peuple; ils n'ont jamais vu notre Adoration de la croix auQ Vendredi saint, l'enthousiasme de la multitude à la procession de la Fête-DieuR, enthousiasme qui me gagne moi-même quelquefois. Je n'ai jamais vu cette longueS file de prêtres en habits sacerdotaux, ces jeunes acolytes vêtus de leurs aubes blanches, ceints de leurs larges ceintures bleues, et jetant des fleurs devant le Saint Sacrement, cette foule qui les précède et qui les suit dans un silence religieux, tant d'hommes le front prosterné contre la terre; je n'ai jamais entendu ce chant grave et pathétique donnéT par les prêtres et répondu affectueusement par une infinité de voix d'hommes, de femmes, de jeunes filles et d'enfants, sans que mes entrailles ne s'enU soient émues, n'en aient tressailli, et que les larmes ne m'en soient venues aux yeux. Il y a là dedans je ne sais quoi de grand, de sombre, de solennel, de mélancolique. J'ai connu un peintre protestant qui avait séjourné longtemps à Rome et qui confessait n'avoirV jamais vu le Souverain pontife officier dans St-Pierre, au milieu des cardinaux et de son clergéW, sans devenir catholique. Il reprenait sa religion à la porte. Mais, disent-ils, ces images, ces cérémonies conduisent à l'idolâtrie. Il est plaisant de voir des marchands de mensonge craindre que le nombre ne s'enX augmente avec l'engouement. Mon ami, si nous aimons mieux la vérité que les beaux-arts, prions Dieu pour les iconoclastes [647].

O. *bientôt ils se brouilleront et G&*
P. *rigoristes en religion ne G&*
Q. *de la croix, le Vendredi G& adoration sur la croix N*
R. *fête de Dieu V1 V2*
S. *longue om. V2*
T. *entonnée G&*

U. *ne m'en G S*
V. *avait fait un long séjour à Rome, et qui convenait qu'il n'avait jamais G&*
W. *des cardinaux (de tous les dans M) et de toute la prélature romaine, sans G&*
X. *mensonges G& V1 V2 N | nombre n'en G&*

647. Si Diderot insiste tant sur l'influence des arts plastiques dans la vie culturelle, c'est qu'il considère qu'elle dépasse celle de la poésie: « L'imagination me semble plus tenace que la mémoire. J'ai les tableaux de Raphael plus présents que les vers de Corneille, que les beaux morceaux de Racine. Il y a des figures qui ne me quittent point » (*Salon de 1761*, DPV, XIII, 258). Dans le *Salon de 1767*, il ajoutera que les arts plastiques peuvent être considérés comme un moyen très efficace pour fixer dans la mémoire des ignorants ce qu'ils doivent croire (*Salons*, III, 311).

164. *St Crepin et St Crepinien distribuant leurs biens aux pauvres*$^{Y\,648}$.

Mon ami, encore un petit conte. Vous connaissez le marquis de Ximenes, celuiz à qui notre bon ami le comte de ThiarsA disait à propos d'un coup de pied que le marquis avait reçu de son cheval : *Que ne le lui rendais-tu?* eh bienB, ce marquis de Ximenes qui fait des tragédies comme M. Lepicié des tableaux, lisait un jour à l'abbé de Voisenon une tragédie sienne, farcie des plus beaux vers de Corneille, de Racine, de Voltaire, de Crébillon, et l'abbé à tout moment ôtait son chapeau et faisait une profonde révérence. — *Et qui saluez-vous donc là?* lui dit le marquis. — *Mes amis que je vois passer*, lui répondit l'abbé$^{c\,649}$... — Mon ami, tirez aussi votre chapeau; faites aussiD la révérence à St Crepin et àE St Crepinien, et saluez *le Sueur*.

Les deux jeunes saints sont élevés et debout sur une espèce d'estrade. A droite, au-dessous de l'estrade, des vieillards, des femmes, des enfants, une troupe de pauvres, les bras tendus vers eux et attendant la distribution. Sur l'estrade, derrière les saints, à gauche, deux assistants ou compagnons. Le St Crepin est beau de draperie, deF position et de caractère, c'est

Y. leur bien *G& N | pauvres.* Tableau de sept pieds de haut, sur cinq pieds de large. *G&*
z. *Ximenes que nous prononçons Chimene, celui G& | Chimene N | marquis de... V1* [Ximenes *rayé*] [*ici et plus loin*]
A. *qui votre ami G& qui votre bon ami N |* Thiard *G& Thiers V1*
B. *cheval, que ne lui rendais-tu ?* celui qui consultant ce même comte de Thiard sur le dénouement d'une tragédie, lui disait, je ne sais pas encore comment je ferai mourir mon Mustapha. A quoi l'autre répondit, oh je le sais bien, vous l'empoisonnerez, faisant allu-

sion à la malpropreté et à la mauvaise odeur du poète. *Eh bien G&*
c. *Voisenon une de ses tragédies farcie* [...] *Racine et de Voltaire.* Pendant la lecture, voilà *l'abbé qui à tout moment,* se lève, et fait à chaque fois *une profonde révérence.* Eh à quoi en avez-vous donc avec vos révérences, *lui dit le marquis?* Eh quand on voit passer des gens de sa connaissance, ne faut-il pas les saluer, *lui répondit l'abbé. G&* [avec vos révérences *add. int. par Grimm dans* G]
D. *faites la G M F*
E. *Crépin et Saint G F S*
F. *draperie et de G&*

648. *Saint Crépin et saint Crépinien distribuant leurs biens aux pauvres.* T. H. 2,28; L. 1,62. N° 164 du *Livret.* Disparu. Voir Ph. Gaston-Dreyfus et F. Ingersoll-Smouse : « Catalogue raisonné de l'œuvre de Nicolas-Bernard Lépicié », B.A.F., année 1922, Paris, 1922, p. 154-155, n° 3. Cette toile a été esquissée par Saint-Aubin dans l'aquarelle montrant le Salon de 1765 (*Salons*, II, fig. 1, n° 5).

649. Une autre version de cette histoire est racontée par Diderot dans une lettre à Grimm du 1er mai 1759. Là c'est à Piron, et non à l'abbé de Voisenon, qu'il attribue cette pantomime et cette remarque. Le marquis de Ximenès est l'auteur de *Dom Carlos, tragédie en 5 actes et en vers,* La Haye, 1761. Voir DPV, XIII, 84-98. Crébillon est Prosper Jolyot de Crébillon, dit le Père, auteur dramatique.

la simplicité même et la commisération; mais il appartient à *le Sueur*[650]. Pour tous ces gueux, ils sont trop bien vêtus, ils ont les couleurs et les chairs trop fraîches; les enfants sont gras et potelés; les femmes du plus bel embonpoint; les vieillards bien nourris et vigoureux, et dans un État bien policé ces fainéants ne seraient pas là, ils seraient renfermés. Carle Vanloo, dans ses *Esquisses* a mieux connu les limites[o] de la poésie et de la vérité[651].

Je vous ai promis quelque part un mot sur le plagiat en peinture, et je vais vous tenir parole. Rien, mon ami, n'est si commun et[H] si difficile à reconnaître. Un artiste voit une figure, c'est une femme qui lui plaît de position; en deux coups de crayon, voilà le sexe changé et la position prise. L'expression d'un enfant, on la transporte sur le visage d'un adulte; la joie, la frayeur d'un adulte, on la donne à un enfant. On a un[I] porte-feuille d'estampes, on détache ici un bout de site, là, un autre bout; on[J] dérobe à celui-ci sa chaumière, à celui-là sa vache ou[K] son mouton, à cet autre une montagne, et[L] de toutes ces pièces rapportées on se fait une grande fabrique générale, comme le maréchal de Belleisle se fit une terre[M][652]. On a encore

G. *esquisses* pour la chapelle des Invalides *a G& | la limite G& N*

H. *peinture. Rien G& | commun, si N*

I. *enfant, &c. On ouvre son porte-feuille G&*

J. *bout* de site. *On G&*

K. et *G&*

L. *montagne,* ou son étang, ou son ruisseau; et *G&*

M. *générale,* précisément *comme* on dit que feu *le maréchal de Belleisle s'était fait sa terre de Bisy. G&* [*s'était add. Grimm dans* G] Belle-Isle *N*

Claude de Thiard (1721-1810), plus connu sous le nom de comte de Bissy, fut gouverneur d'Auxerre; il était membre de l'Académie française.

650. Diderot pense probablement à *Saint Bruno et ses compagnons distribuent tous leurs biens aux pauvres* par Eustache Le Sueur, qu'il avait pu admirer dans le couvent des Chartreux. Cette toile est actuellement au Musée du Louvre. Voir *R.R.C.*, 1974, t. I, inv. 8031, fig. 506. Elle fait partie de la série de *La Vie de saint Bruno* (Musée du Louvre, *R.R.C.* t. I, fig. 499-520) dans le *Salon de 1759* et dans le *Salon de 1761* (DPV, XIII, 72 et 231); dans les *Essais sur la peinture* (voir n. 7) et dans les *Pensées détachées sur la peinture* (A.T., XII, 94). Sur les Char-

treux, l'ordre de Saint-Bruno, voir n. 699.

651. Ici Diderot prend le contrepied de Mathon de La Cour: «Il paraît que l'auteur a voulu imiter la manière de Carle van Loo et cet essai fait concevoir de grandes espérances» (*Lettres*, 1765, p. 69). Diderot pense aux *Esquisses pour la chapelle de saint Grégoire*, voir n. 68.

652. *Fabrique*: voir le lexique. La *CL* ajoute qu'il s'agit de la terre de Bissy (voir la variante). Ch. L.-A. Fouquet, duc de Belle-Isle, maréchal de France (1684-1761) a été peint par Rigaud et La Tour. C.-D. Mellini a gravé un portrait de lui, exposé au Salon de 1771 (*Salons*, IV, 163). Voir aussi le *Tableau allégorique en l'honneur de M. le Maréchal de Belle-Isle* (*Salons*, III, fig. 30) par J. Valade.

la ressource de jeter dans l'ombre ce qui était dans le clair, et réciproquement d'exposer à la lumière ce qui était dans l'ombre. Je veux qu'un peintre, qu'un poëte en instruise, en inspire, en échauffe un autre, et cet emprunt de lumière[N] et d'inspiration n'est point un plagiat[653]. Sedaine[654] entend dire à une femme décrépite qui se mourait dans son fauteuil, le visage tourné vers une fenêtre que le soleil éclairait : *Ah! mon fils, que cela[O] est beau, le soleil!* [Il s'en souvient[P],] et il fait dire à une jeune échappée du couvent[Q], la première fois qu'elle voit les rues : *Ah! ma bonne, que c'est beau, les rues!* Voilà en petit comme il est permis d'imiter en grand.

AMAND

Saluez encore celui-ci, non comme plagiaire; ce qu'il a est bien à lui, malheureusement.

165. *Mercure dans l'action de tuer Argus*[R] [655].
Du même.

Son Mercure, de toutes les natures célestes la plus svelte, est lourd, paralysé d'un bras, et c'est celui dont il menace Argus. Cet Argus endormi

N. lumières *G&*
O. *que c'est F*
P. *Il s'en souvient G& N om. L V1 V2*

Q. *jeune* fille étroitement resserrée par un jaloux, *la G&*
R. [*pas de titre dans G&*]

653. Dans les *Salons*, Diderot déclare que les plagiats, même partiels, compromettent l'effet d'ensemble de l'œuvre qui les reçoit, surtout si la composition plagiée est une gravure. Voir le compte rendu d'*Une Marche d'armée* de Casanova, n. 433. Mais Diderot révèle aussi d'autres sortes de plagiats. Dans le *Salon de 1763*, il dit de Casanova que c'est son jeune élève Loutherbourg qui a fini ses toiles (DPV, XIII, 407). « L'emprunt de lumière » fait cependant allusion à l'inspiration que l'artiste a puisée dans l'histoire de l'art et a utilisée de façon originale. Diderot conseille aux peintres, à Hallé, Lagrenée l'aîné et Lépicié, d'étudier le coloris de Rubens, les compositions et le

sens psychologique du Poussin, de Le Brun et des Carrache (voir n. 172, 199 et 639). Mais il leur recommande de ne jamais plagier ces « grands maîtres », comme J.-B.-M. Pierre l'a fait dans *La Descente de croix*, qui est une « imitation de celle du Carrache » (DPV, XIII, 224).
654. M.-J. Sedaine (1719-1797), poète dramatique français. Il est très souvent cité dans la correspondance de Diderot.
655. *Mercure dans l'action de tuer Argus.* T. H. 1,320; L. 1,980. Nº 165 du *Livret*. Perdu. Saint-Aubin a mis ce tableau dans l'aquarelle montrant le Salon de 1765 (*Salons*, II, fig. 2, nº 5).

est bien maigre, bien sec comme le doit être un surveillant, mais il est raide et hideux comme aucune figure ne doit être en peinture. Et cette vache qui est couchée entre Mercure et lui, ce n'est qu'une vache, point de douleur, nulle passion, point d'ennui, rien qui indique la métamorphose. Quand on a du génie, c'est là qu'on le montre. Jamais un Ancien n'eût pris le pinceau sans s'être fait de cette vache une image singulière. Monsieur Amand, ce morceau n'est qu'une vieille croûte qui a noirci chez le brocanteur. Qu'elle y retourne.

166. *La Famille de Darius*[s][656].
Du même.

J'ai beaucoup cherché votre *Famille de Darius*, sans pouvoir la découvrir ni personne qui l'eût[t] découverte.

167. *Joseph vendu par ses frères*[u][657].
Du même.

Pour le[v] *Joseph vendu par ses frères*, je l'ai vu. Optez, mon ami : voulez-vous la description de ce tableau, ou aimez-vous mieux un conte? — Mais il me semble que[w] la composition n'en est pas mauvaise. — J'en conviens. — Que ce gros quartier de roche sur lequel on compte le prix de l'enfant, fait assez bien au centre de la toile. — D'accord. — Que le marchand penché sur cette pierre et que celui[x] qui est derrière sont passables de caractère et de draperie[y]. — Je ne le nie pas. — Que, parce que ce Joseph est raide, court, sans grâce, sans belle couleur, sans expression, sans intérêt et même un peu hydropique des jambes, ce n'est pas une raison

s. [*pas de titre dans G&*]
t. ait *S*
u. [*pas de titre dans G&*]
v. *Pour Joseph N*

w. *semble, dites-vous, que G& N*
x. *et cet autre qui G&*
y. caractère *N* / draperies *N*

656. *La Famille de Darius.* T. H. 1,320; L. 1,650. N° 166 du *Livret.* Perdu.
657. *Joseph vendu par ses frères.* T. H. 1,44; L. 1,77. N° 167 du *Livret.* Musée des Beaux-Arts de Besançon. Voir *Peinture et Dessin en France de 1750 à 1830 à partir des collections des Musées de Belfort, Besançon, Dole et Gray*, 1977-1978, p. 8, n° 1 et reproduction. L'esquisse se trouve au Musée de Quimper.

dez déchirer tout le tableau. — Je n'ai garde. — QueA ces groupes de frères d'un côté, de marchands de l'autre sont même distribués avec intelligence. — Cela me semble aussi. — Que la couleur... — Oh! ne parlezB pas de la couleur ni du dessin, je ferme les yeux là-dessus. Mais ce que je sens, c'est un froid mortel qui me gagne dans le sujet le plus pathétique. Où avez-vous pris qu'il fût permis de me montrer une pareille scène sans me fendre le cœur? Ne parlons plus de ce tableau, je vous priec; y penser m'afflige.

168. *Tancrede pansé par Herminie*[658].
Du même.

Au pont Notre-DameD!

169. *Armide et Renaud*[659].
Du même.

Pis, cent fois pis que BoucherE. Chez Tremblin[660].

172. *CambyseF entre en fureur contre les Égyptiens, et tue leur dieu Apis. Esquisse*[661], *du même*.

Grands sujets pris par un je ne sais qui, car ce n'est pas un artiste que cela, celaG n'en a aucune des parties, si ce n'est une étincelle de verve qui

z. pour *G&N*
A. *garde* de vous contredire... *V1* [*add. Vdl*]
B. *couleur... Ho, ne parlons pas G&* | *Ho N*
C. *vous en prie V1 V2*
D. *Tancrède pansé par Herminie. Au pont Notre-Dame. G&*

E. *Armide et Renaud. Pis, cent fois pis que l'Angélique et Médor de Boucher. G& Pis cent fois que Boucher. N que le Boucher V1 V2*
F. *Cambise V1 V2 N*
G. *cela, il n'en V1* [*corr. Vdl*]

658. *Tancrède pansé par Herminie*. T. H. 0,660; L. 0,822. N° 168 du *Livret*. Disparu.
659. *Renaud et Armide*. T. H. 0,660; L. 0,822. N° 169 du *Livret*. Perdu. *Une sultane, demi figure* et *Une Tête de vieillard* (n° 170 et 171 du *Livret*) n'ont pas été jugés par Diderot. Ils sont perdus.
660. Diderot pense probablement à *Renaud et Armide* (1734) de Boucher. Voir A. Ananoff, *F. Boucher*, 1976, t. I, n° 108, fig. 425. Grimm

remarque dans une note: «Tremblin, célèbre brocanteur du pont Notre-Dame» (*Salons*, II, 187). Voir n. 356.
661. *Cambyse entre en fureur contre les Égyptiens et tue leur Dieu Apis*. Esquisse. N° 172 du *Livret*. Diderot ne mentionne pas *Cambyse ayant envoyé des ambassadeurs au roi d'Éthiopie avec des présents et pour s'informer adroitement des forces du pays*. Esquisse. N° 174 du *Livret*. Ces esquisses ne sont pas identifiées.

s'éteint quand il veut passer de l'esquisse au tableau. Ah! mon ami, que le mot de le Moyne est vrai[662]! Ce Cambyse qui tue le dieu Apis est court, mais il est heurté fièrement[663], et voilà ce qu'on peut appeler de la fureur.

173. *Psammitichus, l'un des douze rois de l'Egypte, dans un sacrifice solennel, au défaut d'une coupe, se sert de son casque pour faire ses libations à Vulcain*[664]. *Esquisse.* Du même.

Beau[H] sujet, bien poétique, bien pittoresque, mais je le cherche et n'aperçois que cinq ou six valets de tuerie qui terrassent un bœuf. Cela est chaud pourtant, mais strapassé[665] tant qu'on veut.

175. *Magon répand au milieu du sénat de Carthage les anneaux des chevaliers romains qui avaient péri à la bataille de Cannes*[666]. *Esquisse.* Du même.

Quel[I] sujet encore! Cette esquisse est moins chaude que les précédentes, mais mieux entendue de lumière et bien ordonnée pour l'effet.

Ah! si je pouvais dépouiller cet Amand de ce qu'il a de chaleur et de poésie pour en doter la Grenée! Et si j'avais un enfant qui eût déjà fait quelque progrès dans l'art, comme en lui tenant un moment les yeux sur

H. *Chez Tremblin! Grands sujets* traités *par un je ne sais qui* [...] *qui s'éteint quand* l'homme *veut passer de l'esquisse au tableau. Ah,* Monsieur Amand, *que le mot de* le Moyne *est vrai. Ce* Cambyse *qui tue le dieu* Apis, Esquisse; *est court.* [...] *de la fureur. Ce Psammatichus qui, au défaut de coupe, fait ses libations avec son*

casque. *Autre esquisse, beau sujet* G& | *Esquisse.* Ce Psammitichus *qui, au défaut de coupe, fait* s̀es libations *avec son casque, beau sujet* N
I. [*pas de titre dans* G&] Cannes. *Esq.* N | *Magon* répandant *au milieu du Sénat de Carthage les anneaux des chevaliers romains* tués *à la bataille de Cannes. Quel* G& N

662. F. Lemoyne disait qu'il « fallait trente ans de métier pour savoir conserver son esquisse ». Voir n. 7.
663. *Heurté, fier* : voir le lexique.
664. *Psammitichus, l'un des douze rois de l'Égypte, dans un sacrifice solennel, au défaut d'une coupe, se sert de son casque pour faire ses libations*

à Vulcain. *Esquisse.* N° 173 du *Livret.* Perdu
665. *Strapassé* : voir le lexique.
666. *Magon répand, au milieu du Sénat de Carthage, les anneaux des chevaliers romains qui avaient péri à la bataille de Cannes. Esquisse.* N° 175 du *Livret.* Perdu. Le tableau définitif sera exposé au Salon de 1769. Voir E. M. Bukdahl, o.c., 1980, fig. 34.

la *Justice et la Clémence* de la Grenée, entre le *Médor et Angélique*[J] de Boucher et le *Renaud et Armide* d'Amand[667], il aurait bientôt conçu ce que c'est que le vrai et le faux, l'extravagant et le sage, le froid et le chaud, le noble et le maniéré, la bonne et la mauvaise couleur &c !

FRAGONARD

176. *Le Grand-prêtre Corésus s'immole pour sauver Callirhoé*[K][668].

Il m'est impossible, mon ami, de vous entretenir de ce tableau; vous savez qu'il[L] n'était plus au Salon, lorsque la sensation générale qu'il fit, m'y appela[669]. C'est votre affaire d'en[M] rendre compte; nous en causerons ensemble; cela sera d'autant mieux que peut-être découvrirons-nous pourquoi après un premier tribut d'éloges payé à l'artiste, après les premières exclamations le public a semblé se refroidir. Toute[N] composition dont le succès ne se soutient pas manque d'un vrai mérite. Mais pour remplir cet[O] article Fragonard, je vais vous faire part d'une vision assez étrange dont je fus tourmenté la nuit qui suivit un[P] jour dont j'avais passé la matinée à voir des tableaux et la soirée à lire quelques *Dialogues de Platon*.

L'Antre de Platon[Q].

Il me sembla que j'étais renfermé dans le lieu qu'on appelle l'antre de ce philosophe[670]. C'était une longue caverne obscure. J'y étais assis parmi

J. *entre l'Angélique et Médor de* G&

K. *Callirhoé.* Tableau de douze pieds six pouces de large, sur neuf pieds six pouces de haut. Il G&

L. *savez que je n'ai pu le voir, et qu'il* G& [*corr. par Grimm dans* G]

M. *affaire que d'en* N

N. *refroidir. Le premier aspect en frappait, au second instant l'impression s'affaiblissait. Toute* G&

O. *l'article* G&

P. *étrange qui me tourmenta une nuit* après *un jour* G& | *dont j'ai été tourmenté* V1 [*corr. Vdl*]

Q. *L'antre de Platon om.* V1 [*gratté*]

667. Sur *La Justice et la Clémence* de Lagrenée, sur *Médor et Angélique* de Boucher et sur *Renaud et Armide* d'Amand, voir n. 209, 134 et 659.

668. *Le Grand-prêtre Corésus se sacrifie pour sauver Callirhoé.* T. H. 3,09; L. 4,06. N° 176 du *Livret*. Musée du Louvre. Voir G. Wildenstein, *Fragonard*, Londres, 1960, n° 225, pl. 27.

669. Diderot feint de regretter de n'avoir pu voir cette toile. Il veut faire croire d'abord au lecteur que le dialogue avec Grimm, et la vision qu'il exprime, a véritablement eu lieu, et ne révéler qu'à la fin qu'il s'agit d'une présentation de la peinture de Fragonard. Voir n. 679.

670. Voir *La République* de Platon, liv. VII.

une multitude d'hommes, de femmes et d'enfants. Nous avions tous les pieds et les mains enchaînés et la tête si bien prise entre des éclisses[671] de bois qu'il nous était impossible de la tourner. Mais ce qui m'étonnait, c'est que la plupart buvaient[R], riaient, chantaient, sans paraître gênés de leurs chaînes et que vous eussiez dit, à les voir, que c'était leur état naturel; il[S] me semblait même qu'on regardait de mauvais œil ceux qui faisaient quelque effort pour recouvrer la liberté de leurs pieds, de leurs mains et de leur tête, qu'on[T] les désignait par des noms odieux, qu'on s'éloignait d'eux comme s'ils eussent été infectés d'un mal contagieux, et que lorsqu'il arrivait quelque désastre dans la caverne, on ne manquait jamais de les en accuser. Équipés comme je viens de vous le dire, nous avions tous[U] le dos tourné à l'entrée de cette demeure, et nous n'en pouvions regarder que le fond qui était tapissé d'une toile immense.

Par derrière nous il y avait des rois, des ministres, des[V] prêtres, des docteurs, des apôtres, des prophètes, des théologiens, des politiques, des fripons, des charlatans[W], des artisans d'illusions et toute la troupe des marchands d'espérances et de craintes. Chacun d'eux avait une provision de petites figures[X] transparentes et colorées propres à son état, et toutes ces figures étaient si bien faites, si bien peintes, en si grand nombre et si variées, qu'il y en[Y] avait de quoi fournir à la représentation de toutes les scènes comiques, tragiques et burlesques de la vie.

Ces charlatans, comme je le vis ensuite, placés entre nous et l'entrée de la caverne, avaient par derrière eux une grande lampe suspendue, à la lumière de laquelle ils exposaient leurs petites figures dont les ombres[Z] portées par-dessus nos têtes et s'agrandissant en chemin allaient s'arrêter[A] sur la toile tendue au fond de la caverne et y former des scènes, mais des scènes si naturelles[B], si vraies, que nous les prenions pour réelles, et que

R. *plupart* de mes compagnons de prison *buvaient G&*

S. *chaînes, vous G& V1 [corr. Vdl] | naturel, et qu'ils n'en désiraient pas d'autre. Il me G&*

T. *leurs têtes G& N | têtes,* ou qui voulaient en procurer l'usage aux autres; *qu'on G&*

U. *tous om. S*

V. *ministres et des V1 V2*

W. *des charlatans, des fripons G&*

X. *une petite provision de figures G&*

Y. *y avait G&*

Z. *figures de façon que leurs ombres G&*

A. *allaient se projeter sur G&*

B. *former des scènes si naturelles G& V2*

671. *Éclisses*: petites planchettes servant d'attelles pour un membre fracturé.

tantôt nous en riions à gorge déployée, tantôt nous en pleurions à chaudes larmes, ce[c] qui vous paraîtra d'autant moins étrange, qu'il y avait derrière la toile d'autres fripons subalternes, aux gages des premiers, qui prêtaient à ces ombres les accents, les discours, les vraies voix de leurs rôles.

Malgré le prestige de cet apprêt, il y en avait dans la foule quelques-uns d'entre nous[D] qui le soupçonnaient, qui secouaient de temps en temps leurs chaînes[E] et qui avaient la meilleure envie de se débarrasser de leurs éclisses et de tourner la tête; mais à l'instant tantôt l'un, tantôt l'autre des charlatans que nous avions à dos se mettait à crier d'une voix forte et terrible : Garde-toi de tourner la tête! Malheur à qui secouera sa chaîne! Respecte les éclisses.... Je vous dirai une autre fois ce qui arrivait à ceux qui méprisaient le conseil de la voix, les périls qu'ils couraient, les persécutions qu'ils avaient à souffrir; ce sera pour quand nous ferons de la philosophie. Aujourd'hui qu'il s'agit de tableaux, j'aime mieux vous en décrire quelques-uns de ceux que je vis sur[F] la grande toile; je vous jure qu'ils valaient bien les meilleurs du Salon. Sur cette toile tout paraissait d'abord décousu[G]; on pleurait, on riait, on jouait, on buvait, on chantait, on se mordait les poings, on s'arrachait les cheveux, on se caressait, on se fouettait; au moment où l'un se noyait, un autre était pendu, un troisième élevé sur un piédestal; mais à la longue tout se liait, s'éclaircissait et s'entendait. Voici[H] ce que je vis s'y passer à différents intervalles que je rapprocherai pour abréger.

D'abord ce fut un jeune homme, ses longs vêtements sacerdotaux en désordre, la main armée d'un thyrse[672], le front couronné de lierre, qui versait[I] d'un grand vase antique des flots de vin dans de larges et profondes coupes qu'il portait à la bouche de quelques femmes aux yeux hagards[673]

C. *en rions à N | larmes et qui V2*
D. *y avait quelques-uns d'entre nous dans la foule G&*
E. *leurs chaînes de temps en temps F*
F. *dans V1 V2*

G. *d'abord assez décousu G& N*
H. *s'entendait.* Chacun avait sa suite de tableaux à parcourir sur la grande toile; et *voici G&*
I. *lierre,* en un mot dans tout l'appareil d'un grand-prêtre de Bacchus. Il *versait G&*

672. *Thyrse* : bâton terminé par une pomme de pin et entouré de pampres et de lierre, attribut de Dionysos et des Ménades.

673. *Hagards* : les femmes aux yeux hagards sont les Ménades ou Bacchantes de la légende grecque.

et à[J] la tête échevelée. Il s'enivrait avec elles, elles[K] s'enivraient avec lui, et quand ils étaient ivres, ils se levaient et se mettaient à courir les rues en poussant des cris mêlés de fureur et de joie[L]. Les peuples frappés de ces cris se renfermaient dans leurs maisons et craignaient de se trouver sur leur passage; ils[M] pouvaient mettre en pièces le téméraire qu'ils auraient rencontré, et je vis qu'ils le faisaient quelquefois. Eh bien, mon ami, qu'en dites-vous?

GRIMM. Je dis que voilà deux assez beaux tableaux, à[N] peu près du même genre.

DIDEROT. En voici un troisième d'un genre différent. Le jeune prêtre qui conduisait ces furieuses était de la plus belle figure; je le remarquai, et il me sembla[O], dans le cours de mon rêve, que plongé dans une ivresse plus dangereuse que celle du vin, il s'adressait avec le visage, le geste et les discours les plus passionnés et les plus tendres à une jeune fille dont il embrassait vainement les genoux et qui refusait de l'entendre[P].

GRIMM. Celui-ci pour n'avoir que deux figures, n'en[Q] serait pas plus facile à faire.

DIDEROT. Surtout s'il s'agissait de leur donner l'expression forte et le caractère peu commun qu'elles avaient sur la[R] toile de la caverne.

Tandis que ce prêtre sollicitait inutilement la[S] jeune inflexible, voilà que j'entends tout à coup dans le fond des habitations des cris, des ris, des hurlements, et que j'en vois sortir des pères, des mères, des femmes, des filles[,] des enfants. Les pères se précipitaient sur leurs filles qui avaient perdu tout sentiment de pudeur, les mères sur leurs fils qui les méconnaissaient, les enfants de[T] différents sexes mêlés, confondus, se roulaient à terre; c'était un spectacle de joie extravagante, de licence effrénée, d'une

J. *portait* ensuite *à G& | et la tête V1 V2*
K. *avec elles, et elles M*
L. *de joie et de fureur F*
M. *sur le passage de ces furieux. Ils G& | leurs passages N*
N. *tableaux de Bacchanale, à G&*
O. semble *V2*

P. *fille qui refusait de l'entendre et dont il embrassait vainement les genoux. G&*
Q. *figures principales, n'en G&*
R. *s'il fallait leur G& | sur sa toile. G&*
S. *inutilement sa jeune G& inutilement om. N*
T. des *N*

ivresse et d'une fureur inconcevable. Ah! si j'étais peintre! j'ai encore tous ces visages-là présents à mon esprit.

GRIMM. Je connais un peu nos artistes, et je vous jure qu'il n'y en a pas un seul en état d'ébaucher[u][674] ce tableau.

DIDEROT. Au milieu de ce tumulte, quelques vieillards que l'épidémie avait épargnés, les yeux baignés de larmes, prosternés dans un temple frappaient[v] la terre de leurs fronts, embrassaient de la manière la plus suppliante les autels du dieu, et j'entends[w] très distinctement le dieu ou peut-être le fripon subalterne qui était derrière la toile, dire[x] : *Qu'elle meure, ou qu'un autre meure pour elle.*

GRIMM. Mais, mon ami, du train dont vous rêvez, savez-vous qu'un[y] seul de vos rêves suffirait pour une galerie entière?

DIDEROT. Attendez, attendez, vous n'y êtes pas. J'étais dans une extrême impatience de connaître[z] quelle serait la suite de cet oracle funeste, lorsque le temple s'ouvrit derechef à mes yeux. Le pavé en était couvert d'un tapis rouge bordé d'une large frange d'or; ce riche tapis et sa[A] frange retombaient au-dessous d'une longue marche qui régnait tout le long de la façade. A droite, près de cette marche, il y avait un de ces grands vaisseaux de sacrifice destinés à recevoir le sang des victimes. De chaque côté de la partie du temple que je découvrais, deux grandes colonnes d'un marbre blanc et transparent semblaient en aller[B] chercher la voûte. A droite, au pied de la colonne la plus avancée, on avait placé une urne de marbre noir, couverte en partie des linges propres[c] aux cérémonies sanglantes. De l'autre côté de la même colonne, c'était un grand[D] candelabre de la forme la plus noble; il était si haut que peu s'en fallait qu'il n'atteignît le

u. exécuter *F*
v. frappant *V2 N*
w. entendis *G& N*
x. subalterne placé *derrière la toile, qui disait :*
G&
y. *rêvez, un seul G&*

z. impatience *d'apprendre quelle G&*
A. *d'un* grand *tapis G& N | et la frange N*
B. *semblaient en s'élevant chercher G&*
c. nécessaires *G&*
d. *un candelabre N*

674. *Ébaucher :* voir le lexique.

chapiteau de la colonne. Dans l'intervalle des deux colonnes de l'autre côté, il y avait un grand autel ou trépied triangulaire sur lequel le feu sacré était allumé. Je voyais la lueur rougeâtre des brasiers ardents, et la fumée des parfums me dérobait une partie de la colonne intérieure. Voilà le théâtre d'une des plus terribles et des plus touchantes représentations qui se soient exécutées sur la toile de[E] la caverne pendant ma vision.

GRIMM. Mais dites-moi[F], mon ami, n'avez-vous confié votre rêve à personne ?

DIDEROT. Non. Pourquoi me faites-vous cette question ?

GRIMM. C'est que le temple[G] que vous venez de décrire est exactement le lieu de la scène du tableau de Fragonard.

DIDEROT. Cela se peut. J'avais tant entendu parler de ce tableau les jours précédents, qu'ayant à faire un temple en rêve, j'aurai fait le sien. Quoi qu'il en soit, tandis que mes yeux parcouraient ce temple et des[H] apprêts qui me présageaient je ne sais quoi [dont[I]] mon cœur était oppressé, je vis arriver seul un jeune acolyte vêtu de blanc; il avait l'air triste. Il alla s'accroupir au pied du candelabre et s'appuyer les bras sur la saillie de la base de la colonne intérieure. Il fut suivi d'un prêtre. Ce prêtre avait les bras croisés sur la poitrine, la tête tout à fait penchée, il paraissait absorbé dans la douleur et la réflexion la plus profonde; il s'avançait à pas lents. J'attendais qu'il relevât sa tête; il le fit en tournant les yeux vers le ciel et poussant l'exclamation la plus douloureuse[J], que j'accompagnai moi-même d'un cri quand je reconnus ce prêtre. C'était le même que j'avais vu quelques instants auparavant presser avec tant d'instance et si peu de succès la jeune inflexible; il était aussi vêtu de blanc; toujours beau, mais la douleur avait fait une impression profonde sur son visage. Il avait le front couronné de lierre et il tenait dans sa main [droite[K]] le couteau sacré. Il alla se placer

E. dans M
F. dites-moi om. M
G. C'est que je crois que vous avez rêvé l'histoire de Corésus et de Callirhoé avec tous ses détails. Du moins le temple G&

H. temple et remarquaient des (ces dans M) apprêts G&
I. dont G& N om. L V1 V2
J. poussant le soupir le plus douloureux, que G&
K. droite G& N om. L V1 V2

debout à quelque distance du jeune acolyte qui l'avait précédé. Il vint un second acolyte, vêtu[L] de blanc, qui s'arrêta derrière lui.

Je vis entrer ensuite une jeune fille; elle était pareillement vêtue de blanc, une couronne de roses lui ceignait la tête. La pâleur de la mort couvrait son visage, ses genoux tremblants se dérobaient sous elle; à peine eut-elle la force d'arriver jusqu'aux pieds de celui dont elle était adorée, car c'était elle[M] qui avait si fièrement dédaigné sa tendresse et ses vœux. Quoique tout se passât en silence, il n'y avait qu'à les regarder l'un et l'autre et se rappeler les mots de l'oracle, pour comprendre que c'était la victime et qu'il allait en être le sacrificateur. Lorsqu'elle fut proche du grand-prêtre son malheureux amant, ah! cent fois plus malheureux qu'elle, la force l'abandonna tout à fait et elle tomba renversée sur le lit ou le lieu même où elle devait recevoir le coup mortel. Elle avait le visage tourné vers le ciel, ses yeux étaient fermés, ses deux bras que la vie semblait avoir déjà quittés pendaient à ses côtés, le derrière de sa tête touchait presque aux vêtements du grand-prêtre son sacrificateur et son amant; le reste de son corps était étendu, seulement l'acolyte qui s'était arrêté derrière le grand-prêtre, le tenait un peu relevé.

Tandis que la malheureuse destinée des hommes et la cruauté des dieux ou de leurs ministres, car les dieux ne sont rien, m'occupaient[N] et que j'essuyais quelques larmes qui s'étaient échappées de mes yeux, il était entré un troisième acolyte, vêtu de blanc comme les autres et le front couronné de roses. Que ce jeune acolyte était beau! Je ne sais si c'était sa modestie, sa jeunesse, sa douceur, sa noblesse qui m'intéressaient, mais il me parut l'emporter sur le grand-prêtre même. Il s'était accroupi à quelque distance de la victime évanouie et ses yeux attendris étaient attachés sur elle. Un quatrième acolyte, en habit blanc aussi, vint se ranger près de celui qui soutenait la victime, il mit un genou en terre, et il posa sur son autre genou un grand bassin qu'il prit par les bords comme pour le présenter au sang qui allait couler. Ce bassin, la place de cet acolyte et son

L. *vint* bientôt *un second acolyte,* encore *vêtu G&*
M. celle *G& N*

N. *sont que les instruments de ceux-ci, m'occupaient G&*

action ne désignaient que trop la° fonction cruelle. Cependant il était accouru dans le temple beaucoup d'autres personnes. Les hommes, nés compatissants, cherchent[p] dans les spectacles cruels l'exercice de cette qualité.

Je distinguai vers le fond, proche de la colonne intérieure du côté gauche, deux prêtres âgés, debout et remarquables par[q] le vêtement irrégulier dont leur tête était enveloppée, la sévérité de leurs caractères[r] et la gravité de leur maintien.

Il y avait presque en dehors, contre la colonne antérieure du même côté, une femme seule; un peu plus loin et plus en dehors, une autre femme, le dos appuyé contre une borne, avec un jeune[s] enfant nu sur ses genoux. La beauté de cet enfant, et plus peut-être encore l'effet singulier de la lumière qui les éclairait sa mère et lui, les ont fixés dans ma mémoire. Au delà de ces femmes, mais dans l'intérieur du temple, deux autres spectateurs. Au-devant de ces spectateurs, précisément entre les deux colonnes, vis-à-vis de l'autel et de son brasier ardent, un vieillard dont le caractère et les cheveux gris me frappèrent. Je me doute bien que l'espace plus reculé était rempli de monde, mais de l'endroit que j'occupais dans mon rêve et dans la caverne, je ne pouvais rien voir de plus.

GRIMM. C'est qu'il n'y avait rien de plus à voir, que[t] ce sont là tous les personnages du tableau de Fragonard, et qu'ils[u] se sont trouvés dans votre rêve placés tout juste comme sur sa toile.

DIDEROT. Si cela est, ô le beau tableau que Fragonard a fait! Mais écoutez le reste. Le ciel brillait de la clarté la plus pure; le soleil semblait précipiter toute la masse de sa lumière dans le temple et se plaire à la rassembler sur la victime, lorsque les voûtes s'obscurcirent de ténèbres épaisses qui s'étendant sur nos têtes et se mêlant à l'air, à[v] la lumière, produisirent une horreur

O. *son* attitude *ne G& | trop* cette *fonction G&*
P. recherchent *G&*
Q. *debout,* remarquables *F* remarquables tant *par G&*
R. *enveloppée* que par *la sévérité de* leur caractère *et G&*

S. *un enfant N*
T. *voir, et que G&*
U. *Fragonard. Ils G&*
V. *l'air* et à *G&*

soudaine. A travers ces ténèbres je vis planer un génie infernal, je le vis : des yeux hagards lui sortaient de la tête; il tenait un poignard de la[w] main, de l'autre il secouait une torche ardente; il criait. C'était le Désespoir, et l'Amour, le redoutable Amour était porté sur son dos. A l'instant le grand-prêtre tire[x] le couteau sacré, il lève le bras; je crois qu'il en va frapper la victime, qu'il va l'enfoncer dans le sein de celle qui l'a dédaigné et que le Ciel lui a livrée; point du tout, il s'en frappe lui-même. Un cri général perce et déchire l'air. Je vois la mort et ses symptômes errer sur les joues, sur le front du tendre et généreux infortuné; ses genoux défaillent, sa tête retombe en arrière[,] un de ses bras est pendant, la main dont il a saisi le couteau le tient encore enfoncé dans son cœur. Tous les regards s'attachent ou craignent de s'attacher sur lui; tout marque[y] la peine et l'effroi. L'acolyte qui est au pied du candelabre[z] a la bouche entrouverte et regarde avec effroi; celui qui soutient la victime retourne la tête et regarde avec effroi; celui qui tient le bassin funeste relève ses yeux effrayés; le visage et les bras tendus de celui qui me parut si beau montrent[A] toute sa douleur et tout son effroi; ces deux prêtres âgés dont les regards cruels ont dû se repaître si souvent de la vapeur du sang dont ils ont arrosé les autels, n'ont pu se refuser à la douleur, à la commisération, à l'effroi, ils plaignent le malheureux, ils souffrent, ils sont effrayés[B]; cette femme seule appuyée contre une des colonnes, saisie d'horreur et d'effroi, s'est retournée subitement; et cette autre qui[c] avait le dos contre une borne s'est renversée en arrière, une de ses mains s'est portée sur ses yeux, et son autre bras semble repousser d'elle ce spectacle effrayant; la surprise et l'effroi sont peints sur les visages des spectateurs éloignés d'elle[D]; mais rien n'égale la consternation et la douleur du vieillard aux cheveux gris, [ses[E]] cheveux se sont dressés sur son front, je crois le voir encore, la lumière du brasier ardent l'éclairant, et ses bras étendus au-dessus de l'autel : je vois ses yeux, je vois sa bouche, je le vois[F] s'élancer, j'entends ses cris, ils me réveillent, la toile se replie et la caverne disparaît.

w. *poignard d'une* main N
x. serre G&
y. *lui; tous marquent la* V1 [corr. Vdl]
z. *qui est au pied du candelabre om.* S
A. *montraient* V1 *montrait* V2

B. consternés. G&
C. *autre avec son enfant qui* G&
D. *spectateurs les plus éloignés. Mais* G&
E. *ces* L V1 [*nous corrigeons*]
F. *ses yeux, je vois sa bouche, je le vois om.* V2

GRIMM. Voilà le tableau de Fragonard, le voilà avec tout son effet.

DIDEROT. En vérité?

GRIMM. C'est le même temple, la même ordonnance, les mêmes personnages, la même action, les mêmes caractères, le même intérêt général, les mêmes qualités, les mêmes défauts. Dans la caverne, vous n'avez vu que les simulacres des êtres, et Fragonard sur sa toile ne vous en aurait montré non plus que les simulacres. C'est un beau rêve que vous avez fait, c'est un beau rêve qu'il a peint. Quand on perd son tableau de vue pour un moment[G], on craint toujours que sa toile ne se replie comme la vôtre, et que ces fantômes intéressants et sublimes ne se soient évanouis[H] comme ceux de la nuit. Si vous aviez vu son tableau, vous auriez été frappé de la même magie de lumière et de la manière dont les ténèbres se fondaient avec elle, du[I] lugubre que ce mélange portait dans tous les points de sa composition; vous auriez éprouvé la même commisération, le même effroi; vous auriez vu la masse de cette lumière, forte d'abord, se dégrader avec une vitesse et un art surprenant[J]; vous en auriez remarqué les échos se jouant supérieurement entre les figures[675]. Ce vieillard dont les cris perçants vous ont réveillé, il y était au même endroit et tel que vous l'avez vu, et les deux femmes et le jeune enfant, tous vêtus, éclairés, effrayés comme vous l'avez dit. Ce sont les mêmes prêtres âgés, avec leur draperie de tête large, grande et pittoresque, les mêmes acolytes avec leurs habits blancs et sacerdotaux, répandus précisément sur sa toile comme sur la vôtre. Celui que vous avez trouvé si beau, il était beau dans le tableau comme dans votre rêve, recevant la lumière par le dos, ayant par conséquent toutes ses[K] parties antérieures dans la demi-teinte[676] ou l'ombre, effet de peinture plus facile à rêver qu'à produire, et qui ne lui avait ôté ni sa noblesse ni son expression.

DIDEROT. Ce que vous me dites me ferait presque croire que moi qui

G. *tableau pour un moment de vue G&*
H. *sublimes* dont il l'a remplie, *ne s'évanouissent comme G&*

I. *elle, et du G&*
J. surprenants *V1 V2*
K. les *V1 V2*

675. *Écho de lumière* : voir le lexique.

676. *Demi-teinte* : voir le lexique.

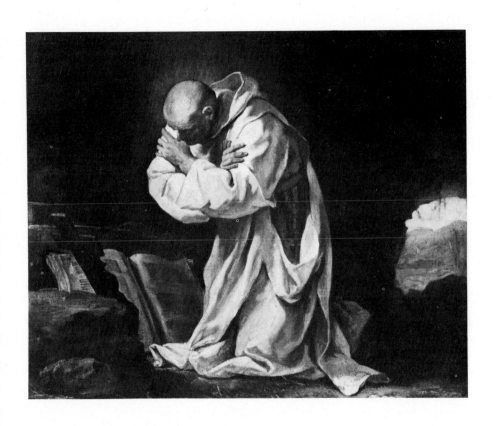

34. Jean–Bernard Restout. *Saint Bruno en prière.*

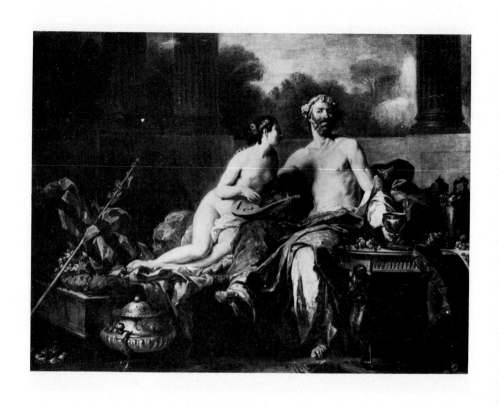

35. Jean-Bernard Restout. *Les Plaisirs d'Anacréon.*

n'y crois pas pendant le jour, je suis en commerce avec lui pendant la nuit. Mais l'instant effroyable de mon rêve, celui où le sacrificateur s'enfonce le poignard dans le sein, est donc celui que Fragonard a choisi?

GRIMM. Assurément. Nous avons seulement observé[L] dans le tableau que les vêtements du grand-prêtre tenaient un peu trop de ceux d'une femme[.]

DIDEROT. Attendez; mais c'est comme dans mon rêve.

GRIMM. Que ces jeunes acolytes, tout nobles, tout charmants qu'ils étaient, étaient[M] d'un sexe indécis, des espèces d'hermaphrodites.

DIDEROT. C'est encore comme dans mon rêve.

GRIMM. Que la victime bien couchée, bien tombée, était peut-être un peu trop étroitement serrée d'en bas par ses vêtements.

DIDEROT. Je l'ai aussi remarqué dans mon rêve; mais je lui faisais un mérite d'être décente, même dans ce moment.

GRIMM. Que sa tête faible de couleur, peu expressive, sans teintes, sans passages[677], était plutôt celle d'une femme qui sommeille que d'une femme qui s'évanouit.

DIDEROT. Je l'ai rêvée[N] avec ces défauts.

GRIMM. Pour la femme qui tenait l'enfant sur ses genoux, nous l'avons trouvée supérieurement peinte et ajustée, et le rayon de lumière échappé qui l'éclairait, à faire illusion; le reflet de la lumière sur la colonne antérieure, de la dernière vérité; le candelabre, de la plus belle forme et faisant bien l'or. Il a fallu des figures aussi vigoureusement coloriées que celles de Fragonard pour se soutenir au-dessus de ce tapis rouge bordé d'une frange d'or. Les têtes de[O] vieillards nous ont paru faites d'humeur et marquant bien la surprise et l'effroi; les génies bien furieux, bien aériens, et la vapeur

L. remarqué F
M. étaient, ils étaient V1 V2 [corr. Vdl dans V1 et V2]

N. rêvé V1 V2
O. des G& V1 V2 N

677. Passage : voir le lexique.

noire qu'ils amenaient avec eux bien éparse et ajoutant un terrible étonnant
à la scène[;] les masses d'ombre relevant de la manière la plus forte et la
plus piquante la splendeur éblouissante des clairs. Et puis un intérêt unique.
De quelque côté qu'on portât les yeux, on rencontrait l'effroi, il était dans
tous les personnages : il s'élançait du grand-prêtre, il se répandait, il s'ac-
croissait par les deux génies, par la vapeur obscure qui les accompagnait,
par la sombre lueur des brasiers. Il était impossible de refuser[P] son âme
à une impression si répétée. C'était comme dans les émeutes populaires
où la passion du grand nombre nous saisit avant même que le motif en[Q]
soit connu. Mais outre la crainte qu'au premier signe de croix tous ces
beaux simulacres ne disparussent, il y a des juges d'un goût sévère qui ont
cru sentir dans toute la composition je ne sais quoi de théâtral qui leur a
déplu. Quoi qu'ils en disent, croyez que vous avez fait un beau rêve et
Fragonard un beau tableau. Il a toute la magie, toute l'intelligence et toute
la machine[678] pittoresque. La partie idéale est sublime dans cet artiste à qui
il ne manque qu'une couleur plus vraie et une perfection technique que
le temps et l'expérience peuvent lui donner[679].

177. *Un Paysage*[R 680].
Du même.

On y voit un pâtre debout sur une butte; il joue de la flûte; il a son
chien à côté de lui avec une paysanne qui l'écoute. Du même côté une

P. soustraire G&
Q. *nombre vous saisit* G& / *motif vous en* G&

678. *Machine* : voir le lexique.
679. Dans une note, Grimm révèle qu'il est étranger à tout ce dialogue : « Jusqu'à présent, mon cher Philosophe, je vous ai laissé dire et j'ai parlé comme il vous a plu. [...] Vous avez relevé d'une manière très ingénieuse ce qui donne à toutes ces figures plutôt un air de fantômes et de spectres que de personnages réels [...], votre rêve est plus beau que son tableau » (*Salons*, II, 197-198). En concevant la description du tableau de Fragonard comme une pièce en cinq actes donnée par un « théâtre d'ombres », Diderot s'est réservé l'occasion de fournir tout naturellement au lecteur les

R. *paysage*. Tableau de vingt-deux pouces, sur dix-huit. G&

éléments historiques indispensables à la compré-hension de la situation dramatique repensée par l'artiste. La source de prédilection de Fragonard a été, selon Diderot, le *Voyage historique de la Grèce* de Pausanias, trad. par Nicolas Gedoyn, 1731, liv. VII, ch. XXI, t. II, p. 113-114. Peut-être est-ce *Callirhoé*, opéra de A. C. Destouches, dont le livret a été composé par P.-C. Roy, qui a donné l'idée à Diderot de traiter le récit de Pausanias à la manière d'une pièce de théâtre. Cet opéra fut représenté plusieurs fois à Paris, notamment en 1743.
680. *Un Paysage*, aussi intitulé *Pâtre debout sur*

campagne. De l'autre des rochers et des arbres. Les rochers sont beaux; le pâtre est bien éclairé et de bel effet; la femme est faible et floue[s][681]; le ciel mauvais.

178. *L'Absence des pères et mères mise à profit*[682].
Du même.

A droite, sur de la paille, un havresac et[t] une carnassière; à côté un petit tambour; au-dessus un vaisseau de bois avec un[u] linge mouillé et tors jeté par-dessus. Plus haut dans un enfoncement[v] du mur un pot de grès en urne, avec une bouilloire. Puis une porte de la chaumière par[w] laquelle sort un chien[x] poil jaune dont on ne voit que la tête et un peu des épaules, le reste est[y] couvert par un chien poil blanc, portant au cou un billot; ce chien est sur le devant, il a le museau posé sur une espèce de tonne ou grand baquet qui fait table. Sur cette table un[z] bout de nappe, un plat de terre verni en vert et quelques fruits.

D'un côté de la table, sur le fond, vers la droite, une[A] petite fille assise, de face, ayant une main sur les fruits, l'autre sur le dos du chien jaune. Derrière et à côté de cette petite fille, un[B] petit garçon un peu plus âgé, faisant signe de la main et parlant à un de ses frères qui est assis à terre

s. fluette *V1* [*corr. Vdl*]
t. avec *G& N*
u. *tambour. Plus vers le fond, une cuve de bois, avec du linge G&*
v. *Plus dans l'enfoncement G&*
w. *chaumière de laquelle V2*

x. *un chien om. V2*
y. *reste du corps est G&*
z. *table, mettez un G&*
A. *droite, on voit une G&*
B. *fille om. S | fille, il y a un G&*

une butte. T. H. 0,59; L. 0,49. N° 177 du *Livret*. Perdu. Voir G. Wildenstein, *Fragonard*, 1960, n° 153.
681. Il est clair que Diderot ne parvient pas à goûter dans cette œuvre la liberté de la touche et la forme ouverte tant admirées par les historiens d'art du XXᵉ siècle.
682. *L'Absence des pères et mères mise à profit.* T. H. 0,51; L. 0,61. « Ce tableau, remarque Grimm, n'est pas dans le livret; il n'a été exposé au Salon que tard » (*Gh*, fol. 360 r°).

Voir aussi *L'Avant-Coureur*, du 30 septembre 1765, p. 602. Il est au Musée de l'Ermitage. Voir G. Wildenstein, o. c., 1960, n° 226, pl.30. Diderot ne mentionne pas les deux dessins à la sanguine, *Vues de la Villa d'Este à Tivoli*, n° 178 du *Livret*. Ils se trouvent actuellement au Musée de Besançon. Voir A. Ananoff, « Identification de deux dessins de Fragonard ayant figuré au salon de 1765 », *GBA*, 1959, I, p. 61-63, fig. 2 et 3.

auprès de l'âtre; l'autre main de celui-là est posée sur celle de sa petite sœur et sur le chien jaune; il a aussi la tête et le corps un peu portés en avant.

De l'autre côté de la table, devant le foyer qui est tout à fait à l'angle gauche du tableau et qu'on ne reconnaît qu'à la lueur du feu, un frère plus grand assis à terre, une main appuyée sur la table et[c] tenant de l'autre la queue d'un poêlon. C'est à celui-ci que son cadet[D] parle et fait signe.

Sur le fond, tout à fait dans l'ombre, un[E] autre garçon déjà grandelet, tenant embrassée et pressant vivement la sœur aînée de tous ces marmots. Elle paraît se défendre de son mieux.

Tous les[F] enfants ont un air de famille commun avec leur sœur aînée, et je présume que si cette chaumière n'est pas celle d'un guèbre[683], le garçon grandelet est un petit voisin qui a pris le moment de l'absence du père et de la mère pour venir faire une petite niche à sa jeune voisine.

[On voit à gauche, au-dessus du foyer, dans un enfoncement du mur, des pots, des bouteilles et autres ustensiles de ménage[G].]

Le sujet est joliment imaginé; il y a de l'effet et de la couleur. On ne sait trop d'où vient la lumière; à cela près, elle est piquante, moins toutefois qu'au tableau de *Callirhoé*; elle paraît prise hors de[H] la toile et tomber de la gauche à la droite. La moitié de la main de l'enfant au poêlon, celle dont il s'appuie sur la table, fait plaisir à voir par sa partie de demi-teinte et sa partie éclairée. De là, en s'élargissant, la lumière va se répandre sur les deux chiens, sur les deux autres enfants, sur tous les objets adjacents et ils en sont vivement frappés. C'est un petit tour de force que ce chien blanc placé au fort de la lumière et sur le devant. On cherche pourquoi l'ombre est si noire sur le fond[I] qu'on y discerne à peine la partie la plus intéressante du sujet, le petit voisin qui violente la petite voisine, et je veux mourir si on le devine[J]. Les chiens sont bien, mais mieux encore de carac-

C. *grand* est *assis* G& *table* en *tenant* N
D. *son frère cadet* G&
E. *ombre, on aperçoit un* G&
F. *ces* G&
G. *On voit* [...] *ménage.* G& N om. L V1 V2

H. *hors la toile* N
I. *pourquoi sur le fond l'ombre est si noire* G&
J. *voisin qui serre de si près sa petite voisine, et on le cherche inutilement. Les chiens* G&

683. Sur les guèbres, voir DPV, VIII, 95. Les guèbres étaient réputés pour la pureté de leurs mœurs.

tère que de touche, ils sont flous, flous, du reste bonnes gens. Comparez ces chiens-là avec ceux de Loutherbourg ou de Greuze[684], et vous verrez que les derniers sont les vrais. Dans ce genre flou il faut être d'un fini précieux et enchanter par les détails. Cette nappe est empesée et raide; mauvais linge. L'enfant qui tient le poêlon a les jambes verdâtres, vaporeuses et d'une longueur qui ne finit point; il se tient un peu raide; du reste, son caractère de tête simple et innocent est charmant. On ne se lasse pas de regarder les deux autres.

C'est[K] un bon petit tableau où la manière de faire de l'artiste ne peut se méconnaître. Je l'aime mieux que le Paysage qui est vigoureusement colorié, mais non touché ferme, deux choses fort diverses; dont le site n'est pas assez varié; où les petites figures, quoique faites avec humeur et esprit sont faibles, et où[L] les terrasses ne sont pas à beaucoup près aussi bien que les montagnes.

Fragonard revient de Rome. Coresus et Callirhoé est son morceau de réception; il le présenta, il y a quelques mois, à l'Académie qui reçut l'artiste par acclamation[M]. C'est en effet une belle chose, et je ne crois pas qu'il y ait un peintre en Europe capable d'en imaginer autant[685].

MONNET

179. S^t Augustin écrivant ses Confessions[686].

Tableau de 8 pieds 6 pouces de haut, sur 7 pieds 6 pouces de large[N].

Je ne parle de ce morceau que pour montrer combien on peut rassembler de bêtises sur un espace de quelques pieds.

K. *autres enfants. En tout c'est G&*
L. *site d'ailleurs n'est G& | diverses; le site [...] varié; les [...] faibles et les terrasses V1 [corr. Vdl]*
M. *Rome. Son tableau du Corésus et Callirhoé est au roi. Il le présenta, quelques mois avant le Salon, à l'Académie, et il fut agréé par acclamation. G&*
N. *Tableau [...] large. om. N*

684. Diderot pense peut-être à *La Caravane* de Loutherbourg et aux *Sevreuses* de Greuze; voir n. 574 et 536.
Flou: voir le lexique.
685. Le 30 mars 1765, Fragonard avait été agréé à l'Académie sur présentation de plusieurs tableaux. C'est surtout *Callirhoé et Corésus* qui lui avait valu l'agrément. Fragonard ne présenta jamais son «morceau de réception» et ne devint pas académicien. Sur ces titres, voir l'Introduction, p. 4.
686. *Saint Augustin, écrivant ses Confessions.* T. H. 2,802; L. 2,472. N° 179 du *Livret*. Église

Le saint qu'on voit à gauche a la tête tournée vers le ciel; mais est-ce au ciel ou en soi-même qu'on cherche les fautes de sa vie passée? Il faut que ce Monnet n'ait ni vu faire ni fait[o] un examen de conscience. Quand on regarde au ciel on n'écrit pas; cependant le saint écrit. Quand on écrit on n'a pas le bec de sa plume en l'air, car alors l'encre descend sur[p] la plume et non sur le papier. C'est un ange de mauvaise humeur qui sert de pupitre; cet ange est de bois, et quand on est de bois, il ne faut pas avoir d'humeur.

180. *Jésus-Christ expirant sur la croix*[Q][687].
Du même.

Le Christ expirant sur la croix du même artiste ne vaut pas mieux. Il n'est pas expirant, il est bien mort; quand on expire[R] la tête est tombante; elle est tombée comme ici quand on a expiré. Et puis une vilaine tête ignoble, d'un supplicié, d'un martyr de Grève[s][688]; point de dessin, une couleur fausse et noirâtre.

181. *L'Amour*[T][689].
Du même.

Pas plus heureux dans une mythologie que dans l'autre. Cet[u] Amour nu, debout, vu de face, tenant son[v] arc d'une main et prenant de l'autre une couronne, est plat, blafard, sans expression, sans grâce, masse de chair informe; cela n'est non plus en état de voler qu'une oie.

o. *ni fait ni vu faire* G&
p. dans G&
q. *[pas de titre dans* G&]
r. on est expiré, la G&

s. *de la Grève;* G&
t. *[pas de titre dans* G&]
u. *l'autre,* son *Amour* G&
v. un F

Saint-Louis, Versailles. Voir M. Sandoz, « Tableaux retrouvés de J.-B. Deshays, G. Doyen et L. Lagrenée », *B.A.F.*, année 1967, Paris, 1968, p. 109-110; et J. Locquin, *La Peinture d'histoire en France*, 2ᵉ éd. 1978, fig: 85.
687. *Jésus-Christ expirant sur la croix.* T. H. 0,768; L. 0,601. Nᵒ 180 du *Livret.* Cathédrale de Metz (*Salons*, II, fig. 62).
688. La place de Grève était celle des exécutions capitales.

689. *L'Amour.* Toile ovale. Nᵒ 181 du *Livret* Perdu. Mathon de La Cour nous apprend que Monnet a également exposé « un joli dessin d'Orphée et Eurydice, et plusieurs autres dessins qui ont été gravés dans la nouvelle édition des *Fables* de la Fontaine » (*Lettres*, 1765, p. 72). Ces dessins ne sont pas mentionnés par Diderot. Ils ne figurent pas au *Livret*.

TARAVAL

182. *L'Apothéose de St Augustin*[w 690].

Arrivera-t-il ? n'arrivera-t-il pas ? Ma foi, je n'en sais rien. Je vois seulement que s'il retombe et qu'il se rompe le cou, ce ne sera pas de[x] sa faute, mais bien de la faute de ces deux maudits anges qui voient ses terribles efforts et qui s'en moquent; ce sont peut-être deux anges pélagiens[691]. Mais regardez donc comme le pauvre saint se démène, comme il jette ses bras, comme il se tourmente, comme il nage contre le fil! Mais ce qui surprend[y], c'est qu'il devrait monter de lui-même comme une plume, car il n'y a point de corps sous son vêtement; c'est ce qui me rassure, en cas de chute, pour cette femme et ce petit enfant qui sont au-dessous, qu'il[z] écrase déjà suffisamment par sa couleur. Cette femme, c'est la Religion, qui est assez bien de caractère. Je veux bien croire que sous sa[A] draperie il y a du nu, parce que quand une femme est jeune et belle, cela fait plaisir à imaginer; mais la draperie n'aide pas ici l'imagination. L'enfant est une espèce de génie qui soutient la chape, la mitre et le reste des dépouilles mondaines[B] du saint. Il est charmant d'esprit[,] de couleur et de touche. Tableau, bien dans quelques détails, mal dans l'ensemble; du reste d'un pinceau sage et non sans force[692].

w. *Saint-Augustin* porté au ciel. *Apothéose.* Tableau de six pieds cinq pouces de haut, sur cinq pieds cinq pouces de large. *G&*
x. *de om. M*
y. *qui me surprend V1 V2*

z. *dessous, et qu'il G& V1 V2 [corr. Vdl dans V1 et V2]*
A. *la N*
B. *mondaines om. V2*

690. *L'Apothéose de saint Augustin.* T. H. 3,435; L. 1,785. N° 182 du *Livret.* Perdu. Dessiné par Saint-Aubin dans un carnet de croquis (fig. 12 : rangée supérieure, deuxième œuvre à partir de la droite) et dans une aquarelle montrant le Salon de 1765. Voir M. Sandoz, « Hugh Taraval », *B.A.F.*, année 1972, Paris, 1973, n° 32, fig. 4.

691. Pélage est un hérésiarque breton du ve siècle, créateur du pélagianisme. Il niait l'efficacité de la grâce et le péché originel. Voir l'article PÉLAGIEN (ENC, XII, 280-281). L'hérésie de Pélage a été combattue par saint Augustin.

692. *Pinceau, sage, force*: voir le lexique.

183. *Vénus et Adonis*[c 693].
Du même.

Il n'y a là qu'un dos de femme, mais il est beau, très beau. Belle coiffure de tête, tête bien posée sur les épaules; chair de blonde on ne saurait plus vraie. Quand je demande à Falconnet[D] pourquoi celui qui a su faire une Vénus aussi belle me fait à côté un aussi plat Adonis, il me répond que c'est parce qu'il a fait le visage de l'homme comme les fesses de la femme. La mollesse du pinceau qui le [secondait[E]] dans une de ses figures ne convenait plus à l'autre figure.

184. *Une Génoise dormant sur son ouvrage*[694].
On y voit un éventail à l'italienne.
Du même.

C'est[F] un petit chef-d'œuvre de confusion : la tête, le coussin, l'ouvrage, l'éventail forment ce qu'on appelle un paquet. On dit que la tête est peinte gracieusement, je n'ai pas vu cela, mais j'ai bien vu qu'elle était grise[.]

185. *Une Académie peinte*[G 695].
Du même.

Je ne me rappelle plus son Académie; je lis seulement sur[H] mon livret : Bien dessinée et peinte largement.

c. *Adonis.* Tableau de quatre pieds six pouces de large, sur trois pieds de haut. *G&*
D. Falconet *N* [*ici et plus loin*]
E. [*un blanc dans L et V2*] *secondait G&* rendait *N* sert si bien *V1*
F. [*pas de titre dans G&*] / La Génoise qui s'est endormie *sur son ouvrage est un petit G& 184.* La Génoise qui s'est endormie *sur son ouvrage. Est un N*
G. [*pas de titre dans G&*]
H. *seulement* en note *sur G& N*

693. *Vénus et Adonis.* T. H. 0,990; L. 1,482. Perdu. Nᵒ 183 du *Livret.* Esquissé par Saint-Aubin dans son aquarelle du Salon de 1765, avec dessin préparatoire dans un carnet de croquis (fig. 12, deuxième rangée, troisième œuvre à partir de la droite). Une autre version du même sujet a été exposée au Salon de 1767. Elle se trouve actuellement au Musée national de Stockholm. Cette toile, qu'Adhémar et Seznec (*Salons*, II, 44) ainsi que Sandoz (o.c., 1972, nᵒ 8), croient identique à *Vénus et Adonis,* du Salon de 1765, présente cependant des variantes par rapport à celle-ci. C'est ce que révèle l'esquisse de Saint-Aubin.
694. *Une Génoise dormant sur son ouvrage. On y voit un éventail à l'italienne.* T. nᵒ 184 du *Livret.* Perdu. Gravé en 1775 par G.-G. Schultze sous le titre *Jeune Ouvrière accablée de sommeil.* Fig. 33. Voir M. Sandoz, *Taraval,* nᵒ 34.
695. *Une Académie peinte.* T. Pourrait être l'envoi de Rome pour l'année 1760 ou 1762. Nᵒ 185 du *Livret.* Perdu. Esquissé par Saint-Aubin dans son aquarelle du Salon de 1765. Voir M. Sandoz, *Taraval,* nᵒ 35.

186. *Plusieurs Têtes sous le même n°*[696].
Du même[1].

Parmi plusieurs *Têtes* de Taraval, il y en a une de *Nègre* qu'on a coiffée d'un bonnet qui imite très bien[J] la blancheur mate de l'argent.

Et puis une autre d'un *Gueux* que je me rappellerai toutes les fois que j'aurai à parler de peinture devant un artiste. Un homme de lettres qui[K] s'était engoué de cette Tête qui est une chose médiocre, disait[L] devant le sculpteur Falconnet qu'il ne savait pas[M] pourquoi on l'avait fourrée dans un coin obscur où personne ne la[N] voyait. *C'est*, lui répondit le sculpteur[O] Falconnet, *parce que Chardin qui a rangé le Salon cette année ne se connaît pas en belle tête.* Et puis, mon ami Suard[P], allez-vous-en avec cela[697].

Et puis une autre *Tête de vieillard* qui fait une grimace horrible à ce *Nègre* qu'on lui a mis en face; ce vieillard n'aime pas les nègres.

Et puis d'autres *Têtes* encore qu'on a pu faire sans en avoir beaucoup.

Je pourrais, mon ami, enrayer ici et vous dire que je suis quitte des peintres et les peintres de moi; mais en traversant les salles de l'Académie, j'y ai découvert quatre tableaux tout frais, et M. Philipot, le concierge[Q], qui a de l'amitié pour moi, m'a dit qu'ils étaient de Restout fils, et que celui

I. [*pas de titre dans G&*] 185. *Plusieurs têtes. N* / Du même om. *V1 V2*

J. *très bien om. N*

K. *lettres s'était V1* [*corr. Vdl dans V1*]

L. *médiocre; il disait V1* [*corr. Vdl*]

M. *savait pourquoi G&*

N. *le V1 V2*

O. *répondit Falconet G& V1* [*corr. Vdl*]

P. *tête. Mon ami Suard eut la sagesse de ne pas répondre au sculpteur. V1* [*corr. Vdl*] / *mon ami ****, allez N*

Q. *et le concierge. M. Flipot, qui G& Flipot N*

696. *Plusieurs Têtes sous le même numéro*, n° 186 du *Livret*. Pourraient comprendre certains travaux de l'envoi de Rome pour 1760, très apprécié par l'Académie. Parmi ces *Têtes*, Diderot remarque celle d'un nègre, d'un gueux et d'un vieillard. Mathon de La Cour mentionne celle d'un maure (*Lettres*, 1765, p. 73).

697. Il s'agit de J.-B. Suard, ami de Diderot. Il fréquenta le salon de Mme Geoffrin, se lia avec les gens de lettres et les artistes. En 1754, il décida de publier le *Journal étranger* avec

l'abbé Arnaud, l'abbé Prévost et l'avocat Gerlier. Il est très souvent cité dans la correspondance de Diderot (CORR, VI, 25-27, VII, 158, 161-163 et IX, 46 et 115). Suard loua le projet du tombeau pour M. le Dauphin, que Diderot avait fait pour G. Coustou (DPV, XIII, 85 et 495-497 et E. M. Bukdahl, o.c., 1980, p. 386). Voir aussi la n. 59 aux *Essais sur la peinture*. Cette apostrophe à Suard semble montrer que Diderot avait également discuté avec lui des œuvres exposées au Salon de 1765.

du milieu, morceau de réception du jeune artiste[R], valait la peine d'être regardé. M. Philipot mon protecteur se connaît en peinture comme certaines garde-malades se connaissent en maladies; il a tant vu de malades! Je m'arrêtai donc, et je vis un Chartreux sous une roche qui adorait son Dieu cloué sur deux chevrons; un poète grec couronné de roses, persuadé[S] que pour le peu de temps que nous avions à vivre nous n'avions[T] rien de mieux à faire que de rire, chanter, s'amuser, [s'enivrer[U]] d'amour et de vin, et qui pratiquait sa morale; un certain philosophe du même pays, son[V] bâton à la main et sa besace sur l'épaule, qui pour s'accoutumer aux refus, demandait l'aumône à une statue; et puis un autre philosophe, chrétien ou païen, qui trouvait tout cela fort bien et qui passait son chemin sans mot dire à personne et sans que personne lui dît mot[698].

Le Chartreux[699] était agenouillé sur une assez grosse pierre qui le montrait comme debout; son crucifix était à terre entre des débris de roches. L'homme contrit et pénitent avait les bras croisés sur la poitrine, il adorait, et son adoration était douce et profonde. Certainement c'est un bon moliniste[700] qui ne croit pas que lui et tous les autres soient damnés. Je gage que son oraison faite, ce moine[W] est indulgent et gai. C'est mon ancien condisciple, Dom Germain, qui fait des[X] horloges, des télescopes, des

R. *morceau* sur lequel le jeune artiste venait d'être agréé *valait* G&

S. *roses*, bien *persuadé* G& N

T. avons N [*deux fois*]

U. *s'enivrer* G& N om. L V1 V2 | *chanter, nous amuser, nous enivrer d'amour* G&

v. le *V2*

w. *oraison finie, ce religieux est* G&

x. *qui* pour être bon chartreux, n'en *fait pas moins des horloges,* G&

698. Le *poète grec* est Anacréon. Le *philosophe* du même pays est Diogène. Voir n. 704. L'autre philosophe n'a pas été identifié et Diderot n'y fait pas d'autre allusion.

699. *Le Chartreux.* La description très exacte qu'en fait Diderot donne à penser que c'est *Saint Bruno en prière.* T. H. 0,465; L. 0,565. Rome, 1763. Actuellement au Musée du Louvre. Fig. 34. *Le Chartreux* fut exposé au Salon de 1767. Dans le *Salon de 1767*, Diderot a repris son jugement de 1765 (*Salons*, III, 284). Saint-Bruno est le fondateur de l'ordre des

Chartreux (voir l'article CHARTREUX, ENC, III, 223). *Le Chartreux* de Restout fils a probablement été inspiré par *Saint Bruno en prière dans son oratoire*, qui fait partie de la série de *La Vie de saint Bruno* de Le Sueur, très connue à l'époque. Voir n. 650. Au Salon de 1759, E. Jeaurat avait exposé *Un Tableau représentant des Chartreux en méditation* (DPV, XIII, 72); voir Bernard de Montgolfier, « Les peintres de l'Académie Royale à la Chartreuse de Paris », *GBA*, octobre 1964, p. 212 et reproduction.

observations [météorologiques] pour l'Académie, des [ballets[y]] pour la reine, et qui chante indistinctement le *Miserere* de la Lande ou les scènes[z] de Lulli[701]. Du reste, celui de Restout a de plus le mérite d'être drapé vrai, les[A] plis sont bien ceux de l'étoffe et du nu, et s'il plaisait à Chardin de revendiquer ce morceau, on l'en croirait sur sa parole.

Le *Diogene*[702] est un pauvre Diogene, dur et cru de couleur. Et ces enfants que son rôle bizarre a rassemblés, je voudrais bien savoir pourquoi ils sont de la couleur de gorge de pigeon. Ce n'est pas là cette jolie, vaine, ironique, impertinente, jeune, étourdie créature que nous voyons deux fois la semaine, rue[B] Royale, et que je ne sais quel peintre, car je ne me soucie guère des noms, a introduite dans une scène de la vie du même philosophe, et qui[c] attend toujours qu'il dise une sottise[703]; on voit que son rire est tout prêt.

L'*Anacréon*[704] occupe[D] le centre de la toile. Il est assis, le corps droit et nu, la tête couronnée de roses, le visage coloré par le vin, la bouche entrouverte. Chante-t-il? Je n'en sais rien. S'il chante, ce n'est pas de la musique française, car il ne crie pas assez. Il prend de la main gauche une large coupe d'argent placée sur une table à côté d'une autre coupe et de quelques vases d'or. Son bras droit est jeté sur les épaules nues d'une jeune

y. météorologiques *L N l'Académie des sciences des balais* (ballets *dans* N) *pour G& balais V1 V2*
z. *ou un monologue de G&*
A. *Restout fils a N | vrai. Ses plis G&*

B. *étourdie petite créature G& | semaine*, chez notre ami de la *rue G&*
C. *philosophe. Elle attend G&*
D. Dans le tableau d'*Anacréon*, ce poète *occupe G&*

700. Le moliniste partage les opinions de Louis Molina (1535-1600) sur la grâce. Il croit que la prédestination peut se concilier avec le libre arbitre. Voir MOLINISME, ENC, X, 629a.
701. Il s'agit de Michel-Richard de La Lalande (1657-1726). Il est surtout connu pour ses motets. Jean-Baptiste Lulli (1632-1687) est le créateur de l'opéra français.
702. *Diogène*. T. H. 1,152; L. 1,482. Nº 150 du *Livret* du Salon de 1767. Musée des Augustins, Toulouse. Voir J. Locquin, *La Peinture*

d'histoire en France, 2e éd., 1978, p. 250, fig. 95.
703. Il s'agit probablement d'une femme qui fréquentait le salon des d'Holbach.
704. *Anacréon*, aussi intitulé *Les Plaisirs d'Anacréon*. T. H. 2,034; L. 2,581. Perdu, Nº 149 du *Livret* du Salon de 1767. M. Sandoz a trouvé une réplique réduite de cette toile (H. 0,97; L. 1,29) dans une collection particulière. Voir « *Les Plaisirs d'Anacréon* de J.-B. Restout », *Bulletin du Musée National de Varsovie*, 1970, XI, p. 23-28. Nous reproduisons cette réplique fig. 35.

courtisane, le corps de face, la tête de profil, regardant passionnément le
poète et pinçant les cordes d'une lyre. Au pied du lit on voit une grande
cassolette d'où s'élève une vapeur odoriférante. Il entend une musique
charmante; il savoure un vin délicieux; ses mains et ses regards se pro-
mènent sur une peau douce et sur les plus belles formes, mais il sera damné
le pauvre homme[E]! Les parties inférieures de son corps sont couvertes
de deux draperies luxuriantes et riches; elles viennent, de dessus la table
qui porte les coupes, s'étendre sur ses cuisses et sur ses jambes, et vont
dérober[F] la petite, petite partie des charmes de la courtisane, mais l'ima-
gination la supplée et peut-être mieux qu'elle n'est. De ces deux draperies
celle de dessous est de satin, celle de dessus une étoffe violette de soie et à
fleurs. On a répandu des roses et quelques grappes de raisins autour des
vases d'or voisins des coupes. Le devant du lit de la courtisane est jonché
de fleurs. On voit au pied de ce lit un thyrse avec une couronne passée
dans le thyrse. L'extrémité de la toile de ce côté est terminée par une espèce
de grand rideau vert. Au-dessus des têtes de la courtisane et d'Anacréon
on voit des cimes d'arbres qui annoncent des jardins.

Toute cette composition respire la volupté. La courtisane est un peu
mesquine[705]; on a vu dans sa vie de plus beaux bras, une plus belle tête,
une plus belle gorge, un plus beau teint, de plus belles chairs, plus de grâce,
de[G] jeunesse, plus de volupté, plus d'ivresse. Cependant qu'on me la confie
telle qu'elle est, et je ne crois pas que je m'amuse[H] à lui reprocher ses
cheveux trop bruns. C'est peut-être bien une courtisane grecque que cette
femme-là. Pour Anacréon, je l'ai vu, je l'ai connu, et je vous jure que cela[I]
ne lui ressemble pas. Anacréon mon ami avait un grand front, du feu dans
les yeux, de grands traits, de la noblesse, une belle bouche, de belles dents,
le souris enchanteur et fin, l'air de la verve, de[J] belles épaules, une belle
poitrine, de l'embonpoint, les formes arrondies, tout annonçait en lui

E. *sur une peau douce om. F | damné. Le pauvre
homme! G& N*
F. *vont aussi dérober G&*
G. *plus de grâce et de G& plus de grâce, plus de N*
H. *qu'on vous la confie V1 | que vous vous
amusez à V1 [corr. Vdl]*

I. *femme-là; mais pour Anacréon, comme je l'ai
vu et que je l'ai connu, je vous jure que celui de
Restout ne lui G&*
J. *verve et de V1 V2 [leçon corrigée ensuite par
Vdl dans V1]*

705. *Mesquin*: voir le lexique.

la vie voluptueuse et molle, l'homme de génie, l'homme de cour, l'homme de plaisir; et je ne vois là qu'un vilain Diogene[K], qu'un charretier ivre, noir, musclé, dur, basané, petits yeux, petite tête, visage maigre et enluminé[706], front étroit, chevelure malpropre.

Efface-moi, jeune homme, cette hideuse et ignoble figure. Prends le recueil des chansons délicates de notre poète, fais-toi raconter sa vie, et peut-être que tu[L] concevras son caractère. Et puis[M] cela n'est pas dessiné; ce cou est raide; cette ombre forte sous la mamelle forme un creux où il doit[N] y avoir un relief, et ce creux déplacé fait saillir l'os de l'épaule et le déboîte; ton Anacréon est disloqué[O]. La Tour avait raison lorsqu'il me disait: Ne vous attendez pas que celui qui ne sait pas dessiner trouve jamais de beaux caractères de tête.... A quoi cela tient-il? Il ajoutait une autre chose qui s'explique plus aisément: Ne vous attendez pas non plus qu'un pauvre dessinateur soit jamais un grand architecte.... Je[P] vous en dirai la raison dans un autre endroit[Q][707].

Avant que[R] de finir, il faut que je vous dise un mot d'un tableau charmant qui ne sera peut-être jamais exposé au Salon: ce sont les Étrennes de madame de Grammont à M. le duc[S] de Choiseul. J'ai vu ce tableau, il est de Greuze[708]; vous n'y reconnaîtriez[T] ni le genre, ni peut-être le pinceau de l'artiste, pour son esprit, sa finesse, ils y sont.

Imaginez une fenêtre sur la rue. A cette fenêtre un rideau vert entrou-

K. *Cynique G&*
L. [*tutoiement changé en vouvoiement par Vdl dans* VI]
M. *peut-être tu* [...] *caractère.* D'ailleurs *cela G&*
N. *mamelle droite forme G& N | où il devrait y G&*
O. *déboîte.* Aussi cet *Anacréon est-il disloqué. G& cet Anacréon* VI [*corr. de Vdl*]
P. *architecte.* Michel Ange avait fait cent beaux tableaux et autant de belles statues, quand il

forma le plan du dôme et de la façade de Saint-Pierre de Rome. *Je G&*
Q. [*voir remaniements de Vdl dans* VI *à l'appendice*]
R. *Avant de G&*
S. *madame la duchesse de Gramont à son frère M. le duc G& | M. de Choiseul N*
T. *de notre ami Greuze. Vous n'y reconnaîtrez ni G&*

706. *Enluminer*: voir le lexique.
707. Par la suite, Diderot nuancera ce point de vue dans une conversation avec La Tour, qu'il reprendra dans le *Salon de 1769* (*Salons*, IV, 85-86).
708. Il s'agit du *Baiser envoyé*, qui est actuellement dans la collection du baron Edmond

de Rothschild, Genève. Voir *Salons*, II, fig. 55. Il sera exposé au Salon de 1769 sous le n° 154. En 1769, Diderot reconnaîtra que le *Baiser envoyé* qu'il avait porté aux nues en 1765, n'est, à bien tout prendre, qu'une peinture dépourvue de sensualité et de vie (*Salons*, IV, 107).

vert; derrière ce rideau une jeune fille charmante, sortant de son lit et n'ayant pas eu le temps de se vêtir[v]. Elle vient de recevoir un billet de son amant. Cet amant passe[v] sous sa fenêtre et elle lui jette un baiser en passant. Il est impossible de vous peindre toute[w] la volupté de cette figure; ses yeux, ses paupières en sont chargés. Quelle main que celle qui a jeté ce[x] baiser! Quelle physionomie! quelle bouche! quelles lèvres! quelles dents! Quelle gorge! On la voit cette gorge et on la voit tout entière, quoi-qu'elle soit couverte d'un voile léger. Le bras gauche.... Elle est ivre, elle n'y est plus, elle ne sait plus[y] ce qu'elle fait, ni moi presque ce que j'écris.... Ce bras gauche qu'elle n'a plus la force de soutenir est allé tomber sur un pot de fleurs qui en sont toutes brisées. Le billet s'est échappé de sa main; l'extrémité de ses doigts s'est allée reposer sur le bord de la fenêtre qui a disposé de leur position. Il faut voir comme ils sont mollement repliés; et ce rideau, comme il est large et vrai; et ce pot, comme il est de belle forme; et ces fleurs, comme elles sont bien peintes; et cette tête, comme elle est[z] nonchalamment renversée! et ces cheveux châtains, comme ils naissent du front et des chairs! et la finesse de l'ombre du rideau sur ce bras, de l'ombre de ces doigts sur le dedans de la main, de l'ombre de cette main et de ce bras sur la poitrine! la beauté et la délicatesse des passages[709] du front aux joues, des joues au cou, du cou à la gorge! Comme cette tête est bien par plans, comme elle est coiffée[A], comme elle est hors de la toile! Et la mollesse voluptueuse qui règne depuis l'extrémité des doigts de la main et qu'on suit de là dans tout le reste de la figure; et comme cette mollesse vous gagne et serpente dans les veines du spectateur, comme il la voit serpenter dans la figure! C'est[B] un tableau à tourner la tête, la vôtre même qui est si bonne[c].

Bonsoir, mon ami; il en arrivera ce qui pourra, mais je vais me coucher là-dessus. Voilà les peintres. Les statuaires auront demain à qui parler[D].

u. *de s'habiller.* G&
v. *amant est supposé passer sous* G&
w. *toute om.* V2
x. *le* G& N
y. *sait ce* G&
z. *est om.* S

709. *Passage :* voir le lexique.

A. *comme elle est coiffée! comme cette tête est bien par plans!* N
B. *dans* cette *figure enchanteresse. C'est* G&
C. *la vôtre [...] bonne om.* V2
D. *[voir ajout de Vdl dans* VI *à l'appendice]* | La suite du Salon pour l'un des ordinaires suivants. G& | *Fin de la peinture* N

SCULPTURE[E]

J'aime les fanatiques, non pas ceux qui vous[F] présentent une formule
absurde de croyance et qui vous portant le poignard à la gorge vous
crient: Signe ou meurs; mais bien ceux qui fortement épris de quelque
goût particulier et innocent, ne voient plus rien qui lui soit comparable,
le défendent de toute leur force, vont dans les maisons et les rues, non la
lance, mais le syllogisme en arrêt, sommant et ceux qui passent et ceux
qui sont arrêtés de convenir de leur absurdité, ou de la supériorité des
charmes de[G] leur Dulcinée[710] sur toutes les créatures du monde. Ils sont
plaisants ceux-ci, ils m'amusent, ils m'étonnent quelquefois. Quand par
hasard ils ont rencontré la vérité, ils l'exposent avec une énergie qui brise
et renverse tout. Dans le paradoxe, accumulant images sur images, appelant
à leur secours toutes les puissances de l'éloquence, les expressions figurées,
les comparaisons hardies, les tours, les mouvements, s'adressant au senti-
ment, à l'imagination, attaquant l'âme et sa sensibilité par toutes sortes
d'endroits, le spectacle de leurs efforts est encore beau. Tel est Jean-Jaques
Rousseau lorsqu'il se déchaîne contre les lettres qu'il a cultivées toute sa
vie, la philosophie qu'il professe, la[H] société de nos villes corrompues au
milieu desquelles il brûle d'habiter[I] et où il serait désespéré d'être ignoré,
méconnu, oublié. Il a beau fermer la fenêtre de son ermitage qui regarde
la capitale, c'est le seul endroit du monde qu'il voit; au fond de la forêt,
il est ailleurs, il[J] est à Paris. Tel est Winckelman[K] lorsqu'il compare les
productions des artistes anciens et celles des artistes modernes. Que ne
voit-il pas dans ce tronçon d'homme qu'on appelle *le Torse*? les muscles
qui se gonflent sur sa poitrine, ce n'est rien moins que les ondulations de[L]

E. Les Sculpteurs. *G&*
F. noùs *V1 V2*
G. *sommant* tous *ceux* qu'ils rencontrent, ou de
confesser *leur absurdité, ou de convenir de la supé-*
riorité de leur G&
H. *vie*, contre *la philosophie qu'il professe*, contre
la société G& professa N

I. *il habite. V1 [corr. Vdl qui barre tout ce*
passage jusqu'à Winckelmann]
J. *regarde* du côté de Paris, *c'est G& | fond de*
sa *forêt*, il n'y est pas; *il est G& de sa forêt N*
K. Winkelmann *G&*
L. *ondulations* des flots *de G& N*

710. Dulcinée est celle dont Don Quichotte avait fait la « dame de ses pensées ».

la mer; ses larges épaules courbées, c'est une grande voûte concave qu'on
ne rompt point, qu'on fortifie au contraire par les fardeaux dont on la[M]
charge; et ses nerfs, les cordes des balistes anciennes qui lançaient des quar-
tiers de roches[N] à des distances immenses, ne sont en comparaison que des
fils d'araignée[711]. Demandez à cet enthousiaste charmant par quelle voie
Glycon, Phidias[O][712] et les autres sont parvenus à faire des ouvrages si beaux
et si parfaits, il vous répondra : Par le sentiment de la liberté qui élève
l'âme et lui inspire de grandes choses; les récompenses de la nation, la
considération publique[P]; la vue, l'étude, l'imitation constante de la belle
nature, le respect de la postérité, l'ivresse de l'immortalité, le travail assidu,
l'heureuse influence des mœurs et du climat, et le génie.... Il n'y a sans doute
aucun point de cette réponse qu'on osât contester[713]. Mais faites-lui une
seconde question, et demandez-lui s'il vaut mieux étudier l'antique que la
nature sans la connaissance, l'étude et le goût de laquelle les anciens artistes,
avec tous les avantages particuliers dont ils ont été favorisés, ne nous
auraient pourtant laissé que des ouvrages médiocres : L'antique ! vous
dira-t-il sans balancer, l'antique !.. et voilà tout d'un coup l'homme qui a
le plus d'esprit, de chaleur et de goût, la nuit tout au beau milieu du
Toboso[714]. Celui qui dédaigne l'antique pour la nature, risque de n'être

M. le *V1 V2*
N. rochers *N*
O. Glicon, Phydias *N*

P. *et qui lui V1 V2 | choses; par les G& | nation,*
les considérations publiques *; la V2*

711. Ce passage contient sans doute une allu-
sion à la description qu'a faite J. J. Winckel-
mann du *Torse du Belvédère*, aussi intitulé le
Tronçon d'Hercule. Voir l'*Histoire de l'art chez
les Anciens* de J.-J. Winckelmann, trad. G. Sel-
lius et J.-B.-R. Robinet, Amsterdam, 1766,
t. II, p. 247-249. Voir aussi l'Introduction,
p. 10. *Le Torse du Belvédère* est actuellement
aux Musées du Vatican, Rome. Voir F. Has-
kell et N. Penny, *Taste and the Antique*, 1981,
n° 80, fig. 165. La recherche moderne a cepen-
dant établi que ce torse ne représente pas
Hercule, mais Philoctète.
712. Phidias et Glycon, sculpteurs grecs de
l'Antiquité classique, sont souvent nommés
dans la correspondance de Diderot avec Fal-
conet (CORR, VI, 12, 81, 83, 90, 95 et 123).

713. Ce paragraphe s'inspire pour l'essentiel
de l'introduction à l'*Histoire de l'art chez les
Anciens*, de Winckelmann : « Le haut degré
de perfection auquel l'art parvint chez les
Grecs, doit être attribué à l'heureuse influence
du climat, à la constitution du gouvernement
également favorable, au génie grec, à l'estime
et à la considération dont jouirent les artistes,
et enfin à l'emploi et aux usages de l'art »
(o.c., t. I, p. 219).
714. Diderot fait ici allusion aux *Réflexions
sur l'imitation des ouvrages des Grecs* de Winckel-
mann. Il connaissait une traduction des parties
principales de cette œuvre, faite par l'abbé
Fréron. Cette traduction avait été publiée
en janvier 1756 dans le *Journal étranger* (p. 118-
119). Toboso est un bourg de la province de

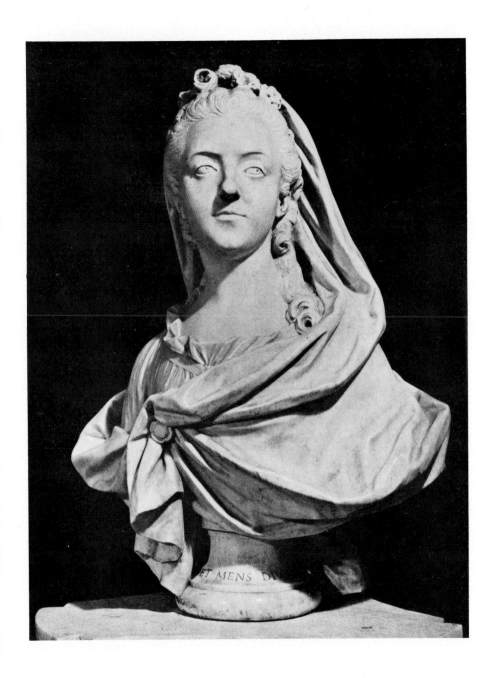

36. Jean-Baptiste II Lemoyne. *Buste de Mme la comtesse de Brionne.*

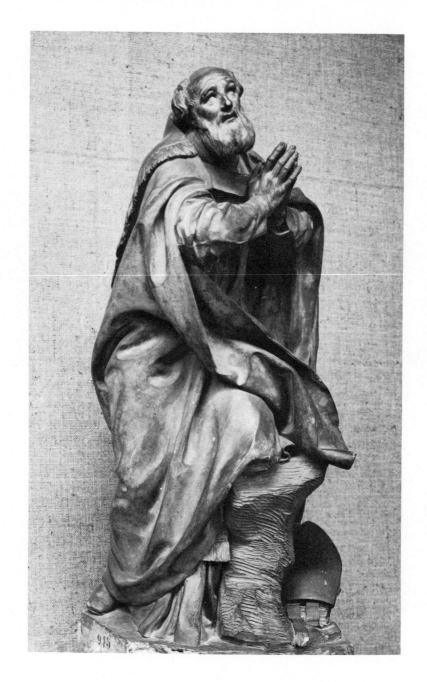

37. Augustin Pajou. *Saint François de Sales.*

jamais que petit, faible et mesquin de dessin, de caractère, de draperie et d'expression. Celui qui aura négligé la nature pour l'antique, risquera d'être froid, sans vie, sans aucune de ces vérités cachées et secrètes^Q qu'on n'aperçoit que dans la nature même. Il me semble qu'il faudrait étudier l'antique pour apprendre à voir la nature.

Les artistes modernes se sont révoltés contre l'étude de l'antique, parce qu'elle leur a été prêchée par des amateurs; et les littérateurs modernes ont été les défenseurs de l'étude de l'antique, parce qu'elle a été attaquée par des philosophes[715].

Il me semble, mon ami, que les statuaires tiennent plus à l'antique que les peintres. Serait-ce que^R les Anciens nous ont laissé quelques belles statues et que leurs tableaux ne nous sont connus que par les descriptions et le témoignage des littérateurs^S. Il y a une tout autre^T différence entre la plus belle ligne de Pline et le Gladiateur d'Agasias[716].

Il me semble encore qu'il est plus difficile de bien juger de la sculpture que de la peinture, et cette mienne opinion, si elle est vraie, doit me rendre plus circonspect. Il n'y a presque qu'un homme de l'art qui puisse discerner en sculpture une très belle chose d'une chose commune. Sans doute l'*Athlète expirant*[717] vous touchera, vous attendrira, peut-être même vous frappera si violemment que vous ne pourrez ni en séparer ni y attacher vos regards; si toutefois vous aviez à choisir entre cette statue et *le Gladiateur* dont l'action belle et vraie certainement, n'est pourtant pas faite pour s'adresser à votre âme, vous feriez rire Pigal et Falconnet, si vous préfériez^U

Q. *et secrètes om. V2*
R. *serait-ce* parce *que G& V1* [add. *Vdl*]
S. *tableaux, au contraire ne* [...] *des écrivains ? G&*

T. *a une* grande *différence G& |* tout une autre *N*
U. *Falconet, en préférant la G&*

Tolède où Cervantes avait placé la résidence de Dulcinée. En disant « le Toboso », Diderot semble faire du bourg un fleuve que l'on passe à gué et il imagine l'artiste arrêté au milieu du gué, en pleine nuit.
715. Parmi les « artistes modernes » il y a notamment Falconet. L' « amateur » auquel Diderot pense est sûrement le comte de Caylus. Diderot fait également allusion à la querelle des Anciens et des Modernes qui agite le monde de la littérature. « Les philosophes »

sont aussi bien l'abbé Du Bos que les encyclopédistes, qui ne respectaient aucune autorité ou tradition, dans quelque domaine que ce fût, même celui de l'esthétique.
716. Allusion à *L'Histoire naturelle* de Pline l'ancien. *Le Gladiateur* d'Agasias est « Le Gladiateur combattant » de la Villa Borghèse. Voir n. 8.
717. Il s'agit du *Gladiateur mourant* du Capitole (voir n. 8) que Diderot a aussi appelé « le Gladiateur qui expire » (CORR, VI, 104).

la première à celle-ci. Une grande figure seule et toute blanche, cela est si simple, il y a là si peu de ces données qui pourraient faciliter la comparaison de l'ouvrage de l'art avec celui de nature[v]. La peinture me rappelle par cent côtés ce que je vois, ce que j'ai vu; il n'en est pas ainsi de la sculpture. J'oserai acheter un tableau sur mon goût, sur mon jugement; s'il s'agit d'une statue, je prendrai l'avis de l'artiste.

Vous croyez donc, me direz-vous, la sculpture plus difficile que la peinture? — Je ne dis pas cela. Juger est une chose et faire est une autre[w]. Voilà le bloc de marbre, la figure y est, il faut l'en tirer. Voilà la toile, elle est plane, c'est là-dessus qu'il faut créer; il faut que l'image sorte, s'avance, prenne le relief, que je tourne autour, si ce n'est moi, c'est mon œil; il faut qu'elle vive. — Mais, ajoutez-vous, peinte ou modelée. — D'accord. — Et il faut[x] qu'elle vive modelée[y] sans aucune de ces ressources qui sont sur la palette et qui donnent la vie. — Mais ces ressources mêmes, est-il[z] aisé d'en faire usage? Le sculpteur a tout lorsqu'il a le dessin, l'expression et la facilité du ciseau[718]; avec ces moyens il peut tenter avec succès une figure nue. La peinture exige d'autres choses encore. Quant aux difficultés à vaincre dans les sujets plus composés, il me semble qu'elles s'accroissent en plus grand nombre pour le peintre que pour le sculpteur. L'art de grouper est le même, l'art de draper est le même; mais le clair-obscur, mais l'ordonnance, mais le lieu de la scène, mais les ciels, mais les arbres, mais les eaux, mais les accessoires, mais les fonds, mais la couleur, mais tous ses accidents[719]; *sed non nostrum est tantas inter vos componere lites*[A][720]. La sculpture est faite et pour les aveugles et pour ceux qui voient; la peinture ne s'adresse qu'aux yeux. En revanche la première a certaine-

v. *de la* nature! *G&*
w. *Juger et faire sont deux choses. G&*
x. *autour; moi si elle* est *modelée; mon œil, si elle est peinte. Mais si elle est* modelée, il faut *G&*
y. *modelée om. F*

z. *mêmes, direz-vous, est-il G&*
A. *couleur et tous ses accidents; sed nostrum non est tantas componere lites G& couleur et tous ses accidents? sed non nostrum inter vos tantas componere lites. N* [*voir ajout de Vdl à l'appendice*]

718. *Ciseau*: voir le lexique.
719. *Accident*: voir le lexique.

720. « Il ne nous appartient pas de trancher entre vous de si grands différends ». Voir DPV, XVIII, 40, n. 47.

ment moins d'objets et moins[B] de sujets que la seconde : on peint tout ce qu'on veut ; la sévère, grave et chaste sculpture choisit. Elle joue quelquefois autour d'une urne ou d'un vase, même dans les compositions les plus grandes et les plus pathétiques : on voit en bas-relief des enfants qui folâtrent sur un bassin qui va recevoir le sang humain ; mais c'est encore avec une sorte de dignité qu'elle joue : elle est sérieuse, même quand elle badine. Elle exagère sans doute ; peut-être même l'exagération lui convient-elle mieux qu'à la peinture. Le peintre et le sculpteur sont deux poètes, mais celui-ci ne charge jamais. La sculpture ne souffre ni le bouffon, ni le burlesque, ni le plaisant, rarement même le comique ; le marbre ne rit pas. Elle s'enivre pourtant avec les faunes et les sylvains ; elle a très bonne grâce à aider les satyres à remettre le vieux[C] Silene sur sa monture ou à soutenir les pas chancelants de son disciple. Elle est voluptueuse, mais jamais ordurière. Elle garde encore dans la volupté je ne sais quoi de recherché, de rare, d'exquis qui m'annonce que son travail est long, pénible, difficile, et que s'il est permis de prendre le pinceau pour attacher à la toile une idée frivole qu'on peut créer en un instant et effacer d'un souffle, il n'en est pas ainsi du ciseau qui déposant la pensée de l'artiste sur une matière dure, rebelle et d'une éternelle durée, doit avoir fait un choix original et peu[D] commun. Le crayon est plus libertin que le pinceau et le pinceau plus libertin que le ciseau. La sculpture suppose un enthousiasme plus opiniâtre et plus profond, plus de cette verve forte et tranquille en apparence, plus de ce feu couvert et caché qui bout au-dedans[721] ; c'est une muse violente, mais silencieuse et secrète[E].

Si la sculpture ne souffre point une idée commune, elle ne souffre pas davantage une exécution médiocre ; une légère incorrection de dessin qu'on daignerait[F] à peine apercevoir dans un tableau est impardonnable

B. *moins om.* M
C. *aider les* vieux *satyres à remettre le Silene* V2
D. *choix* réfléchi, *original* G& | *peu om.* V2

E. *couvert* et secret *qui* G& | *silencieuse et* cachée. G&
F. dédaignerait V2

721. Allusion à l'article SCULPTURE de Falconet : « La peinture est encore agréable, même lorsqu'elle est dépourvue de l'enthousiasme et du génie qui la caractérisent ; mais sans l'appui de ces deux bases, les productions de la *sculpture* sont insipides » (ENC, XIV, 835a).

dans une statue[722]. Michel-Ange le savait bien; où il a désespéré d'être parfait et correct, il a mieux aimé rester brut[723]. — Mais cela[G] même prouve que la sculpture ayant moins à faire que la peinture, on en exige plus strictement ce qu'on est en droit d'en attendre. — Je l'ai pensé comme vous.

De[H] quelques questions que je me suis faites sur la sculpture,

La première, c'est pourquoi la chaste sculpture est pourtant moins scrupuleuse que la peinture et montre plus souvent et plus franchement la nudité des sexes ?

C'est, je crois, qu'après tout elle ressemble moins que la peinture. C'est que la matière qu'elle emploie est si froide, si réfractaire, si impénétrable; mais surtout, c'est[I] que la principale difficulté de son imitation consiste dans le secret d'amollir cette matière dure et froide, d'en faire de la chair douce et molle, de rendre les contours des membres[J] du corps humain, de rendre chaudement et avec vérité ses veines, ses muscles, ses articulations, ses reliefs, ses méplats[724], ses inflexions, ses sinuosités, et qu'un[K] bout de draperie lui épargne des mois entiers de travail et d'étude[725]; c'est que peut-être ses mœurs, plus sauvages et plus innocentes sont meilleures

G. *aimé* laisser le marbre *brut... G&* | *Mais, direz-vous, cela G& N*
H. Voici *V1* [*corr. Vdl*]
I. *surtout,* parce *que G&*

J. *molle,* d'exprimer *les G&* | *des* marbres du *V2* [marbres *corr.* → membres *dans V1*]
K. *articulations, ses sinuosités, ses reliefs, ses méplats, ses inflexions, et qu'un F* | *sinuosités, un bout V1* [*corr. Vdl*]

722. Encore une allusion à l'article SCULPTURE de Falconet : « Comme la *sculpture* comporte la plus rigide exactitude, un dessin négligé y serait moins supportable que dans la peinture » (ENC, XIV, 835b).
723. Diderot pense peut-être à la description par Winckelmann de la « méthode suivie par Michel-Ange pour transporter dans un bloc et pour y exprimer toutes les parties et toutes les beautés sensibles d'un modèle ». On trouve cette description dans les *Réflexions sur l'imitation des ouvrages des Grecs*. Diderot avait sans doute lu la traduction que Fréron en donna dans le *Journal étranger*, mai 1756, p. 176-196. Quand Diderot dit de Michel-Ange qu' « il a mieux aimé rester brut », il pense sans doute

aux statues de Michel-Ange où l'on voit comment la figure sort de la pierre à l'état brut, non travaillée, dans les deux *Esclaves* qui se trouvaient, en 1749, dans le jardin de l'Hôtel du maréchal de Richelieu, à Paris. Ils sont au Musée du Louvre, inv. 696-697.
724. *Articulation, méplat* : voir le lexique.
725. Diderot évoque encore une fois un point de vue de Falconet dans l'article SCULPTURE (ENC, XIV, 834a). C'est également au cours de conversations avec Falconet que Diderot a compris la difficulté que rencontre le sculpteur pour créer la vie et le mouvement en façonnant un matériau dur et froid. Voir sa lettre à Falconet de septembre 1766 (CORR, VI, 304).

que celles de la peinture, et qu'elle[L] pense moins au moment présent qu'aux temps à venir. Les hommes n'ont pas toujours été vêtus; qui sait s'ils le seront toujours?

La seconde, c'est pourquoi la sculpture tant ancienne que moderne a dépouillé les femmes de ce voile que la pudeur de la nature et l'âge de puberté jettent sur les parties sexuelles, et l'a[M] laissé aux hommes?

Je vais tâcher d'entasser mes réponses, afin qu'elles se dérobent les unes par les autres.

La propreté, l'indisposition périodique, la chaleur du climat, la commodité du plaisir, la curiosité libertine et l'usage des[N] courtisanes qui servaient de modèles[O] dans Athenes et dans Rome[726], voilà les raisons qui se présenteront les premières à tout homme de sens, et je les crois bonnes. Il est simple de ne pas rendre ce qu'on[P] ne trouve pas dans son modèle. Mais l'art a peut-être des motifs plus recherchés : il vous fera remarquer la beauté de ce contour, le charme de ce serpentement, de cette longue, douce et légère sinuosité qui part de l'extrémité d'une des aines et qui s'en va s'abaissant et se relevant alternativement jusqu'à ce qu'elle ait atteint l'extrémité de l'autre aine; il vous dira[Q] que le chemin de cette ligne infiniment agréable serait rompu dans son cours par une touffe interposée; que cette touffe isolée ne se lie à rien et fait tache dans la femme, au lieu que dans l'homme cette espèce de vêtement naturel, d'ombre assez épaisse aux mamelles, va s'éclaircissant à la vérité sur les flancs et sur les côtés du ventre, mais y subsiste quoique[R] rare, et va, sans s'interrompre, se rechercher elle-même plus serrée, plus élevée, plus fournie autour des parties naturelles; il vous montrera ces parties naturelles de l'homme, dépouillées, comme un intestin grêle, un ver d'une forme déplaisante.

La troisième, pourquoi les Anciens n'ont jamais drapé leurs figures qu'avec des linges mouillés?

L. *étude ; peut-être V1 [corr. Vdl] | peinture ; elle pense V1 [corr. Vdl]*

M. *sexuelles*, tandis qu'elle l'a G&

N. *libertine, l'usage* établi parmi les *courtisanes* G&

O. modèle *S M F*

P. *ce que l'on N*

Q. *vous fera sentir que* G&

R. *subsiste*, cependant, *quoique* G&

726. Diderot fait ici encore allusion aux analyses de Winckelmann (o.c., t. I, p. 219-222).

C'est que, quelque peine que l'on se donne pour caractériser en[s] marbre une étoffe, on n'y réussit jamais qu'imparfaitement; qu'une étoffe épaisse et grossière dérobe le nu que la sculpture est plus jalouse encore[t] de prononcer que la peinture, et que, quelle que soit la vérité de ses plis, elle conservera je ne sais quoi de lourd qui se joignant à la nature de la pierre, fera prendre au tout un faux air de rocher[727].

La quatrième, pourquoi le *Laocoon*[728] a la jambe raccourcie plus longue que l'autre?

C'est que sans cette incorrection hardie de dessin la figure eût été déplaisante à l'œil. C'est qu'il y a des effets de nature qu'il faut ou pallier ou négliger[729]; j'en apporte un exemple bien commun et bien simple dans lequel je défie le plus grand artiste de ne pas pécher contre la vérité ou contre la grâce. Je suppose une femme nue sur[u] un banc de pierre; quelle que soit la fermeté de ses chairs, certainement le poids de son corps appliquant fortement ses fesses contre la pierre sur laquelle elle est assise, elles boursoufleront désagréablement par les côtés et formeront par derrière, l'une et l'autre, le plus impertinent bourrelet qu'on puisse imaginer. Mais est-ce que l'arête du banc ne tracera pas à ses cuisses, en[v] dessous, une très profonde et très vilaine coupure? Que faire donc[w] alors? Il n'y a pas à balancer, il faut ou fermer les yeux à ces effets et supposer qu'une femme

s. ce *V1 V2*

t. *encore* om. S

u. *nue*, assise *sur G& N nue* om. S

v. *imaginer. Et l'arête du banc ne tracera-t-elle pas G&* au-*dessous V1*

w. *donc* om. M

727. Diderot a trouvé cette réponse dans les *Réflexions sur la sculpture* de Falconet (*Œuvres complètes*, 3ᵉ éd., 1808, t. III, p. 40-41).

728. Le *Laocoon* se trouve actuellement dans les Musées du Vatican à Rome. Voir F. Haskell et N. Penny, o.c., n° 52, fig. 125. Diderot n'a vu qu'un moulage, ou une gravure faite d'après cette sculpture, probablement dans l'*Analysis of Beauty* de Hogarth (éd. cit., pl. 1, fig. 9). Il a vu aussi l'étude de proportions que Cochin en avait faite dans les planches de l'*Encyclopédie*. Voir le *Recueil de planches*, 2ᵉ liv., 2ᵉ part., DESSIN, p. 12, pl. XXXVI. Il cite souvent le *Laocoon* dans ses *Salons* (DPV,

XIII, 361), dans sa correspondance (CORR, IV, 214; VI, 85, 89, 104, 323, 324 et XII, 236), dans les *Essais sur la peinture* (n. 52) et dans les *Pensées détachées sur la peinture* (A.T., XII, 166 et 118).

729. Diderot reprendra dans les *Pensées détachées sur la peinture* la théorie académique souvent exprimée que « le *Laocoon* et l'*Apollon* ont tous deux la jambe gauche plus longue que la droite » et qu' « on explique cela par l'endroit d'où ces figures devraient être vues ». Diderot révèle lui-même que sa source est G. Audran (A.T., XII, 116). Voir le *Recueil des proportions du corps humain*, 1693, II, p. 45.

a les fesses aussi dures que la pierre et que l'élasticité de ses chairs ne peut être vaincue par le poids de son corps, ce qui n'est pas vrai, ou jeter tout autour de la[x] figure quelque draperie qui me dérobe en même temps et l'effet désagréable et les parties de son corps les plus belles.

La cinquième, c'est quel serait l'effet du coloris le plus beau et le plus vrai de la peinture sur une statue ?

Mauvais, je pense. Premièrement, il n'y aurait autour de la statue qu'un seul point où ce coloris serait vrai. Secondement[x] il n'y a rien de si déplaisant que le contraste du vrai mis à côté du faux, et jamais la vérité de la couleur ne répondra à la vérité de la chose ; la chose, c'est la statue seule, isolée, solide, prête à se mouvoir. C'est comme le beau point d'Hongrie[z][730] de Roslin sur des mains de bois, son beau satin, si vrai, sur des figures de mannequin. Creusez l'orbite des yeux à une statue et remplissez-les[A] d'un œil d'émail ou d'une pierre colorée, et vous verrez si vous en supporterez l'effet. On voit même par la plupart de leurs bustes qu'ils ont mieux aimé laisser le globe de l'œil uni et solide que d'y tracer l'iris et que d'y marquer la prunelle[731], laisser imaginer un aveugle que de[B] montrer un œil crevé ; et n'en déplaise à nos modernes, les Anciens me paraissent en ce point d'un goût plus sévère qu'ils ne l'ont[732].

La peinture se divise en technique et idéale, et l'une et l'autre se sousdivise[c] en peinture en portrait, peinture de genre et peinture historique.

x. sa G& N
y. *pense. 1°. Il N | vrai. 2°. N* En second lieu G&
z. *point de Hongrie* G&
A. la G&
B. *colorée, et vous* n'en *supporterez* plus l'aspect. C'est ce que les Anciens n'ignoraient pas. *On*

voit [...] qu'ils aimaient *mieux laisser* [...] *l'iris et d'y marquer la prunelle*, et qu'ils préféraient de *laisser imaginer un aveugle*, à l'inconvénient de *montrer* G&
c. *idéale, l'une V1 [corr. Vdl] | subdivisent G& sous divisent V2 soudivise N*

730. Sur « le point d'Hongrie de Roslin », voir n. 397.
731. Diderot savait qu'un certain nombre de statues antiques avaient été peintes ; on le voit dans les *Pensées détachées sur la peinture*. C'était selon lui l'expression d'un mauvais goût dû à la fâcheuse initiative de prêtres ou d'empereurs peu raffinés : « Ces yeux d'émail, ces cheveux dorés et tous ces riches ornements des statues anciennes me paraissent une invention

de prêtres sans goût » (A.T., XII, 112-113).
732. Dans une note, Grimm répond aux questions posées par Diderot : « Dans tous les arts, l'unité de l'imitation est aussi essentielle que l'unité de l'action ; et confondre ou associer ensemble deux manières d'imiter la nature est une chose barbare et d'un goût détestable. Voilà un principe que les Anciens ont respecté par instinct » (*Salons*, II, 211).

La sculpture comporte à peu près les mêmes divisions; et de même qu'il y a des femmes qui peignent la tête, je ne trouverais point étrange qu'on en vît paraître incessamment une qui fît le buste[733]. Le marbre, comme on sait[D] n'est que la copie de la terre cuite. Quelques-uns ont pensé que les Anciens travaillaient d'abord le marbre; mais je crois que ces gens-là n'y ont pas assez réfléchi.

Un jour que Falconnet me montrait les morceaux des jeunes élèves en sculpture qui avaient concouru pour le prix, et qu'il me voyait étonné de la vigueur d'expressions et de caractères[E], de la grandeur et de la noblesse de ces ouvrages sortis de dessous les mains d'enfants de dix-neuf à vingt ans; attendez-les dans dix ans d'ici, me dit-il, et je vous promets qu'ils ne sauront plus rien de cela... C'est que les sculpteurs ont besoin encore plus longtemps[F] du modèle que les peintres, et que, soit paresse, soit avarice ou pauvreté, les uns et les autres ne l'appellent plus passé quarante-cinq ans. C'est que la sculpture exige une simplicité, une naïveté, une rusticité de verve qu'on ne conserve guère au delà d'un certain âge; et voilà la raison pour laquelle les sculpteurs dégénéreront[G] plus vite que les peintres, à moins que cette rusticité ne leur soit naturelle et de caractère. Pigal est bourru, Falconnet l'est encore davantage; ils feront bien jusqu'à la fin de leur vie. Le Moyne est poli, doux, maniéré, honnête; il est et il restera médiocre[H].

Le plagiat est aussi possible en sculpture, mais il est rare qu'il soit ignoré. Il n'est ni aussi facile à pratiquer, ni aussi facile à sauver qu'en peinture.... Et puis[I] allons à nos artistes.

D. on le *sait* N
E. expression *G& V1* | caractère *G M S V1* [*corr. Vdl*]
F. *plus longtemps encore G& N*
G. dégénèrent *G& N*

H. *vie.* Si vous rencontrez un sculpteur *poli, doux, maniéré, honnête,* dites qu'*il est et qu'il restera médiocre. G&*
I. à déguiser *qu'en G&* | peinture. Allons *V1* [*corr. Vdl*]

733. Diderot fait sans doute allusion à Marie-Anne Collot, élève de Falconet, qui fit le buste de l'acteur Préville. Avant son départ en Russie, en 1766, avec son maître Falconet, Marie-Anne Collot sculpta un buste de Diderot en terre cuite (perdu). En 1772, elle en fit un autre en marbre (Musée de l'Ermitage, *Salons,* III, 68, fig. 8). Un de ces bustes allait servir de modèle à des réductions en terre cuite et en biscuit, éditées par la manufacture de Sèvres, dont Falconet dirigeait alors l'atelier de sculpture.

LE MOYNE[J]

Cet artiste fait bien le portrait, c'est son seul mérite. Lorsqu'il tente une grande machine, on sent que la tête n'y répond pas. Il a beau se frapper le front il n'y a personne. Sa composition est sans grandeur, sans génie, sans[K] effet; ses figures sont insipides, froides, lourdes et maniérées, c'est comme son caractère où il ne reste pas la moindre trace de l'homme de nature. Voyez son monument de Bordeaux[734]; si vous lui ôtez l'imposant de la masse, que devient le reste? Faites des portraits, Monsieur le Moine, mais laissez-là les monuments, surtout les monuments funèbres. Tenez, je vous le dis à regret, vous n'avez pas seulement assez d'imagination pour bien coiffer une pleureuse. Jetez les yeux sur le mausolée de Deshays[735], et vous conviendrez que cette muse vous est inconnue.

De sept à huit bustes de Le Moyne, il y en a deux ou trois qu'on peut regarder, celui de la comtesse de Brionne, celui de la marquise de Gléon, et celui de notre ami Garrick[736].

187. *Le Portrait de M^{me} la marquise de Gléon*[737].
Du même[L].

La belle tête, mon ami! qu'elle[M] est belle! elle vit, elle intéresse, elle sourit mélancoliquement; on est tenté de s'arrêter et de lui demander

J. Le Moine G & N
K. *génie, sans verve, sans G & N verve et sans M*
L. *[pas de titre dans G&]* | *Du même. om. V1 [gratté]*

M. *ami, que celle de Madame de Gléon! Qu'elle G & ami, que celle de madame la marquise de Gléon! Qu'elle N*

734. Diderot pense à la statue équestre de Louis XV à Bordeaux, détruite en 1792. Il en existe une réduction en bronze. Voir L. Réau, *Les Lemoyne*, 1927, n° 47, fig. 40. Une gravure exécutée par N.-G. Dupuis, d'après un dessin que Cochin en avait fait, avait été présentée au Salon de 1759 (L. Réau, n° 47, fig. 40), sans être commentée par Diderot.
Machine : voir le lexique.
735. Diderot renvoie à l'*Artémise au tombeau de Mausole* par Deshays. Voir n. 265.

736. Diderot ne mentionne pas les bustes en terre cuite de *M. le Comte de la Tour d'Auvergne* (perdu; L. Réau, o.c., n° 81), de *Mme Baudouin* (médaillon; perdu, mais dessiné par Saint-Aubin; L. Réau, n° 133) et de *Robbé* (L. Réau, n° 120, fig. 97). Ces portraits sculptés figuraient sous les n^{os} 189, 190 et 191 du *Livret*.
737. *Le Portrait de Mme la Marquise de Gléon.* Terre cuite. N° 188 du *Livret*. Perdu Voir L. Réau, o.c., n° 91.

pour qui le bonheur est fait, puisqu'elle n'est pas heureuse. Je[N] ne la connais point cette femme charmante, je n'en ai jamais entendu parler, mais je gage qu'elle souffre, c'est bien dommage. Si[O] ce n'est pas une créature admirable d'esprit et de caractère comme elle l'est d'expression et de figure, renoncez à jamais à la foi des physionomies, et écrivez sur le dos de votre main : *Fronti nulla fides*[738].

188. *Le Portrait de M. Garrik*[739].
Du même.

Le buste de Garrik est bien[P]. Ce n'est pas l'enfant Garrik qui baguenaude dans la rue[Q], qui joue, saute, pirouette et gambade dans la chambre; c'est Roscius commandant à ses yeux, à son front, ses joues, à sa bouche, à tous les muscles de son visage, ou plutôt à son âme qui prend la passion qu'il veut et qui dispose ensuite de toute sa personne comme vous de vos pieds pour avancer et[R] reculer, de vos mains pour lâcher ou prendre. Il est sur la scène[740].

189. *Le Portrait de M^{me} la Com^{sse} de Brionne*[S][741].
Du même.

Madame de Brionne, eh bien, mon ami, que voulez-vous que je vous en dise? M^{me} de[T] Brionne n'est encore qu'une belle préparation; les grâces

N. *heureuse? Car elle ne l'est pas. Je G&*
O. *dommage. Au reste, si G&*
P. *[pas de titre dans G&] Le buste de Garrick. Est bien N*
Q. *dans les rues, qui G& N*

R. *ou G&*
S. *[pas de titre dans G&] 188. N*
T. *Madame la comtesse de Brionne... Madame la comtesse de Brionne? Eh bien G& | que j'en dise? Madame la comtesse de G& | que j'en N*

738. Citation légèrement déformée de Juvénal, *Satire*, II, v. 8 : *Frontis nulla fides* : « On ne peut se fier à la physionomie ».
739. *Le Portrait de M. Garrik*. Terre cuite. 1763. N° 192 du *Livret*. Perdu. Voir L. Réau, o.c., n° 136.
740. Diderot fit la connaissance de Garrik à Paris pendant l'hiver 1764-1765 (CORR, V, 102, 127 et 131). Q. R. Gallus Roscius était un acteur romain connu pour la noblesse de son caractère et son talent. Il apprit l'art de

la déclamation à Cicéron. Dans une lettre à Garrick du 26 janvier 1767, Diderot s'adresse ainsi à lui : « Monsieur et très honoré Roscius » (CORR, VII, 17). Dans le *Paradoxe sur le comédien*, il s'exclame : « Je te prends à témoin, Roscius anglais, célèbre Garrick » (A.T., VIII, 396). Diderot cite d'ailleurs souvent Garrick dans cet ouvrage (A.T., VIII, 364 et 381-382).
741. *Le Portrait de Mme la Comtesse de Brionne*. Marbre. N° 187 du *Livret*. 1765. Palazzo Reale de Turin. Fig. 36. Voir J. Fleming, « An Unpu-

et la vie vont éclore, mais elles n'y sont pas, elles attendent que l'ouvrage soit fini, et quand le sera-t-il ? Aux cheveux le marbre n'est qu'égratigné[742]; le Moyne a cru que du crayon noir pouvait suppléer au ciseau : *va-t-en voir s'ils viennent.* Et puis cette[v] poitrine! j'en ai vu de nouées[v] et comme celle-là. Monsieur le Moine! Monsieur le Moine! il faut savoir travailler le marbre, et cette pierre réfractaire ne se laisse pas pétrir par les premières mains venues. Si quelqu'un du métier, comme Falconnet, voulait être franc, il vous dirait que les yeux sont froids et secs; que quand on bouche les narines il faut ouvrir la bouche, sans quoi le buste étouffe; il vous dirait de vos portraits[w] modelés qu'ils sont plus touchés, plus hardis[743], mais pas assez finis, quoiqu'ils doivent l'être, parce que la nature l'est, et qu'il faut finir tout ce qui est fait pour être vu de près.

FALCONNET

Voici un homme qui a du génie et qui a toutes sortes de qualités compatibles, incompatibles[x] avec le génie, quoique ces dernières se soient pourtant rencontrées dans François de[y] Verulam[744] et dans Pierre Corneille. C'est qu'il a de la finesse, du goût, de l'esprit, de la délicatesse, de la gentillesse et de la grâce tout plein; c'est qu'il est rustre et poli, affable et brusque, tendre et dur; c'est qu'il pétrit la terre et le marbre, et qu'il lit et médite; c'est qu'il est doux et caustique, sérieux et plaisant; c'est qu'il est philosophe, qu'il[z] ne croit rien et qu'il sait bien pourquoi. C'est qu'il

u. *au ciseau. Oui da! Va-t-en G& ciseau et cette V1 [mots rayés par Vdl]*
v. *nouée S F M N*
w. *vos autres portraits G&*

x. *génie et toutes / compatibles et incompatibles G&*
y. *François Verulam V1 V2*
z. *philosophe et qu'il S [et barré dans M, illisible dans G].*

blished Bust by J.-B. Lemoyne », *The Connoisseur*, août 1957, p. 27. La terre cuite fut exposée au Salon de 1763 (DPV, XIII, 413). Elle est au Musée de Stockholm, inv. : sk. 1309. Ce musée possède une autre version en marbre du buste de *La Comtesse de Brionne.* Voir L. Réau, n° 89 et 90, fig. 71 et 72. Mais Seznec et Réau pensent que c'est le marbre de

Stockholm qui a été exposé au Salon de 1765 (*Salons*, II, 45).
742. *Égratigner* : voir le lexique.
743. *Toucher, hardi* : voir le lexique. « Hardi » s'emploie normalement pour « la touche » et « le dessin », mais on peut également l'utiliser pour « l'exécution d'une sculpture ».
744. Il s'agit du chancelier Bacon, auteur du *Novum Organum.*

est bon père et que son fils s'est sauvé de chez lui; c'est qu'il aimait sa maîtresse à la folie, qu'il[A] l'a fait mourir de douleur, qu'il en est devenu triste, sombre, mélancolique, qu'il en a pensé mourir de regret, qu'il y a longtemps qu'il l'a perdue et qu'il n'en est pas consolé. Ajoutez à cela qu'il n'y a pas[B] d'homme plus jaloux du suffrage de ses contemporains et plus indifférent sur celui de la postérité. Il porte cette philosophie à un point qui ne se conçoit pas, et cent fois il m'a dit qu'il ne donnerait pas un écu pour assurer une durée éternelle à la plus belle de ses statues[745].

Pigal, le bon Pigal[C] qu'on appelait à Rome *le Mulet de la sculpture*, à force de faire, a su faire la nature et la faire vraie, chaude et rigoureuse, mais n'a[D] et n'aura, ni lui ni son compère l'abbé Gougenot, l'idéal de Falconnet, et Falconnet a déjà le faire de Pigal[746]. Il est bien sûr que vous n'obtiendrez point de Pigal, ni le *Pygmalion*[E], ni l'*Alexandre*, ni l'*Amitié* de Falconnet, et qu'il n'est pas décidé que celui-ci ne refît le[F] *Mercure* et le *Citoyen* de Pigal. Au demeurant, ce sont deux grands hommes et qui, dans quinze ou vingt siècles, lorsqu'on retirera des ruines de la grande ville quelques pieds ou quelques têtes de leurs statues, montreront[G] que nous

A. *folie et qu'il G&*
B. point *G&*
C. *bon,* l'honnête *Pigal V1 [add. Vdl]*
D. *et vigoureuse, mais V1 V2 / mais il n'a G&*
E. *Falconet n'aura peut-être jamais le faire de Pigal.* Je ne crois pas que l'on obtienne de

Pigal V1 [corr. Vdl] / vous ne tirerez de Pigal, ni le Pigmalion *G&*
F. *et il n'est pas G& / et celui-ci ne refera pas le V1 [corr. Vdl]*
G. prouveront *G&*

745. Diderot pense au *Pygmalion* du Salon de 1763 (DPV, XIII, 409-411). On a perdu la trace de l'exemplaire en marbre qui y fut exposé. D'autres versions existent encore. Voir E. M. Bukdahl, o.c., 1980, p. 235, fig. 121. Voir aussi la lettre de Falconnet à Diderot du 10 février 1766: « Je donnerais, non pas quatre louis pour conserver mon *Pygmalion*, mais cent et plus s'il les fallait, pour qu'il ne lui arrivât rien, tant que M. d'Epersenne à qui il plaît en sera possesseur. Mais si *Pygmalion* n'avait plus de maître, ou que son possesseur ne m'intéressât pas, *Pygmalion* pourrait aller à tous les diables; je ne donnerais pas une obole pour empêcher le voyage. Rien n'est plus vrai, je vous assure » (CORR, VI, 50-51).

746. Pendant son séjour à Rome (1736-1739, voir L. Réau, *J.-B. Pigalle*, 1950, p. 19-20), Pigalle avait été surnommé « le mulet de la sculpture » par ses amis artistes, parce qu'il était dépourvu du sentiment de l'idéal et du goût pour « la belle nature » qui caractérisaient en particulier les sculpteurs de l'Antiquité. En revanche, il possédait un don rare pour animer et assouplir le marbre ou le bronze. Voir aussi CORR, VI, 33, 304 et 373. L'abbé Louis Gougenot était associé-libre de l'Académie royale. Sur ses relations avec Pigalle et son influence possible sur lui, voir S. Rocheblave, « J.-B. Pigalle », *La Revue de l'Art ancien et moderne*, 1902, II, p. 275-276. Il avait choisi le sujet du *Monument de Reims*. Voir la note de Grimm (*Salons*, II, 232-233).

n'étions pas des enfants, du moins en sculpture. Quand Pigal vit le *Pygmalion* de Falconnet, il dit : *Je voudrais bien l'avoir fait*. Quand le monument de Rheims fut élevé[H] au Roule, Falconnet qui n'aime pas Pigal, lui[I] dit après avoir vu et bien vu son ouvrage : « Monsieur Pigal, je ne vous aime pas et je crois que vous me le rendez bien. J'ai vu votre *Citoyen*; on[J] peut faire aussi beau, puisque vous l'avez fait; mais je ne crois pas que l'art puisse aller une ligne au delà. Cela n'empêche pas que nous ne demeurions comme nous sommes. » Voilà mon Falconnet[K] [747].

194. *Une Figure de femme assise*[748].
Du même[L].

Cette figure, destinée pour un bosquet de plantes à fleurs d'hiver, est de l'aveu de tous, grands, petits, savants[,] ignorants, connaisseurs ou non, un chef-d'œuvre de beau caractère, de belle position et de draperie[M] [749].

H. exposé *G& N*
I. *n'aimait pas N | Pigal dit V1*
J. *Citoyen.* Je pense qu'*on G&*
K. sommes. Pigal sourit et passa. *Voilà V1 [corr. Vdl]* Voilà mon homme *G M [phrase add. par Grimm] [voir ajout de Vdl dans V1 à l'appendice]*

L. *[pas de titre dans G&]* La *figure de femme assise, destinée G& 194.* La *figure de femme assise. Destinée N | Du même om. V1 [gratté]*
M. *connaisseurs, non connaisseurs, un G& | de belle draperie. G&*

747. Le *Mercure* de Pigalle, intitulé *Mercure aux talonnières*, est au Musée du Louvre (L. Réau, o.c., 1950, n° 3 et reproduction). *Le Monument de Reims* avait été commencé en 1756. Il fut inauguré en 1765. Il se composait d'une statue équestre du roi et de deux figures emblématiques, également en bronze, dont l'une exprime la Douceur du gouvernement et l'autre la Félicité du peuple. La Félicité est symbolisée par un citoyen étendu sur des ballots. Cette figure est aussi appelée *Le Citoyen*. La statue du roi, renversée de son piédestal en 1792, fut refaite en 1819 par Cartellier. Mais les deux figures allégoriques sont restées intactes (L. Réau, o.c., 1950, n° 16, pl. 16-19). Diderot fit un compte rendu du modèle de ce monument dans un article de la C.L. du 1ᵉʳ juillet 1760 (DPV, XIII, 161-168). Il en est également question dans les *Essais sur la peinture* (voir n. 73), et dans la correspondance de Diderot avec Falconnet (CORR, VI, 124 et 304) et

avec Sophie Volland (CORR, VI, 33). Voir aussi les *Inscriptions pour la statue de Louis XV* (DPV, XIII, 418-419).
748. *Une Figure de femme, assise. Cette figure, composée pour le milieu d'un bosquet de plantes à fleurs d'hiver, en représente la saison relativement à ces plantes. Elle les prend sous sa garde, et par ses soins les fait fleurir. On a mis pour attribut un vase que l'eau gelée dedans a brisé. Les figures du Capricorne et du Verseau sont marquées sur le siège de la figure. Aussi intitulée L'Hiver.* Terre cuite. N° 194 du *Livret*. Perdu. Le marbre, terminé en 1771, est au Musée de l'Ermitage. Voir G. Levitine, *The Sculpture of Falconet*, New York, 1972, p. 38, fig. 39 et 40.
749. Diderot fait peut-être allusion au *Journal encyclopédique* : « Son attitude est simple, et n'a rien de maniéré; la pensée ingénieuse de l'auteur est très bien rendue » (15 novembre 1765, p. 86).

Cette draperie est une seule et unique pièce d'étoffe qui s'en va prendre les bras, les jambes, le corps, les épaules, le dos, toute la figure, la dessinant, la moulant, la montrant de côté, devant[N], derrière, d'une manière aussi claire et peut-être plus piquante que si elle était toute nue. Cette draperie n'est pas épaisse, ce n'est pas non plus un voile léger, elle est d'un corps mitoyen qui se concilie à merveille avec la légèreté et la fonction de la figure. Son visage est beau; on y voit un intérêt tendre et doux pour les fleurs qu'elle protège et qu'elle cherche à dérober à la menace du froid, en étendant sur elles[o] un pan de son vêtement. Elle est un peu penchée, et il est impossible d'imaginer son action faite avec plus de vérité et de grâce. Je relis ma description, et je la trouve calquée sur la figure. Ceux qui cherchent noise à tout, lui trouvent le menton un peu trop saillant.

195. *Saint Ambroise*[P 750].

C'est ce fougueux évêque qui osa fermer les portes de l'église à Théodose, et à qui un certain souverain de par le monde qui dans la guerre passée avait une si bonne envie de faire un tour dans la rue des Prêtres, et une certaine souveraine qui vient de débarrasser son clergé de toute cette richesse qui l'empêchait d'être respectable[Q], auraient fait couper la barbe et les oreilles, en lui disant : Apprenez, Monsieur l'abbé, que le temple de votre Dieu est sur mon domaine, et que si mon prédécesseur vous a accordé par grâce les trois arpents de terrain qu'il occupe, je puis les reprendre et vous envoyer porter vos autels et votre fanatisme ailleurs[751]. Ce lieu-ci

N. devant, de côté G& N
O. *dérober* aux menaces *du* G& | *sur* elle *un* V2
P. *Saint Ambroise.* Du même. *V1 V2* | 195. om.

N *Ambroise.* Modèle de quatre pieds six pouces de haut. G&
Q. *richesse* inutile *qui* G& | *et une certaine* [...] *respectable* om. S

750. *Saint Ambroise.* Modèle en terre cuite de 1,482 m. N° 195 du *Livret.* Perdu. Figuré par Saint-Aubin dans son aquarelle du Salon de 1765. Voir fig. 1 : rangée du bas, cinquième œuvre à partir de la gauche. Le marbre, terminé par J.-B. II Lemoyne en 1768, fut placé en 1769 dans la chapelle Saint-Ambroise aux Invalides. Il a disparu. Diderot a loué cette œuvre dans une lettre à Falconet du 11 juillet 1769 : «J'ai vu votre statue des

Invalides [...]. Elle est très belle. Si jamais vous la revoyez, vous serez vous-même étonné de la force de son expression» (CORR, IX, 73).
751. Saint Ambroise, Père de l'Église latine, archevêque de Milan, né à Tréves (340-397). Il imposa une pénitence publique à l'empereur Théodose, à la suite du massacre de Thessalonique. Le «souverain» est probablement Frédéric de Prusse, la «souveraine» est sûrement Catherine II de Russie.

est la maison du père commun des hommes bons ou méchants, et j'y veux entrer quand il me plaira. Je ne m'accuse point à vous, vous n'en savez pas assez pour me conseiller sur ma conduite quand je daignerais vous consulter[R]; et de quel front vous immiscez-vous d'en juger?... Mais le plat empereur ne parla[S] pas ainsi, et l'évêque savait bien à qui il avait affaire.

Le statuaire nous[T] l'a montré dans le moment de son insolente apostrophe; il a le bras étendu, le front de la réprimande et de la sévérité; il parle. La tête est d'humeur, mais je la crois un peu petite. La draperie grande, large, bien traitée, pittoresquement relevée par-devant, dessinant à merveille le bras gauche qu'elle couvre et sous lequel j'imagine que l'évêque tient son bréviaire ou ses homélies; si le volume en paraît énorme, c'est la faute du costume et non de l'artiste. Je pense bien qu'il se serait plu davantage à nous montrer un prophète juif ou quelque prêtre idolâtre dont un bout du vêtement serait venu se répandre sur la tête après avoir parcouru et moulé tout le corps. On[U] peut tirer parti de tout, et Falconet l'a prouvé par son *St Ambroise* qui n'est pas occupé, comme on a coutume de nous montrer ses pareils, à ramener sa chape sous son bras et à nous rappeler le geste familier de Pantalon[752].

196. *Alexandre faisant peindre Campaspe, l'une de ses concubines.*
C'est l'instant où ce prince en fait présent à Apelle[753].
Bas-relief en marbre[V].
Du même.

Il faut que je décrive ce bas-relief, parce qu'il est beau et que sans l'avoir bien présent, il serait difficile d'entendre mes observations.

R. *à vous. Quand je daignerais vous consulter, vous n'en savez pas assez, pour me conseiller sur ma conduite, et de* G&
S. *juger? Le plat* V1 [*corr.* Vdl] | *ne parle pas* V1
T. *vous* V1 V2

U. *bout de* vêtement V1 V2 | *et moulé om.* V2 | *corps. Au reste, on* G&
V. *Alexandre* cédant *Campaspe, l'une de ses concubines, au peintre* Apelle. Bas-relief *en marbre de deux pieds six pouces de haut sur deux pieds de large.* G& 195. *Alexandre* cédant *Campaspe, une de ses concubines, au peintre* Apelle. Bas-relief. N

752. Pantalon est un personnage de la *commedia dell'arte*. Il est docteur et porte la culotte longue qui a pris son nom. C'est un vieillard quinteux, libidineux et avare.

753. *Alexandre faisant peindre Campaspe, l'une de ses concubines. C'est l'instant où ce prince en fait présent à Apelle.* Aussi intitulé *Alexandre et*

A droite, le peintre a quitté son chevalet sur lequel on voit l'ébauche de Campaspe. Il a un genou en terre, il est surpris et pénétré de la faveur du souverain. Cette figure de ronde-bosse[754] correspond au chevalet qui est de bas-relief.

Alexandre[w] est à côté de Campaspe, sur le fond, debout, un peu avancé vers Apelle; il paraît offrir au peintre ce beau modèle, il tient de sa[x] main gauche sa concubine par le poignet, son autre bras est posé sur les épaules de Campaspe; c'est l'action d'un homme qui l'envoie[y] à celui qui l'a désirée.

Campaspe est assise sur un siège couvert de quelque draperie; elle a les yeux baissés, elle a derrière elle un coussin. Cette figure est de ronde-bosse et elle correspond en partie à l'Alexandre qui est de[z] bas-relief, et à deux soldats placés derrière elle qui sont aussi de bas-relief.

L'Apelle de ce bas-relief[A] paraît être une réminiscence du *Pygmalion* d'il y a deux ans[755]. Le trait qu'il a tracé sur sa[B] toile devait être léger comme un fil d'araignée, et il est grossier.

L'Alexandre est de toute beauté. La bonté et la noblesse sont peintes sur son visage, mais c'est la bonté qui domine, peut-être un[c] peu trop. Du reste on ne pensera jamais une action plus vraie, une position plus simple et une draperie plus noble. Ce large manteau jeté sur ses épaules fait à ravir.

Il est d'un homme d'esprit d'avoir fait baisser les yeux à Campaspe. Gaie, elle aurait blessé la vanité d'Alexandre qu'elle aurait quitté sans peine; triste, elle aurait mortifié le peintre[D]. Mais il y a tant d'innocence et de simplicité dans le caractère de sa tête que si vous placez un voile au-dessus de sa gorge et que ce voile tombant jusqu'au bout de ses pieds,

w. A gauche, *Alexandre* G&
x. la G&
y. *qui la cède à* G&
z. *en* G&
A. *de* cette composition *paraît* G&

B. la *N S*
c. *peut-être même un* G&
D. *sans* regret; *triste* G& | *mortifié* Apelle. *Mais* G&

Campaspe. Bas-relief en marbre. H. 0,85; L. 0,70. N° 196 du *Livret.* Collection Edmond de Rothschild. Voir G. Levitine, o.c., p. 35-37, fig. 35. Falconet a tiré ce motif de *L'Histoire naturelle* de Pline (liv. XXXV, ch. x) qu'il a traduite lui-même. Voir E. Falconet, *Œuvres complètes,* 3e éd., 1808, t. I, p. 174-175.
754. *Ronde-bosse* : voir le lexique.
755. *Pygmalion* : voir n. 745.

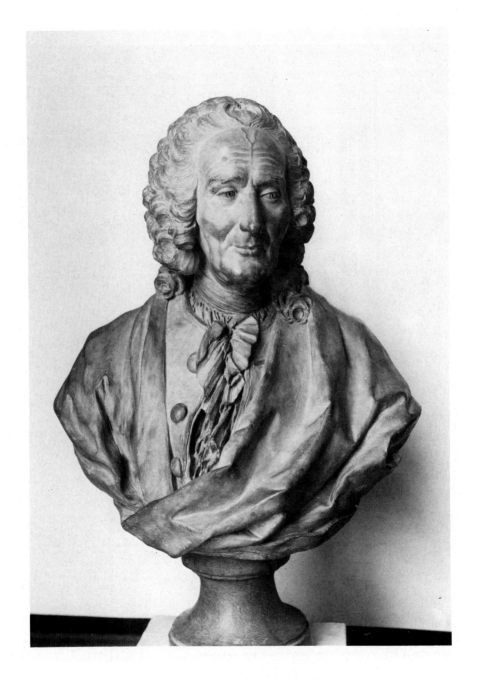

38. Jean-Jacques Caffieri. *Buste de J.-Ph. Rameau.*

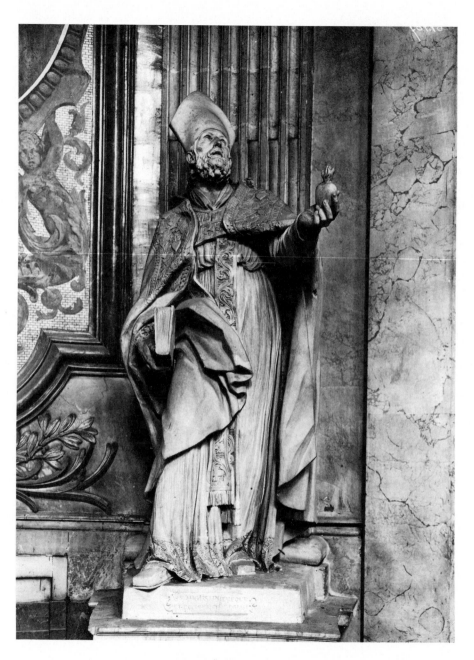

39. Jean–Baptiste–Cyprien d'Huez. *Saint Augustin.*

tous ses appas nus vous soient dérobés de manière que vous n'aperceviez plus que la tête, vous prendrez une concubine pour une jeune fille[E] bien élevée qui ignore ce que c'est qu'un homme et qui se résigne à la volonté de son père qui lui donne l'artiste que voilà pour époux. Ce caractère de tête est faux; c'est encore une réminiscence, mais bien déplacée de[F] *Pygmalion*. Falconnet, mon ami, vous avez oublié l'état de cette femme, vous n'avez pas pensé qu'elle avait[G] couché avec Alexandre et qu'elle a connu le plaisir avec lui et peut-être avec d'autres avant lui. Si vous eussiez donné des traits un peu plus larges à votre Campaspe, ç'aurait été une femme et tout eût été bien[756]. Mais dites-moi, je vous prie, que font là derrière ces deux vieux[H] légionnaires? Est-ce qu'Alexandre qui n'ignorait pas que[I] sa concubine était exposée toute nue aux regards d'un peintre, s'est fait accompagner chez elle? Allons, mon ami, chassez-moi ces deux soldats déplacés à tous égards, je vous proteste qu'ils n'y étaient pas, et que la scène s'est passée entre trois personnes, Alexandre, Apelle et Campaspe. Et la loi du bas-relief, me direz-vous?... Et la loi du sens commun, vous répondrai-je?... Et sur quoi sera projetée ma Campaspe qui est de ronde-bosse?... Eh bien! mon ami, sur deux femmes que vous mettrez à la place de ces deux tristes Macédoniens; ces deux femmes, suivantes de Campaspe, seront plus décentes et plus intéressantes; d'ailleurs elles étaient dans l'appartement de Campaspe avant l'arrivée d'Alexandre, car je ne me persuaderai jamais qu'une femme seule s'expose toute nue aux regards d'un artiste. Mais[J] voyez le joli caractère que vous donnerez à ces suivantes! elles se seront retirées quand[K] le souverain a paru; témoins de sa générosité, comment pensez-vous qu'elles en seront affectées? C'est un groupe de bas-relief charmant à faire.

E. *prendrez* cette Campaspe *pour une fille* G&
F. *déplacée*, de la statue *de Pigmalion.* G&
G. *pensé* que c'est une concubine, *qu'elle a couché* G&

H. *tout* aurait été *V2* [aurait corr. Grimm → *int. dans* G] | *font derrière* G& | *vieux om. V2*
I. *pas* apparemment *que* G&
J. Et G&
K. *retirées* à l'écart, n'est-il pas vrai, *quand* G&

756. Mathon de La Cour a critiqué aussi la figure de Campaspe (*Lettres*, 1765, p 77). Il utilise comme Diderot « la règle du costume ». Voir l'Introduction, p. 6.

Votre Apelle est un peu grossièrement vêtu; un peintre n'est pas un ouvrier comme un statuaire. Il est maigre, cela me convient; ceux en qui brûle le tison de Prométhée[757] en sont consumés. Mais pourquoi m'avoir moutonné cette[L] tête? Le génie est, ce me semble, autrement peigné que cela. Et cette Campaspe qui savait dès la veille qu'on devait la peindre, aurait bien dû penser de son côté à faire une autre toilette de tête; sa coiffure est aussi par trop négligée. Pour ces chairs-là, elles sont belles assurément, mais ce n'est pourtant pas encore la mollesse de la statue de *Pygmalion*; et lorsque Vien disait que pour le coup vous aviez[M] prouvé que la sculpture l'emportait sur la peinture, il n'avait pas tout à fait tort[N].

Falconet a établi sur le bas-relief une règle qui me paraît sensée, mais qui met de dures entraves à l'artiste; il dit: Le fond du marbre si[O] c'est le ciel, donc il ne doit jamais porter d'ombre. Mais comment les ombres ne seront-elles pas portées sur un ciel qui touche aux figures[P]? Comment? Le voici. Si vous introduisez dans votre[Q] composition une figure qui soit de ronde-bosse, qu'il y ait[R] immédiatement derrière elle un objet qui reçoive son ombre. Mais que deviendra l'ombre de cet objet[S]? Rien. Il n'aura point d'ombre si vous le faites de bas-relief; alors il sera sur votre marbre comme les objets qui sont éloignés et qui semblent tenir au ciel. On ne cherche pas l'ombre d'un corps dont[T] on ne voit que la moitié. — Mais Falconet se conforme-t-il à sa loi? — Très scrupuleusement. — Et quel avantage en tire-t-il[U]? — Celui de réduire le bas-relief à la vérité du tableau et d'en lier toutes les parties. Voilà ce qui lui a fait introduire ses deux soldats dans celui dont il s'agit ici; il lui fallait des[V] objets qui

L. sa *G&*

M. *coup* Falconet avait *prouvé G&*

N. *tort* dans sa réflexion ironique. *V1* [*add. Vdl*]

O. *marbre, c'est G& N V1* [*corr. Vdl*]

P. *comment ne pas projeter l'ombre des figures sur un ciel qui touche* immédiatement *aux figures? G&*

Q. *cette M*

R. *ronde-bosse,* placez *immédiatement G&*

S. *ombre. Et l'ombre de cet objet que deviendra-t-elle? G& | ombe L*

T. *corps* qu'on voit dans l'éloignement ou *dont G&*

U. *avantage* prétend-il en tirer? *G&*

V. *introduire ces deux V1 V2 | dans le bas-relief dont G& | fallait sur le derrière des G&*

757. L'artiste « véritable Prométhée » est une idée que Diderot doit à Shaftesbury. Voir DPV, XIII, 388, n. 72, et E. M. Bukdahl o.c., 1982, p. 89.

reçussent l'ombre de Campaspe qu'il a fait de ronde-bosse, mais deux suivantes lui auraient également servi[w] et auraient été mieux imaginées[758].

197. La Douce Mélancolie[x][759].
Du même.

C'est[y] une figure mal nommée, c'est la Mélancolie. Imaginez une jeune fille debout, le coude appuyé sur une colonne et tenant dans sa main[z] une colombe. Elle la regarde; comme elle la regarde! comme une pauvre recluse regarderait au travers des barreaux de sa cellule deux amants tendres et passionnés. Son bras droit pend bien et négligemment[A], seulement il est un peu rond. On accuse aussi la draperie de manquer de légèreté par en bas, vers les jambes. A la bonne heure! mais on n'y reconnaît pas moins l'homme qui possède les physionomies des passions les plus difficiles à rendre.

198. L'Amitié[B][760].
Du même.

Convenez, mon ami, que si[c] l'on avait exhumé ce morceau, on en ferait le désespoir des modernes. C'est une figure debout qui tient un

w. *qu'il a faite de* N | *suivantes auraient également rempli ce but, et* G&
x. *Mélancolie. Figure de marbre d'environ trois pieds de hauteur.* G&
y. *La douce mélancolie, c'est* G&

758. Diderot fait ici allusion aux théories de Falconet sur « les bas-reliefs de ronde-bosse à plusieurs plans ». Falconet est convaincu que le sculpteur en bas-relief peut légitimement aspirer à rivaliser avec le peintre par des accidents de lumière et d'ombre. Encore faut-il que ces effets soient ménagés conformément aux lois de la perspective linéaire et aérienne. Voir les *Réflexions sur la sculpture* (1760), dans les *Œuvres complètes* de Falconet, 3e éd., 1808, t. III, p. 34-38.
759. *La Douce Mélancolie.* Marbre. Environ 0,99 m de hauteur. N° 197 du *Livret.* Perdu. Dessiné par Saint-Aubin dans son aquarelle du Salon de 1765. Voir G. Levitine, o.c.,

z. *tenant une* V1 V2
A. *et bien* négligemment G& N
B. *L'Amitié. Figure de marbre d'environ trois pieds de hauteur.* G& N
c. *si on* G&

fig. 33. C'est une réplique de la statuette exposée au Salon de 1763 (0,82 m de hauteur), n° 164 du *Livret*, qui est actuellement au Musée de l'Ermitage. Voir L. Réau, « Une statue retrouvée de Falconet : *La Douce Mélancolie* », *GBA*, 1926, II, p. 54-56. Diderot ne mentionne pas *La Douce Mélancolie* du Salon de 1763. Le plâtre figurait dans le *Livret* du Salon de 1761 (n° 118), mais n'a pas été exposé. Diderot le cite (DPV, XIII, 262-263).
760. *L'Amitié.* Marbre. Environ 0,99 m de hauteur. N° 198 du *Livret.* Elle a fait partie de la collection de Maurice de Rothschild. Localisation actuelle inconnue. Voir L. Réau, *E.-M. Falconet*, 1922, t. I, p. 226-234, pl. XIV.

cœur entre ses deux mains; c'est le sien qu'elle tremble d'offrir. C'est un morceau plein d'âme et de sentiment, on se sent toucher, attendrir en le regardant. Ce visage invite de la manière la plus énergique, la plus douce et la plus modeste à accepter son présent; elle serait si fâchée cette jeune enfant, s'il[D] était refusé! La tête est d'un caractère tout à fait rare; je ne me trompe pas, il y a dans cette tête je ne sais quoi d'enthousiastique et de sacré qu'on n'a point encore connu; c'est la sensibilité, la candeur[,] l'innocence, la timidité, la circonspection fondues ensemble; cette bouche entrouverte, ces bras tendus, ce corps un peu penché sont d'une expression indicible. Le cœur lui bat, elle craint, elle espère. Je jure que[E] *la Fille* de Greuse *qui pleure son serin* est à cent lieues de ce pathétique[761]. Que cela est beau et neuf! et c'est un faquin de[F] libraire qui s'est procuré la terre cuite[762]! qu'est-ce que cela fait là? Les[G] bras et les mains sont on ne peut mieux modelés. La tête est singulièrement coiffée; c'est à cette coiffure qui a quelque chose de ceux qui servent dans les temples que la figure doit en partie son caractère sacré. On trouve l'idée du cœur petite, symbolique et mesquine[763]; je trouve, moi, qu'il ne lui manque que l'antiquité de la mythologie et la sanction du paganisme, accordez-lui ce sceau, et vous n'aurez plus rien à dire. On trouve les jambes un peu lourdes; je sais ce que c'est: le statuaire ayant fait le haut de sa figure tant soit peu

D. si il *L V1 V2* [*corr. dans* V1] | *fâchée s'il G&*
E. *espère. Que cela est beau et neuf! Je jure G&*
espère. La fille V1 [*corr. Vdl*]
F. *serin n'est pas d'un plus fort pathétique V1*

[*corr. Vdl*] | *pathétique. Et c'est un G& c'est un libraire V1* [*corr. Vdl*]
G. *fait dans la boutique d'un libraire? Les G& fait? V1 V2*

761. Il s'agit d'*Une Jeune Fille, qui pleure son oiseau mort.* Voir n. 483.
762. « Le faquin de libraire » est l'imprimeur Prault que, dans une lettre à Catherine II du 10 décembre 1769, Falconet appelle « le libraire et ami » et à qui il a donné, probablement en 1765, la terre cuite de *L'Amitié*. Il ressort aussi de cette lettre que le modèle en terre cuite, réclamé au libraire Prault par Falconet sur les instances du prince Galitsine, fut envoyé en 1766 à Saint-Petersbourg. Mais le général Betzki ne voulut pas l'accepter, et le réexpédia à Falconet en 1769. Falconet la proposa alors à Catherine. Cette terre cuite

est perdue. Voir L. Réau, o.c., p. 232-234. Pourtant, dans le catalogue de la vente de Prault, qui eut lieu à Paris en 1780, on relève sous le n° 91 la mention suivante : « Falconet. Une figure en terre cuite représentant l'*Amitié* ». Il est très difficile de mettre en doute l'affirmation de Falconet. Mais il est bien possible que Prault ait reçu, en échange du modèle en terre cuite, une copie qui passa à sa vente pour l'original.
763. Diderot renvoie à la critique de Mathon de La Cour concernant cette statue (*Lettres,* 1765, p. 78).

long, s'est trouvé dans la nécessité ou de passer par-dessus les règles de proportion, ou[H] de faire le bas de sa figure tant soit peu court; il a pris ce dernier parti.

Je viens de juger Falconnet avec la dernière sévérité, au poids du sanctuaire[I][764]. A présent j'ajouterai qu'avec les défauts du plus faible de ses morceaux, il n'y a pas un artiste à l'Académie qui ne fût vain[J] de l'avoir fait.

VASSÉ[K]

Son[L] *Portrait de Passerat*, assez bien modelé. Je fais peu de cas de sa *Tête d'enfant*. Et sa *Comédie*[765]? Drapée maigre, d'après un petit mannequin[766] arrangé avec des épingles, sans grâce; du reste gaie, spirituelle, d'un rire faux qu'il fallait fin[M].

H. *figure un peu S* | *règles* des proportions en faisant les jambes grêles, *ou de G& des proportions N*

I. *Falconet au poids du sanctuaire, avec la dernière sévérité G& avec sévérité V1 V2 [corr. Vdl dans V1]*

764. Le *poids du sanctuaire* « est un *poids* célèbre chez les juifs, que quelques-uns ont prétendu être différent du *poids de roi* ou profane; mais il n'était différent qu'en ce que celui du sanctuaire était ainsi nommé, parce qu'il était sous la direction et intendance des prêtres, qui en gardaient l'étalon et l'original qui était de pierre » (Furetière 1690).

765. *Le Portrait de Passerat*. Marbre. H. 0,75. Nº 199 du *Livret*. Musée de Troyes. Voir *Salons*, II, fig. 81. Ce buste, mentionné par le *Mercure* (novembre 1765, p. 166) et le *Journal encyclopédique* (15 novembre 1765, p. 87), n'a pas été exposé, selon Mathon de La Cour (*Lettres*, 1765, p. 78). Le plâtre figurait

J. *de* ces trois *morceaux V1 [add. Vdl]* | *fut content de V1*

K. 199. 200. 201. *VASSÉ N*

L. *Vassé. Cet artiste n'est pas brillant cette fois-ci. Son portrait G&*

M. [*voir ajout de Vdl dans V1 à l'appendice*]

au Salon de 1763 sous le nº 167, mais Diderot n'en a pas parlé. *La Tête d'enfant*. Marbre. Nº 200 du *Livret*. Le plâtre figurait au Salon de 1763 sous le nº 169, mais n'a pas été mentionné par Diderot. *La Comédie*. Modèle en terre cuite. H. 0,66. Nº 201 du *Livret*. Perdu. Figuré par Saint-Aubin dans un croquis consacré à un panneau du Salon de 1765 (*Salons*, II, fig. 77). Le marbre, qui fut exposé au Salon de 1767, est au Musée du Louvre. Voir L. Réau, « Un sculpteur oublié du XVIIIᵉ siècle », *GBA*, 1930, II, p. 41 et reproduction.

766. *Mannequin* : voir le lexique.

PAJOU[N]

202. *Le Portrait du maréchal de Clermont-Tonnerre*[o][767].

Je me souviens d'un autre portrait de ce maréchal; ne[P] vous le rappelez-vous pas ? Il était placé au-dessus de l'escalier. Le militaire y était en buffle[o] debout, près de sa tente, l'air noble et fier[768]. Pajou, lui, l'a fait innocent et bête.

203. *Le Portrait de M. de la Live de Jully*[769].
Du même.

Ce M. de la Live, qui est à côté, est froid et plat. Vous[R] prendrez cela comme il vous plaira; cela ne peut manquer d'être vrai[s].

204. *Une Figure de St François de Sales*[770].
Du même.

Ce modèle est lourd et maussade. Par l'esquisse jugez de ce que cela deviendra à l'exécution, car je vous le répète, mon ami, le marbre n'est

N. [*aucun titre dans l'article* Pajou *dans* G&] [*voir ajout de* Vdl *à l'appendice*]
O. Pajou. Le buste *du maréchal de Clermont-Tonnerre.* G&
P. maréchal, peint par Aved. *Ne* G&
Q. escalier. Le général *y était* G& | *en* buste, debout, N
R. 203. Portrait de M. de la Live. N | *et plat*

767. *Le Portrait de M. le maréchal de Clermont-Tonnerre.* Terre cuite. N° 202 du *Livret*. Disparu. Le marbre sera exposé au Salon de 1767. Il était encore au château d'Ancy-le-Franc en 1912. Localisation actuelle inconnue. Une réplique de ce buste, en kaolin, est reproduite par H. Stein (*Augustin Pajou*, 1912, p. 147-148).
768. Diderot pense au portrait du *Maréchal de Clermont-Tonnerre*, peint par J. Aved et exposé au Salon de 1759 (DPV, XIII, 77). Voir G. Wildenstein, *Le Peintre Aved*, 1922, n° 26 et reproduction. *N* donne « buste », ce qui est manifestement une erreur. Dans le tableau d'Aved, Clermont-Tonnerre porte

comme lui. G& *N froid et sans finesse ; vous* V1 [*passage copié par* Vdl *jusqu'à* Challe]
S. vrai... Mais, dites-vous, est-ce que sa tête ne vous paraît pas ressemblante ?... Elle est sans finesse... Mais tant mieux... oui, mais j'entends sans finesse de ciseau. G& [*plus loin dans* L]

une cuirasse par-dessus une veste de buffle dont on voit les pans relevés et les parements retroussés.
769. *Le Portrait de M. de Lalive de Jully, introducteur des ambassadeurs.* Marbre. 1763. N° 204 du *Livret*. Collection particulière, Paris. Voir A. Stein, o.c., p. 136 et reproduction. Diderot ne mentionne pas les bustes de *M. le Marquis de Mirabeau* (disparu), de *Mme Aved* (terre cuite, 1764, collection particulière) et de *M. Baudouin le fils* (disparu). Voir A. Stein, o.c., p. 37-40 (reproduction) et p. 148. Ces trois bustes figuraient dans le *Livret* sous les n°s 203, 205 et 206.
770. *Une Figure de saint François de Sales.*

jamais qu'une copie. L'artiste jette son feu sur la terre, puis[t] quand il en est à la pierre, l'ennui et le froid le gagnent, ce froid et cet ennui s'attachent au ciseau[771] et pénètrent le marbre, à moins que le statuaire n'ait une chaleur inextinguible comme le vieux poète l'a dit de ses dieux.

205. *Esquisse d'un bénitier*[772].
Du même.

Pauvre[u] de forme, et les enfants qui le soutiennent ni touchés ni groupés[v].

206. *Une Bacchante tenant le petit Bacchus*[773].
Modèle, du même.

Misérable, misérable. La femme et l'enfant mal groupés, avec cela, le moins mauvais de tous. — Mais est-ce[w] que cette tête de *M. de la Live*

t. 204. Modèle *de Saint François de Sales*. Le *modèle de Saint François de Sales est lourd. N Le modèle de Saint François de Sales est lourd. G& | terre. Quand V1*
u. 105. *Le bénitier*. N *Le bénitier, pauvre*, G& *[passage omis par Vdl qui a fait la copie dans V1]*

v. *[Projet d'un tombeau vient ici dans V1, V2, N]*
w. *La bacchante qui tient le petit Bacchus. Misérable*. G& N *[107 dans N]* | *[Mais est-ce [...] ciseau plus haut dans G&; voir var. s]* | *Mais, dites-vous, est N* | *[passage omis par Vdl dans V1]*

Modèle en terre cuite. H. 0,79. N° 207 du *Livret*. Fig. 37. L. Réau a prouvé que c'est la statue qui est au Musée des Augustins à Toulouse, appelée par erreur *Saint-Augustin*. Voir « Le prétendu *Saint-Augustin* de Pajou au Musée de Toulouse », *Beaux-Arts*, 1924, II, p. 47-48. A son argumentation on peut ajouter que cette statue correspond à la statue de Pajou dessinée par Saint-Aubin dans l'aquarelle montrant le Salon de 1765. C'est la statue figurant un homme en prière. Il est debout et porte de larges draperies : section des sculptures, dans le coin droit en bas, septième œuvre à partir de la gauche (*Salons*, II, fig. 1). L'œuvre définitive en pierre était destinée à l'église Saint-Roch, et y est encore dans le croisillon droit. Voir J.-P. Babelon, *L'Église Saint-Roch à Paris*, 1972, p. 44, fig. 35.

771. *Ciseau* : voir le lexique.
772. L'*Esquisse d'un bénitier* (n° 210 du *Livret*) devait être exécutée pour l'église Saint-Louis à Versailles. Disparu. Voir H. Stein, o.c., p. 193.
773. *Une Bacchante, tenant le petit Bacchus*. Modèle en terre cuite. H. 0,66. Il devait être réalisé grandeur nature pour le marquis de Voyer d'Argenson. N° 208 du *Livret*. Cette statue, qui a disparu, est peut-être une première version de la *Bacchante* que Pajou fit en 1774, et qui existe en plâtre et en terre cuite. Voir H. Stein, o.c., p. 207-211 et reproductions. La statue exposée a été figurée par Saint-Aubin dans son aquarelle du Salon de 1765 (*Salons*, II, fig. 1, n° 44).

ne vous paraît pas ressemblante ? — Elle est sans finesse. — Mais tant mieux. — Oui, mais j'entends sans finesse de ciseau[x].

207. *Une Leçon d'anatomie*[774].
Dessin; du même.

Cela[y] une leçon anatomique ? C'est un banquet romain. Otez ce cadavre, mettez à sa place un grand turbot, et ce sera une estampe toute prête pour la première édition de Juvénal.

208. *Projet d'un tombeau.*
Dessin; du même.

Monsieur Pajou, mettez-y donc l'air sépulcral et lugubre, si vous voulez que j'en dise du bien[z].

x. [Projet d'un tombeau *vient ici dans* G&]
y. 108. La *leçon* anatomique. N 207. om. V1 | La *leçon* anatomique, autre *dessin. Cela* G&

z. 106. Le *tombeau. Dessin* N [*voir var. V et* X] Le *tombeau, Dessin*, esquisse. *Monsieur Pajou*, G& | [*voir ajout de Vdl dans* V1 *à l'appendice*]

774. Sous le n° 211 du *Livret* figuraient trois dessins, dont *Le Projet d'un tombeau* et *Une Leçon d'anatomie*. Perdus. Voir A. Stein, o.c., p. 226. Le troisième dessin, *Une Bacchanale* (disparu, Stein, o.c., p. 399), n'est pas mentionné par Diderot. Il ne parle pas non plus du *Modèle d'une pendule* (H. 1,32), dont le sujet est *Le Génie du Danemark, protecteur de l'Agriculture, du Commerce et des Arts*, et qui est perdu. Un dessin préparatoire (1765) a été conservé. Voir E. Biais, « *Modèle d'une pendule par Augustin Pajou* », *Réunion des sociétés des Beaux-Arts des départements*, 9 juin 1900, p. 165-166, pl. XXVI. L'œuvre définitive, modelée par Pajou et exécutée par le fondeur J.-J. de Saint-Germain (1766-1767) orne aujourd'hui le Palais Royal d'Amalienborg à Copenhague. Voir H. Stein, o.c., p. 202, pl. X.

ADAM

212ᴬ. *Polyphême*[775] *fait sortir son troupeau de sa caverne, et tenant son bélier qui avait coutume de marcher à la tête et qu'il est étonné de trouver le dernier, il*ᴮ *prie Neptune son père de ne point souffrir que le marchand qui l'a aveuglé lui échappe. Ce marchand est Ulysse, qui se sauve de la caverne en se tenant attaché sous le ventre du bélier.*

Abominable, exécrable Adam! Jeᶜ ne parle pas du plus ancien des sots maris, mais d'un sculpteur de son nom qui nous donne un des pères du désert qui prie sur le bout d'une roche, pour Polyphême, je ne sais quelle petite bête légère et frisée pour un mouton à longue laine du Cyclope, et un sac de noix pour un Ulysseᴰ.

CAFFIERI

Que diable voulez-vous que je vous dise de Caffieri? qu'il a fait *les Bustes de Lulli et de Rameau*[776] que la célébrité de ces deux noms a fait regarderᴱ.

A. 112. *Adam* N | 212. [Polyphême [...] du bélier *n'est pas dans* G&; *forme le* 2ᵉ § *dans* N]
B. *dernier, prie* N
C. Pauvre *Adam! je ne* V1 [*copié par Vdl dans* V1]
D. *un des moutons à* G& N | *pour Ulisse.* V1

E. *regarder.* Placez devant ce Triton un diacre qui lui étende son (*une dans* S) étole sur la tête et vous aurez un démoniaque tout prêt à rendre le diable. G& [*plus loin dans* L] | [*voir ajout de Vdl dans* V1 à *l'appendice*]

775. *Polyphême fait sortir son troupeau de sa caverne, et tenant son bélier qui avait coutume de marcher à la tête, et qu'il est étonné de trouver le dernier; il prie Neptune, son père, de ne point souffrir que le marchand qui l'a aveuglé lui échappe. Ce marchand est Ulysse, qui se sauve de la caverne, en se tenant attaché sous le ventre du bélier.* Nᵒ 212 du *Livret.* Disparu.
776. *Le Portrait de J.-Ph. Rameau.* Terre cuite. H. 0,75; L. 0,63. Nᵒ 214 du *Livret.* Musée des Beaux-Arts de Dijon. Fig. 38. A figuré à l'exposition *Louis XV, un moment de perfection de l'art français,* Hôtel de la Monnaie, Paris, 1974, nᵒ 55. Il avait été exposé au Salon de 1761 sous le nᵒ 133 (DPV, XIII, 264). *Le Portrait de J.-B. Lulli.* Moulé sur le bronze, situé sur son tombeau, dans l'église des Petits-Pères, place des Victoires. Nᵒ 215 du *Livret.* Disparu. Les marbres de ces deux bustes, qui furent exposés au Salon de 1771, sont perdus. Diderot ne mentionne pas *Le Portrait de P.-L. Buyrette du Belloy.* Nᵒ 216 du *Livret.* Disparu. Le marbre, daté du 1771, décore le foyer de la Comédie française. Voir J. Guiffrey *Les Caffieri,* 1877, p. 197.

CHALLE

Celui-ci vient de mourir; Dieu soit loué! cela console un peu de[F] Bouchardon[777].

217. *Le Portrait de M. Floncel, censeur royal*[778].

Ce portrait est ébauché[G], encore ne l'est-il pas spirituellement.

218. *Deux Figures couchées, dont les sujets sont le Feu et l'Eau*[779]. Du même.

Concevez-vous qu'un homme soit perclus de goût au point de coucher sur le ventre une figure qui a des tétons et de lui couvrir les fesses? Eh! stupide, que veux-tu donc que je voie? Mais[H] il faut voir encore comment il vous les a couvertes. C'est un[I] petit bout de draperie tortillée imitant parfaitement le bourrelet d'une chemise relevée, précisément comme une femme de chambre le voit le matin à sa maîtresse. Placez-moi devant ce Triton un diacre qui lui étende son étole sur la tête, et vous aurez un démoniaque tout prêt à rendre le diable[J][780].

F. *de la perte de* Bouchardon. G&
G. [*pas de titre dans* G&] 219. Le buste de M. Floncel, censeur royal. Est ébauché N
H. Le buste de Floncel est ébauché [...] spirituel-lement. Concevez-vous [...] fesses? Mais il V1 [corr. Vdl] V2
I. C'est par un G&
J. [Placez [...] diable *plus haut dans* G&, *voir var.* E]

777. Edme Bouchardon était mort en 1762 et Diderot avait fait son éloge (DPV, XIII, 320-332). Simon Challe mourut le 14 octobre 1765.
778. *Le Portrait de M. Floncel, censeur royal.* Diderot ne mentionne pas *Le Portrait de Mlle La Cour en bacchante.* N° 218 et 219 du *Livret.* Perdu. On distingue ces deux bustes sur un croquis que Saint-Aubin a consacré à un panneau du Salon de 1765 (*Salons*, II, fig. 7).
779. *Deux Figures couchées, dont les sujets sont le Feu et l'Eau.* 0,768 m de hauteur. Marbre.

N° 217 du *Livret.* Elles sont tirées du Cabinet de M. Lalive de Jully. Perdu. On les reconnaît sur le croquis de Saint-Aubin. Voir n. 778. Diderot ne mentionne pas *Le Dessin des nouvelles chapelles de l'Église de Saint-Roch.* N° 220 du *Livret.* Non identifié.
780. *Triton* est *Une Figure représentant un triton* par J.-J. Caffieri. N° 213 du *Livret.* Perdu. Voir J. Guiffrey, o.c., p. 196-198. Dessiné par Saint-Aubin dans l'aquarelle montrant le Salon de 1765 (*Salons*, II, fig. 2, n° 28).

D'HUÈS

221. *Saint Augustin*[K][781].

J'ai entendu un artiste qui disait en passant devant le *St Augustin* de D'Huès[L]: *Mon Dieu! que nos*[M] *sculpteurs sont bêtes!* Cette exclamation indiscrète me frappa, je m'arrêtai, je regardai, et au lieu d'un saint, je vis la tête hideuse d'un sapajou embarrassé dans une chasuble d'évêque.

MIGNOT

222. *Le Modèle d'une naïade vue par le dos*[N][782].
Bas-relief.

Dos de femme charmant; caractère fluide et coulant[783]; dessin pur, simple et facile.

BRIDAN

223. *Saint Barthélemy faisant sa prière, prêt d'être écorché*[O][784].

Il a un genou en terre; ses bras sont levés vers le ciel; il prie sans frayeur, sans émotion; il offre ses souffrances et sa vie sans regret. Le

K. [*pas de titre dans G&*]
L. *Augustin d'Hues G&*
M. les *N*
N. [*pas de titre dans G&*] Bas relief-*d'une naïade vue par le dos. Dos de G& 222. Bas-relief d'une naïade vue par le dos. N*

O. Bridam *V2* / *Saint* Barthelemi sur le point d'être écorché. Groupe en plâtre de trois pieds de haut. *G& 223. Saint* Barthelémi sur le point d'être écorché. *N*

781. *Saint Augustin*. Modèle de 1,152 m de hauteur. N° 221 du *Livret*. Perdu. Figuré par Saint-Aubin dans son aquarelle du Salon de 1765. Voir fig. 1: rangé, avec d'autres sculptures, en bas, à droite (la grande figure drapée avec une mitre). La statue définitive, en pierre, était destinée à la chapelle de Saint-Denis de l'église Saint-Roch, où elle se trouve

encore. Voir fig. 39, et J.-P. Babelon, *L'Église Saint-Roch à Paris*, 1972, p. 44.
782. *Le Modèle d'une naïade*. Bas-relief. N° 222 du *Livret*. L'œuvre définitive en pierre était destinée à la fontaine du coin de la rue des Archives et de la rue des Haudriettes, à Paris. Elle y est encore (*Salons*, II, fig. 87).
783. *Coulant*: voir le lexique.
784. *Saint Barthélemy, faisant sa prière, prêt*

bourreau a le dos tourné. Il a saisi le bras gauche du saint, il l'a serré d'une corde et il attache cette corde au haut d'un chevalet. Il a bien l'air de son état; ce couteau qu'il tient dans sa bouche fait frémir. C'est une idée belle comme du *Carrache*. A cela près le groupe est très beau, les formes sont grandes, le dessin correct; les muscles prononcés[785] justes et tous les détails bien étudiés.

Je vous ai dit que ce couteau que le bourreau tient dans sa bouche fait frémir, et cela est vrai. Je connais pourtant une idée de peintre plus forte et plus atroce : c'est un vieux prêtre qui aiguise son couteau contre la pierre de l'autel, en attendant que sa victime lui soit livrée. Je ne sais si elle n'est pas de *Deshays*[786].

BERRUER

224. *Cléobis et Biton.*
Bas-relief[P][787].

Voici un beau, un beau,[Q] un très beau morceau. D'abord rien de plus touchant que l'action de deux enfants qui, au défaut de bœufs, s'attellent au chariot de leur mère et la traînent eux-mêmes au temple.

P. *Biton ? Bas-relief* en marbre de deux pieds quatre pouces de largeur, sur un pied huit pouces de hauteur. *G&*

Q. *Voici un beau, un très beau G& N*

d'être martyrisé. Groupe en plâtre. 0,99 m. de hauteur. N° 223 du *Livret.* Perdu. Visible sur un croquis de Saint-Aubin (*Salons*, II, fig. 7). Le marbre, qui était le morceau de réception de Bridan, fut terminé en 1772. Il a été dans la cathédrale de Chartres, mais a aujourd'hui disparu.
785. Diderot fait allusion aux grands tableaux de martyrs d'Annibal Carrache, entre autres le *Martyre de Saint Étienne* qu'il a pu voir dans la galerie du duc d'Orléans et qui a été un temps au Musée Condé à Chantilly. Voir C. Stryienski, o.c., n° 234. Localisation actuelle inconnue.
Prononcer : voir le lexique.

786. Diderot pense probablement au *Martyre de saint Barthélemy* de Deshays, exposé au Salon de 1759. Perdu. Voir M. Sandoz, *J.-B. Deshays*, 1977, n° 57. Ne figurait pas au *Livret* et n'a pas été mentionné par Diderot dans le *Salon de 1759.*
787. *Cléobis et Biton, deux frères célèbres par leur piété filiale : au défaut de bœufs, ils s'attelèrent au char de leur mère et le traînèrent au temple de Junon, où elle devait sacrifier.* Bas-relief en marbre. H. 0,547; L. 0,768. N° 224 du *Livret.* Perdu. Figuré par Saint-Aubin dans un croquis consacré à un panneau du Salon de 1765 (*Salons*, II, fig. 5). Ce croquis et la description

Les[R] Anciens récompensaient, éternisaient ces actions. Ah! si j'avais cette voix qui se fait entendre des temps présent et à venir, comme je célébrerais celle qui vient de se passer sous mes yeux! Je vais vous dire cela; vous n'en serez pas moins touché du bas-relief.

Mes libraires récompensent[s] le domestique du chevalier de Jaucourt d'une somme assez honnête[788]. Ce[T] domestique, de lui-même, à l'insu de son maître, pense que le mien n'a rien eu, qu'il a plus fatigué que lui, et vient lui[U] offrir la moitié de sa récompense. Je n'y entends rien, ou cette justice est au-dessus de la piété filiale.

Quoi qu'il en soit, la[V] mère est assise sur le char. Elle a sur un de ses genoux[X] un vase de sacrifice; ses deux mains sont posées sur le haut du vase. Son caractère est simple, l'attitude vraie et la draperie bien entendue. Cela a une odeur d'antiquité qui plaît. Le char est solide et de belle forme. Les deux enfants sont nus, dans le goût saint[W][789] du bas-relief et tirant bien. Mais il faut tout dire, la mère paraît un peu jeune pour d'aussi grands enfants. Celui[X] des enfants qui est sur le plan de devant a la jambe gauche pleine de vérités de nature, mais l'autre[Y] est cassée au-dessous du genou. La tête de l'autre enfant est mal dessinée; prenez-le par le nez, mettez-le de face, et vous verrez que son oreille faisant autant de chemin que son nez, se trouvera derrière sa tête. Et puis ils ont tous les[Z] deux la physionomie

R. *temple* de Junon où elle devait sacrifier. *Les G&*

S. Les *libraires* de l'Encyclopédie *récompensent G&*

T. *honnête*, pour douze ou quinze années de courses relatives à cet ouvrage. *Ce G&*

U. *lui*, et il *vient*, sans l'avoir connu précédemment *lui offrir G& et il vient N*

V. *soit*, revenons à notre bas-relief. *La mère G&*

W. sacré N [L *a écrit* sain]

X. *enfants*. Il fallait là une matrone vénérable par son âge, d'un (et d'un *dans* S) d'un caractère de tête touchant. *Celui G&*

Y. *mais la droite est G&*

Z. *tous deux N*

très détaillée que Diderot donne de ce relief permettent de penser que le dessin de la collection Baderou, actuellement au Musée de Rouen, et intitulé *Cléobis et Biton tirant le char de leur mère au temple de Junon*, en conserve le souvenir. Fig. 40. Ce dessin a été fait à l'Académie de France à Rome. Mais nous ne savons pas s'il s'agit là de la contre-épreuve d'un dessin autographe de Berruer ou d'une copie faite par un autre pensionnaire. Voir

J.-F. Méjanès, « Le voyage d'Italie », *Études de la Revue du Louvre et des Musées de France*, 1980, p. 84.

788. Voir le *Livre des dépenses et recettes des Libraires* : « Payé par forme de gratification au domestique du chevalier de Jaucourt [...] 120 livres » (CORR, V, 165).

789. Girbal a écrit « sain », par inadvertance sans doute.

de nos anges. Du reste, ce jeune homme sait amollir et vivifier le marbre. C'est son morceau de réception[A]. Qu'il soit reçu bien vite; Monsieur Philipot, ouvrez les deux battants[790].

225. *Un Vase de marbre orné d'un bas-relief d'enfants qui jouent avec un cep de vigne*[791].
Du même.

Petit[B] chef-d'œuvre. Enfants groupés à ravir, jouant bien; un[C] marbre bien mou, bien pétri; le bas-relief bien entendu, et le vase d'une forme. Ce cerceau de marbre blanc qui porte la sculpture[D] est du meilleur effet.

226. *Projet d'un tombeau*[E 792].
Du même.

Un tombeau qui a le caractère lugubre, c'est celui-ci. Figures bien pathétiques, l'une triste et muette, l'autre agissante et parlante. La première est la Pureté qui pare une urne cinéraire d'une guirlande, l'autre est l'Amitié qui s'abandonne à sa douleur[F]. Belle draperie, bien poétique; beaux caractères de tête[G]. Belle pensée. Il y a du même artiste d'autres projets de tombeau, mais ils ne sont pas aussi heureux.

Vous voilà tiré des sculpteurs et moi aussi. Vous voyez, mon ami, que cent morceaux de sculpture s'expédient à moins de frais que cinq ou

A. *jeune* artiste *sait G& | et* vérifier le marbre *V 2 | marbre. Qu'il soit G&*
B. *[pas de titre dans G&]* Il y a de ce Berruer *un vase de marbre, autour duquel on voit le bas-relief des enfants qui jouent avec un cep de vigne. Petit G&*
C. *ravir, bien* larges, *jouant G& N bien. Marbre G&*

D. *Ce large cerceau de marbre blanc qui porte le bas-relief est G&*
E. *[pas de titre dans G&]*
F. *parlante. La première est l'Amitié qui s'abandonne à sa douleur; l'autre est la Pureté qui pare une urne cinéraire d'une guirlande. G&*
G. *têtes. G&*

790. Flipot était le concierge de l'Académie.
791. *Un Vase de marbre orné d'un bas-relief d'enfants qui jouent avec un cep de vigne.* H. environ 0,438. N° 225 du *Livret.* Perdu.
792. *Projet d'un tombeau; l'Amitié appuyée sur* une urne cinéraire s'abandonne à la douleur: la Pureté orne ce vase d'une guirlande de lys. Petite esquisse en terre cuite. N° 226 du *Livret.* Perdu. Les *Autres Projets de tombeaux,* n° 227 du *Livret,* n'ont pas été identifiés.

six tableaux. Ce sont les ouvrages de sculpture qui transmettent à la postérité les progrès des beaux-arts chez une nation; le temps anéantit tous[H] les tableaux, la terre conserve les débris du marbre et du bronze. Que nous reste-t-il d'Apelle? Rien; mais puisque son pinceau égalait les sublimes ciseaux de son temps, l'*Hercule Farnese*, l'*Apollon du*[I] *Belvedere*, la *Vénus de Médicis*, le *Gladiateur*, le *Faune*, le *Laocoon*, l'*Athlète expirant* témoignent aujourd'hui[J] de son talent[793].

Nous avons perdu cette année[K] un habile statuaire, c'est *René-Michel Slodz*[L]. Il naquit à Paris en 1705. Il gagne le prix de l'Académie à vingt et un[M] ans; il part pour Rome; il s'y instruit, il s'y distingue. Je n'ai vu de lui que son *Buste d'Iphigenie* et son *Mausolée de Languet*[N], curé de Saint-Sulpice, le plus grand charlatan de son état et de son siècle[794]; la tête en est de toute beauté[795] et le marbre demande sublimement à Dieu pardon[O] de toutes les friponneries de l'homme. Je ne connais point de scélérat[P] à qui il ne pût inspirer quelque confiance en la miséricorde divine[Q]. Cependant l'*Iphigénie* l'emporte encore sur ce morceau; tout y est, et la noblesse de caractère, et le choix des formes, et leur pureté, et la netteté du travail, et l'excellence du goût. Cela est à compter parmi les précieux ouvrages de l'art[796]. Slodz revint à Paris en 1747. Le petit *Coypel*, dont le

H. *anéantit les* G&
I. *de V*I
J. *témoignent* et déposent *aujourd'hui* G&
K. *perdu* dans l'intervalle du Salon précédent à celui-ci, *un* G&
L. Slodz G& Slotz N

M. *vingt-un* G& N
N. Lenguet G&
O. *tête* de ce dernier *est* G& | *pardon* à Dieu G&
P. pêcheur G&
Q. infinie. G& N

793. Sur ces sculptures antiques, voir n. 8, 339, 348 et 728. *Le Faune* est «Le Faune de Barberini» actuellement à la glyptothèque de Munich. Voir F. Haskell et N. Penny, o.c., n° 33, fig. 105. Diderot a sans doute vu la copie en marbre exécutée par Edme Bouchardon. Elle a été dans «la salle des Antiques» à l'Académie jusqu'en 1753. Voir A. Roserot, *Edme Bouchardon*, 1910, p. 18, pl. IV. Elle se trouve actuellement au Musée du Louvre.
794. *Buste d'Iphigénie*, intitulé aussi *Une Prêtresse de Diane*. Marbre. H. 0,75. Lyon, salle des séances de l'Académie au Palais Saint-Jean.

Fig. 41. Voir F. Souchal, *Les Slodtz*, 1967, n° 147. *Mausolée du curé Languet de Gergy*. Marbre et bronze. 1750-1757. Église Saint-Sulpice, Paris. Voir F. Souchal, n° 168, pl. 46-47. Diderot a été informé sur les œuvres par la *Lettre de M. Cochin aux auteurs de la Gazette littéraire ou Éloge de Michel Ange Slodtz* (1765), nécrologie qui fit l'objet d'une publication séparée (p. 2-3 et p. 6).
795. Cochin: «La figure du curé est de la plus grande beauté» (o.c., p. 6).
796. Cochin: «[La tête d'Iphigénie] est de la plus grande beauté. La noblesse du caractère,

Tournehem était embéguiné[797], le reçut[R] froidement, et l'artiste resta sans travail. Bonne leçon pour les souverains! S'ils mettent à la tête des arts une espèce[798], c'est du dégoût qu'ils assurent aux hommes rares et de la protection aux espèces. Le ciseau tombe des mains de Slodz, et le voilà livré à la décoration théâtrale, aux catafalques, aux feux d'artifice et à toutes les puérilités des Menus. Mais quel est sur l'homme l'effet de son talent ravalé? Le chagrin, la mélancolie, la bile épanchée dans le sang et la mort, comme il arriva à Slodz en 1764[799]. Son sort rappelle celui du *Puget*[800]. On vante de Slodz le *Tombeau du marquis Caponi* à Florence; une *Tête de Calchas* et les *Bas-reliefs* du portail de St-Sulpice[801]. Il avait su se garantir de l'exactitude froide et de la simplicité affectée, les deux défauts où l'on tombe par une imitation servile de l'antique. Il était entraîné à la manière souple et gracieuse jusqu'à sacrifier[s] quelquefois la correction du dessin. Il savait travailler le marbre, et on lui accorde peu

R. *Le plat* Coypel, alors Premier peintre du roi, et *dont* un certain M. de *Tournehem*, oncle de madame de Pompadour et directeur de l'Aca-

démie *était embéguiné, reçut* Slodtz *froidement* G& *dont* Tournehem V1
s. *jusqu'à* lui *sacrifier* G&

la pureté et le choix des belles formes, jointes à la netteté et à l'excellent goût du travail, tout se réunit à faire de ce morceau un des plus précieux ouvrages que l'on connaisse en sculpture » (o.c., p. 3).
797. De 1745 à 1751, Lenormant de Tournehem fut chef des « Bâtiments du roi », dont dépendait l'Académie. En 1751, lui succéda le futur marquis de Marigny. Tournehem avait confié, en 1747, à Charles Coypel, la charge de Premier Peintre du roi, vacante depuis la mort de F. Lemoyne (1737). Voir n. 123.
Embéguiner: voir DPV, XXIII, 206, n. 231.
798. *Espèce*: voir *Le Neveu*, p. 267-268.
799. C'est encore chez Cochin que Diderot a trouvé ces renseignements (o.c., p. 4-5 et p. 8-9). Mais, alors que Diderot regrette que Slodtz ait dû exercer son talent aux Menus-Plaisirs, Cochin note: « On peut dire que jamais les Menus-Plaisirs du roi n'avaient eu un artiste d'un mérite aussi distingué » (o.c., p. 8). Cochin était lui-même dessinateur et graveur des Menus-Plaisirs. Voir n. 417.

800. Au sujet Pierre de Puget (1620-1694), voir *Bouchardon et la sculpture* (DPV, XIII, 328). Diderot a surtout étudié le *Milon de Crotone*. Voir Marcel Brion, *Pierre Puget*, 1930, p. 106-114. Il est vrai que Puget ne fut pas apprécié à sa juste valeur par ses contemporains et ceux de Diderot. Il reçut néanmoins plusieurs commandes, et quelques personnalités et artistes de premier plan reconnurent en lui un artiste original et puissant, épris de mouvement et de vérité, tout comme ce fut le cas pour Slodtz.
801. *Le Tombeau du marquis Capponi*. Marbre. 1745-1764. Église Saint-Jean-des-Florentins, Rome (F. Souchal, o.c., nº 164, pl. 45). *La Tête de Calchas*, buste en marbre, ne représente pas Calchas, mais Chrysès. C'est un pendant du *Buste d'Iphigénie*. Voir n. 794 et F. Souchal, nº 147, pl. 16. *Les Bas-reliefs du portail de Saint-Sulpice* y sont encore (F. Souchal, nº 173, pl. 37-39). Diderot s'appuie ici encore sur des remarques de Cochin (o.c., p. 3-7).

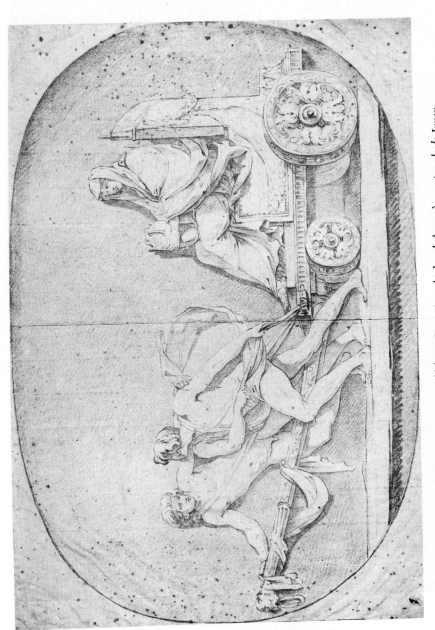

40. Pierre-François Berruer. *Cléobis et Biton tirant le char de leur mère au temple de Junon.*

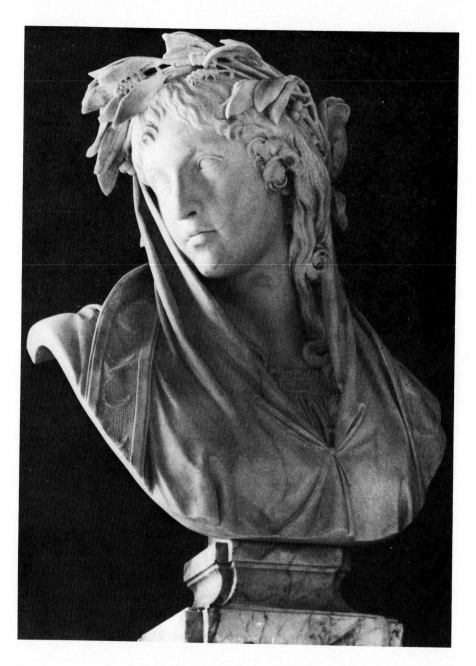

41. Michel-Ange Slodtz. *Buste d'Iphigénie.*

d'égaux dans l'art de bien[t] draper. Du reste, homme de bien avec le sceau de l'habile homme sans jalousie[802].

En écrivant ce court éloge de Slodz, je me suis rappelé un fait qu'il faut que je consigne dans vos fastes. C'était autrefois l'usage de présenter au monarque[u] les morceaux de sculpture des jeunes élèves qui concouraient pour le prix, la pension et l'École de Rome. Un élève de Bouchardon osa lutter contre son maître et faire la[v] statue équestre de Louis XV. Ce morceau fut porté à Versailles avec les autres; le monarque frappé de la beauté de celui-ci[w], s'adressant à ses courtisans, leur dit: *Il me semble que j'ai bonne grâce à cheval.* Il n'en fallut pas davantage pour perdre le jeune homme; on le força de[x] briser lui-même son ouvrage, et l'usage d'exposer aux yeux du souverain les morceaux des élèves fut aboli. Sur quoi, mon ami, réfléchissez[y] à votre aise, tandis que je vais vous préparer l'article des graveurs[z][803].

t. *lui* connaît *peu d'égaux* G& | *bien* om. V2
u. roi G&
v. *faire en petit la* G&
w. *de ce morceau, s'adressant* G&

x. *on* trouva le moyen de le forcer *de briser* G&
y. *ami,* faites vos réflexions *à* G&
z. La suite du Salon pour l'ordinaire prochain. G& Fin de la sculpture N

802. Cette description du style, de la technique et du caractère de Slodtz est directement empruntée à Cochin (o.c., p. 10-11).
803. Grimm remarque dans une note qu'il s'agit de L. Guyard (*Salons*, II, 225). En 1754,

celui-ci envoya à l'exposition des pensionnaires de l'École des élèves protégés (voir n. 106) un modèle représentant Louis XV à cheval vêtu à la gauloise (perdu).

DESSIN. GRAVURE[A]

Si vous pensez, mon ami, que parmi cette multitude innombrable d'hommes qui tracent des caractères alphabétiques sur le papier il n'y en a pas un qui n'ait sa manière d'écrire assez différente d'une autre pour qu'un expert qui sait son métier n'en puisse attester par serment et former la sentence du juge, vous ne serez pas surpris qu'il n'y ait pas un graveur qui n'ait un burin et un faire qui lui soient propres; et vous ne le serez pas davantage que Mariette reconnaisse tous ces burins et faires particuliers[804], lorsque vous saurez que le Blanc, le Bel[B] ou tel autre joaillier du quai des Orfèvres[805] a si bien dans sa tête toutes les pierres de quelque importance qu'il a vues dans le commerce, qu'on chercherait vainement à les déguiser à son œil expérimenté en les faisant repasser sur la meule du lapidaire.

Il y aurait un moyen de se connaître assez promptement en gravure, ce serait de se composer un porte-feuille d'estampes choisies pour cette étude; et ne croyez pas qu'il en fallût beaucoup, le seul *Portrait du maréchal d'Harcourt*[C], qu'on appelle *le Cadet à la perle*, vous apprendrait comment on traite la plume, la chair, les cheveux, le buffle[D], la soie, la broderie, le linge, le drap, le métal et le bois. Ce morceau est de Masson et il est d'un burin hardi[806]. Ajoutez-y *les Pèlerins d'Emmaüs*[E] qu'on appelle *la Nappe*, ramassez quelques morceaux capitaux d'*Edelinck*, de *Wischer*, de *Gérard Audran*; n'omettez[F] pas surtout *la Vérité portée par le temps* de ce dernier.

A. Les Graveurs. *G& N*
B. *que* Jaquemin, Lempereur *ou tel G&*
C. de *Harcourt G&*
D. buste *V1* [*corr. Vdl → buffle*]

E. Emaüs *G&*
F. *morceaux d'Edelinck N* Edelink *G M F* / Vischer *G&* / *Audran &*; *G&*

804. P.-J. Mariette, artiste et écrivain, auteur du *Traité des pierres gravées* (1750), fut aussi un grand collectionneur. Voir l'exposition, *Le Cabinet d'un grand amateur P.-J. Mariette 1694-1774*, Musée du Louvre, Paris, 1967.
 Burin, faire: voir le lexique.
805. Il s'agit probablement de J. Le Blanc (1677-1749), qui fut graveur, orfèvre et ciseleur. Nous n'avons pas trace d'un ciseleur

dénommé Le Bel, mais bien d'un peintre et graveur à l'eau-forte, Antoine Le Bel (1705-1793).
806. *Le Cadet à la perle* a été gravé par Antoine Masson en 1667, d'après N. Mignard. Voir F. Courboin, *La Gravure en France*, 1923, p. 86, fig. 63.
 Hardi: voir le lexique.

Ayez pour les petits sujets quelques estampes de *Callot* et de *Labelle*[G][807] ; ce dernier est riche et chaud ; et puis exercez vos yeux. En attendant que votre porte-feuille soit formé, je vais vous ébaucher les premiers linéaments de l'art[H].

Il est bien singulier et bien fâcheux que les Grecs qui avaient la gravure en pierres fines[I][808] n'aient pas songé à la gravure en cuivre. Ils avaient des cachets qu'ils imprimaient sur la cire, et il ne leur vint point en pensée[J] d'étendre cette invention. Songez qu'elle nous aurait conservé les chefs-d'œuvre en peinture des grands maîtres de l'Antiquité. Deux découvertes qui se touchent dans l'esprit humain sont quelquefois séparées par des siècles[809].

On grave sur les métaux, sur le bois, sur la pierre, sur quelques sub-stances animales[,] sur le verre, en creux et en relief.

Sculpter, c'est dessiner avec l'ébauchoir et le ciseau ; graver, c'est dessiner soit avec le burin, soit avec le touret ; ciseler, c'est dessiner avec le matoir et les ciselets[810]. Le dessin est la base d'un grand nombre d'arts, et il est assez commun de dessiner facilement avec quelques-uns de ces instruments, et de s'en acquitter médiocrement avec le crayon. Toutes ces manières de dessiner font le sculpteur, le modeleur, le graveur en taille-douce, le graveur en bois, le graveur en pierre fine, le graveur en médailles[K], en cachet, et le ciseleur. Il ne s'agit ici que du graveur en taille-douce, du traducteur du peintre[L][811].

G. Calot *G& N* / Label *N*
H. *l'art. On grave [le paragraphe suivant est plus loin dans G&; voir var.* M]
I. pierre fine *G& N*

J. *leur est point venu dans l'idée d'étendre V1* [*corr. Vdl*]
K. pierres fines *N* médaille *V2*
L. *du traducteur du peintre, du graveur en taille-douce. G&*

807. *La Nappe* a été gravée par A. Masson d'après le Titien. Gérard Edelinck (1640-1707) et Gérard Audran (1640-1703) sont deux graveurs fameux du temps de Louis XIV. Cornelis Visscher (environ 1619-1662) est un graveur hollandais très connu en France. G. Audran a gravé *Le Temps soulevant la Vérité*, d'après N. Poussin. Voir G. Wildenstein, « Les Graveurs de Poussin », *GBA*, 1955, II, n° 162 et reproduction. Jacques Callot est l'auteur des *Grandes Misères de la guerre* (1633). Labelle est Stefano della Bella (1610-1664).

808. *Gravure en pierres fines* : voir le lexique.
809. Grimm remarque que « l'invention de la gravure en cuivre tenait moins à la gravure en pierre fine qu'à l'invention du papier, qui manquait aux Anciens « (*Salons*, II, 226).
810. *Ébauchoir, touret, matoir, ciselet* : voir le lexique.
811. Sur les différents types de gravure, en taille-douce (ou en cuivre), en bois, en pierres fines, en médaille (ou sur métaux) et en cachet, voir ENC, VII, 877-898 ; XII, 585 ; X, 663-666 et II, 504. Sur la ciselure, voir ENC, III, 480b.

Le graveur en taille-douce est proprement un prosateur qui se propose de rendre un poète d'une langue dans une autre. La couleur disparaît; la vérité, le dessin, la composition, les caractères, l'expression restent[M].

Les tableaux sont tous destinés à périr; le froid, le chaud, l'air et les vers en ont déjà beaucoup détruit. C'est à la gravure à conserver[N] ce qui peut en être conservé. Les peintres, s'ils étaient un peu jaloux de leur gloire, ne devraient donc pas perdre de vue le graveur. *Raphaël* corrigeait lui-même le trait de Marc-Antoine[812].

Un excellent auteur qui tombe entre les mains d'un mauvais traducteur, Homere entre les mains d'un Bitobé[o][813], est perdu. Un auteur médiocre qui a le bonheur de rencontrer un bon traducteur, Lucain un Marmontel[814], a tout à gagner. Il en est de même du peintre et du graveur, surtout si le premier n'a point de couleur. La gravure tue le peintre qui n'est que coloriste; la traduction tue l'auteur qui n'a que du style.

En qualité de traducteur d'un peintre, le graveur doit montrer le talent et le style de son original. On ne grave point *Raphaël* comme *le Guerchin, le Guerchin* comme *le Dominiquin, le Dominiquin* comme *Rubens*, ni *Rubens* comme le[P] *Michel-Ange*. Lorsque le graveur a été un[Q] homme intelligent, au premier aspect de l'estampe, la manière du peintre est sentie[815].

Entre les peintres l'un demande un burin franc, une touche hardie, un ensemble chaud et libre; un autre veut être plus fini, plus moelleux, plus suave, plus fondu de contours[816], demande[R] une touche plus indécise;

M. *restent. Il est bien singulier* [...] *par des siècles* G& [*voir var.* H *plus haut*]
N. *sauver* G& N
O. Bitaubé *G& N*

P. *comme Michel* G&
Q. *été homme* F
R. *contours, et demande* G&

812. Il s'agit de Marcantonio Raimondi, graveur à l'eau-forte et au burin, né vers 1480, mort entre 1527 et 1534. De 1512 à 1520, il grava des œuvres de Raphaël. Celui-ci surveilla lui-même son travail et put à loisir le conseiller et le corriger.
813. Paul Bitaubé a traduit l'*Iliade* en 1762. Voir CORR, VII, 229.
814. Diderot pense à *La Pharsale* de Lucain, traduite en français par Marmontel en 1766, 2 vol.

815. Diderot a pu admirer des toiles du Guerchin et de Michel-Ange dans la collection du duc d'Orléans (C. Stryienski, o.c., 1913, n° 113-116 et n° 291-295). Sur Raphaël, Le Dominiquin et Rubens, voir n. 595, 203 et 509. Diderot a emprunté ce passage à la description de la GRAVURE EN TAILLE-DOUCE, dans le *Recueil de planches*, V, 10.
816. *Franc, hardi, suave, fondre* : voir le lexique.

et ne croyez pas que ces différences soient incompatibles avec la bonne gravure. L'esquisse même a sa manière qui n'est pas celle de l'ébauche[817].

Si quelques principes réfléchis n'éclairent pas le graveur, s'il ne sait pas analyser ce qu'il copie, il n'aura jamais qu'une routine qu'il mettra à tout; et pour une estampe[818] passable où sa routine s'accordera avec la manière du peintre, il en fera mille mauvaises.

Lorsque vous jetterez les yeux sur une gravure et que vous y verrez les mêmes objets traités diversement, vous n'attribuerez donc pas cette variété à un goût arbitraire, bizarre et fantasque; c'est la[s] suite du genre de peinture, c'est la convenance du sujet. C'est qu'un même genre de peinture[t], un même sujet ont offert des oppositions, des tons de couleur[u], des effets de lumière qui ont entraîné des travaux opposés.

Ne pensez pas qu'un graveur rende tout également bien. *Baléchou* qui sait conserver aux[v] eaux la transparence des eaux de Vernet, fait des montagnes de velours[819].

N'estimez ni un travail propre, égal et servilement conduit, ni un travail libertin et déréglé; il n'y a là que de la patience, ici que de la paresse ou même de l'insuffisance.

Il y a des artistes qui affectent une gravure losange, d'autres une gravure carrée. Dans la gravure losange les tailles[820] dominantes qui établissent les formes, les ombres ou les demi-teintes, se croisent obliquement. Dans la gravure carrée elles se coupent à angles droits. Si l'on place les unes sur les autres des tailles trop losanges, ces figures trop allongées en un sens, trop étroites dans l'autre, produiront une infinité de petits blancs qui s'enfileront de suite, et qui interrompront surtout dans les masses d'ombre la tranquillité et le sourd qu'elles demandent[821].

s. une *G&*
t. *genre, un même G&*

u. couleurs *N*
v. *conserver* à ses *eaux G&*

817. *Esquisse, ébauche* : voir le lexique.
818. Voir l'article ESTAMPE (ENC, V, 999-1000).
819. J.-J. Baléchou (1719-1764) a, entre autres, gravé *La Tempête* d'après Vernet. Voir *J. Vernet*, Musée de la Marine, 15 octobre 1976-

9 janvier 1977, catalogue d'exposition par Ph. Conisbee, n° 103 et reproduction.
820. *Tailles* : voir le lexique.
821. La description que Diderot fait de la « gravure carrée » et de la « gravure losange » résume celle de l'article GRAVURE de Watelet

Les uns gravent serré, les autres gravent lâche. La gravure serrée peint mieux, donne[w] de la douceur. La gravure lâche assourdit[x], ôte la souplesse et fatigue l'œil[822]. Ce sont deux étoffes, l'une tramée gros, et l'autre tramée fin. La dernière est la précieuse.

C'est par les entre-tailles qu'on caractérise les métaux, les eaux, la soie, les surfaces polies et luisantes. Il y a des tailles en points; il y a des points semés dans les tailles. Les points empâtent les chairs. Il y a des points ronds et des points couchés qu'on entremêle selon les effets à produire[823].

Si l'on forme avec une pointe aiguë des traits ou des hachures sans recourir ni à l'eau-forte ni au burin, cela s'appelle *graver à la pointe sèche*. La pointe sèche ouvre le cuivre sans en rien détacher. On l'emploie dans le fini, aux objets les plus tendres, les plus légers, aux ciels, aux lointains; et son travail contrastant avec celui de l'eau-forte et du burin est toujours heureux et piquant[824].

Si dans la gravure à l'eau-forte, cette esclave capricieuse du graveur a tracé une taille peu profonde[y] et qui ait encore le défaut d'être plus large que profonde, attendez-vous à voir cet endroit gris relativement au travail du burin. L'eau-forte fait la joie ou le désespoir de l'artiste dont elle allonge ou abrège l'ouvrage tandis qu'il dort. Si elle a trop mordu et que la taille soit aussi profonde que large, la taille prenant autant de noir dans son milieu que sur les[z] bords, le pauvre imprimeur en taille-douce aura beau fatiguer son bras et user la peau de sa main à frotter sa planche, le ton en[A] sera aigre, noir, dur, surtout dans les demi-teintes.

w. *serré d'autres G& N | mieux* et *donne G&*
x. alourdit *G& N*
y. *tracé* un sillon *peu profond et G&*

z. *aussi plus profonde V1 [corr. Vdl] large* cette taille *G& | sur ses bords G& N*
A. *ton sera G& N*

(ENC, VII, 882a et 888a). Voir aussi ENC, *Recueil de planches*, V, GRAVURE EN TAILLE-DOUCE etc., 3-4, pl. III, fig. 6 et 7. Sur le burin carré et le burin losange, voir le bas de la pl. 1, fig. 1 et 2.
822. Diderot paraphrase ici presque textuellement un passage de l'article GRAVURE EN TAILLE-DOUCE, etc. du *Recueil de planches*: « La gravure serrée relativement est plus propre à peindre, et donne de la douceur à une estampe, et la gravure large [Diderot dit « lâche »] alourdit les objets, les rend moins

souples en général, et fatigue l'œil du spectateur » (V, 4a, pl. 3, fig. 6 et 7).
823. La définition et l'explication de l'usage des *entre-tailles* (voir le lexique) viennent de l'article GRAVURE EN TAILLE-DOUCE du *Recueil de planches*, V, 4a, pl. III, fig. 10 et 11 et 5b, pl. IV, fig. 6.
824. Sur la *pointe sèche*, voir GRAVURE EN TAILLE-DOUCE dans le *Recueil de planches*, V, 4b, pl. III, fig. 13. *La gravure à l'eau forte*: voir le lexique.

S'il arrive aux tailles de prendre trop de largeur, les espaces blancs resserrés se confondront; tout le travail du burin n'empêchera ni l'âcreté ni les crevasses. Que l'artiste tienne ses lumières larges, il sera toujours maître[B] de les restreindre[825].

Si vous attachez vos yeux sur une gravure faite d'[C]intelligence, vous y discernerez la taille de l'ébauche dominante sur les travaux du fini.

Ce sont les secondes et troisièmes tailles qui donnent à la peau sa mollesse. Voyez les points se serrer[D] vers les ombres, voyez-les s'écarter vers la lumière. Regardez chaque point comme un rayon de lumière éteint. Les points ne se sèment pas indistinctement; ils correspondent toujours à l'intervalle vide et blanc de deux points collatéraux[826].

Laissez-moi dire, mon ami. C'est à l'aide de ces petits détails techniques que vous saurez pourquoi telle estampe vous plaît, telle autre vous déplaît, et pourquoi votre œil se récrée ici et s'afflige là.

Porter les touches à leur dernier degré de vigueur est le dernier soin de l'artiste. Un principe commun au dessin, à la peinture et à la gravure, c'est que les plus grands bruns ne peuvent être amenés que par gradation.

L'eau-forte est heureuse lorsqu'elle laisse peu d'ouvrage au burin, surtout dans les petits sujets. Le burin grave et sérieux ne badine pas comme la pointe. Qu'il ne se mêle que de l'accord général[827].

Je dirais au graveur: Que les formes soient bien rendues par vos tailles; que celles-ci dégradent donc scrupuleusement selon les plans des[E] objets; que celles qui précèdent commandent toujours celles qui suivent; que les endroits de demi-teinte auprès des lumières soient moins chargés de tailles que les reflets et les ombres; que les premières, secondes et troisièmes fassent avancer ou fuir de plus en plus. Que chaque chose ait son

B. *toujours le maître G&*
C. avec *G&*
D. *resserrer G&*

E. *l'accord en général S | scrupuleusement les objets V2*

825. Cette analyse des conséquences des tailles peu ou trop profondes doit beaucoup à la GRAVURE EN TAILLE-DOUCE, *Recueil de planches*, V, 4b, pl. III.
826. Voir GRAVURE EN TAILLE-DOUCE, *Recueil de planches*, V, 5a, pl. IV, fig. 3.

827. Voir GRAVURE EN TAILLE-DOUCE, *Recueil de planches*, V, 5a, pl. IV, fig. 3 et 5b, pl. IV, fig. 6.
Dégradation : voir le lexique.

travail propre; que la figure, le paysage, l'eau, les draperies, les métaux en soient caractérisés. Produisez le plus d'effet avec le moins de copeaux[828].

Un mot encore, mon ami, de la gravure noire et de la gravure au crayon, et je vous laisse.

La gravure noire consiste à couvrir toute une surface de petits points noirs qu'on adoucit, affaiblit, amatit, efface. De là les ombres, les reflets, les[F] teintes, les demi-teintes, le jour et la nuit. Dans la taille-douce tout est éclairé, le travail introduit l'ombre et la nuit. Dans la gravure noire la nuit est profonde; le travail fait poindre le jour dans cette nuit[829].

La gravure au crayon est l'art d'imiter les dessins au crayon[;] belle invention qui a sur tous les genres de gravure l'avantage de fournir des exemples à copier aux élèves. Celui qui dessine d'après la taille-douce[G] se fait une manière dure, sèche et arrangée[830].

Le procédé de la gravure au crayon diffère peu de celui de la manière noire. Ce sont des points variés, sans ordre, qu'on laisse séparés, ou qu'on unit en les écrasant, travail qui imite la neige et donne à l'estampe l'air d'un papier sur les petites éminences duquel le crayon a déposé ses molécules[H]. C'est un nommé François qui l'a inventée; celui qui l'a perfectionnée s'appelle Marteau[I] [831].

F. *reflets* et les *V2*
G. *douce* om. *V1 V2*

H. *déposé* sa poussière. *G&*
I. *Marteaux* ou Desmarteaux. *G&*

828. Ces conseils renferment une paraphrase presque textuelle de la définition du *mécanisme* (« l'intelligence qui règne dans le jeu des tailles, l'empâtement des chairs, etc. ») que donne l'article GRAVURE EN TAILLE-DOUCE du *Recueil de planches*, V, 6a, pl. IV.
829. Diderot se réfère à l'article GRAVURE EN MANIÈRE NOIRE, ENC, VII, 902-903 et *Recueil de planches*, V, 7, pl. VII. Grimm ajoute dans une note : « Les Anglais sont nos maîtres dans la gravure en noir. [...] Nos artistes n'en font pas même de cas; ils prétendent qu'elle manque de vigueur et de force. Je crois qu'ils poussent leur aversion trop loin, et qu'il est des sujets tendres et doux auxquels cette gravure convient merveilleusement » (*Salons*, II, 230).
Gravure noire : voir le lexique.

830. « La gravure en manière de crayon, est l'art d'imiter [...] les dessins faits au crayon sur le papier. [...] Quel secours les jeunes commençants ne recevront-ils pas de cette nouvelle découverte? [...] Combien d'élèves éloignés des grands villes [...] qui ne pouvant se procurer des dessins originaux [...] passent les premières années de leurs études à dessiner d'après des estampes gravées en taille-douce, et acquièrent par là une manière de dessiner *sèche*, *dure* et *arrangée*, si opposée au bon goût du crayon » (ENC, *Recueil de planches*, GRAVURE EN MANIÈRE DE CRAYON, V, 8a, pl. VIII). *Gravure au crayon* : voir le lexique.
831. Voir l'article GRAVURE EN MANIÈRE DE CRAYON, ENC, *Recueil de planches*, V, 8a et 9b, pl. VIII. En 1740, J.-C. François introduisit en France la gravure en manière de

La gravure conserve et multiplie les tableaux; la gravure au crayon multiplie et transmet les dessins.

Je ne dirai de la gravure en médaille qu'une chose, c'est que la gloire des souverains est intéressée à l'encourager. Les beaux médaillons, les belles monnaies seront un lustre de plus à leurs règnes[J][832]. Plus ils auront exécuté de grandes choses, plus ils ont droit de penser que les hommes à venir seront curieux de voir les images de ceux dont l'histoire leur transmettra[K] les hauts faits.

Passons maintenant aux morceaux de gravure qu'on a exposés au Salon cette année.

COCHIN

228. *Un Dessin destiné à servir de frontispice au livre de l'Encyclopédie*[833].

C'est[L] un morceau très ingénieusement composé. On voit en haut la Vérité entre la Raison et l'Imagination : la Raison qui cherche à lui arracher son voile, l'Imagination qui se prépare à l'embellir. Au-dessous de ce groupe, une foule de philosophes spéculatifs; plus bas la troupe des artistes. Les philosophes ont les yeux attachés sur la Vérité; la Métaphysique orgueilleuse cherche moins à la voir qu'à la deviner; la Théologie lui tourne le dos et attend sa lumière d'en haut[834]. Il y a certainement dans

J. *monnaies* donneront *un* plus grand *lustre* à leur règne. *G&*
K. transmet *S*

L. [*pas de titre dans G&*] Il y a de Cochin *un frontispice* pour *l'Encyclopédie. C'est G& N* [N *donne aussi le titre de* L]

crayon. G. Demarteau (1722-1776) perfectionna le procédé. Grimm remarque dans une note : « ces deux graveurs se sont disputé l'honneur de cette invention, qui leur appartient peut-être à tous deux » (*Salons*, II, 230).
832. Voir l'article MONNAYAGE (ENC, X, 663-666).
833. *Un Dessin destiné à servir de frontispice au livre de l'Encyclopédie.* N° 228 du *Livret.* Collec-

tion particulière, Baltimore. (*Salons*, II, fig. 97). Ce dessin fut gravé en 1772 par B.-L. Prévost, B.N., Est, AA 3. Voir *Diderot*, exposition de la Bibliothèque nationale, Paris, 1963, n° 118 et reproduction.
834. L'interprétation que Diderot donne ici des figures allégoriques du dessin de Cochin est une transposition assez libre de l'explication contenue dans le *Livret.*

cette composition une grande variété de caractères et d'expressions, mais les plans n'avancent ne reculent pas assez; le plus élevé devrait se perdre dans l'enfoncement; le suivant venir un peu sur le devant, le troisième y être tout à fait[835]. Si la gravure réussit à corriger ce défaut, le[M] morceau sera parfait.

229. *Plusieurs Dessins allégoriques sur les règnes des rois de France*[836].
Du même.

L'esprit[N], la raison, le pittoresque[837], tout y est, et les têtes, et les expressions, et l'ensemble des figures, et la composition. Cet artiste, homme de[O] plaisir, grand dessinateur, autrefois graveur du premier ordre, n'aurait fait que ces dessins, qu'ils suffiraient pour lui assurer une réputation solide[838].

LE BAS

C'est[P] lui qui a porté le coup mortel à la bonne gravure parmi nous par une manière qui lui est propre, dont l'effet est séduisant et que tous les jeunes élèves se sont efforcés d'imiter inutilement.

M. *un peu* en avant, *le G& | défaut, et si les têtes ne papillotaient pas un peu, le V1 [add. Vdl]*
N. *[pas de titre dans G&]* Du même, *plusieurs dessins allégoriques relatifs à des événements passés sous les règnes de nos rois.* Ces dessins doivent être gravés pour une nouvelle édition de l'Abrégé chronologique du Président Hénault. *L'esprit, la raison G& Du même.*
229. *Plusieurs* morceaux *allégoriques*, relatifs à des événements passés sous *les règnes de nos rois. L'esprit* N
O. *homme* d'esprit et homme *de plaisir G&*
P. 230. *Le Bas. C'est lui* N

835. Autrement dit Cochin ne maîtrise pas les principes de la *perspective*. Sur ce terme, voir le lexique.
836. *Plusieurs Dessins allégoriques sur les règnes des rois de France.* N° 229 du Livret. Ces dessins sont, selon le *Livret*, le commencement d'une suite d'estampes que l'on grave pour l'*Abrégé chronologique de l'Histoire de France*, du président Charles-Jean-François Hénault. La *CL* donne aussi ces informations; voir la variante.

Ces dessins, gravés par Cochin lui-même et par Moreau le jeune, orneront l'édition de l'ouvrage qui paraîtra en 1768. Voir notamment le *Couronnement de Charlemagne* (p. 41).
837. *Pittoresque* : voir le lexique.
838. Dans une longue note, Grimm précise que Cochin a demandé à Diderot une inscription pour une estampe en l'honneur de feu Mgr le Dauphin, et il donne les trois inscriptions proposées par Diderot (*Salons*, II, 231, fig. 95).

230. *Les Quatre Estampes de la 3ᵉ suite des Ports de France,
par M. Vernet, gravés en société avec M. Cochin*[839].

C'est[Q] Cochin qui a fait les figures et c'est ce qu'il y a de bien. Ces associés n'ont pas pleuré bien amèrement la mort de Baléchou[840].

WILLE

C'est le seul qui sache allier la fermeté avec le moelleux du burin[841]; il n'y a non plus que lui qui sache rendre les petites têtes. Ses *Musiciens ambulants*[842], bien, très bien[R].

Q. *inutilement.* Il a exposé *quatre estampes de la troisième suite des Ports de France de Vernet. C'est Cochin. G& | inutilement.* Il a publié: 230. *Quatre estampes de la troisième suite des Ports de France de Vernet, gravés en société avec*

M. Cochin *C'est Cochin* N | *d'imiter inutilement om.* V1

R. *a que lui aussi qui* G& *a aussi que lui qui* V1 [*corr. Vdl*] *ambulants, d'après le tableau de Dietrich, bien* G& *têtes.* 232. *Musiciens ambulants. Bien, très bien.* N

839. *Les Quatre Estampes de la troisième suite des ports de France, par Vernet.* Nº 230 du *Livret.* Cochin a gravé à l'eau-forte toutes les figures et même, pour quelques-unes, une partie du paysage. Le Bas et ses collaborateurs ont fait le reste. Il s'agit de deux vues de *La Ville et du Port de Bordeaux* et deux vues de *La Ville et du Port de Bayonne,* gravées en 1764. Les originaux de Vernet furent exposés respectivement aux Salons de 1759 et de 1761 (DPV, XIII, 78 et 250; Ph. Conisbee, nº 44-47 et reproductions). Les quatre premières estampes de la suite des *Ports de France* furent exposées au Salon de 1761; les quatre estampes de la seconde suite figuraient au Salon de 1763 et ont été jugées par Diderot (DPV, XIII, 390). Sur toute cette suite, voir Marcel Roux, *Inventaire du Fonds français,* t. 5, 1946, p. 86-97. Diderot ne mentionne pas *Le Portrait de Monseigneur l'Archevêque de Bordeaux* d'après Jean Restout. Cette gravure de Le Bas ne figure pas dans l'*Inventaire du Fonds français,* t. 13, 1974 par Y. Sjöberg. L'original de J. Restout, *Portrait de Mgr d'Audibert de Lussan,*

archevêque de Bordeaux (1749, perdu), a aussi été gravé par N. Tardieu.
840. Voir la note 819. Dans le *Salon de 1763,* Diderot faisait déjà l'éloge de J.-J. Baléchou, en l'opposant à Le Bas et à Cochin (DPV, XIII, 390).
841. *Burin*: voir le lexique.
842. *Les Musiciens ambulants,* d'après Ch. W. E. Dietrich. Gravé en 1764. Nº 233 du *Livret.* Voir Charles Le Blanc, *Catalogue de l'œuvre de J.-G. Wille,* Leipzig, 1847, nº 52. *Salons,* II, fig. 89. Diderot ne commente pas le nº 232 du *Livret*: *Le Portrait de M. le comte Czernichew,* gravé par N.-G. Dupuis en 1765, d'après le portrait de A. Roslin, daté de 1762. Voir Marcel Roux, o.c., t. 8, 1955, nº 64. L'original de Roslin (perdu) avait été exposé au Salon de 1763, mais non mentionné par Diderot. Voir G. Lundberg, *Roslin,* 1957, nº 166 et fig. 48, qui reproduit la gravure de Dupuis. Diderot ne cite pas non plus *Une Allégorie,* gravée par Salvador Carmona d'après *L'Histoire écrivant les fastes de Charles III,* de Solimène. Nº 234 du *Livret.* Voir Ch. Le Blanc, *Manuel de l'amateur d'estampes,* t. I, 1854, nº 13.

ROETTIERS

232. *Médailles et jetons pour le roi ; six médailles de la famille des princes et princesses Gallitzin, et Trubetskoi de Russie*[843].

Médailles et jetons qu'on[s] ne saurait regarder quand on a vu un grand bronze ou une pierre gravée antique.

FLIPART

Rien qui vaille. O[r] Baléchou, *ubi, ubi es*[844] ?

MOITTE[u]

On ne saurait plus mauvais. Son *Donneur de sérénade* et sa *Paresseuse*[845] d'après Greuze, presque supportables. Quant au *Monument érigé au roi*

s. [*pas de titre dans G&*] 352. *Médailles et Jetons. Qu'on* N

t. *vaille. Une Tempête d'après Vernet! Ah, Baléchou, G& | ah!* N

u. Moette N

843. *Un Cadre renfermant plusieurs médailles et jetons pour le roi* et *Six Médailles de la famille des princes et princesses Galitsine et Trubetskoi de Russie*. Nº 235 du *Livret*. Dans le médaillon de la princesse Galitsine, « M. Roëttiers [...] a, selon Mathon de La Cour, rendu en petit le tombeau de cette princesse » (*Lettres*, 1765, p. 89), exécuté par Vassé et exposé au Salon de 1763 (DPV, XIII, 412). Le tombeau de Vassé a disparu. Voir F. Ingersoll-Smouse, *La Sculpture funéraire en France au XVIIIᵉ siècle*, 1912, p. 189-190.

844. Voir la note 840. Si Diderot s'écrie : « Baléchou, où es tu ? », c'est qu'il estime que cet artiste est le seul à pouvoir graver les œuvres de Vernet (voir n. 819). Flipart expose *Une Tempête* gravée d'après Vernet. Nº 236 du *Livret*. Voir F. Ingersoll-Smouse, *J. Vernet*, 1926, t. I, nº 725, fig. 172. Il présente aussi

La Vertueuse Athénienne et *La Jeune Corinthienne* gravées d'après Vien. Nº 237 et 238 du *Livret*. Voir E. Dacier : « *L'Athénienne* et son inventeur », *B.A.F.*, année 1931, Paris, 1931, (p. 176 et reproduction), et J. Locquin, o.c., 1978, fig. 72. Les originaux de Vien avaient été exposés respectivement en 1761 (nº 26 : *La Jeune Grecque qui orne un vase de bronze*, perdu) et en 1763 (nº 28 : *Prêtresse qui brûle de l'encens*, n. 99). Voir DPV, XIII, 234 et 362. Ils correspondent au nº 238 et 237 du *Livret* de 1765.

845. *Le Donneur de sérénade* et *La Paresseuse*, gravés d'après Greuze. Nº 241 et 242 du *Livret*. Voir Ch. Le Blanc, o.c., t. 3, 1888, nº 36 et 35. Les originaux de Greuze avaient été exposés au Salon de 1757. Voir A. Brookner, *Greuze*, 1972, p. 59, fig. 13 et 15. Diderot ne commente pas *Le Portrait de M. l'Abbé Chauvelin, Conseiller en la Grand-Chambre du Parle-*

par la ville de Rheims[v][846], conduit et corrigé par Cochin, très complètement
raté[w][847] : la figure du monarque raide et marchant sur les talons, défauts
du bronze; trous et noirs dans les lumières, et les devants, et les fuyants[848],
et[x] l'architecture du fond attachés[y] au piédestal[849].

BEAUVARLET.

245. *Deux Petits Enfants s'amusant à faire jouer un chien sur une guitare*[850].
D'après M. Drouais le fils.

Gravure large et facile[851].

v. *monument de Rheims, G& N*
w. *complètement* manqué : *G& Cochin, il est*
très complètement manqué. *V1* [*corr. Vdl*]

x. *fuyants*, confondus ensemble, *et G&*
y. *attachée. G&*

ment que Moitte avait gravé d'après Roslin.
Nº 243 du *Livret*. L'original de Roslin avait
été exposé au Salon de 1763 (nº 98). Voir
G. Lundberg, o.c., nº 152, fig. 52. Il n'a pas
été mentionné par Diderôt. Dans le *Salon de
1765*, il ne cite pas non plus *Le Portrait de
M. de la Chalotais, procureur général du parlement
de Rennes* d'après Cochin, nº 244 du *Livret*.
Voir Ch. Le Blanc, nº 13.
846. *Le Monument érigé au roi par la ville de
Reims*, gravé d'après Pigalle. Nº 239 du *Livret*.
Voir L. Réau, *J.-B. Pigalle*, 1950, et *Salons*,
II, fig. 93. Voir aussi n. 747.
847. Cochin a lui-même gravé ce monument
en 1764. Voir E. M. Bukdahl, o.c., 1982, p. 55,
fig. 10.
848. *Trou, devant* : voir le lexique. *Fuyant* est
normalement un terme de peinture, « qui se
dit des couleurs légères, comme le blanc,
parce qu'elles font paraître les objets éloignés
lorsqu'elles sont employées avec art » (Per-
néty, p. 329). Ici *fuyant* signifie l'arrière ou
le fond du tableau. *Fond* : voir le lexique.
849. Dans une longue note, Grimm fait une
critique du monument de Pigalle, proche de
celle de Diderot (voir n. 846); il ajoute :

« Le bon Pigalle aurait mieux fait de suivre
l'idée de M. Diderot. Celui-ci proposait de
mettre trois figures autour du piédestal de
la figure du roi. D'un côté le *Citoyen* que
j'aurais demandé autrement et plus heureu-
sement caractérisé. De l'autre un laboureur
s'appuyant sur le soc de sa charrue, ou ce
que j'aime beaucoup mieux, sur les cornes de
son bœuf. [...] Sur le devant, le Philosophe
plaçait une mère de famille allaitant son enfant.
[...] Par ces trois figures, il indiquait, sans
effort, sans allégorie, les trois signes caracté-
ristiques de la félicité publique sous le règne
d'un bon roi, l'état florissant de la population,
de l'agriculture et du commerce » (*Salons*, II,
233). Dans les *Essais sur la peinture* (note 73),
Diderot propose lui-même des modifications
pour le monument.
850. *Deux Petits Enfants, s'amusant à faire
jouer un chien sur une guitare*, gravés d'après
F.-H. Drouais. Nº 245 du *Livret*. Voir Marcel
Roux, o.c., t. 2, 1933, nº 62. L'original de
Drouais figurait au Salon de 1761 sous le
titre *MM. de Béthume jouant avec un chien*
(*Salons*, I, fig. 70).
851. *Large, facile* : voir le lexique.

246. *Une Offrande à Vénus et une autre à Cérès.*
D'après M. Vien[852].
Du même.

Rien de la finesse du dessin des tableaux.

247. *Deux Dessins d'après les tableaux de feu Carle Vanloo;
l'un, la Conversation espagnole, l'autre, la Lecture*[853].
Du même.

Dessins pour être gravés; mous de touche, et les caractères de tête honnêtement ratés[z]. L'artiste pouvait se dispenser d'avertir qu'ils n'étaient pas originaux.

z. *Beauvarlet. Deux petits enfants qui tiennent les pattes d'un chien sur une guitare. Gravure large et facile.* Pour l'*Offrande à Venus d'après Vien, rien de la finesse de dessin du tableau.*

852. *Une Offrande à Vénus et une autre à Cérès,* gravées d'après Vien, n° 246 du *Livret.* Voir Marcel Roux, o.c., t. 2, 1933, n° 60 et 61. Les originaux de Vien furent exposés au Salon de 1763. Voir E. M. Bukdahl, o.c., 1982, p. 174, fig. 18 et p. 247, fig. 38.
853. *Deux Dessins d'après les tableaux de feu M. Carle Vanloo, l'un la Conversation espagnole; l'autre la Lecture,* n° 247 du *Livret.* Les gravures

La Conversation espagnole et la *Lecture de Carle Vanloo,* dessinés pour être mis sur cuivre, *mous de touche, et les caractères de tête honnêtement* manqués (ratés *dans* N). *L'artiste G& N*

que Beauvarlet fit d'après ces dessins furent exposées respectivement aux Salons de 1769 et 1773. Voir Marcel Roux, o.c., t. 2, 1933, n° 70 et 71. Les originaux de Carle Vanloo figuraient respectivement au Salon de 1755 et de 1761 (DPV, XIII, 218). Voir P. Rosenberg et M.-C. Sahut, n° 147 et 174 et reproductions.

L'EMPEREUR.

MELINI.

ALIAMET[854].

De communi martyrum. Rien à leur dire, pas même qu'ils tâchent d'être meilleurs; ils en sont là, il faut qu'ils y restent[855].

DUVIVIER

Beaucoup de médailles. Prenez

L'Inauguration de la statue équestre de Louis XV à Paris,
L'Ambassadeur turc présentant au roi[A] *ses lettres de créance,*
Le Buste de la princesse Trubetskoi, avec[B] *le Revers, son Tombeau environné de cyprès*[856];

Et envoyez le reste à la mitraille.

A. *présentant ses G& N*

B. *Trubetzkoï et le Revers V2*

854. Lempereur expose *Le Triomphe de Silène, d'après feu M. Carle Vanloo, Salons,* II, 54, fig. 88 (pour l'original, daté de 1747, voir P. Rosenberg et M.-C. Sahut, n° 107 et reproduction); *Tithon et l'Aurore d'après M. Pierre,* Ch. Le Blanc, o.c., t. II, 1856, n° 7 (l'original, daté de 1747, est au Musée de Poitiers); *Le Portrait de Mme Lecomte, d'après le dessin de M. Watelet,* Ch. Le Blanc, n° 23. Il s'agit des n°s 248, 249 et 250 du *Livret.* Mellini expose *Le Portrait de M. Polinchove, Premier Président du Parlement de Douai,* n° 251 du *Livret,* gravé d'après le portrait d'Aved, qui avait été exposé au Salon de 1741. Voir G. Wildenstein, *Le Peintre Aved,* 1922, t. II, n° 78 et reproduction, et Ch. Le Blanc, o.c., t. III, 1888, n° 4. Les envois d'Aliamet sont *Les Italiennes laborieuses* et *L'Incendie, d'après Vernet,* n° 252 et 253 du *Livret,* Marcel Roux, o.c., t. 1, 1930, n° 16 et 23; *Le Four à Brique* et *La Rencontre des deux villageoises, d'après Berghem,* n° 254 et 255 du *Livret,* Marcel Roux, t. I, n° 5 et 7.

855. La forme latine correcte est *de commune martyrum* [du commun des martyrs]. Les grandes fêtes religieuses, comme la célébration des apôtres Pierre et Paul, ont leur propre particulier, c'est-à-dire un ensemble de textes écrits à l'intention du saint. Mais ce n'est pas le cas quand on célèbre un saint de moindre importance. On emprunte alors les textes du jour non pas à un propre, mais à un ensemble hagiographique, « le commun des saints », dont fait partie « le commun des martyrs ». Être du commun des martyrs signifie proverbialement : ne se distinguer par aucune qualité éminente. 856. Duvivier expose sous le n° 256 du *Livret* un cadre renfermant plusieurs médailles : 1 et 2. *Médaille de la Ville de Paris pour l'inauguration de la figure équestre de Sa Majesté* (*Salons,* II, fig. 94, a, b). 3. *Médaille pour les six corps des marchands de Paris.* 4. *Médaille pour la ville de Reims.* 5. *Médaille pour la suite de l'histoire du roi.* Sous le n° 257 : Autre cadre renfermant des médailles et des jetons : 6 et 7. *Médailles*

STRANGE

258. *La Justice et la Mansuétude*^c.
D'après *Raphaël*[857].

Pourquoi lui reprocherais-je d'avoir altéré le dessin de *Raphaël*? De plus habiles que lui en ont bien fait autant.

c. [*pas de titre dans G& et N*] / Il a gravé *la Justice et la Mansuétude d'après G& N*

pour le roi. 8. *L'Ambassadeur turc présente au roi ses lettres de créance.* 9. *Buste de la princesse Trubetskoi. Revers, son tombeau, environné de cyprès.* Plusieurs jetons, entre autres des portraits de *Monseigneur l'archevêque de Reims* et de son *prédécesseur ;* et ceux des derniers *Doyens de la faculté de Médecine.*

857. *La Justice et La Mansuétude* (intitulée aussi *La Douceur*), *d'après Raphael*, datée de 1765, n° 258 du *Livret*. Voir Ch. Le Blanc, *Catalogue de l'œuvre de Robert Strange, graveur*, Leipzig, 1848, n° 38 et 39. Diderot ne mentionne pas *Vénus habillée par les Grâces, d'après le Guide*, datée de 1759, n° 259 du *Livret*. Voir Ch. Le Blanc, n° 30.

TAPISSERIE

[COZETTE]

260. *Le Portrait de M. Pâris de Montmartel.*
D'après le tableau original, en pastel,
De M. de la Tour[858].

C'est à s'y tromper, c'est le tableau.

261. *La Peinture.*
D'après le tableau de feu Carle Vanloo[D][859].

Ma foi, si quelqu'un discerne à quatre pas le tableau du morceau de tapisserie, je les lui donne tous deux[E]. Les Chinois ont substitué aux laines teintes dont l'air, ce terrible débouilli[860] ne tarde pas[F] à manger les couleurs, les plumes des oiseaux qui sont plus éclatantes, plus durables, et qui fournissent à toutes les nuances.

Ces deux morceaux sont exécutés en haute-lisse, par M. Cozette.

Et[G] *laus Deo, pax vivis, requies defunctis*[861].

D. Cozzette om. *L G& N* | Deux morceaux exécutés (exécutés, om. N) en *tapisserie. Le portrait de M. Paris de Montmartel, d'après le pastel de la Tour. C'est à s'y tromper, c'est le tableau.* Un médaillon représentant *la* (de la dans N) *peinture, d'après Carle* (Carle om. N) *Vanloo). Ma foi G& N*

E. *tous les deux G&*

F. guère *F*

G. *nuances. Et laus G& N*

858. *Le Portrait de M. Pâris de Monmartel, d'après le tableau original de M. de la Tour.* No 260 du *Livret*, exécuté en haute-lisse par P.-F. Cozette. Voir TAPISSERIE DE HAUTE LISSE, dans le *Recueil de planches*, VIII, 1-2, pl. I-XIII. La tapisserie est perdue. L'original de La Tour avait été exposé au Salon de 1746 (perdu), gravé par L.-J. Cathelin (la tête seulement d'après La Tour). Voir A. Besnard et G. Wildenstein, *La Tour*, 1928, no 352, fig. 262.

859. *La Peinture, d'après le tableau original de feu M. Carle Vanloo,* du Cabinet de M. le Mar-quis de Marigny, no 261 du *Livret*, exécuté en haute-lisse par Cozette (voir le lexique). Elle est datée de 1763 et se trouve actuellement à la Walters Art Gallery, Baltimore. Voir la *Vente J. Bardac,* Galerie G. Petit, 9 décembre 1927, no 135, pl. XXXVIII. Sur l'original de Carle Vanloo, voir P. Rosenberg et M.-C. Sahut, no 155 et reproduction.

860. *Débouillir* « est un terme de teinturier. C'est éprouver la bonté ou la fausseté d'une teinture » (Furetière 1690).

861. « Et louange à Dieu, paix aux vivants, repos pour les défunts ».

Après avoir décrit et^H jugé quatre à cinq cents tableaux, finissons par produire nos titres; nous devons cette satisfaction aux artistes que nous avons maltraités, nous le devons aux personnes à qui ces feuilles sont destinées; c'est peut-être un moyen d'adoucir^I la critique sévère que nous avons faite de plusieurs productions, que^J d'exposer franchement les motifs de confiance qu'on peut avoir dans nos jugements. Pour cet effet nous oserons donner un petit Traité de peinture[862], et parler à notre manière et selon la mesure de nos connaissances du dessin, de la couleur, de la manière^K, du clair-obscur, de l'expression et de la composition.

H. *Après avoir jugé G&*
I. *destinées et peut-être V2 | moyen sûr d'adoucir G&*
J. *productions est d'exposer V2 [corr. Vdl]*

K. *couleur, du clair-obscur G& N | Fin des graveurs. N | [voir remaniement de Vdl dans V1 à l'appendice]*

862. Il s'agit des *Essais sur la peinture*.

p. 25, var. K

Au haut de la page 9 du manuscrit, *Vdl* raye « *soumis à sa loi* [...] *rois*, ajoute un feuillet qu'il pagine 9 et copie le début du *Salon de 1763* : *Bénie soit à jamais* (339-27) à *his utere* (341-17). Voir var. C, F, G, H, I. Var. de *Vdl* : 341-2 : *que vous m'avez demandé.*

p. 54, var. U

Sous Boucher, en marge et sur la page suivante, *Vdl* écrit : 1°) *Salon de 1763* : *Il a toujours le même feu* [...] *talent rare* (335-6 et 7) ; 2°) *Salon de 1761* : *Cet homme a tout, excepté la vérité* (221-12) ; 3°) *Salon de 1761* : *Il est fait* (222-21) à *sur-le-champ* (223-2). Voir var. J, K (*Vdl* omet *aux nudités*), L, M, N. Ligne 23, *Vdl* omet *les gens du monde*. A la fin il reprend : *Mais chez ce maître la dégradation.* Passage rayé dans 13749.

p. 66, var. C

Sous Hallé, en marge et en bas de page, *Vdl* écrit : *Salon de 1761* : *Je ne sais si* (228-28) à *Mais nous voilà bien loin du professeur Hallé.* (230-4). Voir var. R, S, T, U, V, W, X, Y, A. *Vdl* omet *et c'est un mauvais peintre* (228-30) ; il écrit *corsets* pour *corps* (229-6) ; *Nous avons de la beauté des jugements opposés* (229-7), et termine par *Revenons à ses tableaux.* Passage rayé dans 13749.

p. 75, var. H

Après Vien, *Vdl* ajoute : 1°) *Salon de 1763* : *Le triste et plat métier* à *presque sans réserve* (361-17 à 21) ; 2°) *Salon de 1761* : *Mr Vien a de la vérité* à *austère* (232-14 à 17). Voir var. K. Passages rayés dans 13749. 3°) *Salon de 1763* : *De tous les tableaux de M. Vien, on peut faire le même éloge ; c'est l'élégance* à *vérité des chairs* (362-5 à 9).

p. 78, var. B

Après « exposés », en dessous et dans la marge, *Vdl* écrit : *Mais je me souviens toujours avec plaisir de sa Marchande à la toilette et des autres tableaux de cet artiste exposés dans le précédent Salon. Plus d'invention et de poésie à M. Vien, un peu d'enthousiasme, et il ne lui manquerait rien. Après avoir réussi dans les morceaux de cabinet, il a bien fait voir qu'il pouvait tenter de grandes compositions, et s'en tirer avec succès.* Comparer le *Salon de 1763*, 362-18 et 19, 364-3.

p. 93, var. E

Après *s'en occupa*, et dans la marge, *Vdl* écrit : *Salon de 1763* : *Il était sans contredit le plus grand peintre d'église que nous ayons eu dans ce siècle. Vien n'est* à *sa place* (368-18 à 20). Voir var. B.

p. 94, var. N

Vdl, en haut de la page 109, a gratté *depuis qui s'en est saisi* à *lambeau de composition*, puis a recopié ce qu'il vient de gratter sur une autre feuille qu'il pagine 109 au recto et 108 bis au verso, *Salon de 1763* : *Qu'on me dise* (369-5) à *tête* à *développer* (370-14). Voir var. H, I, J. *Vdl* écrit : 369-5 : *Qu'on ne me dise pas* ; l. 8, il omet *abominable* ; l. 29 : *un banquet* pour *ces banquets*. A la fin, il ajoute : *Revenons aux tableaux de Deshays.* La pagination reprend à 109.

p. 102, var. X

Vdl ajoute dans le texte, en marge et en bas de page : *Salon de 1763* : *Mr Pierre, vous êtes riche, vous pouvez* (359-6) à *s'est perdu* (360-1). *Vdl* saute les lignes 6, 7, 8. Voir var. P, Q, S, T. A la l. 19, *Vdl* met

les verbes à la 2ᵉ personne du pluriel : *A votre retour d'Italie, vous exposâtes, vous faisiez, vous appelez, vous avez son talent.* La dernière phrase de *Vdl* est : *On dit qu'aujourd'hui vous êtes le plus vain, le plus despote et le moins habile de nos artistes* (var. T). Passage rayé dans 13749.

p. III, var. J

Après Challe, en dessous et en marge, *Vdl* ajoute : *Salon de 1763 : Mais dites-moi* (378-24) à *qui sont vieux* (379-4). Variante de *Vdl*, 378-25 : *tant d'autres métiers* au lieu d'*états*. *Vdl* omet *au berceau. Il y a trente ans et plus que vous faites le métier.* Passage rayé dans 13749.

p. 130, var. R

Vdl écrit *Nonotte* et *Boizot* sur la même ligne que *Francisque Millet* et ajoute : 1°) *Salon de 1763 : Es jours de septembre 1763* à *dues à leurs talents, et il dit : Au pont Notre-Dame* (381-9 à 18) ; 2°) *Salon de 1763 : Il vit les deux Paysages de Millet, et il dit au Pont* (382-1) et *Vdl* ajoute : *Croyez-vous, mon ami, que le Dieu eut été moins sévère cette année ?* Passages rayés dans 13749.

Puis *Vdl* opère les remaniements nécessaires puisqu'il a mis les trois noms des peintres sur la même ligne. Il réécrit en marge : *Je ne sais comment Nonotte est entré à l'Académie. Il faut que je voie son morceau de réception* et le raye plus bas. Il ajoute *par Millet* après *Saint-Germain.* Après 56. *Les Grâces qui enchaînent l'Amour,* il ajoute *par Boizot.*

p. 150, var. K

A la fin du texte sur Mme Vien, *Vdl* ajoute : *Salon de 1763 : Mme Vien peint à merveilles* (391-19) à *dans mon cabinet* (392-9). Il omet une phrase : *Ici c'est un émouchet* [...] *se baisent.* Passage rayé dans 13749.

p. 155, var. L

Vdl ajoute à la fin du texte sur Drouais, *Salon de 1763 : Drouais peint bien* à *fait de craie* (392-10 à 13). Passage rayé dans 13749.

p. 204, var. J

A la fin du passage sur la *Résurrection de Jésus-Christ*, *Vdl* ajoute, *Salon de 1763 : Que penseriez* (375-27) à *vous ayez encore vues* (377-8). Voir var. F, G, J, K, M. Var. de *Vdl* : 375-27 : *Que penseriez-vous de moi, mon ami, si* ; 376-9 : *leur carrosse* ; 376-15 : *donner à leurs ressuscités ; voyez les tableaux de résurrection par Jouvenet, Rembrand, Deshays, etc. La seule expression vraie que des ressuscités puissent avoir, est celle d'un homme qui sort d'un sommeil profond.* Passage rayé dans 13749.

p. 275, var. O

Ici commence un remaniement important. *Vdl* a inséré ici le texte intitulé *Tableaux de nuits de Skalken* qui forment les pages 455 à 458 du manuscrit *V1.* A la page 369, *Vdl* a gratté la ligne « Avant que de finir, il faut que je vous dise un mot d'un tableau charmant », et a écrit à la place « Tableaux de nuit de Skalken. J'ai vu d'excellents tableaux [...] Je ne discernerai que quelques ». Puis suit la page 455 (que *Vdl* a paginée au crayon, 370 bis) ; cette page contient la fin de l'*Examen du clair-obscur* (voir ci-dessous p. 368) et le début des *Tableaux de nuit de Skalken,* jusqu'à « ni les blâmer ». La page 456 (corrigée en 370) est la suite des *Tableaux* et commence par « Je ne discernerais » ; le texte continue p. 457 (paginée en 370 ter) jusqu'à « que pour pratiquer devant ». Vandeul termine cette page en écrivant « lui. On inspirerait également le goût » et termine par le texte donné ci-dessous. Le dernier paragraphe des *Tableaux de nuit* est reporté dans le *Salon* à la page 377. Voir l'appendice 277, var. A. Vandeul a d'ailleurs écrit en marge de la page 458 « renvoi de la page 377 ».

Voilà le texte des *Tableaux de nuit de Skalten,* tel que Vandeul le donne :

J'ai vu d'excellents tableaux de nuit de ce maître, comme celui des Vierges folles ; j'en ai fait peu de cas, à peine les ai-je regardés. Ce sont cependant des chefs-d'œuvre. Pourquoi cela ? c'est que n'ayant aucune habitude de comparer la nature éclairée de nuit par des lumières artificielles, avec son imitation, je ne pourrai

ni les louer ni les blâmer. Je ne discernerai que quelques petits légers détails accessoires dont la vérité me frappait, comme la flamme des lampes qui m'étonnait. Je n'entendais rien à l'ensemble. Le moyen d'exciter mon admiration pour ce genre de peinture et de suppléer à l'habitude qui me manquait, c'était de me tenir la nature et l'imitation présentes, en sorte que mon regard put passer subitement de l'une à l'autre. Et qu'on ne craignît pas de tuer le tableau de Skalken; l'indulgence que j'ai pour la peinture de jour, je l'aurais eue pour celle de nuit. Cela m'a conduit à penser qu'il y aurait eu un moyen d'accélérer les progrès de la peinture et de la rendre beaucoup plus parfaite en moins de temps; pour cela il eut suffi de tenir toujours sous les yeux de celui qui juge la nature en face de l'imitation. De là l'éducation musicale d'un enfant qu'on ne veut pas faire musicien, mais à qui l'on veut donner du goût et préparer des plaisirs. Un maître qui vient tous les jours non le faire jouer, mais jouer lui-même; procédant d'une mélodie simple à une mélodie plus composée; d'un instrument seul à deux, à trois, à quatre instruments, et surtout interrogeant l'élève sur ce qu'il trouve beau. De là l'éducation pittoresque, en procédant du plus mauvais tableau au meilleur; de la composition la plus simple à la plus étendue; passant successivement par toutes les parties de la peinture, et opposant toujours des exemples où chacune de ces parties serait moins parfaite, à des exemples où elles s'avanceraient successivement au plus haut point de perfection. Il faudrait commencer d'abord par apprendre bien l'anatomie à l'enfant.

Même moyen d'éducation pour la sculpture et pour la danse. Jamais l'enfant ne pratiquerait. Le maître ne viendrait que pour pratiquer devant lui. On inspirerait également le goût de l'éloquence et de la poésie.

Bonsoir, mon ami. Il en arrivera ce qui pourra. Mais je vais me coucher là-dessus. Voilà les peintres. Les statuaires auront demain à qui parler.

p. 276, var. D

Vdl a rayé la vôtre même qui est bonne et écrit en marge : si la figure n'était un peu maniérée; c'est disent quelques critiques une ombre légère comme une feuille de papier et soufflée sur une toile.

p. 280, var. A

Après lites, en marge, Vdl reprend la fin des Tableaux de nuit de Skalken : On ferait un joli traité en peinture des choses impossibles à l'art. La sculpture n'a point d'impossibilités. La peinture en est pleine. La sculpture peut toujours atteindre au but; et il y a beaucoup de circonstances où la peinture ne peut qu'approcher du sien. Il me semble que cette seule considération suffirait pour décider la question sur la difficulté des deux arts.

p. 291, var. K

Après Voilà mon homme. Voilà mon Pigal, Vdl ajoute : Tous deux mes amis. Au demeurant le morceau de réception de Falconet, ne me paraît pas digne de l'artiste. On en pourrait faire une critique fort amère et juste.

p. 299, var. M

C'est Vdl qui a écrit de sa main ce qui va de Vassé à Caffieri (221-20 à). Puis après fallait fin, Vdl ajoute : On ne retrouve pas dans ces morceaux ni l'artiste qui nous donna en 1763 la femme couchée sur un socle et pleurant sur une urne, ni l'artiste à qui nous devons la Nymphe et la Dormeuse, qui rassemblaient tout le monde autour d'elles aux derniers Salons (voir DPV, 82-10).

p. 300, var. N

Après Pajou, Vdl écrit, 1º) Salon de 1761 : Entre plusieurs morceaux de Pajou, aucun qu'on puisse comparer au Buste de Lemoyne qu'il exposa au Salon de 1759 (264-6 et 7); 2º) Salon de 1759 : O le beau buste que le buste de le Moyne! il vit, il pense, il regarde, il voit, il entend, il va parler. Vous rappelez-vous celui de Diane que cet artiste nous donna dans le même temps ? on aurait cru que c'était un morceau échappé des ruines d'Athènes ou de Rome. Quel visage! Comme cela est coiffé! comme cette draperie est jetée! et ces cheveux et cette plante qui court autour! M. Pajou promettait déjà de devenir un grand artiste. Sa réputation s'est soutenue au dernier Salon par un ange de beau caractère et par des portraits en terre cuite qui se sont fait remarquer (voir 83 et 93). Puis Vdl continue : Le Buste du maréchal de Clermont-Tonnerre : Quelle

fureur d'éterniser sa physionomie quand on a celle d'un... je n'ose achever. Il me semble que quand on a la fantaisie d'occuper de sa personne un art imitatif, il faudrait avoir d'abord la vanité d'examiner ce que cet art en pourra faire ; et si j'étais l'artiste et qu'on m'apportât un tel visage, je tournerais tant que je le ferais entendre, non à la façon du Puget ou de Falconnet, mais à la mienne ; et le visage parti, je me frotterais les mains d'aise et je me dirais à moi-même ; Dieu soit loué ! je ne me déplairai pas six mois devant mon ouvrage. Il y a pourtant un ciseau, des beautés, de la peau, de la chair dans cette figure : elle est faite largement, il y a de la souplesse, du sentiment, de la vie. (Salon de 1767, A.T., XI, 354).

p. 302, var. z

Après que j'en dise du bien, Vdl ajoute, Salon de 1767 : Vous en savez trop dans votre art pour ignorer que la sculpture veut être plus grande, plus piquante, plus originale, et en même temps plus simple dans le choix de ses caractères et de son expression que la peinture. En sculpture point de milieu, sublime ou plat ; ou comme disait au Salon un homme du peuple : tout ce qui n'est pas de sculpture, est de la sculpterie. Pajou nous a fait cette année beaucoup de sculpterie, et il pourrait faire de la sculpture en cherchant moins à gagner et en travaillant avec plus de correction et moins de célérité. C'est un honnête homme que j'estime et que j'aime (A.T., XI, 355).

p. 303, var. E

Après « regarder », Vdl ajoute, 1°) Salon de 1761 : Ce dernier est froid, maigre et sec comme est Rameau, et l'on a très bien attrapé sa finesse affectée et son sourire précieux (264-3 à 5) ; 2°) Salon de 1763 : A propos de Caffiéri, on m'a relevé (413-3) à minutieuse (413-12). Passage rayé dans 13749.

p. 328, var. K

Vdl recopie à partir de : 261. La peinture, puis 1°) en décrivant et jugeant quatre à cinq cents tableaux, nous avons osé parler à notre manière et selon la mesure de nos connaissances. Nous avons exposé franchement les motifs de nos jugements afin de régler la confiance qu'on peut y avoir. Nous devions cette satisfaction aux artistes que nous maltraitions. Nous la devions aux personnes à qui ces feuilles sont destinées. Peut-être était-ce le seul moyen d'adoucir la critique trop sévère que nous avons faites de plusieurs productions ; 2°) Salon de 1763 : Il n'y a pas un mot (414-16) à certains faire (414-20) ; 3°) Et surtout souvenez-vous (414-27) à l'homme affligé ? (415-6). Passage rayé dans 1749. 4°) que notre amour (415-10) à notre amitié. Fin (415-11). Passage rayé dans 13749.

LEXIQUE DES TERMES D'ART

On trouvera ici les termes d'art que Diderot emploie dans les Salons *de 1759, 1761 et 1763, dans le* Salon *de 1765 et dans les* Essais sur la peinture.

*Les définitions proviennent essentiellement de l'*Encyclopédie. *Quand Diderot a recours à des termes qui n'y sont pas définis, ou quand les articles de l'*Encyclopédie, *trop longs, ne peuvent être abrégés, nous donnons les définitions du* Dictionnaire portatif de peinture, sculpture et gravure *de Dom Pernéty (abrégé en Pernéty). Quelques rares définitions sont prises chez Diderot lui-même, chez Grimm, Naigeon, dans les dictionnaires de Trévoux, Littré et Robert; quelques-unes sont de E. M. Bukdahl.*

Accessoires, *en peinture,* sont des choses qu'on fait entrer dans la composition d'un tableau, comme vases, armures, animaux, qui sans y être absolument nécessaires, servent beaucoup à l'embellir, lorsque le peintre sait les y placer sans choquer les convenances (ENC, I, 69b).

Accident, *en peinture.* On dit des *accidents de lumière,* lorsque les nuages interposés entre le soleil et la terre produisent sur la terre des ombres qui l'obscurcissent par espace; l'effet que produit le soleil sur ces espaces qui en restent éclairés, s'appelle *accident de lumière.* Ces *accidents* produisent des effets merveilleux dans un tableau (ENC, I, 72a).

Accord, *en peinture,* se dit de l'harmonie qui règne dans la lumière et les couleurs d'un tableau. On dit un tableau d'un bel *accord.* Il faudrait un peu diminuer cette lumière pour l'*accorder* avec cette autre; éteindre la vivacité de la couleur de cette draperie, de ce ciel, qui ne se distingue pas de telle ou telle partie, &c (ENC, I, 78a).

Accorder : voir **accord.**

Amatir, c'est ôter l'éclat et le poliment à certaines parties qui doivent servir comme d'ombre en les rendant graineuses et mates, pour que celles auxquelles on laisse le poli paraissent avec plus d'éclat lorsque ce sont des reliefs. Au contraire, lorsque ce sont les fonds qui sont polis, certaines parties des reliefs sont mates, afin qu'elles se détachent davantage des mêmes fonds, comme dans les médailles (ENC, I, 317b).

Amie : des *couleurs amies* en terme de peinture, sont celles dont le mélange en fait naître une qui frappe agréablement l'œil des spectateurs, qui n'a rien de rude ni de désagréable (Pernéty, p. 10). Voir **sympathie.**

Arrêter, se dit, *en peinture,* d'une esquisse, d'un dessin fini, pour les distinguer des croquis ou esquisses légères. Un dessin *arrêté,* une esquisse *arrêtée.* On dit encore *des parties bien arrêtées,* lorsqu'elles sont bien terminées, bien recherchées (ENC, I, 708a).

Articulation, terme de *peinture* qui, comme dans l'anatomie, signifie l'endroit où les os sont attachés les uns aux autres. C'est dans ces parties où le peintre fait voir son habileté dans la science du dessin et de l'anatomie (Pernéty, p. 15).

Articuler. On dit *en peinture et en sculpture,* que les parties d'une figure, d'un animal, &c, sont bien *articulées* lorsqu'elles sont bien prononcées, c'est-à-dire, que tout y est certain, et non exprimé d'une manière équivoque (ENC, I, 740a).

Assourdir : Terme de *peinture.* C'est diminuer la lumière et les détails dans les demi-teintes (Trévoux 1771).

Attitude : *en terme de peinture et de sculpture,* est la position ou l'action de figures en général : néanmoins il semble convenir particulièrement à celles qu'on a mises dans une position tranquille. On dit l'*attitude,* et non l'*action* d'un corps mort (ENC, I, 845b).

Barbouillage, est en *peinture* un terme métaphorique et de mépris. On dit d'un mauvais tableau, que c'est un *barbouillage,* une *croûte,* une enseigne à bière. Ces termes introduits par des artistes, n'ont rien de propre à la peinture, que dans le sens où l'on pourrait dire d'une toile sur laquelle on aurait jeté comme au hasard quelques traits, et quelques coups de pinceaux sans aucun sujet décidé. Ce serait alors une mauvaise ébauche, qu'on pourrait nommer par mépris un *barbouillage.* C'est dans ce sens que l'on dit aussi *barbouiller,* peindre grossièrement, comme on peint les enseignes à bière, et autres mauvais tableaux de cette espèce, peints par des gens parfaitement ignorants dans l'art de la peinture (Pernéty, p. 23-24).

Barbouilleur se dit d'un mauvais peintre, et de ceux qui blanchissent les appartements, les mettent en vernis et en couleurs. Cette chambre a besoin d'être blanchie, il faut faire venir le *barbouilleur* (Pernéty, p. 24).

Bosse *(travailler d'après la),* se dit, *en dessin,* d'un élève ou d'un maître qui copie d'après une figure de relief, soit en marbre, soit en plâtre (ENC, II, 338b).

Boucher un trou appartient à l'argot des ateliers. Les figures et accessoires purement décoratifs que les artistes de l'époque qualifient de repoussoirs sont aussi appelés des « bouche-trous », car ils compromettent l'effet d'ensemble de l'œuvre (E.M.B.)

Burin, est un instrument d'acier, dont on se sert pour graver sur les métaux; les *burins* doivent être faits avec l'acier le plus pur [...]. Quant à la forme du *burin*, il est comme inutile d'en parler, chacun les prenant à sa volonté. Les uns les veulent fort losanges, les autres tout à fait carrés (ENC, II, 467a). Voir GRAVURE, *Recueil de planches*, V, bas de pl. I, fig. 1 et 2.

Cachet, petit instrument qu'on peut faire de toutes sortes de métaux, et de toutes les pierres qui se gravent, et dont on se sert pour fermer des lettres, sceller des papiers, *&c*, par le moyen d'une substance fusible sur laquelle on l'applique (ENC, II, 504a).

Caractère, *en peinture*, signifie les qualités qui constituent l'essence d'une chose, qui la distinguent d'une autre; *caractère des objets, caractère des passions*. La pierre, les eaux, les arbres, la plume, les animaux, demandent une touche différente, qui exprime leur différent *caractère*. On dit *beau caractère de tête*, non seulement pour dire qu'elle exprime bien la passion dont la figure est affectée, mais on le dit aussi pour le rapport du dessin convenable à cette même tête. *Caractère de dessin*, se dit encore pour exprimer la bonne ou la mauvaise manière dont le peintre dessine, ou dont la chose en question est rendue (ENC, II, 668b).

Caractériser, en *peinture*, c'est saisir si bien le caractère qui convient à chaque objet, qu'on le reconnaisse au premier coup d'œil. On dit *ce peintre caractérise bien ce qu'il fait*, c'est-à-dire, qu'il est juste (ENC, II, 668b).

Carré; terme en usage dans toutes les écoles de *peinture*, pour signifier le trait des parties plates, ou qui ne sont pas absolument arrondies dans les contours du corps humain. Les formes qui tendent au *carré*, sont sensibles partout où les os sont plus près de la peau, ainsi que dans l'étendue des muscles plats. Les rondes paraissent aux parties charnues, ou chargées de graisse (Pernéty, p. 487).

Chair, *couleur de chair (en peinture)* est une teinte faite avec du blanc et du rouge. Il se prend aussi pour *carnation*. L'on dit : *voilà de belles chairs, le peintre fait de la chair, les chairs sont maltraitées dans le tableau* : toutes ces façons de parler s'entendent des carnations, qui ne sont en effet que l'expression de la *chair* (ENC, III, 11b).

Charge *(peinture)*. C'est la représentation sur la toile ou le papier, par le moyen des couleurs, d'une personne, d'une action, ou plus généralement d'un sujet, dans laquelle la vérité et la ressemblance exactes ne sont altérées que par l'excès du ridicule. L'art consiste à démêler le vice réel ou d'opinion qui était déjà dans quelque partie, et à le porter par l'expression jusqu'à ce point d'exagération où l'on reconnaît encore la chose, et au delà duquel on ne la reconnaîtrait plus : alors la *charge* est la plus forte qu'il soit possible. Depuis Léonard de Vinci jusqu'aujourd'hui, les peintres se sont livrés à cette espèce de peinture satirique et burlesque (ENC, III, 201b-202a, DPV, VI, 381).

Chaud, en termes de peinture, se dit d'un dessin touché avec feu, avec hardiesse, liberté, et qui caractérise bien ce que l'on a voulu représenter. On le dit aussi du ton de couleur d'un tableau, lorsqu'il est vigoureux, ferme et de bonne couleur (Pernéty, p. 57-58).

Ciseau de sculpteur en marteline, voir **marteline.**

Ciseler, c'est former sur l'argent telle figure qu'on veut : on se sert pour cela non de burin, mais de ciselets (ENC, III, 480a).

Ciselets, ce sont de petits morceaux d'acier, longs d'environ cinq à six pouces, et de quatre à cinq lignes de carrés, dont un des bouts est limé carrément ou en dos d'âne, et l'autre sert de tête (ENC, III, 480a). Voir CISELEUR ET DAMASQUINEUR, *Recueil de planches,* 2ᵉ liv., IIᵉ part., bas pl. I, fig. 4, 6 et 7.

Ciselure, c'est l'art d'enrichir et d'embellir les ouvrages d'or et d'argent et d'autres métaux, par quelque dessin ou sculpture qu'on y représente en bas-relief (ENC, III, 480b).

Clair-obscur, *(Peinture).* Rien ne peut donner une idée plus nette du *clair-obscur,* que ce qu'en dit M. de Piles. En peinture, la connaissance de la lumière, par rapport à la distribution qu'on en doit faire sur les objets, est une des plus importantes parties et des plus essentielles à cet art. Elle contient deux choses, l'incidence des lumières et des ombres particulières, et l'intelligence des lumières en général, que l'on appelle ordinairement *le clair-obscur.* Par l'incidence de la lumière, il faut entendre la connaissance de l'ombre que doit faire et porter un corps situé sur un tel plan, et exposé à une lumière donnée; connaissance qui s'acquiert par celle de la perspective, dont les démonstrations nécessitent le peintre à lui obéir. Par l'incidence des lumières l'on entend donc les lumières et les ombres qui appartiennent aux objets particuliers; et par le mot *clair-obscur,* l'art de distribuer avantageusement les lumières et les ombres qui doivent se trouver dans un tableau, tant pour le repos et la satisfaction des yeux, que pour l'effet du tout ensemble (ENC, III, 499a).

Colorier, terme de *peinture* : donner aux objets que l'on peint, les lumières, les ombres et les couleurs de ceux que la nature nous présente, suivant leur position et le degré de leur éloignement. On ne dit pas *colorer* dans ce sens-là, parce que *colorer* signifie seulement donner une couleur à une liqueur, à de l'eau, ou à quelque autre chose réelle et déterminée (Pernéty, p. 68).

Coloris, *(Peinture)*. Le terme *coloris* est distingué du mot de *couleur* : la couleur est ce qui rend les objets sensibles à la vue, et le *coloris* est l'art d'imiter les couleurs des objets naturels relativement à leur position. Par *relativement à leur position*, j'entends la façon dont ils sont frappés par la lumière, ce qu'ils paraissent perdre ou acquérir de leurs couleurs locales, par l'effet que produit sur eux l'action de l'air qui les entoure, et la réflexion des corps qui les environnent, et enfin l'éloignement dans lequel ils sont de l'œil ; car l'air qui est entre nous et les objets nous les fait paraître de couleur moins entière, à proportion qu'ils sont éloignés de nous (ENC, III, 658b).

Coloriste. Ce terme peut s'appliquer à tous les peintres en général ; mais on donne cette épithète particulièrement à ceux qui entendent bien la manière de rendre dans leurs tableaux de couleurs naturelles des objets qui y sont représentés (Pernéty, p. 74).

Composition, *en peinture* ; c'est la partie de cet art qui consiste à représenter sur la toile un sujet quel qu'il soit, de la manière la plus avantageuse. Elle suppose : 1º qu'on connaît bien, ou dans la nature, ou dans l'histoire, ou dans l'imagination, tout ce qui appartient au sujet ; 2º qu'on a reçu le génie qui sait employer toutes ces données avec le goût convenable ; 3º qu'on tient de l'étude et de l'habitude au travail le manuel de l'art, sans lequel les autres qualités restent sans effet. Un tableau bien composé est un tout renfermé sous un seul point de vue, où les parties concourent à un même but, et forment par leur correspondance mutuelle un ensemble aussi réel, que celui des membres d'un corps animal (ENC, III, 772a, DPV, VI, 475).

Conserver son esquisse veut dire transformer sa première ébauche en un tableau achevé. On peut savoir faire une belle esquisse, sans être en état de faire le tableau (définition de Grimm, *Salons*, II, 58).

Contorsion, *en peinture*, se dit des attitudes outrées, quoique possibles, soit du corps soit du visage. Le peintre en voulant donner de l'expression à ses figures, ne leur fait faire souvent que des *contorsions* (ENC, IV, 118a).

Contour *(peint.)*, on appelle ainsi les extrémités d'un corps ou d'une figure, ou les traits qui la terminent et qui la renferment en tous sens. Dufresnoy recommande que les *contours* soient polis, grands, coulants, sans cavités, ondoyants, semblables à la flamme ou au serpent. Il est bon de se souvenir de ces préceptes ; mais lorsqu'on veut que ce qu'on fait ait un certain degré de perfection, il est infiniment plus sûr de mettre devant soi un bon modèle dans l'attitude dont on a besoin (ENC, IV, 118a).

Contraste, *en peinture* ; il consiste dans une position variée des objets présentés sous des formes agréables à la vue. Les groupes d'objets qui entrent dans la composition d'un tableau, doivent se contraster, c'est-à-dire ne se point ressembler par la forme, par les lumières, par les couleurs; parce que tel groupe qui serait satisfaisant à tous les égards, deviendrait désagréable dans la répétition. [...] Chaque figure doit contraster dans le groupe dont elle fait partie. Il n'y a point de règle fixe pour le *contraste* : le grand art du peintre consiste à le cacher (ENC, IV, 122a).

Contrepartie : on dit *une gravure en contrepartie* ou *une composition gravée en sens inverse.* L'article GRAVURE décrit en détail l'inconvénient inhérent à la façon de calquer la plus commune et la plus facile que le graveur utilise : « les objets dessinés ainsi sur la planche et gravés, se trouveront dans les estampes qu'on imprimera, placés d'une façon contraire à celle dont ils étaient disposés dans le dessin : il paraîtra par conséquent dans les estampes que les figures feront de la main gauche les actions qu'elles semblaient faire de la main droite dans le dessin qu'on a calqué ». Mais, poursuit l'auteur, il existe également une technique de gravure permettant de graver de façon à ce que les objets soient placés du même sens qu'ils le sont sur l'original. On parle, dans ce cas, d'*une gravure dans le sens de l'original* (ENC, VII, 880a).

Costume *(peint.),* terme plein d'énergie que nous avons adopté de l'italien. Le *costume* est l'art de traiter un sujet dans toute la vérité historique : c'est donc [...] l'observation exacte de ce qui est, suivant le temps, le génie, les mœurs, les lois, le goût, les richesses, le caractère et les habitudes d'un pays où l'on place la scène d'un tableau. Le *costume* renferme encore tout ce qui regarde la chronologie, et la vérité de certains faits connus de tout le monde; enfin tout ce qui concerne la qualité, la nature, et la propriété essentielle des objets qu'on représente (ENC, IV, 298b).

Couche, en *peinture,* est un enduit de couleur qu'on met sur des treillages, trains de carrosses, auvents, *etc.* sur des planches, sur des murailles, des toiles, avant de peindre dessus. On appelle cette façon d'enduire, *imprimer.* Cette toile, dit-on, n'a eu qu'une *couche* de couleur, deux, trois *couches,* &c. On dit bien, en peinture, *coucher la couleur*; avant de fondre les couleurs, il faut qu'elles soient *couchées*; mais on ne dit pas, *ce tableau a eu trois couches de couleurs,* pour exprimer qu'il a été repeint deux fois sur l'ébauche (ENC, IV, 320a).

Coucher, en termes de peinture, signifie étendre les couleurs avec la brosse ou le pinceau, comme pour faire un enduit. L'art de coucher les couleurs est la préparation au *maniement.* Il ne faut pas tourmenter les couleurs, c'est-à-dire trop frotter avec la brosse, parce que les couleurs se terniraient, et perdraient leur éclat; il vaut mieux placer les teintes les unes auprès des autres, et puis les réunir en en adoucissant les passages (Pernéty, p. 104).

338

Coulant, qui n'est point prononcé rudement, ni marqué par des creux ou des élévations trop sensibles. Les contours des femmes et des jeunes gens doivent être plus *coulants* que ceux de l'âge parfait, parce que dans celui-ci les attaches sont formées et très ressenties (Pernéty, p. 104).

Couleur, *dans les arts*. Les artistes qui font le plus grand usage des *couleurs*, sont les peintres, les teinturiers et les vernisseurs. Les peintres les appliquent ou sur la toile, ou sur le bois, ou sur le verre, ou sur les autres corps transparents; ou sur l'ivoire, ou sur d'autres corps solides et opaques; ou sur l'émail, ou sur la porcelaine, ou sur la faïence, ou sur la terre (ENC, IV, 333a). Voir la préparation et l'emploi de ces couleurs, aux articles PEINTURE, ÉMAIL, FAÏENCE, etc.

Couleur *(belle)*, se dit *en peinture* de tous les objets bien coloriés, mais particulièrement en parlant des ciels, lointains, arbres, draperies, *etc*. C'est un terme que l'on substitue à celui de *bien colorié*, dont on ne se sert guère qu'en parlant des carnations (ENC, IV, 333b).

Couleur locale, est *en peinture* celle qui par rapport au lieu qu'elle occupe, et par le secours de quelque autre *couleur*, représente un objet singulier, comme une carnation, un linge, une étoffe, ou quelque autre objet distingué des autres. Elle est appelée *locale*, parce que le lieu qu'elle occupe l'exige telle, pour donner un plus grand caractère de vérité aux *couleurs* qui lui sont voisines. M. de Piles, *Cours de Peint. par princ.*, *p. 304*. La *couleur locale* est soumise à la vérité et à l'effet des distances; elle dépend donc d'une vérité tirée de la perspective aérienne (ENC, IV, 333a).

Couleurs rompues, *en peinture*, est un mélange de deux ou plusieurs *couleurs*, qui tempère le ton de celle qui paraît principalement; elle n'est pas si brillante, mais elle fait briller les autres, qui lui donnent réciproquement de l'effet : c'est elle qui en corrige et attendrit la crudité (ENC, IV, 333a). Couleurs rompues est synonyme de **demi-teintes.** Voir **teinte.**

Couleur de terre, voir **terre.**

Craie, matière blanche à faire des crayons, et dont l'on se sert dans la composition de plusieurs couleurs, pour peindre (Pernéty, p. 117).

Crayon signifie aussi les dessins qu'on fait avec le *crayon*. Les *crayons* de Nanteuil sont fort estimés, c'est-à-dire ses portraits faits en pastel. On le dit encore d'une ébauche, d'un portrait imparfait de quelque chose. Il n'a fait que le *crayon* de ce dessin; il ne l'a pas mis au net (Pernéty, p. 118).

Croûte *(peinture)*, on appelle de ce nom certains tableaux anciens presque toujours noirs et écaillés, quelquefois estimés des curieux, et méprisés par les connaisseurs. Ce n'est pas qu'il n'y ait des *croûtes* dont le fond ne soit véritablement estimable. Il y en a des plus grands maîtres; mais le temps ou les brocanteurs les ont tellement altérés, qu'il n'y a qu'une ridicule prévention qui puisse les faire acheter (ENC, IV, 516a).

Cru, crudité, se dit *en peinture*, de la lumière et des couleurs d'un tableau : de la lumière, c'est lorsque les grands clairs sont trop près des grands bruns; des couleurs, c'est lorsqu'elles sont trop entières et trop fortes. On dit, *il faut diminuer ces lumières, ces ombres sont trop crues, font des crudités : il faut rompre les couleurs de ces draperies, de ce ciel, qui sont trop* crues, *qui font des crudités.* De Piles (ENC, IV, 517b).

Dégradation, dégrader, *en peinture*, c'est l'augmentation ou la diminution des lumières et des ombres, ainsi que de la grandeur des objets. Ces *dégradations* doivent être insensibles; celle de la lumière, en s'affaiblissant peu à peu jusqu'aux plus grandes ombres; celles de la couleur, depuis la plus entière jusqu'à la plus rompue relativement à leurs plans. *Voyez* COULEUR ROMPUE. On dit, ce peintre fait bien *dégrader* les lumières, ses couleurs, ses objets. Toutes ces choses *dégradent* bien, c'est-à-dire, sont bien traitées par la lumière, la couleur, et la grandeur (ENC, IV, 760a).

Demi-teinte, voir **teinte**.

Dessin, *terme de l'art de peinture.* Le mot *dessin* regardé comme terme de l'art de peinture, fait entendre deux choses : il signifie en premier lieu la *production* qu'un artiste met au jour avec le secours du crayon ou de la plume. Dans une signification plus générale dont cette première dérive sans doute, il veut dire l'*art d'imiter* par les traits les formes que les objets présentent à nos yeux. C'est dans ce dernier sens qu'on emploie le mot *dessin*, lorsqu'on dit que le *dessin* est une des parties essentielles de la peinture (ENC, IV, 889b).

Devant *du tableau (peinture)*, on nomme ainsi la partie antérieure du tableau, celle qu'elle présente d'abord aux yeux pour les fixer et les attacher. Les arbres, par exemple, qui sont tout à la fois la plus difficile partie du paysage, comme ils en sont le plus sensible ornement, doivent être rendus plus distincts sur le *devant du tableau*, et plus confus à mesure qu'on les présente dans l'éloignement. [...] Il est [...] de la bonne ordonnance de ne jamais négliger dans les parties d'un tableau les règles du clair-obscur, et de la perspective aérienne. [...] Le peintre ne saurait trop étudier les objets qui sont sur les premières lignes de son tableau, parce qu'ils attirent les yeux du spectateur, qu'ils impriment le premier caractère de vérité, et qu'ils contribuent extrêmement à faire jouer l'artifice du tableau, et à prévenir l'estime en faveur de tout

l'ouvrage : en un mot, il faut toujours se faire une loi indispensable de terminer les *devants d'un tableau* par un travail exact et bien entendu (ENC, IV, 906b-907a).

Draperie, *terme de peinture.* [...] L'homme, par un sentiment qui naît ou de la nécessité ou de l'amour-propre, a l'usage de couvrir différentes parties de son corps ; l'imitation des différents moyens qu'il emploie pour cela, est ce qu'on désigne plus ordinairement par le mot *draperie.* [...] Les *draperies* doivent [...] en premier lieu être convenables au genre qu'on traite ; et cette loi de convenance qui, en contribuant à la perfection des beaux-arts, est destinée à retenir chaque genre dans des bornes raisonnables, ne peut être trop recommandée aujourd'hui à ceux qui les exercent. [...] Peu de personnes [...] imaginent de quelle importance est dans une composition la partie des *draperies.* Souvent c'est l'art avec lequel les figures d'un sujet sont drapées, qui est la base de l'harmonie d'un tableau, soit pour la couleur, soit pour l'ordonnance. Cet art contribue même à l'expression des caractères et des passions. [...] Les *draperies* doivent laisser entrevoir le nu du corps, et sans déguiser les jointures et les emmanchements, les faire sentir par la disposition des plis (ENC, V, 107a-108b).

Dur et sec, *en peinture* : un ouvrage est *dur* et *sec,* lorsque les choses sont trop marquées par des clairs et des ombres trop fortes, et trop près les unes des autres. Un dessin est *dur* et *sec,* quand les parties du contour ou de l'intérieur sont trop prononcées, et que la peau ne recouvre ni les muscles, ni les mouvements, ni les jointures : ce qui est souvent arrivé à d'habiles artistes, pour avoir été trop sensibles à l'anatomie (ENC, V, 170a et b).

Ébauche, *ébaucher en peinture,* c'est disposer avec des couleurs les objets qu'on s'est proposé de représenter dans un tableau, et qui sont déjà dessinés sur une toile imprimée, sans donner à chacun le degré de perfection qu'on se croit capable de leur donner, en les finissant. Les peintres *ébauchent* plus ou moins arrêté ; il y en a qui ne sont qu'un léger lavis de couleur et de térébenthine, ou même de grisaille ou camaïeu. Les sculpteurs disent aussi, *ébaucher une figure, un bas-relief* (ENC, V, 213a).

Ébauchoirs, *outils de sculpture* ; ce sont de petits morceaux de bois ou de buis, qui ont environ sept à huit pouces de long ; ils vont en s'arrondissant par l'un des bouts, et par l'autre ils sont plats et à onglets (ENC, V, 213b). Voir SCULPTURE, *Recueil de planches,* VIII, pl. III, fig. 32-57.

Écho : un écho de lumière est une lumière réfléchie. Ainsi une lumière, qui tombe fortement sur un corps, d'où elle est renvoyée sur un autre, lequel en est assez vivement éclairé pour la réfléchir sur un troisième, et de ce troisième sur un quatrième, etc. forme sur ces différents objets des échos, comme un son qui va se répétant de montagne

en montagne. Ce terme est technique, et c'est dans ce sens que les artistes l'emploient (définition de Grimm, *Salons*, II, 198).

Échoppe *(gravure)*. Les graveurs en taille-douce appellent *échoppes*, des petits outils qu'ils font eux-mêmes avec des aiguilles cassées de différentes grosseurs ; ils les emmanchent au bout d'un petit morceau de bois (ENC, V, 265b). Voir GRAVURE, *Recueil de planches*, V, suite de la pl. I, fig. 8.

Éclairer, distribuer, répandre, ménager le jour et les lumières, les clairs et les bruns d'un tableau. Pour bien *éclairer* un tableau, un seul jour suffit, et il n'en faut jamais deux également dominants de peur que plusieurs parties étant également éclairées, l'harmonie du clair-obscur n'en soit rompue (Pernéty, p. 115).

Éclat, éclatant, *(peinture)*, on dit qu'un tableau a de l'*éclat*, lorsqu'il est clair presque partout, et que quoi qu'il y ait très peu d'ombres pour faire valoir les clairs, il est cependant extrêmement brillant (ENC, V, 269b).

Écorché : statue d'un homme représenté comme dépouillé de sa peau, d'après laquelle les étudiants des Beaux-arts dessinent des études. A l'École des Beaux-Arts de Paris se trouve actuellement une statue de l'écorché (en plâtre), faite par J.-A. Houdon. L'artiste l'a donnée à l'Académie le 30 septembre 1769. Il existe aussi des versions en bronze (E.M.B.).

Égratigner *(sculpture)* : travailler superficiellement (E.M.B.).

Égratigner *(terme de graveur)* : On dit, qu'une planche gravée n'est qu'égratignée, lorsque le cuivre n'a pas été coupé avec hardiesse et netteté (Trévoux 1771).

Émail, branche de l'art de la verrerie. L'*émail* est une préparation particulière du verre, auquel on donne différentes couleurs, tantôt en lui conservant une partie de sa transparence, tantôt en la lui ôtant ; car il y a des *émaux* transparents, et des *émaux* opaques. [...] Les auteurs distinguent trois sortes d'*émaux* : ceux qui servent à imiter et contrefaire les pierres précieuses, [...] ceux qu'on emploie dans la peinture sur l'*émail* ; et ceux dont les émailleurs à la lampe font une infinité de petits ouvrages (ENC, V, 533a et b).

Emboire, se dit, en *peinture*, lorsque les couleurs à l'huile, avec lesquelles on peint un tableau, deviennent mates, et perdent leur luisant au point qu'on ne discerne pas bien les objets. Lorsqu'on peint sur un fond de couleur qui n'est pas bien sec, celles qu'on met dessus *s'emboivent* en séchant. On remédie à cet inconvénient lorsque ce qu'on a peint est bien sec, en passant du vernis ou un blanc d'œuf battu dessus (ENC, V, 557a).

Emmanchement, *terme de peinture*, qui signifie les jointures des membres au tronc d'une figure : les épaules, les coudes, les fesses, les genoux, les poignets, etc. sont les *emmanchements*. On ne doit jamais les cacher tellement par des draperies, qu'ils ne se fassent sentir, et comme apercevoir au-dessous : il faut les marquer par les plis, mais avec science et discrétion (Pernéty, p. 293-294).

Empâter, *terme de peinture*, qui signifie *mettre beaucoup de couleurs*, soit en une fois, soit en plusieurs, *sur ce qu'on peint*. On dit : *Ce tableau est bien* empâté, *bien nourri de couleur. Empâter* se dit encore lorsqu'on met les couleurs sur un tableau, chacune à la place qui convient, sans les mêler ou fondre ensemble. On dit : *Cette tête n'est qu'*empâtée (ENC, V, 573a).

Enfoncement. Les peintres appellent ainsi des bruns, sans reflets, qui se trouvent dans le milieu des plis. Il faut les éviter sur le relief des membres; ils les feraient paraître creux et cassés : ils ne doivent se trouver que dans les grands plis de draperies, et dans les jointures des membres. *Enfoncement*, est aussi le nom que l'on donne dans la perspective à une ligne supposée la plus éloignée du plan, et qui le termine (Pernéty, p. 298). Voir **perspective.**

Enfumer, *noircir un tableau. Enfumé* se dit *en peinture* d'un tableau fort vieux que le temps a noirci. Quelquefois on *enfume* des tableaux modernes pour leur donner un air d'antiquité. C'est une ruse de brocanteur pour tirer parti de la manie de ceux qui ne veulent pas qu'il y ait rien de beau que ce qui est ancien, ni de vigoureux que ce qui est noir (ENC, V, 675a).

Enluminer, c'est l'art de mettre des couleurs à la gomme avec le pinceau, sur les estampes et les papiers de tapisserie; et par conséquent l'enlumineur et l'enlumineuse est celui et celle qui y travaille : ces ouvriers et ouvrières y appliquent aussi quelquefois de l'or et de l'argent moulu; c'est ce qu'ils appellent *rehausser*, et ils le brunissent avec la dent de loup. L'enluminure est libre, et n'a point de maîtrise; c'est en quelque façon une dépendance de la gravure (ENC, V, 692a).

Enluminure, voir **enluminer.**

Ensemble *(peint)*. Voici un mot dont la signification vague en apparence, renferme une multitude de lois particulières imposées aux artistes; premièrement par la nature, ou, ce qui revient au même, par la vérité; et ensuite par le raisonnement, qui doit être l'interprète de la nature et de la vérité. *L'ensemble* est l'union des parties d'un tout (ENC, V, 713a).

Entendre, en termes d'arts, signifie l'habileté et la science de l'artiste, soit pour le total, soit pour quelques parties seulement, dans lesquelles il excelle. On dit, ce peintre

entend toutes les délicatesses de son art; il *entend* bien le clair-obscur; tous ses morceaux sont bien *entendus* (Pernéty, p. 300).

Entente. On dit, *en peinture*, ce tableau est bien *entendu*, est d'une belle *entente* ; c'est-à-dire que l'ordonnance en est bien entendue, qu'il est conduit avec beaucoup d'*entente*, soit pour la disposition du sujet, soit pour les expressions, le contraste, ou la distribution de lumières. *Entente* se dit aussi d'une partie d'un tableau seulement : ce groupe, cette figure sont d'une belle *entente* de lumière, de contraste, etc. (ENC, V, 718b).

Entre-deux, terme de gravure. Ce sont des tailles plus déliées que les autres, et que l'on place entre les tailles, pour représenter les choses unies, et qui ont un certain éclat. Les *entre-deux*, qu'on nomme aussi *entre-tailles*, sont très propres à représenter les étoffes de soie, les eaux, les métaux, et autres corps polis; car ce qui produit ces luisants, est l'opposition des bruns contre les clairs (Pernéty, p. 300-301). Voir **taille.**

Entre-tailles, voir **entre-deux.**

Esquisse *(peinture).* Ce terme, que nous avons formé du mot italien *schizzo*, a parmi nous une signification plus déterminée que dans son pays natal : voici celle que donne, au mot italien *schizzo*, le dictionnaire de *la Crusca : spezie di disegno senza ombra, e non terminato* ; espèce de dessin sans ombre et non terminé. Il paraît par là que le mot *esquisse*, en italien, se rapproche de la signification du mot français *ébauche*; et il est vrai que chez nous *esquisser* veut dire *former des traits qui ne sont ni ombrés ni terminés* ; mais par une singularité dont l'usage peut seul rendre raison, *faire une esquisse* ou *esquisser*, ne veut pas dire précisément la même chose. Cette première façon de s'exprimer, *faire une esquisse*, signifie *tracer rapidement* la pensée d'un sujet de peinture, pour juger ensuite si elle vaudra la peine d'être mise en usage. [...] En peinture, l'*esquisse* ne dépend en aucune façon des moyens qu'on peut employer pour la produire. L'artiste se sert, pour rendre une idée qui s'offre à son imagination, de tous les moyens qui se présentent sous sa main. [...] L'*esquisse* est donc ici la première idée rendue d'un sujet de peinture (ENC, V, 981b).

Estampe *(gravure)* [...]. Pour produire une *estampe*, on creuse des traits sur une matière solide; on remplit ces traits d'une couleur assez liquide pour se transmettre à une substance souple et humide, telle que le papier, la soie, le vélin, &c. On applique cette substance sur les traits creusés, et remplis d'une couleur détrempée. On presse, au moyen d'une machine, la substance qui doit recevoir l'empreinte, contre le corps solide qui doit la donner; on les sépare ensuite, et le papier, la soie ou le vélin, dépositaires des traits qui viennent de s'y imprimer, prennent alors le nom d'*estampe* (ENC, V, 999b). Voir **gravure.**

Estropié *(dessin* et *peinture)* se dit d'une figure d'un membre dessiné sans justesse et sans proportion. Ainsi une figure est *estropiée*, lorsque quelques-unes de ses parties sont trop grosses ou trop petites par rapport aux autres (ENC, V, 1010b).

Éventail. Peinture exécutée sur un éventail : toutes vos petites compositions ne sont que de riches écrans, de précieux éventails *(Salon de 1767)* (Littré).

Expression *(peinture).* Il est plus aisé de développer le sens de ce terme, qu'il n'est facile de réduire en préceptes la partie de l'art de la peinture qu'il signifie. Le mot *expression* s'applique aux actions et aux passions, comme le mot *imitation* s'adapte aux formes et aux couleurs : l'un est l'art de rendre des qualités incorporelles, telles que le mouvement et les affections de l'âme : l'autre est l'art d'imiter les formes qui distinguent à nos yeux les corps les uns des autres, et les couleurs que produit l'arrangement des parties qui composent leur surface. [...] Les passions ont des degrés, comme les couleurs ont des nuances; elles naissent, s'accroissent, parviennent à la plus grande force qu'elles puissent avoir, diminuent ensuite et s'évanouissent. Les leviers que ces forces font mouvoir, suivent la progression de ces états différents; et l'artiste qui ne peut représenter qu'un moment d'une passion, doit connaître ces rapports, s'il veut que la vérité fasse le mérite de son imitation (ENC, VI, 319a).

Fabrique signifie, *dans le langage de la peinture,* tous les bâtiments dont cet art offre la représentation : ce mot réunit donc par sa signification, les palais ainsi que les cabanes. Le temps qui exerce également ses droits sur ces différents édifices, ne les rend que plus favorables à la peinture; et les débris qu'il occasionne sont aux yeux des peintres des accidents si séduisants, qu'une classe d'artistes s'est de tout temps consacrée à peindre des ruines. [...] Indépendamment de cette classe d'artistes qui choisit pour principal sujet de ses ouvrages des édifices à moitié détruits, tous les peintres ont droit de faire entrer des *fabriques* dans la composition de leurs tableaux, et souvent les fonds des sujets historiques peuvent ou doivent en être enrichis (ENC, VI, 351b).

Facile, voir **facilité.**

Facilité, *terme de peinture.* Dans les arts et dans les talents, la *facilité* est une suite des dispositions naturelles. [...] La *facilité* dont je dois parler ici, celle qui regarde particulièrement l'art de la peinture, est de deux espèces. On dit *facilité de composition,* et le sens de cette façon de s'exprimer rentre dans celui du mot *génie* ; car un génie abondant est le principe fécond qui agit dans une composition facile [...]. La seconde application du terme *facilité* est celle qu'on en fait lorsqu'on dit *un pinceau facile* ; c'est l'expression de l'aisance dans la pratique de l'art. Un peintre, bon praticien, assuré dans les principes du clair-obscur, dans l'harmonie de la couleur, n'hésite point en peignant; sa

345

brosse se promène hardiment, en appliquant à chaque objet sa couleur locale. Il unit ensemble les lumières et les demi-teintes; il joint celles-ci avec les ombres. La trace de ce pinceau dont on suit la route, indique la liberté, la franchise, enfin la *facilité* (ENC, VI, 358b et 359a).

Faire, *terme de peinture.* Le mot *faire* tient ici le lieu de substantif. On dit *le faire d'un tel artiste est peu agréable.* On se récrie en voyant les ouvrages de Rubens et de Wandyck, sur le *beau faire* de ces deux peintres. C'est à la pratique de la peinture, c'est au mécanisme de la brosse et de la main, que tient principalement cette expression [...]. *Faire* signifie quelquefois *peindre. Faire l'histoire, faire le portrait, faire les animaux,* etc. c'est peindre l'histoire, etc. (ENC, VI, 380a).

Ferme. Un pinceau *ferme,* un burin *ferme*; c'est-à-dire, conduit avec hardiesse, et d'une manière à faire connaître que le peintre ou le graveur possédaient bien leur art (Pernéty, p. 319).

Fier, fierté, fièrement *(peint.)* : on appelle en peinture une chose *fièrement* faite, lorsqu'elle l'est avec liberté; que les coups de pinceau ou touches sont grandes et larges; qu'elles sont vives en clairs et en bruns : quelquefois l'on n'entend parler que du coloris ou du dessin; *fièrement colorié, fièrement dessiné,* etc. (ENC, VI, 719a).

Figure, *en architecture et en sculpture,* signifie des représentations de quelque chose, faites sur des matières solides, comme des statues, etc. Par exemple on dit des *figures* d'airain, de marbre, de stuc, de plâtre, etc., mais dans ce sens ce terme s'applique plus ordinairement aux représentations humaines, qu'aux autres choses, surtout lorsqu'elles sont représentées assises, comme les PP. de l'Église, les évangélistes, &c ou à genoux, comme sur les tombeaux; ou couchées, comme les fleuves : car lorsqu'elles sont debout on les appelle *statues* (ENC, VI, 772b).

Figure, *terme de peinture.* Peindre la *figure,* ou faire l'image de l'homme, c'est premièrement imiter toutes les formes possibles de son corps. C'est secondement le rendre avec toutes les nuances dont il est susceptible, et dans toutes les combinaisons que l'effet de la lumière peut opérer sur ces nuances. C'est enfin faire naître, à l'occasion de cette représentation corporelle, l'idée des mouvements de l'âme (ENC, VI, 774b).

Fini se dit aussi par extension dans le sens de *perfectionné, bien travaillé* : c'est ainsi qu'on dit d'un tableau, que c'est un ouvrage *fini*; que le peintre y a mis la dernière main; on le dit aussi d'une gravure, d'une statue, des ouvrages à polir : lorsqu'il s'agit de ces sortes d'ouvrages, *bien fini* signifie *bien poli*; on le dit aussi par figure des ouvrages d'esprit (ENC, VI, 817a).

Flou *(peinture)* vieux mot qui peut venir du terme latin *fluidus,* et par lequel on entend la douceur, le goût moelleux, tendre et suave qu'un peintre habile met dans

LEXIQUE

son ouvrage. [...] *Peindre flou* (car ce terme est une espèce d'adverbe), c'est noyer les teintes avec légèreté, avec suavité et avec amour; ainsi c'est le contraire de peindre durement et sèchement. Pour peindre *flou*, ou, si on aime mieux que je me serve de la périphrase, pour noyer les teintes moelleusement, on repasse soigneusement et délicatement sur les traits exécutés par le pinceau, avec une petite brosse de poils plus légers et plus unis que ceux du pinceau ordinaire; mais le succès de l'exécution demande le goût secondé des talents (ENC, VI, 880b-881a).

Foncé, se dit des couleurs brunes : mais en peinture on substitue à ce terme celui d'*obscur*, rouge obscur, vert obscur (Pernéty, p. 324).

Fond. Le *fond* d'un tableau, c'est ce qui sert comme de base et de champ aux figures; c'est ainsi que l'on dit que le *fond* du damas est de taffetas (ENC, VII, 52a).

Fondre, *en peinture,* c'est bien mêler les couleurs. Des couleurs bien *fondues* ; *fondre* les bruns avec les clairs, de façon que le passage des uns aux autres soit insensible. On dit : il y a une belle *fonte* de couleur dans ce tableau : il faut *fondre* ses couleurs avant de donner les dernières touches (ENC, VII, 80b).

Force. La *force* dans la peinture est l'expression des muscles, que des touches ressenties font paraître en action sous la chair qui les couvre. Il y a trop de *force* quand ces muscles sont trop prononcés. Les attitudes des combattants ont beaucoup de *force* dans les batailles de Constantin, dessinées par Raphaël et par Jules Romain, et dans celles d'Alexandre peintes par Le Brun. La *force* outrée est dure dans la peinture, ampoulée dans la poésie (ENC, VII, 110a).

Franc. On dit un pinceau, un ciseau, un burin franc (Pernéty, p. 327). Voir **franchise.**

Franchise de pinceau, etc., se dit de la facilité, de la liberté et hardiesse de la main de l'artiste, dans un travail qui, quoique négligé en apparence, caractérise l'habileté et le génie savant de celui qui paraît l'avoir fait sans gêne, et en badinant (Pernéty, p. 327).

Froid, en termes de *peinture,* se dit de l'expression, du caractère des figures. On dit un tableau trop léché est ordinairement froid, c'est-à-dire que les figures n'ont pas cette expression vive et animée qu'on remarque dans les figures vivantes. Cette froideur vient de ce que les premiers coups de pinceau ayant été conduits par une imagination toute pleine du premier feu qui avait enfanté le sujet, ce feu s'éteignant peu à peu par un travail trop long et trop soigné, les derniers coups se ressentent de cet affaiblissement (Pernéty, p. 328).

Froideur. On dit en termes de peinture, *froideur* de dessin, *froideur* de caractère, *froideur* dans l'exécution (Pernéty, p. 328). Voir **froid.**

347

Fuir; il se dit en *peinture,* des objets qui dans le lointain d'un tableau, s'éloignent naturellement des yeux : *il faut faire fuir cette partie.* On fait *fuir* les objets dans un tableau, en les diminuant de grandeur, de vivacité de couleur, c'est-à-dire en les faisant participer de celle de l'air, qui est entre l'œil et l'objet, et en les prononçant moins que ceux qui sont sur le devant (ENC, VII, 363b).

Fuyant, couleurs *fuyantes.* Terme de peinture, qui se dit des couleurs légères, comme le blanc, le bleu, parce qu'elles font paraître les objets éloignés lorsqu'elles sont employées avec art (Pernéty, p. 363).

Glacer. Nous observerons seulement ici, [...] qu'on prépare les fonds sur lesquels on veut *glacer,* beaucoup plus clairs que les autres, particulièrement les grandes lumières qu'on fait quelquefois de blanc pur. On laisse sécher ce fond; après quoi on passe dessus un *glacis* de la couleur qu'on juge convenable (ENC, VII, 687b). Voir **glacis.**

Glacis, signifie, *en terme de peinture,* l'effet que produit une couleur transparente qu'on applique sur une autre qui est déjà sèche; de manière que celle qui sert de *glacis* laisse apercevoir la première, à laquelle elle donne seulement un ton ou plus brillant, ou plus léger, ou plus harmonieux. On ne glace ordinairement qu'avec des couleurs transparentes, telles que les laques, les stil-de-grain, etc. La façon de glacer est de frotter avec une brosse un peu ferme, la couleur dont on glace sur celle qui doit en recevoir l'empreinte (ENC, VII, 693b).

Goût, grand, synonyme de **manière grande.** Voir ce mot.

Gras, *en peinture et en sculpture,* est un terme dont l'acception revient à celle de *moelleux,* de *flou,* et de *large.* On dit *gras large* (ENC, VII, 860b). Voir **flou, large** et **moelleux.**

Gravure *(beaux-arts).* On a déjà dit au mot ESTAMPE quelque partie des choses qui ont rapport à l'art de graver; mais cet art n'a été regardé alors que du côté de ses productions. Nous devons entrer ici dans le détail des opérations nécessaires pour produire par les moyens qui lui sont propres, les ouvrages auxquels il est destiné. [...] La différence des matières et celle des outils et des procédés qu'on emploie, distinguent les espèces de *gravure* : ainsi l'on dit, *graver en cuivre, en bois, en or, en argent, en fer, en pierres fines* (ENC, VII, 877a).

Gravure en bois. Elle est ainsi nommée de la matière sur laquelle l'artiste travaille; c'est ordinairement le bois de poirier ou de buis. Le graveur en cette espèce de *gravure* n'incise pas sa planche avec des burins, des pointes et des échoppes, mais il épargne et laisse de relief les endroits qui doivent faire l'empreinte, enlevant le reste avec la

pointe d'un canif, avec des petits ciselets et des gouges en bois, seuls outils qu'ils emploient à cet effet (Pernéty, p. 352). Voir aussi GRAVURE *en bois*, (ENC, VII, 890a-896b) et *Recueil de planches* (V, pl. I-III).

Gravure *au crayon*. La gravure en manière de crayon, est l'art d'imiter ou de contrefaire sur le cuivre les dessins faits au crayon sur le papier. Le but de cette manière de graver est de faire illusion, au point qu'à la première inspection le vrai connaisseur ne sache faire la différence du dessin original d'avec l'estampe gravée qui en est l'imitation (GRAVURE *en manière de crayon*, ENC, *Recueil de planches*, V, p. 8 de l'explication et pl. VIII).

Gravure *en cuivre ou autres métaux*, destinée à former des estampes, se fait au burin ou à l'eau-forte, souvent même avec le secours des deux; les traits qui doivent porter leur empreinte sont creux (Pernéty, p. 350). Voir aussi GRAVURE *en cuivre* (ENC, VII, 877a-890a et *Recueil de planches*, V, GRAVURE *en taille-douce*, pl. I-VI). Voir **tailles-douces.**

Gravure *à l'eau-forte* pour les tailles-douces, est une *gravure* qu'on a inventée pour imiter la *gravure* au burin, ou plutôt pour faire une *gravure* qui, en imitant ce que le burin a de meilleur, n'en eût pas les défauts (Pernéty, p. 349). Voir **burin.** Voir aussi GRAVURE (ENC, *Recueil de planches*, V : *graver au burin*, pl. I, fig. 6 et pl. III, fig. 6 et 7 et *graver à l'eau-forte*, pl. III, fig. 3 et pl. V).

Gravure *en manière noire*, est une sorte de *gravure* en taille-douce, qui est devenue fort à la mode depuis quelque temps, surtout dans les pays étrangers. Elle consiste à remplir tout un cuivre de traits qui se croisent en tout sens, et que l'on y grave avec un outil nommé *berceau* (un outil d'acier). On efface ensuite autant de ces traits ou tailles qu'il en faut, pour faire paraître les jours et les clairs des dessins qu'on y a tracés, en ménageant néanmoins ces traits, de façon qu'on en attendrisse seulement quelques-uns, d'autres que l'on efface tout à fait, d'autres auxquels on ne touche point du tout quand il s'agit des masses d'ombre ou du fond (Pernéty, p. 351-352). Voir GRAVURE *en manière noire* (ENC, VII, 902a-903a) et *Recueil de planches*, V, pl. VII.

Gravure *en pierres fines*, voir **pierres fines.**

Groupe, signifie *en peinture* l'assemblage de plusieurs objets qui sont tellement rapprochés ou unis, que l'œil les embrasse à la fois. Les avantages qui résultent de cette union dans les ouvrages de la peinture, tiennent, à ce que je crois, d'une part au principe d'*unité*, qui dans tous les arts est la source des vraies beautés; d'un autre ils ont rapport à l'*harmonie*, qui est la correspondance et la convenance générale des parties d'un tout, comme on le verra au mot HARMONIE (ENC, VII, 970a).

Groupe, *(sculpt.)* en italien *groppo*, qui signifie *nœud*; c'est un assemblage de deux, trois, ou d'un plus grand nombre de figures, qui composent un sujet. Les Anciens ont excellé dans l'art qui fait donner une âme au marbre et au bronze; il nous en reste de belles preuves dans le Laocoon [...]. Il est vrai que nous avons aussi quelques *groupes* célèbres de nos sculpteurs modernes; dans ce nombre néanmoins trop limité, on vante avec raison le groupe de Le Gros, qui est à Rome dans l'église du Giésu (ENC, XVII, 800a).

Hardi, *en termes de peinture*, se dit de la touche et du dessin. Une touche *hardie* est une touche assurée, ferme, conduite avec art, et qui sans être tâtonnée, fait tout l'effet qu'on doit attendre. Un dessin *hardi*, est un dessin dans lequel la main d'un maître se manifeste par des traits savamment prononcés (Pernéty, p. 357).

Harmonie. Ce terme, *en peinture*, a plusieurs acceptions; on s'en sert presque indifféremment pour exprimer les effets de lumière et de couleur; et quelquefois il signifie ce qu'on appelle *le tout ensemble d'un tableau*. L'harmonie de couleur n'existe point sans celle de lumière, et celle de lumière est indépendante de celle de couleur. On dit d'un tableau de grisaille, d'un dessin, d'une estampe, le dessus considéré par rapport aux effets de lumière, et non comme proportion et précision du contour; il règne dans ce tableau, ce dessin, cette estampe, une belle *harmonie*. Il semblerait suivre de là qu'*harmonie* conviendrait par préférence à la lumière. Cependant lorsqu'on n'entend parler que de ses effets, on se sert plus volontiers de ces expressions : *belle distribution, belle économie, belle intelligence de lumière, beaux, grands effets de lumière.* Pour réussir à produire ces effets, il faut qu'il y ait dans le tableau une lumière principale à laquelle toutes les autres soient subordonnées, non par leur espace, mais par leur vivacité [...]. A l'égard de la couleur, on dit quelquefois, *ce tableau fait un bel effet, un grand effet de couleur*; mais l'on dit plus ordinairement, *il y a dans ce tableau un bel accord, une belle harmonie de couleur* [...]. Il est peut-être impossible de donner des préceptes pour réussir en cette partie; l'on dit bien qu'il ne faut faire voisiner que les couleurs amies, mais les grands peintres ne connaissent point de couleurs qui ne le soient. [...] Lorsqu'on entend par *harmonie* l'effet total, le tout ensemble d'un tableau; l'on ne dit point de toutes les parties concourantes à cet effet, cette partie est harmonieuse, a une belle *harmonie*. L'on s'exprime alors plus généralement. Exemple : cette figure, ce vase, sont bien placés là; outre qu'ils y sont convenablement amenés, ils interrompent ce vide, font communiquer ce groupe avec cèt autre, y forment l'*harmonie* (ENC, VIII, 51b-52a).

Heurté *(peinture)*, on appelle *heurté*, des espèces de tableaux qu'on devrait nommer *esquisse*, où l'on ne voit que le feu de l'imagination mal digéré. On dit, un tel peintre ne fait que *heurter* les tableaux; cela n'est que *heurté*; il faut que les petits tableaux soient finis, et non *heurtés* (ENC, VIII, 196a).

Heurté. *Manière heurtée* ou *genre heurté*. Ce faire de Loutherbourg, de Casanove, de Chardin et de quelques autres, tant anciens que modernes, est long et pénible. Il faut à chaque coup de pinceau ou plutôt de brosse, ou de pouce, que l'artiste s'éloigne de sa toile pour juger de l'effet. De près l'ouvrage ne paraît qu'un tas informe de couleurs grossièrement appliquées. Rien n'est plus difficile que d'allier ce soin, ces détails avec ce qu'on appelle la manière large. Si les coups de force s'isolent, et se font sentir séparément, l'effet du tout est perdu. Quel art il faut pour éviter cet écueil ! Quel travail que celui d'introduire entre une infinité de chocs fiers et vigoureux, une harmonie générale qui les lie et qui sauve l'ouvrage de la petitesse de forme ! Quelle multitude de dissonances visuelles à préparer et à adoucir ! Et puis, comment soutenir son génie, conserver sa chaleur, pendant le cours d'un travail aussi long ? Ce genre heurté ne me déplaît pas (Diderot, *Salon de 1763*, DPV, XIII, 385).

Jeter, on dit *en peinture et en sculpture*, *jeter* les draperies, pour en disposer les plis de façon qu'ils annoncent sans équivoque les objets qu'ils couvrent. Ces draperies sont bien *jetées*; ce peintre *jette* bien une draperie. Ce mot de *jeter*, dit M. de Piles, est d'autant plus expressif, que les draperies ne doivent point être arrangées comme les habits dont on se sert dans le monde; mais il faut que suivant le caractère de la pure nature, éloignée de toute affectation, les plis se trouvent comme par hasard, autour des membres (ENC, VIII, 529b).

Large, largement *(peinture)*, peindre *large* n'est pas, ainsi qu'on le pourrait croire, donner de grands coups de pinceau bien *larges*; mais en n'exprimant point trop les petites parties des objets qu'on imite, et en les réunissant sur des masses générales de lumières et d'ombres qui donnent un certain spécieux à chacune des parties de ces objets, et conséquemment au tout, et le font paraître beaucoup plus grand qu'il n'est réellement; faire autrement, c'est ce qu'on appelle avoir une *manière petite et mesquine*, qui ne produit qu'un mauvais effet (ENC, IX, 293b).

Lécher *en peinture*, c'est finir extrêmement les tableaux, mais d'une façon froide et insipide; et où l'on connaît partout la peine que cela a coûté au peintre. Bien terminer ses ouvrages, est une bonne qualité; les *lécher* est un vice. Ce peintre *lèche* trop ses ouvrages; cet ouvrage n'a point d'âme; il est trop *léché* (ENC, IX, 332a).

Léger, légèreté *(peinture)*, pinceau *léger*; *légèreté* de pinceau, se dit lorsqu'on reconnaît dans un tableau la sûreté de la main, et une grande aisance à exprimer les objets. L'on dit encore que les bords ou extrémités d'un tableau doivent être *légers* d'ouvrage, c'est-à-dire, peu chargés d'ouvrage, parce qu'autrement il y aurait trop d'objets coupés par le bord du tableau, ce qui produirait des effets disgracieux (ENC, IX, 352b).

Losange, *tailles losanges* ; c'est dans la gravure en taille-douce l'effet de la rencontre et des intersections des tailles ; elles forment des figures qui sont plus ou moins losanges, suivant qu'elles sont plus ou moins obliques les unes à l'égard des autres. Chaque objet à représenter a son caractère particulier, qui demande une manière propre à l'exprimer. Les chairs des hommes musclés, et dont les contours demandent d'être bien prononcés, veulent être ébauchées dans la gravure d'une manière méplate, un peu losange (Pernéty, p. 394). Voir aussi GRAVURE, ENC, *Recueil de planches*, pl. III, fig. 7.

Lourd, qui n'est pas peint ou dessiné avec légèreté, franchise, avec élégance, dont les contours ne sont pas coulants, dont les formes ne sont pas de bon goût (Pernéty, p. 394).

Lumière *(peinture)*. Par ce terme l'on n'entend point en peinture la *lumière* en elle-même, mais l'imitation de ses effets représentés dans un tableau : on dit, voilà une *lumière* bien entendue, une belle intelligence de *lumière*, une belle distribution, une belle économie de *lumière*, un coup hardi de *lumière*, etc. Il y a *lumière* naturelle et *lumière* artificielle. La *lumière* naturelle est celle qui est produite par le soleil lorsqu'il n'est point caché par des nuages, ou celle du jour lorsqu'il en est caché ; et la *lumière* artificielle est celle que produit tout corps enflammé, tel qu'un feu de bois, de paille, un flambeau, etc. On appelle *lumière* directe, soit qu'elle soit naturelle ou artificielle, celle qui est portée sans interruption sur les objets et *lumière* de reflet, celle qui renvoie en sens contraire les objets éclairés sur le côté ombré de ceux qui les entourent, *voyez* REFLET. Il ne faut qu'une *lumière* principale dans un tableau ; et que celles qu'on pourrait y introduire par une porte [...] etc., et qu'on appelle *accidentelle*, lui soient subordonnées en étendue et en vivacité (ENC, IX, 724b).

Machine *(peinture)*, terme dont on se sert en peinture, pour indiquer qu'il y a une belle intelligence de lumière dans un tableau. On dit voilà une belle *machine* ; ce peintre entend bien la *machine*. Et lorsqu'on dit une *grande machine*, il signifie non seulement belle intelligence de lumières, mais encore grande ordonnance, grande composition (ENC, IX, 798a).

Magie. Terme employé par métaphore dans la *peinture*, pour exprimer le grand art à représenter les objets avec tant de vérité, qu'ils fassent illusion, au point de pouvoir dire, par exemple, des carnations, ce bras, ce corps est bien de chair. [...] Cette *magie* ne dépend pas des couleurs prises en elles-mêmes, mais de leur distribution, suivant l'intelligence de l'artiste dans le clair-obscur. Quand il est bien traité, il en résulte un charme séduisant, qui attire les spectateurs, les arrête avec satisfaction, et les force à l'admiration et à l'étonnement (Pernéty, p. 396-397).

Maniement; action par laquelle on conduit le crayon, le pinceau sur la toile, et le burin sur la planche. C'est proprement la mécanique de la peinture. Une main légère, adroite et savante, présente une peinture pleine de franchise, de délicatesse et de facilité : une main lourde et pesante ne produit que du lourd, du peiné et du désagréable aux yeux d'un connaisseur (Pernéty, p. 402).

Manière, *en peinture,* est une façon particulière que chaque peintre se fait de dessiner, de composer, d'exprimer, de colorier, selon que cette *manière* approche plus ou moins de la nature, ou de ce qui est décidé beau, on l'appelle *bonne* ou *mauvaise manière.* Le même peintre a successivement trois *manières* et quelquefois davantage; la première vient de l'habitude dans laquelle il est d'imiter celle de son maître [...]. La seconde se forme par la découverte qu'il fait des beautés de la nature, et alors il change bien avantageusement; mais souvent au lieu de substituer la nature à la *manière* qu'il a prise de son maître, il adopte par préférence la *manière* de quelque autre qu'il croit meilleure; enfin de quelques vices qu'ayant été entachées ses différentes *manières,* ils sont toujours plus outrés dans la troisième que prend un peintre, et sa dernière *manière* est toujours la plus mauvaise (ENC, X, 37b).

Manière grande est à peu près la même que celle qu'on appelle forte et ressentie; elle prononce les contours un peu plus que dans la nature, elle en corrige les défauts; elle donne à toutes les figures un caractère de noblesse, de grâces et de grandeur, qui plaît, qui enchante et qui ravit (Pernéty, p. 400). *La grande manière* s'applique également à toutes les tendances artistiques qui ont marqué les périodes dénommées aujourd'hui par les historiens d'art époques de la Renaissance, du classicisme baroque et du baroque. *La grande manière* est synonyme de *grand goût* (E.M.B.).

Maniéré. Un peintre maniéré est celui qui se répète dans tous ses ouvrages, qui sort du vrai de la nature, et qui donne aux figures de ses tableaux une couleur toujours la même, sans consulter la couleur locale; qui ne varie pas ses airs de tête, ses caractères, et qui ne suit guère que son caprice (Pernéty, p. 401-402).

Mannequin, *en peinture,* statue ou modèle de cire ou de bois, dont les parties sont jointes de façon qu'on peut la mettre dans toutes les situations qu'on veut. Son principal usage est de jeter et ajuster des draperies : il y a des *mannequins* de grandeur naturelle et au-dessous (ENC, X, 17a). Voir aussi *Recueil de planches,* 2ᵉ liv., IIᵉ part., DESSIN, pl. VI et VII.

Marteline (voir *ciseau*) est un petit marteau qui a des dents d'un côté en manière de doubles pointes, fortes et forgées carrément pour avoir plus de force, et qui se termine en pointe par l'autre bout (ENC, X, 164a). Voir aussi SCULPTURE, *travail du marbre,* *Recueil de planches,* VIII, pl. IV, fig. 29.

Matoir *(ciseleur)*, petit outil avec lequel ceux qui travaillent de damasquinerie, ou d'ouvrages de rapport amatissent l'or. C'est un ciselet dont l'extrémité inférieure qui porte sur l'ouvrage, est remplie de petits points faits par des tailles comme celles d'une lime douce (ENC, X, 197b). Voir aussi CISELEUR ET DAMASQUINEUR, *Recueil de planches*, 2e liv., IIe part., pl. I, fig. 21-23.

Matoir *(graveur)* sorte de ciselet, dont se servent les graveurs en relief et en creux, est un morceau d'acier de 2 ou 3 pouces de long, dont un bout est arrondi et sert de tête pour recevoir les coups de marteau (ENC, X, 197b). Voir aussi GRAVURE, *Recueil de planches*, V, pl. VIII, fig. 5-7.

Méplat, terme usité pour exprimer les parties rondes un peu aplaties du corps. C'est aussi une manière d'exprimer les muscles, en sorte qu'ils forment des plans, et paraissent larges, sans que les contours en soient altérés. Les *méplats* doivent être plus ou moins sensibles, suivant l'âge, le sexe et les conditions (Pernéty, p. 408). Voir ENC, X, 357b.

Mesquin, *en peinture*, est une sorte de mauvais goût, où tout est chétif et amaigri, et où il règne un air de sécheresse qui ôte le caractère et l'effet à tous les objets. On dit, les ouvrages de ce peintre sont secs, *mesquins* ; composition *mesquine*, caractère *mesquin*, *mesquinement* dessiné (ENC, X, 398b).

Modeler, terme de *sculpteur* : c'est faire avec de la terre, de la cire, etc. un modèle de l'ouvrage qu'on veut exécuter en grand (Pernéty, p. 412). Voir ENC, X, 599b-600a.

Moelleux : c'est en *peinture* l'opposé de dur et de sec. Le *moelleux* dans le dessin signifie ce coulant des contours, cette douceur dans les traits qui les empêche de trancher sensiblement. Un coloris *moelleux* est celui où le clair-obscur est bien entendu, où les couleurs grasses, nourries et bien fondues, rendent la fraîcheur et la délicatesse de la chair, suivant l'âge et le sexe. Une touche moelleuse est celle où les couleurs sont bien noyées et bien adoucies (Pernéty, p. 413). Voir aussi ENC, X, 608a.

Naturel. Dessiner sur le *naturel*, peindre sur le *naturel*, figures grandes comme le *naturel* (Pernéty, p. 417).

Nuance *(peinture)*, sont les passages insensibles d'une couleur à l'autre, ou du clair aux bruns. On ne se sert cependant guère de ce terme en peinture (ENC, XI, 276a). On utilise normalement le mot **passage.**

Ordonnance *(peinture)*, on appelle *ordonnance* en peinture le premier arrangement des objets qui doivent remplir un tableau, soit par rapport à l'effet général de ce

tableau, et c'est ce qu'on nomme *composition pittoresque*, soit pour rendre l'action que ce tableau représente plus touchante et plus vraisemblable; et c'est ce qu'on appelle *composition poétique. Voyez* donc les mots PITTORESQUE et POÉTIQUE, *composition*, et vous entendrez ce qui concerne la meilleure *ordonnance* d'un tableau (ENC, XI, 594b).

Palette *(peinture)*, [...] La *palette* supporte les couleurs broyées à l'huile qu'on arrange au bord d'en haut par petits tas; le milieu et le bas de la *palette* servent à faire les teintes et le mélange des couleurs avec le couteau qui doit être pour cet effet d'une lame extrêmement mince. [...] On dit de certains tableaux, et on l'a dit de ceux de M. Le Brun, qu'ils sentent la *palette*; ces mots signifient que les couleurs n'en sont point assez vraies, que la nature y est mal caractérisée, et qu'on n'y trouve point cette parfaite imitation, seule capable de séduire et de tromper les yeux (ENC, XI, 781b).

Papillotage, papilloter, *défaut d'impression* [...]. La même expression s'emploie aussi en peinture; on dit des ombres et des lumières, qu'elles *papillotent*, lorsqu'elles sont distribuées les unes entre les autres par petits espaces, produisant sur un tableau le même effet que des *papillotes* de papier blanc, éparses sur une tête dont la chevelure est noire (ENC, XI, 877a).

Passage, *se dit en peinture*, de la lumière et des couleurs : on dit ces *passages* de couleur, de lumières, sont charmants; de beaux *passages. Passages de lumière,* se dit d'une ombre ou demi-teinte extrêmement légère, placée entre des masses de lumières, et qui loin de les séparer semblent les réunir, en servant comme de route à l'œil pour passer facilement de l'une à l'autre. *Passage de couleur,* se dit de l'espace qui se trouve dans un tableau entre deux couleurs différentes, et qui par degrés insensibles participe autant de l'une que de l'autre (ENC, XII, 121a).

Pastel, *peinture au,* c'est une peinture où les crayons font l'office des pinceaux; or le mot de *pastel* qu'on a donné à cette sorte de peinture, vient de ce que les crayons dont on se sert sont faits avec des pâtes de différentes couleurs. L'on donne à ces espèces de crayons, pendant que la pâte est molle, la forme de petits rouleaux aisés à manier; c'est de toutes les manières de peindre celle qui passe pour la plus facile et la plus commode, en ce qu'elle se quitte, se reprend, se retouche, et se finit tant qu'on veut (ENC, XII, 153b-154a).

Pastiche, *(peinture),* tableau peint dans la manière d'un grand artiste, et qu'on expose sous son nom. Les *pastiches*, en italien *pastici*, sont certains tableaux qu'on ne peut appeler ni *originaux*, ni *copies*, mais qui sont faits dans le goût, dans la manière d'un autre peintre, avec un tel art que les plus habiles y sont quelquefois trompés. Mais d'abord il est certain que les faussaires en peinture contrefont plus aisément les ouvrages qui ne *demandent* pas beaucoup d'invention, qu'ils ne peuvent contrefaire les ouvrages où toute l'imagination de l'artiste a eu lieu de se déployer (ENC, XII, 155b).

Pâte, en terme de *peinture*, signifie le tout ensemble des couleurs d'un tableau. Que votre tableau soit tout d'une *pâte*, et fuyez tant que vous pourrez de peindre à sec. *Du Fresnoy.* C'est-à-dire, selon, M. de Piles, qu'il faut que tout l'ouvrage paraisse d'une même continuité de travail, et comme s'il avait été tout fait en un jour des mêmes couleurs qu'on avait rangées le matin sur la palette (Pernéty, p. 445-446).

Peindre de pratique, c'est-à-dire que le peintre ne dépense rien en études (Naigeon (1798), XIII, 32).

Peinture *(hist. des beaux-arts)*, c'est un art, qui par des lignes et des couleurs, représente, sur une surface égale et unie, tous les objets visibles (ENC, XII, 267a).

Peinture d'histoire : on appelle ainsi les tableaux qui offrent des sujets d'histoire religieuse, d'histoire antique, médiévale et moderne, et des allégories. Les autres sujets en sont exclus. L'origine de ce genre remonte au plus haut Moyen Age, où la peinture était presque exclusivement religieuse, mais sa formulation théorique date du début du dix-septième siècle, au moment où se forme l'école classique française. Elle répond à ce qu'on croit être la raison essentielle de la peinture antique : la glorification des dieux et des héros (E.M.B.).

Perspective *(peinture)*, la *perspective* est l'art de représenter les objets qui sont sur un plan, selon la différence que l'éloignement y apporte, soit pour la figure, soit pour la couleur; elle est fondée sur la grandeur des angles optiques et des images qu'ils portent à différentes distances. On distingue donc deux sortes de *perspectives*, la linéaire, et l'aérienne. La *perspective* linéaire consiste dans le juste raccourcissement des lignes; l'aérienne, dans une juste dégradation des couleurs; car dégrader, c'est [...] ménager le fort et le faible des jours, des ombres et des teintes, selon les divers degrés d'éloignement (ENC, XII, 436b). Voir **dégradation.**

Pesant, en terme de *peinture*, signifie la même chose que *lourd.* On dit aussi une couleur *pesante* (Pernéty, p. 461). Voir **lourd.**

Pétillant, en terme de *peinture*, signifie éclatant, brillant, fort de couleurs. Que les corps qui sont derrière se lient et fassent amitié ensemble, dit Du Fresnoy, et que ceux de devant soient forts et *pétillants* (Pernéty, p. 461).

Pétiller, donner trop de coups de lumières et des réveillons à un tableau. Il faut du repos, et ménager en conséquence les masses d'ombres et de clairs, de manière que l'œil ne coure pas et ne se fatigue point en cherchant à s'arrêter (Pernéty, p. 461-462).

Pierres fines, *graveur en, (gravure)* artiste qui grave en creux ou en relief sur les *pierres fines*, et même jusque sur les diamants. MM. Vasari, Vettori et Mariette, ont donné l'éloge ou la vie des maîtres qui s'y sont le plus distingués (ENC, XII, 585b).

Pinceau, nom général qu'on donne à tout instrument dont les *peintres* se servent pour appliquer leurs couleurs. [...] *Pinceau,* se dit aussi en parlant des ouvrages d'un peintre. Ce peintre a un beau *pinceau,* un *pinceau* savant. Ce n'est pas là de son *pinceau* ; je reconnais son *pinceau* (ENC, XII, 637a et b).

Pittoresque. Qui est de l'invention, de l'imagination d'un peintre. Qui est le propre de la peinture. Ce mot vient de l'italien *pittore.* Ce mot se dit de la disposition des objets, de l'aspect des sites, de l'attitude des figures que le peintre croit le plus favorable à l'expression (Trévoux 1771).

Pittoresque, *composition (Peint.)* ; j'appelle avec l'abbé du Bos, *composition pittoresque,* l'arrangement des objets qui doivent entrer dans un tableau, par rapport à l'effet général de ce tableau. Une bonne *composition pittoresque,* est celle dont le coup d'œil fait un grand effet, suivant l'intention du peintre et le but qu'il s'est proposé (ENC, XII, 664a).

Poinçons, dont se servent les *graveurs en cachets,* ce sont des morceaux d'acier qui sont de différentes formes et grosseurs, et dont l'un des bouts est gravé en relief (ENC, XII, 868a). Le ciseleur utilise également un poinçon. Voir CISELEUR ET DAMASQUINEUR, *Recueil de planches,* 2e liv., IIe part., pl. I, fig. 22.

Pointiller. Les *peintres en miniature* se servent de ce terme pour exprimer l'action de travailler leurs ouvrages. En effet, la miniature ne se fait que par l'assemblage de différents points que l'on marque sur le vélin avec différentes couleurs, et par l'arrangement et variété desquels on forme à son gré des figures, des paysages, etc. (ENC, XII, 880a).

Pont Notre-Dame. Dans quelques boutiques sises à l'époque sur le pont Notre-Dame - par exemple, chez Tremblin ou chez Bacot - on vendait des copies de tableaux de second ordre (E.M.B.).

Position, *terme de peinture,* c'est-à-dire *posture.* Un peintre doit choisir une attitude dont les membres soient grands, amples et inégaux dans leur *position,* en sorte que ceux de devant contractent les autres qui sont en arrière, et qu'ils soient tous également balancés sur leur centre (ENC, XIII, 161b).

Précieux. Les peintres appellent un coloris *précieux,* celui qui imite bien les couleurs locales des objets. Le Titien a excellé dans ce genre ; c'est pourquoi M. Félibien dit

qu'on trouve dans les tableaux de ce maître, de la force, de la vivacité, et un *précieux* que l'on admire (Pernéty, p. 477).

Prononcer *(peint.)*, ce terme, *en peinture*, se dit des parties du corps rendues très sensibles. Ainsi *prononcer* une main, un bras, un pied, ou tout autre partie dans un tableau, c'est la bien marquer, la bien spécifier, la faire connaître clairement : [...] on dit dans les ouvrages de peinture et de sculpture, que les contours sont bien *prononcés* lorsque les membres des figures sont dessinés avec science et avec art pour représenter un beau naturel (ENC, XIII, 456a).

Proportion *(peinture)*, la *proportion* consiste dans les différentes dimensions des objets comparées entre elles (ENC, XIII, 469a). Dans le *Recueil de planches*, Cochin a publié quelques planches gravées par de Fehrt et B.-L. Prévost de façon à montrer « l'échelle des proportions du corps humain d'après l'antique ». L'*Hercule Farnèse*, *Antinoüs*, *Apollon*, *Laocoon*, le *Gladiateur combattant* et la *Vénus de Médicis* présentent des modèles de proportions harmonieuses (2e liv., 2e part., DESSIN, pl. XXXIII-XXXVIII) (E.M.B.).

Pyramider : Etre disposé en pyramide. Voir DPV, XIII, 267, n. III.

Raccourci *(peinture)*, il se dit de certains aspects de figures d'animaux, ou de quelqu'une de leurs parties dans un tableau. Par exemple, si une figure assise sur un plan horizontal, est représentée par la plante des pieds, ses jambes et ses cuisses seront ce qu'on appelle en *raccourci*. Si la figure était couchée, et qu'on la vît de la même manière, elle serait tout entière en *raccourci*, et ainsi des autres parties. On dit voilà un *raccourci* bien entendu, de beaux *raccourcis* (ENC, XIII, 740b).

Raide, en termes de *peinture*, se dit du dessin en général, et de l'attitude en particulier. Un dessin raide est celui dont les contours ne sont pas ondés et flamboyants, dont le trait est rendu avec sécheresse, avec contrainte. Une attitude raide est celle qui est outrée par rapport à la raideur des muscles, dans le temps qu'ils devraient être représentés plus simples (Pernéty, p. 505).

Rechercher, terme de *peinture* et de *sculpture*, qui signifie donner une plus grande perfection à un ouvrage. Quand un tableau est achevé, on le *recherche*, en donnant à certaines parties plus de force, en rehaussant les jours, en fortifiant les ombres, en adoucissant par des glacis et des demi-teintes légères, des endroits qui sans cela paraîtraient trop durs. On *recherche* une statue, en réparant, en finissant, en terminant avec soin jusqu'aux plus petites parties (Pernéty, p. 492). Voir aussi RECHERCHER *(sculpture)*, ENC, XIII, 849b.

Reflet *(peinture)*, c'est ce qui est éclairé dans les ombres par la lumière que renvoient les objets éclairés et voisins. Comme le *reflet* est une sorte de rejaillissement de clarté, qui porte avec soi une couleur empruntée de l'objet qui la renvoie, il s'ensuit que les effets du *reflet* doivent être différents en couleur et en force, selon la différence de la lumière, de la matière, de la disposition, ou de l'aspect des corps (ENC, XIII, 885a).

Rehausser, en termes de peinture, signifie donner plus de clair aux jours et plus d'obscurité aux ombres. Quand un tableau est fini, on le *rehausse* en donnant quelques coups de pinceau sur les lumières avec une couleur plus brillante, qui fasse sortir ces parties (Pernéty, p. 495).

Rehauts, terme de *peinture* et de *gravure*, qui signifie la même chose que les *clairs*, les *jours*, c'est-à-dire les parties de tous les corps qu'on représente éclairées, et qui paraissent frappées directement par la lumière (Pernéty, p. 495). Voir aussi REHAUTS (ENC, XIV, 43b).

Rendre, en terme de *peinture*, se dit d'un sujet qu'on représente tel qu'il est. On dit, voilà un portrait bien *rendu*, pour dire qu'il ressemble très bien la personne qu'on a voulu représenter. On le dit d'un sujet d'histoire, d'un paysage, et de tout ce que la peinture peut présenter à nos yeux (Pernéty, p. 497).

Repos *(peinture)*, c'est le contraste des clairs opposés aux bruns, et alternativement des bruns opposés aux clairs. Ces masses de grands clairs et de grandes ombres s'appellent *repos*, parce qu'en effet elles empêchent que la vue ne se fatigue par une continuité d'objets trop pétillants ou trop obscurs (ENC, XIV, 140a).

Repoussoir, *en peinture*, est une grande masse d'objets privés de lumière, placée sur le devant d'un tableau, qui sert à repousser les autres objets, et les faire paraître fuyants. Le *repoussoir* est un lieu commun de composition, dont les habiles gens ne font plus d'usage, à moins qu'ils ne sachent si bien en prétexter la nécessité dans leur tableau, qu'on ne s'aperçoive pas que c'est un secours (ENC, XIV, 141b).

Ressenti, qui est marqué avec force. On le dit en *peinture* et en *sculpture*, pour signifier ce qui est prononcé; des muscles *ressentis*. Les muscles dans les figures ou statues d'hommes, doivent être *ressentis*, quand il s'agit de les représenter dans un état violent. [...] Dans les femmes au contraire tous les traits doivent être moelleux, les contours arrondis [...] (Pernéty, p. 502).

Retoucher *(embellissement en peinture, en sculpture, en gravure)*, on dit *retoucher* un tableau gâté, son style, son ouvrage, en général; tel maître n'a fait que *retoucher* un tableau exécuté sur ses dessins, par ses élèves; on dit encore une copie *retouchée* par celui qui a fait l'original, ou par tel autre maître (ENC, XIV, 206b).

Réveillon *(peinture)*, c'est dans un tableau une partie piquée d'une lumière vive, pour faire sortir les tons sourds, les masses d'ombres, les passages et les demi-teintes; enfin pour réveiller la vue du spectateur (ENC, XIV, 224a).

Rompre, en termes de *peinture*, signifie mêler (Pernéty, p. 505). Voir **couleurs rompues.**

Ronde-bosse ou bosse, en *architecture*, est toute figure qui sert à l'ornement d'un édifice; ou plus généralement tout ouvrage de sculpture, dont les parties ont leur véritable rondeur, et sont isolées comme les figures (ENC, II, 338b). On utilise également ce terme d'art relativement à la peinture : une figure en *ronde-bosse*, c'est-à-dire une figure saillante, où les formes sont nettement indiquées (E.M.B).

Rustique *(archit.)*, épithète qu'on donne à la manière de bâtir, dans l'imitation plutôt de la nature que de l'art (ENC, XIV, 445b).

Sage, tableau *sage* se dit en *peinture*, d'un tableau dans lequel il n'y a rien d'outré, et où l'on ne voit point de ces écarts d'imagination, qui à force d'être pittoresques, tiennent de l'extravagant, et où les licences ne sont portées à tout égard qu'aux termes convenables (ENC, XIV, 495b).

Sculpture *(beaux-arts)*. On définit la *sculpture* un art qui par le moyen du dessin et de la matière solide, imite avec le ciseau les objets palpables de la nature (ENC, XIV, 834a).

Sec, voir **dur.**

Site *(peinture)*, c'est la situation, l'assiette d'un lieu. [...] *Site* s'entend particulièrement du paysage (ENC, XV, 230b).

Sourd, en termes de *peinture*, se dit d'un ton rembruni, et qui tire sur le noirâtre. Il se dit aussi des ombres fortes (Pernéty, p. 517).

Soutenir. On dit en *peinture* que les ombres doivent *soutenir* les clairs, et les faire valoir; qu'un groupe en *soutient* un autre. Toutes ces expressions signifient qu'il faut dans un tableau, ménager tellement les teintes que l'ouvrage ne soit point sec, qu'une couleur placée auprès d'une autre ne jure point avec elle, comme pourrait faire le gros bleu avec le rouge de vermillon. Il en est de même de toutes les autres couleurs ennemies (Pernéty, p. 518).

Spirituelle. On dit en *peinture* une *touche spirituelle*, pour signifier des coups de pinceaux fiers, hardis, placés à propos et avec franchise, pour exprimer le caractère des objets, et donner de l'âme et de la vie aux figures (Pernéty, p. 519).

Strapasser *(peinture)*, se dit d'un dessin ou d'un tableau, où le peu de beauté qui s'y trouvent paraissent plutôt l'effet d'une boutade, si l'on peut ainsi parler, que de la réflexion, dont presque toutes les parties sont forcées ou estropiées, et où règne enfin la confusion, le désordre et la négligence, au point que les choses ne sont, comme on dit, ni faites, ni à faire, quoiqu'elles soient cependant de façon à laisser voir que le peintre n'est pas sans talent (ENC, XV, 539b).

Suave *(peinture)*, couleur *suave*, se dit d'un tableau où la couleur a une certaine sérénité et une douleur qui affecte agréablement la vue sans la frapper trop vivement (ENC, XV, 561a).

Symétrie *(architect.)* est le rapport, la proportion et la régularité des parties nécessaires pour composer un beau tout. [...] La *symétrie* qui est le fondement de la beauté en architecture, en est la ruine dans la plupart des autres beaux-arts. [...] Rien n'est plus insipide dans un ouvrage de peinture où l'artiste n'a dû suivre dans la distribution de ses personnages sur la toile que la vérité de la nature, qu'un contraste recherché, une balance rigoureuse, une *symétrie* incompatible avec les circonstances de l'événement, la diversité des intérêts, la variété des caractères. [...] Rien de plus contraire aux grands effets, à la variété, à la surprise, que la symétrie (ENC, XV, 735a et b).

Sympathie, en termes de *peinture*, se dit des couleurs qui par le mélange en font naître une autre agréable à la vue. On dit alors que telle et telle couleur sont amies, qu'elles ont de la *sympathie*, de l'union entre elles. Le bleu, par exemple, rompu de jaune, forme un vert qui plaît à l'œil : le bleu au contraire mélangé avec le vermillon, produit une couleur aigre, rude et désagréable, d'où l'on conclut qu'il y a antipathie entre le bleu et le vermillon (Pernéty, p. 523-524).

Taille *(gravure)*, incision qui se fait sur les métaux, ou sur d'autres matières, particulièrement sur le cuivre, l'acier et le bois. Ce mot se dit aussi de la gravure qui se fait avec le burin des planches de cuivre et *tailles* de bois, de celles qui sont gravées sur le bois (ENC, XV, 856b).

Tailles-douces *(estampes en)* sont celles qui se tirent des planches gravées au burin ou à l'eau-forte. Celles qui se tirent des planches gravées en bois, s'appellent *tailles de bois* (Pernéty, p. 525).

Tapisserie de haute lisse : tapisserie où les fils de chaîne sont disposés verticalement. Voir TAPISSERIE DE HAUTE LISSE DES GOBELINS, ENC, *Recueil de planches*, VIII, pl. I-XIII.

Teinte, nuance de couleurs, mélange de plusieurs couleurs pour en composer une qui imite celle de l'objet qu'on veut peindre. C'est de l'expérience qu'on apprend singulièrement ce qui regarde le mélange des couleurs, et ce qu'elles font les unes avec les autres. C'est cette même expérience qui nous enseigne la manière d'appliquer les couleurs pour donner du relief aux figures, pour bien marquer les jours, les ombres et les éloignements. Le grand secret de la peinture consiste à bien donner les *teintes* et les *demi-teintes*. On appelle *demi-teintes*, un ménagement de lumière par rapport au clair-obscur, ou un ton moyen entre la lumière et l'ombre. La dégradation des couleurs se fait par ces nuances faibles et bien ménagées du coloris qu'on appelle *demi-teinte* (ENC, XVI, 8a).

Teinte vierge; couleur considérée en elle-même, et sans être rompue d'aucune autre (Pernéty, p. 528).

Teinter : couvrir uniformément d'une teinte légère, colorer légèrement (Robert).

Tendre, en termes de *peinture*, signifie un ton de couleurs bien fondues. Tous les ouvrages peints pour les petits lieux, doivent être fort *tendres* et fort unis de tons et de couleurs, les degrés seront plus différents, plus inégaux et plus fiers, si l'ouvrage est plus éloigné. [...] Peignez le plus *tendrement* qu'il vous sera possible, dit Du Fresnoy, et faites perdre insensiblement vos lumières larges dans les ombres qui les suivent et qui les entourent (Pernéty, p. 529).

Terminé. On dit en *peinture* un dessin, un tableau terminé, c'est-à-dire fini, arrêté, travaillé avec soin (Pernéty, p. 530).

Terre. Toutes les terres colorées, fines et en masse comme les ocres, sont employées dans la *peinture*, lorsque leur couleur est solide (Pernéty, p. 531).

Terre molle : terre glaise ou terre à potier, utilisée par le sculpteur (E.M.B.).

Ton *(peinture)*, nom qui convient en peinture à toutes sortes de couleurs et à toutes sortes de teintes, soit qu'elles soient claires, brunes, vives, etc. Voyez TEINTE (ENC, XVI, 405b).

Touche, toucher *(peinture)*, lorsqu'un peintre a suffisamment empâté et fondu les couleurs qu'il a cru convenables pour représenter les objets qu'il s'est proposé d'imiter, il en applique encore d'un seul coup de pinceau, qui achève de caractériser

ces objets, et ces coups de pinceau s'appellent *toucher*. On dit *touches* légères, *touches* faciles; telles parties sont bien *touchées*, finement *touchées*; pour exécuter telle chose il faut savoir *toucher* le pinceau, ou avoir de la *touche* de pinceau (ENC, XVI, 445a).

Touret *(graveur en pierres fines)* sorte de petit tour dont les graveurs en pierres fines se servent pour travailler leurs ouvrages; l'arbre du *touret* porte les bouterolles qui usent, au moyen de la poudre de diamant ou d'émeri dont elles sont enduites, la partie de l'ouvrage qu'on leur présente (ENC, XVI, 474a). Voir aussi GRAVURE EN PIERRES FINES, *Recueil de planches*, V, pl. II, fig. 1 et 2.

Tourmenter *(peinture)*, *tourmenter* des couleurs, c'est les remanier et les frotter, après les avoir couchées sur la toile; ce qui en ternit la fraîcheur et l'éclat. Quand on les a une fois placées, le mieux serait de n'y point toucher du tout, si la chose était possible; mais comme il n'arrive guère qu'elles fassent leur effet du premier coup, il faut du moins en les retouchant, les épargner le plus que l'on peut, et éviter de les tracasser et de les *tourmenter* (ENC, XVI, 476a).

Transparente, en termes de *peinture*, est une couleur légère et couchée avec si peu d'épaisseur, qu'elle ne forme qu'une espèce de glacis à travers lequel on aperçoit la couleur qui est dessous. Les demi-teintes se font avec des couleurs transparentes (Pernéty, p. 542).

Trou, termes de *peinture*, se dit des masses trop brunes qui tirent sur le noir, et qui sont distribuées mal à propos sur le devant (Pernéty, p. 545).

Tuer, détruire *(peinture)*, lorsque dans un tableau il y a divers objets de même couleur, et frappés de lumières également vives, ces objets se *tuent* et se *détruisent*, en s'empêchant réciproquement de briller et de concourir à l'effet total qui doit résulter de leur union [...]. On dit encore que les couleurs d'un tableau sont *tuées*, lorsque l'impression de la toile sur laquelle on les a mises, les a fait changer, ou lorsque changeant la disposition d'un tableau, on place des parties lumineuses sur celles qui étaient ombrées, les dessous *tuent* ou *détruisent* les dessus (ENC, XVI, 737a).

Unité de rapport entre toutes les parties qui le composent: *unité* de proportion entre le style et la matière qu'on traite (Trévoux 1771).

Variété. Diversité qui provient de la multitude d'objets différents. [...] Il y a de la *variété* dans la musique, dans un tableau, dans les attitudes des figures (Trévoux 1771).

Vérité *(peinture)*, ce terme s'emploie en peinture pour marquer l'expression propre du caractère de chaque chose, et sans cette expression il n'est point de peinture (ENC, XVII, 72a).

Vigoureux. Un tableau *vigoureux* est celui où les lumières sont fortes, où les ombres arrondissent bien les objets, et où l'opposition des unes et des autres soit ménagée de manière qu'en faisant une grande impression sur l'œil, elle ne le frappe point avec dureté (Pernéty, p. 554).

Vivacité, en fait de *peinture*, se dit des couleurs qui ont de l'éclat et de la fierté, des couleurs brillantes et de celles qui n'ont pas été tourmentées en les couchant sur la toile (Pernéty, p. 555).

Vrai, voir **vérité.**

TABLE DES ARTISTES MENTIONNÉS PAR DIDEROT

ADAM Nicolas-Sébastien (1705-1778), 303
ALIAMET Jacques (1726-1788), 325
AMAND Jacques-François (1730-1769), 249

BACHELIER Jean-Jacques (1724-1806), 105
BAUDOUIN Pierre-Antoine (1723-1769), 163
BEAUVARLET Jacques-Firmin (1731-1797), 323
BELLENGÉ Michel-Bruno (1726-1793), 176
BERRUER Pierre-François (1733-1797), 306
BOIZOT Antoine (1702-1782), 131
BOUCHER François (1703-1770), 54
BRENET Nicolas-Guy (1728-1792), 207
BRIARD Gabriel (1725-1777), 203
BRIDAN Charles-Antoine (1730-1805), 305

CAFFIERI Jean-Jacques (1725-1792), 303
CASANOVE Francisco Guiseppe (1727-1802), 156
CHALLE Charles Michel-Ange (1718-1778), 111
CHALLE Simon (1719-1765), 304
CHARDIN Jean-Baptiste Siméon (1699-1779), 117
COCHIN Charles-Nicolas (1715-1790), 319
COZETTE Pierre-François (1714-1801), 327

DE MACHY Pierre-Antoine (1723-1807), 151
DESCAMPS Jean-Baptiste (1715-1791), 175
DESHAYS Jean-Baptiste (1729-1765), 93
DESHAYS François-Bruno (?), 238
DESPORTES Nicolas (1718-1787), 149
DROUAIS François-Hubert (1727-1775), 154
DUVIVIER Pierre-Simon-Benjamin (1730-1819), 325

FALCONET Étienne-Maurice (1716-1791), 289
FLIPART Jean-Jacques (1723-1782), 322
FRAGONARD Jean-Honoré (1732-1806), 253

GREUZE Jean-Baptiste (1725-1805), 177, 275
GUÉRIN François (?-1791), 203

HALLÉ Noël (1711-1781), 66
HUEZ Jean-Baptiste Cyprien d' (1730-1793), 305

JULIART Nicolas-Jacques (1715-1790), 155

LAGRENÉE Louis-Jean-François (1725-1805), 78
LA PORTE Roland de (env. 1724-1793), 171
LE BAS Jacques-Philippe (1707-1783), 320
LEBEL Antoine (1705-1793), 132
LEMOYNE Jean-Baptiste (1704-1778), 287
LEMPEREUR Louis-Simon (1725-1796), 325
LÉPICIÉ Nicolas-Bernard (1735-1784), 240
LE PRINCE Jean-Baptiste (1734-1781), 222
LOUTHERBOURG Philippe-Jacques de (1740-1812), 210

MELLINI Carlo-Domenico (1740-1795), 325
MIGNOT Pierre-Philippe (1715-1770), 305
MILLET Joseph Francisque (1700-1777), 130
MOITTE Pierre-Étienne (1722-1780), 322
MONNET Charles (1732-1808 ?), 267

NONNOTTE Donat (1708-1785), 131

PAJOU Augustin (1730-1809), 300
PARROCEL Joseph-François (1704-1781), 176
PERRONNEAU Jean-Baptiste (1715-1783), 133

RESTOUT Jean-Bernard (1732-1797), 271
ROETTIERS Charles-Norbert (1720-1772), 322
ROSLIN Alexandre (1718-1793), 141

SERVANDONI Jean-Jérôme (1695-1766), 124
STRANGE Robert (1721-1792), 326

TARAVAL Jean Hugues (1729-1785), 269

VALADE Jean (1709-1787), 148
VANLOO Carle (1705-1765), 28
VANLOO Louis Michel (1707-1771), 53
VASSÉ Louis-Claude (1716-1772), 299
VERNET Joseph (1714-1789), 133
VIEN Joseph-Marie (1716-1809), 75
VIEN Marie-Thérèse (1728-1805), 150

WILLE Jean-Georges (1715-1808), 321

ABRÉVIATIONS

Abréviations spéciales à l'apparat critique

add. addition dans
om. omission dans
supp. suppression dans
supp. [...]→ substitution dans [...] donnant
corr. corrigé par, dans

Sigles courants de l'apparat critique

D autographes, où qu'ils soient conservés
V copies du fonds Vandeul (sauf les copies par Naigeon)
N versions dues à Naigeon, manuscrites ou imprimées
L copies conservées à Leningrad, envoyées après la mort de Diderot, par ses héritiers, à Saint-Pétersbourg pour Catherine II
B.N. manuscrits (autres que ceux du fonds Vandeul ou ceux qui sont dus à Naigeon) conservés à la Bibliothèque nationale
P manuscrits conservés à la Bibliothèque historique de la Ville de Paris
Ar manuscrits conservés à la Bibliothèque de l'Arsenal
G manuscrits conservés à Gotha
S manuscrits conservés à Stockholm
Z manuscrits conservés à Zurich
U manuscrits convervés à Uppsala
M manuscrits conservés à Moscou
G& tous les manuscrits d'une même œuvre de la *Correspondance littéraire*

La liste précédente est rappelée et complétée pour chaque œuvre ou groupement d'œuvres dans la Note critique qui les précède.

Abréviations générales

D. ou Did.	Diderot		p.	page ou pages
ch.	chapitre		pl.	planche
col.	colonne		pub. p.	publié par
éd.	édition de		r°	recto
fig.	figure		t.	tome
fol.	folio ou folios		trad.	traduction de
l.	ligne ou lignes		v.	vers
n.	note		var.	variante
n°	numéro ou numéros		v°	verso
o.c.	ouvrage cité		vol.	volume

H. hauteur; L. largeur; M. mètre; T. toile (huile sur toile).

Sauf indications contraires, les dimensions des œuvres d'art sont indiquées en *mètres*. Nous avons aussi indiqué en mètres les dimensions des œuvres d'art disparues. Il en est de même pour les œuvres disparues dont les dimensions ne se trouvent que dans le Livret.

Sigle des ouvrages fondamentaux

Les abréviations t., p., l., col. sont omises dans les références aux ouvrages fondamentaux.

A.T.	Diderot, *Œuvres complètes*, éd. J. Assézat et M. Tourneux. Paris, 1875-1877 (20 vol.)
C.L.	*Correspondance littéraire, philosophique et critique par Grimm, Diderot, Raynal, Meister, etc.*, éd. M. Tourneux. Paris, 1877-1882 (16 vol.)
CORR	Diderot, *Correspondance*, éd. G. Roth et J. Varloot. Paris, 1955-1970 (16 vol.)
DPV	Diderot, *Œuvres complètes*, éd. H. Dieckmann, J. Proust, J. Varloot. Paris, Hermann, 1975-
ENC	*Encyclopédie, ou dictionnaire raisonné des sciences, des arts et des métiers*, Paris, 1751-1766 (17 vol.)
INV	H. Dieckmann, *Inventaire du fonds Vandeul et inédits de Diderot*. Genève et Lille, 1951
Naigeon (1770)	*Recueil philosophique*. Londres, 1770 (2 vol.)
Naigeon (1791)	*Philosophie ancienne et moderne* (Encyclopédie méthodique). Paris, Panckoucke, 1791 (3 vol.)
Naigeon (1798)	Diderot, *Œuvres*. Paris, 1798 (15 vol.)
Naigeon (1821)	Naigeon, *Mémoires historiques et philosophiques sur la vie et les ouvrages de Diderot*. Paris, Brière, 1821
Moland	Voltaire, *Œuvres complètes*, éd. L. Moland, 1883 (53 vol.)
Rousseau	J.-J. Rousseau, *Œuvres*, éd. B. Gagnebin et M. Raymond. Paris, Bibliothèque de la Pléiade, 1968 et suiv.

Dictionnaires

(L'édition consultée est indiquée par sa date.)

Académie	*Dictionnaire de l'Académie française*
Bayle	P. Bayle, *Dictionnaire historique et critique*
Furetière	A. Furetière, *Dictionnaire universel*
Littré	E. Littré, *Dictionnaire de la langue française*
Pernéty	Pernéty, *Dictionnaire portatif de peinture, sculpture et gravure*, 1757
Trévoux	*Dictionnaire universel français et latin* (*Dictionnaire de Trévoux*)

Périodiques

A.A.F.	*Archives de l'Art Français*
B.A.F.	*Bulletin de la Société de l'Histoire de l'Art Français*
BSHAL	*Bulletin de la Société historique et archéologique de Langres*
C.A.I.E.F.	*Cahier de l'Association internationale des études françaises*
C.H.M.	*Cahiers Haut-Marnais*
D.H.S.	*Dix-huitième siècle*
D.Stud.	*Diderot Studies*
E.C.	*Eighteenth Century*
GBA	*Gazette des Beaux-Arts*
Lettre	*Lettre critique à un ami sur les ouvrages de Messieurs de l'Académie*
Mém. sec.	*Mémoires secrets pour servir à l'histoire de la république des lettres en France, depuis 1762 jusqu'à nos jours par Louis Petit de Bachaumont*, Londres, 1780-1789
N.A.A.F.	*Nouvelles Archives de l'Art Français*
PMLA	*Publications of the Modern Language Association of America*
RHLF	*Revue d'histoire littéraire de la France*
RLC	*Revue de littérature comparée*

R.R.C.	Musée du Louvre. Catalogue illustré des peintures. *École française XVII^e et XVIII^e siècles*, 1974, I-II, par P. Rosenberg, N. Reynaud et I. Compin
RSH	*Revue des sciences humaines*
S.V.E.C.	*Studies on Voltaire and the Eighteenth Century*

Études

Else Marie Bukdahl	*Diderot critique d'art*, Copenhague. Tome I, 1980 ; tome II, 1982
Dieckmann, *Cinq Leçons*	Herbert Dieckmann, *Cinq Leçons sur Diderot*. Genève et Paris, 1959
J. Proust, *D. et l'Enc.*	Jacques Proust, *Diderot et l'Encyclopédie*. Paris, 1962
Vandeul, *Mémoires*	*Mémoires pour servir à l'histoire de la vie et des ouvrages de M. Diderot*, dans *Œuvres complètes*. Paris, 1975, t. I
Venturi, *Jeunesse*	Franco Venturi, *La Jeunesse de Diderot* (de 1713 à 1753). Paris, 1939
Wilson, *Diderot*	Arthur M. Wilson, *Diderot* (The Testing Years, 1713-1759). New York, 1957, ou *Diderot*. New York, 1972

Le lieu d'édition des livres et des articles mentionnés dans ce qui suit ne sera précisé que s'il ne s'agit de Paris.

Éditions séparées

Neveu ou *Le Neveu*	*Le Neveu de Rameau*, pub. p. Jean Fabre. Genève et Lille, 1950
Quatre Contes	pub. p. Jacques Proust. Genève, 1964
Supplément	*Supplément au Voyage de Bougainville*, pub. p. Herbert Dieckmann. Genève et Lille, 1955
Le Rêve de d'Alembert	pub. p. Jean Varloot. Paris, 1962 et 1971
Physiologie	*Éléments de physiologie*, pub. p. Jean Mayer. Paris, 1964
Salons ou *Seznec*	*Les Salons*, pub. p. Jean Seznec et Jean Adhémar. Oxford, 1957-1965 (4 vol.)
Hemsterhuis	François Hemsterhuis, *Lettre sur l'homme et ses rapports, avec le commentaire inédit de Diderot*, pub. p. Georges May. New Haven et Paris, 1964

REMERCIEMENTS

L'éditeur remercie les personnes et les institutions qui
ont autorisé la publication des photographies illustrant
cet ouvrage :

Cabinet des dessins, Musée du Louvre, Paris : 1 et 12, frontispice
Musée du Louvre, Paris : 20, 25, 34, 40
Bibliothèque nationale, Paris : 16, 29
Château de Chenonceaux : 2
Albertina, Vienne : 3
Cabinet des estampes, Copenhague : 4, 32, 33
H. M. V. Showering, Londres : 9, 10
Staatliche Kunsthalle, Karlsruhe : 13
The Museum of Fine Arts, Springfield, Mass. : 17
Musée des Beaux-Arts, Orléans : 19 et couverture
Gemäldegalerie, Staatliche Museen preussischer Kulturbesitz, Berlin : 21
Musée Carnavalet, Paris : 22
The Phillips Family Collection : 24
Musée Wicar, Lille : 26
William Rockhill Nelson Gallery of Art, Kansas City : 27
Musée des Beaux-Arts, Marseille : 31
Palazzo Reale, Turin : 36
Musée des Augustins, Toulouse : 37
Musée de Dijon : 38
Académie de Lyon, Palais Saint-Jean : 41

CRÉDITS PHOTOGRAPHIQUES

Clichés des Musées nationaux : 1, 12, 14, 18, 19, 20, 25, 34, 40
Bruce C. Jones : 5, 6
A. Ananoff : 7, 8, 9, 10
Europhot Versailles : 11
Bibliothèque nationale, Paris : 16, 29
Jörg P. Anders : 21
Lauros-Giraudon : 22
Laboratoire et studio Gérondal : 26
Jack photo : 28
Jean-Claude Perez : 30
Palais du Pharo, Marseille : 31
Photo Rex, Toulouse : 37
Archives photo Paris, SPADEM : 39
Marc Sandoz : 15, 35
Bulloz, Paris : couverture

Imprimé en France, Imprimerie des Presses Universitaires de France, 41100 Vendôme
Dépôt légal : quatrième trimestre 1984
Numéro d'édition : 5984
Numéro d'impression : 30596
Hermann, éditeurs des sciences et des arts